[제3판] "부수자를 먼저 익히면 한자를 쉽게 알게 된다"

부수한자 익힘을 통한 재미있는

한자 공부

현암 김 일 회 편저

(주)이화문화출판사

부수한자 익힘을 통한
'한자 공부'를 펴내면서

부수한자 익힘을 통한 한자 공부를 펴내면서
- 부수자를 먼저 익히면 한자를 쉽게 알게 된다 -

　한자를 익힌다는 것은 누구나 다 힘들다고 생각한다. 그래서 본 편저자는 좀더 쉽게 한자를 접할 수 없을까 하는 많은 고민을 하였다. 그리고, 내 자녀들과 조카를 가르쳐 보았다. 이때, 어린 아이가 한글을 처음으로 배움에 있어서 닿소리글자 14자와 홀소리글자 10자를 먼저 익히는 것과 영어를 처음 배움에 있어서 알파벳 26자를 먼저 익히듯 **한자도 기본이 되는 부수자 214자**(이 부수자는 옥편 찾는 기본 단위가 되는 글자이다)를 먼저 익히는 것이 과학적이라는데 착안하여 편저자의 세 딸과 조카와 손자·손녀들을 가르쳐 보았다.　그 결과 이 부수자 214자를 다 소화해낸 세 딸과 조카와 손자·손녀들은 중·고등학교 때 한문시험에서 거의 만점을 받거나 어쩌다 한두 문제 틀리는 정도였다. 그리고 우리 아이들은 모르는 한자가 있으면 서로 멀리 떨어져 있어도 전화로 서로 대화가 이루어지며 전달 역시 정확하게 이루어지고　있다는 사실을 알게 되었다. 왜냐하면, 부수자가 이해되었고, 또 부수자를 하나하나 분해할 수 있는 능력이 있었기에 가능했던 것이다. 다시 말해서, 부수 글자를 먼저 익힘으로써 한자를 이해하는데 지름길이 되며, 또 한자 사전(옥편)을 찾아보는 능력이 생겨서 혼자서도 공부할 수 있는 학습능력을 갖추게 되었다는 것이다.

　또 한편으로는 아무리 어려운 한자가 나오더라도 그 한자를 하나하나, 다시 말해서 조각조각 분해하는 힘이 생기게 된다. 예를 들면, 일곱 살 된 외손자가 멀리 외국에서 국제전화로 다음과 같은 한자를 분해하여 전화로 물어보았던 한자이다 "할아버지! ⺮(대 죽) 밑에 臣(신하 신) 하고 그 옆에 ⺅(=人사람 인), ⺅(=人사람 인) 밑에 丶(불똥 주) 하고 맨 아래에 皿(그릇 명) 자(字)"로 된 한자가 무슨 글자야? 하고 물었던 일이 있었다. "응! '籃(대바구니 람)' 자(字)인데"라고 알려 준 일이 있었다. 이처럼 조각조각 분해하는 힘이 생기면 아무리 어렵고 복잡한 한자를 접하더라도, 한자가 낯설지 않고, 또 외우기도 무척 쉽게 되는 것이다. 길을 가다가도 모르는 한자가 있으면 이처럼 부수자로 조각 조각 분해하여 외웠다가 집에 와

서 옥편을 찾아 확인해 볼 수가 있다.

또 한자를 많이 잘 아는 사람하고, 전화로 대화를 할 수 있어서 모르는 한자를 쉽게 알아 볼 수 있는 능력을 갖추게 된다. 이 214字인 부수자를 먼저 익히는 것이 **한자 공부를 잘 할 수 있는 지름길**이라는 것을 **명심하여 주기** 바란다.

필자가 한자 교육에 관심을 갖기 시작한지가 어언 50여년이라는 긴 세월이 흘렀다. 지금부터 45년전(1977년도로 기억 됨)쯤의 일이다. 붓글씨(서예) 공부에 한참 몰두할 때 우연히도 **'계집 희(姬)'** 자가 姬(삼갈 진)'로 쓰여지고 있는 사실에 놀랐다.
'신하 신(臣)' 글자와 '넓을 이(㶪)'의 글자를 구분할 수 있는 능력이 한자를 알고 있다는 모든 사람들이 갖고 있지 않다는 사실을 깨닫게 되면서 아아! 한자 교육의 기초 교육에 문제가 있음을 깨닫게 되었다.

옥편 맨 앞쪽에 표기된 부수자의 뜻과 음이, 본래의 뜻과 음이 아닌 것으로 틀리게 표기 되었거나, 또는 혼란을 초래할 수 있게, 미진(부족)하게 기술된 것 등이 무려 55개나 되었다. 바로 이런 점들이 한자를 이해하고 익히는 데, 방해요소가 됨을 깨닫고, 이 때부터 내가 담임했던 학생들한테는 물론, 주위의 여러 사람들에게 올바른 부수자의 뜻과 음을 깨우쳐 주는 계몽 교육을 꾸준히 펼쳐가기 시작하였다.

그러다가 2005년 3월에 부수자 익힘을 통한 **'놀이로 배우는 한자 공부'**라는 책까지도 출판하게 이르렀고, 교직을 떠나 정년 퇴직 후에 그 책을 다시 살펴보니 너무나도 허술하기가 그지없음을 알고서, 다시 보완하여 집필하기로 하였다. 여러 가지 많은 자료를 섭렵한 뒤, 4~5년에 걸쳐 검토 보완하고, 컴퓨터 워-드의 아래한글에 없는 한자는 내 컴퓨터 상에 한자를 새롭게 50~60여개의 한자를 만들어서(다른 컴퓨터로는 옮길 수 없음)집필하였으며, 전문적인 것이라 다른 사람의 손을 빌릴 수도 없으므로, 내 손수 필자가 직접 워드를 쳐가며 집필한 것이 오늘에 이르게 되었다.

2016년 6월 1일에 초판을 출판하고, 또 다시 수정 보완하고 독자의 청에

의해서 맨 앞쪽에 부수자편의 색인 목록을 새롭게 만들어 수록하였으며, 그리고, '豊'은 제기 '례' 자(字)인데 '豊'을 풍년 풍(豐)의 약자로 잘못 알고 쓰고 있는 것을 '풍년 풍(豐)'의 올바른 한자 표기를 바로 잡았다. 또한 맨 끝에 십간(十干)인 천간(天干)과 12지지(十二地支)의 참고 자료를 수록한 증보판을 2017년 5월 1일에 출판하였으며, 또 다시 수정 보완하여 2022년 5월 1일에 제 3판본을 출판하게 되었다.

특히, 한자를 처음 대하는 피교육자가 혼자서도 공부할 수 있도록, 또 특히 가르치는 강사나 선생님, 그리고 부모님이 자녀를 가르칠 때, 한자를 잘 모르시더라도 가르칠 수 있도록 하는 지침서(교재 또는 지도서) 역할이 되도록 체계적으로 집필하는 데에 중점을 두어 집필한 것이 특징이다.

본 책으로 공부하는 방법은 먼저 기초편의 제1주 부수자의 뜻과 그 개념을 공부한 뒤에, 제1주 부수자 활용 한자 연구편의 한자를 익히는 것으로 집필하였다. 이와 같이 기초편 제2주 부수자를 익히고 난 다음에 제2주 부수자 활용 한자 연구편의 한자를 익혀 나가는 형식으로 꾸몄다. 꼭 지켜야할 것은 부수자는 꼭 외워야 한다는 것이다.

별도로 카드(card) 260개를 만들어 '이 카드 260개'를 가족끼리 '카드 놀이' 형식으로 외우면 더욱 효과적이다.

이렇게 해서 제 3주분째 부수자와 제 3주째 부수자 활용 한자 연구편 한자를 공부한 뒤에는 제 4주 차에는 평가 문항(3주분의 한자 내용에서)을 만들었다. 그리고 한자 어휘 낱말을 만들어 한자 읽기 공부와 또 그 낱말의 뜻을 이해하도록 하기 위해서 낱말 풀이까지 만들었다. 바로 이것은 국어 어휘력 향상을 위한 국어 낱말 공부가 되어 국어 실력이 향상되니 자연히 모든 학과 공부를 하는데 기초 학문의 밑바탕이 되어서 공부를 잘 할 수 있는 밑거름이 되도록 하는 방향으로 이 책을 꾸몄다.

이와 같은 방법으로 3주분째 마다, 그리고 그 다음 4주차에는 평가 문항을 만들었고, 낱말풀이 편을 만들었다.

이 부수자 214자를 익히는 데 모두 40주 분으로 편집하였다. 제 39주차에

부수자 기초가 끝나고, 제 40주 활용편에는 제 37주, 제 38주, 제 39주 활용 한자의 평가 문항으로 만들었다. 3주분째 마다 4주째 평가 문항이 만들어지므로 모두 10개 편의 평가 문항과 낱말 풀이가 만들어져, 모두 500개 문항으로써, 500개의 한자 어휘 낱말과 또 그 뜻까지도 풀이한 '편'을 집필하여 낱말의 뜻까지도 알게하여 어휘력 확충으로 독해력 신장에 도움을 주어 문해력이 향상되도록 하였다.

심화과정으로는 앞의 '부수자 활용 한자 연구편'에서 다 다루지 못한 일상적인 한자 48개를 제 41주에서 제 47주분까지 7주분을 활용편과 평가문항 등을 집필하여 더욱 심화할 수 있는 단계를 만들었다. 그리고 고사성어와 사자성어를 곁들인 낱말 공부에도 도움이 되는 '낱말' '사자성어' '고사성어' 등등 모두 150개를 어휘력 향상을 위한 문항과 낱말 풀이 까지도 집필하였다.

이렇게 하여서 214개의 부수자와 650개(고사성어 포함)의 어휘를 이해하고 익히는데, 100분(약2시간 수업) 단위 주 1회 수업으로, 1년(52주)이면 본 책을 공부할 수 있도록 편집하였고, 주 2회 실시한다면 6개월(반년간)에 학습할 수 있도록 편집하였다. 그러나 수업자에 따라서 융통성 있게 학습과정을 조절할 수 있도록 짜여져 있으니 각자의 형편과 환경에 맞추어서 적절하게 조절하여 학습할 수 있을 것이다.

아무쪼록 이 책을 통하여 한자의 기초가 잘 닦여지기를 기원합니다. 그리고 어휘력이 확충되어 '문해력 향상'으로 국어실력이 향상되므로 자연히 모든 교과목에서 독해력이 우수해지게 되기 때문에 학습능력이 남보다 앞서 가는 결과를 갖어 오리라 믿는 바입니다. 초판본과 재판 증보판에서 탈자 및 오류된 부분을 보완 수정하여 제 3판 완성판을 발행하게 되었습니다.

2022. 5. 1

펴낸이 **김 일 회** 올림.

[기초편 : '부수한자']

- 색 인 목 록 -

(1쪽 ~ 5쪽)

部首字 索引 目錄表(부수자 색인 목록표)

카드 순서	부수자 순 서	제1획 부수자	쪽수 (page)	뜻과 음	카드 순서	부수자 순 서	제2획 부수자	쪽수 page	뜻과 음
1	1	一	1	한 일/온통 일 낱낱이 일	27	22	匚	14	상자 방
2	2	丨	1	꿰뚫을 곤	28	23	匸	14	감출 혜
3	3	、	2	불똥 주 심지 주	29	24	十	15	열 십
4	4	丿	2	①삐칠 별 ②목숨 끊을 요	30	25	卜	15	점 복 점칠 복
5	4-0	㇏	3	파임 불/끌 불 (부수자는 아님)	31	26-1	卩	16	무릎마디 절
6	5-1	乙	3	새 을/굽을 을 둘째 천간 을	32	26-2	㔾	16	무릎마디 절
7	5-2	乚	4	새 을/굽을 을	33	27	厂	17	굴바위 한
8	6	亅	4	(원)갈고리 궐 무기 궐	34	28	厶	17	사사로울 사
9	6-0	乚	5	새 잡는 창애 궐 무기 궐/오른갈고리 궐 ※(부수자는 아님)	35	29	又	18	또 우 오른손 우
		제2획 부수자					제3획 부수자		
10	7	二	5	두(둘) 이/거듭 이	36	30	口	18	입 구/인구 구
11	8	亠	6	머리부분 두	37	31	囗	19	에워쌀 위
12	9-1	人	6	사람 인	38	32	土	19	흙 토
13	9-2	亻	7	사람 인	39	33	士	20	선비 사/벼슬 사
14	10	儿	7	걷는 사람 인	40	34	夂	20	뒤져 올 치
15	11	入	8	들 입	41	35	夊	21	천천히 걸을 쇠
16	12	八	8	여덟 팔	42	36	夕	21	저녁 석
17	13	冂	9	멀 경/빌(빈) 경	43	37	大	22	큰 대/사람 대
18	14	冖	9	덮을 멱 덮어 가릴 멱	44	38	女	22	계집 녀(여) 여자 녀(여)
19	15	冫	10	얼음 빙	45	39	子	23	아들 자
20	16	几	10	안석 궤/책상 궤	46	40	宀	23	집 면/움집 면
21	17	凵	11	입 벌릴 감	47	41	寸	24	마디 촌/치 촌 규칙 촌/손 촌
22	18-1	刀	11	칼 도	48	42	小	24	작을 소
23	18-2	刂	12	칼 도	49	43-1	尢	25	절름발이 왕
24	19	力	12	힘 력	50	43-2	尣	25	절름발이 왕
25	20	勹	13	에워쌀 포 감싸 안을 포	51	43-3	尢	26	절름발이 왕
26	21	匕	13	비수 비 구부릴 비	52	43-4	兀	26	①절름발이 왕 ②우뚝할 올

카드 순서	부수자 순서	제3획 부수자	쪽수 (page)	뜻과 음	카드 순서	부수자 순서	제4획 부수자	쪽수 (page)	뜻과 음
53	44	尸	27	주검 시	83	66-1	攴	42	칠/두두릴 복
54	45-1	屮	27	왼손 좌	84	66-2	攵	42	칠/두두릴 복
55	45-2	屮	28	싹날 철	85	67	文	43	글월 문
56	46	山	28	뫼 산/산 산	86	68	斗	43	말(곡식의 양을 재는 단위) 두
57	47-1	巛	29	내(시냇물) 천	87	69	斤	44	도끼/무게 근
58	47-2	川	29	내(시냇물) 천	88	70	方	44	모/방위 방
59	48	工	30	장인 공/만들 공	89	71-1	无	45	없을 무
60	49	己	30	몸 기 여섯째천간 기	90	71-2	旡	45	목멜 기
61	50	巾	31	수건/헝겊 건	91	72	日	46	날/해/하루 일
62	51	干	31	방패 간	92	73	曰	46	가로되 왈 말하기를 왈
63	52	幺	32	작을/어릴 요	93	74	月	47	달 월
64	53	广	32	집 엄	94	75	木	47	나무 목
65	54	廴	33	길게 걸을 인	95	76	欠	48	하품 흠
66	55	廾	33	받쳐 들 공	96	77	止	48	그칠/막을 지
67	56	弋	34	주살/푯말 익	97	78-1	歹	49	뼈앙상할 알
68	57	弓	34	활 궁	98	78-2	歺	49	뼈앙상할 알
69	58-1	彐	35	돼지머리 계	99	79	殳	50	칠/몽둥이 수
70	58-2	彑	35	돼지머리 계	100	80	毋	50	말(~하자말라) 무
71	58-3	ヨ	36	돼지머리 계	101	81	比	51	견줄 비
72	58-4	彐	36	손 우/오른손 우 ※'彑'와 비슷하여 '彐'에 분류해 놓음.	102	82	毛	51	터럭 모 풀(=풀싹) 모
73	59	彡	37	터럭/무늬 삼	103	83	氏	52	씨족/뿌리/성씨 씨
74	60	彳	37	왼발자축거릴척	104	84	气	52	(구름)기운 기
		제4획 부수자			105	85-1	水	53	물 수
75	61-1	心	38	마음 심	106	85-2	氵	53	물 수
76	61-2	忄	38	마음 심	107	85-3	氺	54	물 수
77	61-3	忄 小	39	마음 심	108	86-1	火	54	불 화
78	62	戈	39	창/무기 과	109	86-2	灬	55	불 화
79	63	戶	40	외짝문/집 호	110	87-1	爪	55	손톱/발톱 조
80	64-1	手	40	손 수	111	87-2	爫	56	손톱/발톱 조
81	64-2	扌	41	손 수	112	88	父	56	아비/아버지 부
82	65	支	41	지탱할 지	113	89	爻	57	사귈/본받을 효

카드 순서	부수자 순 서	제4획 부수자	쪽수 (page)	뜻과 음	카드 순서	부수자 순 서	제5획 부수자	쪽수 (page)	뜻과 음	
114	90	爿	57	나뭇조각 장	144		穴	116	72	구멍/움집 혈
115	91	片	58	나뭇조각 편	145		立	117	73	설/세울 립
116	92	牙	58	어금니 아			제6획 부수자			
117	93-1	牛	59	소 우	146		竹	118-1	73	대(대나무) 죽
118	93-2	牛	59	소 우	147		𥫗	118-2	74	대(대나무) 죽
119	94-1	犬	60	개/큰 개 견	148		米	119	74	쌀 미
120	94-2	犭	60	개/큰 개 견	149		糸	120-1	75	실(가는 실) 사
		제5획 부수자			150		糹	120-2	75	실(가는 실) 사
121	95	玄	61	그윽히 멀 현 검을 현	151		缶	121	76	장군/질그릇 부
122	96	玉	61	구슬 옥 '王'→임금 왕	152		网	122-1	76	그물 망
123	97	瓜	62	오이 과	153		罒	122-2	77	그물 망
124	98	瓦	62	기와/질그릇 와	154		㓁	122-3	77	그물 망
125	99	甘	63	달 감	155		罓	122-4	78	그물 망
126	100	生	63	낳을/날/살 생	156		羊	123-1	78	양/염소 양
127	101	用	64	쓸 용	157		𦍌	123-2	79	양/염소 양
128	102	田	64	밭 전	158		羽	124	79	깃/날개 우
129	103-1	疋	65	①발 소②짝 필	159		老	125-1	80	늙을 로(노)
130	103-2	正	65	발 소	160		耂	125-2	80	늙을 로
131	104	疒	66	병들 녁	161		而	126	81	말이을/어조사 이
132	105	癶	66	걸을 발	162		耒	127	81	따비/쟁기 뢰
133	106	白	67	흰/알릴 백	163		耳	128	82	귀 이
134	107	皮	67	가죽/껍질 피	164		聿	129	82	붓/마침내 율
135	108	皿	68	그릇 명	165		肉	130-1	83	고기 육
136	109	目	68	눈 목	166		月 (=肉)	130-2	83	고기 육
137	110	矛	69	창/세모진 창 모	167		臣	131	84	신하 신
138	111	矢	69	화살 시	168		匝	131-0	84	넓을 이 (부수자는 아님)
139	112	石	70	돌 석	169		自	132	85	스스로/코 자
140	113-1	示	70	보일/제사 시	170		至	133	85	이를/~까지 지
141	113-2	礻	71	보일/제사 시	171		臼	134	86	절구/확 구
142	114	禸	71	짐승발자국 유	172		𦥑	134-0	86	깍지 낄/움킬 국
143	115	禾	72	벼 화	173		舌	135	87	혀 설

카드 순서	부수자 순 서	제6획 부수자	쪽수 (page)	뜻과 음	카드 순서	부수자 순 서	제7획 부수자	쪽수 page	뜻과 음
174	136	舛	87	어겨질 천	198	157-1	足	99	①발 족 ②지나치게공경할 주
175	137	舟	88	배 주	199	157-2	𧾷	100	발 족
176	138	艮	88	그칠/머무를 간 어긋날 간	200	158	身	100	몸 신
177	139	色	89	빛/낯빛/기색 색	201	159	車	101	①수레 거 ②수레 차
178	140-1	艸	89	풀 초	202	160	辛	101	매울 신 여덟째천간 신
179	140-2	艹	90	풀 초	203	161	辰	102	①별/떨칠 신 ②다섯째지지 진
180	140-3	艹	90	풀 초	204	162-1	辵	102	쉬엄쉬엄 갈 착 뛸/거닐 착
181	141	虍	91	호랑이무늬 호 (호랑이가죽무늬)	205	162-2	辶	103	쉬엄쉬엄 갈 착 뛸/거닐 착
182	142	虫	91	①벌레/살무사 훼 ②벌레 충(蟲) →'蟲'의 약자	206	163-1	邑 (阝)	103	①고을 읍 ②아첨할 압
183	143	血	92	피 혈	207	163-2	阝 (=邑)	104	고을 읍
184	144	行	92	다닐/가게 행	208	164	酉	104	술단지/닭 유 열째지지 유
185	145-1	衣	93	옷 의	209	165	釆	105	나눌/분별할 변
186	145-2	衤	93	옷 의	210	166	里	105	마을 리
187	146	襾	94	덮을 아			제8획 부수자		
		제7획 부수자			211	167	金	106	①쇠/돈/금 금 ②성(姓)씨 김
188	147	見	94	①볼 견 ②나타날/보일 현	212	168	長	106	긴(길다)/어른 장
189	148	角	95	뿔 각	213	169	門	107	문 문
190	149	言	95	말씀 언	214	170-1	阜 (阝)	107	언덕 부
191	150	谷	96	골(골짜기) 곡 계곡 곡	215	170-2	阝 (=阜)	108	언덕/둔덕 부
192	151	豆	96	콩/옛 그릇 두 제기(제사그릇) 두	216	171	隶	108	미칠/잡을 이
193	152	豕	97	돼지/돝 시	217	172	隹	109	새(꽁지짧은 새) 추
194	153	豸	97	해태/맹수 치	218	173	雨	109	비/비내릴 우
195	154	貝	98	조개/자개 패 재물/돈 패	219	174	靑	110	푸를/젊을 청
196	155	赤	98	붉을 적	220	175	非	110	아닐/어긋날 비
197	156	走	99	달아날 주			제9획 부수자		

카드 순서	부수자 순 서	제 9획 부수자	쪽수 page	뜻과 음	카드 순서	부수자 순 서	제12획 부수자	쪽수 (page)	뜻과 음
221	176	面	111	낯/얼굴 면			제12획 부수자		
222	177	革	111	①가죽 혁 ②고칠/개혁할 혁	247	201	黃	124	누를/누른빛 황
223	178	韋	112	(다룬)가죽 위	248	202	黍	124	기장 서
224	179	韭	112	부추 구	249	203	黑	125	검을 흑
225	180	音	113	소리 음	250	204	黹	125	바느질 치
226	181	頁	113	①머리 혈 ②책 면/쪽 엽			제13획 부수자		
227	182	風	114	바람 풍	251	205	黽	126	①맹꽁이 맹 ②땅이름 면 ③힘쓸 민
228	183	飛	114	날(날아갈) 비	252	206	鼎	126	솥 정
229	184-1	食	115	밥/먹을 식	253	207	鼓	127	북 고
230	184-2	食	115	밥/먹을 식	254	208	鼠	127	쥐 서
231	185	首	116	머리/우두머리 수			제14획 부수자		
232	186	香	116	향기 향	255	209	鼻	128	코/비롯할 비
		제10획 부수자			256	210	齊	128	가지런할 제 다스릴 제
233	187	馬	117	말 마			제15획 부수자		
234	188	骨	117	뼈 골	257	211	齒	129	이/나이 치
235	189	高	118	높을 고			제16획 부수자		
236	190	髟	118	머리털 날릴 표	258	212	龍	129	용 룡(용)
237	191	鬥	119	싸울/싸움 투	259	213	龜	130	①거북 귀 ②손 얼어터질 균 ③나라이름 구
238	192	鬯	119	활집/울창술 창			제17획 부수자		
239	193	鬲	120	①오지병 격 ②다리굽은 솥 력	260	214	龠	130	피리 약
240	194	鬼	120	귀신 귀					
		제11획 부수자							
241	195	魚	121	물고기 어					
242	196	鳥	121	새(꽁지긴 새) 조					
243	197	鹵	122	소금 밭 로					
244	198	鹿	122	사슴 록					
245	199	麥	123	보리/메밀 맥					
246	200	麻	123	삼/대마초 마					

[기초편 : '부수한자']

제1주

부수자
(部首字) 001 1획

부수자(1) 카드1

일

① 한 일 - 가로로 그은 '한 개의 획'인 선(線) '하나', 또는 손가락 '한 개'를 나타낸 '수효'의 '하나'를 가리킨 '글자'이다.

② 하나 일 ③ 오로지 일
④ 온통 일 ⑤ 낱낱이 일
⑥ 모두 일 ⑦ 첫째 일
⑧ 같을 일 ⑨ 정성스러울 일
⑩ 만약 일 ⑪ 순전할 일
⑫ 경계선 일

六書(육서) - 지사 문자

부수자(1) 카드1

부수자
(部首字) 002 1획

부수자(2) 카드2

곤

① 꿰뚫을 곤 - '송곳' 또는 '막대기' 모양을 나타낸 글자로 위에서 아래로 한 획을 수직으로 내리그어 서로 통하도록 '꿰뚫음'을 가리키는 '글자'이다, 또는 풀 싹이 땅을 뚫고 솟아 나오는 모양을 나타낸 것으로 '나아감/뚫음'의 뜻을 나타내게 된 '글자'이다.

② 위아래로 통할 곤

③ 송곳 곤 ④ 통할 곤
⑤ 셈대 세울 곤 ⑥ 나아갈 곤
⑦ 뒤로 물러설 곤

六書(육서) - 지사 · 상형 문자

부수자(2) 카드2

부수자
(部首字) 003 1획

부수자(3)　　　　카드3

주

①불똥 주 - 불꽃에서 튀어 떨어져 나간 작은 물체인 '불똥' 같은 것을 나타낸 '글자'이다.

②심지 주 - 등잔불의 '불꽃 모양' 또는 '심지'를 뜻하여 나타낸 '글자'이다.

③귀절 칠(찍을)/점 주

④표시할 주　⑤등불 주　⑥물방울 주

〈참고〉
※옛 선조들은 모양상 편의적으로 '점'이라고 하였다. 그 습관이 오늘까지 전해져 '점'이라고만 알고 있는 사람이 많다. 원래의 뜻과 음은 '불똥 주/심지 주'이다.

六書(육서) - 지사 문자

부수자(3)　　　　카드3

부수자
(部首字) 004 1획

부수자(4)　　　　카드4

별

①삐칠 별 - 오른쪽 위에서 왼쪽 아래로 '삐친 모양'을 나타낸 '글자'이다.

②목을 바로 하여 몸을 펼 별

③좌로 삐칠 별

요 ①목(숨) 끊을 요

- 큰 칼을 뽑아 상대의 목을 내리치는 모습을 나타낸 글자.

〈참고〉
※ 옛 선조들은 모양상 편의적으로 '삐침'이라하여 오늘날까지 전해져 '삐침'이라고만 알고 있는 사람이 많다. 그러나, 본래의 뜻과 음이 ①'삐칠 별/②목숨 끊을 요'이다.

六書(육서) - 상형 문자

부수자(4)　　　　카드4

부수자 丿(삐칠 별)
의 제 0획
부수자는 아니지만 꼭 익혀 두기 바란다.

불

파임 불

끌 불

<부수자는 아니지만 꼭 외워야 할 글자>

※부수자 '丿(삐칠 별)' 부수
제 0획에 분류되어 있다.

부수자 005 - 1
(部首字) 1획

을

①새 을 - 초목이 처음으로 움이
터 새싹이 '구부러져 나오는 모양'
을 본떠 나타낸 '글자'이다. 또는
'새의 굽은 앞가슴 모양'을 본떠 나
타낸 글자로, '새/구부러졌다'는 뜻
을 나타내게 된 '글자'이다.

②둘째 천간 을
③굽을(굽힐) 을
④모모 을 ⑤교정할 을
⑥제비 을 ⑦생각이 어려울 을
⑧생선의 창자 을

→[낱말뜻]※모모='누구 누구'의 이름을
 대신할 때 쓰임.

六書(육서) - 상형 문자

- 3 -

부수자
(部首字) 005 - 2
1획

부수자(5)-2 카드7

| 을 | ㄴ = 乙 |

①새 을-초목이 처음으로 움이
 터 새싹이 '구부러져 나오는 모양'
 을 본떠 나타낸 '글자'이다. 또는
 '새의 굽은 앞가슴 모양'을 본떠 나
 타낸 글자로, '새/구부러졌다'는 뜻
 을 나타내게 된 '글자'이다.
→※'乙'이 다른글자와 합쳐져서 주로
 오른쪽에 쓰여질 때는 모양이 'ㄴ'
 으로 바뀌어 쓰여진다.

②굽을(굽힐) 을

③모모 을 ④교정할 을 ⑤제비 을
⑥생각이 어려울 을 ⑦생선의 창자 을
→[낱말뜻]※모모='누구 누구'의 이름을
 대신할 때 쓰임.

六書(육서) - 상형 문자
부수자(5)-2 카드7

부수자
(部首字) 006
1획

부수자(6) 카드8

| 궐 |

①갈고리 궐 - 위 끝은 똑바르고
 아래 끝은 왼쪽으로 꺾여진 '갈고리
 의 모양'을 본뜬 '글자'이다.

②왼 갈고리 궐

③창(=무기) 궐

④농기구(연장) 궐

⑤열쇠 궐

⑥갈고리표지 궐

⑦갈고랑쇠 궐

六書(육서) - 상형 문자
부수자(6) 카드8

부수자 亅(갈고리 궐)
의 제 0획

※부수자는 아니지만 꼭 익혀 두기 바란다.
부수자 '亅(왼갈고리 궐)'부수 제 0획에 분류
되어 있다.

'부수자(6) 亅'의 제0획. 부수자 아님.　카드9

궐

①새 잡는 창애 궐 -새를 잡기
위해서 마당에 끈을 매단 막대기를 세우고
(끈이 묶인 쪽이 땅바닥에 닿게) 그 막대기
에 대바구니를 엎어서 걸쳐 놓은 뒤에 바구
니 밑에 새먹이를 놓으면 새가 와서 먹이를
먹을 때 막대기의 끈을 잡아 당기면 바구니
로 덮치게 되어 새를 잡을 수 있다. 이때 똑
바로 세워진 막대기의 끈을 잡아 나꿔채는
모습을 뜻하여 나타낸 '글자'이다.
※ 창애=새나 짐승을 꾀어서(속여서) 잡는 틀,
　　　또는 그것과 같은 덫의 한가지.
②오른 갈고리 궐 - 위 끝은
똑바르고 아래 끝은 오른쪽으로 꺾여
진 '갈고리의 모양'을 본뜬 글자.
③무기(창=병장기) 궐
<부수자는 아니지만 꼭 외워야 할 글자>
※부수자 '亅(왼갈고리 궐)'부수 제 0획에
　분류되어 있다.

六書(육서) - 상형 문자
'부수자(6) 亅'의 제0획. 부수자 아님.　카드9

부수자
(部首字)　007　2획

부수자(7)　　　　카드10

이

①두 이 -'두 개'의 가로획 선(線)을
나타냈거나, 또는 '두 개'의 손가락
을 뜻하는 '두 선'을 나타낸 것으로
'둘'을 가리킨 글자. 또는 '하늘(一)
과 땅(一)'을 뜻한 것으로 '하늘과
땅' '둘'을 나타낸 수효를 뜻한 '글
자'라고도 한다.
②거듭 이　③둘 이

④두 마음 이　　⑤의심할 이
⑥다음 이　　　⑦같을(나란함) 이
⑧둘로 나눌 이
⑨풍신(=바람 귀신) 이

六書(육서) - 지사·회의 문자
부수자(7)　　　　카드10

- 5 -

부수자
(部首字) 008 2획

 두

①머리 부분 두 - 이 부수자는 정확한 자원 풀이가 없다. 그러나 가로획(一)위에 꼭지점(ヽ)을 찍어서 '머리 부분'인 '위'를 나타낸 '글자'로, '머리 부분 두'라 한다. '두'라는 '음'은 '머리 두(頭)'의 '머리=두(頭)'라는 개념에서 '두'라는 '음'이 된 것으로 본다.

②덮을(모자/뚜껑/지붕) 두

③덮어 가림 두 ④뜻없는 토 두

<참고> ※ 옛 선조들이 'ㅗ'을 '돼지해 밑' 또는 '돼지해 머리'라고 불리웠던 것이 오늘날까지 이렇게 불리워지고 있다. 그러나 원래의 뜻과 음은 '머리 부분 두'이다.

※ [참고] '亥:돼지 해'는 → '豕:돼지 시'의 변형된 글자이다.

六書(육서) - 회의 문자

부수자
(部首字) 009 - 1 2획

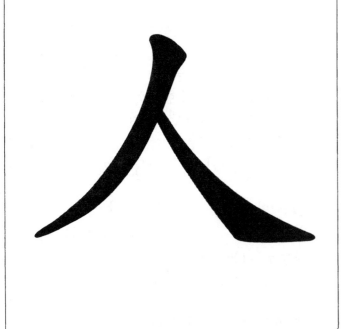

인

①사람 인 - '사람이 두 팔을 앞으로 쭉 내밀어 뻗치고 서 있거나(亻)' 또는 어느 한 쪽 '다리를 앞으로 내딛고 서있는' '옆모습(人)'을 본떠 나타낸 글자이다. 설문에서는 '하늘'에서 내려온 '정신(丿:남자)'과 '땅'에서 올라 가는 기운의 '육체(乀:여자)'가 서로 만나 합쳐진 것이 '사람(人)' 이라는 뜻을 나타낸 '글자'라고 설명하고 있다.

②남(모든 사람/타인) 인

③나랏 사람 인 ④성질 인

⑤잘난 사람 인 ⑥사람됨됨이 인

<참고>※ '亻' → 이 모양을 '인 변' 이라고 표현하는데 원래의 뜻과 음은 '사람 인' 또는 '사람 인 변'이라고 해야 한다. 그리고 '人' 이 다른 글자와 합쳐져 글자의 왼쪽에 '변'으로 쓸 때는 모양을 바꾸어 '亻'으로 표현한다.

六書(육서) - 상형 · 회의 문자

부수자
(部首字)　2획

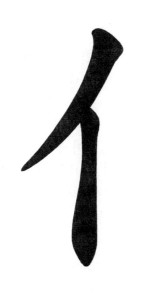

부수자(9)-2　　　카드13

인　亻 = 人

①사람 인(변) - '사람이 두 팔을 앞으로 쭉 내밀어 뻗치고 서 있거나 (𠆢)' 또는 어느 한 쪽 '다리를 앞으로 내딛고 서있는' '옆모습(人)'을 본떠 나타낸 글자이다. 설문에서는 '하늘'에서 내려온 '정신(丿:남자)'과 '땅'에서 올라가는 기운의 '육체(乀:여자)'가 서로 만나 합쳐진 것이 '사람(人)' 이라는 뜻을 나타낸 '글자'라고 설명하고 있다.

※'人' 이 다른 글자와 합쳐져 글자의 왼쪽에 '변'으로 쓸 때는 모양을 바꾸어 '亻' 으로 표현하여 쓰여진다.

②나랏 사람 인　③남 인　④성질 인
⑤잘난 사람 인　⑥사람됨됨이 인

<참고>'亻' → 이 모양을 '인 변' 이라고만 표현하는데, 원래의 뜻과 음인 '사람 인' 또는 '사람 인 변'이라고 해야 한다.

六書(육서) - 상형 · 회의 문자

부수자(9)-2　　　카드13

부수자
(部首字)　010　2획

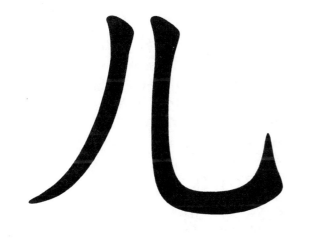

부수자(10)　　　카드14

인

①걷는 사람 인 - 걸어가는 '사람의 두 다리 모양'을 뜻하여 나타낸 '글자'로 뜻과 음을 '걷는 사람 인' 이라고 한다.

②걷는(어진) 사람 인(밑)- '儿' 은 주로 글자의 아래에 붙여 쓰여지기 때문에 '밑'자를 붙여 '걷는 사람 인 밑(발·다리)'이라고 하기도 한다.

(예):見(견), 兄(형), 元(원),兀(올), 允(윤), 先(선), 光(광), 등등.

③사람 인- '人(亻)'과 같이 '儿' 도 모두 '사람'이라는 뜻을 나타내는 '글자' 이며, 특히, '儿' 은 '다리/발/걸어가다' 의 뜻을 나타내는 '부수의 글자'로 주로 글자 '밑'에 붙여 쓰여진다.

六書(육서) - 상형 문자

부수자(10)　　　카드14

부수자
(部首字) 011 2획

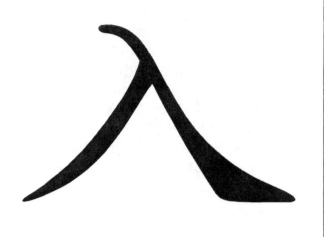

부수자(11)　　　카드15

입

①들 입 - 초목의 '한 줄기' 밑에서 '뿌리가 갈라져' 땅속으로 뻗어 '들어감'을 나타낸 글자이다. 또는 '한 가닥'의 줄기 윗 부분이 어떤 물체 안으로 들어갈 때, 그 '한 가닥 줄기'에서 아랫쪽으로 **갈라진 두 가닥이 함께 뒤따라** '들어감'을 뜻하여 나타낸 '글자'이다.

②넣을 입　③들일 입　④빠질 입
⑤받을 입　⑥뺏을 입　⑦해칠 입
⑧들어갈 입　⑨쓸 입　⑩나아갈 입
⑪들이 입　⑫얻을 입　⑬입성 입

六書(육서) - 지사 · 상형 문자

부수자(11)　　　카드15

부수자
(部首字) 012 2획

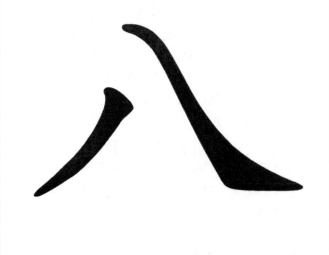

부수자(12)　　　카드16

팔

①여덟 팔 - 엄지를 구부린채 나머지 손가락 네 개를 펴 '두 손목'끼리 맞대어 서로 '등지게' 한 모양에서 '펴진 두 손의 손가락 수효' '여덟'을 가리키는 글자이다. 또는 어떤 사물이 '좌(丿)·우(乀)' 양쪽 둘로 갈라짐을 나타내어 '나누다/흩어지다/등지다'의 뜻이 된 '글자'이다.

②나눌 팔
③흩어질 팔
④등질 팔

六書(육서) - 지사 문자

부수자(12)　　　카드16

부수자
(部首字) 013 2획

부수자(13)　　　카드17

경

①멀(먼 데, 먼 곳) 경

－ 나라와 나라 사이의 경계가 되는 곳의 둘러 싸고 있는 '성곽'을 뜻하여 나타낸 '글자'로, 또는 그 경계가 되는 성곽이 멀리 있다하여 '먼 곳/먼 데'의 뜻을 나타내게 된 글자이다.

②빌(비어 있는) 경/형
③성곽 경　　④빌 형

⑤들 밖(들판) 경　⑥먼 데(먼 곳) 경
⑦먼 지경 경　　　⑧넓은 땅 경

六書(육서) － 상형 문자

부수자(13)　　　카드17

부수자
(部首字) 014 2획

부수자(14)　　　카드18

멱

①덮을 멱 － 천이나 보자기 같은 것으로 물건을 덮어 씌웠을 때 그 보자기나 천이 사방으로 늘어져 덮어 있게 된 '모자같은 모양'을 나타낸 '글자'로, '덮다'의 뜻으로 쓰이게 된 '글자'이다.

②덮어 가릴 멱 ③집 멱

④'지붕/감싸다/감추다'

의 뜻을 나타내는 '부수글자'이다.

<참고>※옛 선조들은 '宀'을 머리에 쓰는 '갓'에 비유하여 '갓머리'라고 하였다. 그리고, 위의 '점(丶)'이 없는 '冖'을 '민갓머리'라 하였다. '冖'을 오늘날까지도 '민갓머리'라고만 알고 있는 사람이 많다. 그러나, 원래의 뜻과 음은 '덮을 멱'이다.

六書(육서) － 상형 문자
부수자(14)　　　카드18

－ 9 －

부수자 (部首字) 015 2획

부수자(15)　　　카드19

빙

① 얼음 빙 – 얼음이 언 모양에서 그 '결 모양' 또는 '갈라터진 모양', 또는 처마밑의 '고드름' 등의 모양'을 본떠 나타낸 '글자'라고 한다.

冫→ '冰(얼음 빙)'의 옛 글자 : 부수글자

冰→ '얼음 빙'의 본래 글자

氷→ '얼음 빙'의 속자(俗字)

② 얼 빙　　③ 문 두드리는 소리 빙

<참고> ※ 옛 선조들은 '물 수' 자인 '氵'을 모양상 '삼수변'이라고 하였고, '冫'을 '이수변'이라하여, 오늘날까지 '冫'을 '이수변'이라고만 알고 있는 사람이 많다. 그러나, 원래의 뜻과 음이 '얼음 빙'이다.

六書(육서) - 상형 문자

부수자(15)　　　카드19

부수자 (部首字) 016 2획

부수자(16)　　　카드20

궤

① 안석 궤 – 두 개의 다리 위에 평평한 널 판지를 대어 만들어 사람이 편하게 기댈 수 있는 '상' 같은 모양을 나타낸 '글자'로, '책상' 따위의 뜻으로 널리 쓰인다.

※안석=앉아서 편하게 몸을 뒤로 기댈 수 있는 좌석(또는 자리).

② 책상 궤

③ 기댈 상 궤

④의자 궤　⑤제기 궤　⑥진중할 궤

※제기=제사지낼 때 쓰이는 그릇.
※진중하다=점잖고 무게가 있다.

六書(육서) - 상형 문자

부수자(16)　　　카드20

부수자
(部首字) 017 2획

부수자(17) 카드21

감

①입 벌릴 감 - 땅이 꺼져 '움
푹 들어가 패어 있는 모양'이나, 또는
물건을 담을 수 있도록 '위가 터져 있
는 그릇의 모양'을 본떠 나타낸 '글자'
이다. 그릇' 또는 '상자'의 뜻을 나타
내기도 하는 부수글자이다.
②위가 벌어진 그릇 감
③위가 터진 입 구 감

<참고>
※옛 선조들은 모양상 편의적으로 '�凵'을
'위 가 터진 입구'라고 하였다. 그런데,
원래의 뜻과 음은 '입 벌릴 감/위가 벌
어진 그릇 감'이다. 올바른 뜻과 음으로
익히기 바란다.

六書(육서) - 상형문자

부수자(17) 카드21

부수자
(部首字) 018 - 1 2획

부수자(18)-1 카드22

도

①칼 도 - 칼 한쪽 날이 매우 날카
롭고 시퍼런 모양으로 구부정한 '칼'의
모양을 본뜬 '글자'로, 그 쓰임에서 '칼
/베다/자르다/무기'의 뜻으로 쓰였다.
②거루 도 ③거룻배 도 ④자를 도
⑤위엄 도 ⑥병장기 도 ⑦돈 이름 도
※거루='거룻배'의 준말.
※거룻배=돛을 달지 아니한 작은 배.
※병장기=전쟁터에서 병사들의 무기.

※韧(=刌) ①교묘하게 새길 갈.
②계약할 계.
※刀泉(도천)=칼 모양으로 만든
옛날 '돈(화폐)'.

六書(육서) - 상형 문자

부수자(18)-1 카드22

부수자
(部首字)
018 - 2
2획

부수자(18)-2　　　카드23

부수자(18)-2

도　ㅣ = 刀

①칼 도(방) - 칼 한쪽 날이 매우 날카롭고 시퍼런 모양으로 구부정한 '칼'의 모양을 본떠 나타낸 '글자'로, 그 쓰임에서 '칼/베다/자르다/무기'의 뜻으로 쓰였다.

※'刀'가 다른 글자 오른쪽에 붙여 쓰여질 때는 'ㅣ'으로 모양이 바뀌어 쓰여진다.

(예) 劍 : 칼 검 /찌르다 검 /베다 검

②거루 도 ③거룻배 도 ④자를 도
⑤위엄 도 ⑥병장기 도 ⑦돈 이름 도

〈참고〉

※선조들은 'ㅣ'를 '선 칼 도' 라 하였다. 이것 역시 '칼 도' 라고 익혀두기 바라고, '刀'가 다른 글자 오른쪽에 붙여 '傍(방)'으로 쓰여 질 때는 'ㅣ'으로 모양이 바뀌며, '칼 도' 또는 '칼 도 방'이라고 한다.

六書(육서) - 상형 문자

부수자(18)-2　　　카드23

부수자
(部首字)
019
2획

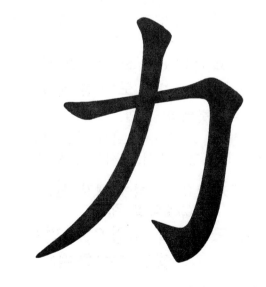

부수자(19)　　　카드24

부수자(19)

력

①힘 력 - 力(력)의 갑골문자나 금문자를 보면, 농기구의 ①가래나 쇠스랑 모양을 나타낸 것으로 보이며, 그 농기구는 힘을 쓰고, 일을 하는 것이므로, '힘쓰다/일하다'의 뜻을 나타내며, ②또는 사람이 힘을 쓸 때 힘을 주었을 때 팔뚝에 나타나는 '근육의 힘줄' 모양을 본뜬 글자라고 하여, '힘/육체/힘쓸' 등의 뜻을 나타내기도 한다.

②육체 력 ③부지런할 력 ④심할 력
⑤힘쓸 력 ⑥작용할 력 ⑦일할 력
⑧덕 력 ⑨위엄 력 ⑩용기 력
⑪종 부릴 력 ⑫(물건의)특유한 일 력

六書(육서) - 상형 문자

부수자(19)　　　카드24

부수자
(部首字) ⁰²⁰ 2획

부수자(20)　　　카드25

포

①에워쌀 포(쌀 포) -

사람이 몸을 앞으로 굽혀서 물건을 두 팔로 '감싸 안는 모양'을 나타낸 '글자'로, '둘러싸다/에워 싸다'의 뜻이 된 '글자'이다.

②감싸 안을 포

③구부려 감싸 안을 포

④둘러 쌀 포

六書(육서) - 상형 문자

부수자(20)　　　카드25

부수자
(部首字) ⁰²¹ 2획

부수자(21)　　　카드26

비

①비수 비 - 밥 먹을 때 쓰여지는 '숟가락 모양' 또는 고기를 썰 때 쓰여지는 '도구'인 '비수의 모양'을 나타낸 '글자'이다.

※비수(匕首)=날이 썩 날카롭고 짧은 칼.

②숟가락 비 --→ 匙 숟가락 시

　----------→ 鬯 울창주/울창술 창

　--------→ 皀 밥 구수(고소)할 흡

③구부릴 비 - 사람의 허리가 고부라진(구부려진) 모양을 본떠 나타낸 글자 이다. --------→ 老 늙을 로

④거꾸러질 비 → 化 변화할 화

六書(육서) - 상형 문자

부수자(21)　　　카드26

- 13 -

부수자
(部首字) 022 2획

부수자(22)　　　카드27

방

①상자 **방** - 통나무를 네모지게
움푹 파내어 그 곳에 물건을 담을 수
있게 만든 나무그릇같은 것의 옆모습
을 본떠 나타낸 글자로, '궤짝모양/모
가 난상자 모양'을 옆에서 본 모습을
뜻하여 나타낸 '글자'이다.
②모진 그릇 **방**　　　③여물통 **방**
④네모진 상자 **방**　　⑤홈통 **방**

<참고>
※옛 선조들은 모양상 '터진 입구 변'
이라고 하였다. 그 습관이 오늘날까지
전해져 '터진 입구 변'이라고만 알고
있는 사람이 많다. 원래의 뜻과 음인
'상자 방'으로 바르게 익히기 바란다.

六書(육서) - 상형 문자
부수자(22)　　　카드27

부수자
(部首字) 023 2획

부수자(23)　　　카드28

혜

①감출 **혜** → ㄴ + 一 = ㄷ
'ㄴ' → 숨을 '은(隱)'의 옛글자.
'一' → 위를 덮는 뜻의 글자.
어떤 것(물체)을 '숨기고(ㄴ)' 그 위
를 '덮어서(一) 감춘다' 는 뜻을 나
타내게 된 '글자'이다.
②덮을 **혜**

<참고>
※옛 선조들은 이 것을 '터진에운담' 이
라고 하였다. 그 것이 오늘까지 전해
져 '터진에운담' 이라고만 알고 있는
사람이 많다. 원래의 뜻과 음이 '감출
혜/덮을 혜' 이다.

六書(육서) - 회의 문자
부수자(23)　　　카드28

부수자
(部首字) 024 2획

부수자(24) 카드29

십(시)

①열 십 → ｜(남북)+ 一(동서)=十
남쪽과 북쪽, 동쪽과 서쪽, 그리고
교차한 곳의 중앙, 모든 방향이 다
갖춰져 있는 것처럼 '완전한 수'라는
뜻의 글자이다. 또는 다섯 손가락씩
있는 왼손, 오른손 두 손목을 엇걸었
을 때 '손가락 열 개'를 뜻하여 나타
낸 글자라고도 한다.

②네거리 십 ③충분(완전)할 십
④열배 십 ⑤열 번 십 ⑥완전할 십

※十方 '십방'을 '시방'으로 읽음.
 → 상하와 팔방. 또는 천하의 뜻.
 十方世界 '십방세계'를 '시방세계'로 읽음
 → '전세계'라는 뜻
 十月(시월)='10월'을 '시월'로 읽음.

六書(육서) - 지사 문자

부수자(24) 카드29

부수자
(部首字) 025 2획

부수자(25) 카드30

복

①점 복 -아주 오랜 옛날에 '점'
을 치기위해서 짐승의 뼈나 거북이
의 등껍질을 불에 태워 그 뼈나 등
껍질이 갈라진 금의 모양(卜)과 갈
래(卜)를 보고 '길 흉'의 '점'을 쳤
다는 데서 '그 모양을 본뜬 글자'라
고 한다.

②점칠 복

③줄 복 ④가릴 복 ⑤고를 복
⑥기대할 복 ⑦짐바리(짐) 복

※[낱말뜻]짐바리=마소(=말과 소)로
 실어 나르는 짐

六書(육서) - 상형 문자

부수자(25) 카드30

부수자
(部首字)　026 - 1　2획

부수자(26)-1　　카드31

절

①무릎마디 절 - 사람이 '무릎을 꿇고 앉아 있는 모습'을 본뜬 것으로 '구부린 무릎의 마디 모양'을 뜻하여 나타낸 '글자'이다.

②병부 절 - 오늘날과 같지 않은 옛날에는 지방의 관리와 중앙의 관리 사이에 서로 신분을 확인키 위한 신표가 있었다. 이 신표를 '병부'라고 하는데 이 병부를 둘로 나누어 가지고 있다가 이것을 서로 맞추어서 신분을 확인 하였다. 이것이 무릎 마디처럼 딱 맞는다 하여 '병부 절'이라는 뜻과 음으로도 쓰이게 되었다.

③마디 절　④몸기 절

<참고> ※ 節(마디 절)의 옛글자(古字).

六書(육서) - 상형 문자

부수자(26)-1　　카드31

부수자
(部首字)　026 - 2　2획

부수자(26)-2　　카드32

절　　巳 = 卩

①무릎 마디 절 - 사람이 '무릎을 꿇고 앉아 있는 모습'을 본뜬 것으로 '구부린 무릎의 마디 모양'을 뜻하여 나타낸 '글자'이다.

②병부 절 - 오늘날과 같지 않은 옛날에는 지방의 관리와 중앙의 관리 사이에 서로 신분을 확인키 위한 신표가 있었다. 이 신표를 '병부'라고 하는데 이 병부를 둘로 나누어 가지고 있다가 이것을 서로 맞추어서 신분을 확인 하였다. 이것이 무릎 마디처럼 딱 맞는다 하여 '병부 절'이라는 뜻과 음으로도 쓰이게 되었다.

※ '卩'이 글자의 아래에 붙여져 쓰여질 때는 '巳'로 모양이 바뀌어져 쓰여진다.
(예) 危 : 위태할 위, 卷 : 책 권/굽을 권

③마디 절　④몸 기 절

<참고> ※ 節(마디 절)의 옛글자(古字).

六書(육서) - 상형 문자

부수자(26)-2　　카드32

부수자 (部首字) 027 2획

한(엄)

①굴바위 한(엄) - 산기슭에 바위의 윗 부분이 튀어져 나와 그 밑에서 사람이 살 수 있는 곳의 '바위 모양'을 나타낸 글자로, '굴바위/산기슭/언덕/벼랑'의 뜻이 된 글자.

（※지붕도 없고, 사방이 벽이 없는 집.）

②언덕 한(엄)　③기슭 한(엄)

④벼랑 한(엄)　　⑤바위 집 한(엄)

⑥낭떠러질 한(엄)

※'厂(엄)'이란 뜻도 있으나 '广(엄)'과 차별화 하기 위해서 우선 '한'으로 익혀 두기 바란다.

<참고> ※옛 선조들은 '广'을 '음호' 라 하였고, 위의 점(丶)이 없는 '厂'을 '민음호'라 하였다. 그 습관이 오늘날까지 전해져 '민음호'라고만 알고 있는 사람이 많다. 원래의 뜻과 음이 '굴 바위 한(엄)/언덕 한(엄)'이다.

六書(육서) - 상형 문자

부수자 (部首字) 028 2획

사

①사사로울 사 - 팔꿈치를 구부려 무엇이든지 자기 쪽으로 끌어 당겨 감싸 안음을 나타낸 것으로 다른 사람의 일이 아닌 '나의 일'이라는 뜻을 나타내는 '사사롭다'의 뜻이 된 '글자'이다.

②나(자기자신을 뜻함) 사

※ 私(사사로울 사)의 '옛 글자' 였다.

모 ①갑(甲也)옷 모

※<참고> 옛 선조들은 모양상 '마늘모'라 하였다. 그 습관이 오늘날까지 전해져 '마늘모'라고만 알고 있는 사람이 많다. 원래의 뜻과 음은 '사사로울 사'이다.

六書(육서) - 지사 문자

부수자
(部首字)　029　2획

부수자(29)　　　카드35

우

①또 우 –'전서 글자'를 살펴 보면 '펴든 손가락 세 개와 함께 그 오른손 모양'을 나타냈다. '또' 사람에게는 오른손도 있지만 왼손도 있고, 사람들은 주로 오른손으로 일 하고, '또 다시' 계속 오른손으로만 일을 하고 있다는 데서 '또/다시/오른' 이라는 뜻을 나타내게 된 '글자'이다.

②오른 우 ③오른손 우

④손 우　　⑤다시 우　　⑥거듭 우
⑦도울 우　　⑧용서할 우

[참고] ※'ㅋ'→오른손 우, 손 우

※受물건 떨어져 위아래 서로 붙을/

떨어질 표

六書(육서) – 상형 문자

부수자(29)　　　카드35

부수자
(部首字)　030　3획

부수자(30)　　　카드36

구

①입(먹고 말하는 입) 구 –
말하는 사람의 '입모양'을 나타낸 '글자'로, 주로 '입'이 하는 일은 '말을 하고, 음식을 먹는 일' 이라는 데서 '말을 하다/먹는다'의 뜻이 된 '글자'이다.

②구멍 구　　③말할 구
④실마리 구 ⑤인구 구

⑥어귀 구　　⑦성(姓)씨 구
⑧떼 구　　　⑨산 이름·고을 이름 구

六書(육서) – 상형 문자

부수자(30)　　　카드36

부수자
（部首字） 031 3획

이 부수자가 쓰여지는 글자의 예

四 囚 因 國

넉 사　가둘 수　인할 인　나라 국

위

①에울 위 - 성벽 등으로 사방을 '에워 싼' 울타리 모양을 뜻하여 나타낸 글자로, 국경이나 '성곽', 또는 '어떤 범위를 둘러 싼 곳'의 '경계'를 뜻하여 나타낸 '글자'이다.

②에워쌀 위
　※'圍'이 → '에울 위'의 본래 글자.

③에운담 위

④ '나라 국(國)'의 옛글자(古字고자).

<참고> ※우리 옛 선조들은 '입 구' 자와 구분하기 위해서 '큰 입 구'라 지칭하였다. 오늘날에도 습관상 '입 구'와 구분하기 위해 '큰 입 구'라고 표현하여 불리워지고 있으나, 원래의 뜻과 음은 '에울 위/에워쌀 위/에운담 위'이다.

六書(육서) - 상형 · 지사 문자

부수자
（部首字） 032 3획

토

①흙 토 - 여러 가지 학설이 있다. 쌓아 놓은 흙무더기를 나타낸 글자라고 하기도 하고, 싹(十)이 흙(一:땅의 표면)을 뚫고 돋아난다 하여 땅을 나타내어 '흙'의 뜻이 된 '글자'라 하기도 하고, 또는 '二'는 흙(땅)의 층, 'ㅣ'은 땅 속의 씨앗이 움터 나오는 싹을 나타낸 것으로, 결국 땅인 흙더미를 뜻하게 된 '글자'라고도 한다.

②뿌리 토 ③나라 토
④곳 토　⑤살 토　⑥뭍(육지) 토
⑦고향 토　⑧악기 토　⑨땅/평지 토

두 ①뿌리 두
차 ①하찮을/찌꺼기/티끌 차

※<대법원 지정 인명용 한자 음은 '토'이다>

六書(육서) - 상형 · 회의 문자

부수자
(部首字) 033 3획

부수자(33) 카드39

사

사

① 선비 사 - '하나(一)'를 배우
면 '열(十)'을 깨칠 수 있는 사람
은 학문의 깊이가 있는 선비라는
데서 '선비'의 뜻이 된 '글자'이다.
※ 一 + 十 = 士
② 벼슬 사 ③ 사나이 사
④ 병사(군사) 사 ⑤ 일 사
⑥ 살필(조사할) 사
⑦ 여자를 존귀하게 높이어 부르는 사
[예문] → (女士:여사)

<참고>
※ '仕(선비 사)' 글자와도 서로 통함.

六書(육서) - 회의 문자
부수자(33) 카드39

부수자
(部首字) 034 3획

부수자(34) 카드40

치

① 뒤져(뒤쳐저) 올 치
[夊 = 'ク(두 정강이를 나타냄)+ 乀(끌 불)]
→'두 정강이(ク)'를 뒤에서 '끌어(乀끌
(乀끌 불)' 당겨 잡는 모양을 나타낸
'글자'로, 빨리 걷지 못하게 되니, 더
디 가는 것을 뜻하여 된 '글자'이다.
② 뒤에 이를 치 ③ 천천히 걷는 모양 치

<참고>
各(각각 각)→夊(뒤져 올 치)+ 口(입 구)
夆(끌어당길 봉)→夊(뒤져 올 치)+ 丰(풀 무성할 봉)
※終(마칠 종)의 옛글자(古字) 이기도 함.

六書(육서) - 지사 문자
부수자(34) 카드40

부수자
(部首字) 035 3획

부수자(35)　　　　카드41

쇠

①천천히 걸을 쇠

→ '勹(두 정강이를 뜻함)+ ㇏(끌 불)=夊'

'두 정강이(勹)'를 '뒤쳐올 치(夂)'와 는 다르게 '정강이(勹)'를 '파임 불 (㇏)' 획으로 가로막고 있는 모양'을 나타낸 것이다. 그래서 간신히 걷 게 되므로, '끌면서(㇏끌 불)' 걸으 며, 천천히 편안하게 걷는 모양을 뜻하여 나타낸 '글자'이다.

②편안히 걸을 쇠

六書(육서) - 지사 문자

부수자(35)　　　　카드41

부수자
(部首字) 036 3획

부수자(36)　　　　카드42

석

①저녁 석 - 해가 진 저녁 하늘 에 하얗게 나타난 초승달이나 반 달 모양을 나타낸 것으로 '저녁/ 밤'이란 뜻을 나타낸 '글자'이다.

② 저물 석　　③ 밤 석
④ 쏠릴 석　　⑤ 기울 석
⑥ 땅이름 석　⑦ 서녘 석
⑧ 성(姓)씨 석　⑨ 벼슬이름 석

사 ① 한 움큼 사(석)

※<대법원 지정 인명용 한자 음은 '석'이다>

六書(육서) - 상형 문자

부수자(36)　　　　카드42

부수자
(部首字) 037 3획

부수자(37) 카드43

대

①큰 대 - 사람을 앞에서 바라보았을 때 '머리와 함께 두 팔과 두 다리를 벌리고 서 있는 모습'을 나타낸 '글자'이다, 또한, 사람은 만물의 영장으로 세상을 지배하는, 매우 위대하고 그 위치가 크므로 '위대하다/크다'의 뜻으로도 쓰이게 된 '글자'이다.

②사람 대 ③위대할 대

다 ①극(極)할(다할) 다 ②클 다
<대법원 지정 인명용 한자 음은 '대'이다>

[참고] → 경우에 따라서는 ※'太(클 태)'자와도 통하여 "①클 태 ②심하다 태"로도 통하여 쓰여지기도 한다.

六書(육서) - 상형 문자

부수자(37) 카드43

부수자
(部首字) 038 3획

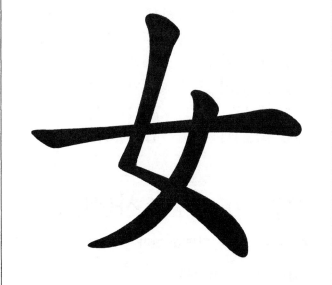

부수자(38) 카드44

녀(여)

①계집 녀(여) - '여자'가 두 손을 모으고 '모로 향해' 무릎을 꿇고 얌전하게 앉아 있는 모습을 본떠 나타낸 '글자'이다.

②여자 녀(여)

③딸 녀(여) ④아낙네 녀(여)
⑤너 녀(여) ⑥처녀 녀(여)
⑦별이름 녀(여)

<참고>
※ 汝(너 여)의 '여'자와도 통함.

六書(육서) - 상형 문자

부수자(38) 카드44

부수자
(部首字) 039 3획

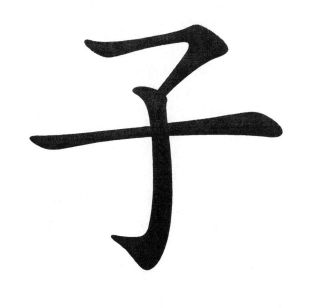

부수자(39) 카드 45

자

①아들 자 – 어린아이가 '두 팔을 벌리고 있는 모양과 머리와 다리 모습'을 본떠 나타낸 '글자'이다.

②자식 자 ③새끼 자

④스승(선생님) 자

⑤첫 째 지지(地支) 자

⑥쥐 자

⑦열매(종자) 자 ⑧사람 자
⑨자네(너) 자 ⑩벼슬이름 자
⑪사랑할 자 ⑫당신(임자) 자
⑬어르신네(어른) 자

六書(육서) – 상형 문자

부수자(39) 카드 45

부수자
(部首字) 040 3획

부수자(40) 카드 46

면

①집 면 – 지붕 위 '꼭지'를 중심으로 양쪽으로 또는 둥그렇게 위를 '덮어 씌운 집의 모양'을 본떠 나타낸 '글자'이다.

②움집 면

③토막(움막/움집) 면 ④덮을 면

<참고>
※ 옛 선조들은 머리에 쓰는 '갓'의 모양과 비슷하다 하여 편의적으로 '갓머리'라고 하였다. 그 습관이 오늘날까지 전해져 '갓머리'라고만 알고 있는 사람이 많다. 원래의 뜻과 음이 '집 면'이다.

六書(육서) – 상형 문자

부수자(40) 카드 46

부수자 (部首字) 041 3획

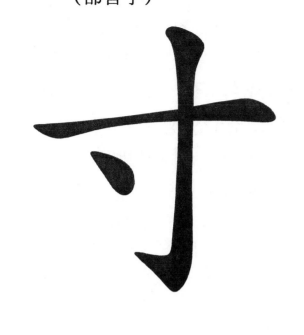

부수자(41)　　　카드 47

촌

①마디 촌 - 손목(十←又)의 경계에서 맥박(ヽ)이 뛰는 곳 까지의 거리, 또는 손가락의 굵기나, 또는 손가락 한 마디의 길이를 기준으로 삼아 '한 치'라는 길이를 나타내는 단위로 쓰이게 된 '글자'로, '손'이라는 뜻과, 맥박 (ヽ)이 뛰는 곳 까지의 '거리'와 손가락 '굵기'와 마디의 '길이'는 항시 일정한데서 '법도/규칙'이라는 뜻으로도 쓰이게 된 '글자'이다.

②치 촌　　③규칙 촌
④손 촌　　⑤법도 촌
⑥조금 촌 ⑦헤아릴 촌

六書(육서) - 지사 문자

부수자(41)　　　카드 47

부수자 (部首字) 042 3획

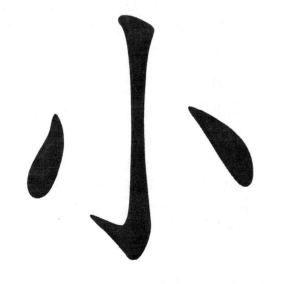

부수자(42)　　　카드 48

소

①작을 소 - 자잘한 작은 물건의 모양을 '점(ヽ) 셋("·''')으로 나타낸 글자'이다. 또는 작은 '것(ㅣ)을 둘로 나눔(八)'을 나타내어 작음을 나타낸 '글자'로 '작다'의 뜻이 된 '글자'이다.

※(정자로 쓸 때는 'ㅣ'을 'ㅣ'으로 모양이 바뀌어 쓰여진다.)

②잘 소　③좁을 소　④짧을 소
⑤적을 소 ⑥어릴 소　⑦천할 소
⑧약할 소　⑨첩 소　⑩적게 여길 소

六書(육서) - 상형 · 회의 문자

부수자(42)　　　카드 48

부수자
(部首字) 043 - 1 3획

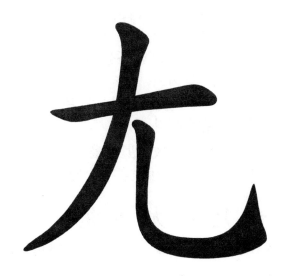

부수자(43)-1 카드 49

왕

①절름발이 왕 - '두 다리(大)'
중 한 쪽 다리가 길거나 짧던가,
또는 한 쪽 다리의 정강이가 '굽
은 사람(大→尢)'의 모양을 뜻하여
나타낸 '글자(尢)'로, 두 다리의 길
이가 같지 않으므로 절뚝거리는
'절름발이'를 뜻하여 나타낸 '글자'
이다.

②곱사 왕 ③한 발 굽을 왕
④난장이 왕 ⑤말르는 병 왕

六書(육서) - 상형 문자
부수자(43)-1 카드 49

부수자
(部首字) 043 - 2 3획

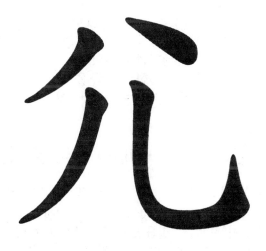

부수자(43)-2 카드 50

왕 尣 = 尢

①절름발이 왕 - '두 다리(大)'
중 한 쪽 다리가 길거나 짧던가,
또는 한 쪽 다리의 정강이가 '굽
은 사람(大→尣)'의 모양을 뜻하여
나타낸 '글자(尢→尣)'로, 두 다리
의 길이가 같지 않으므로 절뚝거
리는 '절름발이'를 뜻하여 나타낸
'글자'이다.

※ 尣 = 尢

②곱사 왕 ③한 발 굽을 왕
④난장이 왕 ⑤말르는 병 왕

六書(육서) - 상형 문자
부수자(43)-2 카드 50

부수자
(部首字) 043 - 3
 3획

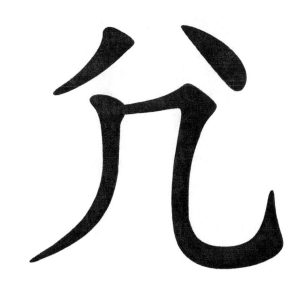

부수자(43)-3 카드 51

왕 尣 = 尢 = 允

①절름발이 왕 - '두 다리(大)'
중 한 쪽 다리가 길거나 짧던가,
또는 한 쪽 다리의 정강이가 '굽
은 사람(大→尢)'의 모양을 뜻하여
나타낸 '글자(尢→尣→允)'로, 두
다리의 길이가 같지 않으므로 절
뚝거리는 '절름발이'를 뜻하여 나
타낸 '글자'이다.
②곱사 왕 ③한 발 굽을 왕
④난장이 왕 ⑤말르는 병 왕

 ※ 尣 = 尢 = 允
<참고> '儿'을 '几'으로 나타냄.

六書(육서) - 상형 문자
부수자(43)-3 카드 51

부수자
(部首字) 043 - 4
 3획

부수자(43)-4 카드 52

왕 兀=尢=尣=允

①절름발이 왕 -두 다리(大)' 중
한 쪽 다리가 길거나 짧던가, 또는 한
쪽 다리 정강이가 '굽은 사람(大→尢)'
의 모양을 뜻하여 나타낸 '글자(尢→
尣→允→兀)'로, 두 다리의 길이가 같
지 않으므로 절뚝거리는 '절름발이'를
뜻하여 나타낸 '글자'이다.
②곱사 왕 ③한 발 굽을 왕
④난장이 왕 ⑤말르는 병 왕

올 ①兀(一 + 儿)→우뚝할 올

②발뒤꿈치 벨 올 ③편안치못할 올

<참고>※'兀'의 모양은 '尢,尣,允'의 변화로
'부수자'로서는 '절름발이 왕' 이라고 한다. 그
러나, '兀'의 모양은 '우뚝할/발뒤꿈치벨/편안
치못할 올(兀)' 의 뜻과 음으로도 쓰인다.

六書(육서) - 상형 문자
부수자(43)-4 카드 52

부수자
(部首字) 044 3획

부수자(44)　　　카드53

시

①주검 시 - 머리를 숙여 몸을 굽히고 쪼그리고 앉아 있거나, 사람이 쓰러져 구부린채 드러누워 있는 죽은 사람의 모양을 본떠 나타낸 '글자'로 '주검'을 뜻하게 된 '글자'이다.

②베풀 시　③시동 시

④진칠 시　　⑤지붕 시

⑥주관(주장)할 시

⑦일 보살피지 않을 시

※시동(尸童)=제사 지낼 때 '신위' 대신으로 '교의'에 앉히는 어린 아이

신위(神位)=죽은 이의 영혼이 의지할 자리. 신주나 지방 같은 것.
교의(交椅)=①의자. ②신주(神主)나 혼백(魂帛)상자를 모시는 의자.

六書(육서) - 상형 문자

부수자(44)　　　카드53

부수자
(部首字) 045 - 1 3획

부수자(45)-1　　　카드 54

좌

①왼손 좌 - 왼손의 모양을 본떠, 그 모양을 뜻하여 만들어진 '글자'이다.

※ '艸(풀 초)'자의 반쪽 모양이 '屮'[싹날 철]자와 비슷하여 '싹날 철'이라고 잘못 불리워지고 있다.

※'屮 왼손 좌'와 '屮 싹날 철'을 잘 구분하여야 한다.

[참고]: '屮 왼손 좌'에 '工'을 더하여 '左 왼/왼손 좌'의 글자가 다시 만들어졌으며, '𠂇'은 '左 왼/왼손 좌'의 古字 고자로 옛글자 모양이다.

六書(육서) - 상형 문자

부수자(45)-1　　　카드 54

부수자
(部首字) 045 - 2 3획

부수자(45)-2 카드 55

철

① 싹 날 철 - 초목이 처음 싹이 터 나오는 모양을 나타낸 것으로, 가운데는 줄기, 양쪽으로는 떡잎이 '싹 터 나온' 모양을 나타낸 '글자'이다.

※ ㅣ → 줄기

ㄴ → 좌우로 싹 터 나온 떡잎.

ㅣ + ㄴ = 屮

② 싹틀 철 ③ 풀 철 ④ 싹 철
⑤ 떡잎 날 철 ⑥ 풀 초의 옛글자

<참고> ※ 艸 (풀 초)의 옛 글자(古字)

六書(육서) - 상형 문자

부수자(45)-2 카드 55

부수자
(部首字) 046 3획

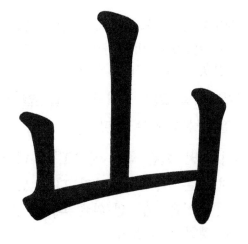

부수자(46) 카드 56

산

① 메(=뫼) 산 - '땅' 위에 우뚝 솟은 뾰족한 '산봉우리 세 개가 연이어져 있는 모양'을 본뜬 모양을 뜻하여 나타낸 '글자'이다.

② 산 산

③ 무덤 산 ④ 분묘 산
⑤ 산의 모양 산 ⑥ 절(사찰) 산

六書(육서) - 상형 문자

부수자(46) 카드 56

부수자
(部首字) 047 - 1
3획

《《 → 川

부수자(47)-1 카드 57

천

① 내 천

→ 'く(작은도랑 견) + 《(큰도랑 괴) = 《《(→川)'
집 앞의 '작은 물줄기(く)와 좀더 큰 물
줄기(《)'를 합쳐 시냇물이 흐르는 모양
을 나타낸 '글자(《《)'이다. 또는 도랑을
판 곳의 물이 흘러 가는 모양을 본떠 나
타낸 글자이다. 이 모양을 '川'의 모양으
로 바꾸어 나타냈으며, '시냇물'을 뜻하게
된 '글자'이다.

② 굴(패인 곳) 천 ③ 들판 천

※ <참고> 옛 선조들은 '이 모양(《《)'을 편
의적으로 '개미허리 셋'이라고 하였다.
그 습관이 오늘날까지 전해져 '《《'을 '개
미허리 셋'이라고만 알고 있는 사람이
많다. '《《'이 홀로 쓰일 때는 '川(내 천)'
의 모양으로 바뀌어져 쓰여지고 있다.

六書(육서) - 상형 문자

부수자(47)-1 카드 57

부수자
(部首字) 047 - 2
3획

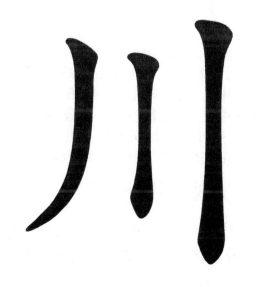

川

부수자(47)-2 카드 58

천

① 내 천

→ 'く(작은도랑 견) + 《(큰도랑 괴) = 《《(→川)'
집 앞의 '작은 물줄기(く)와 좀더 큰 물
줄기(《)'를 합쳐 시냇물이 흐르는 모양
을 나타낸 '글자(《《)'이다. 또는 도랑을
판 곳의 물이 흘러 가는 모양을 본떠 나
타낸 글자이다. 이 모양을 '川'의 모양으
로 바꾸어 나타냈으며, '시냇물'을 뜻하게
된 '글자'이다.

② 굴(패인 곳) 천 ③ 들판 천

※ <참고> 옛 선조들은 '이 모양(《《)'을 편
의적으로 '개미허리 셋'이라고 하였다.
그 습관이 오늘날까지 전해져 '《《'을 '개
미허리 셋'이라고만 알고 있는 사람이
많다. '《《'이 홀로 쓰일 때는 '川(내 천)'
의 모양으로 바뀌어져 쓰여지고 있다.

六書(육서) - 상형 문자

부수자(47)-2 카드 58

부수자
(部首字) 048 3획

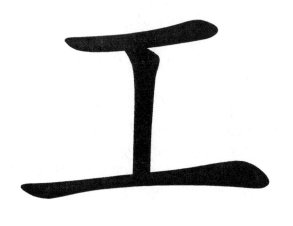

부수자(48)　　　카드 59

공

①장인 공 -어떤 일을 하거나 만드는 일을 할 때 쓰여지는 '자'나 '공구'의 모양을 본떠 만든 '글자'이며, 또는 '그런 일을 하는 사람(장인)'이라는 뜻으로도 나타내게된 '글자'이다.

※장인=여러가지 물건을 만들고 또 망가진 물건들을 잘 고치는 기술자.

※공교하다=솜씨 따위가 재치있고 교묘하다.

②만들 공
③공교할 공

④직공 공 ⑤일 공 ⑥벼슬(이름) 공

※�костра 펼칠 전(展)의 古字고자.

六書(육서) - 상형 문자

부수자(48)　　　카드 59

부수자
(部首字) 049 3획

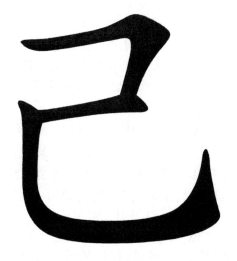

부수자(49)　　　카드60

기

①몸 기-사람이 몸을 구부려 쪼그리고 앉아 있을 때의 '척추 뼈마디 모양'을 또는 무릎을 꿇고 앉아 있는 모습을, 또는 이 세상의 모든 것이 오그라져 구부러진 상태를 형상화한 모양, 또는 실끝이 고부라진 모양을 본뜬 것을 나타낸 '글자'라 하여 '실마리/자기 자신의 몸'을 뜻하게 된 '글자'로 쓰이게 되었다.

②여섯째 천간 기

③나 기 ④사사 기 ⑤다스릴 기
⑥저 기 ⑦마련할 기 ⑧실마리 기
⑨벼슬 이름 기

六書(육서) - 상형 문자

부수자(49)　　　카드60

부수자
(部首字) 050 3획

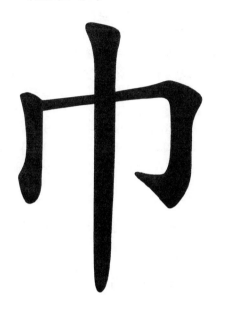

부수자(50)　　　　카드61

건

①수건 **건** - 벽에 걸려 있는 '줄(丨)'이나, 마당의 빨래줄 같은 '줄(丨)'에 '천(冂)'을 걸쳐 놓은 모양, 또는 허리춤에 찬 '끈(丨)'에 걸고 다니던 '천(冂)'을 뜻하여 본떠 나타낸 '글자'이다. 그래서 '몸(丨)'에 '걸치고 있는(冂)' 모양의 '수건',이나 '줄(丨)'에 '걸려 있는(冂)' 모양의 '수건'을 뜻하게 된 '글자'이다.

②헝겊/천/옷감 **건**

③머리건 **건**　　　④건 **건**
⑤덮을 **건**　　　⑥깃발 **건**

六書(육서) - 상형 문자

부수자(50)　　　　카드61

부수자
(部首字) 051 3획

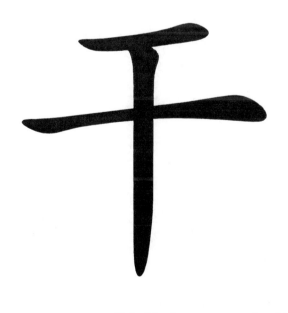

부수자(51)　　　　카드62

간

①방패 **간** -'갑골·금문·전서'를 보면 끝이 두갈래로 갈라진 '방패의 모양'을 뜻하여 나타낸 '글자'로, '방패'를 뜻하게 된 글자이다. 그리고 '창이나 화살'에 의해 뚫린다 하여 '범하다'의 뜻으로도 쓰인다.

②범할 **간** ③천간 **간**
④막을 **간** ⑤구할 **간**

⑥얼마 **간**　　⑦약간 **간**　　⑧물가 **간**
⑨마를 **간**　　⑩난간 **간**　　⑪언덕 **간**
⑫간여할 **간**　　⑬산골짝물 **간**
⑭기울 **간**　　⑮눈물 줄줄 흘릴 **간**

※韓方(醫)→한약재에서는 [생강(새앙)'강']의 뜻과 음으로 쓰여지고 있다.

六書(육서) - 상형 · 지사 문자

부수자(51)　　　　카드62

부수자
(部首字) 052 3획

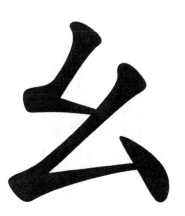

부수자(52) 카드63

부수자(52) 카드63

요

①작을 요 - 진나라 때의 '소전' 글
자인 전서의 자형을 살펴 보면, 모태속에
'갓 잉태 된 아이의 모양', 또는 '갓 태어난
아이의 모양'을 뜻하여 나타낸 '글자'라고 한다.
그러나 다른 한편으로는, '絲(굵은 실 사)' 글자를
반으로 쪼갠 후의 '糸(가는 실 사)' 글자에서
'아래획(小)'을 떼어버린 '幺' 모양 글자이다. 결국
'굵은 실(絲)'을 반으로 쪼갠 '가는 실(糸)'을 뜻
한 글자에서 '아래획(小)'을 떼어버린 '幺' 모양
글자이므로 '작다'의 뜻을 나타내게 된 '글자'라
고 하여, '작다/어리다'의 뜻으로 쓰이게 되었다.
②어릴 요.

③작은 새 이름 요 ④유약할 요 ⑤하나 요
⑥곡조 이름 요 ⑦주사위의 한 점 요.

[참고]: 丝 작을 유.

六書(육서) - 상형 문자
부수자(52) 카드63

부수자
(部首字) 053 3획

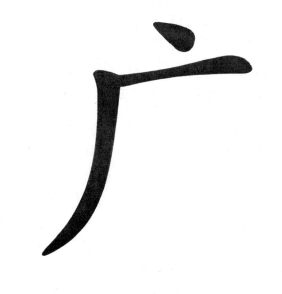

부수자(53) 카드64

부수자(53) 카드64

엄

①집 엄 - 언덕이나 절벽, 바위
위에 '지붕을 얹어' 지은 '바위 집'
으로 사방에 벽이 있는 '돌집' 의
모양을 나타낸 '글자'이다.
②바위 집 엄
③마룻대 엄

④돌집 엄　　⑤관청 엄

<참고>
※ 옛 선조들은 모양상 편의적으로 '음
호'라고 하였다. 그 습관이 오늘날까지
전해져 '음 호' 라고만 알고 있는 사람이
많다. 원래의 뜻과 음이 '집 엄/바위 집
엄'이다.

六書(육서) - 지사문자
부수자(53) 카드64

부수자
(部首字) 054 3획

부수자(54)　　　카드65

인

①길게 걸을 인

→ ⻍ (←彳 조금걸을 척) + ㇏ (끌 불) = ⻌

조금씩 걸으면서 한쪽 다리를 끌며 '길게 느릿느릿 걷는 모습'을 뜻하여 나타낸 '글자'이다. '걸어서 길게 멀리 감'을 나타낸 뜻의 '글자'이다.

②당길 **인**　③멀리 갈 **인**　④끌 **인**

〈참고〉

※ 옛 선조들은 '⻍'이 모양상 받침으로 쓰여지기 때문에 편의적으로 '**착 받침**'이라고 했는데, '**착**'음을 '**책**'으로 잘못 전달되어 '**책 받침**'이라고 하였다. 그리고, '**점(㇏)**'이 빠진 '⻌'을 '**민책받침**'이라하였다. 그 습관이 오늘날까지 전해져 '**민책받침**'이라고만 알고 있는 사람이 많다. 원래의 뜻과 음이 '**길게 걸을 인**'이다.

六書(육서) - 지사 문자

부수자(54)　　　카드65

부수자
(部首字) 055 3획

부수자(55)　　　카드66

공

⺍ → '전서'글자 모양

①받쳐 들 공 ②받들 공
③두 손 맞잡을(받들) 공
④팔짱낄 공

▶ ⺍ → 廾 ↔ 廾

→왼손 오른손, '두 손(⺍→廾↔廾)'으로 마주 잡고 공손히 받쳐 들어 올리는, 또는 팔짱을 낀채 공손하게 '예'를 올리는 모양을 나타낸 '글자'로, '두 손 맞잡다/받쳐들다/팔짱을 끼다'의 뜻을 나타낸 '글자'이다.

※ '廾(←廿스물 입)'과 비슷하다.

※〈참고〉옛 선조들은 '廿(스물 입)과 비슷하여 이것이 글자의 아래(밑)에 놓여 쓰여지고 있는 데서 '밑'자를 붙여서 '밑 스물 십'이라고 하였다. 그 습관이 오늘날까지 전해져 '밑 스물 십'이라고만 알고 있는 사람이 많다. 원래의 뜻과 음은 '**받쳐 들다/들다/팔짱낌/두 손 맞잡을 공**'이다.

六書(육서) - 상형 문자

부수자(55)　　　카드66

제10주

부수자
(部首字) 056 3획

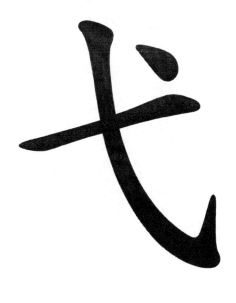

부수자(56)　　　카드67

익

①주살 익 -'오늬에 줄을 매어 쏘는 화살(주살) 모양'을 본떠 나타낸 '글자'이다. 주로 새와 같은 날짐승을 잡아 취하는 것으로 쓰임에 따라 '취하다'의 뜻을 나타내기도 하며, 한쪽 옆으로 꺾여진 나뭇가지에 물건이 걸려 있던가, 또는 어떤 표식을 한 표지를 걸어둔 모양을 본뜬 '글자'라는 데서, '푯말/말뚝/횃대'라는 뜻을 나타내게 된 글자이다.

②취할 익　③푯말 익
④말뚝 익　⑤홰(횃대) 익
⑥빼앗을 익　⑦오랑캐 익
⑧검은 빛깔 익　⑨검을 익
⑩나라, 고을, 물, 벼슬 등의 이름 익
주살=오늬에 줄을 매어 쏘는 화살.
오늬=화살의 머리를 시위에 끼도록 에어낸(도려낸)부분.[광대싸리로 짧은 동강을 만들어 화살 머리에 붙임.]
광대싸리=여우주머닛과의 갈잎좀나무.
홰='횃대'준말=옷을 걸도록 방 안 따위에 매단 막대
六書(육서) - 상형 문자

부수자(56)　　　카드67

부수자
(部首字) 057 3획

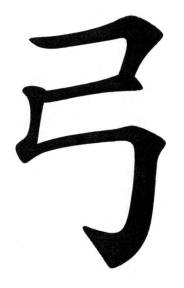

부수자(57)　　　카드68

궁

①활 궁 - 전서 글자를 살펴보거나, 지금의 글자를 보더라도 '활'의 모양을 본떠 나타낸 '글자'이다.
②여덟자 과녁거리 궁
③여섯자 과녁거리 궁

※옛날에는 과녁까지의 거리를 재는 단위로, '6자니, 8자니' 하는 학설이 있었다. 그러나 현대는 땅을 재는 단위로, 1궁(弓)을 '5자'로 정하여 쓰여진다.

④땅재는 자(1弓=5자) 궁
⑤성(姓)씨 궁

六書(육서) - 상형 문자

부수자(57)　　　카드68

- 34 -

부수자 058 – 1
(部首字) 3획

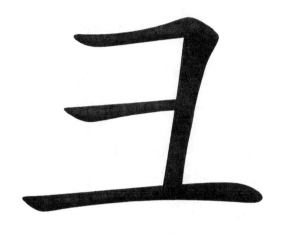

부수자(58)-1　　　　카드69

계

①돼지머리 계 – 주둥이가 앞
쪽으로 툭 튀어나온 '돼지머리' 또
는 '고슴도치 머리' 모양을 본떠
나타낸 '글자'로, '돼지 머리/고슴도
치 머리'의 뜻을 뜻하게 된 '글자'이다.
②고슴도치머리 계

彔 = 彖
나무깎을/새길/근본/근원/영롱할 록

<참고>
※ 옛 선조들은 모양상 편의적으로 '터
진(튼)가로 왈'이라고 하였다. 그 습관이
오늘날까지 전해져 '터진(튼)가로 왈'이
라고만 알고 있는 사람이 많다. 원래의
뜻과 음이 '돼지머리 계'이다.
六書(육서) - 상형 문자
부수자(58)-1　　　　카드69

부수자 058 – 2
(部首字) 3획

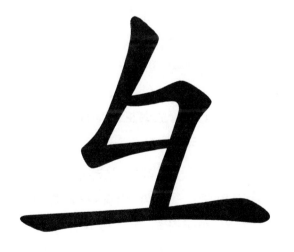

부수자(58)-2　　　　카드70

계

①돼지머리 계 – 주둥이가 앞
쪽으로 툭 튀어나온 '돼지머리' 또
는 '고슴도치 머리' 모양을 본떠
나타낸 '글자'로, '돼지 머리/고슴도
치 머리'의 뜻을 뜻하게 된 '글자'이다.
②고슴도치머리 계

彖:단/단사/판단하다/점치다 단
결단할/돼지 달아날 단
※단사(彖辭)=각 괘의 뜻을 풀이한
주역의 총론.

※彑=彐 / 彑=彐

六書(육서) - 상형 문자
부수자(58)-2　　　　카드70

- 35 -

부수자 058-3
(部首字) 3획

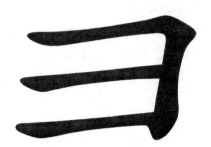

부수자(58)-3 카드71

계 │ ㅋ=彑=ㅋ / ㅋ=彑=ㅋ

①돼지머리 계 - 주둥이가 앞
쪽으로 툭 튀어나온 '돼지머리' 또는 '고
슴도치 머리' 모양을 본떠 나타낸 '글자'
로, '돼지 머리/고슴도치 머리'를 뜻하게
된 '글자'이다.

②고슴도치머리 계

※(예):큼 → '多(많을 다)'의 옛글자
※'彑'와 'ㅋ'는 서로 다른 글자이다.
 'ㅋ'는 '손 우'라는 '뜻과 음'의 글자
 이다. 그런데, 'ㅋ(손 우)'가 '彑'와
 비슷하다 하여, '彑'의 부수자로 분류
 한 경우의 글자가 있다.
 →'彗(비 혜)'의 경우 'ㅋ'을 '彑'의
 부수자로 옥편에 분류되어 있다.

六書(육서) - 상형 문자

부수자(58)-3 카드71

부수자 058 - 4
(部首字) 3획

부수자 "돼지머리 계" 자는 아니면서
부수자 '彑'에 분류한 글자로
'彑(돼지머리 계)'와 비슷한 글자.

부수자(58)-4 카드72

우

①손 우 - '오른손 세손가락과 손
 목'을 뜻하여 나타낸 '글자'로, '손/오
 른손'을 뜻하게 된 '글자'이다.

②오른손 우 (연구 활용편 127쪽 참조)

(예):雪눈설=雨비 우+ㅋ손(오른손)우

※ 彑=彑=ㅋ / ㅋ=彑=ㅋ
 (돼지머리 계/고슴도치 머리 계)

※'彑'와 'ㅋ'는 서로 다른 글자이다.
 'ㅋ'는 '손 우'라는 '뜻과 음'의
 글자인데, '彑'와 비슷하다 하여
 '彑'의 부수자로 분류하였다.

(예) : '彗(비 혜)'의 경우 'ㅋ'을 '彑'
 의 부수자로 옥편에 분류되어 있다.

六書(육서) - 상형 문자

부수자(58)-4 카드72

부수자
(部首字) 059 3획

부수자(59) 카드73

삼

①터럭 삼 - 잘 자란 긴머리를 예쁘게 빗질한 '머릿결 모양'을 뜻하여 본떠 나타낸 '글자'이다.

②무늬 삼

③털(터럭) 그릴 삼 ④터럭 꾸밀 삼
⑤털 자랄 삼 ⑥긴 머리 삼
⑦빛날 삼

<참고>
※옛 선조들은 모양상 편의적으로 '삐친 석 삼'이라고 하였다. 그 습관이 오늘날까지 전해져 '삐친 석 삼'이라고만 알고 있는 사람이 많다. 원래의 뜻과 음이 '무늬 삼/터럭 삼'이다.

六書(육서) - 상형 문자

부수자(59) 카드73

부수자
(部首字) 060 3획

부수자(60) 카드74

척

①자축거릴 척 -'허벅지(丿)+ 정강이(丿)+ 발(丨)=彳'의 뜻을 지닌 '글자'로 '왼 발로 조금씩 자축거리며 걸어가는 모양'을 뜻하여 나타낸 '글자'이다. 즉 '걸어 간다는 뜻을 나타내게 된 '글자'이다.

②왼 발 자축거릴 척
③조금씩 걸을 척

※[彳]:오른 발 자축거릴 촉. 彳+彳=行
왼 발 자축, 오른 발 자축거리니 앞으로 걸어가는 모습이라 '다닐 행(行)' 한자가 된다.
<참고> 옛선조들은 모양상 편의적으로 '중인변' 또는 '두 인변'이라고 하였다. 그 습관이 오늘날까지 전해져 '중(두)인변'이라고만 알고 있는 사람이 많다. 원래의 뜻과 음이 '왼 발 자축거릴 척'이다. 주로 글자의 왼쪽에 붙여 '邊(변)'으로 쓰여진다.

六書(육서) - 상형 문자

부수자(60) 카드74

부수자
(部首字)

061 - 1
4획

부수자(61)-1　　　카드75

심

①마음 심 - 사람의 실제 '심장모
양'을 본떠 나타낸 '글자'이다. '심장'
에 '마음'이 있다는 데서, '마음'을 뜻
하게 된 '글자'이다.
②가운데 심 ③염통 심 ④근본 심
⑤별이름 심 ⑥생각 심 ⑦알맹이 심
⑧가지 끝 심

※ 心 = 忄 = 小

<참고>
※ '忄과 小'은 주로 글자의 왼쪽에 '변'으로
쓰여지기 때문에 선조들은 편의적으로 '심방
변'이라고 하였다.　그러나 원래의 뜻과 음인
'마음 심' 이라고 익히기 바란다.

六書(육서) - 상형 문자

부수자(61)-1　　　카드75

부수자
(部首字)

061 - 2
4획

부수자(61)-2　　　카드76

심　　　心 = 忄

①마음 심(변) - 사람의 실제
'심장모양'을 본떠 나타낸 '글자'이다.
'심장'에 '마음'이 있다는 데서, '마음'
을 뜻하게 된 '글자'이다.
※ '心'이 다른 글자의 왼쪽에 합쳐져서
'邊(변)'으로 쓰여질 때는 모양이 '忄'
으로 바뀌어(변하여) 쓰여진다.
(예) 性 : 성품(천성) 성 / 성질 성
②가운데 심 ③염통 심 ④근본 심
⑤별이름 심 ⑥생각 심 ⑦알맹이 심
⑧가지 끝 심
<참고>※ '忄'은 주로 글자의 왼쪽에 '변'으로
쓰여지기 때문에 선조들은 편의적으로 '심
방 변'이라고 하였다. 그러나 원래의 뜻과
음인 '마음 심' 또는 '마음 심 변'이라고
익혀 두기 바란다.
六書(육서) - 상형 문자

부수자(61)-2　　　카드76

부수자(61)-3 카드77

심 心 = 小

①마음 심 - 사람의 실제 '심장모
양'을 본떠 나타낸 '글자'이다. '심장'
에 '마음'이 있다는 데서, '마음'을 뜻
하게 된 '글자'이다..

※'心'이 다른 글자의 아래쪽에 합쳐져
글자 '밑에' 쓰여질 때는 모양이 '小'
으로 바뀌어(변하여) 쓰여진다.

(예) 恭 : 공손할 공 / 삼갈 공

②가운데 심 ③염통 심 ④근본 심

⑤별이름 심 ⑥생각 심 ⑦알맹이 심

⑧가지 끝 심

<참고> ※글자의 아래쪽에 쓰여지는 '小'을
'마음 심'이라고 익히기 바라며, 또는 '밑
마음 심/밑 마음 심 '邊(변)'이라고 구분
하여 '마음 심'이라는 뜻과 음으로 익히
기 바란다.

六書(육서) - 상형 문자

부수자(61)-3 카드77

부수자(62) 카드78

과

①창 과

→ '弋(주살 익)+ ノ(삐칠 별/목숨끊을 요)=戈'
'주살에 목숨을 끊을 수 있는 칼날이
달려 있는 창' 또는 찌르는 '창의 옆
부분에 날카로운 칼날이 달려있어 끝부
분이 두갈래로 갈라진 창의 모양'을
본떠 나타낸 '글자'이다.

※주살=오늬에 줄을 매어 쏘는 화살.

※오늬=화살의 머리를 시위에 끼도록 에어낸
(도려 낸)부분.

②무기(병장기)과
③전쟁 과

六書(육서) - 상형 문자

부수자(62) 카드78

부수자
(部首字) 063 4획

부수자(63) 카드79

호

①지게문 호 - 문은 어느집이나
다 있게 마련이며, 집밖에서 안으로
드나드는 '외짝문'이나, 마루에서 방
으로 드나드는 '외짝문의 모양'을 본
떠 나타낸 '글자'로, '외짝문/지게문'
의 뜻을 뜻하게 된 '글자'이다.
※지게문=왼쪽으로 나 있는 외짝문.

②외짝문 호
③문 호 ④집 호
⑤출입구 호 ⑥지킬 호
⑦머무를 호 ⑧막을 호

※〈참고〉옛 선조들은 편의적으로 '문 호'
라고 하였다. 그 습관이 오늘날까지 '문
호' 라고만 알고 있는 사람이 많다.

六書(육서) - 상형 문자

부수자(63) 카드79

부수자 064 - 1
(部首字) 4획

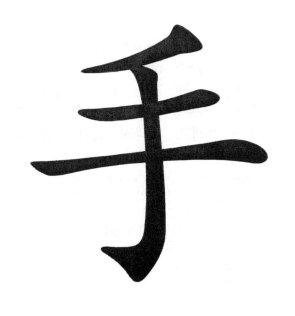

부수자(64)-1 카드80

수

①손 수 - '다섯 손가락'을 펼치
고 있는 '손의 모양'을 뜻하여 나
타낸 '글자'이다.

②잡을 수 ③칠 수
④손수 할 수 ⑤줄 수

〈참고〉
※①'手'가 다른 글자의 왼쪽(邊변) 또는
오른쪽(傍방)에 합쳐져 쓰일 때는 'ㅊ'
으로 모양이 바뀌어(변하여) 쓰여진다.
②'ㅊ'을 옛 선조들은 'ㅊ(재주 재)자'와 모
양이 비슷하여 '재 방 변'이라 일컬었는데,
원래의 뜻과 음인 '손 수'라고 익혀 두기
바란다. 그리고 글자의 왼쪽에 있는
것을 '손 수 邊(변)'이라 하며, 오른쪽에
있는 것을 '손 수 傍(방)'이라 한다.

六書(육서) - 상형 문자

부수자(64)-1 카드80

부수자 (部首字) 064-2 4획

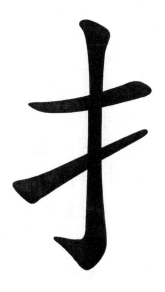

부수자(64)-2 　　　카드81

수 | 扌 = 手

①손 수 - '다섯 손가락'을 펼치고 있는 '손의 모양'을 뜻하여 나타낸 '글자'이다. 주로 한자의 왼쪽(邊변)과 오른쪽(傍방)에 붙이어 쓰여지고 있다.

※ '手'가 다른 글자의 왼쪽(邊변) 또는 오른쪽(傍방)에 합쳐져 쓰일 때는 '扌'으로 모양이 바뀌어(변하여) 쓰여진다.

(예)打칠 타, 技재주 기, 財재물 재.

②잡을 수 ③칠 수 ④손수 할 수 ⑤줄 수

<참고>※'扌'을 옛 선조들은 '才(재주 재)자'와 모양이 비슷하여 '재 방 변'이라 일컬었는데, 원래의 뜻과 음인 '손 수'라고 익혀 두기 바란다. 그리고 글자의 왼쪽에 있는 것을 '손 수 邊(변)'이라 하며, 오른쪽에 있는 것을 '손 수 傍(방)'이라 한다.

六書(육서) - 상형 문자

부수자(64)-2 　　　카드81

부수자 (部首字) 065 4획

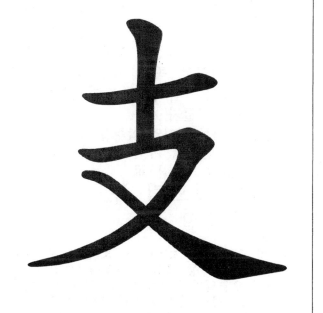

부수자(65) 　　　카드82

지

①지탱할 지
→['支'는 '十(열 십)+ 又(손 우)']
→열(十) 손가락(又)으로, 또는 손(又)에 나뭇가지(十)나 댓가지(十)를 쥐고 무엇인가를 '받치고, 버틴다' 하여 '지탱하다'의 뜻이 된 '글자'이다.

②(초목의) 가지 지
③나누어질(나뉠) 지
④헤아릴 지 ⑤버틸 지 ⑥흩어질 지
⑦이바지할 지 ⑧뭇 지 ⑨문서 지

六書(육서) - 회의 문자

부수자(65) 　　　카드82

부수자
(部首字)

066 - 1

4획

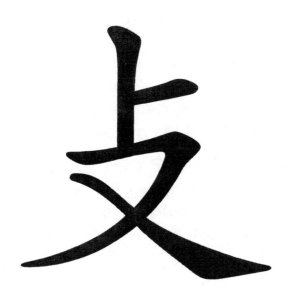

부수자(66)-1　　　카드83

복

① 칠 복 -'卜(점 복)+ 又(손 우)=攴'
점(卜)을 치기위해서 오른손(又)에
회초리와 같은 '나뭇가지(卜)를
들고(又)'서 똑똑 두드리거나, 치
는 데서 '똑똑 두드리다/치다'의
뜻이 된 '글자'이다.
② 똑똑 두드릴 복
③ 채찍질할 복

<참고> ※'攵'은→ '攴'와 같다.
'攵'은 '文(글월 문)'자와 비슷하다하여
'등 글월 문'이라고 하였다. 그 습관이 오
늘날까지 전해져 '攵'을 '등 글월 문'이
라고만 알고 있는 사람이 많다. 원래 '攵'
의 뜻과 음이 '칠 복/똑똑 두드릴 복'이다.
六書(육서) - 형성 문자

부수자(66)-1　　　카드83

부수자
(部首字)

066 - 2

4획

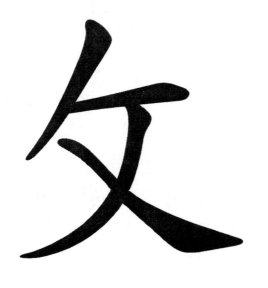

부수자(66)-2　　　카드84

복　攵=攴

① 칠 복 -'卜(점 복)+ 又(손 우)=攴'
점(卜)을 치기위해서 오른손(又)에
회초리와 같은 '나뭇가지(卜)'를
'들고(又)'서 똑똑 두드리거나, 치
는 데서 '똑똑 두드리다/치다'의
뜻이 된 '글자'이다.
※'攴'이 다른 글자와 합쳐질 때 '攵'으로
모양이 변하여 바뀌어 쓰여진다.
(예) 敎 : 가르칠 교
② 똑똑 두드릴 복
③ 채찍질할 복
<참고>
※ 옛 선조들은 '攵'이 → '文(글월 문)'자와
비슷하다하여 '등 글월 문'이라고 하였다. 그
습관이 오늘날까지 전해져 '등 글월 문'이라
고만 알고 있는 사람이 많다. 원래의 뜻과 음
이 '칠 복(攵=攴)/똑똑 두드릴 복(攵=攴)'이다.
六書(육서) - 형성 문자

부수자(66)-2　　　카드84

부수자
(部首字) 067 4획

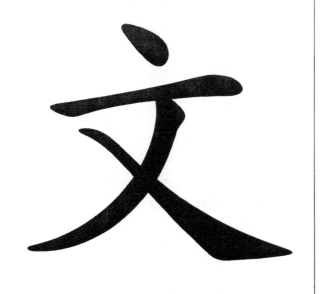

부수자(67)　　　카드85

문

①글월 문 - 옛날 사람들은 죽어
서 혼령이 떠나는 것을 막고, 밖으로
부터는 나쁜 귀신이 달라 붙는 것을
막기 위해 사람 몸의 일부분이나, 몸
전체에 '문신'을 하였다. 그 '문신'이
마치 '글자와 같다' 하여 '글'이라는
뜻을 나타내게 되었고, 이리저리
그어 된 '문신(무늬)모양'이 마치 '글
자모양'을 나타낸 뜻으로 된 '글자'라
고 여기게 되었다.

②글자 / 문채 **문** ③꾸밀 / 채색 **문**
④어귀 / 현상 **문** ⑤빛날/아름다울 **문**
⑥법 / 결 **문** 　　⑦착할 / 아롱질 **문**

六書(육서) - 상형문자

부수자(67)　　　카드85

부수자
(部首字) 068 4획

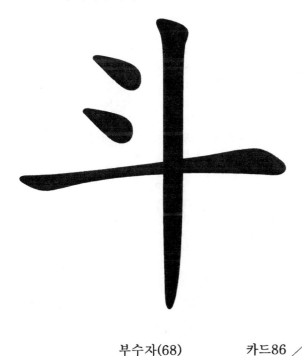

부수자(68)　　　카드86

두

①'말' 두 - '10되'에 해당하는 분
량의 곡물(곡식)이나, 액체의 분량을 헤
아리는 **용기(그릇)**를 '말'이라 하였고,
이 '용기(그릇)' 하나 가득한 분량이 '한
말(1말)'이 되는 것이다. 또 이 용기의
자루가 '국자 모양의 '북두칠성' 7개 별
자리 모양과 비슷하여, 북두칠성의 '두'
자를 '斗'로 표현했다고도 한다.
※'말'→주로 '곡물(곡식:쌀, 보리 등)'등의
　'양'을 헤아리는 용기(그릇)의 단위
　〈참고 : 쌀 1말=쌀 10되 〉

②곡물 10되 들이 1말 두
③별이름 두

④구기 **두** ⑤글씨 **두** ⑥문득 **두**
⑦좁을 **두** ⑧험준할(낭떠러지) **두**

六書(육서) - 상형 문자

부수자(68)　　　카드86

부수자
(部首字) 069 4획

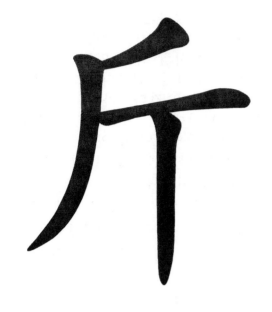

부수자(69)　　　카드87

근

①도끼 근 - '날이 선 도끼'와 '자루 달린 도끼모양'을 나타낸 '글자'로, 나무를 베는 연장이나, 병장기의 뜻을 나타내기도 하는 '도끼'라는 뜻으로 쓰인 글자. 훗날 '도끼날'을 '저울 추'로 사용한 데서 '무게'의 뜻으로도 쓰이게 되었다.

②무게 근　　③근 근

④무게의 단위로는 16냥(兩:량)에 해당한다 하여 → '열 여섯 량 중' 근

⑤밝게 살필 근　　⑥나무 쪼갤 근

⑦날(새김칼날) 근

六書(육서) - 상형 문자
부수자(69)　　　카드87

부수자
(部首字) 070 4획

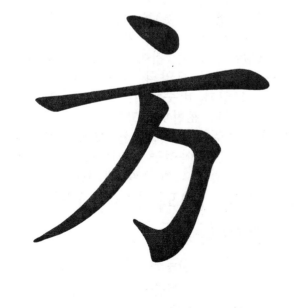

부수자(70)　　　카드88

방

①모(뽀족하거나 각이 진 모양을 '모'라함) 방

-진나라 '소전체'를 보면, 배 두 척의 뱃머리를 나란히 붙여 묶은 모양이 네모가 진 것처럼 보여, '모가 나다'의 뜻과, 뱃머리는 목적지를 향한 '방향'을 가리키는 데서, '방향'이라는 뜻을 나타낸 '글자'. 그러나, '소전체' 이전의 문자를 보면 농기구인 '쟁기 모양'을 본떠, 나타낸 '글자'로 추정할 수 있으며, '쟁기의 보습'이 나가는 '방향'을 뜻하는 데서, '방향'이란 뜻을 나타내게 된 글자.

※보습 = 쟁기의 술바닥에 맞추어 끼우는 삽
　　　모양의 쇳조각.

②방위(방향) 방

③방법 방

④떳떳할 방　⑤견줄 방　⑥바야흐로 방

⑦성(姓)씨 방　⑧배 아울러 맬 방

六書(육서) - 상형 문자
부수자(70)　　　카드88

부수자
(部首字)　　071 - 1
　　　　　　　4획

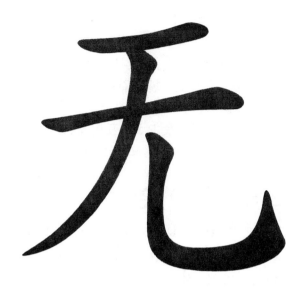

부수자(71)-1　　　카드89

무

①없을 무 - '一(한 일:허공,하늘)+
大(큰 대:사람)=无'는 사람(大)의 머리
위 하늘(一)의 허공에는 아무것도
'없다'는 뜻을 나타낸 글자로, 또는,
이 세상 '처음'을 뜻하는 '元(으뜸원)'
:'一(한 일:허공,하늘)+ 兀(우뚝할올)'→'兀'
의 '왼쪽획(丿삐칠 별)'이 치뚫고 나가
'허공(一:하늘)'까지 뻗었으나 그 이
상은 위가 '없다'는 뜻을 나타내게
된 '글자'이다.
②'無(없을 무)'의 옛 글자(古字고자)

※참고:[无없을 무]는 [旡목 멜/숨 막힐 기]
와 비슷하여 [旡목 멜 기]부수에 분류
되어져서 이 모두를, 옛 선조들은 '이미
기 몸(방)'이라 하고 있다. 이것은 매우
잘못 분류하여 표기된 것이다.

六書(육서) - 회의·지사 문자
부수자(71)-1　　　카드89

부수자
(部首字)　　071 - 2
　　　　　　　4획

부수자(71)-2　　　카드90

기

①목 멜 기 - '旡'는 '欠(하품할
흠)'의 대칭형의 글자로서, 숨이 막혀
'목이 멤'을 뜻하여 나타낸 '글자'로
음식물이 들어 가다가 갑자기 '목이
메는 것'을 뜻하여 나타낸 글자로
쓰이는데, '无(없을무)'와 비슷하다하여
'无(없을무)'의 부수에 분류되어 있다.
②숨 막힐 기

<참고> ※ 옛 선조들은 '이미 기(旣)' 글
자의 오른쪽에 '旡'모양의 글자가 있기에
'이미기 몸(방)'이라고 하였다. 그 습관이
오늘날까지 전해져 '이미기 몸(방)'이라
고만 알고 있는 사람이 많다. '이 글자의
뜻과 음'은 '목이 메다 기'의 뜻과 음으
로 '목 멜 기'이다. 그리고, '无(없을무)'
와 구분하여 익혀 두기 바란다.

六書(육서) - 회의·지사 문자
부수자(71)-2　　　카드90

부수자
(部首字) 072 4획

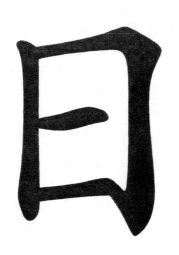

부수자(72)　　　카드91

일

① 날 일 - ① '우주공간(囗 : 에워쌀 위)' 속에 오직 '하나(一 : 해＝태양)'뿐인 '해(태양)'의 모양을 본떠 만들어진 글자이다. ②또는 'O → 囗'은 해의 윤곽 테두리를, '一'은 한결같은 영원한 불변의 모습을 나타 낸 것으로, '一'은 주역에서 '陽(양)'의 뜻으로 표현하고 있으며 또, '一'은 제일이며 으뜸을 나타내고 있다.

②해(태양) 일

③ 날짜 **일** ④ 낮 **일** ⑤ 먼저 **일**

⑥ 접때 **일** ⑦ 날자 **일** ⑧ 하루 **일**

⑨ 날 점칠 **일**

六書(육서) - 상형 문자

부수자(72)　　　카드91

부수자
(部首字) 073 4획

부수자(73)　　　카드92

왈 　 ㅂ(전서)→曰

①가로되 왈 →

　'전서의 가로되 왈(ㅂ)'자를 살펴보면, 'ㅂ＝ㅂ(입 구)+ㄴ(혓바닥)'으로 볼수 있다. 또는 '입(ㅂ)'에서 '입김(ㄴ)이 나가는 것'을 나타낸 것으로도 볼 수 있다. 입(口) 속에 혀(一 : 혀)가 움직여야 하는 데서 만들어진 글자이다. ②또는 말을 할 때는 입속에서 입김이 나오기 때문에 말하는 입(口)과 입에서 나오는 입김(乙→입김의 모양 : '一'으로 변형)의 합침으로 만들어진 글자라고 하기도 한다.

②말하기를 왈

③가라사대 **왈** ④이를 **왈** ⑤~의 **왈**

⑥일컬을 **왈** ⑦~에 **왈** ⑧말 낼 **왈**

⑨왈가닥 **왈** ⑩얌젆지 못한 계집 **왈**

六書(육서) - 지사 문자

부수자(73)　　　카드92

부수자
(部首字) 074 4획

부수자(74)　　　카드93

월

① 달 **월** – 달은 둥근 달모양 보다 이지러질 때가 많으므로, 달의 이지러진 모양(초승달)을 본떠 만들어진 글자이다. '冂'안의 '二'는 주역에서 '陰(음)'의 뜻으로 나타내고 있다.

※ '月' → 속의 가로로 긋는 두획이 왼쪽은 닿게 쓰고 오른쪽은 겹치지(닿지)않게 떼어 쓴다.

▶ 가로로 긋는 두획이 왼쪽과 오른쪽이 모두 닿게 쓴 것은 '育(육)'이 변한 것.

▶ 가로로 긋는 두획이 왼쪽과 오른쪽이 모두 떨어지게 떼어 쓴 것은 '舟(주)'가 변한 것임.

② 한달 **월**　　③ 달빛 **월**

④ 세월 **월**　　⑤ 다달이 **월**

六書(육서) - 상형 문자

부수자(74)　　　카드93

부수자
(部首字) 075 4획

부수자(75)　　　카드94

목

① 나무 목

'十(←屮싹날 철:줄기와 가지)+八(흩어질 팔:나무뿌리)'

木(목)의 글자를 [八+十]의 형태라고 보았을 때, '十'을 屮(싹날 철)의 변형으로 보면, 땅에 **뿌리**(八)를 내리고, 땅 위로 **뻗어** 나가는 **줄기**와 **가지**(屮→十)를 뜻하여 나타낸 '**나무(木)**'를 뜻하여 나타내게 된 글자이다.

② 질박할 **목**　　③ 순수할 **목**

④ 무명 **목**　　⑤ 뻣뻣할 **목**

모 ① 모과(木瓜) 모

↳'목'을 '모'라고 읽는다.

六書(육서) - 상형 문자

부수자(75)　　　카드94

부수자
(部首字) 076 4획

흠

①하품할 **흠** - 하품은 몸에 부족한 산소를 공급받기 위한 인체의 자연적인 생리현상이라고도 하고, 또는 몸에 기가 부족해서 일어나는 현상이라고도 한다. '**입을 크게 벌리고 입김이 빠져 나가는 모양**'을 뜻하여 '**하품**' 이라 하였고, 이런 뜻을 나타내게 된 '**글자**'로 쓰였으며, 그래서 '**부족하다/모자란다**' 는 뜻으로도 쓰이게 되었다.

② 기지개 켤 **흠**　③ 이지러질 **흠**
④ 빌릴 **흠**　　　⑤ 빠질 **흠**
⑥ 구부릴 **흠**　　⑦ 모자랄 **흠**

六書(육서) - 상형 문자

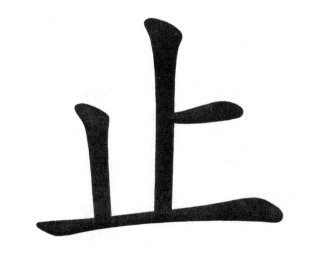

부수자
(部首字) 077 4획

지

①그칠 지 - 止(지)는 '[∀갑골문자→⊔전서글자→止해서 정자]' 이와 같이 사람이 '발을 딛고 선 발목 아래 왼 발자국 모양'을 본뜬 최초의 문자인 갑골문자(∀)에서 부터 전서(⊔)의 글자모양을 거쳐 오늘날의 '해서(止)' '정자' 모양으로 변해 왔으며, '머무르다/그치다'의 뜻을 나타내게 된 글자이다.
②막을/말 지
③오른 발(右足) 지
　[※→참고 : ⊔→少왼 발(左足)/밟을 달]
　[※→참고 : 步(=止+少) 걸을/걸음 보]
④고요할 지　⑤머무를/설 지　⑥살 지
⑦이를지　　⑧예절 지　　⑨거동 지
⑩ 발(足) 지　⑪마음 편할 지　⑫어조사 지

六書(육서) - 상형 문자

부수자
(部首字)　078 – 1　4획

부수자(78)-1　　카드97

알 | 歺=歹=냅=歹

① 뼈 앙상할 **알** – '살을 발라 낸 머리뼈(冎 살 발라 낼 **과**)'를 반으로 쪼개 부서진 뼈 모양을 나타낸 '글자'이다. 또, 그 잔악한 모양에서 '괴악하다 대/못쓰다 대 (歹=歹)'의 뜻과 음으로도 쓰이게 되었다.

② 살 발린 뼈 **알**

③위험할/나쁘다 **알** ④부서진 뼈 **알**

대 | ①못쓸 / 좋지 않을 / 거스릴 **대**
②나쁠/괴악할 **대** ※歹=歹,歹

<참고>※ 옛 선조들은 모양상 편의적으로 '죽을 사 변' 이라고 하였다. 그 습관이 오늘날까지 전해져 '죽을 사 변'이라고만 알고 있는 사람이 많다. 원래의 뜻과 음이 '살 발린 뼈 알/뼈앙상할 알/위험할 알' 또는 '나쁠 대/못쓸 대'이다.

六書(육서) – 상형 · 지사 문자

부수자(78)-1　　카드97

부수자
(部首字)　078 – 2　4획

부수자(78)-2　　카드98

알 | 歺=歹=냅=歹

① 뼈 앙상할 **알** – '살을 발라 낸 머리뼈(冎 살 발라 낼 **과**)'를 반으로 쪼개 부서진 뼈 모양을 나타낸 '글자'이다. 또, 그 잔악한 모양에서 '괴악하다 대/못쓰다 대 (歹=歹)'의 뜻과 음으로도 쓰이게 되었다.

② 살 발린 뼈 **알**

③위험할/나쁘다 **알** ④부서진 뼈 **알**

대 | ①못쓸 / 좋지 않을 / 거스릴 **대**
②나쁠/괴악할 **대** ※歹=歹,歹

<참고>※ 옛 선조들은 모양상 편의적으로 '죽을 사 변' 이라고 하였다. 그 습관이 오늘날까지 전해져 '죽을 사 변'이라고만 알고 있는 사람이 많다. 원래의 뜻과 음이 '살 발린 뼈 알/뼈앙상할 알/위험할 알' 또는 '나쁠 대/못쓸 대'이다.

六書(육서) – 상형 · 지사 문자

부수자(78)-2　　카드98

부수자
(部首字) 079 4획

부수자(79) 카드99

수

①몽둥이 수 - 치고 던지고 부수기
위해서 '손(又)에 몽둥이/구부정한 몽둥
이(几)나 창(几)을 들고 있는 모양'을
나타낸 '글자'로 '친다/던진다/때린다/부
순다'는 뜻을 나타내게 된 '글자'이다.
②칠 수 ③창/날 없는 창 수
④구부릴 수 ⑤창자루 수 ⑥서법 수

대 ①지팡이 대
②칠 대 ③장대 대

<참고>※옛 선조들은 모양상 '文'자와 비슷
하여, '갖은 등 글월 문' 이라고 하였다. 그
습관이 오늘날까지 전해져 '갖은 등 글월
문'이라고만 알고 있는 사람이 많다. 원래의
뜻과 음이 '칠(때릴) 수' 이다.
六書(육서) - 회의 · 형성 문자

부수자(79) 카드99

부수자
(部首字) 080 4획

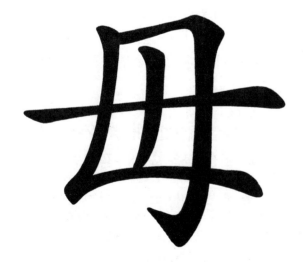

부수자(80) 카드100

무

①말(~하지 말라) 무 →

'女(여자 여)+ 一(하나 일:막거나,금지한다는 뜻)'

'여자(女)는 나쁜 행동을 단 한 가지
(一:금하는 일)라도 해서는 아니되고, 또,
여자(女)를 함부로 범해서(一:막는 일)는
안된다.'는 뜻을 나타낸 '글자'이다.
그러므로, '~하지 말라/없다' 의 뜻으
로 쓰이게 된 '글자'이다.

※대법원 지정 인명용 한자음→'무'

②땅이름 무 ③말게 할 무
④없을 무 ⑤관(冠갓 관) 이름 무(모)

※母(어미 모),每(매양 매),毒(독/해할 독)
→이 한자는 모두 '毋(말 무)'부수자의 한자이다.
六書(육서) - 회의 문자

부수자(80) 카드100

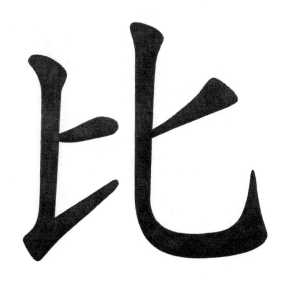

부수자(81) 카드101

비

① 견줄 비 – '오른쪽을 향해 나란히 서 있는 두 사람의 모양'이 서로 견주어 보는듯한 모양으로서, 뜻을 나타내는 '글자'로, '가지런하다/비교하다/견주어보다'의 뜻을 나타내게 된 '글자'이다.

② 고를 / 아우를 / 자주 비
③ 차례 / 가까울 / 빗 비
④ 범의 가죽 / 가지런할 비
⑤ 혁대 갈구리 / 의방할 비
⑥ 좇을 / 오늬 / 무리 비
⑦ 비교할 / 비례 비
⑧ 빽빽할 / 미칠 비

필 ①차례 필 ②총총할 필 ③다 필

六書(육서) – 회의 문자

부수자(81) 카드101

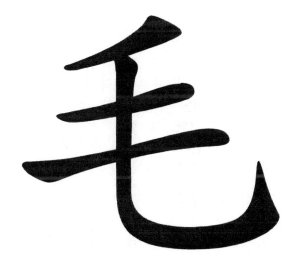

부수자(82) 카드102

모

① 터럭 모 – '사람의 머리털이나 짐승의 꼬리 털' 등을 뜻하여 나타낸 '글자'로 '털'의 뜻을 나타내게 된 '글자'이다.

② 풀(=초목의 풀싹) 모

③ 반쯤 셀 모 ④ 약간 모
⑤ 퇴할 모 ⑥ 양 모
⑦ 떼 모 ⑧ 짐승 모
⑨ 나이 모 ⑩ 나이차례 모

六書(육서) – 상형 문자

부수자(82) 카드102

부수자
(部首字)　083　4획

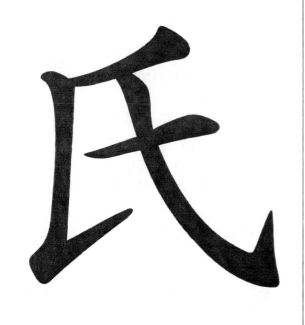

부수자(83)　　　　카드103

씨

① 씨족/뿌리 씨 - 이 '氏(씨)'자의 학설에 대해서는 두 가지 설이 있다. ①산기슭에 불거져 나온 바위덩이가, 또는 기슭의 커다란 산언덕이, '부서져 내리는 소리와 그 부서진 조각들'이 백여 리까지 진동하며 '여러 갈래로 퍼져 나간 모양'을 뜻하여 나타낸 '글자'로, 이것처럼 사람의 '자손'도 '퍼져나간다' 하여, 가족의 '뿌리'라는 뜻으로 쓰이게 되었다. ②'氏(씨)'자 중간 '一'자를 '땅'의 '경계'로 하여 땅 속에서 여러 갈래로 뻗어 나가던 '뿌리'가 굽어져 땅 위로 솟아 나와, 그 모양이 땅 속에서나, 땅 위에서나 '여러 갈래'로 '뻗어 나가는 모양'이 마치 사람의 '자손'이 나무 '뿌리'처럼 '씨족이 뻗어 나감'을 뜻하게 된 '글자'이다.

② 성씨 씨　　　③ 각시 씨

※참고 : '民(백성 민)'자는 '氏'부수자에 속함.

지　① 땅 이름/고을 이름/나라 이름 지

六書(육서) - 상형 문자

부수자(83)　　　　카드103

부수자
(部首字)　084　4획

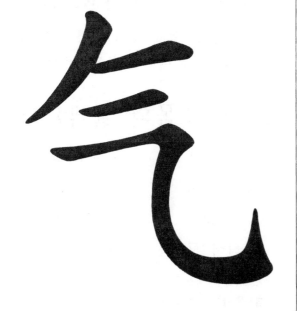

부수자(84)　　　　카드104

기

① 기운 기 - 뭉게구름이 피어 오르는 모양처럼 공중에 떠오르는 수증기 모양을 나타내어 '구름 기운'을 뜻 한 '글자'이다.

또는 이 글자에서 한 획을 줄임으로 해서 수증기의 기운이 약하다는 뜻으로, 구걸하는 사람은 기운이 없음을 나타내기 위해 그 한 획을 줄인 '乞 (구걸할/빌 걸:※气→乞)'과 같은 뜻을 지니고 있기도 하다.

② 구름기운 기

③ 숨 기　　④ 구걸할/빌 걸(气=乞)

六書(육서) - 상형 문자

부수자(84)　　　　카드104

부수자
(部首字)　　085-1　　4획

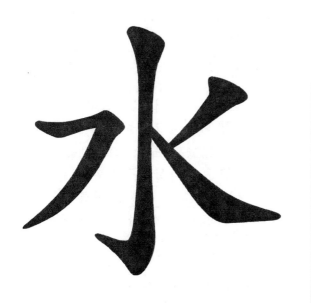

부수자(85)-1　　　　카드105

수

①물 수 - 옛 글자의 전서 글자
를 살펴 보면, 시냇물이나 강물이
굽이쳐 흘러가는 '물의 흐름'을 뜻
하여 나타낸 '글자'가 지금의 '글
자 모양(水)'이 되었다.
②강 수 ③고를 수 ④물길을 수
⑤국물 수 ⑥평평할 수 ⑦홍수(큰물) 수
⑧별·나라·고을·벼슬 이름 수

[참고]※①ㄱ : 굽어 흐를 이 / 휘어 감아 흐를 이
　　　②亅 : 갈고리 궐 / 무기 궐
　　　③ノ : 삐칠 별 / 목숨 끊을 요
　　　④乀 : 파임 불 / 끌 불
　　※이렇게 4개의 획으로 구성되어 있다.

六書(육서) - 상형 문자

부수자(85)-1　　　　카드105

부수자
(部首字)　　085-2　　4획

부수자(85)-2　　　　카드106

수　　氵 = 水 = 氺

①물 수 - 옛 글자의 전서 글자
를 살펴 보면, 시냇물이나 강물이
굽이쳐 흘러가는 '물의 흐름'을 뜻
하여 나타낸 '글자'가 지금의 '글자
모양(水)'인 '水'가 되었다.
※'水'가 다른 글자와 합쳐져서 글자의
왼쪽에 '변'으로 쓰여질 때는 '氵'모양
으로 모양이 바뀌어져 쓰여진다.
(예) 江 : 물 강 / 강 강　池 : 못(연못) 지
②강 수 ③고를 수 ④물길을 수
⑤국물 수 ⑥평평할 수 ⑦홍수(큰물) 수
⑧별·나라·고을·벼슬 이름 수
<참고>
※옛 선조들은 '氵'을 모양상 편의적으로
'삼수 변'이라 하였다. 그 습관이 오늘날까
지 전해져 '삼수 변'으로 알고 있는 사람이
많다. 원래의 뜻과 음이 '물 수'이다. 그리고
'水'도 '물 수'로 익혀두기 바란다.
六書(육서) - 상형 문자

부수자(85)-2　　　　카드106

부수자
(部首字)　085-3　4획

부수자(85)-3　　카드107

수　水 = 氺 = 氵

① 물 수 – 옛 글자의 전서 글자
　　를 살펴 보면, 시냇물이나 강물이
　　굽이쳐 흘러가는 '물의 흐름'을 뜻
　　하여 나타낸 '글자'가 지금의 '글자
　　모양(水)'인 '水'가 되었다.
※ '水'가 다른 글자와 합쳐져서 글자의
　　아래(밑)나 가운데에 쓰여질 때는 '氺'
　　모양으로　바뀌어 쓰여진다.
(예) 泰:클 태 /너그러울 태 /求:구할 구
② 강 수　③ 고를 수　④ 물길을 수
⑤ 국물 수 ⑥ 평평할 수 ⑦ 홍수(큰물) 수
⑧ 별 · 나라 · 고을 · 벼슬 이름 수
<참고> ※옛 선조들은 '水'와 '氵'자와 구분하기 위
해서 '氺'을 글자의 아래쪽에 잘 쓰여진다 하여
편의적으로 '물수 밑' 이라고 하였다. 그 습관이 오늘
날까지 전해져 '물수 밑' 이라고만 알고 있는 사람이
많다. 원래의 뜻과 음인 '물 수' 로 익혀두기 바란다.
六書(육서) - 상형 문자

부수자(85)-3　　카드107

부수자
(部首字)　086-1　4획

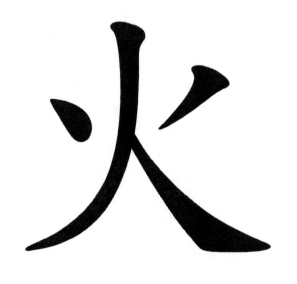

부수자(86)-1　　카드108

화

① 불 화 – 불길이 위로 솟아 불꽃
　　을 내며 불이 '활활 타오르는 모양'
　　을 뜻하여 나타낸 '글자'이다.
② 사를 화　③ 등불 화　④ 빛날 화
⑤ 불날 화　⑥ 빨간 화　⑦ 탈 화
⑧ 급할 화　⑨ 화날 화　⑩ 불지를 화
⑪ 별이름 화

<참고>
※ '火'가 글자의 밑(아래)에 쓰여질 때
'灬'으로 모양이 빠뀌어져 쓰여진다. 그
런데 우리 선조들은 이것을 '연화 발'이
라고 불리워 왔다. '灬'을 '연화 발'이라
고 하지 말고, '불 화'로 익혀두기 바란다.

六書(육서) - 상형 문자

부수자(86)-1　　카드108

부수자
(部首字)
086-2
4획

부수자(86)-2 카드109

화 灬 = 火

①불 **화** - 불꽃을 내며 불이 '활활
타오르는 모양'을 뜻하여 나타낸 **글자.**
※'火'가 글자의 밑(아래)에 쓰여질 때는
'灬'으로 모양이 빠뀌어 쓰여지고 있다.
　(예) 熙 : 빛날 **희** / 밝을 **희**
②사를 **화**　③등불 **화**　④빛날 **화**
⑤불날 **화**　⑥빨간 **화**　⑦탈 **화**
⑧급할 **화**　⑨화날 **화**　⑩불지를 **화**
⑪별이름 **화**
<참고>
※'火'가 글자의 밑(아래)에 쓰여질 때는
'灬'으로 모양이 바뀌어져 쓰여진다. 그
런데 우리 선조들은 이것을 '**연화 발**'이
라고 불리워 왔다. '灬'을 '**연화 발**'이라
고 하지 말고, '**불 화**'로 익혀두기 바란다.
六書(육서) - 상형 문자

부수자(86)-2 카드109

부수자
(部首字)
087-1
4획

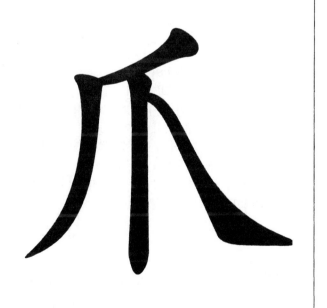

부수자(87)-1 카드110

조

①손톱 조 -손가락으로 아래에 있
　는 무엇인가를 '집거나 끌어 당기거
　나 하는 손톱 모양'을 나타낸 '글자'
　로, '손(발)톱'으로 '긁다/할퀴다'의 뜻
　을 나타내게 된 '글자'이다.
②발톱 조
③긁어당길 조
④끌어당길 조
⑤할 퀼 조

六書(육서) - 상형 문자
부수자(87)-1 카드110

부수자
(部首字) 087-2
4획

부수자(87)-2 카드111

조 爫 = 爪

①손톱 조 - 손가락으로 아래에 있
는 무엇인가를 '집거나 끌어 당기거
나 하는 손톱 모양'을 나타낸 '글자'
로, '손(발)톱'으로 '긁다/할퀴다'의 뜻
을 나타내게 된 '글자'이다.

②발톱 조

③긁어당길 조

④끌어당길 조

⑤할퀼 조

※ '爪'자가 다른 글자의 머리 부분에
합쳐져 쓰여질 때는 모양이 '爫'으로
바뀌어 쓰여진다.
(예) 浮 : 뜰 부, 孚 : 미쁠(예쁠) 부

六書(육서) - 상형 문자

부수자(87)-2 카드111

부수자
(部首字) 088
4획

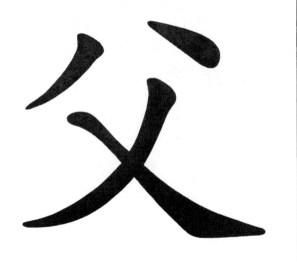

부수자(88) 카드112

부

①아비 부 - 갑골문과 금문에 나
타난 글자의 자형을 살펴 보면 '도끼
와 같은 도구를 들고'서 사냥 등을 하
는 모양으로 식솔들의 생계를 책임지
는 '가장'인 '아버지'를 뜻하는 '글자'
로 보이며, 더 발전된 '글자(又손우:손+
丨셈대세울곤:막대기=父)'로는 아버지가 '손
(又)'에 '막대기(丨)'를 들고 훈계하는
모양으로 '자녀들을 가르치고 이끌어
가는 모양'을 나타낸 '글자'로 '가장'인
'아버지'를 뜻하게 된 '글자'이다.

②아버지 부

③늙으신네 부 ④할아범 부

보

①남자의 미칭 보 ②이름 보
③늙은이 보 ④농부 보

六書(육서) - 지사 · 회의 문자

부수자(88) 카드112

부수자

(部首字) 089 4획

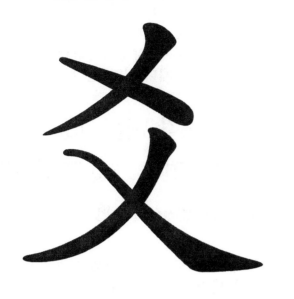

부수자(89)　　　　카드113

爻 효

①사귈 **효** - 엇걸린 매듭의 모양, 점칠 때 산가지가 흩어져 엉킨모양, 주역의 6효 괘모양 등을 나타낸 '글자'로, 점칠 때 길흉을 알아 보는 데서 '**점괘**'라는 뜻과 주역의 '**괘/육효**'라는 뜻을 나타내게 되었고, 또는 두 사람이 서로 발을 한 발씩 앞으로 내딛고, 팔도 서로 내밀어 악수하는 모양이 서로 엇걸린 모습의 모양을 나타낸 것으로서 '**사귀다**'의 뜻을 나타내 게 된 '글자'이다. 그리고 '乂(어질 예)'자가 겹쳐진 글자에서 '어질고 또 어질다'란 데서 '**본받는다**'의 뜻이 된 '글자'이다.

②본받을 **효**　③점괘 **효**
④괘 이름 **효**　⑤육효 **효**
⑥수효 **효**　⑦닮을 **효**　⑧변할 **효**
⑨바꿀 **효** ⑩형상할 **효** ⑫엇갈릴 **효**

六書(육서) - 지사 문자

부수자(89)　　　　카드113

부수자

(部首字) 090 4획

부수자(90)　　　　카드114

爿 장

①나뭇조각 **장** - 통나무 한 가운데를 반으로 쪼갠 것 중 왼쪽의 나무조각을 나타내어 '나무의 조각(나뭇조각)'을 뜻하게 된 '글자'이다.

②널 조각 **장** ③평상 **장**

※널=①판판하고 넓게 켜낸 나무토막.

　　②널뛰기에 쓰는 널빤지.

〈참고〉
※ 옛 선조들은 '將(장수 장)'의 왼쪽의 '변'에 있는 '爿'을 편의상 '**장수장변**'이라고 하였다. 그 습관이 오늘날까지 전해져 '**장수장변**' 이라고만 알고 있는 사람이 많다. 원래의 뜻과 음이 '**나뭇조각 장/널 조각/평상 장**'이다.

六書(육서) - 지사 문자

부수자(90)　　　　카드114

부수자 (部首字) 091 4획

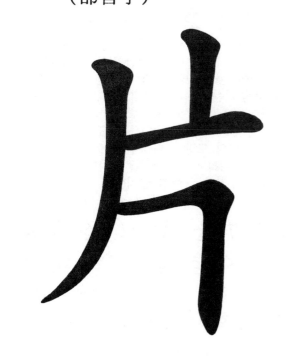

부수자(91) 카드115

편

①나뭇조각 **편** - 통나무 한가
운데를 반으로 쪼갠 것 중 '오른쪽의
나무의 조각 모양'을 나타낸 '글자'로
'나뭇조각/쪼개다'의 뜻을 나타낸 '글
자'이다.

②널 조각 **편** ③짝 **편**

④한쪽 **편** ⑤쪼갤 **편**

⑥화판 **편** ⑦성(姓)씨 **편** ⑧꽃잎 **편**

널=①판판하고 넓게 켜낸 나무토막.
　　②널뛰기에 쓰는 널빤지.

六書(육서) - 지사 문자

부수자(91) 카드115

부수자 (部首字) 092 4획

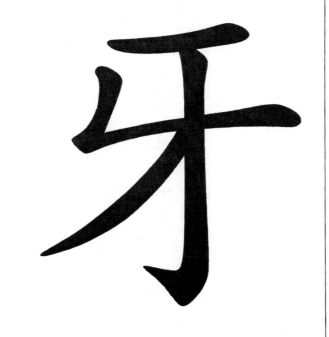

부수자(92) 카드116

아

①어금니 **아** - 위 아래의 '어금
니가 서로 맞물려져 있는 모양'을 본떠
나타낸 '글자'로 '어금니'라는 뜻을 나
타내게 된 '글자'이다.
→금문 글자를 살펴 보면 '짐승 이빨'
　의 '윗니와 아랫니가 구부러져 서로
　맞물려 있는 모양'을 뜻하여 나타내어
　져 있다.

②대장기 **아** ③짐승이름 **아**
④코끼리 어금니 **아** ⑤북틀 **아**

六書(육서) - 상형 문자

부수자(92) 카드116

부수자
(部首字) 093-1
4획

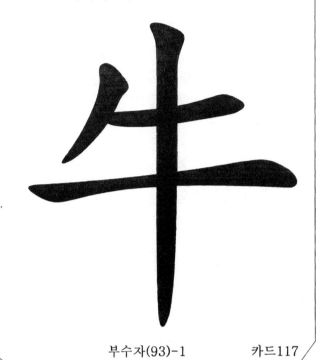

부수자(93)-1 카드117

우

① 소 우 - '소'를 '정면으로 보았을
때 소의 양쪽 뿔과 귀, 그리고 머리
의 모양'을 본떠 나타낸 '글자'로 '소'
의 뜻을 나타내게 된 '글자'이다.

② 별이름 우 ③ 벼슬 이름 우
④ 일 우 ⑤ 물건 우
⑥ 사람 이름 우 ⑦ 성(姓)씨 우

六書(육서) - 상형 문자
부수자(93)-1 카드117

부수자
(部首字) 093-2
4획

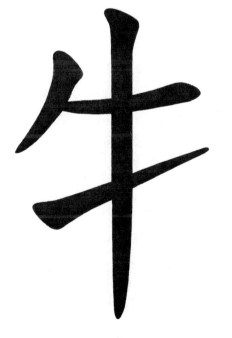

부수자(93)-2 카드118

우 牛 = 牜

① 소 우 - '소'를 '정면으로 보았을
때 소의 양쪽 뿔과 귀, 그리고 머리
의 모양'을 본떠 나타낸 '글자'로 '소'
의 뜻을 나타내게 된 '글자'이다.

② 별이름 우 ③ 벼슬 이름 우 ④ 일 우

⑤ 물건 우 ⑥ 사람 이름 우 ⑦ 성(姓)씨 우

※ '牛'자가 다른 글자와 합쳐져서 왼쪽
에 붙여 쓰여질 때는 '牜'로 모양이 바
뀌어 쓰여진다.

(예)牧 : 기를 목 / 칠 목 / 다스릴 목

六書(육서) - 상형 문자
부수자(93)-2 카드118

부수자
(部首字)

094-1
4획

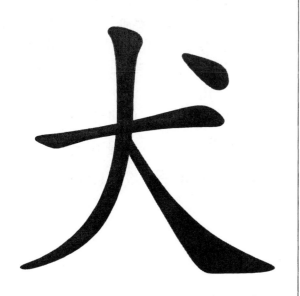

부수자(94)-1　　　　카드119

견

①개 견 - '개'가 앞발을 들고, 서서 짖고 있는 개의 옆모습 모양을 본떠 나타낸 '글자'이다.

②큰 개 견

③언덕 이름 견

④간첩 견(우리나라에서만)

※ 犬 = 犭

六書(육서) - 상형 문자

부수자(94)-1　　　　카드119

부수자
(部首字)

094-2
4획

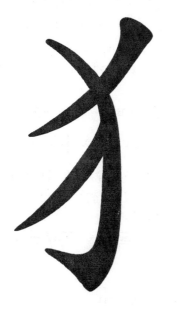

부수자(94)-2　　　　카드120

견　　犭 = 犬

①개 견 -'개'가 앞발을 들고, 서서 짖고 있는 개의 옆모습 모양을 본떠 나타낸 '글자'이다. (犬→犭).

※'犬'이 다른 글자와 합쳐져서 글자의 왼쪽에 쓰여질 때는 '犬'이 '犭'으로 모양이 바뀌어져 쓰여진다.

(예) 狗 : 개 구 / 강아지 구

②큰 개 견

<참고>
※옛 선조들은 '犭'을 '개 사슴록 변'이라고 하였다. 그 습관이 오늘날까지 전해져 '개 사슴록 변' 이라고만 알고 있는 사람이 많다. 원래의 뜻과 음이 '개 견'이다.

六書(육서) - 상형 문자

부수자(94)-2　　　　카드120

부수자 (部首字) 095 5획

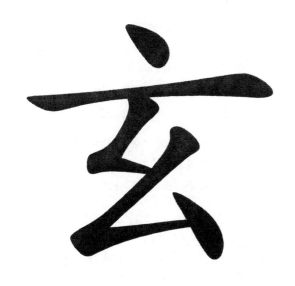

부수자(95)　　　카드121

현

① 그윽(아득)히 멀 현

→ 'ㅗ(위/머리 부분 두) + 幺(작을/어둡고 그윽할 요)

= 玄' → '어둡고 그윽한 곳(幺)이 덮어 가리워져(ㅗ) 가물거리거나, 덮어 가리워지니 더욱 컴컴하여 아무것도 안보이게 되니 '검게 보인다는 데서 검다'는 뜻을 나타내게 된 '글자'이다.

그러나, 그윽한 곳에는 그 속에 '무엇이 있는지 모르는 신비의 세계'로 '신비하고 오묘하고 현묘하고 아득하기도 하다'는 뜻으로 쓰이게 되었다.

② 검을 현 ※ '검을 현'→하늘 밖 멀리

나가면, 아득히 먼 깜깜한 세계가 펼쳐져 아무것도 알 수 없는 미지의 세계가 되므로, 또는 검붉게 보이는 데서 우리 선조들은 '검을현'이라고 하였다. ※ black(黑:검을 흑)의 뜻이 아니다.

③ 현묘할 현　④ 검붉을 현

　⑤고요할 **현**　⑥신묘할 **현**　⑦현손 **현**

六書(육서) – 회의 문자

부수자(95)　　　카드121

부수자 (部首字) 096 5획

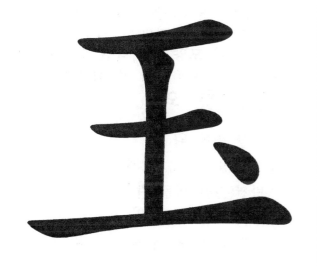

부수자(96)　　　카드122

옥

① 구슬 옥 – 옥구슬 '세 개(三)'를 줄로 '꿴(l)' 모양을 본뜬 '글자'이며, 뒷날에 '王(임금왕)'자와 구분하기 위해서 'ヽ'를 붙여 '玉'으로 나타내어 '옥'의 뜻으로만 쓰여졌다.

② 사랑할 옥　③ 이룰 옥　④ 옥 옥

> ※ '王임금 왕'은 '玉구슬 옥'의
> 제 0획 글자에 속한다.

[참고] ※ '옥'자가 다른 글자와 합쳐져 변으로 쓰여질 때는 점획('ヽ'불똥 주)이 생략되어 임금 왕(王)자로 표기하기 때문에 임금 왕(王)자로 알고 있다. '玉'자가 두 개 겹쳐져 있을 때도 앞쪽의 '玉'자의 점획('ヽ'불똥 주)을 생략한다. 모두 다 이 때의 임금 왕(王)자는 임금 왕(王)자가 아니라, 구슬 옥(玉)자 인 것이다.

(예) ①玟 : 옥돌 민→이 때 '王'이 아니고 '玉'인데 'ヽ'을 생략하여 나타낸다.

②珏 : 쌍 옥 각 → 이 때 앞쪽의 '王'에서 'ヽ'을 생략하여 나타낸 것이다.

六書(육서) – 상형문자

부수자(96)　　　카드122

부수자
(部首字) 097 5획

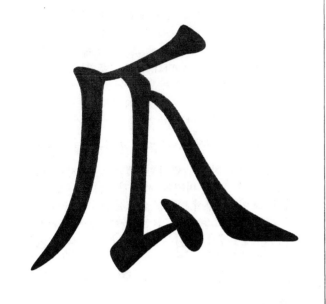

과

①오이 과 →'㼌(덩굴)+ 厶(열매)=瓜'
'바깥부분(㼌)은 덩굴'을 뜻하고,
'가운데 부분(厶)은 열매'를 뜻하
여 나타낸 '글자'로, '오이/참외/호
박/수박' 등과 같은 '채소 열매'를
뜻하여 나타내게 된 '글자'이다.

②참외 과　　　③호박 과
④수박 과　　　⑤모과 과

※'木瓜(모과)'→ 이 '열매'는 '오이 모양'
을 '닮았기'에 '瓜'자를 붙여 쓰여졌다.
→ (이 때 '木'은 '모과 모'라는 뜻과 음으로서,
'모'라고 읽는다.)

※'瓜年(과년)'→ 이 '瓜'자는 '八+ 八=瓜'
의 뜻으로 쓰여졌다. '16세(전후)나이'
라는 뜻으로 '시집갈 나이가 된 여자를
가리키는 뜻'으로 쓰여진 말이다.

六書(육서) - 상형 문자

부수자
(部首字) 098 5획

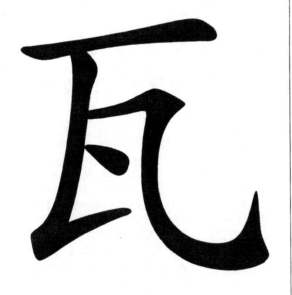

와

①기와 와 - 진흙으로 빚어 구워 만
든 모든 '질그릇을 뜻한 글자'로 쓰였
며, '기와'의 '암키와'와 '수키와'가 '서
로 맞물린 모양'을 나타낸 것으로, '기
와'의 뜻을 나타내게 된 '글자'이다.

②질그릇 와

③길삼 벽돌 와
④실패(실 감는 물건) 와
⑤방전(方甎=벽돌)와
⑥방패의 등(뒤쪽) 와
⑦그램(gramme, gram, g,) 와

六書(육서) - 상형 문자

부수자
(部首字)　099　5획

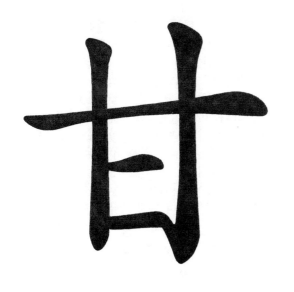

부수자(99)　　카드125

감

①달 감 - 'ㅂ(입속) + 一(혓바닥/혓끝/음식)'
'입안(ㅂ)의 혀끝(一)으로, 또는 입안
(ㅂ)에 들어간 맛있는 것(一)'을 뜻
하여 나타낸 '글자'로 혀(一)로 '단
맛'을 가려낸다는 뜻의 '글자'로 쓰
이게 되었다.

②달게 여길 감　③마음 상쾌할 감
④싫을 감　⑤마음 기쁠 감　⑥맛 감
⑦맛좋을 감 ⑧느슨할 감 ⑨즐거울 감

함 ①달게 여길 함 ②무르녹을 함

六書(육서) - 지사 문자

부수자(99)　　카드125

부수자
(部首字)　100　5획

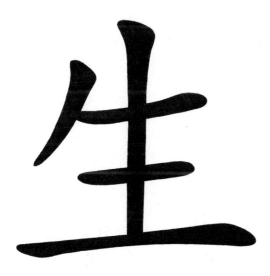

부수자(100)　　카드126

생

①날 생 - '초목의 싹(屮싹날철)이 움
터서 땅(土흙토)을 뚫고 돋아나는 모양'
을 본떠 나타낸 글자로 '솟아 나오다/
낳다/살다'의 뜻을 나타내게 된 '글자'
이다. →※屮(싹날 철) + 土(흙 토) = 生
②낳을 생 ③자랄/살 생
④익지 않을/날 것(=날) 생
⑤생활 생　⑥목숨 생　⑦어조사 생
⑧접때 생　⑨설 생　⑩저절로 생
⑪늘일 생　⑫나 생　⑬끝이 없을 생
⑭기를 생　⑮지을 생　⑯일어날 생
⑰성품 생　⑱자랄 생　⑲나아갈 생

六書(육서) - 상형 문자

부수자(100)　　카드126

부수자 (部首字) 101 5획

부수자(101) 카드127

용 卜(점/점괘 복)+ 中(합당할/맞힐 중)=用

①쓸 용 - 옛날에는 어떤 일을 행함에 있어서 '점(卜)'을 쳐서 그것이 '합당(中)'한지 '합당(中)'치 않은지를 '점괘(卜)'를 보고 결정을 했다고 하는 데서 그 뜻을 나타낸 글자로, '점(卜)을 쳐보아 맞으면(中)' 그 일에 힘을 '쓴다(用)'는 뜻을 나타내게 된 '글자'로 쓰이게 되었다. 또 하나의 학설은, 그때는 하늘에 제사를 지내는 일이 빈번하다보니 제물에 '쓸(用)' 동물을 간수하기 위해서 댓가지로 엮어 짜던가 아니면, 말뚝 2~3개, 또는 3~5개를 세워 얽어 매어서 만들어 가둔, '울타리 모양'을 본떠 나타낸 '글자'라고도 한다.

②쓰일 용 ③통할 용 ④작용 용

⑤베풀 용 ⑥재물 용 ⑦시행할 용

⑧맡길/부릴/비용/그릇/도 용

⑨어떤 일에 미치는 영향 용

六書(육서) - 상형 문자

부수자(101) 카드127

부수자 (部首字) 102 5획

부수자(102) 카드128

전

①밭 전 - 가로 세로로 구획정리가 잘 되어진 '밭의 모양에서 밭이 사방으로 난 둑의 모양'을 본떠 나타낸 '글자'로 '밭'을 뜻하게 된 '글자'이다.

②논 전

③사냥할 전 ④수레이름 전

⑤북 이름 전 ⑥연잎 둥글둥글할 전

⑦땅 전 ⑧벌릴전

⑨메울 전 ⑩구실 전

六書(육서) - 상형 문자

부수자(102) 카드128

부수자
(部首字)
103-1
5획

부수자(103)-1 카드129

소·필(아/정)

→'장단지와 발목에서 발끝까지의 모양'을 뜻하여 나타낸 '글자'로 '발'이란 뜻을 나타내게 된 '글자'이다.

①발 소 ②필 필 ③짝 필

④발 필 ⑤끝 필 ⑥바를 아/정(疋)

<대법원 지정 인명용 한자음→'필'>

※'疋'는 예부터 '匹:필 필/짝 필' 글자와 같은 글자로 통용되어 쓰여졌다. 길이를 재는 '자'가 없던 시절에 옷감의 길이를 발걸음으로 '길이를 잰' 데서 옷감 길이 단위인 '필(匹:필 필)'의 뜻으로 쓰였고, 더 나아가 '말이나 소' 같은 가축을 세는 '단위(匹:필 필)'로 쓰였고, 또 발이 '좌·우' 둘이므로 '짝 필(匹:짝 필)'의 뜻으로 쓰여져, 발전적으로 배우자의 '짝(匹짝 필)'이란 '배필(配匹)'의 뜻으로도 쓰이게 되었다. 또, '定'자의 아랫 글자가 '疋'인데 이것은 '바를 정(正)'자의 옛글자 '疋'와 비슷하다. '바르다'의 뜻으로 쓰일 때는 '아'라고 읽혀져 '바르다 아'의 뜻과 음으로도 쓰인다.

六書(육서) - 상형 문자
부수자(103)-1 카드129

부수자
(部首字)
103-2
5획

부수자(103)-2 카드130

소 疋 = 疋

①발 소 -'장단지와 발목에서 발끝까지의 모양'을 뜻하여 나타낸 '글자'로 '발'이란 뜻을 나타내게 된 '글자'이다.

※ '疋'가 다른 글자와 합쳐져서 글자의 왼쪽에 부수자로 쓰여질 때는 '疋'가 '正'으로 모양이 바뀌어 쓰여진다.

(예) 疏 : 트일 소 / 소통할 소

 疑 : 의심할 의 / 의혹할 의

六書(육서) - 상형 문자
부수자(103)-2 카드130

부수자
(部首字) 104 5획

부수자(104) 카드131

녁·상

①병들 녁·상 - '앓고 있는 사람'이 병상에 눕거나, 팔을 늘어뜨리고 있거나, 기력이 없어서 어디에 기대고 있거나 하는 모양을 나타낸 '글자'로 '병이 들었음'을 뜻하게 된 '글자'이다.

②병 녁·상 ③의지할 녁·상
④병들어 기댈 녁·상

<참고>※옛 선조들은 모양상 편의적으로 '병질 엄(안)'이라고 하였다. 그 습관이 오늘까지 전해져 '병질 (엄)안'이라고만 알고 있는 사람이 많다. 원래의 뜻과 음이 '병들 녁/상'이다.

六書(육서) - 상형 문자

부수자(104) 카드131

부수자
(部首字) 105 5획

부수자(105) 카드132

발

①걸을 발 -'ㅓ(←止발 지 의 반대 모양)+ ㄥ(←止발 지)=癶' → 앞으로 '두 발(ㅓ·ㄥ)'을 벌리고 걸어가려고 서 있는 모습을 본떠 나타낸 '글자'로, '걷다/가다'의 뜻이 된 글자. 나아가서 '두 발(ㅓ·ㄥ)'이 좌우로 벌린 모양에서 '어긋나다/등지다'의 뜻으로도 쓰인다.

②갈 발 ③등질 발
④어그러질 발

<참고>
※옛 선조들은 모양상 편의적으로 '필발머리'라고 하였다. 그 습관이 오늘까지 전해져 '필발머리'라고만 알고 있는 사람이 많다. 원래의 뜻과 음이 '걸을 발/등질 발'이다.

六書(육서) - 상형 문자

부수자(105) 카드132

부수자
(部首字) 106 5획

부수자(106)　　　　카드133

백

①흰 **백** - '해(日)'가 떠 오르면
서 '햇빛(丿)'이 온 세상을 '밝게
비추어 주므로' 온 세상이 '밝고
하얗게 된다는 뜻'을 나타내게 된
'글자'이다

※ 日(날 일:해/태양)+ 丿(삐칠 별:햇빛)=白

②알릴 **백**　③말할 **백**

※ 曰(말하기를 왈:입)+ 丿(삐칠 별:입김)=白
→말할(曰말하기를 왈) 때 입(曰) 김(丿)이 나옴을
뜻하여 나타낸 글자.

④아뢸 **백**　⑤밝을 **백**　⑥책이름 **백**

⑦분명할**백**　⑧깨끗할 **백** ⑨성(姓) **백**

⑩아무것도 없을 **백**　⑪결백할 **백**

六書(육서) - 상형 문자

부수자(106)　　　　카드133

부수자
(部首字) 107 5획

부수자(107)　　　　카드134

피

①가죽 **피** -짐승의 털이 붙어
있는 채 '짐승의 **털가죽**(厂언덕 한)'
을 '손(又손 우)'에 쥔 '칼(丨송곳 곤)'
로 '털가죽을 벗겨 내고 있는 모
양'을 뜻하여 나타낸 '글자'로, 털
이 있는 '날가죽'을 뜻하게 된 '글
자'이다.

②껍질 **피**　③거죽 **피**

④성(姓)씨 **피**　⑤과녁 **피**

※참고

皮(가죽 피)→털이 있는 날가죽

革(가죽 혁)→털이 없거나 뽑힌 가죽

韋(가죽 위)→가공된 가죽=다룸가죽

六書(육서) - 회의 문자

부수자(107)　　　　카드134

부수자
(部首字) 108 5획

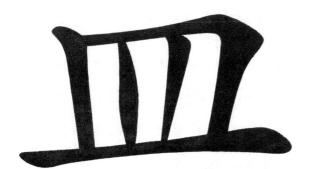

부수자(108)　　　카드135

명

①그릇 **명** - 바닥이 낮고 '위가 넓으며' 받침대가 달린 '납작한 접시같은 그릇의 모양'을 본떠 나타낸 '글자'로 '그릇'을 뜻하게 된 '글자'이다.

②사발 **명**
③접시 **명**
④그릇 뚜껑 **명**

六書(육서) - 상형 문자

부수자(108)　　　카드135

부수자
(部首字) 109 5획

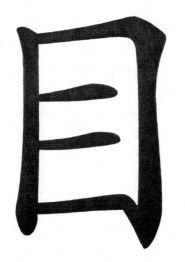

부수자(109)　　　카드136

목

①눈 **목** - '田'의 모양을 세워서 세로 형태인 '目'의 모양으로 바뀌어 쓰였으며, '가운데 두 획은 사람의 두 눈동자'를 나태낸 것으로 '눈 모양'을 뜻하여 나타낸 글자로, '눈' 또는 '보다'의 뜻으로 쓰여지게 된 '글자'이다

②눈동자 **목** ③눈여겨볼 **목** ④조목 **목**
⑤제목 **목** ⑥볼 **목** ⑦두목 **목**
⑧명색 **목** ⑨그물코 **목** ⑩종요로울 **목**
⑪지금 **목** ⑫당장 **목**

※종요롭다=(없어서는 안될 만큼) 요긴하다. 중요하다.

※昊①눈짓할 혁/혈 ②눈 살짝 움직일 척
睭좌우 두리번거리며 볼/사람의 이름 구

六書(육서) - 상형 문자

부수자(109)　　　카드136

부수자
(部首字) 110 5획

부수자(110) 카드137

모

①창/세모진 창 모 -
'戈(창 과)'는 끝이 두 가닥이거나 옆
쪽으로 비어져 나온 칼날이 덧 달렸거
나 하는 '창'인 '병장기/무기'인데, '矛
(창 모)'는 '세모진 뾰족한 쇠'하나를
"고리가 달린 긴 자루 끝에 박은 '세
모진 창'의 모양"을 본떠 나타낸 '글자'
로, '창'이란 뜻을 나타내게 된 '글자'
인데, '장식할 수 있는 고리가 달린
창'이어서 아마도 '전쟁터 싸움에 사
용되는 수레(兵車:병거)'에 세우는 '자
루가 긴 창'으로 여겨진다.

②모순될 모

③별 이름 모 ④약 이름 모

六書(육서) - 상형 문자

부수자(110) 카드137

부수자
(部首字) 111 5획

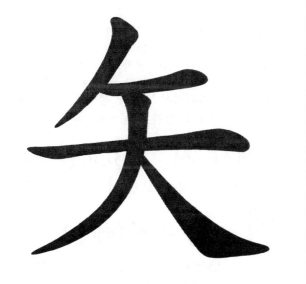

부수자(111) 카드138

시

①화살 시 - '길이를 재는 자'
로도 사용하기도 한 '뾰족한 촉의
화살과 깃이 달린 화살 모양'을
나타낸 '글자'로 '화살'의 뜻을 나타
내게 된 '글자'이다

②맹세할 시 ③똥 시

④베풀 시 ⑤곧을 시
⑥바를 시 ⑦벌여 놓을 시
⑧별 이름 시 ⑨주(州) 이름 시
⑩소리살(=嚆矢울릴 효,화살 시) 시
⑪산대 시 ⑫살 시

六書(육서) - 상형 문자

부수자(111) 카드138

부수자
(部首字) 112 5획

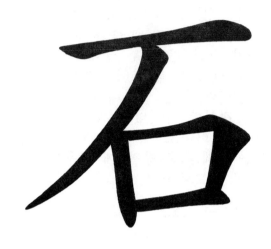

부수자(112)　　카드139

석

①돌 석 - '언덕이나 절벽(厂)'아래에 굴러 떨어져 있는 '돌멩이나 돌덩이(口)'를 뜻하여 나타낸 '글자'로 '돌'이란 뜻을 나타내게 된 '글자'이다

※厂(굴바위 한:언덕/절벽)+ 口(입 구:돌멩이)=石

②저울 석　　③무게단위 석
④굳을 석　　⑤경쇠 석
⑥돌 던질 석　⑦돌 바늘 석
⑧섬 석　　　⑨단단할 석

六書(육서) - 상형 문자

부수자(112)　　카드139

부수자
(部首字) 113-1 5획

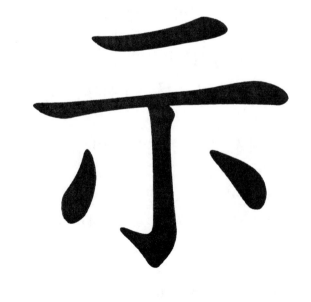

부수자(113)-1　　카드140

시　示 = 礻

①보일 시 - 하늘에 제사를 드리는 '제단의 모양'을 본뜬 모양의 '글자'라 하기도 하고, 또는 '二'자는 '上(윗상)'자의 '옛글자(二←ᅩ←上)'로, '하늘(二←ᅩ←上)'에는 '해와 달과 별(←小:세가지를 나타냄)'이 있어서 '길·흉·화복' 세가지(小)'를 주관하여 '하늘의 신'이 '길·흉·화복'을 보여 알려준다는 뜻의 '글자'로 나타내어 '보이다/알리다'의 뜻을 나타내게 된 글자라 하기도 한다.

※특히 '示'는 '神(귀신 신)'의 생략형으로 쓰여져서 '신(神)'이라는 뜻의 개념으로 쓰여지는 경우(귀신 기)가 많이 있다.

②제사 시　③고할 시

④바칠 시　⑤가르칠시　⑥알릴 시

기 ①땅 귀신(神신) 기

②성씨 기, ③땅 이름 기

六書(육서) - 지사 문자

부수자(113)-1　　카드140

부수자
(部首字) 113-2
5획

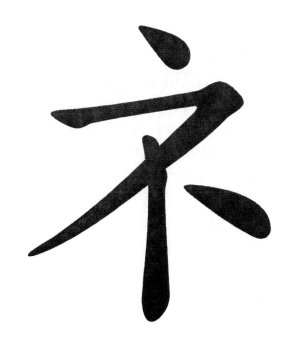

부수자(113)-2 카드141

시 示 = 礻

①보일 시 -'礻'는 '示'를 단지 빨리 쓰기 위한 획줄임으로 쓰여진 것이다. 하늘에제사를 드리는 '제단의 모양'을 본뜬 모양의 '글자'라 하기도 하고, 또는 '二'자는 '上(윗상)'자의 '옛글자(二←丄←上)'로, '하늘(二←丄←上)'에는 '해와 달과 별(←小:세가지를 나타냄)'이 있어서 '길·흉·화복' 세가지(小)'를 주관하여 '하늘의 신'이 '길·흉·화복'을 보여 알려 준다는 뜻의 '글자'로 나타내어 '보이다/알리다'의 뜻을 나타내게 된 글자.

※ 또, '示'는 '神(귀신 신)'의 생략형으로 쓰여서 '신(神)'이라는 뜻의 개념으로 쓰여지는 경우(땅 귀신 기)가 많이 있다.

②제사 시 ③고할 시

④바칠 시 ⑤가르칠시 ⑥알릴 시

기 ①땅 귀신 기

六書(육서) - 지사 문자
부수자(113)-2 카드141

부수자
(部首字) 114 5획

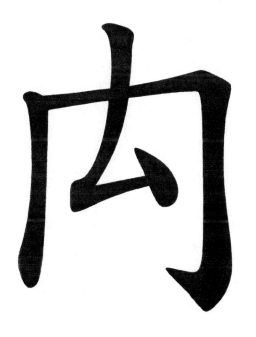

부수자(114) 카드142

유

①짐승의 발자국 유 -옛사람들은 사냥을 하기위해서는 짐승의 발자국 모양을 보고서 그 짐승의 종류를 알아 냈는데, '구부러진 발자국의 둘레(冂성곽 경)'와 그 안에 '둥그렇게 난 발자국 모양(厶사사로울 사)'을 뜻하여 나타낸 글자로, '짐승의 발자국'이란 뜻을 나타내게 된 '글자'이다.

②자귀(=짐승의 발자국) 유

[참고] : '명사'인 '자귀'의 뜻으로는 아래의 이 세 가지 종류의 뜻이 있다.
 1.짐승의 발자국.
 2.연장의 한 가지.→나무를 깎아 다듬을 때 씀.
 3.개나 돼지 따위에 과식으로 생기는 병.→배가 붓고 발목이 굽으며, 잘 일어서지 못함.

六書(육서) - 상형 문자
부수자(114) 카드142

부수자
(部首字) 115 5획

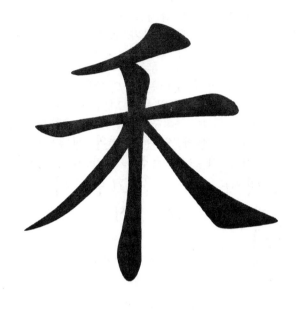

부수자(115)　카드143

화

① 벼 **화** - 벼가 익어 고개 숙인 모양에서 '벼의 줄기인 대(木나무목)에서 이삭이 패어 드리워져 늘어진(ノ삐칠 별) 모양'을 뜻하여 나타낸 '글자'로, '벼'의 뜻을 나타내게 된 '글자'이다.

② 곡식 **화** 　 ③ 모 **화**
④ 줄기 **화** 　 ⑤ 화할 **화**

수 ① 말(馬) 이빨의 수효 **수**

六書(육서) - 상형문자
부수자(115)　카드143

부수자
(部首字) 116 5획

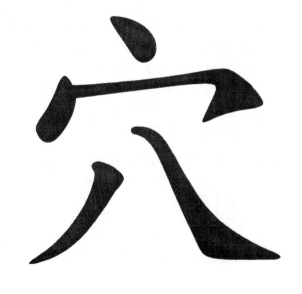

부수자(116)　카드144

혈

① 구멍 **혈** - '집(宀집 면)'을 만들기 위해서 땅이나, 굴을 '파헤치(八나눌/헤칠 팔)는 모양'을 뜻하여 나타낸 '글자'로, '움집(宀)', 또는 '굴' 또는 '구멍'을 뜻하게 된 '글자'이다.

② 움집 **혈** 　 ③ 굴 **혈**
④ 움 **혈** 　⑤ 곁 **혈** 　⑥ 틈 **혈**
⑦ 굿 **혈** 　⑧ 광중 **혈**

※ 광중=시체를 묻는 구덩이

六書(육서) - 형성 문자
부수자(116)　카드144

부수자
(部首字) 117 5획

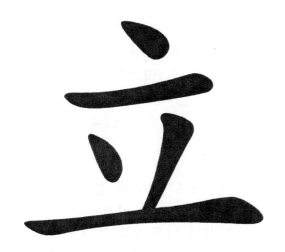

부수자(117) 카드145

립

①설 립 →
‘一(땅)+ 㐬(머리와 양팔,두 다리)=立’
사람이 ‘땅(一) 위에서 두 팔과 두
다리를 벌리고 똑바로 선(㐬←大),’
‘땅(一)을 딛고 서 있는 사람(立)’의
‘모양’을 본떠 나타낸 ‘글자’로 ‘서다
/세우다’의 뜻을 나타내게 된 ‘글
자’이다.
②세울 립 ③이룰 립 ④굳을 립
⑤곧 립 ⑥밝힐 립 ⑦정할 립
⑧리터 립

六書(육서) - 상형 문자
부수자(117) 카드145

부수자
(部首字) 118-1
6획

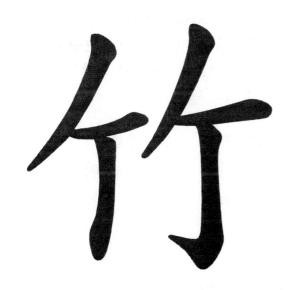

부수자(118)-1 카드146

죽

①대(대나무) 죽 - ‘대나무
두 줄기에 이파리가 붙어 있는 모
양’을 나타낸 ‘글자’로, ‘대/대나무’
를 뜻하게 된 ‘글자’이다.

②피리 죽 ③성(姓)씨 죽
④대쪽 죽 ⑤서간 죽

六書(육서) - 상형문자
부수자(118)-1 카드146

부수자
(部首字) 118-2
 6획

부수자(118)-2 카드 147

죽 ⺮ = 竹

①대(대나무) 죽 - '대나무
두 줄기에 이파리가 붙어 있는 모
양'을 나타낸 '글자'로, '대/대나무'
를 뜻하게 된 '글자'이다.

②피리 죽 ③성(姓)씨 죽

④대쪽 죽 ⑤서간 죽

※'竹'이 다른 글자와 합쳐져 글자의
위에 부수자로 쓰여질 때는 '⺮'으
로 모양이 바뀌어져 쓰여진다.
(예) 節 : 마디 절 / 규칙 절

六書(육서) - 상형문자
부수자(118)-2 카드 147

부수자
(部首字) 119 6획

부수자(119) 카드148

미

①쌀 미 - 벼 열매의 겉껍질이
까져서 '사방으로(十열 십) 흩어져
나온 쌀의 낟알들(∴)모양'을 뜻
하여 나타낸 '글자'로, '쌀'을 가리
키게 된 '글자'이다.

②낟알 미 ③율무쌀 미

④성(姓) 미 ⑤메트르 미

⑥미터 미

六書(육서) - 상형문자
부수자(119) 카드148

부수자
(部首字) 120-1 6획

부수자(120)-1 카드149

사 멱

①실 사 - '絲(실 사)'보다 홑겹인 '가느다란 실(絲의 절반굵기)'을 감은(감겨있는) '실타래 모양'을 본떠 나타낸 '글자'로, '가느다란 실'을 뜻하여 나타내게 된 '글자'이다.

②가는 실 사/멱

③극히(매우) 적은 수의 실가닥 사

※이 글자는 대부분 부수자로만 쓰여진다.

※'絲'→'糸'보다 여러 겹의 '굵은 실을 뜻하는 글자'인 '실 사'

멱 ①가는 실 멱
②적을(작을) 멱
③매우 적은 수 멱

六書(육서) - 상형 문자

부수자(120)-1 카드149

※'糸'가 서체에서, 다른 글자와 합쳐져 필기체로 왼쪽에 붙여서 쓸 때는 '糹'으로 모양으로 바뀌어 쓰여진다.

부수자
(部首字) 120-2 6획

부수자(120)-2 카드150

사 糹 = 糸

①실 사 - '絲(실 사)'보다 홑겹인 '가느다란 실(絲의 절반굵기)'을 감은(감겨있는) '실타래 모양'을 본떠 나타낸 '글자'로, '가느다란 실'을 뜻하여 나타내게 된 '글자'이다.

②가는 실 사

③극히(매우) 적은 수의 실가닥 사

※'絲'→'糸'보다 여러 겹의 '굵은 실을 뜻하는 글자'인 '실 사'

※이 글자는 글자의 왼쪽에 붙여 변으로 쓰이는 부수자 이다.

六書(육서) - 상형 문자

부수자(120)-2 카드150

부수자
(部首字) 121 6획

부수자(121)　　　카드151

부

① 질그릇 부 - 옆으로 약간 길쭉하거나 둥글게 퍼진 모양으로 '배가 불룩하고 가운데 배부분의 주둥이가 좁은 모양의 질그릇'을 본떠 나타낸 '글자'로, 이 모양의 질그릇을 '장군'이라 일컬었고 '장군/질그릇'이란 뜻으로 된 '글자'이다.

② 장군 부

③ 양병 부 ④ 질장구 부 ⑤ 용량 부

※ 장군=물·술·간장 따위를 담아서 옮길때 쓰는 오지(=오지그릇)나 나무로 만든 배가 불룩한 그릇.
오지그릇=질 흙으로 빚어서 볕에 말리거나 낮은 온도에서 구운(초벌구이) 다음에 잿물을 입혀 다시 구운 그릇.
잿물='오짓물(오지그릇의 윤을 내는데 쓰임)'이라고 한다.
양병(洋瓶)=배가 부르고 목이 좁으며 아가리의 '전'이 딱 바라진 오지병.
전=(독이나 화로 따위)물건의 위쪽 가장자리가 약간 넓게 된 부분을 뜻함.

六書(육서) - 상형 문자

부수자(121)　　　카드151

부수자
(部首字) 122-1 6획

부수자(122)-1　　　카드152

망

① 그물 망 - '날짐승(새)이나 물고기'를 잡기위한 '그물의 테두리(冂경계/성곽 경)'와 실 또는 끈같은 것으로 얼기설기 얽은 '그물코(乂)의 모양'을 본떠 나타낸 '글자'로, '그물'의 뜻을 나타내게 된 '글자'이다.

※ [참고]

'网' → 다른 글자와 합쳐져 부수자로 쓰여질 때는 '罒'와 '网'와 '罒'의 모양 등으로 바뀌어져 쓰여 진다. 또는 '罓'와 '冗'의 모양의 글자도 있다.

(예):罕그물 한/새그물 한/기(旗) 한/드물다 한

六書(육서) - 상형 문자

부수자(122)-1　　　카드152

부수자
(部首字)　　　122-2
　　　　　　　6획

부수자(122)-2　　　　　카드153

| 망 | 罒 = 网 |

①그물 **망** - '날짐승(새)이나 물고기'를 잡기위한 '그물의 테두리(冂경계/성곽 경)'와 실 또는 끈같은 것으로 얼기설기 엮은 '그물코(ㅆ)의 모양'을 본떠 나타낸 '글자'로, '그물'의 뜻을 나타내게 된 '글자'이다.

※ [참고]

'网' → 다른 글자와 합쳐져 부수자로 쓰여질 때는 '冈'와 '罒'와 'ㅁㅁ'의 모양 등으로 바꾸어져 쓰여 진다. 또는 '罓'와 '冗'의 모양의 글자도 있다.

(예):罕그물 한/새그물 한/기(旗) 한/드물다 한

六書(육서) - 상형 문자

부수자(122)-2　　　　　카드153

부수자
(部首字)　　　122-3
　　　　　　　6획

부수자(122)-3　　　　　카드154

| 망 | 冈 = 网 |

①그물 **망** - '날짐승(새)이나 물고기'를 잡기위한 '그물의 테두리(冂경계/성곽 경)'와 실 또는 끈같은 것으로 얼기설기 엮은 '그물코(ㅆ)의 모양'을 본떠 나타낸 '글자'로, '그물'의 뜻을 나타내게 된 '글자'이다.

※ [참고]

'网' → 다른 글자와 합쳐져 부수자로 쓰여질 때는 '冈'와 '罒'와 'ㅁㅁ'의 모양 등으로 바꾸어져 쓰여 진다. 또는 '罓'와 '冗'의 모양의 글자도 있다.

(예):罕그물 한/새그물 한/기(旗) 한/드물다 한

六書(육서) - 상형 문자

부수자(122)-3　　　　　카드154

부수자
(部首字)
122-4
6획

置, 罪, 罰, 罷, 羅,
둘 치, 허물 죄, 벌줄 벌, 내칠 파, 새그물 라,
< '网'이 '罒'으로 바뀌어 진다. >

망　罒 = 网

①그물 **망** - '날짐승(새)이나 물고기'를 잡기위한 '그물의 테두리(冂경계/성곽 경)'와 실 또는 끈같은 것으로 얼기설기 엮은 '그물코(㸚)의 모양'을 본떠 나타낸 '글자'로, '그물'의 뜻을 나타내게 된 '글자'이다.

※ [참고]

'网'→ 다른 글자와 합쳐져 부수자로 쓰여질 때는 '冈'와 '冊'와 '罒'의 모양 등으로 바꾸어 써여 진다. 또는 '罒'와 '兀'의 모양의 글자도 있다.

(예):罕그물 한/새그물 한/기(旗) 한/드물다 한

六書(육서) - 상형문자

부수자
(部首字)
123-1
6획

양

①양 **양** - '양'의 두 뿔을 강조한 '양의 두 뿔(丷양의 뿔이 벌어진 모양 개↔个양뿔 개)'과 '네 발 및 꼬리(丰) 등의 모양'을 본떠 나타낸 '글자'로 '양'을 뜻하게 된 '글자'이다.

[참고] 丷(양뿔 개) → 丱(쌍 상투 관)

②염소 양
③노닐 양　④영양 **양**　⑤성(姓) **양**
⑥상양 새(외다리의 새) **양**

六書(육서) - 상형 문자

부수자
(部首字) 123-2 6획

부수자(123)-2 카드157

양 羊 = 羊

① 양 양 - '양'의 두 뿔을 강조한
'양의 두 뿔(꒞양의 뿔이 벌어진 모양 개↔
꒞양뿔 개)'과 '네 발 및 꼬리(キ)
등의 모양'을 본떠 나타낸 '글자'
로, '양'을 뜻하게 된 '글자'이다.

[참고] ꒞(양뿔 개) → 卝(쌍 상투 관)

② 염소 양

③ 노닐 양 ④ 영양 양 ⑤ 성(姓) 양

⑥ 상양 새 (외다리의 새) 양

※ '羊'이 다른 글자와 합쳐져 주로 글자
의 위에 쓰여질 때는 '⺶'으로 모양
이 바뀌어져 쓰여진다.

(예)⺶ + 大 = 美(아름다울 미), ⺶ + 我 = 義(옳을의)

六書(육서) - 상형 문자

부수자(123)-2 카드157

부수자
(部首字) 124 6획

부수자(124) 카드158

우

① 깃 우 - 새의 양쪽 '두 날개를
옆에서 본 모양'을 본떠 나타낸
'글자'로, '새의 날개'를 뜻하게 된
'글자'이다.

② 날개 우

③ 날개 모양 우 ④ 펼 우
⑤ 모을 우 ⑥ 찌 우
⑦ 도울 우 ⑧ 우성(羽聲) 우

六書(육서) - 상형 문자

부수자(124) 카드158

부수자 125-1
(部首字) 6획

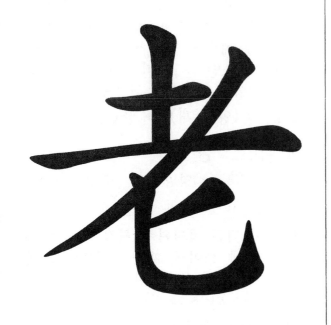

로 老 = 耂

①늙을 로 - 갑골문의 글자를 보면, '머리(毛털 모)를 길게 늘어뜨리고 지팡이를 짚고 구부정하게(匕구부릴 비) 서 있는 늙은이를 뜻하여 나타낸 글자'로 보이며, 한편, '허리가 구부정한(匕) 노인이 지팡이(丿삐칠 별)를 짚고 땅(土흙 토) 위에 서 있는 모습을 뜻하여 나타낸 글자'로, '노인/늙은이'라는 뜻으로 쓰이게 된 '글자'이다.

②늙은이 로 ③늙으신네 로

④어른 로 ⑤익숙할 로

⑥노련할 로 ⑦쭈그러질 로

⑧은퇴 로 ⑨고달플 로

六書(육서) - 상형 · 회의 문자

부수자 125-2
(部首字) 6획

로 耂 = 老

①늙을 로 - 갑골문의 글자를 보면, '머리(毛털 모)를 길게 늘어뜨리고 지팡이를 짚고 구부정하게(匕구부릴 비) 서 있는 늙은이를 뜻하여 나타낸 글자'로 보이며, 한편, '허리가 구부정한(匕) 노인이 지팡이(丿삐칠 별)를 짚고 땅(土흙 토) 위에 서 있는 모습을 뜻하여 나타낸 글자'로, '노인/늙은이'라는 뜻으로 쓰이게 된 '글자'이다.

※'老'가 다른 글자와 합쳐져 쓰일 경우에 '匕'자가 생략 된 '耂'로만 모양이 바뀌어 쓰여진다. (예)者 : 놈/것/어조사 자.

②늙은이 로 ③늙으신네 로

④어른 로 ⑤익숙할 로

⑥노련할 로 ⑦쭈그러질 로

⑧은퇴 로 ⑨고달플 로

六書(육서) - 상형 · 회의 문자

부수자
(部首字) 126　6획

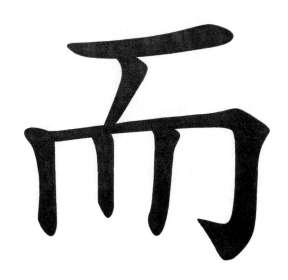

부수자(126)　　카드161

이

①말 이을 이 - 코 밑과 입 아래에 나 있는 '수염 모양을 본떠 나타낸 글자'로, 말을 할 때 그 '수염 사이로 말이 연이어 나온다는 뜻'에서 '말이 이어진다'는 뜻의 '어조사'로 쓰이게 된 '글자'이다. 또한 말이란 '머뭇거리다'가 할 수도 있기 때문에 '머뭇거린다'는 뜻으로도 쓰이게 되었다.

②어조사 이　③뿐 이　④또 이

⑤너 이　⑥같을 이　⑦이에 이

⑧그리고 이　⑨수염 이　⑩따름 이

⑪그러할지라도 이　⑫머뭇거릴 이

⑬그러할 이　⑭말 시작하는 말 이

⑮~에 이　⑯~으로 이　⑰곧 이

六書(육서) - 상형 문자

부수자(126)　　카드161

부수자
(部首字) 127　6획

부수자(127)　　카드162

뢰

①따비 뢰 - '丯(풀이 나서 산란하고 어지러울 개:무성한 풀)+ 木(나무 목:나무로 만든 쟁기 또는 도구)=耒' → '무성한 풀과 잡초(丯)를 제거하고 정리하여 밭을 일구는 나무(木)로 만든 도구'를 뜻하여 나타낸 '글자'로, '쟁기인 따비'를 뜻하게 된 '글자'이다.

②쟁기 뢰

③따비할 뢰　④물 이름 뢰

⑤굽정이 뢰　⑥홀청이 뢰

※ 丯 : '길(|)'을 뒤덮을 이 만큼 무성하게 우거진 '풀'이 산란하고 어지럽게 '나 있는(彡)' 모습을 뜻하여 나타낸 글자.

※ [참고]연구편 94쪽 맨끝의 낱말뜻을 참조

六書(육서) - 회의 문자

부수자(127)　　카드162

- 81 -

부수자
(部首字) 128 6획

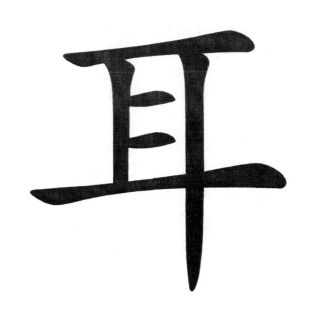

부수자(128)　　　카드163

이

①귀 **이** - 금문 글자를 살펴보면 '귀의 둘레와 귓구멍의 모양'을 본떠 나타내고 있다. 이 모양이 차차 변하여 주나라를 걸쳐 진나라 소전 글자에 이르렀고 또, 차차 글자모양이 변하고 바뀌어 가면서 오늘에 이르렀으며, '귀'의 모양을 본떠 나타낸 '글자(耳)'로 '귀'라는 뜻인 '글자'로 쓰이게 되었다.

②조자리 **이** ③말 그칠 **이** ④성할 **이**
⑤홀부들할 **이** ⑥어조사 **이** ⑦~뿐 **이**
⑧~따름이다 **이** ⑨여덟대(8대) 손자 **이**

※홀부드르르-하다=피륙(가죽) 따위가 가볍고부들부들하다.
※조자리=지저분한 작은 물건이 어지럽게 매달려 있거나 한데 묶여 있는 것.

六書(육서) - 상형 문자
　　　　부수자(128)　　　카드163

부수자
(部首字) 129 6획

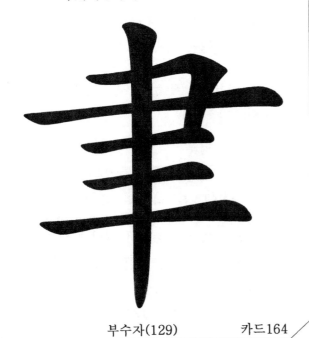

부수자(129)　　　카드164

율

①붓 **율** -'손(彐)으로 붓대(|)'를 잡고 '붓대를 쥔 손을 놀려(聿)' 글자인 '획(一)'을 그음을 뜻하여 가리켜서 나타낸 '글자'로 '붓'을 뜻하게 된 '글자'이다.

※聿(손 놀릴 섭)＋一(획을 긋는 것)=聿
※훗날 '聿(붓율)'자 위에 '竹(대죽)'자를 붙여 '붓'을 나타내는 글자인 '筆(붓필)'자가 만들어져 쓰여졌다.

②마침내 **율** ③오직 **율**
④드디어 **율** ⑤스스로 **율** ⑥평론할 **율**
⑦ 닦다 **율** ⑧어조사 **율** ⑨펴다 **율**
⑩좇을(따르다) **율** ⑪지을(짓다/저술하다) **율**
⑫표범 닫는 모양 **율** ⑬말 시작하는 **율**
⑭가볍고 빠른 모양 **율**

六書(육서) - 지사 문자
　　　　부수자(129)　　　카드164

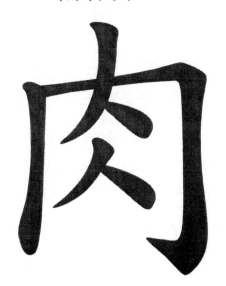

육
① 고기 육 - '근육 및 그 단면의
모양'을 뜻하여 나타낸 '글자'로 '살'
또는 '몸'을 뜻하게 된 '글자'이다.
② 살 육　　③ 몸 육

유
① 둘레 유　② 저울추 유
③ 살찔 유　④ 살(근육) 유

※ '肉'이 다른 글자와 합쳐져 쓰여질 때는 모
양이 변하여 '月'로 표현하여 쓰여 진다. 이때는
'달월'의 부수자가 아니고 '고기육'의 부수자이다.
'肉'이 변하여 '月'로 쓰여 질 때는 '가운데 두 선
이 양쪽에 다 닿게 표현하고', '달 월'의 '월(月)'
자는 두 선이 왼쪽에만 닿고 오른쪽은 떨어지게
표현하는데, 오늘날 이것을 잘 구분하여 지켜서
쓰지 않고 있다. '肉'이 변 한 '月'을 옛 선조들은
'육달월 변'이라고 하였다. 그러나, 원래의 뜻과
음이 '고기 육'이다.

六書(육서) - 상형 문자

肉=月

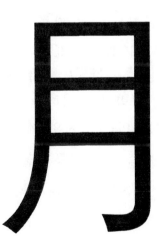

육　　月=肉
① 고기 육 - '근육 및 그 단면의
모양'을 뜻하여 나타낸 '글자'로 '살'
또는 '몸'을 뜻하게 된 '글자'이다.
② 살 육　　③ 몸 육

※ '肉'이 다른 글자와 합쳐져 쓰여질 때는 모양
이 변하여 '月'로 표현하여 쓰여 진다. 이때는
'달월'의 부수자가 아니고 '고기육'의 부수자이다.
'肉'이 변하여 '月'로 쓰여 질 때는 '가운데 두 선
이 양쪽에 다 닿게 표현하고', '달 월'의 '월(月)'
자는 두 선이 왼쪽에만 닿고 오른쪽은 떨어지게
표현해야 하는데, 이것이 잘 지켜지지 않고 있다.
'肉'이 변한 '月'을 옛 선조들은 '육달월 변'이라
고 하였다. 그러나, 원래의 뜻과 음이 '고기 육'
이다. 그리고, '월(月)'자의 가운데 두 선이 양쪽
에 닿지않고 떨어져 쓰여진 것은 '배 주(舟)'자의
변형으로 '배 주(舟)'자의 뜻으로 쓰여진 것이다.
(예)腰:허리 요 /育:기를 육. → 月 : 肉
참고:兪:그러할/거룻배 유.→[入+一+月+巜]
(入+一)=亼모을 즙, 月:舟, 巜①큰도랑 괴②젖을 환

六書(육서) - 상형 문자

- 83 -

부수자
(部首字) 131 6획

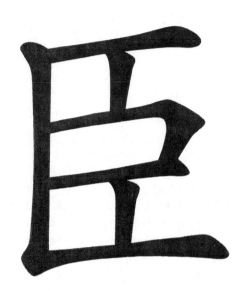

부수자(131) 카드167

신

①신하 신 – 임금님 앞에서 몸을
굽혀 삼가 꿇어 엎드려, 굴복한
'신하'가 임금님을 향해 올려다 봤을
때의 '눈의 모습'을 본떠 나타낸
'글자'로, 임금님을 두려워하며 바라
본다는 데서 [두렵다/신하] 라는 뜻
으로 쓰이게 된 '글자'이다.
②두려울 신 ③백성 신 ④나 신 ⑤저 신
'臣'는 '臣'과는 다른 글자이다.
↳넓을 이(애), 턱 이(애).
※[참고]
姫 : 삼갈 진/조심할 진, 弲 : 활강할 진
'臣'에 어떤 글자가 합쳐지면 대체로 '음'이
'진'으로 읽게 된다. 그런데, '姫(삼갈 진)'의
글자를 '계집 희(姫)'로 혼동하여 잘못 알고
있는 사람이 너무나도 많다.
六書(육서) – 상형 문자

부수자(131) 카드167

부수자 臣(신하 신)
의 제 0획
부수자는 아니지만 꼭 익혀 두기 바란다.

[참고] : 臣정자 = 臣속자

'부수자(131)臣'의 제0획. 부수자아님. 카드168

이(애)

①넓을 이(애)
②턱(여자의 예쁜 턱) 이(애)
[부수자는 아니지만 꼭 익혀 두기 바란다.]
※'臣(신하 신)'과는 다른 글자인데,
'臣'부수 제0획으로 분류되어 있다.
'臣(넓을 이)'와 '臣(신하 신)'과 다름
을 알고, 구별하여 익혀두기 바란다.
※<쓰여지고 있는 글자의 예>
熙 : 넓을/즐거울/아름다울 희·이
姫 : 계집 희 / 아씨 희
熙 : 밝을 희 / 빛날 희
弲 : 활 이름 이

'부수자(131)臣'의 제0획. 부수자아님. 카드168

부수자
(部首字) 132 6획

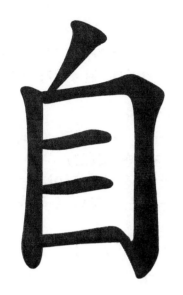

부수자(132)　　　　　카드169



자

①스스로 자 - 갑골문과 금문에서
의 글자를 살펴 보면 사람의 '코 모양의 특
징을 살려 간결하게 나타낸 글자'임을 알
수 있다. 그리고 금문에서 전서로 또, 예서
글자로 변천되어 오면서, 오늘의 글자의 형
태가 이루어졌고, 본래의 뜻인 '코'라는 뜻
에서 '코'는 사람의 얼굴에서 자신의 특징
을 잘 나타내고 있기때문에 '스스로/몸소/
자기'의 뜻으로 쓰이게 되어진 '글자'이다.
※'自'는 '鼻(코 비)'의 본래 글자이다.

②(~)부터 자　③코 자

　④자기 자　　　　⑤몸소 자
　⑥저절로 자　　　⑦좇을 자

※'自'와 결합된 글자는 대체로 사람의 '코'
　와 관계가 있는 뜻의 글자이다.
　(예:臭(냄새 취), 鼻(코 비), 息(숨 쉴 식)

六書(육서) - 상형 문자

부수자(132)　　　　　카드169

부수자
(部首字) 133 6획

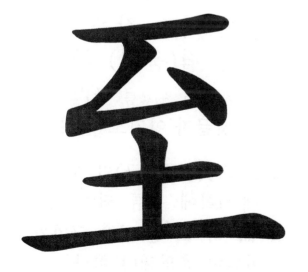

부수자(133)　　　　　카드170

지

①이를 지 -'새'가 하늘 높은 곳
에서'땅(一)에 이르러 꽂히듯'내려 '날
아 오는 모양(至←至)'을 나타냈거나,
또는 '화살이 어느곳(一:과녁이나 땅)
에 이르러' '날아가 꽂히는 모양(至←
至)'을 나타낸 '글자'로, 즉 '어느곳(一:
과녁이나 땅)'에 '이르다/다다르다'의
뜻으로 쓰여지게 된 '글자'이다.

※一(땅)+ 至(←至:새 또는 화살)=至

②(~)까지 지

③다다를 지 ④지극할 지

　⑤온 힘을 다할 지　⑥당도하다 지
　⑦올 지　⑧곳 지　⑨절기 지
　⑩(어떤 곳에) 이르다 지

六書(육서) - 지사 문자
부수자(133)　　　　　카드170

부수자
(部首字) 134 6획

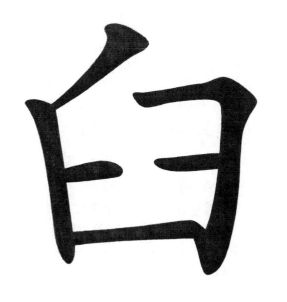

부수자(134) 카드171

구

①절구 구 - '확(臼=절구)'에
'쌀(-- : =곡식 알갱이)'이 든 모양
을 나타낸 '글자'로 '절구=확'이란
뜻으로 쓰이게 된 '글자'이다.

※확=①방아 확.
　②절구의 아가리로 부터 밑바닥
　　까지 팬 곳(臼).
방아 확=방앗 공이가 떨어지는 자리에
　놓인 돌절구 모양의 우묵한 돌(臼).

②확(=절구) 구

③별 이름 구　　　④땅 이름 구

六書(육서) - 상형 문자
부수자(134) 카드171

134-0

부수자
(部首字) 6획 '臼'
에 속함

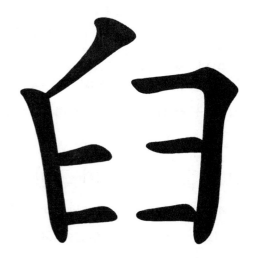

부수자(134)-0 카드172

국

①깍지 낄 국
②양손 마주 잡을 국
③움켜 쥘(움킬) 국

※'匊(움켜 뜰/움큼 국)'의
　'옛글자'이기도 하다.

※臼(국)을 臼(구)의 부수자
　제 0획에 분류 되어 있다
※'臼 와 臼'은 같은 글자가
　아님에 유의해야 한다.

六書(육서) - 상형 문자
부수자(134)-0 카드172

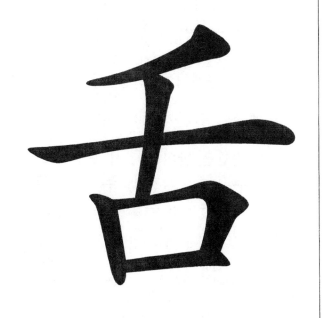

부수자
(部首字) 135 6획

부수자(135)　　　카드173

설

①혀 설 - '입(口)'안에서 말을 할 때나 음식을 먹을 때, 혀가 '방패(干 → 干)'와 같은 구실을 하는 '혀'를 뜻하여 나타낸 '글자'로, 또는 갑골문자에서는 문자의 끝 모양이 둘로 갈라져 표현된 것으로 보아 '입(口)' 밖으로 내민 뱀의 '혀'를 뜻하여 나타낸 것으로 짐작된다. '혀/혀로 맛보다/핥다/말하다' 등의 뜻으로 쓰이게 되었다.

※ '千'는→'干 방패 간'의 변형이다.

舌혀 설 = 千(←干 방패 간) + 口입 구

②말(言) 설　③언어 설　④변론 설

六書(육서) - 상형 문자

부수자(135)　　　카드173

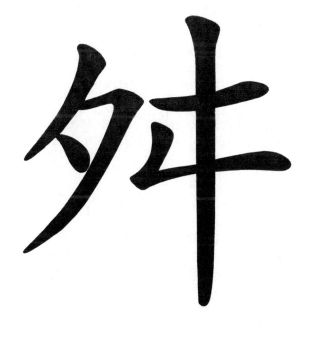

부수자
(部首字) 136 6획

부수자(136)　　　카드174

천　[참고] 舛 : 전서체의 글자 모양

①어겨질 천 - '오른 발(夂 천천히 걸을 쇠→夕)'과 '왼 발(牛걸을 과)'이 각각 다른 방향으로 엇갈리어 '어겨져' 있음을 나타낸 것으로 두 발이 서로 바깥쪽을 향해 맞선 모양으로 벌려져 있 모양에서 두 발이 서로 어겨져 있다는 모양을 나타낸 '글자'로 '어그러지다/어수선하다/배반하다'의 뜻으로 쓰이게 된 '글자'이다.

※[예] : 乘(탈 승/오를 승)

→乘 = ノ(사람)+ 木(나무)+ 北(舛:왼 발 오른 발)
(사람이 나무에 왼 발 오른 발을 번갈아 디디며 올라간다는 뜻)

②왼 발 오른 발 천
③배반할(北←舛) 천

④어수선할 천　　⑤어그러질 천
⑥틀릴 천　　⑦어지러울 천

※ '잡되게 섞이다' 의 뜻과 "준" 의 음으로도 쓰인다.

⑧섞일 준　　⑨잡될 준

六書(육서) - 상형 문자

부수자(136)　　　카드174

부수자
(部首字) 137 6획

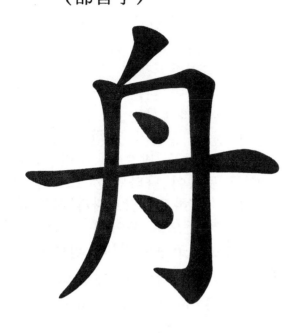

부수자(137) 카드175

 주

①배 주 - 통나무의 속을 파서 만
든 '배'의 모양을 나타낸 '글자'로, 원래
는 '사다리 모양의 길고 커다란 그릇'
의 모양을 나타낸 '글자'로서 잔치음식
을 담아 주고 받는 데 사용 했던 것인
데, 훗날 강에서 물건을 실어 나르는
'배'모양과 흡사하여 '배'라는 뜻으로
쓰이게 된 '글자'이다. ['쪽배'처럼 통나무
속을 파서 만든 '잔대'의 뜻으로도 쓰여졌다.]

※잔대=술잔을 받치는 접시 모양의 그릇

②잔대 주 ③실을(싣다) 주 ④산 주

⑤띠(帶:띠 대) 주 ⑥땅 주 ⑦벼슬등의 이름 주

[참고] '월(月)'자의 가운데 두 선이 양쪽에 닿지
않고 떨어져 쓰여진 것은 '배 주(舟)'자의 변형
으로 '배 주(舟)'자의 뜻으로 쓰여진 것이다.
(예)兪:그러할/거룻배 유.→[入+一+月+巛]
(入+一)=亼모을 즙, 月:舟, 巛①큰도랑 괴②젖을 환

六書(육서) - 상형 · 전주 문자

부수자(137) 카드175

부수자
(部首字) 138 6획

부수자(138) 카드176

간

①그칠 간 - '艮'의 본래 글
자는 : '目匕' → '目+匕=目匕→艮' 이다.
匕 : 변화할 화, 또는 '人'자의 반대형으로 사람이 거
꾸로진 상태의 모양(또는 상체를 뒤쪽으로 몸을
완전히 돌린상태)을 나타내어 '변화한다/변화된
다' 는 뜻으로 쓰임.
상체를 완전히 돌려(匕) 눈(目)을 뒤쪽으로 돌려
바라본다는 것은 '보지않겠다/그만 보겠다'는 뜻
으로 '그치다/머무르다/한정하다'의 뜻으로 쓰이
게 된 글자이다. 또,금문의 '見(볼 견)글자를 반대
방향으로 돌려져서 만든 상형문자'로도 볼 수 있
다. 또 몸을 돌려, 고개를 뒤로 돌려 사물을 보
거나 달아나는 데는 한계가 있으므로 '어렵다'는
뜻으로도 쓰이게 되었다.

②어긋날 간 ③머무를 간

④어려울 간 ⑤한정할 간 ⑥괘이름 간

※'艮'의 부수로 분류되어 흔히 쓰여지는 글자
로는 '良(어질 량)'과 '艱(어려울 간)'자 이다.

※⑦ 끌(끌다) 흔

六書(육서) - 회의 문자

부수자(138) 카드176

부수자
(部首字) ¹³⁹ 6획

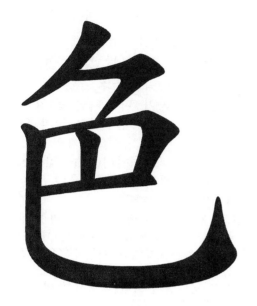

부수자(139) 카드177

색

①빛 색 - ⌐(←人) + 巴(巳:卩)

'巴:卩'→'무릎마디 절' 자로 '꿇어 앉
 은 사람'을 뜻함.
'무릎을 꿇고 엎드려 있는 사람(巴:巳)'
위에 또 '한 사람(⌐←人)'이 포개진
남녀간의 이상한 자세에서, 이 때에 감
정이 얼굴에 나타난다는 데서 '낯빛/
색깔(사물의)/예쁜 여자/섹스' 라는 뜻으
로 쓰이게 되었다.

②낯빛(얼굴) 색

③기색 색 ④놀랄 색

⑤성낼 색 ⑥예쁜 계집 색

⑦남녀의 정욕(섹스) 색

六書(육서) - 회의 문자

부수자(139) 카드177

부수자
(部首字) ¹⁴⁰⁻¹ 6획

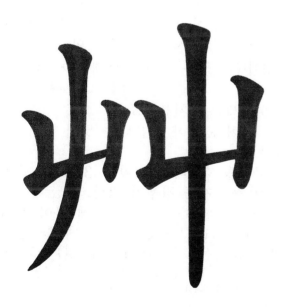

부수자(140)-1 카드178

초

①풀 초 - 두 포기의 풀 모양 또는
 처음 돋아 나오는 초목의 싹들(屮 +
 屮) 모양에서 '풀싹'의 뜻이 된 '글
 자'이다. ※屮(싹날/풀 철)+ 屮=艸

②새(새로운/처음) 초
 ∟처음 돋아 나온다는 뜻의 '새'

절 ③풀 파릇파릇 날 절

<참고>
※'艹'을 부수자로 글자 위에 붙여 쓰여
지므로 머리 '두(頭)'자의 '두'를 붙여
옛 선조들은 '초두머리(초두 밑)'라고 불
렀다. 그러나 원래의 뜻과 음인 '풀 초'
라고 익혀둠이 바람직하다.

六書(육서) - 상형 문자

부수자(140)-1 카드178

부수자
(部首字)　140-2　6획

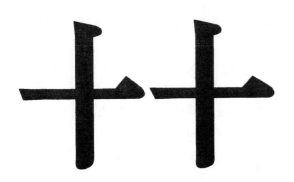

부수자(140)-2　　카드179

초　十十 = 艸

①풀 초 - 두 포기의 풀 모양 또는
처음 돋아 나오는 초목의 싹들(屮 +
屮) 모양에서 '풀싹'의 뜻이 된 '글
자'이다. ※屮(싹날/풀 철)+ 屮=艸

②새(새로운/처음) 초
　↳처음 돋아 나온다는 뜻의 '새'
<참고 1.>※'十十'을 부수자로 글자 위에 붙여
쓰여지므로 머리 '두(頭)' 자의 '두'를 붙여
옛 선조들은 '초두머리(초두 밑)'라고 불렀
다. 그러나 원래의 뜻과 음인 '풀 초'라고
익혀둠이 바람직하다.
<참고 2.>※'풀초(艸)' 글자가 머릿 글자에 쓰
여질 때는 '十十'로 모양이 바뀌고, '대죽(竹)' 글자
가 머릿 글자에 쓰여질 때는 '𥫗'으로 모양이 바
뀌어져 쓰여지는데, 당나라 이전에는 '𥫗'과 '十十'
가 서로 넘나들며 호환 되어서 쓰여졌다.
　→ (예 : 第 ↔ 苐).
六書(육서) - 상형 문자
부수자(140)-2　　카드179

부수자
(部首字)　140-3　6획

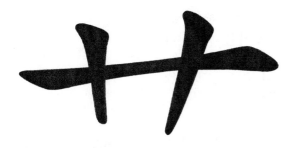

부수자(140)-3　　카드180

초　艹 = 十十 = 艸

①풀 초 - 두 포기의 풀 모양 또는
처음 돋아 나오는 초목의 싹들(屮 +
屮) 모양에서 '풀싹'의 뜻이 된 글자.

　※屮(싹날/풀 철)+ 屮=艸 → 十十
　　　　　　　十十 → 艹

②새(새로운/처음) 초
　↳처음 돋아 나온다는 뜻의 '새'
<참고>
①글씨를 쓸 때 이와같이 3획으로 줄여
　서 쓰여지는 경우가 많다.
②'十十'을 부수자로 글자 위에 붙여 쓰여
지므로 머리 '두(頭)' 자의 '두'를 붙여
옛 선조들은 '초두머리(초두 밑)'라고 불
렀다. 그러나 원래의 뜻과 음인 '풀 초'
라고 익혀둠이 바람직하다.
六書(육서) - 상형 문자
부수자(140)-3　　카드180

부수자
(部首字)　141　6획

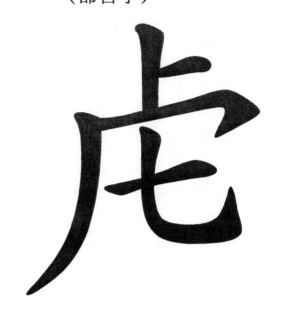

부수자(141)　　　카드181

호
①호랑이 무늬 호 - 호랑이 가
죽은 알록달록한 색채와 줄무늬가 있
으며, 호리호리하고 길쭉한 몸에 입을
크게 벌리고 서 있는 호랑이의 머리
모양을 본떠 나타낸 '글자'이다. '범의
문채 호'라고 하는 부수 명칭은 틀린 것
이다. '호랑이 무늬 호'가 '올바른 뜻과
음'의 표현이다. ※문채=아름다운 무늬와 색채
[참고]'호랑이'는 '줄무늬'이고, '범'은
'점박이' 무늬이므로 서로 다르다.

豹:표범/범 **표**. 豹子(표자)bào zi=표범/범
彪(표) biāo : '범/표범 **표**'가 아니고,
'<u>새끼·작은</u> 호랑이 표'이다.

②호랑이 가죽 무늬 호
(호피무늬=호랑이 가죽무늬)
六書(육서) - 상형 문자

부수자(141)　　　카드181

부수자
(部首字)　142　6획

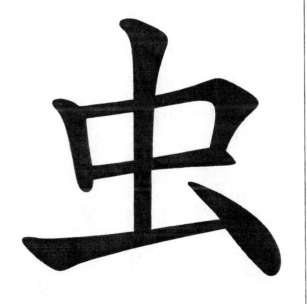

부수자(142)　　　카드182

훼
①벌레 훼 - 살무사 뱀이 사리고
있는 모양을, 또는 벌레가 꿈틀거리는
모양을 뜻하여 나타낸 '글자'이다.
※널리 '벌레'의 뜻으로 쓰인다.
※사리다=뱀 따위가 몸을 똬리처럼 감다.
②살무사 훼

※'虫'→'대법원 지정 인명용 한자음'
은 '충'이다.

충 ①벌레 충

※'虫' → 蟲(벌레 충)의 약자/속자
'虫'이 '蟲'의 속자 또는 약자로 쓰
여지고 있다.

六書(육서) - 상형 문자
부수자(142)　　　카드182

부수자
(部首字) 143 6획

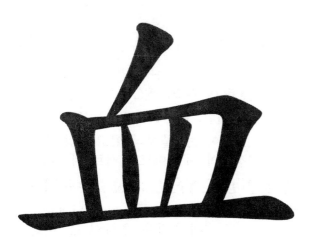

부수자(143)　　　카드183

혈

①피 **혈** - 하늘의 신(神)에게 제사를 지낼 때 '그릇(皿)'에 희생 제물(소·양따위의제물:후에는'개'를 주로 사용함)의 '피(ノ)'를 담아 받쳤던 것을 뜻하여 나타낸 '글자'이다.
※짐승의 '피(ノ목숨끊을 요)'를 '그릇(皿 그릇 명)'에 담아 신에게 바쳤던 의식 행사에서 생겨 난 '글자'이다.

②피칠할 **혈**　③꼭두서니 **혈**
④물들일(물들여 광채낼) **혈**
⑤근심스런 빛(근심할) **혈** ⑥씩씩할 **혈**

혜/극 ①피 **혜/극**

六書(육서) - 지사 문자
부수자(143)　　　카드183

부수자
(部首字) 144 6획

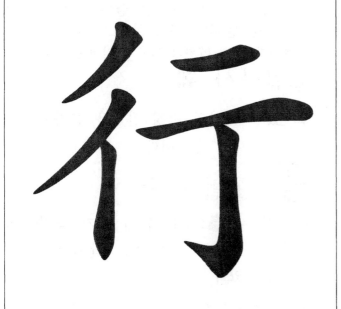

부수자(144)　　　카드184

행

①다닐 **행** - 왼 발(彳)과 오른 발(亍)을 번갈아 움직임을 나타내어 '움직이다' 의 뜻이 된 글자. 걸어다님은 '행동'이라 하여 '행하다'의 뜻으로도 쓰이게 되었다.
※彳(왼 발 자축거릴 척)+亍(오른 발 자축거릴 촉)
　＝行 → 왼 발 오른 발을 자축거림으로 '다닌다'·'행하다'의 뜻이 됨.
※길 한복판 '네거리의 모양'을 뜻하여 나타낸 '글자'라고도 한다.

②갈/행할 **행** ③가게 **행**

④길 귀신 **행**　⑤오행 **행**　⑥행실 **행**
⑦행서 **행**　⑧쓸 **행**　⑨길 **행**
⑩운반할 **행**　⑪순행할 **행**

항 ①항렬 **항** ②항오(줄) **항**
③시장(가게) **항** ④굳셀 **항**

六書(육서) - 상형 · 회의 문자
부수자(144)　　　카드184

부수자 145-1
(部首字) 6획

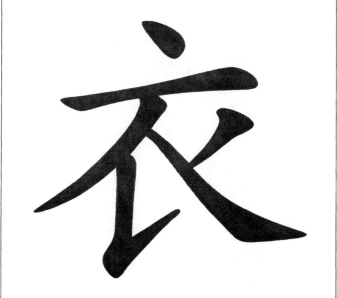

부수자(145)-1　　　　카드185

의

① 옷 의 - '衣(=衤)'글자의 갑골문과 금문과 전서의 글자를 살펴 보면, 그 때 당시의 옷 입는 맵씨가 오늘날과 비슷한 것인지는 몰라도, '윗 저고리의 옷섶 모양과 비슷'한 면이 있다. '사람들(从)'의 몸을 '덮어 가리어(亠)' 감싸는 윗 저고리 '옷섶 모양'을 본떠 나타낸 '글자'로, '옷'을 뜻하게 된 '글자'이다.

※亠(머리 부분/덮어 가림 두)+

从(두 사람/많은 사람들 종)=衣

②옷 입을 의　　③저고리 의
④행할 의　　　　⑤의할 의

六書(육서) - 회의 문자

부수자(145)-1　　　　카드185

부수자 145-2
(部首字) 6획

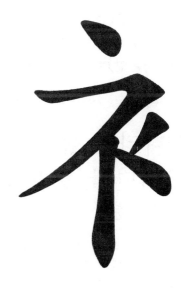

부수자(145)-2　　　　카드186

의	衤 = 衣

① 옷 의 - '사람들(从)'의 몸을 '덮어 가리어(亠)' 감싸는 윗 저고리 '옷섶 모양'을 본떠 나타낸 '글자'로, '옷'을 뜻하게 된 '글자'이다.

※亠(머리 부분/덮어 가림 두)+

从(두 사람/많은 사람들 종)=衣

②옷 입을 의　　③저고리 의
④행할 의　　　　⑤의할 의

※'衣'가 다른 글자와 합쳐져서 글자의 왼쪽에 부수자로 쓰여질 때는 '衤'으로 모양이 바뀌어 쓰여진다.
(예):衫(적삼 삼), 衿(옷깃 금), 被(이불 피)

六書(육서) - 회의 문자

부수자(145)-2　　　　카드186

부수자
(部首字) 146 6획

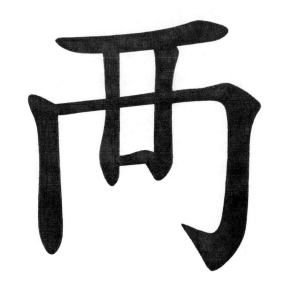

부수자(146) 카드187

아

①덮을 아 - 위에서 '덮어 가리고(冂)' 아래에서 '받쳐 덮어 가리고 있는(凵)' 데에다 다시 '뚜껑(一)'으로 '덮는다'는 뜻을 나타내게 된 '글자'이다.

※ 冂 + 凵 + 一 = 两
　　멀 경　입벌릴감　한일

②가리어 숨길 아

※[참고]

◎ 西→서녘/서쪽/서양/수박 서

→'两(덮을 아)' 부수자 제 0획에 있는 글자이다.

六書(육서) - 회의 문자

부수자(146) 카드187

부수자
(部首字) 147 7획

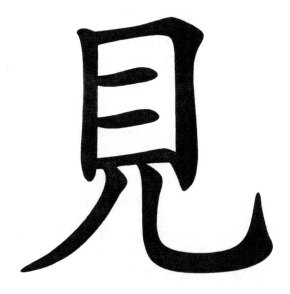

부수자(147) 카드188

견

①볼 견 - 금문을 살펴 보면, 사람의 '눈모양 형태'가 완연하다. '사람(儿)'이 '눈(目)'으로 '본다' 는 뜻을 나타내게 된 '글자'이다.

※ 儿(걷는 사람 인)+ 目(눈 목)=見

②만나볼 견　　③당할 견

현 ①나타날 현
②대면할/보일 현
③있을 현　④드러날 현

※'눈'에는 자연적으로 어떤 물체나 자연의 환경이 저절로 보여지고 있는 데서, 눈에 '나타나다'의 뜻으로도 쓰이게 되었다.

六書(육서) - 회의 문자

부수자(147) 카드188

부수자
(部首字) 148 7획

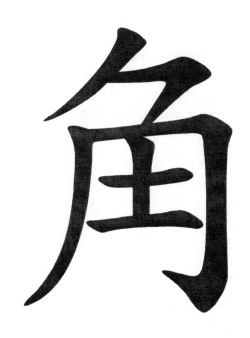

부수자(148)　　　　카드189

각

①뿔 각 - 짐승의 날카롭고 뾰족한
'뿔' 모양을 나타낸 '글자'로,'찌르다/
모나다'의 뜻으로 쓰이게 된 '글자'이다.
②각 각　③모(날) 각　④모퉁이 각
⑤찌를 각 ⑥다툴 각　⑦술잔 각
⑧태평소(=국악기←뿔피리 등) 각
⑨비교할각 ⑩쌍쌍투 각 ⑪별이름 각
⑫이마의 뼈 각　⑬오음의 하나 각
<※대법원 지정 인명용 한자음 → '각'이다>

록　①신선이름 록 ②사람이름 록

곡　①꿩 우는 소리 곡

六書(육서) - 상형 문자

부수자(148)　　　　카드189

부수자
(部首字) 149 7획

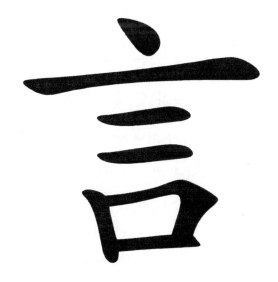

부수자(149)　　　　카드190

언

①말씀 언 -言(언)은 [䇂→䇂→言]
의 변화로, 입 안의 혀(舌=舌혀 설)를
뜻한 글자 변화는 [千→干←舌(←舌금
문)] 이렇게 문자의 모양이 변천되어 오
늘의 문자가 되었다. '갑골과 금문(䇂)'을
살펴 보면, '말'이란 목에서 나오는 소리
와 '혀'와 '입모양'의 변화에 의해서 만
들어지기 때문에, '입(口)'안에서 '방패
(千→干)'와 같은 구실을 하는 '혀(舌)'를
뜻하는 '갑골문과 금문(舌=舌)'에서 '입모
양의 변화'를 더하여 '금문[䇂→䇂(=
言)]'으로서, '닮은 꼴 모양'으로 형성된
'글자'로 여겨진다.
②말할 언　③어조사 언　④나 언
⑤한마디 언 ⑥우뚝할 언　⑦문장 언
⑧한 귀(구) 절 언

六書(육서) - 형성 문자

부수자(149)　　　　카드190

- 95 -

부수자
(部首字) 150 7획

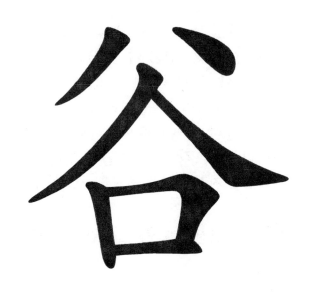

부수자(150)　　　카드191

곡

①골 곡 - 두 개의 산 사이가 갈라
져 그 사이로 물이 흐를 수 있는 '골짜기
의 모양(仌)과 그 입구(口)'를 나타낸 '글
자'로, '물(仌←水)의 입구(口)'를 가리켜
'골짜기'의 뜻이 된 '글자'이다.

※仌→ 웅덩샘 물이 솟아 나오는 물에, 또는 빗물이 흘
러서, 또는 흘러 나오는 물에 흙이 패어 갈라져 생긴
'골'의 입구 모양을 뜻하여 나타낸 것이라고도 한다.

②계곡 곡　　③기를 곡
④꽉 막힐 곡　　⑤궁진할 곡
⑥성(姓)씨 곡　　⑦좁은길 곡

욕·록

①성(姓)씨 욕　②나라 이름 욕
①이름 록(녹)　②흉노의 벼슬 록(녹)

六書(육서) - 회의 문자

부수자(150)　　　카드191

부수자
(部首字) 151 7획

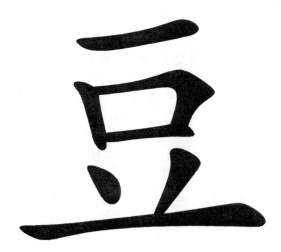

부수자(151)　　　카드192

두

①콩 두 - 제사 지낼 때 쓰이는 나
무로 만든 뚜껑이 있는 그릇을 '제기'
라고 하는데 이 그릇 모양을 본뜬
'글자'로, '제기', 또는 나무로 만들었
다 하여 '목기'라는 뜻으로 쓰이게 된
글자. 훗날 이 그릇 모양이 '콩꼬투리
모양'과 비슷하다 하여 '콩 두'라는
뜻과 음으로도 쓰이게 되었다.

※목기=주로 제사 지낼 때 사용하는 나무
　　　로 만든 그릇.
※제기=제사지낼 때 쓰여지는 그릇.

②나무제기(목기·제기) 두
③목기 두　　④옛그릇 두
⑤팥 두　　⑥말(용량) 두

六書(육서) - 상형 문자

부수자(151)　　　카드192

부수자 (部首字) 152 7획

부수자(152) 카드193

시

①돼지 시 - 살이 찐 뚱뚱한 배를 가진 몸집의 돼지 머리에서 '등(ㅡ)'과 짧은 다리의 '네발(彑)'과 치켜든 짧은 '꼬리(ㄟ)'등 '돼지'의 모양을 본떠 나타낸 '글자'이다.

※ ㅡ + 彑 + ㄟ = 豕

②돝 시

※돼지류의 총칭
※'돼지'를 옛날에는 '돝'이라 했다.
※[참고] '亥:돼지 해'는→'豕:돼지 시'의 변형된 글자이다.

六書(육서) - 상형 문자

부수자(152) 카드193

부수자 (部首字) 153 7획

부수자(153) 카드194

치

①해태 치 - '맹수(짐승)'가 먹이를 노려, 몸을 움추려서 발을 모으고 등을 높이 세워 막 덤벼들어 덮치려고 하는 모양을 뜻하여 나타낸 '글자'이다
※해태=옳고 그름을 판단하여 안다고 하는 상상의 동물. 사자와 비슷하나 머리 가운데에 뿔이 하나 있으며, 궁전 좌우에 석상으로 세워져 있음.

②맹수(짐승) 치

③발 없는 벌레(~의 총칭) 치

④풀다(느슨하게 풀다/풀어놓다) 치

<참고>
※옛 선조들은 모양상 '豕(돼지 시)'와 비슷하여 '갖은 돼지시'라고 하였다. 그 습관이 오늘까지 전해져 '갖은 돼지시'라고만 알고 있는 사람이 많다. 원래의 뜻과 음이 '해태 치/맹수 치'이다.

六書(육서) - 상형 문자

부수자(153) 카드194

부수자
(部首字) 154 7획

부수자(154) 카드195

패

①조개 패 - '조개' 모양을 나타낸 '글자'로, 조개 껍데기를 화폐로 사용하였던 데서 '돈'이나 '재물'의 뜻으로 쓰이게 되었다. 이 조개 껍데기 화폐는 진나라 때에 폐지되고 엽전이 사용되기 시작했다.

②돈 패 ③재물 패

④자개 패

⑤비단 패 ⑥조가비 패

六書(육서) - 상형 문자

부수자(154) 카드195

부수자
(部首字) 155 7획

부수자(155) 카드196

적

①붉을 적 - "土 + 小 = 赤"

→갑골문의 '赤'자를 살펴보면 팔 다리를 벌리고(大) 불타고(灬) 있는 위에 서 있는 모양에서 발전되어 만들어진 '글자'로여겨진다. '큰(土←大:큰 대) 불(小←火:불 화)'이 빨갛게 타고 있는 데서 '빨갛다/붉다'의 뜻이 된 '글자'로, 나아가서는, 불에 타서 '아무것도 없게 되었다'는 뜻으로도 쓰이게 되었다.

②벌거벗을 적 ③남쪽 적

④아무것도 없을 적

⑤빨간(강) 적 ⑥붉은 빛 적

⑦제거할 적

⑧없앨 적 ⑨멸할 적

⑩갓난아이 적 ⑪어린아이 적

六書(육서) - 회의 문자

부수자(155) 카드196

부수자
(部首字) 156 7획

부수자(156)　　카드197

주

①달아날 주 - '두 팔을 크게
휘저으며(夨)', 땅에 '발(止)'을 딛고
재빠르게 뛰며, 달아남을 뜻하여 나
타낸 '글자'이다.

※土(←大큰대←'夨')+止(←止그칠지)

②달릴 주
③갈(가다) 주

④짐승 주　　⑤종(노비) 주

六書(육서) - 회의 문자

부수자(156)　　카드197

부수자
(部首字) 157-1 7획

부수자(157)-1　　카드198

족

①발 족 - '허벅다리 또는 슬개골
(=무릎:口)'에서 '발가락(止←止)'까
지의 모양을 본떠 '발'을 뜻하여 나
타낸 '글자'이다.

②흡족할 / 만족할 족
③넉넉할 족

④밟을 족 ⑤그칠 족 ⑥옳을 족
<※대법원 지정 인명용 한자음 →'족'이다>

주 ①더할주 ②북돋을 주

③지나칠 주　　④아당(아첨)할 주
⑤보탤 주　　⑥지나치게 공경할 주

六書(육서) - 상형 문자

부수자(157)-1　　카드198

부수자
(部首字) 157-2 7획

부수자(157)-2 카드199

족 ⻊ = 足

①발 족 - '허벅다리 또는 슬개골
(=무릎:ㅁ)'에서 '발가락(止←止)' 까
지의 모양을 본떠 '발'을 뜻하여 나
타낸 '글자'이다.

②흡족할/만족할 족

③넉넉할 족

④밟을 족 ⑤그칠 족 ⑥옳을 족

※'足'이 다른 글자와 합쳐져 부수자
로 글자의 왼쪽에 붙여 쓰여질 때는
'⻊'의 모양으로 바뀌어 쓰여진다.

(예) 路 : 길 로, 距 : 떨어질/지낼 거

六書(육서) - 상형 문자

부수자(157)-2 카드199

부수자
(部首字) 158 7획

부수자(158) 카드200

신

①몸 신 - 갑골문과 금문의 '身'
자를 살펴보면, 아이를 밴 부녀자
의 '불록한 몸 모양'을 나타낸 '글
자'로, '몸' 또는 '아이 배다'의 뜻
이 된 글자. 나아가, 자기 몸 스스
로를 뜻하는 '자기 자신'이라 뜻으
로도 쓰이게 되었다.

②아이 밸 신 ③몸소 신
④자기 신 ⑤나 신
⑥줄기 신 ⑦나이 신

六書(육서) - 상형 문자

부수자(158) 카드200

부수자
(部首字) 159 7획

부수자(159) 카드201

거·차

①수레 <u>거 · 차</u> - 갑골문과 금
문을 살펴 보면 '수레'를 옆에서 보
았을 때, 두 바퀴와 연결된 축 모
양을 나타낸 '글자'로 보이며, 전
서 글자에 와서 비로소 오늘날의
'글자 모양'으로 형성되었으며, 뜻
으로는 '수레/차'라는 뜻으로 쓰이
며, '거'와 '차'로, 이렇게 두 가지
'음(音)'으로 읽혀지고 있다.

②그물/벼슬/마을/관서/향풀 이름 거
③잇몸 거·차 ④인력거/자전거 거
⑤전차/자동차 차
⑥사람 이름의 성(姓)씨 차

六書(육서) - 상형 문자

부수자(159) 카드201

부수자
(部首字) 160 7획

부수자(160) 카드202

신

①매울 신 - '죄(辛죄건,찌를건)'를
지은자에게 죄인의 이마에 '문신'하기
위해서 '바늘이나 칼(一)'로 '자자=문
신(一)'했던 데서 '혹독하다/맵다'의
뜻이 된 '글자'이다.

※'辛' : '웃사람(ㅗ ← 上)'을 범했다(干←干)
　　　　하여 '죄(辛죄건)'의 뜻이 됨.

②허물 신 ③큰 죄 신
④혹독할 신
⑤여덟째 천간 신
⑥고생 신 ⑦새(새 것) 신

六書(육서) - 회의 문자

부수자(160) 카드202

부수자
(部首字) 161 7획

부수자(161) 카드203

①신·②진

①별(북극성) 신 - 갑골문자를 살펴보면 '조개'가 조가비(=조개껍데기)를 벌려 '발(=살)'을 내놓고 움직이는 모양을 나타낸 '글자'로, '조개/조가비'의 뜻을 나타낸 '글자'이다. 금문, 전서, 예서를 거쳐서 지금의 글자 형태가 되었다. 그리고, 본래 '음'은 '신'인데 우리나라에서는 "12지지(地支)의 뜻으로만, 나타낼 때는 '진'으로 읽혀지고 있다."

②떨칠 신
③조개(조가비) 신

[참고]:옛날에 농기구가 없었던 때에는 깨진 조개껍데기의 날카로운 부분으로 풀이나 이삭을 자르는 기구로 사용했다.

④날 신 ⑤새벽 신 ⑥때 신

⑦다섯째지지 진
⑧용(龍) 진 ⑨음력삼월(三月) 진
⑩진시 시간(07시30분~09시30분) 진

六書(육서) - 상형 문자
부수자(161) 카드203

부수자
(部首字) 162-1 7획

부수자(162)-1 카드204

착

①쉬엄쉬엄 갈 착

→ '彡(←彳원 발 자축거릴 척)+止(←止그칠 지)'

조금 걸어가다(彡←彳)가 쉬었다(止←止)가 하면서, 걸어간다 하여 '쉬엄쉬엄 간다'의 뜻이 된 '글자'이다.

②뛸 착 ③거닐 착

<참고>
※ 옛 선조들은 '辶'이 모양상 받침으로 쓰여지기 때문에 편의적으로 '착 받침'이라고 했는데, '착'음을 '책'으로 잘못 전달되어 '책받침'이라고 하였다. 그 습관이 오늘날까지 전해져 '책받침'이라고만 알고 있는 사람이 많다. 원래의 뜻과 음은 '쉬엄쉬엄 갈 착 /뛸 착/거닐 착'이다.

六書(육서) - 회의 문자
부수자(162)-1 카드204

착　辶 = 辵

①쉬엄쉬엄 갈 착

→ '彳(←彳 왼 발 자축거릴 척)+ 止(←止그칠 지)'
조금 걸어가다(彳←彳)가 쉬었다(止←
止)가 하면서, 걸어간다 하여 '쉬엄쉬
엄 간다' 의 뜻이 된 '글자'이다.
※'辵'이 다른 글자의 왼쪽에 합쳐져 부수자
로 쓰여질 때는 '辵'이 '辶'으로 모양이 바꾸
어 쓰인다. (예) 進 : 나아갈 진 / 전진할 진

②뛸 착 ③거닐 착

<참고>
※ 옛 선조들은 '辶'이 모양상 받침으로
쓰여지기 때문에 편의적으로 '착 받침'이
라고 했는데, '착'음을 '책'으로 잘못 전
달되어 '책받침'이라고 하였다. 그 습관
이 오늘날까지 전해져 '책받침'이라고만
알고 있는 사람이 많다. 원래의 뜻과 음
은 '쉬엄쉬엄 갈 착 /뛸 착/거닐 착'이다.
六書(육서) - 회의 문자

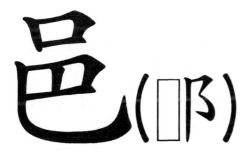

(예 : 阝 ⇒ 郡 · 部)

읍　①고을 읍 阝=邑

→ '囗(에울 위)+ 巴(땅이름 파)=邑' 또는
'囗 + 巴(←巴무릎마디 절의 변형:사람을 뜻함)=邑'
일정한 경계(囗) 안에 어떤 '마을/고을/땅
(巴)'을, 또는 일정한 경계(囗) 안에 사람들
(巴←巴)이 모여 사는 '고을/마을'을 뜻한 글자.
②흑흑 느낄 읍　③답답할 읍
④영유할 읍

※'邑'자가 글자의 오른쪽에 붙어 어떤 글자를 이룰
때, 모양이 '阝'으로 바뀌며, 옛 선조들은 [阝]이 글자
의 오른쪽에 위치하고 있다 하여 '우부방(右阜傍)'
이라 했다. 오른쪽에 위치한 '阝'의 원래 뜻과 음은
'고을 읍(邑)'이므로, 차라리 [우읍방(右邑傍)]이
라 했어야 한다. 그리고, [阝]이 글자의 오른쪽에 위
치하고 있는 '언덕 부(阜)'는 '좌부변(左阜邊)'이라
고 했어야 했다. (예) ①郡:고을 군 ②部:마을 부

압　①아첨할 압

六書(육서) - 회의 문자

- 103 -

부수자 163-2
(部首字) 7획

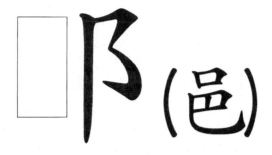

□阝(邑)

(예 : □阝 ⇒ 郡 · 部)

부수자(163)-2 카드207

읍 ①고을 읍(방)阝 = 邑

→ '囗(에울 위) + 巴(땅이름 파) = 邑' 또는
'囗 + 巴(←㔾무릎마디 절의 변형:사람을 뜻함) = 邑'
일정한 경계(囗) 안에 어떤 '마을/고을/땅
(巴)'을, 또는 일정한 경계(囗) 안에 사람들
(巴←㔾)이 모여 사는 '고을/마을'을 뜻한 글자.

②흑흑 느낄 읍 ③답답할 읍
④영유할 읍

※'邑'자가 글자의 오른쪽에 붙어 어떤 글자를 이룰
때, 모양이 '阝'으로 바뀌며, 옛 선조들은 [阝]이 글자
의 오른쪽에 위치하고 있다 하여 '우부방(右阜傍)'
이라 했다. 오른쪽에 위치한 '阝'의 원래 뜻과 음은
'고을 읍(邑)'이므로, 차라리 [우읍방(右邑傍)]이
라 했어야 한다. 그리고, [阝]이 글자의 오른쪽에 위
치하고 있는 '언덕 부(阜)'는 '좌부변(左阜邊)'이라
고 했어야 했다.

(예) ① 郡 : 고을 군 ② 部 : 마을 부

六書(육서) - 회의 문자

부수자(163)-2 카드207

부수자 164 7획
(部首字)

酉

부수자(164) 카드208

유

①술단지(항아리·그릇) 유

→'술을 담는 항아리 모양'을 나타낸 '글
자'로, '술단지(그릇)'라는 뜻을 나타내게
된 글자. 또 '술'은 '닭'들이 우리로 찾아
드는 해질무렵(오후5시~7시=酉時유시)
에 주로 마시기때문에 12지지의 열 번 째
동물인 '닭'의 뜻으로도 쓰이게 되었다.
후에 '酉'에 'ㆍ(水)'를 붙여 '술'의 뜻인
'酒(술 주)'로 쓰이게 되었다.

②닭 유 ③술 유
④열 째 지지 유
⑤8월 유 ⑥가을 유
⑦발효 유(예:醯초/식초 혜,醢젓갈 해)
⑧나아갈 유 ⑨별 유

六書(육서) - 상형 문자

부수자(164) 카드208

부수자
(部首字) 165 7획

변

①나눌 변 - 갑골문자를 살펴 보면 짐승 발자국에서 '발톱과 발바닥 모양'을 나타낸 것으로 보인다. 이 '글자'는 짐승의 '발자국' 모양을 뜻하여 만들어진 '글자'로, 짐승의 발톱은 갈라져 있어 제각각 그 형태가 달라, 그 '발자국'을 보고서 어떤 짐승인가를 알아내어 사냥을 했다는 데서 '분별하다'의 뜻이 된 '글자'이다.

②분별할 변
③발자국 변

※[참고] '采(캘 채)'와는 다른 글자임을 구별해야 한다. 단, 采(캘 채) 자는 釆(분별할 변)의 부수 제0획으로 사전(옥편)에 분류 되어 있다.

六書(육서) - 상형 문자

부수자
(部首字) 166 7획

리

①마을 리 - 농사를 짓고 집을 지을 수 있는 곳에 사람들이모여 살게 되고, 살다보니 '농사짓는 땅(田)'과 '집터(土)'의 넓이와 거리 등을 나타내는 단위의 글자로 '농토(田)와 땅(土)'이 합쳐진 '里'자가 만들어져 '거리를 나타내는 단위'로 쓰이고 널리 '마을'의 뜻으로 쓰이게 된 '글자'이다.

※田(밭 전) + 土(흙 토) = 里

②거리 리 ③잇 수 리
④주거할 리 ⑤이웃 리
⑥이미 리 ⑦근심할 리

六書(육서) - 회의 문자

부수자
(部首字) 167 8획

부수자(167)　　　카드211

금

①쇠 금 - '흙(土)'속에 '덮혀 모
아져(ㅅ)' 있는 '광석=광물(ㆍ)'을
뜻하여 나타내게 된 '금 알갱이'를
뜻하게 된 '글자'이다.

②금(황금) 금

③돈 금　　　④귀중할 금

③오행(목,화,토,금,수)의 금
　　　木 火 土 金 水

김 　①성(姓)씨 김

②땅이름 김

六書(육서) - 형성 문자

부수자(167)　　　카드211

부수자
(部首字) 168 8획

부수자(168)　　　카드212

장

①긴(길) 장 - 옛날에는 머리를
자르지 않고 길러졌던 때라 '갑골문
과 금문'의 '長'자를 살펴 보면 머리
털이 나부끼고 수염이 긴 나이 많은
'노인'이 지팡이를 짚고 있는 모양을
뜻하여 나타낸 '글자'로, '어른/길다'
의 뜻이 된 '글자'이다.

②어른 장 ③우두머리 장
④지위가 높을 장

④클 / 맏(첫째) / 멀 / 넉넉할 장

⑤나을(우수할,좋을) / 착할 장

⑥나아갈 / 나머지 / 늘어갈 장

⑦기를 / 자랄(생육할) 장

⑧오랠 / 많을 / 벼슬이름 장

六書(육서) - 상형 문자

부수자(168)　　　카드212

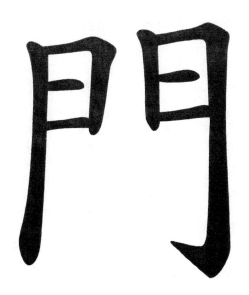

부수자(169)　　카드213

문

① 문 문 - 비교적 큰 대문의 규모로 마주선 기둥에 각기 하나씩 문이 달려 '두 짝이 된 문'의 모양을 뜻하여 나타낸 '글자'로, 대문이 큰 '집'을 뜻한 '글자'로 쓰이기도 한다.

② 대문 문　　③ 집 문

④ 가문 문　　⑤ 문벌 문

⑥ 문간 문　⑦ 집안 문　⑧ 무리 문
⑨ 지체 문　⑩ 배움터 문

六書(육서) - 상형 문자

부수자(169)　　카드213

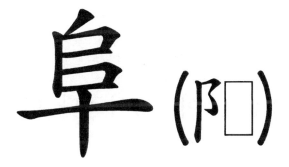

（예 : 阝 ⇒ 防·陸）

부수자(170)-1　　카드214

부　阝 = 阜

① 언덕 부 - 돌과 바위가 없는 흙더미로만 높이 쌓이고 덮쳐진 토산의 단층모양을 나타낸, 큰 '언덕'을 뜻한 '글자'로 '둔덕/크다/많다'의 뜻으로 쓰이게 된 '글자'이다.

② 둔덕 부　③ 살찔 부　④ 두둑할 부
⑤ 사다리 부　⑥ 클 부　　⑦ 많을 부
⑧ 성할 부　　⑨ 메뚜기부　⑩ 땅이름 부

※ '阜'자가 글자의 왼쪽에 붙어서 어떤 글자를 이룰 때, 모양이 '阝'으로 바뀌며, 옛 선조들은 [阝]이 글자의 왼쪽에 위치하고 있다 하여 '좌부방(左阜傍)'이라 했다. 그러나 [阝]의 원래 뜻과 음은 '언덕 부'이고, 글자의 왼쪽에 놓였으므로 [좌부변(左阜邊)]이라 했어야 한다. 이렇게 표현 했다면, 크게 틀렸다고는 할 수 없으며, [阝]이 오른쪽에 놓인 '邑'경우를 '우부방(右阜傍)'이라 하지말고, '우읍방(右邑傍)'이라 했어야 한다.

（예）陸 : 육지 륙(육) / 언덕 륙(육)
　　　防 : 둑(제방) 방 / 막을 방

六書(육서) - 상형 문자

부수자(170)-1　　카드214

부수자
(部首字) 170-2
8획

阝 (阜)

(예 : 阝□ = 防·陸)

부수자(170)-2 카드215

부 阝□ = 阜□

①언덕 부(변) - 돌과 바위가 없
는 흙더미로만 높이 쌓이고 덮쳐진 토
산의 단층모양을 나타낸, 큰 '언덕'을
뜻한 '글자'로 '둔덕/크다/많다'의 뜻
으로 쓰이게 된 '글자'이다.

②둔덕 부 ③살찔 부 ④두둑할부
⑤사다리 부 ⑥클 부 ⑦많을 부
⑧성할 부 ⑨메뚜기부 ⑩땅이름 부

※'阜'자가 글자의 왼쪽에 붙어서 어떤 글자를 이룰 때, 모
양이 '阝'으로 바뀌며, 옛 선조들은 [阝]이 글자의 왼쪽에
위치하고 있다 하여 '좌부방(左阜傍)'이라 했다. 그러나
[阝]의 원래 뜻과 음은 '언덕 부'이고, 글자의 왼쪽에 놓
였으므로 [좌부변(左阜邊)]이라 했어야 한다. 이렇게 표
현 했다면, 크게 틀렸다고는 할 수 없으며, [阝]이 오른쪽
에 놓인 '邑'경우를 '우부방(右阜傍)'이라 하지말고, '우
읍방(右邑傍)'이라 했어야 한다.

(예) 陸 : 육지 륙(육) / 언덕 륙(육)
 防 : 둑(제방) 방 / 막을 방

六書(육서) - 상형 문자

부수자(170)-2 카드215

부수자
(部首字) 171 8획

부수자(171) 카드216

이

①미칠(밑) 이 - 짐승을 뒤쫓아
가면서 뒤에서 '손(ヨ←又손우)'을 내
밀어 짐승의 '꼬리(水)'를 붙잡으려는
모양에서 그 뜻을 나타낸 '글자'로 '미
치다/이르다/손이 닿다/손으로 잡다'
의 뜻이 된 '글자'이다.

②잡을 이 ③이르다 이
④근본 이

※참고:(대·시·제·태)

⑤미칠 대 ⑥더불어 대
⑦나머지 시 ⑧여우새끼 제
⑨미칠 태

六書(육서) - 회의 문자

부수자(171) 카드216

부수자
(部首字) 172 8획

부수자(172)　　　카드217

부수자(172)　　　카드217

추

①새 추 - '꽁지가 뭉툭하고, 꽁지가 짧은 새'의 모양을 나타낸 '글자'로 꽁지가 뭉툭하게 짧은 새를 가리키는 '글자'이다.

②꽁지가 짧은 새 추

※雔 새 한 쌍/가죽나무고치/
　　가죽나무 잎을 먹는 누에고치 수

雧 떼 새(새떼=衆鳥) 잡

최

①높을 최(崔와 통함) ②산 모양 최

六書(육서) - 상형 문자

부수자
(部首字) 173 8획

부수자(173)　　　카드218

부수자(173)　　　카드218

우

①비 우 - 갑골문에서 '雨'자를 살펴 보면 하늘에서 빗방울이 떨어지는 모습을 나타내어 표현되어 있다. 금문을 거쳐 '전서와 예서' 글자에서부터 오늘날의 '雨'자 모양과 흡사하게 변천되어 오늘의 '글자'가 되었다. '비' 또는 '비 오다'의 뜻으로 쓰여지게 된 '글자'이다.

②비 올 우　　③비 내릴 우
④비 이름 우　　⑤벌레 이름 우
⑥곡우 우　　　⑦우수 우
⑧비 오게할) 우

六書(육서) - 상형 문자

부수자
(部首字) 174 8획

부수자(174) 카드219

청

①푸를 청 ②젊을 청

1.금문의 문자를 보면 '靑(=生+井)'와 같다. '우물(井)' 곁에서 자라는 '식물(生)'은 가뭄이 없으므로 '항상 푸르다'는 뜻으로 된 '글자'이다.

2.또는,'붉은 계통(井←丹붉을 단)'에 속하는 구리같은 광물의 표면이 '산화(生→主)작용' 때문에 '푸른' 녹이 '생기게(生→主)' 되므로 '푸르다'는 뜻을 나타내게 된 '글자이다'라는 '주장하는 설'과 또, 한편으로는 '초목의 싹(生)'이 처음엔 '붉은 빛깔(丹붉을 단→井)'을 띠며 나오는 듯 하다가 '푸른 빛깔'로 변하기 때문에 '푸르다'는 뜻의 '글자'가 되었다고 '주장하는 설'도 있다.

[靑=(生→)主+井 / 靑=(生→)主+丹(붉을단→井)]

③무성한 모양 청 ④대의 겉껍질 청
⑤푸른 빛 청 ⑥봄을 맡은 신(神) 청
⑦봄 청 ⑧동쪽 청

六書(육서) - 형성 문자

부수자(174) 카드219

부수자
(部首字) 175 8획

부수자(175) 카드220

비

①어긋날 비 - 갑골문과 금문을 살펴 보면은 새의 '두 날개가 서로 엇 갈려 있는 모양'을 나타낸 것으로 보인다. 새가 하늘을 날 때 서로 반대 방향으로 펼쳐짐을 나타내어 '어긋나다'의 뜻을 나타내고, '어긋남'에 있어서 '아니다/그르다'의 뜻이 된 '글자'이다.

②아닐 비

③나무랄 비 ④그를 비 ⑤어길 비
⑥헐뜯을 비 ⑦몹쓸 비 ⑧없을 비
⑨옳지 않다고 할 비

六書(육서) - 지사 문자

부수자(175) 카드220

부수자
(部首字) 176 9획

부수자(176) 카드221

면

①낯 면 - '面'자의 가운데 획을 살펴 보면, 갑골문에서는 '사람의 눈'을 표현한 것으로 보인다. '눈'이 있는 '머리(首)'부분의 앞쪽을 중심으로 한 '얼굴 윤곽(囗)'을 나타내어 '얼굴'을 뜻하게 된 '글자'로, '얼굴'은 어느 방향으로 던지 마음대로 돌리는 데서 '방향/방위'의 뜻에서 여러 가지 뜻이 나오게 된 '글자'이다.

②얼굴 면

③향할 면　④보일 면　⑤겉 면

⑥앞 면　　⑦면 면　　⑧방위 면

六書(육서) - 상형 문자

부수자(176) 카드221

부수자
(部首字) 177 9획

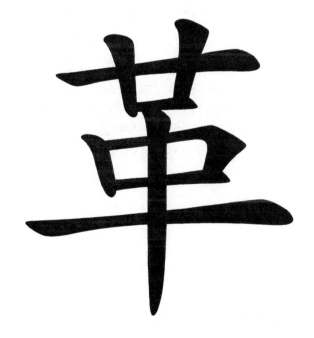

부수자(177) 카드222

혁

①가죽 혁 - 짐승의 날가죽에서 털이 제거된 가죽을 뜻하여 나타낸 '글자'로, 원래의 날가죽에서 털을 뽑 았다는 것은 처음 상태에서 고쳐진 것이라는 데서 '고치다/바꾸다'의 뜻으로도 쓰이게 된 '글자'이다.

②고칠/개혁할 혁

③ 늙을 혁　　　④갑주 혁

⑤털을 벗긴 날가죽 혁

※참고

皮(가죽 피)→털이 있는 날가죽

革(가죽 혁)→털이 없거나 뽑힌 가죽

韋(가죽 위)→가공된 가죽=다룸가죽

극 ①병 급할 극 ②위독하여질 극

六書(육서) - 회의 문자

부수자(177) 카드222

부수자
(部首字) 178 9획

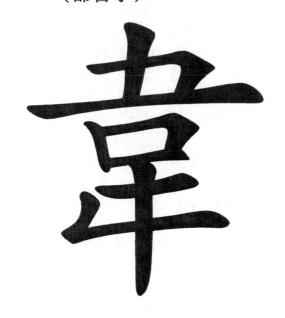

부수자(178)　　　카드223

부수자(178)　　　카드223

위

①가죽 위 – 1.기름을 빼고, '무두질 (가죽을 부드럽게 다루는 일)'하여 부드럽게 만든 가죽을 '다룬 가죽'이라고 하는 뜻을 나타내는 '글자'이다.
2.'성곽주위(口)'를 군인이 발을 '어긋디디며 (韋←口+舛)'돌아다니는 발자국 모양을 나타낸 '글자'라고 하기도 하여 '에우다'의 뜻이 된 '글자'이다.

②다룸가죽 위/무두질한 위
③어길 위 / 위배할 위

④성(城) 위 ⑤군복 위 ⑥화할 위 ⑦에울 위

⑧홀부들할 위 ⑨두를 위 ⑩부드러운 것 위

[※참고] : 皮(가죽 피)→털이 있는 날가죽
　　　　　革(가죽 혁)→털이 없거나 뽑힌 가죽
　　　　　韋(가죽 위)→가공된 가죽=다룸가죽

※다룸가죽 = 다루어 부드럽게 만든 가죽.
　홀부들하다 = '홀부드르르하다' 의 준말.
　→피륙(가죽) 따위가 가볍고 부들부들하다.

六書(육서) - 형성 문자

부수자(178)　　　카드223

부수자
(部首字) 179 9획

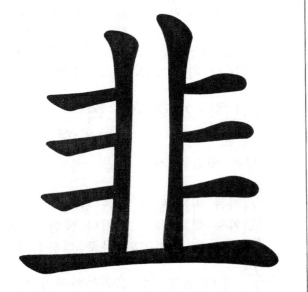

부수자(179)　　　카드224

구

①부추 구 - '땅(一)' 위로 줄기와 잎이 '여러 갈래(非)'로 많이 뻗쳐 돋아 나온 '부추 모양'을 뜻하여 나타낸 '글자'로, 베어내면 다시 자란다 하여 '음(音)'이 '오랠 구(久오래가다 구)'의 '구'라는 '음(音)'이 되었다고도 한다.

六書(육서) - 상형 문자

부수자(179)　　　카드224

- 112 -

부수자

(部首字) 180　9획

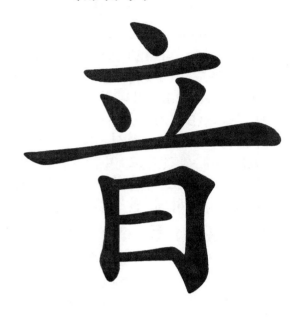

<div align="center">부수자(180)　　　　카드225</div>

음

①소리 음 - 말 소리 속에는 어떤 가락이나 분별이 있는 마디가 있음을 나타내어 '言'의 아랫부분 'ㅁ'에 'ㅡ'의 한 획을 더 그어 '가락/마디'를 나타낸 '글자'로 여겨지며, 나아가서 음색(音色)을 나타내는 '음악(音樂)'의 뜻으로 쓰여졌다고 본다.

금문(䇂→䇂:음)을 살펴 보면 '言(䇂)+ㅡ(말소리 속의 어떤 가락/마디)=音(䇂)'으로 되어 있어 '말:言(䇂)속에는 어떤 마디가 있는 가락의 소리(ㅡ)'가 있음을 나타낸 '글자'이다.

②말소리 음　③음 음　④음악 음

⑤음곡 음　⑥소식 음　⑦편지 음

⑧높이 날아 울 음

六書(육서) - 지사 문자

<div align="center">부수자(180)　　　　카드225</div>

부수자

(部首字) 181　9획

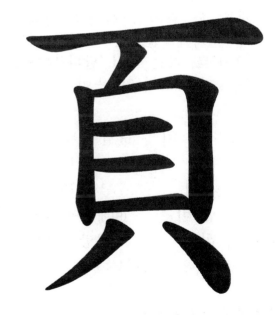

<div align="center">부수자(181)　　　　카드226</div>

혈·엽

①머리 혈 - '사람(八←儿걷는 사람인)'의 머리를 중하게 여겨 머리쪽을 강조하여 '목에서 얼굴과 머리(面과 百←首)끝까지의 모양'을 나타낸 '글자'이다. 또, '머리'라는 데서 '책머리'에 매기는 '페이지'라는 뜻으로도 쓰여지며, 이 때의 '음(音)'은 '엽'이라 한다.

※八←儿 : 걷는 사람 인 → '사람'

　百←首 : '머리'수 → '눈·코·머리카락'

②목 혈　　　③목덜미 혈

④책 면/쪽(책의 쪽=페이지) 엽

六書(육서) - 상형 문자

<div align="center">부수자(181)　　　　카드226</div>

부수자
(部首字) ¹⁸² 9획

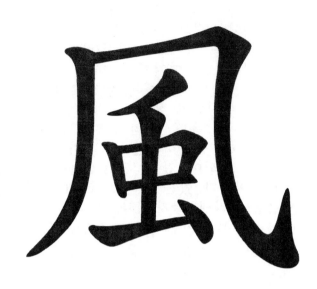

부수자(182)　　　카드227

풍

①바람 풍 - '凡+虫=風'에서 '凡(무릇 범)'은 바람을 안고 있는 '돛' 모양을 나타낸 글자로, '바람'을 뜻하고, '벌레(虫벌레충)는 바람(凡)'이 휩쓸고 지나갈 때, 그 속에 '벌레(虫)'가 숨어 지나가거나 바람이 불므로 해서 많은 '벌레(虫)'들이 생긴다고 여긴 데서 '凡' 글자 안에 '虫'이란 글자를 넣어서 '바람'을 뜻하게 된 '글자'이다.

②대기의 움직임 풍　③경치 풍
④바람 쐴 풍　　　　⑤풍속 풍
⑥위엄 풍　　　　　⑦모양 풍
⑥중풍 풍　　　　　⑧병풍 풍

六書(육서) - 형성 문자
부수자(182)　　　카드227

부수자
(部首字) ¹⁸³ 9획

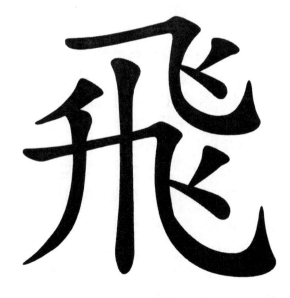

부수자(183)　　　카드228

비

①날 비 - 목이 긴 새가 두 날개를 쭉 펼치고 하늘을 향해 '높이' 힘차게 '날으는' 모양을 나타낸 '글자'로, 나는 데서 '날다/날아가다/떠돌다/빠르다'의 뜻이 된 '글자'이다.

②벼슬 이름 비　　③말 이름 비
④높을 비　　　　⑤빠를 비
⑥흩어질 비　　　⑦날릴 비
⑧여섯 말 비　　　⑨배위의 겹방 비
⑩뱁새 비　　　　⑪바람 신 비.
⑫신령스러운 짐승이름 비

六書(육서) - 상형 문자

부수자(183)　　　카드228

부수자 184-1
(部首字) 9획

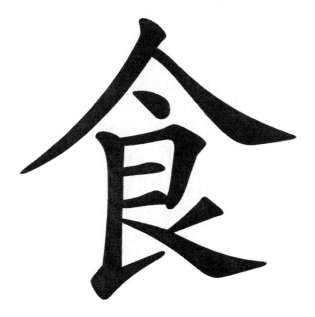

부수자(184)-1 카드229

식
①밥 식 - 여러가지 곡식을 '모아(스)'
'맛있는 밥(皀)'을 지어 그릇에 '모아(스)'
담은 모양을 뜻하여 나타낸 '글자'로, '밥/
먹다/음식물'이란 뜻이 된 '글자'이다.
※스(모을 집)+ 皀(밥 고소할 흡)=食
 [참고]:皀→밥 고소할/낟알 흡/향/픱/픽/급
※[참고] : 食 = 𩜱 = 𩚁
②먹을 식
 ③씹을 식 ④헛소리 식
 ⑤마실 식 ⑥생활할(살다) 식

사
 ①먹일 사 ②밥 사
 ③양식 사 ④곡식 사

六書(육서) - 회의 문자
부수자(184)-1 카드229

부수자 184-2
(部首字) 9획

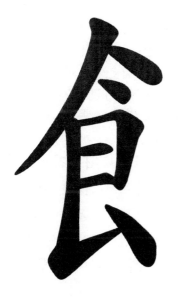

부수자(184)-2 카드230

식 𩚁 = 𩜱 = 食
①밥 식 - 여러가지 곡식을 '모아(스)'
'맛있는 밥(皀)'을 지어 그릇에 '모아(스)'
담은 모양을 뜻하여 나타낸 '글자'로, '밥/
먹다/음식물'이란 뜻이 된 '글자'이다.
※스(모을 집)+ 皀(밥 고소할 흡)=食
 [참고]:皀→밥 고소할/낟알 흡/향/픱/픽/급
※'食'자가 다른 글자의 왼쪽에 합쳐
 져서 부수자로 쓰여질 때는 '𩚁·𩜱'
 등으로 모양이 바뀌어져 쓰여진다.
 (예) 飮 : 마실 음, 飯 : 밥/먹을 반
②먹을 식
 ③씹을 식 ④헛소리 식
 ⑤마실 식 ⑥생활할(살다) 식
※이 모양(𩚁)의 글자는 부수자로만 쓰인다.

六書(육서) - 회의 문자
부수자(184)-2 카드230

부수자
(部首字) 185 9획

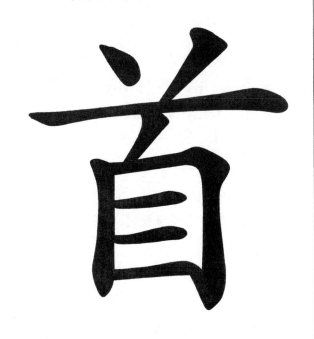

부수자(185) 카드231

① 머리 수 - 머리에 '눈(目)과 머리털(ﾉﾉ)'이 있는 '사람의 얼굴 (面→百)'을 옆에서 본 모습을 뜻하여 나타낸 '글자'로, 머리는 몸의 맨 위에 있으므로 '우두머리/맨 위/첫째'라는 뜻과, '사람'이라는 뜻으로도 쓰이는 '글자'이다.

※ ﾉﾉ(머리 털)+ 目눈목(面→百)=首

② 우두머리/괴수 수
③먼저 수 ④앞장설 수 ⑤처음 수
⑥첫째 수 ⑦비롯할 수 ⑧향할 수
⑨임금 수 ⑩자백할 수
⑪시 한편 수 ⑫항복할 수
⑬꾸벅거릴 수

六書(육서) - 상형 문자
부수자(185) 카드231

부수자
(部首字) 186 9획

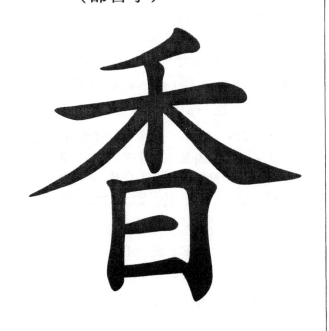

부수자(186) 카드232

향

① 향기 향 - 여러가지의 곡식을 익히거나 '쌀(禾)'로 밥을 지었을 때 구수한 냄새가 '입맛(曰←甘)'을 돋우게 되는데 이 고소한 냄새가 난다는 데서 '향기롭다/향/향기/냄새가 좋다'는 뜻을 나타내게 된 '글자'이다.

※禾(벼 화)+ 曰(←甘달감) = 香
　　曰 → 가로되(말할) 왈

②향내 향 ③향기로울 향
④향(약 이름) 향 ⑤사향 향
⑥물/산/전각/사람의 이름 향

六書(육서) - 회의 문자
부수자(186) 카드232

부수자
(部首字) 187 10획

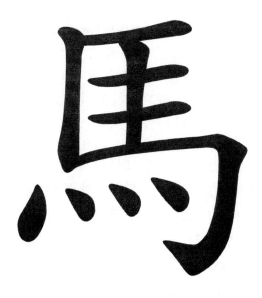

부수자(187) 카드233

마

①말 **마** - 말의 '목덜미 갈기와 긴 꼬리(馬)' 그리고, '네 개의 말 다리(灬)' 등의 모양을 뜻하여 나타낸 '글자'이다.

②아지랑이 **마** ③추녀 끝 **마**
④벼슬이름 **마** ⑤나라이름 **마**
⑥마르크(Mark) **마** ⑦성(姓)씨 **마**

六書(육서) - 상형 문자

부수자(187) 카드233

부수자
(部首字) 188 10획

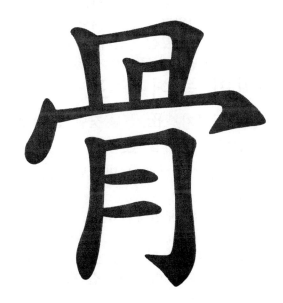

부수자(188) 카드234

골

①뼈 **골** - '月(←肉)+ 咼=骨'

→사람 살 속에 들어 있는 '뼈'를 가리키는 '글자'로, '살(月←肉)'과 '살 발라낼 과(咼)'와 합쳐져 '뼈'를 뜻하게 된 '글자'가 되었다. '咼(살 발라 낼 과)'는 두개골의 모양을 본뜬 글자로, 살을 발라낸 '뼈'를 가리키게 된 '글자'로 쓰이게 되었다. 몸을 지탱해 주는 '뼈대'는 신체의 중요한 기둥 역할이 되는 데서 '사물의 중추 골'이라는 뜻과 음으로도 쓰이게 되었다.

②요긴할 **골** ③뼈대 **골** ④골수 **골**
⑤사물의 중추 **골** ⑥인격 **골** ⑦기개 **골**

※[참고] : 咼입 삐뚤어질 **'괘/와'**

六書(육서) - 회의 문자

부수자(188) 카드234

부수자
(部首字) 189 10획

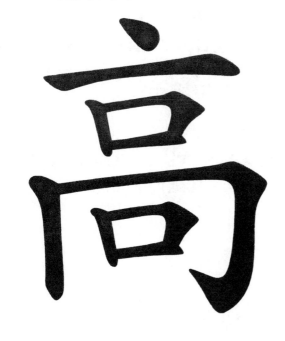

부수자(189) 카드235

고

①높을 고 -도성의 입구에 누각처럼 만들어진 '성(同)' 위에 높게 치솟아 지은 '망루(厶)'의 모양을 본떠 나타낸 '글자'로, '치솟다/높다'의 뜻을 나타내게 된 '글자'이다. '하늘 높이 치솟아 있다'는 데서 '뛰어나다/귀하고 고상하다/비싸다/뽐내다'라는 의미를 가진 뜻으로도 쓰이게 되었다.

※同(성곽 경)+ 厶(←망루) =高

②성(姓) 고 ③위 고 ④멀 고
⑤높일 고 ⑥비쌀 고 ⑦뽐낼 고
⑧뛰어날 고 ⑨고상할 고 ⑩존귀할 고

六書(육서) - 상형 문자

부수자(189) 카드235

부수자
(部首字) 190 10획

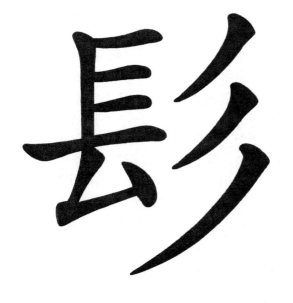

부수자(190) 카드236

표

①머리털 날릴 표 - '긴(镸←長 긴 장) 머리카락(彡터럭 삼←毛털 모)'이 늘어뜨려져 드리워져 있는 모양을 나타낸 '글자'이다. 뜻으로는 '길다/늘어지다/(바람에)깃발이 날린다'로 쓰이게 된 '글자'이다.

②머리 늘어질 표

③갈기(말갈기) 표 ④깃발 날릴 표
⑤머리털 드리워질 표
⑥희뜩 희뜩할(반백의 머리털) 표

<참고>
※ 옛 선조들은 모양상 편의적으로 '터럭발'이라고 하였다. 그 습관이 오늘까지 전해져 '터럭발' 이라고만 알고 있는 사람이 많다. 원래의 뜻과 음이 '머리 늘어질 표'이다.

六書(육서) - 회의 문자

부수자(190) 카드236

부수자
(部首字) 191 10획

부수자(191)　　카드237

鬥

①싸울 투 - 두 사람이 서로 맞서
싸우기 위해 '왼손으로 잡고(丨⺕=𢆶)
오른손으로 쥐어 잡으며(丬=丮)' 서
로 맞선 모양에서 '싸우다'의 뜻이
된 '글자'이다.
※丨⺕(←𢆶잡을국)+ 丮(←丮잡을극)=鬥
　〈왼손〉　　　〈오른손〉

②다툴(싸움) 투

※'투'를 '두'라고 읽는 경우가 있는
데, 이것은 속음(俗音)이다.

각 ①싸울(다툴) 각

六書(육서) - 회의 문자
　　　　　　부수자(191)　　카드237

부수자
(部首字) 192 10획

부수자(192)　　카드238

창

①활집 창 -화살을 넣어 두는 '활
집'의 모양을 나타낸 '글자'라고함.
②울창주/울창술 창 -강신제에
쓰기위하여 옻과 기장으로 빚은 '향그러
운 술'을 뜻하여 나타낸 글자. (주=酒술)
③울금향 창 - '그릇(凵)'에 검은
'기장쌀(米←米)'로 술을 빚을 때 술맛
을 내는 '울금초 (=울금향)'를 섞어 빚
은 '술'을 '국자(匕)'로 뜨고 있는 모양
을 나타낸 글자.
※凵(입벌릴 감)+ 米+ 匕=鬯+ 匕=鬯
　　鬯 : 그릇에 담긴 기장 쌀
　　匕 : 술/(숟가락) 비 → '국자'

③자라다 창 ③펴다(펼치다=暢펼 창) 창

六書(육서) - 회의 문자
　　　　　　부수자(192)　　카드238

부수자 (部首字) 193 10획

부수자(193)　　　　　카드239

격

①오지병 **격** ‑ 처음엔 물을 담는 그릇으로, 후에는 음식물이나 곡식을 저장하는 용도로 쓰여지다가 그릇 밑에 다리를 만들어 붙여 거기에 불을 지펴서 음식을 익히는 그릇으로 쓰이게 된 것의 모양을 본떠 나타내게 된 '글자'로, '음(音)'은 '격/력' 두 가지 음으로 읽는다. '질흙으로 빚어 볕에 말리거나, 낮은 온도에서 구운 병에 '잿물을 입혀 구워 만든 병'을 '오지병'이라고 하는 데서 뜻과 음이 '오지병 격'이 된 '글자'이며, 대부분 다리가 세 개인 솥단지 역할의 그릇이어서 '다리 굽은 솥 력'이라는 뜻과 음으로도 쓰이게 되었다.

②막을 **격**

③손잡이 **격**　④땅이름 **격**

력 ①다리 굽은 솥 **력**

六書(육서) ‑ 상형 문자

부수자(193)　　　　　카드239

부수자 (部首字) 194 10획

부수자(194)　　　　　카드240

귀

①귀신 **귀** ‑ '죽은(甶귀신 머리 불) 사람(儿걷는 사람 인)의 영혼이 사사롭게(厶사사 사=私)' 사람을 괴롭히고 해치는, 마귀인 '귀신'을 뜻하여 나타낸 '글자'이다.

※ 甶(귀신 머리 불) + 儿(걷는 사람 인)
　+ 厶(사사 사=私:사사 사 →개인적으로) = 鬼

②도깨비 **귀** ③죽은 사람의 넋(혼) **귀**

④멀다 **귀**　⑤지혜롭다(뛰어난 재주) **귀**

⑥먼곳 **귀**　⑦교활하다 **귀**

⑧아귀 **귀**　⑨귀곡성(귀신이 우는 소리) **귀**

※아귀=①전생에 지은 죄로 아귀도에 태어난 사람 ②염치없이 먹을 것이나 탐내는 사람을 욕하는 말 아귀도(餓鬼道)=불교에서 이르는 삼악도(三惡道)의 하나. 이승에서 욕심꾸러기로 지낸 사람이 죽은 뒤에 태어나게 된다는 곳으로, 늘 굶주림과 목마름으로 괴로움을 겪는다고 함. 아귀=餓(굶주릴아)鬼

六書(육서) ‑ 회의 문자

부수자(194)　　　　　카드240

부수자
(部首字) 195 11획

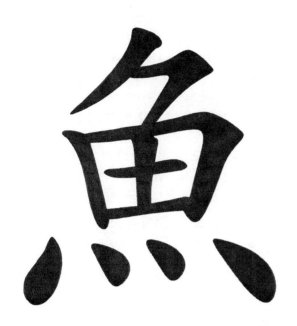

부수자(195)　　카드241

어

①물고기 어 - 물고기의 모양을
　본뜬 '글자'로, 금문과 전서에서
　'魚'자를 살펴 보면, '물고기의 머
　리(⺈)'와 '몸통(田)'과 '꼬리지느
　러미(灬)'의 모양을 뜻하여 나타낸
　'글자'임을 알 수 있다.

　②생선 어　　③좀(蠹=좀 두) 어

※蠹=좀 두=옷이나 책을 해치는 '좀' 벌레.

오　①나 오 (吾와 통함)

六書(육서) - 상형 문자

부수자(195)　　카드241

부수자
(部首字) 196 11획

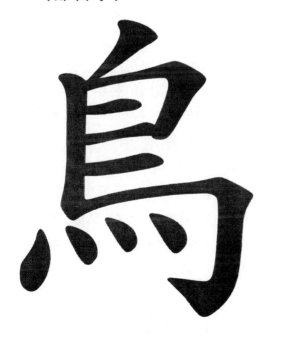

부수자(196)　　카드242

조 ※[참고]: 작/도

①새 조 - '꽁지가 긴 새'의 모양
　을 뜻하여 나타낸 '글자'이다. 그리
　고, '隹(새 추)'는 '꽁지가 짧은 새'
　를 뜻하여 나타낸 '글자'이다.

② 별/나라/벼슬/산 이름 조
③ 높을 조　④모기/개똥 벌레 조

※[참고] : ⑤현/땅 이름 작
※[참고] : ⑥섬나라의 오랑케 도
[참고]
　※모양이 비슷하여 혼동하기 쉬운 글자.
　→烏(火←灬'불 화'의 6획)
　　①가마귀 오 ②검을 오 ③어찌 오
　　④나라 이름/사람 이름/현 이름 오
　　⑤탄식하는 소리 오
六書(육서) - 상형 문자
부수자(196)　　카드242

부수자
(部首字) 197 11획

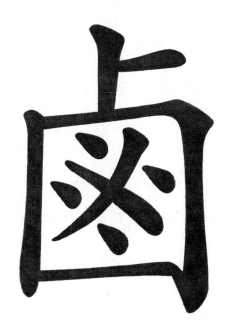

부수자(197)　　카드243

로

①소금 밭 로 - 중국의 서쪽에
돌소금밭을 뜻하여 나타낸 '글자'로,
'鹵(←西서녘 '서' 의 옛 글자)자' 에 '소금
모양(∵)' 을 어울려 만들어진 '글자'이다.
소금밭에는 풀싹이 나지않은 황무지
와 같다 하여 '황무지'라는 뜻으로도
쓰인다. 또는 '망태기에 담겨져 있는
소금의 모양'을 뜻하여 나타낸 '글자'
라고 하기도 한다.

②염전 로　　②소금 로　③짠 땅 로

④황무지 로　⑤개펄 로　⑥방패 로

⑦우둔할 로　⑧거칠(조잡할) 로

⑨훔칠(노략질할) 로　⑩어리석을 로

六書(육서) - 지사 문자
부수자(197)　　카드243

부수자
(部首字) 198 11획

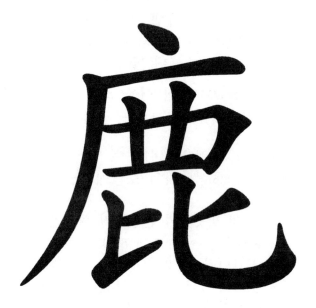

부수자(198)　　카드244

록

①사슴 록 - 뿔이 달린 '수사슴
의 뿔과 머리(ㅗ)와 몸통(严)과
네 다리와 발(比) 모양'을 옆에서
바라 본 모양을 본떠 나타낸 '글자'
로, '사슴'을 뜻하게 된 '글자'이다.

②모진(方) 곳 집 록

③작은 수레 록　　④술그릇 록

⑤산기슭 록　　　⑥얼룩말 록

⑦녹록할(변변치 못한 모양) 록

⑧칼/군(마을)/벼슬/땅 이름 록

六書(육서) - 상형 문자
부수자(198)　　카드244

부수자
(部首字) 199 11획

맥

①보리 맥 - 까끄라기가 있는 '보리 이삭(來올 래)'과 뿌리(夊뒤에 올 치)모양'을 뜻하여 나타낸 글자. 또는 겨울철에는 보리의 이삭(來)을 밟아(夊머뭇거리며 뒤져 올 치-잘근 잘근 밟게 되는 모양)줄수록 잘 자란다는 데서 뜻하여 만들어진 '글자'이다. ※來→'보리 이삭의 모양'으로'보리'를 뜻하는 '글자'였다.

<참고>밀과 보리는 하늘에서 보내 왔다는 전설에서 '來'가 '오다'의 뜻이 되었다고 한다. ※夊(뒤져 올 치)→내려오는 '발자국(밟음)'을 나타내는 것으로 해석할 수 있다.또는, '보리(來)'는 다른 곡식보다는 '늦게(夊)' 가을에 파종하여, 이듬해인 초여름에 수확하는 데서 "來+夊=麥"으로, '보리'라는 뜻을 나타내게 되는 '글자'가 되었다고 본다.

②메밀 맥　　　③밀 맥

④돌 귀리 맥　　⑤귀리 맥

六書(육서) - 회의 문자

부수자
(部首字) 200 11획

마

①삼 마 - '朮(삼줄기 껍질 빈)'는 삼의 껍질을 벗긴 것으로, '집(广)'에서 '朮(빈)'을 '여러 가닥(朮:파)'으로 나누어 갈라 '삼 실(朮:파)'을 만드는 데서 뜻하여 나타낸 '글자'로, 나아가 '삼/삼 실/대마초'의 뜻으로 쓰이게 된 '글자'이다.

※ 广(집 엄) + 朮(삼 실 파) = 麻

②삼베 마 / 삼 실 마

③마비 할 마

④대마초 마

⑤윤음(=임금 말씀) 마　⑥조칙 마

⑦참깨 마　　　　　　⑧베옷 마

六書(육서) - 회의 문자

부수자
(部首字) ²⁰¹ 12획

부수자(201)　　　카드247

황

①누를 **황** - '木·火·土·金·水'

'오행(五行)'에서 '土(흙 토)'는 '누런색'을 띠고 있다. 농토인 '밭(田밭 전)의 빛(색)깔(茣광:옛글자←光빛 광)'은 "茣+田=黃(누루 황)"이 되므로 '땅(田밭⇄土땅)의 빛깔(茣⇄光)'이 '누름'을 나타내게 된 '글자'이다.

②누른빛 **황**　　③흙빛 **황**
④늙은이 **황**　　⑤급히 서두를 **황**
⑥노래질 **황**　　⑦어린아이 **황**

六書(육서) - 형성 문자

부수자(201)　　　카드247

부수자
(部首字) ²⁰² 12획

부수자(202)　　　카드248

서

①기장 **서** - '氺'는 '雨'의 획줄임(생략형)의 '형태'로 나타낸 것으로서, 물기를 많이 머금고 있는 뜻을 나타내는 글자이다.'기장'은 벼(禾벼 화)과'에 속하므로 '禾+氺(←雨)=黍'의 모양으로 나타낸 글자. 또한 곡식중에서 '찰기'가 가장 많아 밭에 서도 물이 부족해도 잘자라는 '벼(禾)'라는 데서 '기장'을 나타 낸 글자.
※'氺'를 '入+水'로 풀이 한다면, '벼(禾) 속(入)에 물기(水)'가 많이 들어가 있는 곡식으로 해석할 수 있게 된다.
②메기장 **서**　③활/쑥 이름 **서**
　　메기장=차지지 않고 메진 기장. ↔찰기장.
④무게단위(기장 쌀 100개 무게:1수) **서**
　　도량형의 기본 단위-(기장 쌀2,400개,
　　용량:1홉, 기장 쌀1개의 길이를 1푼 이라함)
⑤서 되들이 술그릇 **서**
⑥꾀꼬리 **서**　　　　⑦쥐며느리 **서**

六書(육서) - 회의 문자

부수자(202)　　　카드248

부수자
(部首字) 203 12획

흑

①검을 흑 - 원래 모양은 '𡆧'이다. 불 땔 때 '연기(灬 ← 炎:불꽃 염)'가 '창(囪 ← 囱 : 창 창)' 사이로 빠져 나가면서 그을어진 것이 '검게 된다'는 뜻으로 된 '글자'이다. 또 연기 때문에 햇빛이 다 가리어져 '캄캄하다'의 뜻으로도 쓰이게 된 '글자'이다.

※ 罒←囮(←囱창창)+灬(←炎불꽃염)=黑

②캄캄할 흑 ③어두울 흑

④그를 흑 ⑤잘못 흑

⑥검은 사마귀 흑

六書(육서) - 회의 문자

부수자
(部首字) 204 12획

치

①바느질 치 - 바늘로 '찢어진 옷(㡀)'을 '수를 놓듯이' 또는 무성하게 자란 '풀들이 서로 엇갈려 엉켜 있는 모양(丵← 丵:풀 무성할 착)처럼' 실로 꿰맨다 하여 '바느질하다'의 뜻이 된 '글자'이다.

※丵(←丵풀 무성할 착)+㡀(옷 찢어질 폐)=黹

㡀(옷 찢어질 폐 : '巾'의 제5획)

→'천(巾수건 건)이 찢겨진(八) 모양'을 뜻하여 나타낸 '글자'이다.

> ※[참고] : '业'→이 한자 모양 글자는 '중국의 상용한자로 [일/업 업(業)]'의 '간체자' 글자로 쓰여지고 있다.

②바느질 할 치 ③수놓을 치 ④자수 치

六書(육서) - 상형 문자

부수자
(部首字) ²⁰⁵ 13획

맹

①맹꽁이 맹 - 불룩한 배에 부리 부리한 커다란 눈을 가진 '맹꽁이의 모양'을 뜻하여 나타낸 '글자'이다.

면　　①땅이름 면

민　　①힘쓸 민

六書(육서) - 상형 문자

부수자
(部首字) ²⁰⁶ 13획

정

①솥 정 - '두 귀와 세 개 또는 네 개의 솥발이 달린 솥 모양'을 정면에서 보았을 때는 두 개의 솥발만 보이기 때문에 두 개의 솥발로만 나타낸 것을 본뜬 '글자'이다. 또, 한편으로는 '目(←貝조개 패)'아래에 '爿(나뭇 조각 장)'과 '片(조각 편)'으로 받쳐진 글자로 본다면, '매우 커다란 조개(目←貝)'를 '솥'으로 삼아 '나무를 쪼개어(爿·片)' 불을 때었던 '솥'을 뜻하여 나타낸 '글자'로 여겨져 '솥'이란 뜻의 '글자'가 되었다고 본다.

※ 目(←貝) + 爿·片 = 鼎

②존귀할 정　　③세 갈래 정

④바야흐로 정　　⑤새로울 정

⑥늘어질 정　　⑦마땅할 정

六書(육서) - 상형 문자

부수자

(部首字) ²⁰⁷ 13획

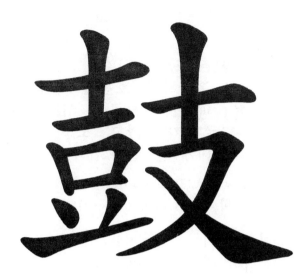

부수자(207)　　　카드253

고

①북 **고** -'악기를 세워(壴악기세울/악

기의이름/북 **주**) 나뭇 가지채(支가지 지:나뭇가

지)'로 치는 '북'을 뜻하여 된 '글자'이다.

※壴(악기 세울/북 **주**)+支(가지 지:나무채)=鼓

　支→손(又)에 북채(十)를 잡는다는 뜻.

※본래는 '鼓(북 칠 고)'와는 다른 글자 이나

　지금은 같은 뜻의 글자로 쓰여지고 있다.

▶壴:①악기 세울/악기의 이름/북 **주**.

　　②진나라 풍류/곧게 설 **수**.

②휘 **고**

　('휘'=곡식을 되는 데 쓰이는 그릇의 한가지로

　스무 말 들이와 열 닷말 들이의 그릇이 있다.)

③별이름 **고**　　④칠 **고**　　⑤탈 **고**

⑥부추길 **고**　　⑦두드릴 **고**

六書(육서) - 회의 문자

부수자(207)　　　카드253

부수자

(部首字) ²⁰⁸ 13획

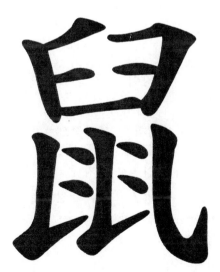

부수자(208)　　　카드254

서

①쥐 **서** - 쥐의 '드러낸 흰 잇

빨(臼)과 배와 네 발 및 발톱(�13)

과 꼬리(ㄴ) 등의 모양'을 뜻하여

나타낸 '글자'로, 쥐의 습성에서

'좀도둑/썹다'의 뜻으로도 쓰이게

되었다.

※ 臼 + �13 + ㄴ = 鼠

②우물쭈물할 **서**　　③박쥐 **서**

④좀도둑 **서**　　　⑤썹을 **서**

⑥근심할 **서**　　　⑦산 이름 **서**

⑧새 이름**서**

六書(육서) - 상형 문자

부수자(208)　　　카드254

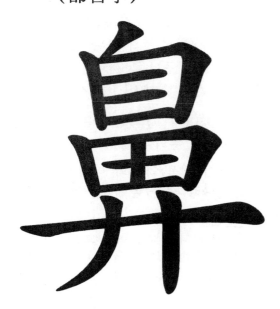

비

①코 비 - 사람의 '코'를 정면에서 본 모양을 본떠 나타낸 '스스로 자(自:코)'자(字)의 '自(코)'에 공기를 흡입하여 '호흡을 시켜 준다(畀줄 비)'는 뜻으로서, '自+畀=鼻'의 '글자'가 되었고, '코'라는 뜻을 나타내게 된 '글자'이다.

※ 自(스스로 자 : '코'를 가리키는 것임)
＋畀(줄 비 : '코'에 공기중 산소를 준다는 뜻)＝鼻

②비롯할 비 ③처음 비
④손잡이 비 ⑤최초 비
⑥코 꿸 비 ⑦시초 비

六書(육서) - 형성 문자

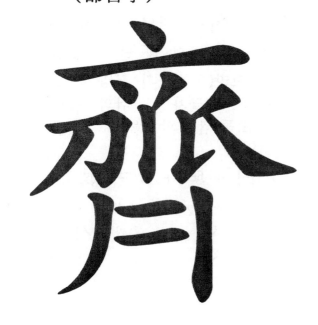

제 (자·재)

①가지런할/다스릴 제 - 논밭의 곡식을 가꾸고 돌보며, 벼나 밀 보리 등 곡식의 이삭들 끝이 가지런하게 다 자랐는지를 살피고 다스리는 데서 '다스리다/가지런하다'등의 뜻을 나타내게 된 '글자'로, 갑골문과 금문을 살펴 보면 나란히 팬 이삭들의 모양이 들쭉날쭉 표현 되어 있으나, 실제로는 입체적으로 가지런한 모양을 뜻하여 평면적으로 나타낸 '글자'이다. 전서와 예서에서는 상징적으로 세 개의 이삭으로만 '가지런함'을 표현한 '글자'이다.

※대법원 지정 인명용 한자 음 → '제'이다.

② 엄숙(공손)할 / 고를 / 화할 제
③정제할 / 약제조합할 / 빠를 / 나라이름 제
④상복 옷 아랫단할 자 ⑤옷자락 자
⑥재계할 재

※재계=몸과 마음을 깨끗이 함.

六書(육서) - 상형 문자

부수자
(部首字) ²¹¹ 15획

부수자(211)　　　카드257

부수자(211)　　　카드257

치

① 이 치 - 잇몸에 '이'가 '위 아래
(𢁇)로 나란히 세워져 박혀 있는
(止) 모양'을 뜻하여 나타낸 '글자'
이다.

※ 𢁇 + 止(그칠 지:정지되어 있는 상태를 뜻함)

= 齒 [𢁇→'위·아래'의 '이' 모양]

② 나이 치　　③ 벌일 치
④ 같을 치　　⑤ 어릴 치
⑥ 비로소 치　　⑦ 나이셀 치

六書(육서) - 형성 문자

부수자
(部首字) ²¹² 16획

부수자(212)　　　카드258

룡(용)

① 용 룡(용) - 상상의 동물로
'뿔이 달린 머리를 치켜 세우고(立
세울 립)' 입을 벌린 길다란 '몸뚱이
(月←肉고기 육)'를 꿈틀거리며 하늘
로 '날아 올라가는 형상(𤕸)'을 상
상한 '용'을 나타낸 '글자'이다.

※ 立 + 月(←肉) + 𤕸 (←飞←飛날 비) = 龍

② 귀신/별/말/산/읍/사람 이름 룡(용)
③ 임금님 룡(용)　④ 준걸 룡(용)
⑤ 통할 룡(용)　　⑥ 화할 룡(용)
⑦ 비롯할 룡(용)
< ※ 대법원 지정 인명용 한자음 → '룡'이다.>

망　　① 잿빛 망

六書(육서) - 형성 문자

부수자(212)　　　카드258

부수자 (部首字) ²¹³ 16획

부수자(213) 카드259

귀

① 거북 **귀** – '거북'이 '등껍질(屮)'
과 밖으로 내민 '머리(厶)'와 '꼬리
(ㄴ)' 그리고 '네 발(彐)'로 기어가는
모양을 본떠 나타낸 '글자'이다.
※ 厶 + 彐 + ㄴ + 屮 = 龜
② 본뜰 **귀** ③ 점칠 **귀** ④ 별이름 **귀**

균

① 손 얼어터질 **균**
② 갈라질 **균**

→점을 치기 위해서 거북 등껍데기를 태
웠을 때 금이 생기고, 갈라진 것처럼 손
등이 얼어터져 금이 생기고 갈라졌다는
데서 '손이 트다'의 뜻으로 쓰이게 된 '글자'
이다.

구

① 나라이름 **구**

六書(육서) - 상형 문자

부수자(213) 카드259

부수자 (部首字) ²¹⁴ 17획

부수자(214) 카드260

약

① 피리 **약** – '피리의 여러 구멍
(〣〣〣 : 많은 소리 령)'에서 많은 소리들이
'한데 뭉쳐(侖 : 뭉칠 륜)' 잘 '조화됨'
을 뜻한 '글자'로 피리의 모양을
본떠 나타낸 '글자'이다.

※ 〣〣〣(많은 소리 령) + 侖(뭉칠 륜) = 龠

↳피리의 여러 구멍을 뜻하여 나타냄.
② 세 구멍 피리 **약**
③ 소리화 할 **약** ④ 조화될 **약**
⑤ 작: 勺(용량의 단위:1홉의10분의1→1작) **약**
⑥ 홉사(合勺:한 홉의 한 사(勺구기 작)) **약**
→1홉(合홉 홉)의10분의1→1작(勺구기 작)
勺:잔질할 작, 조금 작, 잔 작, 한줌 샥, <u>한줌 사</u>, 국자 작

六書(육서) - 회의 문자

부수자(214) 카드260

부수자 이외에 꼭 알아야할 낱글자로 된 한자 및 참고할 한자

순	한자	뜻	음
1	丁	오른 발 자축거릴/자축거릴/앙감질/멈춰설/땅이름	촉
2	亐·亏	[어조사 '우(于)']의 본자, /갈(往)/말할 '우' ※亐=于=亏	우
3	囟	숫구멍/어린아이 숨구멍/정수리	신
4	囧·囱	창/창문	창
5	甶	귀신머리	불
6	业	[业←丵] 풀 무성할 ※[업]→[일/업 '업(業)']의 중국 간체자이다. ※'业'→이 글자는 지금 중국 상용한자인 간체자로 [일/업 업(業)]의 뜻으로 쓰여지고 있다.	착
7	俐	옷 찢어질/옷 해질 모양/낮고 작을/오종종할	폐
8	丱·卝	①쌍 상투 '관' ②礦쇳돌 '광'과 동자(同字)	관/광
9	亇	망치/땅이름,	마
10	夻	[亇'망치 마']와 같음.-우리나라에서 만 쓰이는 한자	마
11	丫	두갈래질/작대기/가장귀	아
12	辛	죄/허물/찌를	건
13	了	마칠 료(요)/깨달을 료(요)/ 밝을 료(요)	료
14	亻·勹	[人'사람 인']과 같음. 亻=人 , 勹=人 사람 '인'	인
15	𠵸	勹=人, 언덕(厂) 위의 사람(勹)을 쳐다본다. 쳐다볼/우러러볼 '점'	점
16	丂	①숨 막힐/입김 나갈 '고' ②巧의 古字(고자) : 공교할/재주 '교'	고/교
17	丌	대(臺)의 뜻으로, 대/(밑)받침대/책상/탁자 기, 또는 '其'의 古字(고자) [참고] : 丌→'基'의 古字(고자) 손 맞잡을	기
18	'廾'	경우에 따라서는 廾(손 맞잡을/두 손 받들 공)과 丌(받침대/책상 기)로 해석 된다.	[참고사항]
19	个	[낱 '개(個)']의 고자(古字)/[個]의 간체자/양산/일산	개
20	刃	칼날	인
21	刅	상처/해칠	창
22	丩	휘감을/넝쿨 벋을/얽힐	구
23	니	움직이는 모양/움직일	갈
24	夰	가리장이 벌려 걸을/걸을/가리장이	과
25	卡 카드 '카'	①'음역자(音譯字)'로 [card(카드) 카'ca'], [car:車의 카'ca'] [calory의 카'ca']를 '卡'로 표기하고 '카'라고 읽는다. ②관(關빗장 관)/지킬 '잡(卡)' ③기침할 '가(卡)'	①카 ②잡 ③가
26	羊	점점 심해질/ 약간 심할	임
27	帀	두를/두루/널리/빙두르다/한바퀴 빙돌다	잡
28	厂	끌릴/밝을/끝	예
29	乁	①흐를 '이' ②미칠 급(及) 의 고자(古字:옛 글자)	이
30	乛	굽어 흐를/ 휘어 감아 흐를	이
31	毌	꿸/꿰다 관 ※주의:[毋:말(~하지말라) '무']와는 모양이 다르다.	관
32	夬	터놓을/틀/결단할/쾌이름	쾌
33	叟	①늙은이 '수' ②쌀 씻는 소리 '수' ③움직일 '수'	수
34	袁	옷이 길다(옷이 길어서 치렁치렁거리는 긴 옷을 뜻함)	원

순	한자	뜻	음
35	艮	다스릴/일할	복
36	〈	작은 도랑 '견'	견
37	〈〈	①큰 도랑 '괴' ②젖을 '환'	괴/환
38	匃	빌(乞)/다니며 청할/취할/구할(求)/줄 '①갈·②개'	갈/개
39	誩	다투어 말할	경
40	㠯	㠯·㠯·㠯①쌓일/무더기/작은 산/놓을(버릴) **퇴**, ②무리(떼) **사**	퇴/사
41	𣥂	①찰 흙 '시' ②새길 '지'	시/지
42	丟·丟	잃어버릴	주
43	叫	놀래 지르는 소리/지껄일/부르짖을/부르는 소리	훤/현
44	皿	많은소리/시끄러울/떼 새(새 떼)/떠들썩할	령
45	品	무리/온갖/차례/물건/품수/성품/법	품
46	㗊	뭇 입/여러 사람 입/많은 사람 입	즙
47	靁	[우뢰 '뢰(雷)']의 古字, 우뢰 '뢰'	뢰
48	霝	비올/떨어질/비내릴/착할	령
49	哭	울/울다	곡
50	㐱	검은 머리/머리(숱 많고) 검을/깃털 처음 나서 날다 '진'.	진
51	狀	개 마주 짖을/개가 서로 짖다/개가 서로 물을	은
52	㹞	개가 으르렁거릴/개가 짖는 소리/개가 싸우는 소리	은
53	冎	살 발라 낼/살 발라 낼 뼈/살 바를	과
54	咼	입 삐뚤어질 '①패/②와', ③화할 '화', ④가를 '과'.	패/와/화/과
55	夲·夲	놀랠 '녑' ※[참고]:(夲← 夲)→'幸(다행 행)'으로 의 변화'	녑
56	囧	빛날/밝을/창(窓)	경
57	冋	①들(郊성밖/시골教也어조사야) '경/형', ②성곽 '경'	경/형
58	卬	나/바랄/임금의 덕/물가오를/격동할/기다릴/향할	앙
59	卯	절주(節奏)할/두사람이 무릎을 마주한(맞댄) 모양/일을 제어하다.	제/경
60	𨛜	거리/골목 '항' → ※['巷'거리 '항']의 본래 글자.	항
61	另	나눌/나누어 살/다를/따로/쪼갤/헤어질/별거할/별다른	령
62	㕎	가를/살 바를	과
63	㓷	①나눌 '별' / ②달리할 '패'	별/패
64	厶	버들 도시락/밥그릇	거
65	乚	①둥글 '꿩' ②팔뚝/팔 '꿩'	꿩
66	厷	팔뚝	꿩
67	匊	움켜쥘/움큼/움킬	국
68	臤	굳을	간
69	**雚**	황새 '雚'은 '俗字속자'이다. [艸풀 초]가 아니고, [卝쌍상투 관]이다.	관
70	亼	모을/모일	집
71	畀	줄, ※('코'에 공기중 산소를 준다는 뜻)	비

순	한자	뜻	음
72	冃	겹쳐 덮을/거듭 쓸	모
73	冐	①어린아이 머릿 수건(두를)/복건/쓰게 '모', ②덮을 '무' ③어린이 및 오랑캐의 머리 옷(모자) '모'	모/무
74	丰	예쁠/풀 무성할/아름다울 ※[참고]중국 간체자로 '丰'→풍년 '풍'	봉
75	丯	풀 우거질/풀이 나서 산란할/풀 어지러히 날	개
76	帚	비(청소하는 용구 비 '추') ⺕오른손/손 우, 巾:앞치마를 冖:두름	추
77	寽	침(거듭할/거듭될 '침') ※[참고]:侵 침노할/침략할 침, 浸 잠길/담글 침. 寽=[⺕오른손/손 우+冖덮을 멱+又오른손/손 우]→손에 손을 거듭하여 덮음.	침
78	乍	①잠깐/언뜻/갑자기/짓다/만들다/겨우/처음 '사' ②차라리 '작'	사/작
79	夬	척추뼈	괴
80	串	①습관/익숙해질 '관', ②꿰미/꿸/어음(문권)/수표/친할 '천' ③[韓]땅이름(바다쪽으로 길게 뻗어 나간 육지의 땅)/꼬챙이 '곶'	관/천 곶
81	乂	교차할 '오', ※다섯 오(5)의 옛글자 모양 '오'	오
82	乂	①어질/풀벨/다스릴/정리할/평온할 예, ②징계할 애.	예/애
83	爻	본받을/사귈/육효/변할/바꿀/닮을/패이름/형상화할 '효'	효
84	孝·㸚	인도할/본받을 '교'→ [爻본받을 효+子자식 자] ※부모는 자식(子)을 바르게 인도하기 위해서는 본받는(爻) 행동을 한다.	교
85	卄·廿	스물(20)	입
86	卅·丗	삼십(30)/서른	삽
87	卌·䒑	사십(40)/마흔	십
88	聿	손 놀릴	섭
89	丽·丽	①붙을/고울/아름다울 려, ②'麗'의 본래 글자	려
90	炏	불성할	개
91	仌	['冰'얼음 빙]의 본래 글자, 얼음.	빙
92	从	①[좇을/따를 종(從)]의 고자(古字), ②두 사람/많은 사람	종
93	乑·似	[乑←似(=众)]사람 많이 모일/여럿이 섰을/나란히 설/모여 설	음
94	厺	(출산할 때,어린 갓난) 아기 돌아 나올 '돌'	돌
95	㐬	거꾸로 떠내려갈/거꾸로 홀연히 나올/홀연히 나올 돌(厺+巛=㐬=㐬←㐬)	돌
96	㐬	매단 깃발이 아래로 축 늘어진 모양/늘어진 깃폭이 바람에 휘날리는 모양/깃발 류	류
97	亲	나무포기져 나올 / 새 순 나올 '진' 亲=亲	진
98	丮(覒)	[丮←丮]오른 손 잡을 극. 참고 : 覒=丮	극
99	𠂇	[𠂆←𠂇]왼 손 잡을 국.	국
100	凡	凡집을 극 → '丮(覒)오른 손 잡을 극'의 생략형 변형 한자.	극
101	芔·茻	풀 무성한 숲 '모' / 풀 숲 '모' [참고]※芔은 [丰풀 무성할 봉)+丰(봉)=芔]이므로 '봉'이라 하기도 한다.	모
102	舛	[芔←舛] ①무성한 풀 '망' ②무성한 풀 '모'	망/모
[참고]		※ 芔→艸(풀 초)+艸=舛(풀 무성할 망/모) → ＋＋ (풀 초)+＋＋	
103	罙	틈새/터질	하
104	彔·录	나무깎을/새길/근본/근원/영롱할	록
105	彖	단/단사/판단하다/점치다	단

순	한자	뜻	음
106	刁	바라/동라/조두/나무끝 까딱거릴/흔들려 움직이는 모양 [바라/동라]:'징'과 같은 종류.　[참고]:鑼=징 '라' [조두]:군대에서 야경하느라고 치던 銅鑼(동라)를 '조두' 라고도 함.	조
107	勺	구기/잔/잔질할/조금/풍류이름 '작' ※[참고]合勺(흡사)→이때 :[韓]'勺'은 한줌 '사'→'合':흡 '흡'(곡식의 양을 재는 기구:1되의 1/10양)	작/사
108	皀	밥 고소(구수)할/낟알 '흡/향/핍/픽/급'	흡·픽·급·핍·향
109	甬	①골목길/길/꽃봉오리 부풀어 오른 모양/물 솟아 오를 '용' ②훌륭할 '준',　③대통 '동'	용/준 동
110	夃	깃털 처음 나서 날다	진
111	孚	알깔/미쁠(미쁘다)/기를(기르다)	부
112	寽	취할/한 손에는 들고 한 손으로 취할 '률'	률
113	受	물건 떨어져 위아래 서로 붙을/떨어질 '표'	표
114	廾·廾	[廾←廾]움켜 쥘/밥 주무(뭉칠)를 '권'을→'廾'의 모양으로 바꿔 쓰여지기도 한다(예:朕나 짐). 그런데, '廾'은 '笑(웃을/웃음 소)'의 '옛글자'이기도 하다.	권
115	冄·冄	수염/다팔머리/가는털 늘어질/나아갈(가는모양)	염
116	夭	①젊고 예쁠/얼굴빛 환할 '요'　②재앙/일찍 죽을 '요'	요
117	少	[屮→少] 왼 발/왼 발바닥/왼 발 밟을 [※참고:止 오른 발 지]	달
118	朩	삼(삼베 옷 만드는 '삼')/삼(삼베 옷 만드는 '삼')줄기 껍질	빈
119	朮	①삽주 뿌리/삽주 '출'　②찰기장 '술'	출/술
120	林	①삼 실[朩+朩=林→가늘게 벗긴 것을 꼬아 만든 실→삼베 옷감 재료] 파. ②꽃봉오리/삼베 '패·배'	①파 ②패·배
121	坴	흙덩이/언덕/큰 흙덩이/벼락덩이/※천막(전서글자모양→양지바른 곳의 땅(土)위에 친 천막처럼 보인다 하여, 오늘날 '천막 륙'이라고도 한다.)	륙
122	坴	버섯	록
123	埶·藝	심을	예
124	朿	가시　①그칠/멈출 자 ②그칠/멈출 제	자/제
125	束	가시나무/가시	자
126	朿	수목(초목) 무성해질/수목 우거질/초목 무성할	발/패
127	円	둥글 '원(圓)'의 약자(略字)	원
128	乹	하늘 '건(乾)'의 약자(略字)	건
129	亀	거북 '귀(龜)'의 약자(略字)	귀
130	争	다툴 '쟁(爭)'의 약자(略字)	쟁
131	殸	[소리 '성(聲)']의 고자(古字옛글자)/경쇠/경돌 치는 소리/대적할	경
132	效·敎	['敎'가르칠 '교']의 고자(古字옛글자), 가르칠	교
133	歬	[앞 '전(前)']의 고자(古字옛글자)	전
134	攷	[생각할 '고(考)']의 고자(古字옛글자)	고
135	灻	[벗 '우(友)']의 고자(古字옛글자)	우
136	雽	[목숨 '수(壽)']의 고자(古字옛글자)	수
137	垕	[두터울 '후(厚)']의 고자(古字옛글자)	후
138	丷·丷	[丷(양뿔 개)→丷(양뿔 개)],　양뿔	개

순	한자	뜻	음
139	柔	죽일 / 나갈 곳 모를 / 나무로 사람 칠	찰
140	匕	[화할 '化(化)']의 고자(古字:옛글자)=죽을/거꾸러질/변하다/될 **화**.	화
141	巛	巛←[川=巛]과 같은 글자	천
142	屰	①거스릴 '역' ②갈래질(갈라진) 창 '극'	역/극
143	豕	발 얽어 맬 / 발 얽은 돼지 걸음	축
144	壴	①악기 세울/악기의 이름/북 '**주**' ②진나라 풍류/곧게 설(세울) '**수**'	주/수
145	弖	깃털 엉켜 질/얽혀 휠 **규**. ※[참고]弖:책권 규 → 弖(규) → 弖(규)	규
146	弓	말을/말다(말) 권→同字(동자):卷말다(말) 권/책 권/굽을/접을 권	권
147	乷	[乷←乷]해돋을 '간'/해 처음 빛날 '간' → ※宀=人	간
148	畐	술단지 가득 찰/술병/가득 찰	복
149	亩	살 곳간 '름(늠)'	름(늠)
150	ㄴ	ㄴ=ㄴ : '은(隱)'의 고자(古字)=숨길/숨을/도망하다 은.	은
151	孑	①외로울/오른팔 없는 모양/특출하다 '혈' ②남기다/짧다/작다/장구벌레 '혈' ③날이없는 창 '혈'	혈
152	孒	①짧다, ②장구벌레/모기의 애벌레, ③왼팔없는 모양, <예> 孑孒(혈궐)=①장구벌레. ②모기의 애벌레.	궐
153	菫	찰흙/진흙/노란진흙/때/맥질할/적을/제비 꽃 근. ※참고:漢한(= 氵 + 菓)→菓=菫	근
154	厸	'隣(이웃 린)=鄰(이웃 린)'의 古字(고자)	린
155	厽	흙을 쌓아 담 쌓을 '뤼'/담벽 '뤼'/비녀 끝 장식 '뤼' '晶빛날 정'의 변형으로→厽('별 세 개'란 뜻으로 쓰임), 뤼(류→뉴)	뤼
156	丝	으슥할 '유'/'幽(그윽할 유)'와 同字(동자)로도 쓰임.	유
157	丝	작을	유
158	叀·車	물레/삼갈/조금 삼가다/실패(→바느질의 실을 감는 기구), ※또는,'專(오로지 전)'과 同字(동자)로도 쓰임.	전
159	复·夏	돌아갈(올)/옛길을 갈	복
160	秊	해 '년(年)'의 본래 글자	년
161	秎·秎	날카로울 '리(利)'/이로울 '리(利)'와 같은 글자.	리
162	医	활집/동개 ※동개=등에 맨 가죽주머니로 만든 화살을 넣는 화살통.	예
163	炎	[炎←炎불꽃 '염'의 변형]→불꽃 '염'	염
164	尗	콩/아재비/삼촌, ※변화 발전:[①尗→②叔→③菽=콩 숙']	숙
165	夷	큰 활/평평할/쉬울/크다/편안할/기쁠/무리/베풀/멸할/교만떨/ 깎을 이. → ※ [夷큰 활 이=大큰(사람) 대+弓활 궁]	이

※'夷'→[오랑캐 '이']의 '오랑캐'란 자원의 뜻은 잘못된 표현이다. 우리가 여진족을 가리켜 '오랑캐'라고 지칭한데서 비롯 되었다는 설과 중국은 변방민족을 오랑캐라고 한다는 데서 비롯되었다는 설이 있으나 확실하지는 않다. 항상 활(弓)을 지니고 생활화 하는 '중국의 동쪽 사람(大)'을 가리켜서 나타낸 글자로, 말 잘타고 활(弓)을 즐겨 쏘는 사람(大)/민족, 또는 커다란(大) 활(弓) 이라는 뜻의 글자이다.
※중국 동쪽(동방)의 활을 잘쏘는 민족 = "동이족(東夷族)"이라고 지칭하였다.

순	한자	뜻	음
166	芡=芡	빛 芡=芡=光	광
167	綸	북(길쌈할 때의 북)에 실을 꿸 '관'	관
168	㐬	㐬 깃발 류 ※매단 깃발이 아래로 축 늘어진 모양 ※늘어진 깃폭이 바람에 휘날리는 모양	류
169	市	'앞치마/슬갑' '불' [巾부수의 제 1획 글자이다.] (一+巾=市:총4획)	불
170	丂	구부러진 목구멍 모양	구부러진 목구멍 모양
171	㕻·㗊	㕻(부)는 [立+口=㕻]→사람이 서서(立) 말다툼(口)할 때에 침방울이 ①'튀어 갈라질/튀는 것을 받지 않을' 부, ②가를/비웃을 부, ③침/침 튀겨 가를 투/부(㗊와 㕻는 同字동자).	부/투
172	彪	이 한자의 뜻을 "칡범/갈범"으로 표기한 사전이 있는 데, 이것은 틀린 표현으로, 본래의 뜻은 [새끼 호랑이/몸집이 작은 호랑이]를 뜻하는 한자이다. ※"범"이라고 지칭함은 잘못된 것이다.	표
173	寅	"호랑이"를 뜻하는 한자인데 "범"이라고 지칭하는 것은 틀린 표현 이다. "범"을 뜻하는 한자는 [豹 표범 표]이며, '[豹子표자]=범'이라 한다.	인

옥편 맨 앞쪽에 원래 뜻과 음이 틀리게 또는 미진하게 표기 된 부수자의 명칭

순	옥편부수 순 서	부수자		습관상 잘못된 명칭	올바른 뜻과 음
1	3	丶	丶	점	불똥/심지/귀절 찍을 **주**
2	4	丿	丿	삐침	①삐칠 **별**, ②목숨 끊을 **요**
3	5-1	乙	乙	새 을	둘째 천간 **을**, 새 을, 굽을(힐) **을**
4	5-2	乚	乚	새 을	굽을(힐) **을**, 새 을(乚=乙)
5	8	亠	亠	돼지해밑 돼지해 머리	머리 부분 **두**
6	9-2	亻	亻	인변	사람 **인**(亻=人)
7	10	儿	儿	어진사람 인 발	①걷는 사람 **인**, ②밑 사람 **인**
8	14	冖	冖	민갓머리	덮을 **멱**
9	15	冫	冫	이수변	얼음 **빙**
10	17	凵	凵	위 터진 입구	입벌릴 **감**
11	18-2	刂	刂	선칼도	칼 **도**(刂=刀)
12	22	匚	匚	터진 입구변	상자 **방**
13	23	匸	匸	터진 에운담	감출 **혜**
14	26	卩, 㔾	卩, 㔾	마디절	무릎 마디/병부/마디/몸 기 **절**
15	27	厂	厂	민음호	굴바위/언덕/기슭/벼랑 **한**
16	28	厶	厶	마늘모	사사로울/사사 **사**
17	31	口	口	큰 입 구	에울/에워쌀 **위**
18	40	宀	宀	갓머리	집/움집 **면**
19	47-1	巛	巛	개미허리 셋	내 **천**(巛=川내 **천**)
20	53	广	广	음호	집/바위 집/돌 집/마룻대 **엄**
21	55	廾	廾	밑 스물 십	①받들(받쳐 들) **공**, ②두 손 맞 잡을(받들)/팔짱 낄 **공**
22	58	크, ㅋ, ㅛ	크, ㅋ, ㅛ	터진 가로왈	돼지머리 **계** ※ㅋ:손 우→'돼지머리 계'와는 '별개의 글자'이다. 그런데 'ㅋ'을 '돼지머리 계(크)'의 부수에 분류되어 있다.(예:彗)
23	59	彡	彡	삐친 석 삼	①터럭 **삼**, ②무늬 **삼**.
24	60	彳	彳	중(두)인변	왼 발 자축거릴/조금 걸을 **척**
25	61-2	忄	忄	심방변	마음 **심**(忄=心)
26	61-3	㣺	㣺	밑 마음심	마음 **심**(㣺=心)
27	64-2	扌	扌	재방변	손 **수**(扌=手)
28	66	攵, 攴	攵, 攴	등글월문	칠/똑똑 두드릴 **복**
29	69	斤	斤	무게근	도끼/무게 **근**
30	71	无, 旡	无, 旡	이미기몸(방)	①无:없을 **무**, ②旡:목멜 **기**

31	78	歹, 歺	歹, 歺	죽을 사 변	①뼈 앙상할/살 발린 뼈 **알**→歹=歺 ②나쁠/못쓸 **대**→歹=歺, **歹**(대)
32	79	殳	殳	갖은등글월문	①칠(때릴) **수** ②칠(때릴) **대**
33	85-2	氵	氵	삼수변	물 **수**(氵=水)
34	85-3	氺	氺	물수밑	물 **수**(氵=水)
35	86-2	灬	灬	연화발	불 **화**(灬=火)
36	90	爿	爿	장수 장 변	나무 조각(널/널 조각) **장**
37	94-2	犭	犭	개사슴록변	개 **견**(犭=犬)
38	103	疋, 𤴕	疋, 𤴕	필 필	疋:①발 **소**, ②필 **필**, ③짝 **필**, ④발 **필**, ⑤끝 **필**, ⑥바를 **아**, (※대법원 지정 인명용 음은 '필' 이다.) 𤴕 : ①발 **소**.
39	104	疒	疒	병질 안(엄)	병들어 기댈/병들 **녁**
40	105	癶	癶	필발머리	걸을/걸음/갈(가다)/등질 **발**
41	141	虍	虍	범/범의 문채 호	호랑이 무늬 **호**
42	142	虫	虫	벌레충(蟲)의'약 자'인데,'벌레충' 이라 하고 있음.	벌레/살무사 **훼**/대법원 지정음→**충** ※독립된 글자로 홀로 쓰일 때는 우리나라 대법원에서 정하기를 '벌레 충' 자로 사용 하기로 정하였다.
43	153	豸	豸	갖은돼지시	발없는 벌레/해태/맹수 **치**
44	162	辶(=辵)	辶(=辵)	책받침	①쉬엄쉬엄 갈 **착**, ②뛸 **착**, ③거닐 **착**.
45	163	阝(오른쪽)	阝(오른쪽)	우부방	고을 **읍**(邑)
46	164	酉	酉	닭 유	①술(술 그릇/단지) **유**, ②닭 **유** ※원래 뜻을 '술 유' 의 개념으로 외우고, 12지지의 동물에서 '닭'에 해당되어서 '닭 유' 의 뜻으로 도 쓰이게 되었다.
47	170	阝(왼 쪽)	阝(왼 쪽)	좌부방	언덕 **부**(阜)
48	177	革	革	가죽 혁	①가죽 **혁** ※②고칠 **혁**
49	178	韋	韋	가죽 위	①가죽 **위** ※②어길(배반할) **위**
50	190	髟	髟	터럭 발	머리털 날릴/머리 늘어질 **표**
51	191	鬥	鬥	싸움 두	싸울(싸움) **투**. '두'는 속음(俗音)이다.
52	192	鬯	鬯	술 창	①활 집 **창**, ②울 창술/울 창주(술=주:酒) **창**
53	193	鬲	鬲	오지병 격	①오지병 **격** ②다리 굽은 솥 **력**
54	205	黽	黽	맹꽁이 맹	①맹꽁이 **맹**, ②땅 이름 **면**, ③힘쓸 **민**.
55	213	龜	龜	거북 귀	①거북 **귀** ②나라이름 **구** ③(손)틀(터질) **균** / 갈라질 **균**

편집 필자: 현암 金 日 會

이제는 漢字敎育(한자교육)을 뒤로 미룰 수 없다

본 원고는 서울 초 · 중등 서예교육연구회에서 발간하는 서예교육
제6호(2004. 1. 31) 회지에 게재된 원고임

우리는 흔히 世界(세계)를 東洋(동양)과 西洋(서양)의 양대 진영으로 구분하여 이야기하기를 즐겨한다. 文化(문화) 역시 東洋 文化圈(동양 문화권)과 西洋 文化圈(서양 문화권)으로 구분하여 보았을 때, 西洋文化(서양문화)는 로마字 文化圈(문화권)속에서 형성·발전되어 왔고, 東洋 文化圈(동양 문화권)은 漢字 文化圈(한자 문화권) 속에서 형성·발전되어 왔다고 볼 수 있다. 西洋文化(서양문화) 속에는 로마 제국 시대로 거슬러 올라가 그리스語(어), 히브리語(어), 라틴語(어) 등이 알게 모르게 그들의 삶과 言語(언어) 속에 녹아 있다고 본다.

우리 민족 역시 漢字 文化圈(한자 문화권) 속에서 반만년을 살아오면서 漢字 文化圈(한자 문화권)의 영향을 받아 알게 모르게 우리 言語(언어) 또한 그 어휘의 절반 이상이 漢字語(한자어)로 형성·발전되어 우리 민족의 삶과 함께 영위해 왔다고 해도 과언은 아니다.

일반적으로 言語(언어)란 恣意的(자의적)으로나 人爲的(인위적)으로 좌우할 수 없는 강인한 傳統性(전통성)과 大衆性(대중성)을 띠고 있다. 따라서 우리는 필연적으로 한자를 외면할 수가 없는 것이다.
우리 생활에서 漢字(한자)를 외면한다면, 우리 언어의 傳統(전통)이 파괴되고 우리 민족이 쌓아온 반만년의 문화가 표류하게 되며 문화활동이 위축되어, 민족 문화의 계승·발전에 커다란 손실을 초래할 수 있다.

로마字와 한글은 소리 글자 중에서도 낱소리글자인 音素(음소) 문자이고, 일본 의 가나는 소리글자 중에서 자모음이 분리가 안 되는 音節(음절)문자이나, 漢字 (한자)는 상형인 뜻글자이다.

한자와 같은 뜻글자를 익히는 데는 깊이 생각하는 능력이 필요하므로 漢字(한자)를 익힌다는 것은 그만큼 思考力(사고력)이 신장되기 때문에 두뇌 발달에 많은 도움을 주고, 개개인의 실생활에서도 思考(사고)의 폭을 넓혀주는 효과가 있다.

사람은 단순히 일하고 먹고 잠자는 生活(생활)에만 만족하지는 않는다. 무언가 허전한 마음을 채워줄 정신적 양식을 갈구한다. 우리에게 이와 같은 것을 제공해 줄 수 있는 것이 바로 古典(고전)이다. 이 古典(고전)은 人性敎育(인성교육)의 지침서이기도 하다.

많은 세월과 역사의 흐름 속에서, 민족의 삶 속에서, 오늘날까지 사라지지 않고 살아남아 후세(現代)까지 읽혀지고 전해져 온 책들… 바로 이런 책들이 古典(고전)이라 할 수 있다. 이런 古典(고전)은 이미 엄격한 시간의 검증과 선택과정을 거친 作品(작품)들이라 할 수 있다.

예를 들면 천자문, 四字小學(사자소학), 명심보감, 고문진보, 채근담, 논어, 맹자 같은 책들은 우리의 정신을 살찌게 하고 어려움에 처해 있을 때나 고민에 빠져 있을 때 우리에게 지혜를, 문제 해결의 실마리를 알려 주는 古典(고전)으로 자리 매김 하면서 살아남은 책들이라 생각된다.

그렇다면 이런 귀중한 古典(고전)들을 21C에 들어와서는 버려야 하는지(?). 컴퓨터의 홍수로 컴퓨터의 노예가 되었고, 인터넷 세상이 되어 가고 있는 현실에서 이런 古典(고전)들이 抹殺(말살)되어야 하는지 참으로 염려스럽기 그지없다.

우리는 교육현장에서 인성교육의 중요성을 흔히 말하고 있고 또 자주 듣고 있다. 효과적인 인성교육을 위한 지름길을 제시해 줄 이러한 古典(고전)들을 통해서 인성교육이 성실하게 이루어진다면 그 효과가 매우 클 것이다.

얼마 전에 역대 교육부(문교부) 장관을 지내신 분들과 역대 대통령을 지내신 분들께서도 함께 모여 漢字敎育(한자교육)의 필요성을 논의했다는 뉴스를 들은 일이 있다. 늦었지만 다행스러운 일이 아닐 수 없다.

이제 우리 뜻있는 敎師(교사)만이라도 敎育(교육) 현장에서 내가 맡고 있는 우리 학생들, 우리나라의 미래를 책임질 청소년들에게 기회가 있을 때마다 틈틈이 漢字(한자)교육에 앞장 서 주시길 당부 드립니다.

우리 국어 속에는 분명히 漢字語(한자어)로 이루어진 어휘가 半(반) 이상 차지하고 있다는 것은 그 누구도 부정하지는 못한다. 컴퓨터시대의 일부 몰지각한 이들이 무분별하게 만들어 내고 있는 뜻도 모르는 여러 가지 속어와 은어가 세대간 단절을 가져오고 있어, 양식 있는 어떤 국어 학자는 우리의 국어가, 순수언

어가 파괴되어 간다고 개탄하고 있다.

우리 국어를 올바르게 발전시키고 잘못된 전철을 범하지 않기 위한 올바른 國語敎育(국어교육)을 위해서라도 漢字敎育(한자교육)은 절실하며 국어교육의 표류를 더 이상 방치할 수는 없다.

소련과 미국에 이어 세 번째로 인공위성을 쏘아 올려 성공한 중국이 매우 무서운 속도로 발전되어 가고 있고, 경제력 또한 무시 할 수 없는 지경에 이르렀다.

이제 우리 어린이들이 자라서 청·장년이 되면 그들과 경쟁하면서 살아야 한다. 漢字 文化圈(한자 문화권)인 나라 즉, 한국, 중국, 일본 東洋三國(동양삼국)이 이제는 世界(세계)의 中心(중심)이 된다고들 야단들이다.

이런데도 漢字(한자)를 외면해야 하겠는가(?). 이제 우리 지식인들은 수수방관하지 말고 정신을 차려야 하지 않을까 한다.

제2세 교육을 담당하고 있는 우리 敎師(교사)만이라도 먼저 漢字敎育(한자교육)에 앞장 서 주시길 간곡히 당부 드리며 글을 맺고자 한다.

입문기의 한자지도 방법

본 원고는 1991년도 전국 주부를 대상으로 동아출판사에서 발행하는 홈 스터디 학습지도 「어머니 교실」 신문에 5월,6월 2회에 걸쳐 연재 되었던 글이다.
(그 때 당시 필자는 서울휘경초등학교 주임교사<부장교사> 시절임)

<1991년 5월 2호> 초등학생 입문기의 한자지도(상)

가. 한자 교육의 필요성

오늘날 초등학교에서는 한자·한문 교육이 정규 교과 과정에 들어 있지 않다. 그럼에도 불구하고 교과 시간외의 특활 및 아침자습 시간을 이용하여 한자·한문 교육을 실시하는 학교가 날로 증가하고 있다.

실제로 학교 교육에 대한 학부모의 의견을 조사해 보면 한자 및 영어 교육을 요구하는 비율이 높다고 일선 학교의 교사들은 말한다. '이희승편 국어대사전'에 실린 총 25만 7천 854단어를 분류해 보면, 순우리말이 24.4%, 한자어가 69.3%, 외래어가 6.3%로 구성되어 있다고 하니, '한자교육이 국어교육의 지름길이다.'라는 역설도 다소 설득력을 지닐 수 있을 것 같다.
한자는 글자마다 고유한 모양(形), 소리(音), 뜻(義)의 3요소를 갖추고 있다.

정확하고 신속한 의사소통을 하려면 소리만을 담은 표음 문자로는 한계를 느끼게 된다. 이것이 그 뜻을 담는 그릇이라 할, 표의 문자도 함께 사용해야 하는 이유가 되는 것이다. 이 밖에도 한자의 장점은 많이 있다. 첫째가 視覺性(시각성)인데, 電線, 前線, 戰線의 세 단어는 모두 '전선'이라고 읽지만 그 뜻은 다르다. 이런 경우는 해당 한자로 써 놓는 것이 시각적으로 훨씬 빨리 이해된다. 둘째는 풍부한 造語力(조어력)이다. 교육용 기초 한자 1,800자가 앞뒤에 놓여서 이루어지는 한자어만도 10만 단어쯤 된다고 하니, 1,800자의 뜻만 알면 10만 단어의 뜻을 저절로 알 것을, 한자 지식 없이 10만 단어의 낱말 뜻을 외운다면 커다란 고통이 될 수밖에 없다. 셋째는 놀라운 縮約力(축약력)이다. '아버지 어머니'의 여섯 글자를 '父母'('부모')라는 단 두 글자로 줄일 수 있으면서 뜻에는 변함이 없다.

장점에 못지않은 단점을 가지고 있는 것이 또한 한자이다. 글자 수가 너무 많아 기억하기에 힘들며, 문자와 언어가 분리되어 있어 글자마다 일일이 그 음을 뜻과 함께 외워야 한다. 또한 글자에 획이 많아서 그 구조가 복잡하고 쓰기에도 상당히 힘이 든다. 이러한 단점에도 불구하고 한자의 조기 교육이 어느 정도는 필요하다는 징후를 여러 곳에서 발견하게 된다. 오늘날 학생들

의 어휘력과 국어력 부족은 공부에 지장을 줄 정도로 심각하다. 교과서에 나오는 학술 용어를 비롯한 한자어의 뜻을 정확히 모름으로 해서 내용 파악이 되지 않기 때문에 스스로 공부한다는 것은 점차 어려운 일이 되어 가고 있다.

한자의 습득이 이와 같이, '문장을 소리 내어 읽을 수는 있으나 그 뜻을 모른다.'는 소위 반 문맹 상태를 치유할 수 있으며, 추상력과 사고력 증진에도 기여한다는 학계의 보고가 있다.

나. 한자 교육의 실태

오늘날 한자 교육의 몇 가지 문제점을 지적하는 선에서 살펴보고자 한다.

첫째, 암기 위주의 교육 방식을 무비판적으로 답습하고 있다. 옛날 우리 선조들은 '동문선습', '천자문', '명심보감', '4자 소학', '4서 3경'을 차례로 암기시키는 교육을 하였다. 이런 교육은 대가족 제도하의 집안 어른이 엄격하게 담당하였기 때문에 효과를 볼 수 있었다. 그러나 오늘날의 핵가족 제도는 한자 교육에서도 종래와 다른 방법을 요청한다.

둘째, 어린이가 한자를 기피하는 교육을 하고 있다. 과학적 체계 없이 무조건 암기시키는 교육, 처음부터 획수가 복잡한 글자를 익히게 하는 교육, 뜻도 제대로 이해되지 않는 글귀를 성급히 익히게 하는 교육 등을 시행함으로써 입문기의 어린이로 하여금 한자는 매우 어렵고 복잡한 것이라는 부담을 심어주고 있다.

셋째, 옛날 서당 교육에서 편의적으로 사용하던 '字(자)나 句(구)'를 그대로 사용하고 있어 교육 여건을 어렵게 만들고 있다. 그 한 예를 들면, '宀'의 원 뜻은 '(움)집 면'인데 '갓머리'라고 가르치고 있다. 이것을 '(움)집 면'이라고 배운 어린이는 '家(가), 室(실), 宅(택), 官(관), 宿(숙)'이 모두 '집'과 관련 있는 한자임을 금방 알 수 있을 터인데, 현실은 '갓머리'라고 지도되고 있어서 글자의 뜻을 이해하는데 불필요한 노력을 들이게 한다.

이상에서 살펴본 문제점은 한자가 지니는 상형 문자로서의 심오한 멋과 뜻 글자로서의 근본적인 장점을 무시한 결과의 소산이라 아니할 수 없다. 이제부터라도 입문기 어린이의 한자 교육만큼은 이러한 전철이 되풀이되지 않도록 새로운 차원에서 그 교육 방법이 모색되어야 할 것이다.

다. 한자의 발생과 변천

한자는 지금으로부터 약 오천년 전에 중국에서 한민족의 손에 의하여 만들

어졌다고 하기도 하고, 우리 조상인 동이족(東동녘 동夷큰 활 이族겨레 족)에 의해서 만들어져 사용 발전되었다고도 한다. 1899년에 淸나라 학자 왕의영(王懿榮)에 의하여 용골(龍骨)에 새겨져 있는 것이 새로운 文字라는 사실을 발견(갑골문의 발견)하게 된다. 마침내 1928년 중국 "중앙연구원"에서 안양의 샤오툰촌 (xiǎotúncūn : 小屯村소둔촌) 일대를 본격적인 발굴을 시도한 끝에 商나라(=殷나라)의 도읍지인 殷墟(殷은나라은/옛터전허)를 발견하고, 1937년까지 15차에 걸친 발굴로 약 10여만 조각으로 약 2,500점의 갑골을 발견했고 약 4,500여개 정도의 단어와 약 5,000字 정도의 갑골 문자를 발견했으며, 약 1,700字 정도가 해독이 가능 했다. 또한 殷墟(殷은나라은/墟옛터전허)에서 용골과 함께 발굴된 인골(人骨)들을 연구한 끝에 동이족(東夷族)으로 밝혀졌고, 商나라(=殷나라)는 동이족(東夷族)에 의해 세워졌으며, 이 동이족(東夷族)이 갑골 문자를 사용했던 것으로 밝혀졌다. 漢字의 기원인 갑골문자가 우리 조상인 동이족(東夷族)이 써왔으며 그 갑골문자가 발전하여 오늘의 漢字로 발전하게 된 것으로 볼 때 漢字는 중국 것이 아니라는 것이 20세기(1899년~1937년 에 걸쳐 발굴된 유물과 유적)에 이 고고학의 유물과 유적으로 규명되어지고 있다. <이 앞 부분 16행은 2022. 3. 30에 수정 보완 하였음.>

한편, 중국 고대 황제의 史官(사관)인 '창힐'이라는 사람이 새와 짐승들의 발자국을 보고 만들었다는 설도 있다. 그러나 중국 사람에 의해서 전적으로 만들어졌다고는 할 수 없으며, 이 한자를 [漢字(한자)]라고 칭하지 말고, 차라리 '동양문자' 또는 '동방의 문자'라고 칭하는 것이 좋을 듯 하다. 한편으로는 이 한자가 언제부터 우리 나라에 전래되었는지는 확실히 알 수 없으나 중국의 춘추전국 시대에 해당하는 고조선 때부터 사용해온 것으로 전해진다. 이후로 우리 말에 알맞게 보충 활용되어, 이두 · 향찰 · 구결 등의 한자를 사용한 우리 말 표기 방식이 등장하기도 하였고, 그 밖에 중국에도 없는 한자를 새로 만들어 쓰기도 하였다. 실존하는 자료로서 가장 오래된 문자는 1903년 은허에서 출토된 은대의 甲骨文字(갑골문자)가 있다. 이후 선진시대에 죽간(댓가지)에 쓰인 과두문자나 鐘(종)에 쓰인 金石文字(금석문자)가 나타났다. 진 나라에 이르러서는 '정막'이란 사람이 실무에 편리한 隸書(예서)체를 지어 사용하였으며, 후한에 이르러 '왕차중이'가 예서를 간략화하여 楷書(해서)를 만들었으며 이후 이것을 正書(정서)라 하여 표준 글자체로 삼았다. 목간(나뭇조각)이나 죽간을 대신하여 필기구가 붓· 먹· 종이 중심의 시대가 되자 해서가 중용되었으며, 삼국 시대에는 모필로 쓰기에 편리한 草書(초서), 行書(행서)가 나타났다.

한자의 역사, 특히 양식의 변천을 자형에 따라 고찰하면, 甲骨文字·金石文字·篆書·隸書·楷書(갑골문자·금석문자·전서·예서·해서)의 다섯 시대로 구분할 수 있으며, 해서 이후로는 오랜 시대에 걸쳐 변화의 흔적이 없다. 다만 서체로서 조형 예술적인 다양한 作風(작풍)이 나타났을 뿐이다.

　최초에 만들어진 기본 상형문자는 540자 였으나 차츰 늘어나, 한 나라 때에 편찬된 허신의 說文解字(설문해자)에서는 9,000여 자에 이르렀으며, 오늘날에는 그 수가 6만 여 자로 엄청나게 늘어났다. 설문해자란 후한 때 '허신'이 당시 널리 쓰이던 한자 9,353자를 선정하여 540부수로 체계 짓고, 육서(六書)로 분류하여 한자의 구조를 근본적으로 설명한 책이다. 이것을 후에 강희자전 등에서 540부수를 214 부수로 줄여 수만의 한자를 포괄적으로 정리하였으며 이것이 오늘날 우리가 사용하고 있는 부수자로, 　모든 글자의 골격을 이룰 뿐만 아니라 뜻을 나타내는 데에 매우 중요한 구실을 하고 있다.

'허신'이 정리한 설문해자에서는 한자를 크게 體(체)와 用(용)으로 나누었으며, 또 체를 기초가 되는 文(문)과 字(자)로 나누고, 용은 文字(문자)를 轉用(전용)하는 것으로 하여 세 가지로 분류하였다.

다시 이 文·字·轉用(문·자·전용)을 세분하여, 文은 象形(상형)과 指事(지사)로, 字는 會意(회의)와 形聲(형성)으로, 전용은 轉住(전주)와 假借(가차)로 나누어, 모두 여섯 가지로 세분하여 이것을 六書(육서)라고 불렀다.

六書 (육서)	體(체) (한자가 만들어지는 원리)		文(문)	象形(상형)
				指事(지사)
			字(자)	會意(회의)
				形聲(형성)
	用(용) (이미 만들어진 한자를 활용하는 원리)	轉用	전용	轉住(전주)
				假借(가차)

이 六書(육서)는 한자를 이해하고 익히는 데에 아주 중요한 구실을 한다. 六書(육서)의 원리를 잘 알고 이와 관련지어 가면서 한자의 뜻과 음을 지도한다면, 자획의 기억은 물론 음과 뜻에 있어서도 서로 연관이 있음을 이해하게 되어 한자를 쉽게 배우고 또한 제 뜻을 가려 사용할 줄 알게 된다.

　이와 같은 방법으로 공부한다면 수만의 한자를 모두 외우고 있지 않더라도 교육부의 선정 기초 한자 1,000여자 정도만 알고 있으면, 처음 보는 한자도 그

字義(자의)와 音符(음부)를 대부분 짐작할 수 있게 된다. 다음 달에는 6서를 중심으로 한 한자의 구성 원리와 지도 방안에 대하여 알아보기로 한다.

<1991년 5월 2호>　초등학생 입문기의 한자지도(하)

지난달에는 한자 교육의 필요성 및 그 실태와 문제점, 한자의 발생과 변천 과정에 대해서 알아보았다. 이달에는 한자의 구성 원리와 초등학생을 위한 입문기의 한자 지도 방안에 대해서 알아본다.

라. 한자의 구성 원리

먼저, 일정한 모양(形)·소리(音)·뜻(義)의 3요소를 지닌 한자가 어떤 원칙 아래에서 어떤 모양으로 만들어졌는지 象形(상형), 指事(지사), 會意(회의), 形聲(형성)의 설명을 통하여 그 원리에 대해 알아본다.

1) 象形(상형) : 눈에 보이는 물체의 모양(形)을 본 떠(象) 구체적인 개념을 그림과 같은 글자로 나타낸 것으로 대부분의 한자가 상형에서 출발하여 만들어졌다. 일반적으로 인체, 동식물, 산천 등 우리 눈으로 관찰 할 수 있는 것들이 여기에 해당된다. 鳥(새 조)는 꽁지가 긴 새를, 隹(새 추)는 꽁지가 짧은 새를 본뜬 것이고, 山(뫼 산)은 산의 모양을 그린 것이며, 人(사람 인)은 사람이 서 있는 모습을 나타낸 것이다.

2) 指事(지사) : 모양을 그릴 수 없는 추상적인 개념을 기호로 나타낸 글자이다. 一, 二, 三 은 수를 기호화 하여 나타낸 것이고, 위·아래와 같은 말은 기준선의 위 아래에 점을 찍어 ㆍ(上)과 ㅜ (下)처럼 나타낸 것이다. 또 大(클대)는 어른이 양팔을 벌리고 서 있는 모습으로 '큼'을 가리킨 자이며, 末(끝말)은 木 위에 一을 길게 그어 나무 '끝'을 가리킨 자이다.

3) 會意(회의) : 상형·지사의 방법만으로는 수없이 많은 지시물을 나타낼 수 없으므로, 이미 만들어져 있는 글자 중 두 개 이상의 글자 뜻을 서로 합쳐 다른 뜻을 갖는 글자를 만드는 방법을 생각해 냈는데, 이것을 회의라 한다. 明(밝을 명)은 日(해)과 月(달)을 합쳐서 '밝다'는 뜻으로 쓰이는 글자가 되었고, 囚(가둘 수)는 人(사람)을 口(사방을 둘러친 담)에 '가둔다'는 뜻으로 쓰이는 글자가 되었다. 또한 看(볼 간)은 手(손)와 目(눈)을 합쳐서 만든 글자로, 손을 눈 위에 얹어 햇빛을 가리니 '멀리 내다 본 다'는 뜻을 갖는 글자가 되었다.

4) 形聲(형성) : 회의가 두 개 이상의 글자의 뜻을 합쳐서 새로운 글자를 만드는 것임에 비해, 형성은 이미 있는 두 글자를 모아서 새로운 뜻의 글자를 만들되, 그 글자의 한쪽은 뜻(形)을 나타내고 다른 한쪽은 음(聲)을 나타내는 글자이다. 한문 사전의 9할이 형성문자일 정도로 그 글자 수가 매우 많다. 방(坊, 訪, 枋) 등은 이러한 방법으로 만들어졌으며, 이 중에서 方(방)은 음율, 土(토), 言(언), 木(목)은 뜻을 나타낸다. 이것을 두 글자의 배치 방식에 따라 분류해 보면 다음과 같다.

 ① 左形右聲(좌형우성) : 記(기), 味(미), 銅(동) 등
 ② 右形左聲(우형좌성) : 功(공), 群(군), 放(방) 등
 ③ 上形下聲(상형하성) : 苦(고), 究(구), 字(자) 등
 ④ 下形上聲(하형상성) : 努(노), 智(지), 貨(화) 등
 ⑤ 外形內聲(외형내성) : 句(구), 圓(원) 등

이상에서 살펴보았듯이 한자의 한 글자는 그 1음절을 나타내고, 표음 문자와는 달리 한 글자 마다 특정한 말뜻이 포함되어 있다. 또한 상형·지사문자는 대상을 직접적으로 암시하고 있으며, 회의문자는 그 형성된 각 요소에 의하여 뜻을 나타내고, 형성 문자는 그 변에 의하여 암시적인 뜻을 알아낼 수 있다. 다음으로, 상형·지사·회의·형성에 의하여 이미 만들어진 한자가 어떻게 확장되고 활용되는지 轉注·假借(전주·가차)의 설명을 통해 그 원리를 알아본다.

5) 轉注(전주) : 이미 있는 한자의 원래 뜻을 바꿔 다른 뜻으로 전용하여 쓰는 글자이다. 한 글자 가 다른 뜻으로 바뀔 때 그 음도 따라서 바뀌는 것도 마찬가지로 전주에 속한다. 惡(악할 악)이, 악한 일은 누구나 싫어한다는 데서 '미워할 오'로 뜻과 음이 바뀌는 따위이다.

6) 假借(가차) : 글자의 뜻과 관계없이, 음과 뜻이 일부나, 임시로 음을 빌어 다른뜻으로 쓰이는 글자이다. 燕(제비 연)이 宴(잔치 연)과 음이 같아 宴樂(연악) 대신 燕樂(연악)으로 쓰이는 것이나, 외국어 표기에서 Asia를 亞細亞(아세아)라고 표기하고, 부처를 佛(불)로 표기하는 것 따위이다.

마. 한자의 지도 방안

한자의 지도는 지도 방안의 연구와 열의만 있다면, 빠를수록 많이 할수록 좋다. 그러나 일반적으로 초등학교 2학년 말까지는 한글 지도에 중점을 두어야 하고, 이러한 부담을 고려하여 1~2학년에서는 주 2~3자 정도를 읽기 위주로 지도한다. 3학년부터는 한자의 분명한 인지를 위하여 쓰기 지도까지 병

행하여 주 10자 정도만 지도하여도 교육용 한자 1,800자 정도는 능히 읽고 쓸 수 있게 된다. 이러한 목표를 달성하기 위한 구체적인 지도 방안을 몇 가지 제시해 본다.

(1) 부수자 지도부터 시작하는 것이 좋다. '강희자전'에서 한자를 포괄적으로 정리한 214 부수자를 중심으로 익히게 한다. 이 214 부수자는 대부분이 상형 또는 지사로 이루어진 글자이기 때문에 익혀 나가는 데에 별 어려움이 없으리라고 본다. 214 부수자의 지도 순서는 상형자에서 지사자로, 간단하고 쉬운 글자에서 복잡한 글자로 잡아야 어린이의 흥미를 유지할 수 있다. 부수자의 지도가 잘되면, 옥편(한문사전)이나 자전을 쉽게 찾게 되고, 글자의 분석력 이를테면, 高(고)자는 '亠(머리부분 두)', 'ㅁ(입 구)', '冂(멀 경)', 'ㅁ(입 구)'로 이루어진 글자라고 파악하는 능력도 길러지게 된다.

(2) 과거부터 답습해 온 잘못된 부수자의 명칭을 바로 잡아야 한다. 몇 가지 예를 들어 본다.
　　冖 : 민갓머리(×) → 덮을 멱/덮어 가릴 멱(○)
　　宀 : 갓머리(×) →　집 면/움집 면(○)
　　冫 : 이수변(×) → 얼음 빙(○)
　　辶 : 책받침(×) → 쉬엄쉬엄 갈 착/뛸 착/거닐(노닐) 착 (○)
이렇게 바로 잡아 지도한다면 '冷·凍·涼·冬'('냉·동·량·동')은 모두 '얼음'과 관계된 한자이고, '遲·送·退·逍·道'('지·송·퇴·소·도')는 모두 '쉬엄쉬엄 간다, 뛴다, 거닐다' 등과 관계되는 한자임을 쉽게 알 수 있어서 뜻글자인 한자를 보다 빨리 쉽게 터득할 수 있는 것이다.
　지금까지도 아무 비판 없이 옛 방식으로 부수자를 지도하고 있었기 때문에, 號(호)를 號(호)로, 姬(계집 희)를 姫(삼갈 진)으로, 熙(밝을 희)를 熙로 잘못 표기하는 경우가 성인 사회에서도 비일비재하다. 號에서 儿(걷는 사람 인)과 几(안석/책상 궤)의 구분과 臣(넓을 이)와 臣(신하 신)의 구분을 못하고 있다.

(3) 글자의 지도도 부수 지도에서와 마찬가지로, 획수가 간단하고 쉬운 글자부터 어려운 글자로, 상형 문자에서 지사 문자로 발전하는 차례를 밟는 것이 지도 효과가 높다.

(4) 합리적인 자획과 필순 지도가 이루어져야 한다. 자획과 필순의 지도는 한자의 구조를 이해하　고 글자의 모양을 아름답게 구성하는 데에 도움이 되게 할 뿐만 아니라, 다른 글자와도 연계성을 갖게 되어 복잡한 글자를 익히는 밑거름이 된다. 한자의 필순도 오랜 세월에 걸쳐 여러 사람의 체험을 통해 정해

진 전통적인 필순이 있다.

이 전통적인 필순에 따라 한자를 쓸 때 비로소 쓰기가 쉬울 뿐만아니라, 쓴 글자의 모양도 아름다워지고, 획수도 정확하게 셀 수 있다.

(5) 한 글자 단위의 지도가 어느 정도 이루어지면 단어의 지도로 발전시켜서, 내 주변에서 가장 가까운 곳인 가족, 가정으로부터 출발하여 친구, 학교, 고장, 도시, 국가로 점차 범위를 넓히며, 지도하는 단어의 수준도 높인다.

단어를 지도할 때, '주·술', '수식', '술·목', '술·보', '대립', '병렬'관계 등의 구조를 이해시키면서 지도하면 흥미 있게 배우게 된다. 이를테면, '山高(산이 높다)'는 '주·술'관계인데, 글자 순서를 바꾸면 '高山(높은 산)'과 같은 '수식'관계가 됨을 이해시켜, 글자의 배열 순서에 따라 그 구조와 뜻이 달라짐에 관심을 갖게 하는 것이 좋다.

(6) 단어의 지도에서 숙어의 지도로, 숙어의 지도에서 간단한 문장의 지도로 발전시켜 가면서 지도한다. 이를테면, 讀書(독서)를 '책을 읽는다'로 풀이하고 '술·목'관계인 것까지 이해가 되었으면, 我讀書(아독서) 즉 '나는 책을 읽는다'라는 문장의 지도도 가능하게 된다.

(7) 어린이가 옥편을 찾을 수 있는 능력을 키워 주어야 한다. 아울러 지도하시는 선생님(부모님)도 옥편을 찾아 확인해 본 후에 가르쳐야 한다. 옥편이나 사전을 자주 이용하는 습관을 길러줌으로써, 국어력이 향상되고 학습 내용도 자력으로 파악이 가능하게 되어 자율 학습의 토대가 마련될 수 있다.

옥편을 찾으면 찾아보려는 글자의 뜻이 여러 개 있다는 것도 알게 되어 폭넓은 지식을 얻게 된다. 예를 들면, '一'은 '한 일'외에 '정성 일'/ '낱낱이 일' 등의 뜻도 있음을 옥편을 통해서 알았을 때, 응용력과 창의력도 향상될 것이다.

한자를 처음 배우게 될 어린이들을 대상으로, 앞에서 열거한 일곱 가지 방법들을 참고로 하고, 여기에 지도하시는 분의 독특한 방식을 가미한다면 어린이도 매우 흥미 있게 공부 할 것이며 그 효과 또한 지대하리라 믿는다.

끝으로 체계적이고 단계적인 지도방법, 쉬우면서 재미있는 지도 방법을 꾸준히 개발하는 것이 한자 지도의 첩경임을 강조하며 이글을 맺는다.

필순에 대해서

필순에는 절대 필순과 임의적인 필순이 있다. 절대필순은 그 필순을 지켜 야하며 임의적인 필순은 필순이 한 가지 방법만이 있는 것이 아닌 것이다. 예를 들면, '王'의 필순을 살펴본다면 가로 두 획 긋고(二) 그 다음에 세로로 내려 긋고(干) 마지막에 맨 아래 다시 가로로 긋는(王) 방법이 있는가 하면, 가로 한 획 긋고(一) 다음에 세로로 내려 긋고(丁) 그 다음에 가로로 두 획 긋는(王) 방법이 있다. 이것은 정자로 표기 할 때는 두 가지 방법 모두 맞는 것으로 간주해야 한다.

그러나, 올바른 필순을 찾으려면 행서와 초서에서 그 유래를 따져 보라는 이치가 있다. 그렇다면 임금 왕 (王)字의 경우는 가로 한 획 긋고(一) 다음에 세로로 내려 긋고(丁) 그 다음에 가로로 두 획을 긋는(王) 후자의 필순을 따라야 맞는 것이다. 그렇지만 정자인 경우, 가로 두 획을 긋고(二) 그 다음에 세로로 내려 긋고(干) 마지막에 맨 아래에 다시 가로로 긋는(王) 전자의 필순도 꼭 틀렸다고는 할 수 없다. 이런 경우를 임의적인 필순이라고 한다.

그런데, 右 (오른 우), 有(있을 유), 左(왼 좌)의 경우는 절대필순을 지켜야 한다. 右와 有는 삐칠 별이 제 1획이 되고, 가로 긋는 한 일이 제2획이 된다. 그리고나서, 口와 月을 쓴다. 左는 가로 긋는 한일이 제 1획이 되고 삐칠 별이 제2획이 되며 그 다음 工을 쓴다. 이것은 한자의 생성유래 때문이다. 田에서도 囗(에울 위) 안의 十의 순서를 가로가 먼저야 세로가 먼저야 하는 것도 임의적인 필순이다.

그러나, 행서에서 그 유래를 따지면 세로를 먼저 그어야 한다. 그렇지만 정자로 표현할 때는 어느 것이 맞다 틀렸다 할 수 없는 것이다.
이처럼 한자의 필순을 잘 이해하면서 익히는 데에도 관심을 가져야 할 것이다. 혹시 필순에 대한 시험 문제를 출제하고자 할 때는 절대필순을 지키는 한자에 한해서만 출제가 가능하다.

[필순의 일반적인 원칙에 대해서 알아보자]

① 위에서 아래로 차근차근 쓴다. (예) 二, 三, 王, 元.

② 왼쪽에서 오른쪽으로 차례차례 쓴다. (예) 川, 林, 栁, 湖.

③ 가로방향에서 세로방향으로 쓴다. (예) 十, 丁, 大, 天.

④ 좌우가 대칭인 경우에는 가운데를 먼저 쓴다.

　　(예) 小, 承, 水, 樂.

⑤ 삐칠 별(丿)과 삐칠 날(乀)이 있을 때는 삐칠 별(丿)을 먼저 쓴다.

　　(예)人, 入, 文, 八

⑥ 에워싼 모양의 한자는 에워싼 바깥쪽을 먼저 쓴다.

　　(예) 同, 開, 囚, 國.

⑦ 한자의 전체를 세로로 꿰뚫을 때나 가로로 가로지를 때는 꿰뚫음과 가로
　 지름을 맨 나중에 쓴다. (예) 中, 車, 女, 母.

⑧ 오른쪽어깨 위의 점획은 맨 나중에 쓴다. (예) 犬, 戈, 代, 成.

⑨ 받침으로 쓰이는 길게 걸을 인(廴)과 쉬엄쉬엄 갈 착(辶)은 맨 나중에
　 쓴다. (예) 廷, 建, 進, 速.

⑩ 달아날 주(走)와 이시(是)가 받침으로 쓰일 때는 맨 먼저 쓴다.

　　　(예) 起, 超, 題, 匙.

⑪ 일반적으로 필순을 살펴 볼 때, 흘려서(행서) 써 봄으로써 획이 서로 엉
　 키지 않게 자연스럽게 표현되는 순서를 따져서 그 순서를 참고하는 것도
　 하나의 방법이 될 수 있다.

[부수자 활용 한자 연구편]

卜 점 복 = ㅣ 꿰뚫을 곤 + ` 불똥 주

점칠/줄/짐바리/기대할 복 셈대 세울/위 아래로 통할 곤 심지/표할/등불/귀절 칠(찍을) 주

→아주 오랜 옛날에 '점'을 치기위해서 짐승의 뼈나 거북이의 등껍질을 불에 태워 그 뼈나 등껍질이 갈라진 금의 모양과 갈래(卜)를 보고 '길 흉'의 '점'을 쳤다는 데서 '그 모양을 본뜬 글자'라고 한다.

→[낱말뜻]※짐바리=마소(=말과 소)로 실어 나르는 짐

上 윗 상 = 一 한 일 + ㅣ 꿰뚫을 곤 + ` 불똥 주

오를/높을 상 하나/첫째/온통/같을 일 위 아래로 통할 곤 귀절 칠(찍을) 주
임금/높은 사람 상 낱낱이/오로지 일 셈대 세울 곤 심지/표할/등불 주

→①일정한 위치의 기준인 수평선(一)을 긋고 그 위에 똑바로 일직선(ㅣ)을 그은(ㅗ) 일직선(ㅣ) 오른쪽 옆에, '·'을 찍어 '윗 쪽/위/높은 사람'의 뜻을 나타낸 글자로 후에 그 점(·)이 'ㄥ'으로, 다음에는 다시 가로로 그은 '一'으로 그 모양이 바뀌어져 '上'으로 나타내어졌다. 또는, ②옛날엔 '一' 위에 '·'을 찍어 윗/높은 상(上)의 뜻으로 'ㅗ'으로 나타내기도 하였다.

下 아래 하 = 一 한 일 + ㅣ 꿰뚫을 곤 + ` 불똥 주

아래/낮을/내릴 하 하나/첫째/온통/같을 일 위 아래로 통할 곤 귀절 칠(찍을) 주
떨어질/항복할 하 낱낱이/오로지 일 셈대 세울 곤 심지/표할/등불 주

→①일정한 위치의 기준인 수평선(一)을 긋고 그 밑에 똑바로 일직선(ㅣ)을 그은(丁) 일직선(ㅣ) 오른쪽 옆에, '·'을 찍어 '아랫 쪽/아래'의 뜻을 나타낸 글자로 후에 그 점(·)이 'ㄥ'으로, 다음에는 다시 가로로 그은 '一'으로 그 모양이 바뀌어져 '下'로 나타내어졌다. 또는, ②옛날엔 '一' 아래에 '·'을 찍어 아래/낮을 하(下)의 뜻으로 'ㅜ'으로 나타내기도 하였다.

工 장인 공 = 一 한 일 + ㅣ 꿰뚫을 곤 + 一 한 일

공교할/만들 공 하나/온통/같을 일 셈대 세울 곤 하나/온통/같을 일
첫째/온통/오로지 일 위 아래로 통할 곤 첫째/온통/오로지 일

→어떤 일을 하거나 만드는 일을 할 때 쓰여지는 여러 가지 모양(ㅗ,丁,ㄷ,ㄴ,ㄱ,ㅗ)의 '자'나 '공구'의 모양을 본떠 만든 글자(工)이며, 또는 '그런 일을 하는 사람(=장인)'이라는 뜻으로도 나타내게 된 글자이다.

※공교하다=솜씨 따위가 재치있다. 장인(=기술자)=손으로 물건을 만들거나 고치는 사람.

乞 빌 걸 = 𠂉 사람 인(=人) + 乙 굽을 을

구걸할/빌을 걸　　사람 인　　　사람 인　　구부릴/새/둘째천간 을

→배가 곯아 구걸하는 사람(𠂉=人)이 기운이 없어서, 허리를 굽혀(乙구부릴 을) 빌면서 동냥을 하는 모습을 뜻하여 나타낸 글자이다.

寸 치 촌 = 一 한 일 + 亅 갈고리 궐 + 丶 불똥 주

(손가락)마디/손/법도/규칙 촌　하나/오로지/온통 일　(원)갈고리 궐　심지/표할/등불 주
헤아릴/조금/적을 촌　　정성/낱낱이/같을/만약 일　갈고랑쇠/무기(창) 궐　귀절 칠(찍을) 주

→손목(十←又)의 경계에서 맥박(丶)이 뛰는 곳 까지의 거리, 또는 손가락의 굵기나, 또는 손가락 한 마디의 길이를 기준으로 삼아 '한 치'라는 길이를 나타내는 단위로 쓰이게 된 글자로, '손'이라는 뜻과, 맥박(丶)이 뛰는 곳 까지의 거리와 손가락 굵기와 마디의 길이는 항시 일정한데서 '법도/규칙'이라는 뜻으로도 쓰이게 된 글자이다.

兀 우뚝할 올 = 一 한 일 + 儿 걷는 사람 인

발뒤꿈치 벨/편안치 못할 올　하나/낱낱이/오로지/만약/온통/같을 일　　　밑사람 인

→사람(儿)이 머리위로 우뚝 솟기 위해, 발 뒤꿈치 까지 들고서 머리 위(一) 까지의 높음의 뜻을 나타낸 글자이다. 또, 발 뒤꿈치를 들음은 편하지 못한 자세이다.

元 으뜸 원 = 一 첫 째 일 + 兀 우뚝할 올

처음/우두머리 원　　한/만약/온통/같을/순전할 일　　발뒤꿈치벨 올
클/머리/근본 원　　하나/낱낱이/정성/오로지 일　　편안치못할 올

→우뚝 솟은 머리 위(兀)의 첫 째(一)라는 뜻을 나타내어 '으뜸/우두머리' 라는 뜻을 나타내게 된 글자이다.

→또는 두 다리로 서서 걷는(儿) 사람의 맨 위(윗 상:二(上) → 二:하늘乾건과 땅坤곤) 가장 높은 부분(우뚝 솟은兀 다음 부분의 첫째一)은 '머리(二)'라는 뜻을 나타낸 글자이다.

人 사람 인 = 丿 ①삐칠 별 + 乀 파임 불

나랏 사람/남/사람 됨됨이 인　　②목숨끊을 요　　　　　끌 불

→사람이 한 쪽 다리를 내딛고 서 있는 옆모습을 본떠 나타낸 글자이다.
또는 사람이 똑바로 서서 두 팔을 앞으로 쭉 내밀어 뻗은 옆모습을 본떠 나타낸 글자이다.

來 올/돌아올/부를/보리/위로할/~부터 **래(내)**

→ '人(사람 인)' 부수자 제6획의 글자.

→ '보리의 이삭 모양'을 본뜬 글자라 한다. 그리고 또, '보리'는 '하늘의 신으로부터 보내져 왔다'는 중국 주(周)나라 때의 전설에 의해서 발전적으로 '오다'의 뜻으로도 쓰이게 되었다.

不 = **一** + **ノ** + **丨** + **丶**

아닐/못할 **불(부)** 한/하나/같을 **일** ①(좌로)삐칠 **별** 꿰뚫을 **곤** 불똥/심지 **주**
없을/아니다 **불(부)** 온통/오로지 **일** 목 바로 펼 **별** 위 아래로 통할 **곤** 표할/등불 **주**
날아오른 새 공중 돌며 내려오지 않다 **불(부)** ②목숨 끊을 **요** 셈대 세울 **곤** 귀절 칠(찍을) **주**

※ ㄷ,ㅈ, 앞에서는 '불'을 '부'로 읽는다.→(예) 不正(부정), 不足(부족), 不得(부득), 등.

→ **不** = **一** + **个** : (**↑** = **个**)
 ↑ ↑ 머리가 하늘로 치솟는 모양 새 몸체와 양 날개
 (하늘을 뜻함) (날아오르는 새를 뜻함)

→하늘(一)을 향해 날아오른 새(个)의 모습을 본떠 나타낸 글자로, 그 새(个)가 공중(一:하늘)에서 빙빙 돌며 다시 내려올지 아니 내려올지를 알 수가 없는 데서 '아니다/아닐/못할/없을' 등의 뜻을 나타내게 된 글자이다.

世 인간 세 = **十** 열 십 + **十** 열 십 + **十** 열 십

30년/한 평생/시대/역대 **세** 열배/완전할/네거리 **십**

→世(세)는 ['十(열 십)'을 '셋' 합친 글자(十+十+十=卅서른 삽)]의 변형인 [卅서른 삽]→[世인간 세]의 글자로 만들어진 것이다. 사람이 성장해서 왕성하게 활동하는 기간을 대략 '30년'으로 보는 데서 열 십(十)을 셋 합쳐 인간 생활 삶에서 '30년/한 시대/한 세대/한 평생'의 뜻을 나타내는 글자로 쓰이게 되었다.

→※[참고]十(열 십)을 → '시'로 읽는 경우가 있다. (예)十月(시월)

三 석 삼 = **一** 한/하나 일 + **二** 두 이

세 번/거듭/자주/셋 **삼** 온통/같을/오로지/낱낱이 **일** 거듭/둘/두 마음/바람귀신 **이**

→ 一(하나 일)과 二(둘 이)를 합친 가로획(一) 세 개를 포개 그어서 셋이란 뜻을, 또는 하늘(一:乾하늘 건→天하늘 천)과 땅(一:坤땅 곤→地땅 지)과 그 사이에 사람(一:人사람 인)이 살고 있음을 뜻하여 세 개의 가로획 선을 그어서, '셋'을 나타낸 글자라고 한다.

戌 도끼 **월** = レ 새 잡는 창애 **궐** + 戈 창/무기 **과**

　별이름 **월**　　　　무기(창)/오른 갈고리 **궐**　　　　병장기 **과**

→'[궐:レ(창/무기 나 덫)]'이란 글자와 '[과:戈(창 또는 무기)]'란, 두 가지의 무기가 합쳐진 뜻을 나타내어진 글자로 이루어져, 가장 무서운 무기인 '도끼'의 뜻을 나타내게 된 글자이다.

→[낱말뜻]※창애=새나 짐승을 꾀어서(속여서) 잡는 덫의 한 가지.

以 써/쓸 **이** = 레(←厶 사사로울 **사**) + 人 사람 **인**

까닭/더불어(함께)/거느릴 **이**　┗쟁기의 모양을 뜻하여 나타낸 것　┗밭일하는 농부(사람)
할(하다)/말/함께/~부터 **이**

→사람(人)이 농사 지을 때는 쟁기(레←厶)를 사용하여 '쓴다(쓸)'는 데서 사람(人)과 쟁기(레)는 '함께/더불어/(함께)하여(以)서' 앞으로 나아간다는 데서 '(출발의)~부터/(함께)거느린다'는 등의 뜻으로 쓰이게 되었다.

似 같을 **사** = 亻사람 **인**(=人) + 以 써/쓸 **이**

닮을/비슷할/이을/하물며/받들 **사**　　　사람 **인**　　　더불어/함께/할(하다) **이**

→농사철에 쟁기(레←厶)를 사용하여(以쓸/써 **이**) 논·밭에서 일하는 농부들(亻=人사람 **인**)의 모습을 멀리서 보았을 때는 모두가 다 비슷한 모습으로 보이는 데서 '비슷하다/닮았다/같다' 등의 뜻을 나타내게 된 글자이다.

乂 ①어질 **예** = ノ ①삐칠 **별** + 乀 파임 **불**

①풀벨/다스릴/정리할/평온할 **예**,　　②목숨끊을 **요**　　　　끌 **불**
②징계할 **애**.

→풀을 베는 가위 모양을 나타낸 글자로 초목을 가위질 하여 초목의 모양과 또는 높이를 가즈런하게 다스려 손질하는 데서 '풀 베다/다스린다'의 뜻으로 쓰이게 되었으며, 나아가서 인성을 잘 다스린다는 뜻에서 잘 다스려진 인성은 어질게 되므로 '어질다'의 뜻으로도 쓰이게 되었다.

→※[참고] '乂' 교차할 **오** 와, 글자 모양이 비슷하여 혼동하기 쉬우니 주의하기 바란다.

※→또, '乂'는 '五(다섯 **오**)'의 옛글자(古字:고자)이기도 하다.

爻 본받을 효 = 乂 ①어질 예 + 乂 ①어질 예
사귈/수효/괘이름/닮을 효　①풀 벨/다스릴/정리할/평온할 예,　②징계할 애.
효/점괘/변할/엇갈릴 효

→엇걸린 매듭의 모양, 점칠 때 산가지가 흩어져 엉킨모양, 주역의 6효 괘모양 등을
　나타낸 '글자'로, 점칠 때 길흉을 알아 보는 데서 '점괘'라는 뜻과 주역의 '괘/육효'라
　는 뜻과 또는 두 사람이 서로 발을 한 발씩 앞으로 내딛고, 팔도 서로 내밀어 악수
　하는 모양이 서로 엇걸린 모습의 모양을 나타낸 것으로 '사귀다'의 뜻을 나타내게 된
　'글자'이다. 그리고 '乂(어질 예)'자가 겹쳐진 글자에서 '어질고 또 어질다'란 데서 '본
　받는다'의 뜻이 된 '글자'이다.

交 사귈 교 = 亠 (머리=사람) + 八 (두 팔) + 乂 (두 다리)
벗할/서로/주고받을 교 머리 부분 두 여덟/나눌/흩어질/등질 팔　①어질/다스릴/풀 벨/정리할/평온할 예,
흘레할/바꿀/옷깃 교　　　　　　　　　　　　　　　②징계할 애.

→머리(亠)를 맞대고 두 사람이 서로 한 발씩 내딛고(乂), 두 팔(八)의 손을 서로 내밀
　어 악수하며 사귀는 모습을 나타낸 글자이다.
　→[낱말뜻]※흘레하다=짐승의 암컷·수컷이 서로 교접하는 것.

作 지을 작 = 亻 사람 인(=人) + 乍 ①잠깐 사
만들/행할/비로소일할/이룰 작　　　사람 인　　　①언뜻/얼핏/겨우/처음/갑자기 사
　　　　　　　　　　　　　　　　　　①별안간 사　②지을(짓다) 작

→사람(亻=人)은 적극적인 자세로 잠시(乍)도 쉬지않고 잠깐(乍)동안이라도 무슨 일을 하
　던지, 또는 물건들을 만들고 있다는 데서 '짓다/만들다'의 뜻을 나타내게 된 글자 이다.

個 낱 개 = 亻 사람 인(=人) + 固 굳을 고
치우칠/갯수/주검(시체) 개 나랏 사람/남/사람됨됨이 인　단단할/고집할/굳게지킬/막힐 고

→※[참고]'个'→'個'의 옛글자이다. 중국에서 '个'을 '個'의 '간체자'로 쓰여지고 있다.
→사람(亻=人)이 뻣뻣하게 굳어졌다(固굳을 고)는 뜻의 '주검'을 나타낸 글자로 그 시체
　를 낱낱이 하나, 둘, 헤아린다는 데서 '낱낱개'라는 뜻과 음을, 또는 사람(亻=人) 개
　개인의 굳어진(固굳을 고) '개성'을 뜻하여 나타낸 글자로, 개개인의 '개체'라는 의미로
　도 쓰여져 '個人(개인), 個性(개성)'에서 '個'는 '개개인(個個人=箇箇人)의 개체'라는
　뜻으로 쓰여지고 있다.　<→※[참고] 箇(개):낱/낱낱/물건을 세는 단위 개, 個=箇>

卡 = [上+下] ①음역자(音譯字)로 [card(카드) 카'ca'],
　　　　[calory,의 카'ca']를 '卡' 로 표기하고 '카'라고 읽는다.
　①卡→ 카-드(card)의 '음역자(音譯字)'로, 카-드 '카(卡)'
　②卡→관(關빗장 관)/지킬 '잡(卡)'　③卡→기침할 '가(卡)'
　※잡편(卡片)=지키는 관문(關門)을 통과하기 위한 증명서 또는 신분증 따위.

內 ①속 **내** = **冂** 멀/빈 **경** + **入** 들 **입**

①안/가운데/마음/아내 **내**　빌(빈공간)/(빙 둘러 싸인)성곽 **경**　　넣을/빠질/들일 **입**
②들일 **납**　③나인 **나**　　　　　　　　　　　　　　　빼앗을/받을 **입**

→성곽(冂)처럼 빙 둘러 싸여져 비어 있는 '빈 공간(冂)' 속으로 들어간다(入)는 뜻을
　나타낸 글자이다.

冠 관 **관** = **冖** 덮을 **멱** + **元** 으뜸 **원** + **寸** 법도 **촌**

갓/어른 될/벼슬 **관**　　덮어 가릴 **멱**　　　두목/어질 **원**　　　마디/규칙/적을 **촌**
갓쓸/우두머리 **관**　　　　　　　　　　　처음/머리/클 **원**　　　헤아릴/치/손 **촌**

→관례로 정해진 법도(寸)에 따라 사람 머리(元) 위에 씌우는(冖) '갓'을 뜻한 '관'을
　나타낸 글자이다. ※관례(冠禮)=지난날, 아이가 어른이 되면 행하던 예식으로, 남자
　는 '갓'인 '관(冠)'을 쓰고 여자는 '쪽'을 쪘다.

冬 겨울 **동** = **夂** 뒤져 올 **치** + **冫** 얼음 **빙**

겨울 지낼/감출/마칠 **동**　　　　　뒤에 이를 **치**　　　얼/문 두드리는 소리 **빙**

→겨울은 봄→여름→가을→겨울, 이렇게 겨울이 맨 뒤에 **뒤쳐져 오는(夂)** 얼음이
　어는(冫) 겨울(冬)이라는 뜻의 글자가 된 것이다.
　※[참고] : 終(끝/마칠 종) → 夂(뒤져 올 치)의 '옛 글자'이기도 하다.

凡 대강 **범** = **几** 안석 **궤** + **丶** 불똥/등불 **주**

무릇/범상할/다/우두머리/속될 **범**　책상/기댈상/진중할 **궤**　표할/귀절 칠(찍을)/심지 **주**

→사방에서 불어오는 바람을 안는(几) 돛(丶) 모양을 뜻한 글자로, 바람과 돛이 하나로
　한덩어리가 되어 '대강/합계/모두/다'의 뜻을 나타내었다고 하며, 또 어떠한 틀(几)
　안에다 여기저기 널려 있는 물건들을 하나의 덩어리로(丶) 만들어 넣은 것을 나타내
　어 '대강/모두 다/무릇'의 뜻으로 쓰이게 된 글자이다.

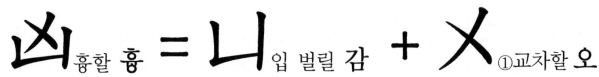

凶 흉할 **흉** = **凵** 입 벌릴 **감** + **乂** ①교차할 **오**

흉악할/재앙/요사할 **흉**　　　위 터진 그릇 **감**　　②또는 '五(다섯 오)'의 옛글자

→땅이 움푹 패이고(凵) 땅바닥이 여기저기 갈라져 금이 간(乂) 모양들이 매우 흉하게
　보이는 데서 '흉악하다/재앙'이란 뜻으로 쓰이게 된 글자이다.

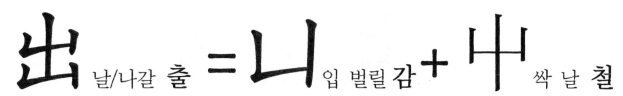

出 날/나갈 **출** = 凵 입 벌릴 **감** + 屮 싹 날 **철**

①태어날/물리칠 **출** ②내보낼 **추**　　위 터진 그릇 **감**　　　풀 싹(초목의 싹) **철**

→흙구덩이속(凵)에서 자란 초목의 **싹**과 잎이나 가지(丨:줄기+凵:양 옆으로 뻗은 잎이나 가지=屮)가 땅 위로 **솟아 터져**(屮) 나온 모양을 본뜬 글자로 '**나오다(나다)/나가다**'의 뜻이 된 글자이다.

分 나눌/분수 **분** = 八 나눌 **팔** + 刀 칼/위엄 **도**

분별할/몫/찢을 **분**　　　여덟/흩어질/등질 **팔**　　병장기/자를/돈 이름 **도**

→칼(刀)로 무엇을 가르거나(八), 나눈다(八)는 뜻을 나타낸 글자이다. 또, 칼(刀)로 무엇을 가르는(八) 것처럼 옳고 그름을 가리어(八) '**분별한다**'는 뜻으로도 쓰인다.

兵 군사 **병** = 斤 도끼 **근** + 六 (←廾←𠀆←𦥑)

군사/무기/전쟁/무찌를/싸울 **병**　　도끼/무게 **근**　　두 손 맞 잡을/받쳐들/받들 **공**

→양 손(六 ←廾←𠀆←𦥑)에 도끼(斤도끼=무기 근)를 들고 싸우는 모습에서 '**병사/군인/군사**'라는 뜻과 '**무기/병기/전쟁**'이라는 뜻을 나타내게 된 글자이다.

公 공정할 **공** = 八 등질 **팔** + 厶 ①사사로울 **사**

공변될/바를/관청/귀인 **공**　　여덟/나눌/흩어질 **팔**　　①사사 **사**
공적/존칭/한가지 **공**　　　　　　　　　　　　　　　②갑옷/아무개 **모**

→어떠한 일을 처리함에 있어서 사사로움(厶)을 등지고(八) '**공정하게/공평하게**' 일을 추진하고 처리한다는 뜻을 나타내게 된 글자이다. 그리고 나라의 관공서에서 하는 일 처리는 언제나 공정하기 때문에 '**공적인 일/관청**'이란 뜻으로도 쓰이게 되었다.

刃 칼날/벨 **인** = 丶 표할/불똥 **주** + 刀 칼 **도**

미늘/도검/병장기 **인**　　귀절 칠(찍을)/등불/심지 **주**　　병장기(무기)/자를 **도**

→[낱말뜻]※미늘=(물린 물고기가 **빠지지** 않도록)낚시 바늘의 끝 안쪽에 있는 가시랭이 모양의 작은 갈고리.

→칼(刀)의 '날'임을 표시('날'←丶:표시할 주)하여 '**칼날**'의 뜻이 된 글자로, 또 칼날은 빛을 받으면 '번쩍(丶)'이거나, 강한 돌이나 쇠붙이에 부딪혔을 때도 '번쩍하는 불꽃(丶)을 튕기는 모습'을 표시('번쩍/불꽃'←丶:표시할 주)하여 나타낸 글자이다.

切 ①끊을 절 = 七 일곱 칠 + 刀 칼 도
①간절할 절 ②온통/온갖/모두 체 일곱 번/문(글)체이름 칠 자를/병장기(무기) 도
→'칠전팔기(七顚八起)'란 말에서 칠(七)의 뜻은 많다는 뜻으로 쓰인 것이다. 칼(刀)
로 여러번 많이 간절하게(七) 자르면 못 끊을 것이 없다는 데서 ①'[끊을 절/간절할
절]'의 뜻과 음의 글자로 쓰였으며, 더 발전적으로는 모두 자를 수 있다는 뜻을 나타
내는 데서 ②'[온통 체/모두 체/온갖 체]'의 뜻과 음으로도 쓰이게 된 글자이다.
→※[참고]①절단(切斷)=끊어 자름. ②일체(一切)=온갖 모든 것
 → 斷=자를/끊을 단 → 一 =온통/모두 일

別 다를 별 = 另 나눌 별/달리할 패 + 刂(刀) 칼 도
나눌/분별할/특별할 별 ①나눌 별/ ②달리할 패 위엄/병장기(무기)/자를/돈 이름 도
→뼈에 붙은 살을 칼(刂=刀)로 나누어(另나눌 별←呙 살 바를 과) 떼어 '나누고', 또 떼어
낸 살코기를 칼(刂)로 서로 '다른 부위별'로 '분별하여'서 달리하여(另) '나눈다'는 뜻을
나타내게 된 글자이다.
※呙 살 바를 과. [참고]:另헤어질/별거할/따로/나누어 살/쪼갤 령.

利 이로울 리 = 禾 벼 화 + 刂(刀) 칼 도
날카로울/날랠/이자 리 ①곡식/모/줄기 화 ②말의 이빨 수효 수 위엄/병장기(무기)/자를 도
→벼(禾)농사를 짓는 데 날카로운 보습(刂=刀)이 달린 쟁기로 밭을 갈고, 벼(禾)를 수
확할 때는 날카로운 낫(刂=刀)을 사용하여 벼 베기를 하니 아주 '편리'하고 '이롭다'
는 뜻을 나타내게 된 글자이다. '→※[참고] : '利(이로울 리)'의 옛글자 → 秒·稍
→[낱말뜻]※보습=쟁기나 극쟁이의 술바닥(=쟁기에 보습을 대는 넓적하고 삐죽한 부
 분)에 맞추어 끼우는 삽 모양의 날카로운 쇳조각.

前 (歬: [앞 '전(歬→前)'의 옛글자])
 앞/나아갈/먼저/일찌기/가지런히 자를/인도할 전
→물 위에 뜬 배(舟:배 주)는 멈추지(止:그칠 지) 않고 저절로 움직여져서 '앞으로 나아
간다'는 데서 '[舟:배 주+止:그칠 지=歬]'로 나타내어 졌다. '歬(←歬)'은 [앞 '전
(前)'의 옛글자]이다. 그리고, 강가에 묶여 있는 배를 움직이려 한다면 묶여 있는 줄을
잘라야(刂=刀:자를 도) 하는 데서 후에 '歬(歬)'에 '[(칼 도)刂=刀]'를 덧붙이게 되어
만들어진 글자이다.

加 더할/더욱 가 = 力 힘/힘쓸 력 + 口 입/말할 구
업신여길/붙일/미칠 가 육체/부지런할/덕/위엄 력 인구/실마리/어귀/구멍 구
→힘써(力) 일하는 사람들에게 먹을 것(口:입 구)을 주면서, 그리고 칭찬과 격려하는 말
(口:말할 구)을 곁드려, 일하는 힘(力)을 '더욱 북돋운다'는 뜻을 나타내는 글자이다.

- 8 -

功 이바지할/공로 공 = 工 장인 공 + 力 힘/힘쓸 력

일할/이용할 공　　　일/공교할/벼슬/만들 공　　　일할/육체/부지런할/덕/위엄 력

→功(공)은 [工장인/공교할/일 공 + 力힘 력]의 글자로, 온 힘(力힘 력)을 다하여 힘써 일
　(工일 공)하여 얻어진 그 결과를 '공로'라 하는 데 이 때의 '공(功)'을 뜻하여 나타낸
　글자이다.

勿 ①(~하지마라)말(라) 물 = 勹 ←장대에 매단 깃발 + 彡 ←깃발에 주름진 모양

①없을/깃발/급할/매우 바쁜 모양 물 (에워)쌀/구부려 감싸 안을 포　무늬/빛날/터럭　삼
②먼지털이/총채 몰

→오늘날 처럼 통신기가 없던 옛날엔 장대에 매단 깃발 색깔에 따라 '~ 은 말라'라는
　약속된 신호로, 멀리 떨어진 곳과의 통신 수단으로 사용했던 데서 '~ 은 말라'의 뜻을
　나타내게 된 글자이다. ※→[勹(에워쌀 포) 부수자의 제2획의 글자이다.]

包 (에워 싸다)쌀 포 = 勹 에워쌀 포 + 巳 자궁속 아기모습 사

숨길/꾸릴/용납할/더부룩할 포　　　굽을(구부릴) 포　　모태 속에서 자라고 있는 아기 모습 사

→어머니 뱃속에서 자라고 있는 아기(巳)가 뱃속 자궁안에 싸여(勹) 있음을 뜻하여 나타
　낸 글자이다.

化 변화할 화 = 亻 사람 인 + 匕(←七) 거꾸러질 비

될/교화할/죽을 화　　사람 인(亻=人) ※(匕:化의 옛 글자) 비수/구부릴/숟가락/술 비

→사람(亻=人)이 거꾸러져(七→匕) 죽는다는 의미는 사람이 다른 사람으로 변화(化) 되
　었다는 뜻이다. 곧 심성이 나쁜 사람(亻=人)이 교화(匕←七→거꾸러져 죽어)되어 아
　주 다른 사람으로 변화(化) 되었다는 뜻을 나타내게 된 글자로, '변화할/교화할/변화
　될/죽을'의 뜻으로 쓰이게 된 글자이다.

北 (ᆔᆔ:전서) ①북녘/뒤 북

(ᆔᆔ:전서 글자 모양)　②패배하여 달아날/나눌/배반할 배

→두 사람이 서로 등을 맞대어 등지고 있는 모양(ᆔᆔ:전서)을 나타내어 서로 '배반하다'
　의 뜻을 나타내게 된 글자이다. 또 등진 모양에서 '남향'집과 등진 방향은 '북쪽'이
　되므로 '북쪽'을 뜻하게 된 글자로, '배반하다/북쪽'의 뜻을 나타내게 된 글자이다.

匠 장인/기술자 장 = ㄷ 상자 방 + 斤 도끼/무게 근

우두머리(거장)/고안(궁리)/가르침 장　　모진그릇/여물통 방　　밝게 살필/날/근/나무 쪼갤 근

→도끼(斤)로 통나무를 파서 한 쪽이 터지게 만든 통(ㄷ)을 만든다는 데서, 또는 생활에 필요한 여러가지 가구(ㄷ)를 만든다는 데서, 또는 여러 가지 도구와 연장(斤)을 넣어두는 상자(ㄷ)라는 데서, '장인/기술자'라는 뜻의 글자로 쓰이게 되었다.

匹 ①필(옷감)/②짝/③한 마리(필) 필 = ㄴ 감출 혜 + 八 나눌 팔

①필(옷감 한 필) 필　②짝/배필 필　③한 마리(필) 필　　(안에 넣어)감출 혜　　여덟/흩어질/등질 팔

→옷감 가게에서 옷감을 좌우 양쪽으로 갈라(八), 갈라진 왼쪽은 시계반대방향, 오른쪽은 시계방향으로 양쪽이 서로 같게 둘둘 말아서 장(ㄷ:상자 방)에 넣어(ㄴ:감출 혜) 둠의 모양을 나타낸 글자로, ①옷감 천의 길이 단위로 쓰이는 '필(匹)'과　②옷감을 좌우로 양쪽을 똑같이 둘둘 말은 모양에서 '짝/배필'의 '필(匹)'과 ③또는 가축을 세는 단위의 '필(匹)'이란 뜻으로 쓰이게 된 글자이다.

區 감출 구 = ㄷ 감출 혜 + 品 물건 품

나눌/구분할/구역/작은방 구　　　　　　　　　　　　법/무리/온갖/품수/평할 품

→여러 가지 물건들(品)을 구분하여 나눠 감추어(ㄷ)두는 여러 개의 일정한 작은 칸을 뜻하여 나타낸 글자로, 나아가서 지역을 나누는 '구역'의 뜻으로도 쓰이게 되었다.

原 근본/언덕 원 = 厂 기슭 한 + 泉(=泉 샘 천)

거듭/들/벌판/언덕 원　　언덕/굴바위/바위집 한(엄)　　　저승/폭포수/돈(泉布/刀泉) 천

→※[참고] '原'의 본래 글자는 → '厡'이다.　　→※[참고] 布(포): 베/돈/화폐 포

→바위(厂) 틈과 밑에서, 또는 벼랑(厂)의 낭떠러지(厂) 등에서, 솟아 나오거나 흘러내리는 샘물(泉=泉)은 물줄기의 '근본'이라는 데서, 또 이 샘물은 '들판'을 거쳐서 '언덕'을 넘고 넘어 강과 바다로 흘러 들어간다는 데서, '근본/들판/언덕'의 뜻을 나타내게 된 글자이다.　→[낱말뜻]※泉布(천포)=돈. 화폐. ※刀泉(도천)=돈. 통화(화폐)

千 일천 천 = 亻 사람 인(人) + 一 하나 일

천 번/많을/길(路)/성(姓) 천　　└고대 옛날에는 사람 몸(자신)으로 '천'을 나타냄. └'천'이 한 개라는 뜻.

→옛날 고대에서는 사람 몸 자신을 숫자로 '1000'을 나타내었다. 그러므로 한 일(一)의 가로 획 하나를 가로 질러서 '일천(1000)'의 뜻을 나타내는 글자로 쓰이게 되었다.

半 절반 반 = 牛 소 우 + 八 나눌 팔

조각/가운데/나눌/조금/덜 될 **반**　일/물건/벼슬 이름 **우**　여덟/흩어질/등질 **팔**

→하늘에 제사 지낼 제물인 소(牛)를 반으로 정확히 둘(二)로 나누기(八) 위해서 소의
　머리 한 가운데를 칼로 내리쳐(↓→│) 가르는(八) 모양에서 그 뜻을 나타낸 글자이다.
　또는 어떤 물건을 절반인 두(二) 조각으로 나누려고(八) 칼로 자르는(↓→│) 모양을
　나타낸 글자로도 볼 수 있다.
→※ [二(둘로/두 개로) +│(←↓칼로 자름)+ 八(나뉘어 갈라짐)=半]

協 화할/맞을 협 = 十 (←무리를 뜻함) + 劦 힘 합할 협

힘 모을/도울/복종할 **협**　열/열배/완전할/네거리 **십**　갑자기/급할/빨리/바람 잔잔해질 **협**

→여러 무리의 사람들(十)이 힘(力)을 하나로 뭉치어(十) 합한 힘(劦힘 합할 협)을 뜻하
　여 나타낸 글자로, '서로 돕고 화합한다'는 뜻을 나타내게 된 글자이다.

南 南=[宀(←㡀수목 무성할 발/패)+ 羊점점 심해질 임]

남녘/남쪽/남쪽에 갈/금(金)/합장하고 절(예)할/풍류 이름/성(姓)씨 **남**

→'남쪽'으로 갈수록(羊점점 심해질 임) 나무와 풀숲이 무성해 진다는 현상(宀←㡀수목 무성
　할 발/패)을 뜻하여 나타내게 된 글자[峯(설문옛글자)↔南=羊임+宀(←㡀발/패)]이다.

去 갈 거 = 土(←大=사람, 亠=밥그릇 뚜껑)+ 厶(←△밥그릇 거)

버릴/없앨/지날 **거**　흙 **토**　↳사람 **대** ↳(土=亠)그릇 뚜껑　사사로울/나 **사** ↳버들도시락 **거**
내쫓을 **거**　　　↳사람 또는 그릇 뚜껑을 뜻함　　↳밥그릇을 뜻함

→여기서 '土'는 '①사람(大사람 대)'이라는 의미와 '②밥그릇 뚜껑(亠)'이라는
　두 가지의 의미로 쓰여진 것이다.대부분의 사람들(土←大사람 대)은 밥을 먹고 난 뒤
　에는, 빈 밥그릇(厶←△그릇 거)의 뚜껑(土←亠=밥그릇 뚜껑)을 덮고(去) '나가던가' 아니
　면, 빈 밥그릇(厶←△그릇 거)을 그냥 버려둔채 '나가버린다'는 데서, 그 뜻을 나타내
　게 된 글자로, '가다/버리다'의 뜻으로 쓰이게 된 글자이다. 나아가서 '내쫓다/없애다/
　지나다'의 뜻으로도 쓰이게 되었다.

占 점칠/점령할 점 = 卜 점 복 + 口 입 구

날씨 볼/가질/자리에 붙어 있을 **점**　점칠/줄/짐바리/기대할 **복**　인구/실마리/어귀/구멍 **구**

→①태운 뼈와 거북등껍질의 갈라진 금(卜)을 보고 길흉을 입(口)으로 중얼 거리며 말
　하는(口)것을 뜻하여 나타낸 글자로 '점친다'는 뜻으로 쓰여졌으며, 또는 ②어떤 지역
　의 땅(口)을 점령한 곳에 푯말이나 깃발(卜)을 꽂아 내가 차지한 땅이라는 것을 표시
　한 뜻으로 '점령'이란 뜻으로도 쓰여지게 된 글자이다.

卯 토끼/넷째 지지/음2월/밝아올/무성할/동쪽 **묘**.

→ '卩 무릎마디/병부 **절**' 부수자의 제3획에 속하는 한자로, '卯'자는 戶(외짝문 호)글 자 두 개가 서로 등지고 있는 글자 모양을 형상화 한 것으로, 두 문짝을 활짝 열고 봄기운을 맞이하는 '2월'이라는 뜻의 끝자로 쓰이게 되었다. 2월 봄에는 온갖 만물이 기지개를 켜고, 초목의 싹이 터 점점 무성해 진다는 뜻으로도 쓰이게 된 글자이다.

印 도장 **인** = **E**(←爪) '손'을 뜻한 것임 + **卩** 병부(신표) **절**

찍을/박을/끝/묻을 **인**　　　↳ 손톱 조(爪)의 변형　　　　병부(신표)/무릎마디 **절**

→[낱말뜻]※'병부'='발병부(發兵符)'의 준말로 조선시대 군대를 동원하는 발병(發兵)을 할 때 왕과 군부와의 약속된 증표 곧 신표를 발병부라 하며 줄여서 '병부'라하였다.
→신표(卩 발병부/병부 절)로, 서로 확인하기 위해 손도장(E← 爪)을 찍었던 것이, 오늘날 손(E← 爪)으로 쥐고 찍는 도장으로, '도장/찍는다'란 뜻을 나타내게 된 글자이다.

危 위험할 **위** = **勹** 사람(=人) + **厂** 언덕 **한** + **巳** 무릎마디/병부 **절**

위태할/무너질/높을/병더칠 **위**　↳사람 인(人)의 변형　↳절벽:기슭/굴바위 **한**　↳쭈그리고 앉아 있는 모습

→사람(勹=人)이 절벽(厂)위에 앉아(巳=卩) 아래를 내려다 보며 두려워하고 있는 위험 한 모습을 뜻한 글자로, '위태하다/위험하다'의 뜻을 나타내게 된 글자이다. 危:본 모양

厄 재앙/액 **액** = **厂** 언덕 **한** + **巳** 무릎마디 **절**

재앙/액/옹이/혹 **액**　　　기슭/굴바위/바위집 **한(엄)**　　　　　병부 **절**

→산 기슭 바위(厂)에 혹(巳)처럼 붙어 있는 갈라진 돌조각(巳)이 자연의 변화에 의해 언젠가는 떨어져 인간에게 재앙을 가져다 준다는 데서 '재앙'이란 뜻으로, 그 갈라져 붙어 있는 돌조각(巳)을 '나무의 옹이와 얼굴의 혹'에 비유하여 '옹이/혹'이란 뜻으로도 쓰이게 되었다.→※[참고]돌조각이 갑자기 떨어지면 놀라서 지르는 소리가 '액!'이다.

卵 알/기 를/불알/클/물고기 알 **란**

→ '卩 무릎마디/병부 **절**' 부수자의 제5획에 속하는 글자로, 벌레가 알(丶)을 배어 배가 불록한 모양을 나타낸 것이며, 암수 화합으로 이루어진 뜻을 나타낸 글자이다.

反 돌이킬 **반** = **厂** 언덕 **한(엄)** + **又** 오른손 **우**

①엎을/반대할 **반**　②뒤칠 **번**　기슭/굴바위/바위집 **한(엄)**　또/다시/거듭/용서할 **우**

→덮어 가리어진 것(厂)을 손(又)으로 뒤쳐내는 뜻을 나타낸 글자로 '뒤치다/돌이키다/ 엎다'란 뜻을 나타내게 된 글자이다.

友 친구 우 = **ナ**(=**屮** 왼손 좌) + **又** 오른손 우

벗/친할/우애 **우**　　　　　왼손 **좌**　　　　　또/다시/거듭/용서할 **우**
짝지을/따를 **우**

　　　　ㄴ 여기 '友(우)'의 글자에선 'ナ'를 '又'와 같은 손을 뜻함.
　　　　※<손에 손을 서로 맞잡는다는 뜻으로 풀이한다면 'ナ=又'이다.>

→뜻을 같이 하는 동지(친구)들 끼리 서로 손(ナ)에 손(又)을 맞잡고 돕는다는 뜻을 나타내게 된 글자로, '벗/친구/친하다'의 뜻으로 쓰이게 된 글자이다.

古 옛/오랠 고 = **十** 열/열 배 십 + **口** 입/말할/구멍 구

　비롯할/선조/오래된 것 **고**　　네거리/열 번/전부(일체) **십**　　인구/실마리/어귀 **구**

→수 십년(十)의 많은 세월동안에 이어져 오는 것 중에 많은 사람들의 입(口)과 입(口)을 통해 전해져 내려 오는 것들은 아주 오래 된 것(古)이라는 뜻을 나타낸 글자로 '옛/옛날/오랜/오래/선조/비롯하다'의 뜻으로 쓰이게 되었다.

合 ①합할 **합** = **스** 모을 집 + **口** 입/말할 구

①모을/같을/짝/닫을/만날/마땅할 **합**　　모일 **집**　　인구/실마리/어귀/구멍 **구**
②부를/화할/모일/홉 **갑**　③홉 **홉**(곡식의 양을 재는 기구:1되의 1/10양)

→여러 사람들의 말(口) 뜻이 하나로 모아졌다(스)는 데서, '합하다'의 뜻이된 글자이다. 또는 그릇(口←그릇모양)의 뚜껑(스← 뚜껑모양)이 꼭 맞는 짝을 '이뤘다/만났다 하여 '짝/마땅하다/만나다'의 뜻으로도 쓰이게 된 글자이다.

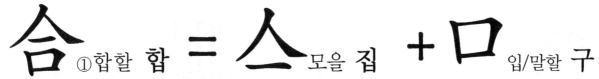

令 하여금 령 = **스** 모을 집 + **卩** 발병부(發兵符)=병부 절

시킬/명령할/법령/부릴/착할 **령**　　모일 **집**　(卩=㔾) 무릎마디/마디/몸기 **절**

→병부(卩무릎마디/병부(신표) 절)는 이미 약속된 '신호'로, 사람들을 모이도록(스) 신호(卩=㔾)를 하는 그 자체가 '명령/시킴/지켜야할 법령' 등의 뜻으로, 또는 병사들을 모이도록(스) 하여 무릎을 꿇리게 (卩무릎마디 절)해놓고 '시킴 의 명령' 을 한다는 뜻을 나타내게 된 글자이다. ※'병부'의 낱말뜻 → '발병부(發兵符)'의 준말로 조선시대 군대를 동원하는 '발병(發兵)'을 할 때 왕과 군부와의 약속된 증표 곧 '신표'를 '발병부'라 하며 줄여서 '병부'라하였다.

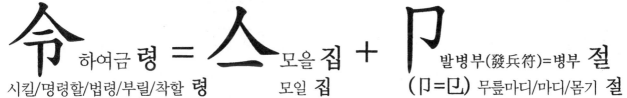

名 이름 명 = **夕** ①저녁 석 + **口** 입/말할 구

명(수)/이름지을/이름날/명령할 **명**　①저녁/저물/밤/기울 **석** ②한 움큼 **사** 인구/실마리/어귀/구멍 **구**

→해질 무렵 캄캄한 저녁(夕)에는 잘 보이지 않으니 밖에 나가 놀고 있는 자식을 소리내어(口) 불러서(口) 찾게 되는 데서, 또는 사람을 찾기 위해서 소리내어(口) 불러서(口) 찾게 되는 데서, '이름'을 뜻하여 나타내게 된 글자이다.

右 오른쪽/바를/인도할/도울/밝을/높일/간할/곁/서쪽/벼슬이름 **우**

→'ナ(손)'는 모양상 '왼손 좌'의 뜻과 음의 글자 모양인데, 여기서는 '又(오른손 우)'의 변형으로 나타내어 쓰여졌다. 일을 함에 있어서 '오른손(ナ(손)→又:오른손 우)으로 움직여 일을 하는데 돕는 '말(口말할 구)'을 곁들인다는 데서 '오른쪽/돕는다'는 뜻을 나타내게 된 글자이다.

問 물을 문 = 門 문 문 + 口 입/말할 구

문안할/고할/방문할 **문** 　대문/문벌/학문 **문** 　입/실마리/말할 **구**
분부할/문초할/소식 **문**

→말(口)의 문(門)을 열어 묻는다(問)는 뜻으로, 곧 어느 집이건 (대)문(門) 안에 들어서면서부터 인사말(口)과 함께 안부의 말(口)을 물어보는(問) 데서 '묻는다'의 뜻을 나타내게 된 글자이다.

① 吅 　지껄일/놀라 외치다/부르짖을 **훤/현**　　② 𤔲 　많은 소리/새 떼 **령**

　　　　놀래 지르는 소리/부르는 소리 **훤/현**　　　　　　떠들썩할 **령**

→①[口+口]서로 서로의 의견 다툼의 시끄러운 소리.
　②[口+口+口]여러 많은 사람이 모여 떠드는 소리(떠들썩함, 새 떼 지저귀는 소리와 같음).

③ 品 　물건/품수/무리/온갖 **품**　　④ 𠱠 　뭇 입/여러 사람 입 **즙**

　　　성질/차례/성품/법 **품**　　　　　　　　많은 사람 입 **즙**

→ ③品→△(삼각형 모양은 안정감이 있다)서로 말하는 것이 서로서로 균형이 있는 평가로 서로의 뜻이 화합을 이루어 좋게 평가한 물건.
　④𠱠→ 많은 사람의 입(𠱠)을 뜻한 것으로, 많은 사람이 먹을 수 있게 준비된 그릇(𠱠)은 결국 사람 입과 관계된 뜻을 나타낸 글자이다.

器 그릇 기 = 𠱠 뭇 입 즙 + 犬 개 견

연장/연모/도량 **기**　　여러 사람 입 **즙**　　큰 개/언덕 이름 **견**
재능/쓰일/인재 **기**　　　　　　　　　　　간첩(우리나라) **견**

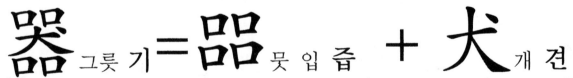

→옛날에 '소나 양' 대신에 '개'를 잡아 하늘에 제사를 자주 많이 지냈다. 제사를 지낸 후에 개고기(犬)를 사람들에게 나누어 주기 위해 여러 사람의 입(𠱠)의 수에 맞추어 많은 그릇(口口口口)이 쓰이게 된 뜻을 나타내게 된 글자(器)이다.

[제4주 : 제1주 부터 ~ 제3주 까지 한자 평가 문제 Ⅰ]

※아래 글은 한자의 뜻과 음을 나타낸 것이다. 이 '뜻과 음'을 잘
 읽고 여기에 관계되는 알맞은 한자를 아래의 네모칸 안에서 골
 라 그 번호나, 또는 그 기호를 ()안에 쓰시오.

1. 빌/구걸할 걸--------() 2. 근본/언덕/벌판 원----()
3. 둘째 천간/새 을------() 4. 우뚝할/발뒤꿈치 벨 올--()
5. 구부릴/새 을--------() 6. 샘/폭포수 천---------()
7. 사람 인(人)--------() 8. 으뜸/처음/우두머리 원--()
9. 인간/한평생 세------() 10. 어질/다스릴/풀벨 예----()
11. 도끼/별이름 월------------------------()

①原 ②元 ③世 ④乞 ⑤戌 ⑥泉 ⑦乂 ⑧乚 ⑨兀 ⑩宀 ⑪乙

12. 본받을/사귈 효----() 13. 관/갓쓸/어른 될 관----()
14. 나눌 별/달리할 패--() 15. 토끼/넷째지지 묘-----()
16. 알/물고기 알 란----() 17. 이바지할/공로 공-----()
18. 도장/찍을/끝 인----() 19. 쌀/꾸릴/용납할 포-----()
20. 재앙/옹이/혹 액----() 21. 위태할/무너질/위험할 위---()
22. ①필(옷감 한 필) 필 ②짝/배필 필③가축 한 마리(필) 필--------()

①印 ②另 ③匹 ④爻 ⑤冠 ⑥卯 ⑦危 ⑧厄 ⑨功 ⑩包 ⑪卵

23.아닐/못할/없을 불----() 24.파임/끝 불----------()
25.새 잡는 창애 궐-----() 26.안/속 내------------()
27.겨울/겨울 지낼 동----() 28.날/나갈 출----------()
29.나눌/분수/분별할 분---() 30.다를/나눌/특별할 별----()
31.변화할/될/죽을 화----() 32.감출/나눌/구역 구-----()
33.물건/품수/품평할/온갖 품------------------------()

①化 ②品 ③區 ④乀 ⑤內 ⑥丿 ⑦出 ⑧別 ⑨分 ⑩冬 ⑪不

[제4주 : 제1주 부터 ~ 제3주 까지 한자 평가 문제 Ⅱ]

※아래의 한자를 올바르게 읽을 수 있는 한자의 음을 ()안에
바르게 쓰시오.

1.區別() 2.乞人() 3.上下()

4.一切() 5.世上() 6.人品()

7.下人() 8.十斤() 9.千古()

10.名品() 11.印出() 12.三寸()

13.八千() 14.刀戈() 15.匠人()

16.協力() 17.出口() 18.區分()

19.問名() 20.以前() 21.半分()

22.勿勿() 23.名分() 24.反北()

25.卜卜() 26.凡世() 27.協合()

28.合刃() 29.凡人() 30.加工()

31.名人() 32.友人() 33.合力()

34.加冠() 35.冬冬() 36.化去()

37.泉下() 38.區區() 39.元功()

40.名匠() 41.內人() 42.化工()

43.出品() 44.原人() 45.分寸()

46.分合() 47.出去() 48.出世()

49.分別() 50.出入()

[제4주 '평가 문제 II'의 낱말 뜻]

1.區別(구별)=①종류에 따라 갈라놓음(동식물을 구별하다). ②차별(아들 딸 구별)을 둠.

2.乞人(걸인)=거지. 구걸하는 사람.

3.上下(상하)=위와 아래. 위 아래.

4.一切(일체)=모든 것. 온갖 것. ※주의:이 때는'切'을 '체'로 읽는다.

5.世上(세상)=사람이 살고 있는 모든 사회. 세간. 사는 동안. 한평생.

6.人品(인품)=사람의 품격. 사람의 됨됨이.

7.下人(하인)=사내 종. 아랫 사람. 남의 밑에 매여서 일하는 사람.

8.十斤(십근)=예:(소고기)'열근' - 무게가 '10근' 이란 뜻.

9.千古(천고)=①아득한 옛날. ②오랜 세월 동안.③일찍이 유례가 없음.

10.名品(명품)=뛰어난 물건(명작).

11.印出(인출)=인쇄하여(책을) 펴냄.

12.三寸(삼촌)=①길이를 나타내는 세(3) 치. ②아버지의 형제를 일컫는 말.

13.八千(팔천)=숫자:8,000.

14.刀戉(도월)=칼과 도끼.

15.匠人(장인)=기술을 지녀서, 손으로 물건 만드는 일을 직업으로 하는 사람.

16.協力(협력)=서로 돕는 마음으로 힘을 모음(합침).

17.出口(출구)=밖으로 나갈 수 있는 통로나 어귀.

18.區分(구분)=(일정한 기준에 따라)전체를 몇 개로 갈라 나눔.

19.問名(문명)=전통혼례의 육례(六禮)중 한 가지로, 신랑집에서 사자
(使者)를 보내어 신부 생모의 성(姓)씨를 묻는 예(법/절).

20.以前(이전)=①오래 전. 옛날. ②'기준이 되는 일정한 때를 포함하
여 그 앞(전)'을 일컬음.

21.半分(반분)=절반으로 나눔. 또는 절반의 분량. 분반(分半)

22.勿勿(물물)=①매우 바쁜 모양. ②부지런히 힘쓰는 모양. 급급. 자자.

23.名分(명분)=사람이 도덕적으로 지켜야할 도리.

24.反北(반배)=거역함. 배반함.

25.卜卜(복복)=딱다구리가 나무를 쪼는 소리.

26.凡世(범세)=속세. 세속. 이 세상. 범속한 세상.

27.協合(협합)=①화합함. ②협동. 힘과 마음을 함께 합함.

28.合刃(합인)=교전. 교병. 서로 싸움. 서로 병력을 동원하여 전투를 함.

29.凡人(범인)=평범한 사람. 보통 사람.

30.加工(가공)=원료나 재료에 손을 더대어 새로운 물건을 만드는 일.

31.名人(명인)=어떤 기예에 뛰어난 유명한 사람. 달인.

32.友人(우인)=벗. 친구. 서로 가까이 사귀는 사람.

33.合力(합력)=힘을 한데 모음. 힘을 합함.

34.加冠(가관)=20살 청년이 관례를 치르고 성년으로서 갓을 씌우던 일.

35.冬冬(동동)=문을 두두리는 소리.

36.化去(화거)=다른 것으로 변하여 간다는 뜻으로 '죽음'에 이른다는 말.

37.泉下(천하)=저승.

38.區區(구구)=①'구구'하다(제각기 다르다)의 어근. ②변변하지 못한 마음.

39.元功(원공)=가장 으뜸이 되는 큰 공(공로).

40.名匠(명장)=이름난 장인(기술자, 기능을 지닌 사람). 명공(名工).

41.內人(내인)=①'나인'의 본딧말:궁궐안의 내명부(궁녀,궁빈,여관,여시)를
　　　통틀어 일컫는 말로 '나인'이라고 읽고 발음한다. ②'내인'-자기의 아내.

42.化工(화공)=①화학공업의 준말. ②천공. 자연의 조화. 하늘의 조화로
　　　　　이루어진 묘한 재주.

43.出品(출품)=(전시회등에)물건이나 작품을 내놓는 일.

44.原人(원인)=지금의 인류보다 훨씬 이전에 이 지구상에 살았던 원시
　　　　　시대의 사람. 인류의 선조.

45.分寸(분촌)=분과 촌, 즉 매우 사소한 것. 아주 근소한 것.

46.分合(분합)=나누었다가 합함.

47.出去(출거)=(딴데로)나가거나 떠나감.

48.出世(출세)=①사회적으로 높이 되거나 유명해짐. ②숨어 살던 사람이
　　　　　세상에 나옴.

49.分別(분별)=①사물을 종류에 따라 나누어 가름. ②(무슨일을)사리에 맞게
　　　판단함, 또는 그 판단 력. ③화학에서 혼합물을 단계적으로 분리하는 일.

50.出入(출입)=드나듦. 나가고 들어옴. 들어가고 나감.

四 넉 사 = 口 에울 위 + 八 나눌 팔

넷/사방/네번 **사**　　에워쌀 **위**(國의 옛 글자)　　　　　여덟/등질/흩어질 **팔**

→갑골문에서는 '三'자 위에 '一'자를 더하거나, 산가지로 한 개, 두 개, 세 개, 네 개를 가로로 늘어놓은 모양으로, 또는 두 개, 두 개씩 가로로 그어 그것을 포개어 '三'으로 나타내어 '4'라는 숫자를, 나타내었다. 그러나 후에 한정된 지역인 한 나라의 경계가 되는 땅 덩어리(口)를 동, 서, 남, 북, 넷으로 나누어(八) 통치를 하는 데서, 자연히 '넷'이란 '수'를 뜻한 글자로 '땅 덩어리(口)를 넷으로 나누었다(八)'는 뜻으로 쓰이게 된 글자로, 전서글자에서 그 형태를 보이기 시작했다.

囚 가둘 수 = 口 에울 위 + 人 사람 인

간힐/죄수/포로 **수**　　에워쌀 **위**(國의 옛 글자)　　　나랏 사람/남/사람 됨됨이 **인**

→사방이 막힌 울타리 공간(口) 안에 사람(人)을 가두어 에워싼(口) 데서 '가두다'의 뜻을 나타내게 된 글자로, '죄수/포로'라는 뜻으로도 쓰이게 되었다.

→※[참고] : 口→'圍(둘레 위)'의 본래 글자이며, '國(나라 국)'의 옛 글자이기도 하다.

因 인할 인 = 口 에울 위 + 大 사람 대

인연/의지할/이을/원인 **인**　　에워쌀 **위**(國의 옛 글자)　　큰/클/위대할/처음/두루 **대**
말미암을/부탁할/응할 **인**　　　　　　　　　　　　　　살찌고 아름다울/많을 **대**

→사람(大사람 대)은 울타리인 담장(口)을 만든 그 안에서 울타리(口)를 의지하며 생활을 한다는 데서 '의지하다/인하다/말미암다/인연'등의 뜻을 나타내게 된 글자이다.

困 곤할 곤 = 口 에울 위 + 木 ①나무/질박할 목

괴로울/지칠/근심할/게으를 **곤**　　에워쌀 **위**(國의 옛 글자)　②모과 **모**(木瓜:모과)※'木'을 '모'로 읽음

→사방(口)이 빙둘러 빽빽하게 나무로 둘러 싸인(口) 숲속의 나무(木)는 좁은 공간에 갇혀 있으므로 나뭇가지가 옆으로 뻗어 잘 자랄 수 없이 곤란하고 괴로운 데서 '곤하다/괴롭다/지치다'의 뜻이 된 글자이다.

國 나라 국 = 口 에울 위 + 或 ①혹/의심낼/괴이할 혹

나라 세울/고향 **국**　　에워쌀 **위**(國의 옛 글자)　　①있을/또/어떤 **혹** ②나라 **역**

→혹시(或) 외적이 국경(口:에울 위)을 침범하여 우리 땅(一 : 정해진 일정한 국토)에 쳐들어 와서 나라의 백성(口 : 입 구 →사람의 입→ 백성)을 해치지나 않나 해서 창과 무기(戈)를 들고 '국경(口)'과 '국민(口:백성)'을 지킨다는 뜻을 나타낸 글자이다.

→ 或 = 戈 + 口 + 一

↓　　↓　　↓　　↓
혹/의심낼 혹　　창/무기 과　(사람)입→'국민'　'일'정한 땅→'국토'

→혹시 적의 침입이 있을까 하여 무기(戈)를 들고서 국토(一)와 백성(口)을 지킨다는 뜻을 나타낸 글자로, '혹시나/의심나다'의 뜻으로 쓰이게 되었다.

地 땅 지 = 土 흙 토 + 也 뱀/입겻 야

뭍/곳/아래(밑) 지　①땅/곳/나라/살/잴(측량) 토　뱀/입겻(토)/또/이를 야
지위/경우/바탕 지　②뿌리 두　어조사/응당/말 맺을 야

→'土'(흙 토)는 땅 속에서 초목이 싹터 뚫고 나옴을 뜻하여 나타냈고, '也'(입겻 야)는 여자의 자궁과 음부의 모습을 나타낸 글자로, 이 두 글자의 합쳐짐은 온 만물의 근원이라는 뜻으로, 곧 땅(地)은 온 만물이 싹이 터 나오고 생물이 살아 숨쉬며 살아 가는 터전이 되는 곳이 된다는 뜻의 글자이다.

埋 묻을 매 = 土 흙 토 + 里 마을 리

묻힐/감출/메울/숨길 매　①땅/곳/나라/살/잴 토 ②뿌리 두　잇수/근심할/거할(살다)/이미 리

→동물이나 사람이 죽으면 그 '주검'을 가까운 마을(里) 근처의 흙(土)구덩이를 파고 보이지 않게 잘 감추어 묻곤 하는 데서 '묻는다/감추다'의 뜻이 된 글자이다.

場 마당 장 = 土 흙 토 + 昜 볕 양

곳/터/구획/밭/때 장　①땅/곳/나라/살/잴(측량) 토　볕(陽)/빛날/날아 오를 양
시험장/제사지낼 장　②뿌리 두　열을(開)/굳센사람 많은 모양 양

→햇살이 잘 비추어 볕(昜)이 잘 드는 양지바르고 평평한 넓은 곳의 땅(土)을 뜻한 장소(場)를 뜻하여 나타낸 글자로, '터/마당/장소/곳'을 뜻하게 된 글자이다.

壯 장할 장 = 爿 나무조각 장 + 士 선비 사

굳셀/씩씩할/젊을 장　걸상/널(판지) 조각/평상 장　벼슬/사내/일/판관 사
장대할/성할/장정 장　　　　　　　　공사/살필/군사 사

→'爿'은 병사들이 싸울 때 손에 든 '무기'의 모양을 나타낸 글자이다. 도끼 같은 무기(爿)를 들고 큰 나무를 조각낼(爿) 수 있는 사람(士)이라는 뜻의 글자, 또는 이런 무기(爿)를 들고 '적'을 물리칠 수 있는 씩씩한 병사(士)란 뜻을 나타낸 글자로, '씩씩하다/굳세다/장정'이란 뜻을 나타내게 된 글자이다.

在 있을 재 = **才(←才)** 새싹 재 + **土** 흙 토

차지할/곳/살/살필 재 　　　　 갓 나온 초목 싹 재 　　　　 ①땅/뭍/곳/나라 토
어조사/존재할 재 　　　　　　 재주/바탕/근본 재 　　　　　 ①살/잴 土 ②뿌리 두

→'새 싹(才←才갓 나온 초목 싹 '재'의 변형)'이 '흙덩이(土)'를 들추고 위로 솟아 돋아 나
　와 이 세상에 살아 있음(존재함)을 나타내게 된 글자이다.

吉 길할 길 = **士** 선비 사 + **口** 말할 구

좋을/복/즐거울 길 　　　　　 벼슬/사내/일 사 　　　　　　 입/인구/실마리 구
착할/이로울 길 　　　　　　　 살필/군사 사 　　　　　　　 어귀/구멍 구

→'口(입 구)'부수자 제3획 글자이다. 학덕이 훌륭한 선비(土)가 하는 말(口)을 잘 따르
　면 장차 '복'을 가져다 주는 유익한 말(口)이라고 하는 데서, '길하다/착하다/복/이롭
　다'의 으로 쓰이게 된 글자이다.

各 각각 각(락) = **夂** 뒤져올 치 + **口** 말할 구

제각기/따로따로/이를 각(락) 　　 뒤에 이를 치 　　 입/인구/실마리/어귀/구멍 구

→'口(입 구)'부수자 제3획 글자이다. 먼저 온 사람의 말(口)과 뒤쳐져(夂) 온 사람과의
　말(口)이 각각 다르다는 데서 '각각/제각기/따로따로'의 뜻을 나타내게 된 글자이다.

夏 여름 하 = **百(←頁** 머리 혈) + **夂** 걸을 쇠

클/장대하다(크다)/중국 하 　　 ↳ '頁'의 변형된 글자 　　 천천히(편히) 걸을 쇠
나라이름/오색/중국사람 하 　 ↳ '머리·얼굴·몸통'을 뜻함 　 ↳ '팔 다리'를 뜻함

→자원에 대해서 여러 가지 설이 있다. ①무더워서 머리와 몸통(百←頁)과 팔·다리(夂)의 옷을
　걸치지 않고 맨살을 드러내는 계절이다. ②뜨거운 여름엔 옴 몸(百←頁)이 느러져 느릿느릿
　천천히(夂) 움직인다. ③중국인을 나타낸 글자라 한다. ④춘추시대에 '여름'을 축하하는 축제
　때, 의상의 크기가 매우 커서 '크다/장대하다'의 뜻이 유래되었다는 등 여러 자원 설이 있다.

外 바깥 외 = **夕** 저녁 석 + **卜** 점 복

제할/멀리할/잃을/버릴/다를 외 　 저물/밤/기울 석 　　 점칠/줄/짐바리/기대할 복

→원래 점(卜)은 동이 트는 아침 일찍 치는 것인데, 예외로 저녁(夕)에 점(卜)을 치는
　경우가 있어서 이것은 원칙에 벗어나 '거리가 멀다' 하여, 멀리 떨어지는 것을 '外
　(외)'로 삼은 데서 '밖에(밖)/다르다/제하다/버리다'의 뜻이 된 글자이다.

多 많을 다 = **夕** ①저녁 석 ②한 움큼 사 + **夕**

뛰어날/다만/과할/넓을 다 　　 ①저녁/저물/밤/기울 석 　　 ②한 움큼 사

→어제 저녁(夕), 오늘 저녁(夕), 내일 저녁(夕), 등등 저녁(夕)이 이렇게 계속 이어지는
　것으로 '날 수'가 많아짐(夕+夕+夕…)을 나타내는 것으로 '많다'는 뜻을 나타내게 된
　글자이다.

太 클 태 = 大 큰 대 + 丶 불똥 주

가장/심할/처음/콩 태　　　　클/위대할/처음/사람/두루 대　　　　귀절 칠(찍을) 주
너무/통할/미끄러울 태　　　일찍/살찌고 아름다울 대　　　　표할/등불/심지 주

→클 대(大)에 표할 주(丶)를 덧붙여 표시하여(丶) 큰 것(大)에 더더욱 큰 것(太)임을
　강조하여 나타낸 글자로 '가장/심할/큰/클'의 뜻을 나타내게 된 글자이다.

央 ①가운데/반분(반) 앙 = 冂 멀/빌 경 + 大 큰 대

①다할/밝을/멀/넓은 모양/구할/원할 앙　　　(빙 둘러 싸인)성곽 경　　　클/위대할/사람 대
②선명한 모양/또렷할/깃발 모양 영　　　　들 밖/먼 지경 경　　　　처음/두루/일찍 대

→성곽(冂) 안, 어느 경계선(冂) 안, 들 밖(冂) 먼 곳(冂)의 한 가운데에 사람(大사람 대)
　이 서 있는 모습을 뜻하여 나타내어 '한 가운데'라는 뜻을 나타내게 된 글자이다.

夷 큰 활 이 = 大 큰 대 + 弓 활 궁

평평할/무리/베풀/견줄 이　　　클/위대할/처음/사람/두루 대　　　땅 재는 자 궁
동쪽 민족/상할/멸할 이　　　일찍/살찌고 아름다울 대　　　　우산의 살 궁

→※[참고] : '夷'→ '오랑캐'라는 뜻으로 표현된 '오랑캐 이'는 잘못 된 것이다.
　　　　　: '弓'→ 처음에는 과녁까지의 거리를 6자,또는 8자라는 설이 있으나, 현대
　　　　　　에는 땅을 재는 단위로 1弓을 5자로 고정되어 있다.
→말 잘 타고 활(弓)을 즐겨 잘 쏘는 민족의 사람(大:사람 대)을 뜻하여 나타낸 글자이다.

亦 또 역 = 亣(←大 사람 대) + 八 나눌 팔

또한/클/모두/어조사 역　　↳大(사람 대)의 변형　　여덟/흩어질/등질 팔

→ 'ㅗ(머리 부분 두)부수자' 의 제4획 글자이다. 사람(亣←大)이 두 다리를 벌리고 팔을
　벌려 아래로 내리고 서 있을 때, 팔 겨드랑이(八)는 왼쪽에도 있고(丿), 또 오른쪽에
　도 있다(丶)는 뜻을 나타내게 된 글자로 '또/역시'라는 뜻을 나타내게 된 글자이다.

奴 종/놈 노 = 女 계집 녀(여) + 又 손 우

남을 천시해 일컬을/포로 노　　　딸/여자/아낙네/너 녀(여)　　오른손/또/다시/거듭/용서할 우

→손(又)으로 일하는 여자(女)라는 뜻으로, 전쟁에서 사로 잡아온 여자(女)나, 또는 나
　라의 역적으로 몰락한 집안의 여자(女)나, 죄 지은 여자(女)를 손(又)으로 고된 일을
　시키는 데서 '종/포로/노예'라는 뜻을 나타내게 된 글자이다.

如같을 여 = **女**계집 녀(여) + **口**입/말할 구

무리/만일/좋을/미칠 **여**　　　딸/여자/아낙네/너 **녀(여)**　　　인구/실마리/어귀 **구**

→여자(女)는 삼종지도(三셋 삼,從따를 종,之~의 지,道도리/길 도)의 도리(길)에 따라 어려
서는 부모의 말(口), 시집가서는 남편의 말(口), 남편이 죽어서는 자식의 말(口)을 따
라 그 뜻과 같이 해야 한다는 데서 '같다/좋다/미치다'의 뜻을 나타내게 된 글자이다.

好좋을/친할 호 = **女**계집 녀(여) + **子**자식/새끼 자

좋아할/사랑할/심할/사귈 **호**　　　딸/여자/아낙네/너 **녀(여)**　　　아들/씨/첫째지지/쥐 **자**
　　　　　　　　　　　　　　　　　　　　　　　　　　　　　　자네/어른/선생님/스승 **자**

→엄마인 여자(女)가 아기인 자식(子)을 끌어 안고 좋아한다는 뜻을 나타낸 글자이며,
또는 여자(女)와 남자(子)는 서로 좋아하며 사랑하기도 한다는 뜻을 나타내기도 하게
된 글자이다.

姓성씨 성 = **女**계집 녀(여) + **生**날/낳을 생

일가/자손/아이 낳을/백성 **성**　　　딸/여자/아낙네/너 **녀(여)**　　　날것/일어날/나아갈/자랄 **생**
　　　　　　　　　　　　　　　　　　　　　　　　　　　　　　살/서다/자손/기를/백성/목숨 **생**

→여자(女)가 아이를 낳는다(生)는 뜻의 글자이다. 옛날 모계사회 시대 때는 아이를 낳
으면(生) 여자(女)의 성(姓)씨를 따랐다. 그러나, 아이를 낳은(生) 곳의 지명을 성(姓)
씨로 하기도 했으며, 지금은 조상의 핏줄을 따라서 그 조상의 성(姓)씨를 따르고 있다.

孔구멍 공 = **子**자식/새끼 자 + **乚(=乙)**새 을

매우/통할/깊을/크다 **공**　　　아들/씨/첫째지지/쥐 **자**　　　　새/굽을/구부릴 **을**
틈/뚫린길/성(姓)씨 **공**　　　자네/어른/선생님/스승 **자**

→새(乚=乙)가 새끼(子)를 낳는데 알(子)껍질에 '구멍(孔)'을 '뚫어(孔)' '깊은(孔)' 속에
서 '커다란 (큰/크다(孔))' 세계인 세상 밖으로 병아리(乚=乙) 새끼(子)가 나오게 된다
는 뜻(孔)을 나타내게 된 글자이다.

字글자 자 = **宀**집 면 + **子**자식/새끼 자

글씨/시집보낼/아이밸 **자**　　　움집 **면**　　　　아들/씨/첫째지지/쥐 **자**
기를/낳을/젖 먹일 **자**　　　　　　　　　　　자네/어른/선생님/스승 **자**

→어린 아이(子)는 집(宀) 안에서 젖을 먹여 기르고 있다는 뜻을 나타낸 글자로, '아이
배다/기르다/젖먹이다'의 뜻으로 쓰였으며, 옛날엔 자식을 낳을 땐 집 안에서 낳았
으며, 자식이 하나, 둘, 늘어남은 '글자'가 한 개, 둘, 많은 '글자'가 생겨남이 자식이
여럿 생기는 것과 같다 하여 발전적으로 '글자 자'의 뜻과 음으로도 쓰이게 되었다.

孝 효도 효 = 耂 (=老 늙을 로) + 子 자식 자

부모를 잘 섬길/보모 효 　↳'늙을 로(노)'의 부수글자　아들/새끼/씨/첫째지지/쥐 자
부모의 상복 입을/맏자식 효 　　　　　　　　　　　　자네/어른/선생님/스승 자

→늙어 잘 걷지 못하는 늙으신(耂=老) 부모를 자식(子)이 업고 다니는 모습을 나타낸 것으로, 부모를 잘 섬긴다는 뜻의 글자로 쓰이게 된 글자이다.

→'耂늙을 로'를 '爻본받을 효'[耂→爻]로 바꾸어 표현하면 자식(子)이 부모의 가르침대로 본받는 행실(爻)을 그 자식(子)이 행한다(斈→孝→孝)는 뜻으로도 풀이 할 수 있다.

→※[참고] : (爻+子)=斈(교) → 본받을/인도할 교(斈=敎)

※→곧, 부모는 자식앞에서 '본받는 행위를 하여 좋은 길로 인도한다'는 뜻임.

安 편안할 안 = 宀 집 면 + 女 계집 녀(여)

자리잡을/어찌/값쌀/고요할 안 　　움집 면　　　딸/여자/아낙네/너 녀(여)

→갑골문자를 살펴 보면 시집온 여자(女)가 집(宀) 안에서 물(氵=水)로 몸을 깨끗이 씻는 모습의 글자로 보이며, 아마 그 집안의 조상신에게 이제 한 식구가 되었다는 의식을 행함으로써 '평온하다'의 뜻을 나타낸 글자로 보인다. 뒷날 남자는 밖에 일을 맡아 하고 여자(女)는 집(宀)안 일을 도맡아 하는 데서 여자(女)가 집(宀)안 일을 잘 하면 모든 일이 편안해진다는 뜻을 나타내게 된 글자로 쓰이게 되었다.

完 완전할 완 = 宀 집 면 + 元 으뜸 원

끝날/튼튼할/지킬/꾸밀/갖추다 완　　움집 면　　　처음/우두머리/클/머리/근본 원

→우뚝하게(元←兀) 담을 쌓고 지붕(宀)을 덮어 씌어 '튼튼한' 집을 '완전하게' '꾸민다'는 뜻의 글자로, 또는 집(宀) 안에는 두(二) 사람(儿사람 인)의 서로의 배필이 있어야 '완전한' 가정을 이룬다는 뜻의 글자로도 풀이하고 있다.

宗 마루 종 = 宀 집 면 + 示 보일 시

으뜸/밑(바탕)/겨레/높을 종　　움집 면　　①제사/고할/가르칠/바칠 시
일가/높일/사당/종묘 종　　　　　　　　②땅 귀신/성씨/땅 이름 기

→신(示:귀신 기)을 모신 집(宀)이라는 뜻으로써, 조상의 제사(示:제사 시)를 지내는 사당이 있는 집(宀)은 그 집안에서 가장 으뜸이 되는 집이다. 이 집을 가리켜 종가(宗家)라고 하는데 이 뜻은 제일 으뜸이 되는 집이란 뜻이다. '으뜸/높다/꼭대기 마루/사당'의 뜻으로 쓰이게 된 글자이다.

→※[참고]'왕실의 사당'은 '종묘(宗사당 종,廟사당 묘)'라고 칭한다.

→[낱말뜻]※마루=산이나 지붕 따위의 맨 위 높은 곳이 길게 등성이가 진 곳.

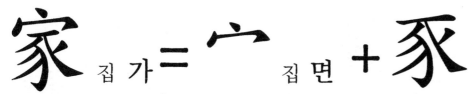

家 집 가 = **宀** 집 면 + **豕** 돼지/돝 시

남편/집안/일족/문벌 **가**　　　움집 **면**　　　※'돝'은 '돼지'의 옛 우리말임.
살(산다)/학파/아버지 **가**

→뱀과 돼지는 천적관계로 뱀으로부터 사람의 안전을 도모하기 위해서 파충류(뱀종류)
　가 많던 오랜 옛날에는 나무위에 집(宀)을 짓고 그 밑에 돼지(豕)를 기르고 살았다.
　이것이 유래가 되어 만들어진 글자이다. 지금도 제주도에 가면 이런 집을 볼 수 있다.

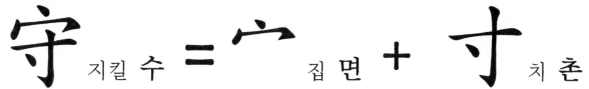

守 지킬 수 = **宀** 집 면 + **寸** 치 촌

보살필/기다릴/거둘/지켜볼 **수**　　　움집 **면**　　　(손가락)마디/손/조금 **촌**
　　　　　　　　　　　　　　　　　　　　　　　　　　헤아릴/규칙/법도/적을 **촌**

→규칙과 법도(寸)로써 가정(宀)을 지킨다는 뜻과, 나라의 관아(宀)에서는 정해진 규칙
　과 법도(寸)로써 백성을 보살피고, 안전을 지켜준다는 뜻을 나타내게 된 글자이다.

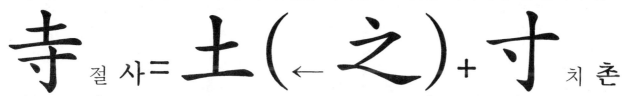

寺 절 사 = **土**(← **之**) + **寸** 치 촌

①절/마을 **사**　①흙/땅/뭍/곳 **토**　갈(간다)/이를 **지**　(손가락)마디/손 **촌**
②관청 **시**　　　나라/살 **토** ②뿌리 **두**　이/어조사/~의 **지**　헤아릴/규칙 **촌**
내시(환관) **시**　③두엄/퇴비/거름 **차**　끼칠/맞을 **지**　조금/적을/법도 **촌**

→정해진 규칙과 법도(寸)에 의해서 일처리를 해가는(土←之갈 지:'간다'는 뜻) '관청'이라
　는 뜻으로 만들어진 글자이다. 그런데 인도에서 전래되어 중국에 들어온 '불교'가
　맨 처음에 마땅한 장소가 없어서 '관청'을 빌려서 종교 행사를 실시하도록 했던 것이
　유래되어 뜻과 음이 '관청 시'였던 것이 '절 사'란 뜻과 음으로도 쓰이게 되었다.
→※[참고] '之(갈/간다 지)'→풀싹(屮)이 땅(一) 위로 뻗어 나감을 가리켜 '가다'의 뜻이
　된 글자로 '자원'의 바탕이 비슷한 데서 '土'로 그 형태를 바꾸어 쓰여지기도 한다.
　'土(흙 토)'→풀싹(屮→十)이 땅(一) 위로 뻗어 나갔을 때 들춰 나가는 '흙' 또는 그
　싹의 '뿌리'를 뜻하는 글자이기도 하다.

村 마을 촌 = **木** 나무 목 + **寸** 치 촌

시골/농막/동네/밭집 **촌**　①질박할/곧을 **목** ②모과 **모**　(손가락)마디/손/조금 **촌**
　　　　　　　　　　　　※木瓜(모과)'木'을 '모'로 읽음.　헤아릴/규칙/법도/적을 **촌**

→수목(木)이 우거진 곳에는 자연스럽게 많은 사람들이 모여 살게 된다. 이렇게 많은
　사람들이 모여 '마을'을 이루고 살게 되면 여기엔 정해진 질서와 규칙(寸)을 정해 법
　도(寸)에 맞게 생활하는 데서 그 뜻을 나타낸 글자로, '마을/시골/동네'등의 뜻을 나
　타내게 된 글자이다.

射 쏠 사 = 身 몸 신 + 寸 치 촌

①쏠/맞힐 사 ②벼슬 이름 야 몸소/줄기 신 (손가락)마디/손/조금 촌
③음률 이름/싫을 역 아이 밸/나이 신 헤아릴/규칙/법도/적을 촌

→본래의 글자는, '躬(쏠 사)'인 글자로, 화살(矢화살 시)이 몸(身)에서 떠남을 나타낸 글자이다. 갑골문과 금문에서는 손(寸손 촌)으로 활을 당겨 쏘는 모양을 나타낸 글자로 보인다. 본래의 글자에서 '矢:화살 시'를 '寸:손 촌'으로 글자가 바뀌어서, '躬'에서 '射'로 오늘날의 글자 모양으로 바뀌었다. 손(寸손 촌)으로 활을 당겨 쏘는 것도 정해진 엄격한 규칙과 법도(寸:규칙/법도 촌)에 의해서 활을 쏘아야 한다는 데서 그 뜻을 나타내게 된 글자이다.

少 젊을 소 = 小 작을 소 + ノ (목숨)끊을 요

적을/잠깐/버금/멸시할 소 자잘할/약할 소 ①삐칠/좌로 삐칠 별
많지 않을/조금/어릴 소 첩/짧을/천할 소 ②목숨 끊을 요

→작은(小) 물체의 일부가 끊어지거나(ノ끊을 요), 또는 작은(小) 물체를 또 자르게 되니 (ノ끊을 요) 더 작아짐(小)에서 '적다/젊다/조금/어리다'의 뜻이 된 글자이다.

尖 뾰족할 첨 = 小 작을 소 + 大 큰/클 대

날카로울/작을/끝/가늘 첨 자잘할/약할/짧을/첩/천할 소 위대할/사람 대

→아랫 부분은 크고(大) 윗쪽으로 올라 갈수록 작아지니(小) 위 끝이 가늘어지고 뾰족해지니 '가늘다/뾰족하다/날카롭다'의 뜻을 나타내게 된 글자이다.

尚 높힐 상 = 八 흩어질 팔 + 向 향할 향

오히려/짝지을/일찍/바랄 상 여덟/등질/나눌 팔 북(쪽)창/나아갈/접때/취미 향

→向(북쪽창문 향 : ヽ + 冂 + 口)→남향집의 창문은 북쪽으로 나 있기에 북쪽을 향(冂)한 창문(口)을 뜻한 글자이다. 북쪽을 향(向:북창 향)해서 방 안의 공기가 사방으로 흩어져 나뉘어(八:흩어질/나눌 팔) 빠져 나가 하늘로 올라가는 데서 '높히다'의 뜻이 된 글자이다. 또, 창문은 언제나 두짝이 되므로 '짝짓다'의 뜻으로도 쓰이게 되었다.

宮 집 궁 = 宀 집 면 + 呂 음률/등뼈 려

궁궐/종묘/불알 썩힐/담/몸 궁 움집 면 법칙/등마루뼈/종·칼·나라·고을이름 려

→궁궐 안의 집(宀)은 똑같은 방들이, 사람의 등뼈/척추 뼈(呂)가 질 질서 있게 고루 연결되어 있는 것처럼 궁중에는 여러 개의 방들이 고루 갖추어져 잇달아 연결되어 있어서 그 모양을 뜻하여 나타낸 글자로 '궁궐/궁중'이란 뜻으로 쓰이게 된 글자이다.

[제7주 : 부수자(43)-1 尢 ~ 부수자(47)-2 川]

尤 더욱 우 = 尢 절름발이 왕 + 丶 불똥 주

가장/탓할/허물/나무랄 우 한 발 굽을/곱추(사) 왕 귀절 칠(찍을) 주
심할/너무/뛰어날/원망할 우 난장이/말르는 병 왕 표할/등불/심지 주
제일 빼어날 우

→설문에서는 [ナ=又손 우]과 [乚=乙굽을 을]이 합쳐 이루어진 글자로 풀이하
고 있다.→손(ナ=又)에 쥐고 있는 물건(丶)이 옆으로 삐져나가(乙) 그 물건을 떨어뜨
린 것을 나타내었다. 한편, 자형으로 보아서는 걸음 걸이가 자유스럽지 못한 몸이 불
편한 사람(尢)이 어떤 물체(丶)를 떨어 뜨린 것으로, 또는 개(犬)가 한 쪽 다리를 꿇고
앉아서 또는 한 쪽 다리를 절며 심하게 짖어 대는(丶) 모습에서 '탓하다/나무라다/원망
하다/허물' 또는 '더욱/가장/심하게 짖는다(丶)'는 뜻을 나타낸 글자라고 볼 수 있다.

就 이룰 취 = 京 사람이 만든 매우 높은언덕 경 + 尤 더욱우

나아갈/곧/좇을/높을/마칠 취 서울/클/놑은 언덕 경 가장/탓할/허물/나무랄 우
될/맞을/두루/능할/끝날 취 곳집/가지런할/수 이름 경 심할/너무/뛰어날/원망할 우

→매우 높은 언덕(京)위의 집이나, 서울의 궁성(京)을 지을 때, 보다 더욱(尤) 높이 쌓
아 지었다는 뜻을 나타낸 글자로, 다 지었을 때는 경축하고 부정함을 없애기 위한
축제에 '개(犬→尤)'를 희생 제물로 삼아 제사를 지냈다는 뜻의 글자로서, '이루다/높
히다/끝나다/마치다' 등의 뜻을 나타내게 된 글자로 쓰이게 되었다.

尾 꼬리 미 = 尸 몸/주검 시 + 毛 털 모

끝/뒤/희미할/마리 미 시동/주관할/베풀/진칠 시 터럭/풀/짐승/퇴할 모
맞칠/밑/흘레할 미 일 보살피지 않을/지붕 시 나이차례/약간 모

→[낱말뜻]※흘레하다=동물들이 수컷과 암컷이 서로 교접(교미)하는 것.
　　　시동(尸童)=제사를 지낼 때에 신위(神位) 대신으로 앉히던 아이.
　　　신위(神位)=죽은 이의 영혼이 의지할 자리. 신주(神主). 지방(紙榜).
　　　신주(神主)=죽은 이의 위패(位牌). →※위패=신주의 이름을 적은 나무패.
　　　지방(紙榜)=종이로 만든 신주(神主)
→동물(尸몸 시)의 꼬리 털(毛) 모양을 뜻하여 나타낸 글자로 '꼬리'의 뜻으로 쓰인다.

居 머물/살 거 = 尸 사람/주검 시 + 古 옛/예 고

있을/앉을/곳/편안할 거 시동/주관할/베풀/진칠 시 오랠/오래되었을/선조 고
거처할/쌓을/그칠 거 일 보살피지 않을/지붕 시 떳떳이 말할/비롯할/하늘 고

→옛(古)부터 한 곳에 오래도록(古) 사람(尸사람 시)이 이동하지 않고 죽은 듯이 사람이(尸)
머물러 살고 있다는 뜻을 나타낸 글자로, '살다/거처하다/있다'의 뜻으로 쓰이게 되었다.

屈 굽을 굴 = **尸** 몸/주검 시 + **出** 나갈 출

굴복할/움푹 팰/줄일/짧을 **굴**　시동/주관할/베풀/진칠 **시**　①날/태어날/물리칠 **출**
굽힐/청할/삐걱거릴/다할/강할 **굴**　일 보살피지 않을/지붕 **시**　②내보낼 **추**

→본래는 [尾꼬리 미]와 [出나갈 출]이 합쳐 이루어진 글자로, 꼬리가 짧은 곤충이
나 벌레가 몸과 꼬리(尾:毛생략→出)를 굽혔다 폈다 하며 기어가는(毛대신→出) 모습을
본떠 만들어진 글자라고 하며, 또는 동물의 척추 끝에 나가서(出) 달린 꼬리(尾)가 둘
둘 구부려져 말린 모양을 본떠 만든 글자(毛대신→出→屈)로 '굽다'의 뜻이 된 글자 이다.

屋 집 옥 = **尸** 사람/주검 시 + **至** 이를 지

지붕/그칠/도마 **옥**　시동/주관할/베풀/진칠 **시**　다다를/올/곳/착할/모일 **지**
갖출/쉴/수레뚜껑 **옥**　일 보살피지 않을/지붕 **시**　클/미칠지/지극할/절기 **지**

→사람(尸사람 시)이 이르러(至이르는 곳 지) 머물러 사는 곳, 모여사는 곳, 쉴 수 있는 곳
인 '집'을 뜻하여 나타낸 글자로, '집/지붕/쉴 수 있는' 뜻을 나타내게 된 글자이다.

屢 자주 루 = **尸** 지붕(집)/사람 시 + **婁** 빌/어리석을 루

여러/번잡할/빠를 **루**　지붕(집)/주검(사람)시동/베풀 **시**　비어있을/고달플/어둘/여러 **루**
　　주관할/일 보살피지 않을/진칠 **시**　자주/성길/별·강·땅사람 이름 **루**

婁:드문드문하다/거두다/끌다/아로새길/새긴 모양/거듭/소를 맬/어리석을/작은 언덕 **루**

→본래는 [(尸)屋집 옥]과 [婁빌 루]가 합쳐 이루어진 글자로, 집(屋→尸지붕 시)
안에 있어야 할 물건들이 자주 비어(婁)있으니 이런 물건들을 자주(婁) 챙겨 넣는다
는 뜻으로 된 글자라 한다.　또는, 어리석은(婁) 사람(尸사람 시)은 번번히 엉뚱한
일들을 자주 벌리곤 한다는 데서 '번잡할/여러번' 뜻을 나타낸 글자라고도 한다.

層 층/겹 층 = **尸** 지붕(집)/사람 시 + **曾** 거듭 증

겹칠/거듭/층층대 **층**　지붕(집)/주검(사람)시동/베풀 **시**　더할/이에/일찍/지난번 **증**
　　주관할/일 보살피지 않을/진칠 **시**　들다/끝/깊을/말첫마디 **증**

→[尸지붕(집)/사람(주검) 시]는 [戶집 호]의 변형으로 [尸지붕 시]는 사람이 누워
서 사는 지붕이 있는[집戶]이란 뜻으로 풀이될 수 있다. 집(戶→尸) 지붕(尸)위
에 또 하나의 지붕(尸)이 있는 집(尸)을 더하여 거듭(曾) 지붕(尸)을 만든 집(尸)을
짓는다는 뜻으로, '겹칠/거듭/층층'의 뜻으로 쓰이게 된 글자이다.

岳 큰 산 악 = **丘** 언덕 구 + **山** 뫼(메) 산

아내의 부모/벼슬 이름 **악**　높을/메(뫼)/마을/무덤/클 **구**　산/절/무덤/분묘 **산**

→산(山) 위에 또 언덕(丘)이 있는 더 높고 큰 산을 말함이다. 嶽(큰 산 악)의 옛 글자이다.
→※[참고]山(산)-자체가 주로 돌로 뾰족함.　丘(구)-자체가 주로 흙으로 위가 편편함.

- 28 -

①岸 기슭 안 = 厂 벼랑 알 (山 + 厂) + 干 기울 간
언덕/낭떠러지/벼랑 **안**　　바위벼랑 **알**　뫼(메)/산 **산** 기슭/언덕 **한(엄)**　범할/방패/천간 **간**
기운찰/나타낼 **안**　　높은언덕 **알**　절/무덤/분묘 **산**　굴바위 **한(엄)**　막을/간여할 **간**

②岸 기슭 안 = 山 뫼(메) 산 + 厈 언덕/굴바위집 엄

→①산(山)처럼 높은 언덕(厂)이 기울어져(干기울 간) 있는 벼랑을 뜻한 글자.②산(山)밑 기슭(厂)이 패이고 깎이어진(干침범할 간) 낭떠러지 언덕을 뜻한 글자.③산(山)아래 언덕의 굴바위집(厈)은 산 기슭(岸)이라는 뜻을 나타낸 글자 등으로 풀이 할 수 있다.

峯 메(뫼) 봉 = 山 뫼(메) 산 + 夆 솟아오를 봉
산봉우리/고을이름 **봉**　　산/절/무덤/분묘 **산**　봉우리/만날/끌어당길 **봉**
봉우리 모양을 한 것 **봉**　　　　　　　　이끌/서로바등거릴/벌 **봉**

→산(山)이 치솟아오른(夆) 봉우리라는 뜻을 나타내게 된 글자(峰=峯)이다.

→※ [참고]→① 夆=夂(뒤져올 치)+ 丰(예쁠/풀 무성할 봉) ② 峰=峯

崇 (산)높을 숭 = 山 뫼(메) 산 + 宗 높을 종
존중할/공경할/귀할/모을 **숭**　　산/절/무덤/분묘 **산**　마루/으뜸/밑(바탕)/겨레 **종**
모을/마칠/채울/중히여길 **숭**　　　　　　　　일가/높일/사당/종묘/교파 **종**

→①산(山)이 높고(宗높을 종) 매우 큰 모습에서 우러러보인다에서 '공경하다'의 뜻을 나타낸 글자이다. 또, ②산(山) 마루(宗마루 종)의 뜻을 나타낸 글자이다. 그러므로, 높다/높히다/받들다/존중하다/귀하다/공경하다' 등의 뜻으로 쓰이게 된 글자이다.

州 고을 주 = (ᪿ)↔(丶丶) + 川
마을/모일/나라/주/섬 **주**　└물속에서 치솟은 땅을 나타낸 것　　내/굴/구멍 **천**
　　　　　　　　　　　　　　⇓　　　　　　　　꿈틀꿈틀하는 모양 **천**

→흐르는 물(川) 가운데에 (ᪿ) 또는 (丶丶)처럼 치솟아 드러낸 땅을 나타낸 글자이다.

巡 = 辶(= 辵)+ 巛(川)
순행할/살필/순찰할 **순**　쉬엄쉬엄 갈/뛸/거닐 **착**　　　　　　　내/굴/구멍 **천**
두루 돌아다닐/돌/ **순**　　　　　　　　　　　　　　꿈틀꿈틀하는 모양 **천**

→냇물(巛=川)은 돌고 돌아 이리저리 흘러 다닌다(辶=辵)는 뜻을 나타낸 글자로, '순행한다/두루 돌아다닌다/돈다/살피다/순찰돌다' 등의 뜻으로 쓰이게 된 글자이다.

[제8주 : 제5주 부터 ~ 제7주 까지 한자 평가 문제 Ⅰ]

※아래 글은 한자의 뜻과 음을 나타낸 것이다. 이 '뜻과 음'을 잘
　읽고 여기에 관계되는 알맞은 한자를 아래의 네모칸 안에서 골
　라 그 번호나, 또는 그 기호를 (　)안에 쓰시오.

1. ①절 사②관청/내시 시--(　)　　2. 마루/으뜸/높을 종----(　)
3. 큰 활/동쪽 민족 이----(　)　　4. 종/놈/포로 노--------(　)
5. 나라/나라 세울 국------(　)　　6. 장할/젊을/굳셀 장------(　)
7. 구멍/성(姓)씨 공--------(　)　　8. 뾰족할/날카로울 첨-----(　)
9. 혹/의심낼/괴이할 혹-----(　)　 10. 묻을/묻힐/감출 매------(　)
11. ①쏠/맞힐 사②벼슬 이름 야 ③음률 이름/싫을 역-----------(　)

①壯 ②射 ③國 ④孔 ⑤或 ⑥埋 ⑦尖 ⑧奴 ⑨寺 ⑩夷 ⑪宗

12. 자주/여러 루-------(　)　 13. 높힐/오히려 상------(　)
14. 벼랑/언덕/높을 알---(　)　 15. 이룰/나아갈 취------(　)
16. 층/겹/층층대 층-----(　)　 17. 꼬리/끝/흘레할 미----(　)
18. 가운데/반분/밝을 앙--(　)　 19. 높을/존중할/공경할 숭--(　)
20. 굽을/움푹팰 굴-----(　)　　21. 클/콩/심할/처음 태---(　)
22. 마당/곳/구획/시험장/때 장-------------------(　)

①太 ②尸 ③崇 ④屢 ⑤尚 ⑥央 ⑦層 ⑧屈 ⑨就 ⑩場 ⑪尾

23.순행할/두루돌아다닐 순--(　)　 24.효도/부모 잘 섬길 효-----(　)
25.집/남편/집안 가------(　)　 26.편안할/자리잡을 안------(　)
27.글자/낳을 자-------(　)　 28.많을/뛰어날/과할 다-----(　)
29.바깥/다를/멀리할 외---(　)　 30.여름/나라이름 하--------(　)
31.각각/제각기 각------(　)　 32.좋을/좋아할 호--------(　)
33.땅/곳/뭍/경우/바탕/아래(밑) 지-------------------(　)

①夏 ②安 ③孝 ④巡 ⑤家 ⑥字 ⑦各 ⑧地 ⑨外 ⑩好 ⑪多

[제8주 : 제5주 부터 ~ 제7주 까지 한자 평가 문제 Ⅱ]

※아래의 한자를 올바르게 읽을 수 있는 한자의 음을 ()안에 바르게 쓰시오.

1.外出() 2.少女() 3.家屋()

4.山岳() 5.宗家() 6.孝子()

7.多少() 8.村老() 9.夏至()

10.個別() 11.下女() 12.別居()

13.屋上() 14.屋外() 15.大尾()

16.山水() 17.下山() 18.尙古()

19.少壯() 20.不安() 21.入場()

22.大小() 23.太古() 24.國家()

25.不吉() 26.安危() 27.崇古()

28.九夏() 29.場內() 30.原因()

31.巡山() 32.寸功() 33.土地()

34.射出() 35.尖尾() 36.屈身()

37.丘木() 38.居士() 39.字字()

40.太宗() 41.孔子() 42.老少()

43.宗匠() 44.安身() 45.完安()

46.家居() 47.身分() 48.上層()

49.自古以來() 50.如出一口()

[제8주 '평가 문제 II'의 낱말 뜻]

1.外出(외출)=(집이나 직장에서)볼일을 보러 밖에 나감. 나들이.

2.少女(소녀)=아주 어리지도 않고 성숙하지도 않은 여자 아이.

3.家屋(가옥)=(사람이 사는) 집.

4.山岳(산악)=산(山). 땅 위의 어느곳이 다른 곳보다 두드러지게
　　　　　　높게 솟아 있고 험한 부분.

5.宗家(종가)=한 문중에서 맏이로만 이어 온 큰집. 종갓집. 큰집.

6.孝子(효자)=효성스러운 자식. 효성스러운 아들.

7.多少(다소)=①(분량의 정도가) 많음과 적음.②조금. 약간. 어느정도.

8.村老(촌로)=마을의 늙은이. 촌옹(村翁). 시골의 노인(늙은이).

9.夏至(하지)=24절기의 하나. 6월 21일경. 낮의 길이가 가장 긴 날.

10.個別(개별)=따로따로임. 하나하나 따로의 것.

11.下女(하녀)=여자 하인. 계집종. 남의 집에 매여서 일하는 여자.

12.別居(별거)=(부부 또는 한가족이) 따로 떨어져 삶. 딴살림을 함.

13.屋上(옥상)=지붕 위. 현대식 건물 맨 위(꼭대기)의 평평한 곳.

14.屋外(옥외)=집의 바깥. 건물의 바깥. 한데.

15.大尾(대미)=맨 끝. 대단원(大團圓). 일의 맨 끝. 마지막 장면.

16.山水(산수)=①산과 물이란 뜻으로 '자연의 경치'를 뜻함.
　　　　　　②산에서 흘러내리는 물.

17.下山(하산)=산에서 내려옴.

18.尚古(상고)=옛 문물(문화<법률·학문·예술·종교등>의 산물)을 소중히 여김.

19.少壯(소장)=젊고 기운이 왕성함.

20.不安(불안)=걱정이 되어 마음이 편안하지 않함, 또는 그런 마음.

21.入場(입장)=극장이나 식장·경기장 따위의 장내에 들어감.

22.大小(대소)=크고 작음. 큰 것과 작은 것.

23.太古(태고)=아주 오랜 옛날.

24.國家(국가)=나라. 일정한 사람들이 일정한 곳 영토에 무리지어 함
　　　　　　께 살면서 주권에 의한 통치 조직을 이루고 있는 사회 집단.

25.不吉(불길)=좋지 아니한 것. 나쁜일이 생길 것 같은 느낌.

26.安危(안위)=편안함과 위태로움. 안정된 것과 위험한 것.

27.崇古(숭고)=옛 문물(문화<법률·학문·예술·종교등>의 산물)을 숭상함.

28.九夏(구하)=여름철의 90일 동안을 일컫는 말. 삼하(三夏).

29.場內(장내)=어떠한 장소의 안.

30.原因(원인)=사물의 말미암은 까닭, 곧 어떤 일이나 상태보다
　　　　　　먼저 일어나 그것을 일으키는 근본 현상. 원유(原由).

31.巡山(순산)=산림(山林)을 돌아보고 살핌.

32.寸功(촌공)=아주 작은 공로.

33.土地(토지)=①땅. 흙. ②집을 짓거나 농사를 지을 수 있는 지면.

34.射出(사출)=①화살이나 탄알 따위를 쏘아 냄. ②액체 따위를 뿜어 냄.

35.尖尾(첨미)=뾰족한 물건의 맨 끝이나 꽁지.

36.屈身(굴신)=①몸을 굽힘. ②겸손하게 처신함.

37.丘木(구목)=무덤 주변에 가꾸어 놓은 나무.

38.居士(거사)=재덕을 겸비했으나 벼슬하지 않는 선비. 처사(處士).

39.字字(자자)=한 글자 한 글자.　　　　　└ 처사(處곳 처, 士선비 사)

40.太宗(태종)=①매우 큰 종묘. ②한 왕조의 선조 가운데 그 공과 덕이
　　　　　　태조에 버금할 만한 임금.

41.孔子(공자)=중국 노나라 때 학자로 그의 언행이 '논어'라는 책으로 펼쳐졌으며,
예·악·시·서·역·춘추를 산술(삭제 정리하여 기술)하여 후세에 유교의 시조가 되었다.

42.老少(노소)=늙은이와 젊은이. 소장(少長).

43.宗匠(종장)=①장인(匠人)의 우두머리. ②경학에 밝고 글을 잘 짓는 사람.

44.安身(안신)=몸을 편안히 가짐.

45.完安(완안)=완전하고 편안함.

46.家居(가거)=벼슬을 하지 않거나, 시집가지 않고 집에서 지냄.

47.身分(신분)=①개인의 사회적 지위. ②사람의 법률상 지위나 자격.

48.上層(상층)=윗층. 위의 층.

49.自古以來(자고이래)=예로부터 지금까지의 동안. ※준말→古來(고래).

50.如出一口(여출일구)=여러 사람의 말이 한결같이 같음.
　　　　※비슷한 말→이구동성(異다를 이, 口말할 구, 同같을 동, 聲소리 성).

左 왼손 좌 = ナ(=屮) + 工

원/도울/낮출/증거할/멀리할 **좌**　　왼손 **좌**　　왼손 **좌**　　장인/만들/공교할 **공**

→일군(사람)이 일을 할 때에 왼손(ナ=屮)이 오른손을 도와서 왼손(ナ=屮)으로 공구나 자를 들고 '일을 한다는(工만들 공)' 데서 'ナ(=屮 왼손 좌)'에 '工(장인/만들 공)'을 합쳐 만들어진 글자로, '왼쪽/왼손/돕는다'의 뜻을 나타내게 된 글자이다.

巧 교묘할 교 = 工 장인 공 + 丂 기운 막힐 고

잘 할/재주/공교할 **교**　　공교할/만들/일 **공**　　숨 막힐/입김 나감 막힐 **고**
똑똑할/예쁠/꾸밀 **교**　　직공/공부/벼슬 **공**　　'巧'의 '옛글자'이기도 하다.

→'丂'→간직한 기능의 기운을 밖으로 쏟아내지 못하고 그 기운을 가지고 있다는 뜻. '이런 간직된 기능의 기운(丂)을 가지고 있는 장인/기술자(工)'라는 뜻을 나타내는 글자로, '교묘한 기술/공교한 기능/예쁘게 꾸밈/재주가 많음/똑똑한 기술자'라는 뜻을 나타내게 된 글자이다.

巨 클 거 = 工 장인공(←工←작은 자) + コ←손잡이

많을/자(곡척) **거**　　공교할/만들/일/직공/공부/벼슬 **공**
거칠다/어찌 **거**:(총획수:5획임) →부수자 '장인 공(工)'의 제 2획의 글자임.

→목수들이 사용하고 있는 작은 곡척(구부러진 자→'ㄴ'·'ㄱ')을 뜻한 작은 '자'는 '工(공)'으로 나타내며, 이것 보다 커다란 자는 가운데에 손잡이가 달린 '자'이다. 이 손잡이가 달린 커다란 '자'를 뜻하여 나타낸 글자는 '巨(거)'이다.

已 '이미/벌써/그칠/말다/따름/매우/써/낫다' 이

→농사짓는 데에 쓰였던 구부러진 나무나 또는 쟁기의 보습 모양을 본떠 나타낸 글자로, 논·밭갈이가 '벌써 이미 끝이 났다'는 뜻을 나타내게 된 글자로 쓰였다. 부수자 '몸 기(己)'의 제 0획에 있는 글자이다.

巳 ①뱀 사 ②음력 4월 사 ③여섯째지지 사
④모태(자궁)속에서 자라고 있는 아기 모습 사

→①봄철에 산비탈길에서 구불구불 기어가는 뱀의 모습과, ②음력 4월에 논두렁에서 아지랑이가 아른거리는 기운이 위로 올라가는 모습과, ③'자·축·인·묘·진·사·오·미·신·유·술·해'의 12지지에서 여섯 번째 지지(地支)를 가리키는 '사(巳뱀 사)'와 ④어머니 모태(자궁)속에서 자라고 있는 아기 모습을 본뜬 글자이다.
→※부수자 '몸 기(己)'의 제 0획의 글자이다.

巷 = 共 + 巳 (←邑 의 변형)

거리/골목/마을 **항**　　함께/한가지 **공**　　뱀/4월/여섯째지지 **사** ←'고을(마을) **읍**'글자를
복도/문 밖 **항**　　모두/모을/향할 **공**　　모태속 아기모습 **사**　　'巳'로 바꾸어 쓰였음.

→'巷'의 전서 글자에서 '邑+共+邑'으로 구성 되었던, 두 개의 '邑(고을읍)'이 한 개
　의 '巳'로 모양이 바뀌어 졌다. 마을(邑→巳) 사람들이 다같이(共) 사용하는 마을(邑→巳)
　안의 동네길인 길거리를 뜻하여 나타낸 글자이다. ※'巷'은 부수 '몸 기(己)'의 제 6획에 있다.

市 저자 시 = 亠 머리 부분 두 + 巾 수건 건

값/흥정할/장사 **시**　　　　↑　　　덮을 **두**　　　　　↑　　형겊/덮을 **건**
집 많을/동네 **시**　　　(亠←屮=之갈 지의 변형)　　(외출 때 입는 옷을 뜻함)

→[낱말뜻]※저자=사람이 많이 모이는 길거리. 물건을 사고 파는 시장.

→자원 해설이 분분하나, '市(저자 시)'의 본래 뜻은 모두 일치하고 있다.

　①市 = 丶(← 여러가지 물건들을 표현 한 것)+ 帀(두를 잡)→ 여기서 두를 잡(帀)
　　의 글자를 거꾸로 뒤집으면 [屮=之갈 지]의 모양이 되므로 이 글자(帀↔屮)가
　　바로 되었다가 뒤집혔다 하는 모양이 사람들이 물건을 사기 위해서 복잡하게 붐
　　비고 있음을 나타낸 글자로 풀이 하고 있다.

　②市 = 亠(← 屮=之갈 지의 변형)+ 冂(성곽 경→빙 둘린 담장)+ ㅣ(←ㄋ또는 乀)
　　→'ㅣ'을 及(미칠 급)의 생략형인 'ㄋ'과 또는 '乀(끌 불)'로 해석하고 있다. 빙 둘려
　　진 담장(冂) 안에서 물건들을 사고 팔려고 하는 많은 사람들이 시장에 붐비듯(ㄋ:미
　　친다·乀:끌려 간다) 그 곳(冂)에 가고(亠 ← 屮=之갈 지) 있다는 뜻으로 풀이하고 있다.

　③시장(市저자거리)에는 외출 할 때의 옷(巾)을 입고 간다(亠 ← 屮=之갈지)는
　　뜻으로 풀이 하고 있다.

市 앞치마 불 = 一 한 일 + 巾 수건 건

　　슬갑 **불**　　하나/오로지/온통/같을/낱낱이 **일**　　천/형겊/덮을 **건**

→천(巾)으로 앞을 가려 두루고 그 위를 끈(一)으로 동여 매어 묶은 것을 나타낸 글자
　로 '앞치마'라는 뜻을 나타내게 된 글자이다.

→※[참고] 그런데, '市(저자 시)'와 '市(앞치마 불)'의 글자를 잘 구분하지 못하고
　　혼동하여 쓰여지고 있는 경우가 너무나 많은데, 이제는 바르게 쓰기 바란다.

布 베 포 = 𠂇 (= 屮) + 巾 수건 건

피륙/펼/벌일/베풀/돈 **포**　　왼손 **좌**　　왼손 **좌**　　형겊/천/덮을 **건**

→구겨진 옷감(巾)을 손(又손 우←𠂇=屮)으로 잘 다듬고 손질(又손 우←𠂇=屮)하여 잘
　편다는 뜻의 글자이다.

希 바랄 희 = 爻 엇갈릴 효 + 巾 수건 건

베풀/흩어질/적을(드물)/그칠 희 사귈/본 받을/괘 이름 효 헝겊/천/덮을 건

→옛날에는 실을 엇갈려 엮어(爻) 짠 옷감(巾)은 아주 귀하고 흔하지가 않았다. 그래서
 이런 옷감을 갖기를 바란다는 뜻으로, '드물다/바라다'의 뜻의 글자로 쓰이게 되었다.
→※[참고] '希'와 '稀'는 같은 '뜻과 음'으로 쓰여지고 있다.

平 평평할 평 = 于 말할 우 + 八 나눌 팔

①다스릴/화할 평 어조사/갈/탄식할/~부터 우 여덟/등질/흩어질 팔
②고를/편편할 편

→말을 할(于:말할 우) 때 입김이 퍼져나감이(八:나뉘어 흩어질 팔) 고루 평평하게 퍼져
 나간다(于+八=平)는 데서 '평평할 평'의 뜻과 음의 글자가 되었다. [于]는 [二두 이]
 부수에 있는 글자이나, [平]字에서, [于]가 [干]과 모양이 비슷하다하여 [平]을 '방
 패 간(干)' 부수자에 분류 하였다.

年(=秊 본글자) = 𠂉(=人) + 㐌 걸을 과

해/시대/나이/나아갈 년 사람 인 가리장이 벌려 걸을 과

秊(=年) 해 년 = 禾 벼 화 + 千 일천 천

→여러 가지 많은(千:많은 종류) 곡식(禾)들이 자라서 익는 기간이 1년이 걸린다는 뜻을
 나타내게 된 글자로, 훗날 '秊'을 '年'으로 모양이 바뀌어져 쓰여지고 있다.
→※[참고] '平'과 '年'은 '방패 간(干)'부수의 제 2획과 3획에 속한 글자이다.

刊 깎을 간 = 干 + 刂(=刀)

나무쪼갤/새길 간 방패/범할/천간 간 칼/자를/병장기 도
벨/책 펴낼 간 막을/간여할 간 위엄/돈 이름 도

→방패(干)처럼 넓은 판자에 칼로 글자를 새겨(刂=刀) 책을 인쇄해 낸다는 뜻을 나타내
 게 된 글자이다. →※[참고]'刊'은 부수자 '칼 도(刂)'의 제 3획에 속한 글자이다.

幼 어릴 유 = 幺 작을 요 + 力 힘 력

①어린이/사랑할 유 ②깊을 요 어릴/작은 새 이름/유약할 요 힘쓸/일할/부지런할 력

→갓난 어린 아이(幺)의 힘(力)은 아주 연약하다는 뜻을 나타낸 글자이다.

幽 그윽할 유 = 玄玄 작을 유 ＋ 山 뫼(메) 산
숨을/가둘/어두울/조용할 유 　　　　　　　　　　 산/절/무덤/분묘 산

→작고(么) 작아(么)서 더욱 작아져(玄玄), 너무 작은 것(玄玄)이 산(山)속에 숨어 들어 있는 모양을 나타낸 글자로, 숨겨진 것이 잘 보이지도 않아 그 주변이 그윽하기 까지 하다는 데서, '숨다/가두다/어둡다/그윽하고 조용하다' 등의 뜻을 나타내게 된 글자이다.

床 (속자 =牀 본자) 평상 상 ＝ 广 집 엄 ＋ 木 나무/곧을 목
마루바닥/걸상 상 　　　　　 바위집/돌집/마룻대 엄 　　 ①질박할/무명 목
우물난간/우물귀틀 상 　 도리(들보와 직각인 기둥과 기둥위에 얹는 나무) 엄 　 ②木瓜모과 모

→원래 글자는 나무(木) 널빤지(뉘)를 깔고 네 귀퉁이에 기둥을 세워 만든 '평상'의 뜻으로 '牀'자로 나타냈다. 또, 나무판(木)위에 집(广)처럼 네 귀퉁이에 기둥을 세우고 위에 널판지(뉘)덮고 발을 달아 집(广)처럼 만든 나무 침대라 하여 '床'자로 나타냈다. 지금은 주로 '床'자로 표기하며, '평상/결상/마루바닥'의 뜻으로 쓰여지고 있다.

序 차례 서 ＝ 广 집 엄 ＋ 予 취할/줄 여
담(담장)/학교/순서/펼 서 　 바위집/돌집/마룻대 엄 　 나(=余:나 여)여 ['豫'의 약자]

→금문에서 '序'는 집(广)에서 베틀의 북실통을 주고 받으며(予북실통을 취함) 베를 짜서 차곡차곡 베를 차례차례 쌓아 두는 데서 '차례/순서'란 뜻을 나타내게 된 글자이다.

庫 창고 고 ＝ 广 집 엄 ＋ 車 수레 차/거
곳집/문 이름/별 이름 고 　 바위집/돌집/마룻대 엄 　 수레의 바퀴/잇몸/성(姓)씨 차/거

→수레(車)나, 병거(兵車)나, 전차(戰車)를 넣어 두는 창고를 뜻하여 만들어진 글자이다.

建 세울 건 ＝ 廴 길게 걸을 인 ＋ 聿 붓/좇을/지을 율
설/둘/이룩할/심을 건 　　 당길/멀리 갈/끌 인 　 오직/마침내/스스로/어조사 율

→붓(聿붓 율)을 잡고 글씨를 쓸 때는 어느 한쪽으로 치우치지 않게 똑바로 붓대를 쥐고 쓰듯이 법률(律→聿지을 율)을 제정하던, 건물을 세우든 중심을 잡아 어느 한쪽으로 치우치지 않게 법률(律→聿지을 율)을 제정하거나, 건축물을 지어야(聿지을 율)한다. 그래야 나라의 경계가 되는 변방 멀리까지(廴멀리 갈 인) 질서와 기강이 세워지고(建), 건축물 또한 오래도록 길게(廴길게 걸을 인) 지탱하여 간다는 뜻을 나타낸 글자로, [세우다/이룩하다]의 뜻으로 쓰이게 되었다.

弄 희롱할 롱(농) ＝ 王(=玉) ＋ 廾 두 손 맞잡을 공
업신여길/놀/즐길/구경할 롱(농) 임금 왕 ← 구슬 옥 글자에서 'ヽ'을 생략함. 　 받쳐들/팔짱낄 공

→옥(玉) 구슬(玉)을 두 손(廾)으로 받쳐 들고 놀이를 하며 즐긴다는 뜻을 나타내게 된 글자이다. ※玉(구슬 옥)자가 다른 글자와 합쳐지게 되면 'ヽ'을 생략하게 된다. 이때 생략되어진 글자는 '王'자가 되지만, '임금 왕'이 아니고 '구슬 옥'으로 보아야 한다.

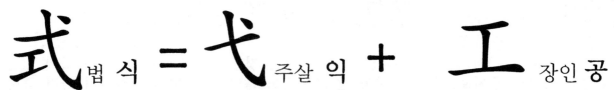

式 법 식 = 弋 주살 익 + 工 장인 공

제도/의식/본/쓸/행할 식 풋말/취할/잡을 익 공교할/만들/일/벼슬 공
법률에 따를/경례할 식 홰(말뚝)/검은 빛깔 익

→[낱말뜻]※주살=화살 끝(오늬)에 줄을 매어 쏘아 짐승을 <u>잡는</u> 화살.
→무슨 일을 하거나 물건을 만들려면 정확한 칫수를 재는 자(尺자 척→工정확한 칫수에 맞추어 만들 공)와 만들고 일할 수 있는 공구(工)가 필요하다. 정확한 길이를 표시(弋표할 익)한 곳 또는 정확한 거리를 말뚝(弋말뚝 익)을 세워둔 곳에 따라 일하고 만든다는 데서, '弋과 工'을 합쳐 '式'자로, '법/제도/의식/쓸(행할)'의 뜻을 나타내는 글자로 만들어 쓰이게 되었다. 또는 기준을 세운 법도(工만들 공)에 따라 만들고, 그 법도를 <u>잡는다(弋주살 익)</u>=지킨다는 뜻으로 풀이할 수 있다.

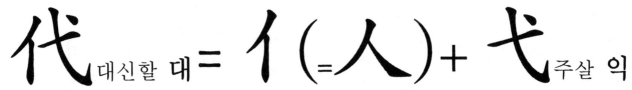

代 대신할 대 = 亻(=人) + 弋 주살 익

갈마들/바꿀/시대 대 사람/백성/잘난사람 인 풋말/취할/잡을 익
댓수/역대 대 남/사람됨됨이 인 홰(말뚝)/검은 빛깔 익

→나라의 변방(국경)을 지키는 데, 그 경계 지점에 사람(亻=人)대신 말뚝(弋말뚝 익)을 박아 풋말(弋풋말 익)을 세워 표시하는 데서 사람을 대신한다는 뜻을 나타내게 되었다.

引 이끌/끌 인 = 弓 활 궁 + 丨 셈대 세울 곤

당길/인도할/활 당길 인 땅 재는 자(여섯자·여덟자) 궁 꿰뚫을/나아갈/송곳 곤
 과녁 거리/궁술/우산의 살 궁 위아래통할/송곳 곤

→활(弓)에 화살(丨)을 대고 끌어 당기는 모양을 뜻하여 나타낸 글자로, '끌어당긴다'는 뜻으로 쓰이게 된 글자이다.
→※[참고] : '弓'→처음에는 과녁까지의 거리를 '6자', 또는 '8자'라는 설이 있으나, 현대에는 땅을 재는 단위로 '1弓을 5자'로 고정되어 있다.

弟 아우 제 = 弓 활 궁 + Y 가장귀 아 + 丿 ①삐칠 별

제자/공경할 제 우산의 살 궁 가닥날/두 갈래질 아 ①목 바로 펼/좌로 삐칠 별
순할/차례 제 땅 재는 자(여섯자·여덟자) 궁 ②목숨 끊을 요

→앞쪽이 두 가닥진 창(Y두 갈래질 아)과 크게 휘둘러 내려치는 장검(丿목숨 끊을 요)과 같은, 무기의 창자루(Y)와 칼자루(丿)를 가죽끈 등으로 가지런히 나선형 모양(弓)으로 질서 정연하게 차례차례 '휘어 감아 내려가는(弓)' 모양을 뜻하여 나타낸 글자로 '차례/순서'라는 뜻과, 형제의 순서인 '동생/아우'라는 뜻으로 쓰이게 된 글자이다.

录(彔=彖) = 크(彑) + 氺

깎을/나무깎을/새길 **록**　　　　　돼지머리 **계**　　　물 **수**
근본/근원/영롱할 **록**　　　　　고슴도치머리 **계**　　(氺=氵=水)

→멧돼지(彑=彑=크)가 산 속의 나무 진액(氺=氵=水)을 빨아 먹으려고 나무 껍질을 벗긴
　다는 뜻에서 '나무를 깎다/새기다'는 뜻을 나타내게 된 글자이다.

彖 단/단사 **단** = 彑(크) + 豕

점치다/판단하다/결단할/돼지 달아날 **단**　돼지머리/고슴도치머리 **계**　　돼지/돝 **시**

→[낱말뜻]※단사(彖辭)=주역에서 각 괘의 뜻을 풀이한 주역의 총론.
→돼지(豕)가 우리에서 벗어나려고, 머리(크=彑=크)로 우리를 부수고 달아난다는 뜻을
　나타낸 글자로, '달아나다/결단하다'의 뜻을 나타내게 된 글자이다. 그런데 주(周)나
　라 문왕(文王)이 주역의 64개 괘(卦)를 설명하는 글을 쓴 머릿말을 '단사(彖辭)'라 하
　는 데서 '단/단사/점치다'의 뜻으로도 쓰이게 되었다.

彙(=彚) = 彑(크) + 冖 + 果

무리(동류)/고슴도치/모을/성할 **휘**　　돼지머리 **계**　　덮을 **멱**　　짐승이름 **과**
초목우거진모양/휘(비슷한말:斛곡) **휘**　고슴도치머리 **계**　덮어가릴 **멱**　열매/실과 **과**

→온몸에 털이 난 짐승(果)이 웅크리고(冖) 앉아 있는 고슴도치(크=彑=크)의 모양을
　뜻하여 나타낸 글자이다. 이렇게 털이 많이 난 고슴도치의 모양에서 무성하게 자란
　초목을 비유하여 '초목이 우거진 모양의 성하다' 등의 뜻과 그렇게 털이 많이 난 다
　른 짐승을 비유하여 같은 '무리'라는 뜻으로도 쓰이게 되었다.
→[낱말뜻]※휘=곡식의 양을 헤아리는 15말 또는 20말 들이의 용기 이름.
　　　　斛(곡):휘 곡=곡식의 양을 헤아리는 10말 들이의 용기 이름.

彐(크+크)(=多의 옛글자=夕+夕)

'돼지머리 **계**'의 '부수글자'가　많을/뛰어날/다만/과할/넓을 **다**　　저녁 **석**
2개 겹쳐진 글자이다.(크=彑=크)

→생고기를 팔고 있는 고깃집에 돼지머리가 여러개 놓여 있는 모습(크+크=彐)을 나타
　내어 많다(彐)는 뜻의 글자로 쓰여졌다. 이 글자 모양이 바뀌어서, 어제 저녁(夕) 오
　늘 저녁(夕) 내일 저녁(夕), 이렇게 매일 저녁마다(夕+夕=多) 똑 같은 일이 반복되는
　일이 늘상 있다보니 '彐' 모양이 '夕+夕=多' 모양으로 바뀌어 '多'을 많다는 뜻을 나
　타낸 글자로 쓰이게 되었다.

彗 비 혜 = 丰 예쁠 봉 + 丰 + ヨ 손/오른손 우

쓸다/별 이름 혜　　　풀 무성할 봉　　　　※'ヨ'와 'ㅋ'는 다른 글자이다.

→무성히 자란 풀 무더기 두 뭉치(丰+丰)를 묶어서 손(ヨ)으로 잡고 청소 하는 비.

→※[참고:유의할 것]'ヨ(손/오른손 우)'를 'ㅋ(돼지머리 계)'부수자에 분류되어 있다.

→[유의] 그래서 'ヨ'을 '돼지머리 계'라고 한다면 매우 잘못 된 것이며 틀리는 것이다.

→[낱말뜻]※비=마당을 쓸고 청소하는 비.

→※[참고]'丰'은 '豊(풍년 풍)'의 중국의 상용한자인 간체자로 쓰인다.

形 형상 형 = 开 평평할 견(←开←井) + 彡 무늬 삼

꼴/얼굴/형세 형　　오랑캐 이름/고을 이름 견　　　　　　　붓으로 그려 꾸민무늬 삼
형체/나타낼 형　　　　　　　　　　↑　　　　　　　　긴 머리털/빛날/터럭 삼
　　　　　　　　　　　　'[井→开→开]'의 변형

→평평한(开) 나무판 위에 가로 세로 방향(井→开→开)으로 이리저리 붓으로 그려 꾸민 모양의 무늬(彡)를 나타낸 데서 '형상/꼴/나타내다/형체/생김새 모양(얼굴)/형세(편)' 등의 뜻으로 쓰이게 된 글자이다.

彩 무늬 채 = 采(爫+木) + 彡 무늬 삼

채색/빛날/빛 채　　채색할/캘/빛날 채　손(발)톱 조　나무 목　　붓으로 그려 꾸민무늬 삼
노름(도박)/광채 채　채취할/선택할 채　　　　곧을/무명 목　긴 머리털/빛날/터럭 삼

→나무(판)(木)에 손(爫=爪)으로 초목과 자연의 아름다운 광채를 나타내는 채색을 하기 위해, 붓으로 이리저리 모양을 그려 꾸민 무늬(彡)가 여러 빛깔로 광채를 띠도록 한 뜻을 나타내게 된 글자이다.

影 그림자 영 = 景 볕 경(日+京) + 彡 무늬/터럭 삼

빛/모습/초상/형상 영　빛/경치/밝을 경　날/해 일 서울/클/높은 언덕 경　긴 머리털/빛날 삼

→景(경치/밝을/볕/빛 경)은 해(日해 일)가 높은(亠←高높을 고) 터전(小←丘언덕 구)에 세워 진 궁성(京궁성/서울/궁전/클/높은 언덕 경) 위에 높이 떠 있는(京높은 언덕 경) 해 (日태양/해 일)를 뜻한 글자로, 이때에 이 해(日해 일)가 빛을 비추어서, 그 햇빛에 의해 가리어져 생긴 그림자(彡무늬/빛날 삼)를 나타내어, 곧 햇빛에 의해서 생긴 '그림자'라는 뜻을 나타내게 된 글자이다.

役 국경 지킬 역 = 彳 왼발자축거릴 척 + 殳 창/칠 수

일/부역/부릴/싸움 역　　　　　　조금씩 걸을/머무를 척　몽둥이/날 없는 창/구부릴 수

→무기(殳창 수)를 들고 나라의 변방을 두루 돌아다니면서(彳) 국경을 지킨다는 뜻을 나타낸 글자이다.

律 법률 률 = 彳 왼 발자축거릴 척 + 聿 붓/좇을 율

절제할/저울질할/지을/풍류 률 조금씩 걸을/머무를 척 마침내/오직/스스로/지을 율

→사람이 스스로 좇아(聿스스로/좇을 율) 오직(聿오직 율) 지켜 나가야할(彳걸을/갈 척) 바를 지어서(聿지을 율) 붓(筆붓 필→聿붓 율)으로 적어 본보기로 삼은 '법률'이라는 뜻을 나타낸 글자이다.

後 뒷 후 = 彳 왼 발자축거릴 척 + 幺 + 夂

뒤질/늦을/지날/아들/어조사 후 조금씩 걸을/머무를 척 작을/어릴 요 천천히 걸을 쇠

→어리고 작은(幺작을 요) 발걸음(彳조금씩 걸을 척)으로 자축거리며(彳자축거릴 척) 천천히 걸으니(夂천천히 걸을 쇠) 남보다 뒤지고 늦게 이룬다는 뜻을 나타내게 된 글자로, '뒤/뒤질/늦을/지난후' 등의 뜻을 나타내게 된 글자이다.

得 얻을 득 = 彳 + 㝵 (旦 아침 단 + 寸)

얻어진 것/만족할 득 조금씩 걸을 척 ①취할 득/②그칠 애 ↑ 손/마디/법도/규칙 촌

잡을/취할/탐할 득 머무를/왼 발자축거릴 척 '見' 또는 '貝'의 변형 치/적을/헤아릴 촌

→[彳왼 발 자축거릴 척 + 㝵그칠 애/취할 득]의 글자로, '㝵(그칠 애/취할 득)'은 →법도(寸법도 촌)에 따라서 잘 살펴서(見볼 견의 변형→旦) 갖을 수 있는 것 만큼 손(寸손 촌)에 취한다(㝵취할 득)는 뜻으로, 또는 돈·재물(貝돈/재물 패의 변형→旦)을 어느 양 만큼 손(寸손 촌)에 적당히 욕심 부림을 그쳐서(㝵그칠 애) 쥔다는 뜻의 글자로, 해석하여 이러한 행위(彳걸을/갈 척)의 뜻을 나타내는 글자(得)로 만들어져 '얻다/만족하다/잡다/취하다'의 뜻으로 쓰이게 된 글자이다.

※㝵 ①그칠/거리낄/막을/해롭게 할/한정할 애, ②'貝돈/재물 패의 변형'으로→['旦'에 '寸손 촌']이 결합 된 것의 글자인→'㝵'은 ['돈(旦←貝)을 손(寸)']에 쥔다는 뜻이 되어 '②취할/얻을 득'의 글자가 된다.

復 ①돌아올 복 = 彳 왼 발자축거릴 척 + 复(=夏)

①거듭/회복할 복 ②다시/또 부 조금씩 걸을/머무를 척 돌아갈/옛길을 갈 복

→걸어 갔던(彳) 길을 다시 되돌아 간다(复=夏)는 뜻의 글자로, '돌아올/회복할/(갔던길을 거듭해서 되 돌아온다에서)거듭'의 뜻으로 쓰이게 된 글자이다. 그리고, '또/다시'라는 뜻으로 쓰일 때는 '부'라고 나타내어 읽고 표기한다.

→※[참고] 彳 왼 발 갈 척 + 亍 오른 발 갈 촉 = 行 갈/다닐 행

조금씩 걸을 척 오른 발 자축거릴 촉

왼 발 자축거릴 척 오른 발 조금씩 갈 촉

必 반드시 필 = 心 마음 심 + 丿 ①삐칠 별

꼭/그러할/살필/오로지 **필**　생각/염통/가운데/알맹이 **심**　①목 바로 펼/좌로 삐칠 **별**②목숨 끊을 **요**

→칼로 목숨을 끊을(丿 목숨 끊을 요)만큼 단단한 결심을 마음(心)속에 굳게 새겨 반드시 이루어 낸다는 뜻의 글자로, '꼭/기필코/반드시(必)'의 뜻을 나타내게 된 글자이다.

忍 참을 인 = 刃 칼날 인 + 心 마음 심

잔인할/강잉할/차마 못 할 **인**　도검/미늘/병장기/벨 **인**　생각/염통/가운데/알맹이 **심**

→[낱말뜻]※①미늘=(물린 물고기가 빠지지 않도록)낚시 바늘의 끝 안쪽에 있는 가시랭이 모양의 작은 갈고리.　②강잉(強仍)=마지못하여 그대로 함.

→(1)마음(心)속에 칼날(刃)을 품은 만큼의 심한 고통, (2)칼날(刃)이 심장(心)을 찌르는 듯한 고통, (3)칼날(刃)에 짓눌려 옴짝 달싹 못하는 마음(心)의 고통, 등 이러한 고통들을 참는다는 뜻을 나타낸 글자이다.

志 뜻 지 = 士 선비 사 + 心 마음 심

뜻할/기록할/맞출/원할 **지**　사내/일/벼슬/살필/군사 **사**　생각할/염통/가운데/알맹이 **심**

→금문과 전서에서는 '志(지)'의 글자가 [之갈/간다 지(→土선비 사)+心(마음 심)]의 글자로 구성되어 있다, 곧 마음(心)이 행하는 방향으로 간다(之→土)는 뜻이다.　그러나 훗날 '志(지)'의 글자가 [土(선비 사)+心(마음 심)]의 글자로 쓰이게 되었고, 선비(土)의 마음(心)이라는 뜻의 글자 모양이 되었다. '마음이 행하여 간다는 [뜻]과 선비의 정신이 담긴 [의지]라는 뜻'을 나타내게 된 글자로 쓰이게 되었다.

忘 잊을 망 = 亡 ①없을 망 + 心 마음 심

깜짝할/남겨 놓고 갈/건망증 **망**　①멸할/망할/도망할/죽을 **망**　생각할/염통/가운데 **심**
잃어버릴/기억 못할 **망**　①잃을/잊을/내쫓길 **망** ②없을 **무**　근본/알맹이/가시끝 **심**

→잃어버린(亡) 마음(心)이란 뜻을 나타낸 글자로, 마음속의 기억이 사라졌다는 뜻이다. '잊다/잃어버렸다/없어졌다/기억을 못한다'의 뜻을 나타내게 된 글자로 쓰이게 되었다.

存 있을 존 = 才(←扌) 새 싹 재 + 子 기를/자랄 자

살필/물어볼/보존할/이를/위문할 **존**　처음/능할/재주/바탕/근본/힘/겨우 **재**　아들/자식/열매/쥐/알/첫째지지 **자**

→'새 싹(扌←才갓 나온 초목 싹 '재'의 변형)'이 잘 자라(子기를 자)서 이 세상 우주 공간에 살아 있듯이 연약한 새싹(扌←才)과 같은 어린 생명의 아이(子자식/새끼 자)가 잘 자라고(子기를 자) 있는지를 물어보고 살펴본다는 뜻을 나타낸 글자이다.

忠 충성 충 = 中 가운데 중 + 心 마음 심

곧을/진심/성심/공변될/공평 **충**　　바를/마음/절반/맞힐 **중**　　생각할/염통/가운데/알맹이 **심**

→중심(中心)이란 뜻으로 좌우 어느 한편으로 쏠리지 않고 마음(心)속 한 가운데(中)에서 우러나온 거짓없는 진실된 마음(心)이란 뜻을 나타낸 글자로, '진심/곧은 마음/충성'이란 뜻을 나타내게 된 글자이다.

思 생각할 사 = 田 밭 전 + 心 마음 심

그리워할/원할/어조사/슬플 **사**　사냥할/밭 갈(경작)/~이름 **전**　　생각할/염통/가운데/알맹이 **심**

→思(사)는 마음(心)의 밭(田)이라고 풀이할 수 있으며, 전서 글자 모양에서는 [囟정수리 신＋心마음 심]의 글자로 구성 되어 있다. 그런데 후에 '囟:정수리 신' 글자가 田(밭 전)모양으로 변환 되었다. [(囟정수리 신→田밭 전)＋心마음 심]의 글자로, 사람이 마음속(心)에서 생각한 것을 머리·두뇌(囟→田)로 생각을 정리하여 '생각한다'는 뜻을 나타내게 된 글자로 쓰이게 되었다. 곧, '생각'은 마음(心)의 밭(田)이 되는 것이다.

想 생각할 상 = 相(木 + 目) + 心 마음 심

생각/뜻할/추측할 **상** 서로/바탕/볼/도울 **상**　①나무/무명/질박할**목** 눈/볼/지금**목**　　생각할/가운데 **심**

희망할/생각해 줄 **상** 상볼/모양/정승 **상**　　②모과 **모**　　제목/종요로울 **목**　　염통/알맹이**심**

→자연에서 바로 보여지는(目) 것은 나무(木)이다. 곧 木목(나무)과 目목(보여지게 되는 것)은 자연적인 현상으로 서로가 서로를 바라본다고 할 수 있다. '木'과 '目'은 서로 불가분의 관계속에서 서로를 도우며 서로를 바라본다고 하는 데서 '바라본다/돕는다'의 뜻의 글자이다. 그래서 '想'자는 서로를 바라보는(相) 마음(心)으로 풀이할 수 있다. 곧, 서로의 상대(相)를 생각하는 마음(心)이란 뜻의 글자이다.

愛 사랑 애 = 爫 + 冖 + 心 + 夂

은혜/친할/아낄/좋아할 **애** 손(발)톱 **조**　 덮을 **멱**　　마음 **심**　　천천히 걸을 **쇠**

→본래 글자는 '㤅'로 '목이 멜(旡) 정도로 사랑하는 마음(心)이라는 뜻의 글자이다. 후에 ①연인끼리 손(爫=爪)으로 서로 끌어 안고(冖) 사랑을 나누는 마음(心)이 계속 이어져 간다(夂)는 뜻, ②또는 어린 아기를 손(爫=爪)과 팔로 에워싸 끌어 안고(冖) 귀여워(사랑)하는 부모의 마음(心)이 계속 이어져 간다(夂)는 뜻을 나타내는 글자인 '愛'자로 모양으로 바뀌어 졌다.

意 뜻 의 = 音 (立 + 日) + 心

뜻할/생각할 **의**　소리/말 소리 **음**　설/세울/군을 **립**　날/해/날짜/낮 **일**　마음/생각할/가운데 **심**
의미/형세 **의**　소식/편지/음악 **음**　배풀/정할/이룰 **립**　하류/접때/먼저 **일**　근본/염통/알맹이 **심**

→말씀 언(言)의 전서 글자 모양은 [𧦧(=言말소리 언)]이며, 소리 음(音)의 전서 글자 모양은 [𠴱(=音말소리 음)]이다. 전서의 두 글자 [𧦧=言]과 [𠴱=音]을 비교해 보면 두 전서의 윗부분의 모양은 같고, 아랫 부분의 모양에서 'ㅁ'와 'ㅁ'안에 'ㅡ'의 가로획 하나가 더 있는 차이를 알 수 있다. 소리에는 '마디와 가락(ㅡ)'이 있음을 'ㅡ(가로획)'으로 나타내어 'ㅁ'안에 'ㅡ(가로획)' 하나를 그어 그 뜻을 나타낸 글자로 '[言(말씀 언)+ ㅡ(가로획)=音(소리 음)]'의 모양이 되었다. 곧 '意'는 마음(心)의 소리(音)라는 뜻으로 마음속의 생각(心)을 소리(音)로 나타낸다는 뜻으로 쓰이게 된 글자이다.

→※[참고]'𠯑(침 투)'는 '唾(침 투)'와 같은 뜻의 글자로, '말(言말씀 언)'을 할 때는 침이 튀어 나오는 데서 '𠯑'와 '言(𧦧)'을 같은 선상에서 볼 때, "[𧦧言(말씀 언)+ ㅡ(가로획) =𠴱音(소리 음)]"과 "[𠯑(침 투)+ ㅡ(가로획)=𠴱音(소리 음)]"으로 볼 수 있다.

性 성품 성 = 忄 마음심 (=心) + 生 날/살 생

바탕/마음/목숨/성/색욕 **성**　생각할/가운데염통/알맹이 **심**　낳을/날 것/자랄/목숨/설 **생**

→사람이 태어날(生) 때부터 지닌 본래의 마음(心=忄)이란 뜻으로 나타낸 글자이다.

快 쾌할 쾌 = 忄 마음심 (心) + 夬 터 놓을 쾌

기쁠/시원할/빠를/상쾌할 **쾌**　생각할/가운데염통/알맹이 **심**　①틀/결단(결정)할/쾌이름/나눌 **쾌**
　　　　　　　　　　　　　　　　　　　　　　　　　　　②각지 낄(활 쏠 때 엄지에 끼는) **결**

→답답한 마음(心=忄), 웅크린 마음(忄), 걱정스런 마음(忄), 등을 확 털어 버려서(夬), 근심 걱정을 하지 않는 즐거운 마음이 된다는 뜻을 나타낸 글자이다.

恭 공손할 공 = 共 모을 공 + 小 마음심 (=心)

공경할/엄숙할/받들 **공**　함께/한가지/모두/향할 **공**　생각할/가운데염통/알맹이 **심**

→두 손을 모아(共) 상대를 공손한 마음(小·忄·心)으로 대하는 데서 '섬기다/공손할/공경할/받들다'등의 뜻을 나타내게 된 글자이다.

戊 무성할 무 = 丿 ①삐칠 별 + 戈 창 과

우거질/다섯째 천간 **무**　①목 바로 펼/좌로 삐칠 **별**②목숨 끊을 **요**　전쟁/짧은 병장기/무기 **과**

→여러가지 자원설이 분분하다. 청장년의 갈비뼈 모양이라는 설과, 도끼 모양의 무기를 뜻한 모양 설이 있으나, 초목의 무성한 모양을 나타냈다고 하는 설의 비중이 크다.

① 成 이룰 성 = 戊 무성할 무 + 丁(←丁)

될/우거질/거듭/잘할 성　　우거질/다섯째 천간 무　　'丁'의 변형된 글자

② 成 이룰 성 = 戊 무성할 무 + 丁 당(當)할 정

될/우거질/거듭/잘할 성　　우거질/다섯째 천간 무　　장정/성할/못/고무래/넷째 천간 정

→본래의 글자는 위 ②번 모양의 글자처럼 戊(무성할 무) 글자 안에 丁(당(當)할 정)의 글자로 표기 됨이 원래 모양 글자인데 편의적으로 ①번 모양으로 표기하여 쓰여지고 있다. 우거진 초목의 무성함(戊)이 완전히 당도 했다(丁당(當)할 정:절정을 이루었다)는 뜻의 글자로, '이루었다/되다/우거지다'의 뜻으로 쓰이게 된 글자이다.

我 나 아 = 手 손 수 + 戈 창 과

나의/우리/이 쪽/고집 쓸/갑자기 아　손수 할/쥘/잡을/칠/능할 수　　전쟁/무기/짧은 병장기 과

→ 손(手)에 병장기인 창이나 무기(戈)를 들고 나를 공격해 오는 적으로부터 나 자신을 지킨다는 뜻의 글자로 또는 갑골과 금문의 자형을 살펴보면, '기다란 톱 모양(戈)'의 형상으로 보이고 있다. 이 톱(戈)을 손(手)으로 잡아 당긴다면 '나' 쪽을 향하는 데서, '나/나의/우리/이 쪽'의 뜻을 나타내게 된 글자라 하기도 한다.

房 방 방 = 戶 지게문 호 + 方 모/방위 방

곁방/거쳐/침실/집 방　외짝문(=지게문)/출입구/지킬/막을/머무를 호　　바야흐로/방법/떳떳할 방

→지게문인 외짝문(戶)으로 드나드는 방향(方)에 있는 작은 방이란 뜻을 나타낸 글자이다.

所 바/곳 소 = 戶 지게문/집 호 + 斤 도끼/무게 근

것/가질/연고/쯤/얼마 소　외짝문(=지게문)/출입구/지킬/막을/머무를 호　날/나무 벨/밝게 살필/삼갈 근

→이 글자에 대한 자원설이 여러 가지 설로 분분하다. 도끼(斤)로 나무를 쳐 찍어서 집(戶)을 짓는 일을 하는 곳이란 데서 '집/곳'의 뜻과, 또는 도끼(斤)로 나무를 찍었을 때 얼마쯤 찍혀 벌어진 모양이 외짝문(戶)이 얼마쯤 열려진 모양과 비슷하다는 데서 그 뜻을 나타낸 글자로, '외짝문/얼마/쯤'의 뜻과, 또는 족장의 집 문(戶)입구에는 우두머리의 상징인 도끼(斤) 무기를 항시 걸어 두는 일정한 장소라는 데서 '(무기)도끼/장소'의 뜻을 나타내게 된 글자라 한다.

拳 주먹 권 = 귀 구부릴 권 + 手 손 수

힘/근심할/부지런할/정성 권　　　　　　밥 뭉칠 권　　　　　잡을/손수 할/칠 수
사랑스릴/공손할/삼가할 권　　　　　　　　　　　　　　　능할/가질/손 뗄 수

→손과 손가락(手)을 밥을 둥글게 뭉치듯 구부려(귀) 쥔 주먹이란 뜻을 나타낸 글자이다.

擧 들 거 = 與 더불 여 + 手 손/잡을/칠 수

일으킬/움직일/날/온통 거　　줄/참여할/허락할/및 여　　손수 할/능할/가질/손 뗄 수

→擧(거)=[(与줄 여)+ (舁마주들 여)=與(함께/더불어 여),與+ 手손 수]→누구에게 주어야할(与줄 여) 물건을 두 사람이 손(手)으로 마주들어(舁마주들 여) '든다'는 뜻을 나타낸 글자로 풀이할 수 있고, 또는, 여럿이 함께(與) 손(手)으로 어떤 물건을 들거나 움직인다는 뜻의 글자로도 풀이 할 수 있는 글자로, '들다/일으키다/움직이다/온통' 등의 뜻을 나타낸 글자이다.

才 재주 재 = 一 ←(땅) + ｜(→亅) + ノ

능할/근본/바탕/힘 재　한/하나/첫째/오로지/만약 일　꿰뚫을/나아갈/송곳 곤　①삐칠 별
처음/시초/싹/겨우 재　같을/낱낱이/정성스러울 일　셈대세울/위아래통할/송곳 곤 ②목숨 끊을 요

→전서의 글자를 보면 초목의 싹이나 줄기가 땅(一)을 뚫고(｜) 치솟아 내밀어(｜→亅) 자라거나, 또는 땅(一)속으로 뿌리가 뻗어 나가고(ノ) 있다는 것을 뜻하여 이루어진 글자라는 데서, 모든 초목이 처음 싹트는 상태를 뜻한 것을 나타낸 글자로, 또한 이 초목들이 어떤 무한한 가능성을 가지고 자라는 것이나, 사람이 태어나 무한한 가능성의 재주를 갖고 성장하는 것과 그 과정이 같다는 데서 '처음/시초/기본/근본/재주' 등등의 뜻을 나타내게 된 글자로 쓰이게 되었다. 이와같이 선천적으로 갖고 태어난 무한한 가능성의 재주(才)는 손(手)기술로 나타낸다 하여 ['才(재주 재)'와 '手(손 수)'] 가 같은 의미로 쓰이기도 한다.

打 칠 타 = 才(=手) + 丁

~와/~과/~및/~하다 타　　손/손수 할/능할/가질/잡을 수　　장정/고무래/성할 정　못/넷째천간 정

→손(才=手)으로 못(丁)을 쥐고 망치로 못(丁)을 박는다는 뜻의 글자로 풀이 되며, 이 때 망치 소리의 '타!, 타!, 타!,' 하는 소리는 이 글자의 음인 '타'와 비슷하다.

技 재주 기 = 才(=手) + 支 지탱할 지

능통할/술법/공교할/기술 기　　손/손수 할/능할/가질/잡을 수　　여럿/가지/나뉠/헤아릴/갈래 지

→손(才=手)으로는 많은 종류의 여러(支) 가지(支) 일을 해내는 재주(技)와 기술이 있다는 뜻을 나타낸 글자오, 또는 여러(支) 가지(支) 일중 어느 한 가지 일만 잘하는 전문적인 기술(재능)을 '技(기)'라고 한다는 뜻을 나타낸 글자이다.

※아래 글은 한자의 뜻과 음을 나타낸 것이다. 이 '뜻과 음'을 잘 읽고 여기에 관계되는 알맞은 한자를 아래의 네모칸 안에서 골라 그 번호나, 또는 그 기호를 ()안에 쓰시오.

1. 아우/공경할 **제**-------() 2.형상/얼굴/꼴 **형**-------()

3. 법률/절제할 **률**-------() 4.뒷/뒤질/늦을 **후**-------()

5. 얻을/취할 **득**---------() 6.①거듭/회복할 **복**, ②다시 **부**--()

7. 반드시/꼭 **필**---------() 8.참을/잔인할 **인**-------()

9. 뜻/뜻할 **지**-----------() 10.충성/곧을 **충**--------()

11. 생각할/그리워할 **사**-------------------------------()

①思 ②忍 ③弟 ④必 ⑤形 ⑥忠 ⑦復 ⑧志 ⑨得 ⑩律 ⑪後

12.생각할/뜻할 **상**---------() 13.사랑/좋아할 **애**----------()

14.뜻/의미/뜻할 **의**--------() 15.이룰/될/마칠/잘할 **성**------()

16.나/우리/나의 **아**-------() 17.교묘할/잘 할/재주 **교**------()

18.바/곳/연고/장소 **소**-----() 19.왼손/도울/낮출/증거할 **좌**---()

20.클/많을/거칠다/자(곡척) **거**--() 21.이미/벌써/그칠/따름 **이**-----()

22.뱀/음력4월/여섯째지지/모태속의 아기모습 **사**--------------()

①意 ②巳 ③巧 ④想 ⑤我 ⑥左 ⑦愛 ⑧巨 ⑨己 ⑩所 ⑪成

23.거리/골목/마을 **항**------() 24.책 펴낼/깎을/쪼갤/새길 **간**----()

25.저자/값/흥정할/장사 **시**--() 26.그윽할/숨을/어두울 **유**-----()

27.앞치마/슬갑 **불**--------() 27.차례/순서/펼/담장 **서**-------()

29.베/피륙/펼/벌일/베풀 **포**---() 30.평상/마루/걸상 **상**--------()

31.바랄/드물/그칠/베풀 **희**----() 32.창고/곳집 **고**----------()

33.①평평할/다스릴/화할 **평** ②고를/편편할/나눌/편편히 다스릴 **편**-----()

①庫 ②市 ③希 ④幽 ⑤平 ⑥序 ⑦床 ⑧布 ⑨刊 ⑩巷 ⑪市

[제12주 : 제9주 부터 ~ 제11주 까지 한자 평가 문제 II]

※아래의 한자를 올바르게 읽을 수 있는 한자의 음을 ()안에
 바르게 쓰시오.

1.少年() 2.市內() 3.幼年()

4.老幼() 5.希世() 6.希少()

7.人力() 8.引力() 9.元旦()

10.小心() 11.小小() 12.小少()

13.年老() 14.巨大() 15.工場()

16.成市() 17.出刊() 18.平安()

19.式場() 20.子弟() 21.困厄()

22.中央() 23.不忘() 24.後日()

25.亡身() 26.水平() 27.形式()

28.來日() 29.小屋() 30.場所()

31.音律() 32.性品() 33.共生()

34.前後() 35.擧手() 36.元老()

37.思想() 38.愛別() 39.意思()

40.忠孝() 41.南北() 42.人影()

43.性別() 44.存在() 45.快刀()

46意志() 47.左右() 48.不恭()

49.後房() 50.不毛地()

1.少年(소년)=아주 어리지도 않고 완전히 자라지도 않은 남자 아이.(12세~20세미만)

2.市內(시내)=시(市)의 구획 안(內). 도시의 안. 시(市)의 안(內).

3.幼年(유년)=어린 나이. 또는 어린 아이.

4.老幼(노유)=늙은이와 어린이.

5.希(稀)世(희세)=세상에 드문 일(=稀代:희대).※주로 '稀'자로 쓰임.

6.希(稀)少(희소)=드물고 적음(=稀少:희소).※주로 '稀'자로 쓰임.

7.人力(인력)=사람(人)의 힘(力). 사람의 능력.

8.引力(인력)=떨어져 있는 두 물체가 서로 끌어당기는(引) 힘(力).

9.元旦(원단)=설날 아침. 새해 첫날 아침. 원조(元朝). 정조(正朝).

10.小心(소심)=①사물을 너그럽게 헤아려 생각하는 마음이 좁음.
②대담하지 못하고 겁이 많은 마음. 조심성이 많음.

11.小小(소소)=①자질 구레함. ②변변하지 않음.

12.小少(소소)=①키가 작고 나이가 어림. ②얼마되지 않음.

13.年老(년로)=나이가 많아서 늙음.

14.巨大(거대)=엄청나게 큼. 아주 매우 커다람.

15.工場(공장)=근로자가 기계 등을 사용하여 물건을 가공·제조하
거나 수리·정비하는 시설이나 장소, 또는 그 건물.

16.成市(성시)=시장을 이룬 것처럼 사람이 많이 모여 흥청거림. 장이 섬.

17.出刊(출간)=저작물을 책으로 꾸며 세상에 내놓음. 책을 펴내
어 세상에 내어놓음. 출판. 간행.

18.平安(평안)=①마음이 고르고 편안함. ②무사하여 마음에 걱정이 없음.

19.式場(식장)=식을 거행하는 곳. 의식을 거행하는 장소.

20.子弟(자제)=남을 높이어 그의 아들을(그 집안의 젊은이를) 일컫는 말.

21.困厄(곤액)=뜻밖에 당하는 불행한 일.

22.中央(중앙)=①사방의 한 가운데. ②어떤 사물의 중심이 되는 중요한 곳.

23.不忘(불망)=잊지 않음. (예문):오매(寤寐)불망=자나 깨나 잊지 못함.
└寤:깰 오, 寐:잠잘 매

24.後日(후일)=뒷날. 훗날. ↔전일(前앞 전,日날 일).

25.亡身(망신)=말이나 행동을 잘못하여 명예나 체면 따위가 구겨짐.

26.水平(수평)=①잔잔한 수면처럼 평평한 모양.
　　　　　　　②지구의 중력 방향과 직각을 이루는 방향.
27.形式(형식)=①겉으로 드러난 모양. 겉모양. 외형. ②격식이나 절차.
28.來日(내일)=오늘의 바로 다음날. 명일(明日). ↔어제. 작일(昨어제작日날일).
29.小屋(소옥)=조그마한 집.
30.場所(장소)=무엇이 있거나 무슨 일이 벌어지거나 하는 곳.
31.音律(음률)=①아악의 오음과 육률. ②음악.
32.性品(성품)=①성질과 품격. ②성질과 됨됨이.
　　　　※[참고]: 性성질 성稟받을/줄/천품 품(성품)=타고난 본성. 타고난 성질. 천품.
33.共生(공생)=①서로 같은 곳에서 함께 생활함. ②서로 같이 살아남.
34.前後(전후)=앞뒤. 먼저와 나중.
35.擧手(거수)=①손을 위로 듦. ②회의할 때 질문하거나 또는 찬성의
　　　　　　　표시로 손을 듦. ③경례의 한 방법으로 손을 위로 듦.
36.元老(원로)=①관직이나 나이 덕망 따위가 높고 나라에 공로가 많은 사람.
　　　　　　②어떤 일에 오래 종사하여 경험과 공로가 많은 으뜸이 되는 사람.
37.思想(사상)=①생각. ②어떤 사물에 대하여 갖고 있는 생각.
38.愛別(애별)=사랑하는 사람과 이별함.
39.意思(의사)=(무엇을 하려고 하는) ①마음이나 생각. ②뜻과 생각.
40.忠孝(충효)=충성과 효도를 아울러 일컫는 말.
41.南北(남북)=남쪽과 북쪽.
42.人影(인영)=사람의 그림자.
43.性別(성별)=남녀, 또는 암수(암컷과 수컷)의 구별.
44.存在(존재)=실제로 있음. 사물이 현실적으로 있음. 현존하여
45.快刀(쾌도)=잘 드는 칼.　　　　　　　　　　└실제로 있음.┘
46.意志(의지)=어떠한 일을 이루고자 하는 마음이나 생각과 뜻.
47.左右(좌우)=왼쪽과 오른쪽.
48.不恭(불공)=공손하지 않음. 고분고분하지 않음.
49.後房(후방)=뒷방. 뒤(편)에 있는 방. ※後方(후방)=뒤의 방향.
50.不毛地(불모지)=식물이 자라지 않는 거칠고 메마른 땅.

政 정사 정 = 正 바를 정 + 攵 칠 복 (= 攴)

바로잡을/다스릴/조세 정　과녁/떳떳할/마땅할/본(본래) 정　　똑똑 두드릴/채찍질할 복

→잘못 된 정치를 채찍질(攵=攴) 하여 올바르게(正) 백성들을 이끌어 간다는 뜻을
　나타낸 글자이다.

敍 차례 서 = 余 나/남을 여 + 攴 칠 복 (= 攵)

베풀/지위/순서/쓸/지을 서　나머지/마래기/4월 여　　똑똑 두드릴/채찍질할 복

→내(余나 여) 마음속에 남아 있는(余남을 여) 생각들을 나뭇가지를 쥐고(卜나뭇가지+ 又손=攴)
　하나!, 둘!, 셋! 탁자를 탁탁 치면서(攵=攴) 차례차례 의견이나 생각들을 꺼내놓는다는 데서
　'차례/순서'라는 뜻을 나타내는 글자로, 또 자기의 생각을 차례 차례 펼친다는 데서 '베풀
　다'의 뜻으로도 쓰이게 된 글자이며, 또 생각을 차례차례 펼쳐 베푼다는 데서 의견을 진술한
　다는 뜻이 되어 '짓고' '쓴다'는 뜻으로도 쓰여지게 된 글자이다.
→[낱말뜻]※ 마래기 = 중국 청나라 때 관리들이 쓰던 모자로, 운두(모자 높이)가 낮고,
　　　　　　　그 둘레가 넓은 투구와 비슷한 '모자'를 일컫는다.

救 구원할 구 = 求 구할 구 + 攵 칠 복 (= 攴)

그칠/도울/두둔할/건질/경계할 구　찾을/구걸할/부를/짝 구　　똑똑 두드릴 복

→선량한 사람이 악인들에 의해서 곤경과 역경에 처해 있는 것을, 그 악하고 나쁜 사람들을 물
　리치고(攵=攴) 선량하고 착한 사람들을 찾아서(求) 구하여(求) 낸다는 뜻을 나타낸 글자이다.

收 거둘 수 = 丩 얽힐 구 + 攵 칠복 (= 攴)

모을/추렴할/떨칠/잡을 수　넝쿨 벋을/휘감을 구　　똑똑 두드릴 복

→초목 넝쿨이 벋어 휘어 감아 얽혀(丩) 있는 것을 막대기로 탁탁 쳐내어서(攵=攴) 가
　즈런히 정리하여 그 초목 넝쿨을 한웅큼 모아 거두어 움켜모은다는 뜻을 나타낸 글
　자로, 또는 벼·보리 등의 얽혀(丩) 있는 이삭의 낟알들을 쳐 두드려서(攵=攴) 떨어진
　곡식 낟알들을 모아 거두어 들인다(수확한다)는 뜻으로 나타낸 글자라고도 한다.

改 고칠 개 = 己 몸 기 + 攵 칠 복 (= 攴)

거듭할/바로잡을/새롭게 할 개　저/자기자신/실마리/여섯째 천간 기　　똑똑 두드릴 복

→자기(己)의 잘못된 허물을 자기스스로(己)를 매로 쳐서(攵=攴) 자신을 새롭게 고친다
　는 뜻을 나타내게 된 글자로 '고치다/바로잡다'의 뜻이 된 글자이다.

教 가르칠 **교** = **孝**(**爻**+**子**) + **攵** 칠**복**

본받을/학문/가르침/종교/법령 **교** 인도할/본받을 **교**(**孝**) 본받을**효** 자식/새끼**자**　똑똑 두드릴 **복**

→이 세상의 모든 부모는 자기자식(子) 앞에서는 본받는 행동(孝=孝)으로 바르게 인도 (孝=孝)하는 데, 그 자식(子)이 올바르게 따르니 않을 때는 매로 때려서(攵=攴)라도 바 른길로 인도(孝=孝)한다는 뜻으로, '가르친다/교육한다'의 뜻을 나타내게 된 글자이다.

敗 패할**패** = **貝** 조개**패** + **攵** 칠 복(=**攴**)

무너질/부서질/깨어질**패**　　자개/재물/비단 **패**　　　똑똑 두드릴 **복**
깨뜨러질/썩을/헐어질 **패**　　조가비/돈/패물 **패**

→재물(패물)이 되는 물건(貝)이나 조가비(貝)가 닳고 달아 헐어(攵=攴) 졌거나 부딪혀 부서지고 깨뜨려(攵=攴) 졌거나 한 뜻을 나타낸 글자로, '무너지다/부서지다/패하다/ 헐어지다/썩다/깨뜨려지다' 등의 뜻을 나타내는 글자로 쓰이게 되었다.

料 헤아릴**료** = **米** 쌀 미 + **斗** 말(열 되) 두

다스릴/계교할/셈/잡아당길 **료**　난알/미터 **미**　　　열 되들이/구기/험준할/글씨 **두**
'재료/원료/재료 값의 요(료)금'의 **료**

→곡식의 양을 재는 용기로 '홉'·'되'·'말', 등이 있다. 10홉이면 1되이고, 10되가 되 면 1말이 된다. 곡식(米쌀 미)의 양을 '말'(斗말 두)로 헤아리는 데서 만들어진 글자로 '헤아린다/센다/다스린다'의 뜻으로 쓰이며, 또 나아가서 곡식(米쌀 미)은 여러 음식의 재료가 되는 데서 '재료 및 원료'라는 '료(料)', 또 그 값의 '요(료)금'의 '요(료料)'라는 의미의 글자로도 쓰여지고 있는 글자이다.

折 꺾을 **절** = **扌**(=**手**) + **斤** 도끼/무게 **근**

결단할/분지를/휠/굽힐/알맞을 **절** 손/손수 할/능할/가질/잡을 **수** 도끼날/나무 벨/밝게 살필/삼갈 **근**

→손(扌=手)에 도끼(斤)를 들고 커다란 나무등치를 찍어 넘어 뜨리거나 나뭇 가지를 꺾 는다는 뜻을 나타낸 글자로 '꺾는다/분지르다/굽히다' 등의 뜻으로 쓰이게 글자이다.

斥 내칠 **척** = **斤** 도끼/무게 **근** + **丶** 불똥/등불 **주**

쫓을/멀/넓힐/엿볼/망군/가리킬**척** 도끼날/나무 벨/밝게 살필/삼갈**근**　귀절 칠(찍을)/표할/심지**주**

→도끼 날(斤)에 어떤 물체가 닿는 것(丶)을 나타낸 글자로 적군이 달려들면 도끼(斤)로 찍 어 쳐내는(丶) 뜻으로 쓰여, '내치다/쫓다' 등의 뜻의 글자로 쓰이게 되었다.

新 새 신 = 亲 나무 포기져 나올 진 + 斤 도끼/무게 근

처음/새롭게할/친할/고울 신　　↳세워져 있는(立)+나무(木)=새 순 나올진(亲)　도끼날/나무 벨/밝게 살필/삼갈 근

→도끼(斤)로 세워져(立설 립) 있는 나무(木나무 목)를 꺾거나 자르면 끊어진 곳에서 새롭게 새 순이 돋아 나와(亲진=立+木) 새로운 가지가 자란다는 것을 뜻하여 나타낸 글자로 '새롭게/새/처음' 등의 뜻을 나타내게 된 글자이다.

放 놓을 방 = 方 모/방위 방 + 攵 칠 복

내칠/본받을(본뜰)/방자할 방　　방향/바야흐로/방법/떳떳할 방　　똑똑 두드릴 복
쫓을/늘어놓을/버릴 방

→잘못을 저질렀을 때 매질하여(攵=攴) 멀리(方방향 방) 내쫓는다(攵=攴)는 뜻, 또는 나라의 큰 죄인을 벌하여(攵=攴) 먼 지방으로(方방향 방) 내쫓는다(攵=攴)는 뜻을 나타내는 글자로, '내치다/쫓아내다'의 뜻으로 쓰이고, 더 나아가서 '버리다/놓아버리다'의 뜻으로도 쓰이게 되었다.

於 어조사 어 = 方 모방 + 人 사람인 + 冫 얼음빙

①어조사/에/살/거할/대신할 어　　방위/바야흐로 방　　백성/남/성질 인　　얼/문 두드리는소리 빙
②탄식할/감탄사 오　　　　　　　　방법/떳떳할 방

→하늘에서 까마귀가 날아 가는 모습을 상형화 하여 나타낸 글자로, 까마귀가 날 때 소리내는 것이 '악!' 하고 소리내는 것처럼 들리는 것이 '아/어/오' 하는 소리로 들린다 하여 '어조사 어' '감탄사 오'라는 뜻과 음으로 쓰이게 되었다.

族 ①겨레 족 = 㫃 깃발 언 + 矢 화살 시

①화살끝/일가/무리/붙이/동류/모일 족　깃발 날릴/춤추며 노래부를 언　곧을/바를/베풀/소리살/맹세/똥 시
②동짓달/정월/풍류/아뢸/개부리는소리 주　↳사람(人)이 나아가야 할 방향(方)을 안내하는 깃발.

→기준점이 되는 어느 한 깃발(㫃)이 세워진 곳에 전쟁에 필요한 화살촉(矢)을 모아놓고 그 곳을 중심으로 같은 핏줄의 민족이 모여살며 전쟁시에는 그 화살로 적과 맞서 단결하여 싸울 수 있는 '겨레/민족/무리/일가친척' 등의 뜻으로 쓰이게 된 글자이다.

旣 = 皀 (= 白 + 匕) + 旡

이미/다할 기　　밥 고소할 흡　　흰/흰빛 백　　비수/숟가락 비　　목멜 기
적게먹을/끝날 기　　　　　　깨끗할/말할 백　구부릴/거꾸러질 비　숨막힐 기

→구수하고 고소한(皀) 냄새가 나는 맛있는 밥을 또는 고소한 향내(皀)가 나는 곡물을 목이 메도록(旡) 먹어서 '이미(旣)' 배가 부르다는 뜻을 나타낸 글자로, '이미/벌써/다 마치다'의 뜻으로 쓰이게 된 글자이다.

明 밝을 명 = **日** 날 일 + **月** 달 월

비칠/나타날/살필/깨끗할/깨달을/명랑 **명**　　하루/접때/먼저/해/날짜/낮/밝을 **일**　　　한달/세월/다달이 **월**

→전서와 예서 글자를 보면 창문(囧창이 뚫려 밝을 경)으로 비친 달빛(月)의 밝음을 나타
　낸 글자(朙밝을 명)로 밝다(朙)는 뜻으로 쓰여졌으나, 후에 해(日)와 달(月)을 합쳐 그
　빛이 '매우 밝다(朙밝을 명→明밝을 명)는 뜻을 나타내는 뜻으로 쓰여지게 되었다.

易 ①바꿀 역 ②쉬울 이 = **日** 날 일 + **勿** ①(~하지마라) 말(라) 물

①변할/도마뱀/오고갈/주역 **역**　　하루/접때/먼저/해/날짜/낮 **일**　　①없을/깃발/급할 **물**
②쉬울/다스릴/게으를 **이**　　밝을/날마다/지나간 일/일찌기 **일**　　②먼지털이/총채 **몰**

→도마뱀의 머리(日)와 몸통의 네발(勿)을 상징한 것으로, 도마뱀은 적에게 잡히면 살
　기위해 '쉽게' 스스로 끊고 잘 도망가며, 자기 몸빛깔을 '쉽게' '바꾸는' 도마뱀도 있어
　서 적으로부터 자신을 잘 '보호(다스림)'하고 있다는 데서 '[바꿀 역/변할 역]', 그리고
　'[쉬울 이/잘 다스릴 이]'의 뜻과 음으로 쓰이게 된 글자이다.

時 때 시 = **日** 날 일 + **土**(←业 之) + **寸** 규칙 촌

때에/엿볼/좋을 **시**　　해/태양 **일**　　↑흙 토 ← 갈 지 ← 갈 지　　치/헤아릴/법도 **촌**
이/맞을/기약할 **시**　　　　　　　之갈 지의 변형 (전서 글자 모양)

→태양(日태양 일)이 공전하는 시간을, 정해진 일정한 간격으로 나눈 시점 만큼 헤아려
　(寸헤아릴 촌) 공전하여 돌아가는(土흙 토<←业갈 지:전서← 之갈 지>) 규칙(寸규칙 촌)적
　인 때를 '시(時)'라 한다.

晚 늦을 만 = **日** 날/해 일 + **免** 면할/벗어날 면

저물/늦을/때가 늦을 **만**　　밝을/햇빛/나날이/접때 **일**　　도망갈/그칠/놓을/내쫓을 **면**

→태양(日해 일)이 서쪽 산속으로 도망가니(免도망갈 면) 날이 어두어져 '저물다'는 뜻으
　로, 또 환한 낮보다는 '늦은 때'라는 데서 '늦을'의 뜻으로도 쓰이게 된 글자이다.

書 글 서 = **聿** 붓 율 + **曰** 가로되 왈

글씨/책/편지 **서**　　오직/좇을/지을 **율**　　말하기를/가라사대 **왈**
기록할/글지을 **서**　　마침내/스스로 **율**　　이르기를/일컬을 **왈**

→말하는 것(曰말하기를 왈)을 붓(聿붓 율)으로 쓰고 기록한다는 뜻의 글자이다.

最 가장 최 = **曰** 가로되 왈(←冃←冒모) + **取** 취할 취

극진할/잘할 **최**　　　↳曰왈→冃→冒위험무릅쓸'모'의 변형　　　가질/골라뽑을 **취**
우뚝할/넉넉할 **최**　　　**曰**:말하기를/가라사대/이르기를/일컬을 **왈**　　거둘/도울/의지할 **취**

→옛날 전쟁에서 적군을 죽인 표시로 손(又손 우)으로 상대의 귀(耳귀 이)를 잘라오는 데서 '거두다/가지다'의 뜻인 취할 취(取)의 글자이다. 이에 '**曰**(가로되 **왈**)'이 아니라 '冒(위험 무릅쓸 모)'글자의 생략형으로 '冃(복건/어린아이머리수건 모)'글자인데 '冃'글자의 변형으로 '**曰**(가로되 **왈**)'로 표기하였다. 위와 같이 전쟁터에서 적군의 귀(耳귀 이)를 위험을 무릅쓰고(曰왈←冃←冒모) 손(又손 우)으로 잘라 오는 것은 가장 큰 최고의 모험이라는 데서 '가장최고'라는 뜻의 글자로 쓰이게 되었다.

有 있을 유 = **ナ**(= **又**) + **月** 달 월

가질/친할/얻을/또/과연/풍년/만물 **유**　　또/손 **우**　　한달/세월/다달이 **월**

→달(月)의 빛도, 해(日)의 빛처럼 빛을 가지고(ナ←又손 우←手손 수)있다. 또는 '月'을 '肉(고기 육)'의 변형으로 해석 한다면, 식량의 주식이 채식이어서 고기가 귀한 때라, 나도 '손(ナ←又손 우←手손 수)에 고기(肉→月)를 가지고 있다.'라는 뜻으로 된 글자로 풀이 할 수 있다.

本 근본 본 = **木** ①나무/질박할 목 + **一** 한 일

밑/뿌리/바탕/밑천/책 **본**　　①곧을 목 ②모과 **모**(木瓜:모과)　　하나/온통/같을/오로지/만약 **일**

→나무(木)의 뿌리(一)를 상징하여 나타낸 글자이다. 뿌리(一)는 근본이고 바탕이 된다 하여 '근본/밑/바탕'의 뜻으로, 나아가서 지식과 학문의 근본은 '책'을 통해 얻어진다 하여 '책'이란 뜻으로도 쓰인다.

材 재목 재 = **木** ①나무/질박할 목 + **才** 바탕/재주 재

자품/재료/재물/갖출/재주 **재**　　①곧을 목 ②모과 **모**(木瓜:모과)　　처음/능할/힘/싹/겨우 **재**

→집 지을 때 가장 먼저(才처음 재) 기본 바탕(才바탕 재)이 되는 재료는 나무(木)인데서 '재료/재목'의 뜻으로 쓰이게 된 글자이다.

春 봄/세월/남녀의 정사/화할/움직일/술 이름 춘 (齾=艸+屯+日)

→소전 글자 모양[齾(=春)봄 춘]을 보면 풀싹(艸)이 햇볕(日)을 받아 싹이 움터 (屯:진칠 둔) 무리지어(屯:모일 둔) 나오는 봄을 나타낸 글자이다. 훗날 이월(二)이 되면 따스한 햇살을 만들어주는 위대(大)한 태양(日)이 있어 화창한 봄을 만끽할 수 있다는 뜻으로 [大큰 대+ 二이월 이+ 日태양 일=春]된 오늘날의 글자로 쓰여지고 있다.

東 동녘 동 = **木** ①나무 목 ＋ **日** 날 일

동쪽으로 갈/비로소 **동** ①질박할/무명 **목** 하루/접때/밝을/태양 **일**
오른쪽/봄/꿸/움직일 **동** ②모과 **모**(木瓜:모과) 해/날마다/나날이 **일**

→아침에 떠 오르는 태양(日:해)이 나무(木) 사이로 또는 나무(木)에 걸친 것처럼 포개어져 보이면서 해(日)가 떠오르는 쪽이 동쪽(東)이다는 뜻을 나타내는 글자이다. 나무에 걸쳐 포개어 보이는 것이 태양(日:해)을 꿰뚫은 것처럼 보이는 데서 '꿰뚫다'의 뜻으로도 쓰인다.

校 학교 교 = **木** ①나무 목 ＋ **交** 사귈 교

바로잡을/교정할/형틀/군관 **교** ①질박할/무명 **목** 벗할/바꿀/서로/흘레할/섞일 **교**
죄인가두는 우리/집/자세히살펴볼 **교** ②모과 **모**(木瓜:모과)※'木'을 '모'로 읽음

→[낱말뜻]※흘레하다=동물들이 수컷과 암컷이 서로 교접(교미)하는 것.
→나무(木)를 서로 엇걸려 걸쳐서(交) 만든 그런 형틀에 죄인을 묶어 놓고 악인을 선량한 사람으로 바로 잡는 일을 한다에서 '바로잡는다/형틀' 이란 뜻의 글자로, 휘어져 구부러진 나무(木) 기둥을 다른 나무(木)로 엇걸어(交) 매어 바르게 세우는 것과, 나무를 옮겨 식수한 후에 그 나무(木)가 넘어지지 않게 하기위해서 다른 나무(木)들로 서로 엇걸어(交) 매어 바로 서게 한다는 데서 '교정하다/바로 세우다/바로잡다'의 뜻을 나타내는 글자로 쓰이게 되었다. 발전적으로 나아가서 '교정하다'에서 글자의 잘못된 것을 고치는 '교정하다'의 뜻과 '바로세우고 바로잡는다'는 뜻에서 사람을 바르게 인도하고 가르치는 '집', 또는 '학교'라는 뜻으로 쓰여지게 된 글자이다.

權 권세 권 = **木** ①나무 목 ＋ **雚** 황새/부엉이 관

저울추/꾀할/비로소 **권** ①질박할/무명 **목** 작은 참새/풀이름(억새) **관**
평평할/모사할 **권** ②모과 **모**(木瓜:모과)※'木'을 '모'로 읽음

→황새(雚)가 키큰 큰 나뭇가지(木) 끝에 앉아 있다가 나뭇가지가 휘어지면 조금씩 움직여서 균형을 잡아 평형을 유지하는 것이 수평저울의 평형유지로 저울을 다는 것과 같다하여 '저울추'라는 뜻으로, 또 저울은 무게를 다는 것으로 무게를 지배하니 '권력'이라는 뜻으로, 부엉이(雚)가 키큰 큰 나뭇가지(木) 끝에 앉아 커다란 눈망울을 굴리며 여기저기 살피며 점잖게 앉아 있는 모습이 위엄있게 보여 마치 권력이 있는 사람의 기세와 같아 보이는 데서 '권세/권력'이라는 뜻의 글자로 쓰이게 되었다.

歡 기뻐할 환 = **雚** 황새 관 ＋ **欠** 하품할 흠

즐거울/좋아할/즐길/친할 **환** 작은 참새 **관** 모자랄/빚/기지개 켤/이지러질 **흠**

→황새들(雚)끼리 서로 만나 소리내어 입을 벌리고(欠) 즐겁게 지저귀거나, 먹이를 찾게 되니 입을 벌리며(欠) 좋아한다는 데서 '기뻐한다'의 뜻을 나타내게 된 글자이다.

欲 하고자 할 욕 = 谷 골 곡 + 欠 하품할 흠

탐욕할/바랄/장차/탐낼/사랑할 욕 좁은길/계곡/기를 곡 모자랄/부족할/기지개 켤 흠
욕심낼/물건탐낼/수더분할 욕 골짜기/꽉 막힐 곡 이지러질(물건의흠집)/빚(부채) 흠

→인간에게는 기쁨, 노여움, 슬픔, 두려움, 사랑, 미움, 이렇게 여섯 가지의 욕망이 있
다. 이런 욕망의 골짜기(谷)를 채우기 위해 입을 벌려(欠모자랄 흠) 그 뜻을 이룬다는
뜻의 글자로, 곧 배가 곺아 뱃속이 골짜기(谷)처럼 비어있는(欠부족할 흠) 그 것을 채
우려고 하는 탐욕한 마음(음식을 맘껏 먹어 빈 속을 채우려는 마음)의 뜻을 나타낸
글자이다.
→※[참고]①欲→포괄적인 인간 본성의 탐욕.
 ②慾→인간 본성의 탐욕을 넘어선 그 이상의 탐욕으로 구체적이고 분수에
 넘친 지나친 마음의 탐욕으로 자칫 죄를 범할 수도 있는 慾心(욕심).
 ※이 두글자의 뜻과 음은 같으나, 어떤 탐욕인가에 따라서 구분하여 쓰여져야 한다.

正 바를 정 = 一 한 일 + 止 그칠 지

과녁/떳떳할 정 첫째/오로지/만약/같을 일 멈출/오른 발바닥 지
마땅할/본(본래) 정 낱낱이/하나/정성스러울 일 막을/그만둘 지

→'一'은 어떤 기준이 되고 표준이 되는 '최상의 선(善착할 선)'인 '지극한 선(善착할 선)'
이 기준(一)이다. 이 기준(一)은 오직 하나(一하나 일)뿐인 내 양심이 되는 곳에 머물
러 그쳐서(止그칠 지) 행동해야 하는 것이 '올바른 것이다' 란 뜻을 나타낸 글자이다.

步 걸을 보 = 止 그칠지 + 少(←屮)

두 발짝/걸음 보 멈출/오른 발바닥 지 왼 발/왼쪽 발바닥/왼 발 밟을 달
운수/행하다 보 막을/그만둘 지

→한 발(오른 발)을 그치었다(止그칠 지)가 또 한 발(왼 발)을 옮겨 밟는다(少←屮)는 뜻
의 글자이다. '[止]' 글자를 뒤집은 글자가 '[少←屮]' 이다. 곧 오른 발 왼 발을 번
갈아가며 걷는다는 뜻으로 나타낸 글자로, '걷다/행하다'의 뜻이 된 글자이다.

死 죽을 사 = 歹 뼈 앙상할 알 + 匕 거꾸러질 비

죽음/끊일/마칠/다할 사 ①살 발라낸 뼈/위험할 알 비수/숟가락/구부릴 비
 ②몹쓸/나쁠 대

→'死'의 '匕'를 '匕'의 변형으로 보면, '匕'는 '거꾸러진다' 뜻이고, '匕'는 '化(될/변화할 화)
의 옛 글자로 사람이 거꾸러져(匕) 변화되어(匕죽을 화) 죽어서 뼈만 앙상하게(歹) 된다
는 뜻을 나타낸 글자로 '죽는다/죽음/마치다' 등의 뜻으로 쓰이게 된 글자이다.

投 ①던질 투 = 扌(=手) + 殳 창 수

①줄/버릴/가릴/의탁할/넣을/맞을 투, 손/손수할/가질 수 칠/날 없는 창 수
②머무를/그칠/토/합할 두 쥘/잡을/칠/능할 수 몽둥이/구부릴 수

→손(扌=手)에 쥔 창(殳)이나, 또는 몽둥이(殳)를 던진다(投)는 뜻을 나타낸 글자이다.

殺 ①죽일 살 = 杀 죽일 찰 + 殳 창 수

①없앨/이길/잃어버릴/어수선할 살 나갈 곳 모를 찰 칠/날 없는 창 수
②감할/내릴/차례로 덜다/빠를 쇄 나무로 사람 칠 찰 몽둥이/구부릴 수

→'나무(木)를 찍어 내거나(ヽ찍을 주) 칼로 베어(乂풀벨 예) 버리듯(杀죽일 찰)', 또는 사
람을 창(殳창 수)으로 찌르고 몽둥이(殳몽둥이 수)로 쳐서 죽인다는 뜻을 나타낸 글자이다.

每 자주 매 = '屮' 싹날 철 의 변형→ 𠂉 + 母 어미 모

번번히비롯/탐낼/아름다울/마다/어둡다 매 →'풀싹 포기'를 뜻함.

비록~하더라도/어리석다/들(복수의뜻)/가끔/셈/수/좋은밭/더부룩할 매.

→산과 들판에 가면 풀은 '언제나(每) 무성하게(每) 우거져(每)' 있다. 풀싹(屮→𠂉)은
풀싹의 근원인 풀포기(母)에서 풀싹(屮→𠂉)은 연달아 계속해서 싹터 나오는 것을 뜻
하여 나타낸 글자이다.

'毋' ~하지 말라/없을 무 부수자의 '한자'

→ 母 어미/암컷 모 每 매양/늘/각각/우거질 매 毒 독/해할 독

모체/장모 모 일상/가끔탐할/무릇/비록 매 해로울/미워할/한할 독

[부수자毋(말 무)의 제1획] [부수자毋(말 무)의 제3획] [부수자毋(말 무)의 제4획]

俗 풍속 속 = 亻(=人) 사람 인 + 谷 계곡 곡

속될/익힐/버릇/습관/평범할/세상 속 골짜기/골/꽉 막힐/기를 곡

→사람(亻=人)들이 한 골짜기(谷)에서 오래도록 함께 같이 모여 살면서 자연스럽게 형
성되고 공동으로 만들어진 생활 습관인 '풍습/풍속'이란 뜻을 나타낸 글자이다.

皆 다/함께/모두 개 = 比 ①견줄/고를/비례 비 + 白 흰/밝을 백
고를/한 가지/같을 개　①나란할/가지런할 비, ②차례/총총할/다 필　깨끗할/말할/알릴 백

→여러 많은 사람들이 즐비하게(比나란하게 늘어설 비) 서서 모두 다 함께 한 가지로 같
　은 말을 한다(白말할/알릴 백)는 뜻을 나타내어 '모두/다/함께/한 가지/같을' 등의 뜻을
　나타내게 된 글자이다.

毫 털호 = 亯 (← 高 높을고의변형) + 毛 터럭 모
길고 가는 털/붓 끝 호　　　위/뛰어날 고　　　　　　　털/풀/짐승/퇴할 모
붓/아주 가는 털/잔털 호　　멀/비쌀/뽐낼 고　　　　　나이차례/약간 모
→짐승의 등에 높게(高→亯) 길고 가늘게 나 있는 털(毛)을 뜻하여 나타낸 글자이다.

民 (백성/뭇 사람/평민 민)은 → 氏'각시/씨족/성(姓)씨
　　　/뿌리 씨'의 부수자에 속하는 제1획의 '한자'이다.
①民(민)은 [口인구/사람 구 + 氏성뿌리 씨]의 결합된 글자로 볼 수

　　있다. 氏(씨)는 땅 속에 뻗은 초목의 뿌리나, 땅 위로 뻗은 줄기를 본뜬 글자이
　　기에, 자식을 계속 낳고 있는 사람(口)들에 의해 사람(口인구/사람 구)들이,
　　곧 '백성'들이 늘어남에, '백성/뭇 사람/평민'의 뜻을 나타내게 된 글자이다.

②民(민)은 [宀덮을 멱 + 氏뿌리 씨]의 결합된 글자로 氏(뿌리 씨)

　　는 같은 핏줄을 이어받은 같은 조상의 자손 개개인을 뜻한 것이고, '宀(덮을/덮
　　어가릴 멱)'은 개개인을 포함한 여러 핏줄의 자손들을, 많은 사람들을, 덮어 품
　　어 포함하여 하나로 뭉친 많은 무리들의 총칭인 '백성/국민'이라는 뜻을 뜻하
　　여 나타낸 글자이다.

祇 땅 귀신 기 = 示 ①보일 시 + 氏 각시 씨
땅의 신/토지신/편안할/클 기　　⇑　　①고할/볼 시　　①씨족/성(姓)씨/뿌리 씨
　　　　　　　　　　　　　　　[神]　②땅귀신 기　　②땅 이름 지

→'氏'는 땅속 뻗은 '뿌리'라는 뜻에서 '氏'는 '땅'을 지칭한다고 볼 때, 땅(氏)에 근거를
　둔 '귀신=신(神↔示:의미가 서로 통하는 글자이다)' 이란 뜻으로 '땅의 신/땅 귀신/토지신'을
　뜻하게 된 글자이다.

昏 어두울 혼 = 氏(← 氐) + 日 날 일

날 저물/덜/캄캄할 혼 ①각씨/뿌리 씨 낮을 저 해/하루/접때/먼저/날짜/낮/밝을 일
어릴/어지러울/장인 혼 ②땅 이름 지 근본/근원 저 태양/날마다/지나간 일/일찌기 일

→'昏'의 글자에서 '氏'는 '氐(낮을/근본 저)'의 변형이며, '氏(땅속뿌리 씨)'자 아래에 가로
 획(一)을 그어 나무뿌리 기준보다(땅아래/땅밑) 낮음을 나타낸 글자로 '氐(낮을/근본 저)'
 모양 글자로 나타내었다. 곧 해(日)가 땅아래/나무뿌리 아래(氏→氐)로 내려갔다는
 것은 어두워졌다는 뜻으로 '날이 저물다/어두워졌다/캄캄해졌다' 등의 뜻을 나타내게
 된 글자로 쓰이게 되었다.

→※[참고] [氐(낮을/근본 저)=氏(땅속뿌리 씨)+ 一(가로획:땅 위와 아래가 되는 경계선)]→산밑
 에 툭 튀어 나와 무너지려는 언덕이 땅에/산기슭에 붙어 있는 모습을 뜻하
 여 나타낸 글자로 '하나 일(一)'인, 가로획은 바로 '지평선'을 뜻한 것으로
 나무뿌리 부분을 경계로 하여 위와 아래를 구분하는 '선(一)'을 뜻한 것이다.

紙 종이 지 = 糸 ①실 사 (=糸) + 氏 ①뿌리 씨

편지/성(姓)씨 지 ①극히 적은 수/가는 실 사 ①각시/성(姓)씨/씨족 씨
 ②가는 실/작을 멱 ②땅/나라 이름 지, ③고을 이름 정

→종이는, 종이를 만드는 원료인 가는 실(糸가는 실 사/멱) 같은 섬유가, 나무뿌리(氏뿌
 리 씨)가 여러 갈래져서 서로 얽혀 엉켜진 것처럼, 섬유질이 서로 갈래져 엉켜져 이
 루어진 섬유를 얇게 떠내어 말린 것이 종이(紙)라는 데서 그 뜻을 나타낸 글자이다.

氣 기후 기 = 气 기운 기 + 米 쌀 미

기운/숨/생기/공기/날씨 기 ①숨/구름 기운 기, ②빌/구걸할 걸(=乞) 낟알/미터(m) 미

→밥(米쌀 미)을 지을 때 모락모락 피어 나오는 김(气기운/구름이 피어 오르는 기)을 뜻하여
 그 뜻을 나타내게 된 글자로, '기운/공기/숨/생기/날씨/기후' 등의 뜻을 나타내는 글
 자로 쓰여지고 있다.

汽 ①김 기 = 氵물 수 (=水) + 气 ①기운 기

①증기/물 끓는 기운 기 강/평평할/고를 수 ①숨/구름 기운 기
②거의/물 마를 흘(=汔) 국물/물 길을 수 ②빌/구걸할 걸(=乞)

→물(氵=水)이 끓어 증발할 때 수증기(气)가 구름이 피어 오르듯 하는 '김(증기)'을 뜻
 하여 나타낸 글자이다.

※아래 글은 한자의 뜻과 음을 나타낸 것이다. 이 '뜻과 음'을 잘 읽고 여기에 관계되는 알맞은 한자를 아래의 네모칸 안에서 골라 그 번호나, 또는 그 기호를 ()안에 쓰시오.

1.던질/줄/의탁할 투-----() 2.길고 가는 털/붓끝 호---()

3.죽일/나갈 곳 모를 찰--() 4.백성/뭇 사람/평민 민----()

5.종이/편지 지-------() 6.기후/기운/날씨 기------()

7.매양/각각/늘 매------() 8.①김/증기 기②물마를 흘--()

9.높을/위/멀/뽐낼 고----() 10.다/함께/모두/한가지 개---()

11.①죽일/없앨 살 ②감할/빠를 쇄------------------()

①氣 ②殺 ③高 ④紙 ⑤汽 ⑥投 ⑦每 ⑧民 ⑨皆 ⑩毫 ⑪杀

12.칠/~와/~과/~하다 타---() 13.고칠/새롭게할/바로잡을 개--()

14.재주/능할/겨우 재------() 15.거둘/모을/잡을/떨칠 수-()

16.재주/능통할/술법 기--() 17.패할/무너질/깨어질 패--()

18.헤아릴/다스릴/셀 료--() 19.가장/극진할/잘할 최----()

20.놓을/내칠/방자할/쫓을 방-() 21.글/글씨/편지/책/ 서----()

22.가르칠/본받을/가르침/학문/종교/법령 교-------------()

①收 ②才 ③改 ④教 ⑤技 ⑥料 ⑦放 ⑧敗 ⑨書 ⑩打 ⑪最

23.꺾을/결단할/굽힐 절----() 24.새/새롭게할/처음 신------()

25.밝을/나타날/깨끗할 명---() 26.있을/가질/친할 유------()

27.근본/밑/뿌리/바탕 본----() 27.마을/시골/동네/농막 촌-----()

29.학교/바로잡을/형틀 교---() 30.바를/과녁/떳떳할/본래 정----()

31.걸을/걸음/두 발짝 보----() 32.죽을/죽음/끊일/다할/마칠 사--()

33.동녘/동쪽으로 갈/펠/봄/오름쪽 동---------------------()

①死 ②明 ③步 ④有 ⑤東 ⑥村 ⑦正 ⑧校 ⑨新 ⑩折 ⑪本

[제16주 : 제13주 부터 ~ 제15주 까지 한자 평가 문제 Ⅱ]

※아래의 한자를 올바르게 읽을 수 있는 한자의 음을 ()안에 바르게 쓰시오.

1.幽明() 2.所有() 3.每日()

4.本人() 5.意外() 6.收支()

7.最高() 8.最古() 9.原料()

10.旣成() 11.平日() 12.求愛()

13.旦夕() 14.最上() 15.功最()

16.本分() 17.本性() 18.東方()

19.校內() 20.民生() 21.民心()

22.氣分() 23.國民() 24.氣力()

25.汽力() 26.白紙() 27.殺人()

28.母校() 29.相殺() 30.文書()

31.文敎() 32.成功() 33.救死()

34.敎權() 35.權利() 36.權力()

37.技巧() 38.敍別() 39.敎令()

40.敎化() 41.敍景() 42.高岸()

43.高尙() 44.收得() 45.敗村()

46.投影() 47.殺身成仁()※仁:어질 인

48.三三五五() ※三:석(셋) 삼, 五:다섯 오

49.敗家亡身() 50.權不十年()

- 62 -

[제16주 '평가 문제 Ⅱ'의 낱말 뜻]

1.幽明(유명)=①어둠과 밝음.②저승과 이승.

2.所有(소유)=자기의 것으로 가짐. 또는 가지고 있음.

3.每日(매일)=그날 그날. 하루하루.

4.本人(본인)=그 사람 자신. 당사자. 자신.

5.意外(의외)=뜻밖. 생각 밖.

6.收支(수지)=①수입과 지출. ②거래에서 얻는 이익.

7.最高(최고)=가장 높음. ↔ 최저(最가장 최, 低낮을 저)

8.最古(최고)=가장 오래 됨. ↔ 최신(最가장 최, 新새로울 신)

9.原料(원료)=어떤 물건을 제조하거나 가공하는 데 바탕이 되는 재료.

10.旣成(기성)=어떤 사물이 이미(旣) 되어 있거나 만들어져 있음(成).

11.平日(평일)=보통(平) 날(日). 휴일이나 기념일이 아닌 날. 평상시.

12.求愛(구애)=사랑(愛)을 구(求)함. 이성(남↔여)에게 사랑을 구함.

13.旦夕(단석)=아침(旦)과 저녁(夕).

14.最上(최상)=가장(最) 위(上). 정상. 지상(至上). 가장 우수함.

15.功最(공최)=가장 큰(最) 공로(功).

16.本分(본분)=사람이 마땅히 하여야 할(지켜야 할) 본디의 의무.

17.本性(본성)=본디(本)의 성질(性). 타고난 본래의 성질. 천성(天性).

18.東方(동방)=동(東)쪽(方). 동부(東) 지방(方). 동부(東) 지역(方).

19.校內(교내)=학교(校) 안(內).

20.民生(민생)=백성 또는 국민(民)의 생활(生). 일반 국민.

21.民心(민심)=백성(국민:民)들의 마음(心).

22.氣分(기분)=마음에 생기는 좋은 마음, 또는 나쁜 마음, 우울한
마음 등의 감정 상태.

23.國民(국민)=국가(나라:國)를 구성하고 있는 사람(民). 그 나라의

24.汽力(기력)=증기(김·수증기:汽)의 힘(力). ↳국적을 가진 사람.

25.氣力(기력)=①일을 감당할 수 있는 정신과 육체(氣)의 힘(力).
근력(筋:힘줄 근, 力:힘 력). ②압착한 공기(氣)의 힘(力).

26.白紙(백지)=흰색(白) 종이(紙). 아무것도 쓰지 않은 종이.

27. 殺人(살인)=사람(人사람 인)을 죽임(殺). 남(人남 인)을 죽임(殺).

28. 母校(모교)=자기를 낳고 길러준 어머니(母) 같은 학교(校).
즉, 자기가 다니거나 졸업한 학교.

29. 相殺(상쇄)=셈을 서로(相) 감함(殺감할 쇄). 서로 비김. 상계(相計).

30. 文書(문서)=실무상 필요한 사항을 글(文)로 적어서(書) 나타낸 것.

31. 文敎(문교)=①문화(文)와 교육(敎)을 아울러 이르는 말.
②문화(文)에 대한 교육(敎).

32. 成功(성공)=뜻을 이룸. 부(富부자 부)나 사회적 지위를 얻음.

33. 救死(구사)=거의 죽게 된(死) 사람을 구함(救).

34. 敎權(교권)=교사(敎)로서의 권위(權)와 권리(權).

35. 權利(권리)=권세와 이익. 무슨 일을 자기 마음대로 할 수 있는 자격.

36. 權力(권력)=남을 지배하여 강제로 복종시킬 수 있는 힘.

37. 技巧(기교)=기술이나 솜씨가 아주 교묘함. 그런 기술이나 솜씨.

38. 敍別(서별)=작별을 고함. 고별(告알릴 고別헤어질 별).

39. 敎令(교령)=임금의 명령. 교시(敎)와 명령(令).
※교시(敎가르칠 교, 示보일 시)=(지식이나 방법 등을)가르쳐 보임.
또는 그 가르침의 내용.

40. 敎化(교화)=가르치고(敎) 이끌어서 좋은 방향으로 나아가게 함(化).

41. 敍景(서경)=자연의 경치(景경치/풍치 경)를 글로 씀(敍지을/쓸/서술할 서).

42. 高岸(고안)=높은(高) 언덕(岸). 높은 제방. 기품이 있고 준엄 함.

43. 高尙(고상)=인품이나 학문의 정도가 높으며 품위가 있음.

44. 收得(수득)=거두어 들이어 제것으로 함.

45. 敗村(패촌)=쇠퇴(敗)(몰락:敗)한 마을(村).
※폐허(廢폐할/부서질 폐, 墟언덕/터/기슭 허)가 된 마을(촌락).

46. 投影(투영)=①어떤 물체의 그림자(影)를 비춤(投). ②'어떤일을
다른 일에 반영하여 나타냄'을 비유하여 이르는 말.

47. 殺身成仁(살신성인)=몸(身)을 죽여(殺) 인(仁)을 이룸(成).
옳은 일을 위하여 자기 몸을 희생함.

48. 三三五五(삼삼오오)=서너사람, 또는 대여섯 사람씩 떼를 지어
다니거나 무슨 일을 하는 모양을 일컬을 쓰이는 말.

49. 敗家亡身(패가망신)=가산(집 재산)을 다 써서 없애고 몸을 망침.

50. 權不十年(권불십년)='권세는 10년을 가지 못한다'는 뜻으로써,
'권세는 오래가지 못함'을 이르는 말.

얼음 빙 → 仌 冰 氷 氵
　　　　　옛글자　본래 글자　속자　부수 글자

冰 얼음빙 = 氵 얼음빙 + 水 물 수
→물(水)이 꽁꽁 얼어 붙어 있는(氵) 상태의 모양을 뜻하여 나타낸 글자이다.
→[氵]은 [얼음]이라는 뜻을 나타내는 [부수글자 모양]으로 쓰이고, [仌]은 [옛글자]이고, [冰]은 본래의 글자가 되며, [氵]에서 점획 하나를 생략하여 [水물 수]의 왼쪽 어깨 위에 [丶불똥 주]한 획만 합쳐서 표기한 [氷=水+丶]은 [속자]이다.
→※[참고]:이 속자 모양인 [氷]은 [①얼음 빙 과 ②엉길 응]의 두 가지 뜻과 음으로 쓰여지고 있다. →※그런데 대법원 지정 인명용 한자의 음으로는 [빙]이다.

永 길 영 → 厼 : '永'의 '옛 글자'이다.
길이/오랠/멀/깊을 영

厼('永'의 옛글자) = 亠 머리 부분 두 + 水 물 수
→높다란 산 위(亠) 여기저기에서부터 내려온 여러 갈래의 물(水)줄기가 모여들어 하나로 합쳐져 시간이 길게 흘러흘러 강과 바다로 까지 흘러 가는 것을 뜻하여 나타낸 글자로 '길다/오래다/멀다/영원하다'의 뜻을 나타내게 된 글자이다.

泉 샘 천 = 白 흰 백 + 水 물 수
저승/돈/폭포수 천　흰빛/깨끗할/밝을/말할/알릴 백　강/고를/평평할/국물/물 길을 수
→바위 틈과 땅속에서 샘물이 솟아 나오는 모양을 본뜬 글자로, ①맑고 깨끗한(白) 물(水)이다. ②땅속에서 저절로(自→白) 솟아 나온 물(水)이다. 등으로 풀이하고 있다.
※[泉]의 쓰임의 '예'→黃泉(황천)=九泉(구천)=사람이 죽어서 간다는 곳. 저승.

洞 마을동 = 氵 물수(=水) + 同 한가지 동
고을/깊을/빌/빨리 흐를 동　강/고를/평평할/국물/물 길을 수　같을/무리/모일/화할/모을 동
→물이(氵=水물 수) 흐르고 있는 곳에 사람들이 모여(同모일/무리 동) 살아 마을을 이룬다는 뜻을 나타낸 글자이다.

江물 강 = 氵물 수(=水) + 工장인 공

강/큰 내/물 길을/양자강 **강**　　　　강/고를/평평할/국물/물 길을 **수**　　　　공교할/만들/일/벼슬 **공**

→물(氵=水)이 '一이쪽(서쪽)'으로, '一저쪽(동쪽)'으로 또는 'ㅣ'의 방향으로 흐르는 물줄기를 일컬어 강(江물 강)이라 했으며, 중국의 양자강을 가리켜 처음에 '강(江물 강)'이라 했다고 한데서 만들어진 글자라고 한다. ▶※ [참고]:중국에서는 북쪽지방에서 흐르는 강(江)을 '河(강 이름 하)'라 하고, 남쪽지방에서 흐르는 강(江)을 '강(江물 강)'이라 했다고 한다. (예):북쪽지방의 강:황하(黃河)강(江), 남쪽지방의 강:양자강(揚子江)

法법 법 = 氵물 수(=水) + 去버릴 거

본받을/방법/형상/떳떳할 **법**　　　강/고를/평평할/국물/물 길을 **수**　　갈/덜/감출/덮을/내쫓을 **거**

→원래의 '법 법'의 옛글자(古字고자)로는 '灋(법 법)'이다. 이 글자에서 '廌(법 치/해태 치·채)'글자를 빼어 내면 '法'글자만 남게 된다. 해태는 상상의 동물로 죄의 유무를 금방 알아내자마자 악인을 뿔로 들이 받았다고 하는 전설로 전해오고 있다. [法]의 글자에서 [氵=水물 수]는 물의 수평면의 공평함을 나타낸 것으로 법은 만인에게 평등하게 적용 되므로 공평(氵=水물 수)하지 못한 악인을 제거(去버릴/쫓을 거)한다는 뜻을 나타낸 글자이다.

活①살 활 = 氵물 수(=水) + 舌혀 설

①생기 있을 **활**,②물 콸콸 흐를 **괄**　　강/고를/평평할/국물/물 길을 **수**　　말/언어/말씀 **설**

→혀(舌혀 설)는 입안에 갇혀있다. 혀가 갇혀있던 것처럼 갇혀있던 물(氵=水물 수)이 확 터져서 생기있게 콸콸 흐르는 것을 뜻하여 나타낸 글자이다.

海바다 해 = 氵물 수(=水) + 每매양 매

세계/많을/넓을 **해**　　　강/고를/평평할/국물/물 길을 **수**　늘/가끔/일상/각각/여러/우거질/탐할/무릇/비록 **매**

→여기저기 여러 갈래(每각각/여러 매)에서 흐르고 있는 강줄기 물(氵=水물 수)이 한 곳으로 모여들어 이루어진 바다를 뜻하여 나타낸 글자이다.

流 = 氵물 수(=水) + 充

흐를/번져 나갈/구할/갈래 **류**　강/고를/평평할/국물/물 길을 **수**　　거꾸로 떠내려갈 **돌**

→출산할 때 어린 갓난 아기 (𠫓돌아 나올 돌)가 양수물(巛)의 흐름을 타고 거꾸로 나오는(充) 데서 '흐름'을 뜻한 글자에 '[氵=水]'자를 덧붙여 '두루 흐르다/번져나간다'는 뜻을 뜻하여 나타내게 된 글자이다. 巛←[川=巛내 천]과 같은 글자. 充와 㐬은 다른 글자. →㐬 깃발 류:(깃발이 아래로 축 늘어거나 바람에 휘날리는 모양)
※본래의 '流(류)'자는 氵에 '充'이 아니고, '㐬'이 본래 글자였다가 후에 '充'으로 바뀌어졌다.

漢 = 氵물수(=水) + 堇(= 堇)

한나라/한수/사나이/놈/은하수 **한** 강/고를/평평할/국물/물 길을 **수** 진흙/찰흙/때/맥질할/적을 **근**

→양자강을 거슬러 올라간 상류에 진흙(堇=堇진흙 근)이 많은 물(氵=水물 수)을 지칭
하여 '漢水(한수)'라 하는 데서 '漢(=氵+堇)은 진흙탕(堇=堇) 물(氵=水)'을 뜻하여 나
타낸 글자이다. 이 '한수(漢水)'지역을 중심으로 세워졌던 나라가 '한(漢)'나라이며
이 민족을 '한족(漢族)'이라고 한다.

→※[참고] 한수=중국 양자강 상류의 강 이름. →※堇=堇→'土'부수자에 속함

求 = 水 물수(=水) + 一 + 丶

구할/빌/찾을/탐낼/바랄 **구** 강/고를/평평할/국물/물 길을 **수** 한/하나/오로지 **일** 불똥/심지 **주**

→전서 글자를 살펴보면 짐승의 털가죽 옷(덧옷)을 본떠 상형화 한 것으로 이런 털가
죽 옷(덧옷)은 누구나 탐내어 갖고 싶어하는 데서 '구하다/탐내다/바라다'의 뜻으로
쓰여지게 된 글자이다.

暴 쬘 폭 = 水 물수(=水) + 日 + 共

①나타낼 **폭** ②사나울 **포** ⇑ 강/고를/평평할/국물/물 길을 **수** 해/날/낮 **일** 함께/한가지 **공**
드러낼 **폭** [米쌀 미 의 변형(水)으로도 볼 수 있다]

→'水'를 '米(쌀 미)'로, '八'을 두 손으로, '共'은 함께 함. '日'은 햇볕으로, 곧 해(日)가
내리쬐는 곳에 두 손(八)으로 쌀(水→米)을 받쳐들고(共) 햇볕(日)에 드러내어 곡식을
말리고 있는 모양을 나타낸 글자로, '쬐다/드러내다'의 뜻으로 쓰여지며, 오래도록 비
가 오지 않아 물(水=水)은 부족하고 강렬한 햇볕(日)에 의해 논밭이 매말라 흉년이
들고, 또 반대로 폭우(水=水)가 쏟아져 큰 물(水=水)에 의해 농작물이 휩쓸려 가게
되어 흉년이 되는 이 두 가지, 모두(共)는 사람들에게 커다란 재앙을 가져다 준다는
데서 '사납다'라는 뜻으로도 쓰여지는 글자이다.

災 재앙 재 = 巛(=川) + 火 불 화

천벌/재액/화난/횡액 **재** 내 **천** 굴 **천** 불지를/급할/화날/빛날/횃불 **화**

→홍수로 강물(巛=川)이 넘쳐 물난리가 난 수재(巛=川)의 재난과 불(火)로 인한 화재
(火)의 재난, 이 두 가지는 우리 사람들에게는 모두 재앙이 된다는 뜻을 나타낸 글자이다.

炎 불꽃 염 = 火 + 火

①불꽃/불 붙일/더울/탈 **염** ②아름다울 **담** 불/불지를/급할/화날/빛날/횃불 **화**

→타오르는 불(火)길 위에 거듭해서 불(火)길이 더 타오르는 불꽃을 뜻한 글자이다.

瀑 ①폭포/거품 폭 = 氵 물수 (=水) + 暴 드러낼 폭

②소나기 포 ③용솟음칠 팍 강/고를/평평할/국물/물 길을 수 ①쬘/나타낼 폭 ②사나울 포

→햇볕이 내리쪼이는 것(暴)처럼, 물(氵)이 내리치는 소낙비와 높은 곳에서 냇물이 무서운 기세로 사납게(暴) 쏟아져 내리는 '물(水=氵)'인 '폭포'를 뜻하여 나타낸 글자이다.

[예] : 瀑布水(폭포수)=낭떠러지에서 곧장 쏟아져 내리는 물, 또는 물줄기를 뜻함.

然 그러할 연 = 𣤶(肰) + 灬(=火)

불사를/그러나/원숭이 연 개고기 연 불/불지를/급할/화날/빛날/횃불 화

→개(犬개 견)를 잡을 때는 개(犬)를 매달아 놓고 불(灬=火불 화)을 질러 개(犬)의 털을 불(灬=火)에 그슬려 태워서, 개(犬개 견)를 잡은 데서 그 뜻을 나타낸 글자이다.

→※[참고] '火' 글자가 다른 글자 밑에 쓰여질 때는 '灬'의 모양으로 바뀌어 쓰여진다.

𣤶(肰) 개고기 연 = 肉 고기 육(←月) + 犬 개/큰 개 견

→개(犬개 견) 고기(月→肉고기 육)란 뜻을 나타낸 글자(𣤶=肰)이다.

→※[참고] : '肉(고기 육)'이 다른 글자와 합쳐져 함께 쓰여 질 때는 '肉'이 '月'로 모양이 바뀌어 쓰여진다.

熙 빛날희 = 𤔡 ①넓을희 + 灬(=火)

일어날/넓을/복/화할 희 ①넓을 희 ②아름다울 이 불/불지를/급할/화날/빛날/횃불 화

→어두웠던 넓은(𤔡) 방에 불(灬=火)을 켜니 밝고 환하게 된다는 뜻을 나타 낸 글자이다.

→※[참고] : 𤔡 = 匝(넓을 이) + 巳(모태 속에서 자라고 있는 아기 모습 사) → 뱃속의 아기 <넓을 희> 가 점점 자라게 되면 어머니의 배가 불룩하게 되어 넓어지게 된다는 뜻으로 만들어진 '글자'이다.

無 없을 무 = 無 + 林 + (灬=火)

아닐/말/빌/무성할 무 = 무성(無)한 + 수풀(林수풀 림) + (灬=불 화)

→無(무)는 [橆 많을/번성할 무=(無+林)무성한 숲]의 글자가 원래의 글자인데, 수풀林(수풀 림=숲)이 무성(無)하게 자라 있는 데 그 무성한 숲(無+林)이 불(灬=火)에 타서 없어졌다는 데서, '없을 무'의 뜻과 음이 된 글자이다.

爆 ①폭발할 폭 = 火 + 暴 드러낼 폭

①(불)터질 폭 불/불지를/급할/화날/빛날/횃불 화 ①나타낼/쬘 폭
②떨어질/지질/뜨거울/사를/불터질 박 ②사나울 포

→불(火)길이 타오를 때 불길속에서 어떤 물건들이 터져 폭발(暴)하는 뜻을 나타낸 글자이다.

爭 ①다툴 쟁 = 爫 + ㅋ + 」(←厂)

①싸울/분별할 쟁 　손(발)톱/할큅 조 　손 우 　갈고리 궐 　끝/밝을 예
②간할 정 　긁을/긁어당길 조 　오른손 우

→서로 손(爫손 조)과 손(ㅋ손 우)으로 서로를 붙들고 끌어 당기며(」←厂끝 예) 다툰다.

爲 위할 위 = 爫 손톱 조(=爪) + 㫃 상형

원숭이/할/될/하여금/삼을 위 　손(발)톱/긁어당길/긁을/할큅 조 　원숭이 모양을 나타낸 글자

→[㫃]은 원숭이의 머리·몸·네 발 및 꼬리의 모양을 상징하여 나타낸 것이며, 원숭이는 발톱으로 긁기를 좋아하고, 손으로 얼굴을 닦기를 좋아하는 뜻에서 손톱과 발톱을 뜻한 [爫손·발톱 조]를 [㫃]에 합쳐서 이루어진 글자이다. 손과 발(爫)로 일을 하고 있다는 데서 '하다/하여금/되다/삼다' 의 뜻으로 쓰여지게 된 글자이다.

受 받을 수 = 爫(=爪) + 冖 + 又

입을/얻을/담을/이을 수 　손(발)톱/긁어당길/긁을/할큅 조 　덮을 멱 　손/또/용서할/다시 우

→①[受받을 수]에서 [冖덮을 멱]의 글자를 빼면 [㥑주고받을 표]이다. 이 때 [冖덮을 멱]의 의미는 상대방에게 돈을 줄 때는 손바닥 등이 위가 되게 엎어지고, 받는 사람은 손바닥이 위가 되고 손등이 아래로 된다는 뜻을 나타낸 것으로, 돈을 주고 받을 때 손바닥이 엎어짐을 '덮어가릴 멱(冖)'으로 그 뜻을 나타내어 손(爫)으로 주고(冖) 손(又)으로 받는다(冖)는 뜻을 나타낸 글자이다. ②또는 [冖덮을 멱]의 글자를 두 사람 사이에 서로의 경계선(冖)이라고 할 때 '술잔'을 서로 주거니(爫) 받거니(又)하는 장면을 뜻하기도 하는 글자(受)로 '받는다/얻는다/수락한다' 등의 뜻을 나타내게 된 글자이다.

爸 아비 파 = 父 아비 부 + 巴 땅 이름 파

아버지의 속칭인 아비 파 　남자를 높혀서 '보' 　매우 큰 커다란 뱀 파
또는 늙은이의 존칭 아비 파 　라고 부르기도 한다. 　파초/꼬리 파

→[爸아비 파]에서 '巴'의 의미는 '매우 큰 어른' 이라는 뜻의 역할로 쓰여졌다. 곧, '매우 큰 어른(巴)인 아버지(父)' 라는 뜻을 나타낸 글자이다.

斧 도끼 부 = 父 아비 부 + 斤 도끼/무게 근

비로소/쪼갤/찍을/병장기 부 　남자를 높혀서 '보'라고 부르기도 한다. 　도끼날/근/밝게 살필/밝을 근

→'도끼 날(斤)' 종류의 도끼류 무기중에서 '가장 큰(父) 도끼 무기(斤)'를 뜻하여 나타낸 글자이다.

爺 아비/할아버지 야 = 父 아비 부 + 耶 어조사 야

남자의 존칭/중국:할아버지 야 남자를 높혀서 '보' ①의문조사/아버지를 부르는 야
(존귀한 사람을 칭할 때 쓰임.) 라고 부르기도 한다. ②간사할 사

→[耶]글자의 구성을 살펴보면 '[耶=耳귀 이+ 阝(邑)고을 읍]'이다. 곧 '마을(阝=邑)에서 귀(耳)에 들려 오는 소문'이라는 뜻으로 풀이 된다. 나아가서 마을(阝=邑)에서 아버지(父)라고 불리워지는 소리가 귀(耳)에 들려온다는 뜻으로 풀이 할 수 있다. 그런데 지금 중국에서는 '할아버지'를 지칭하는 뜻으로 쓰여지고 있다.

→※[참고]爸爸(Bàba:중국어)='아버지'라는 뜻. '爺爺'의 중국의 상용한자인 간체자 모양은 '爷爷'이다. 爺爺(=爷爷Yéye:중국어)='할아버지'라는 뜻.

肴 안주 효 = 爻 사귈 효 + 月 고기 육(←肉)

'肉(月고기 육)'부수자에. 산가지/수효/본받을 효 살/몸/날짐승고기 육
속한 글자임. 변할/괘 이름 효

→새·짐승·물고기 따위를 뼈째 구워 익힌 고기(月고기 육=肉)를 나뭇가지(爻산가지 효) 같은 것으로 집어서 술안주 삼아 먹는 고기를 뜻하여 나타낸 글자이다.

→※[참고]'肉'이 다른 글자와 합쳐져 쓰여질 때는 '月'로 모양이 바뀌어 쓰여진다.

將 = 爿 + 夕 = 月 고기 육(←肉) + 寸

장수/거느릴/장할 장 나뭇조각/무기 장 살/몸/날짐승고기 육 손/마디/규칙/법도 촌
장차/받들/나아갈 장 널조각/평상 장

→병사들이 전쟁터에 싸우러 나가기 직전에 탁자나 널따란 나무판(爿평상 장) 위에 제물인 고기(夕=月고기 육=肉:제물 고기)를 올려 놓고 정해진 규칙과 법도(寸법도 촌)에 따라서 신에게 제사를 지내는 일을 주도하는 사람은 그 병사들을 통솔하고 지배하는 사람, 곧 우두머리인 '장수'라는 사람을 뜻하여 나타낸 글자이다.

版 조각 판 = 片 조각 편 + 反 돌아올 반

널(빤지)/쪽/판자/호적/인쇄할 판 쪼갤/화판/꽃잎/한쪽 편 배반할/뒤집을/엎칠 반

→널빤지의 판자(板) 조각(片)에 글자를 칼로 새긴 후에 그 조각(片)에 먹물을 묻힌 뒤 그것을 뒤집어(反) 종이 베끼는 판(版)이라는 뜻을 나타내게 된 글자이다.

→※[참고]:통나무(木)를 톱으로 켜면 위 아래 두 조각으로 서로 등지고(反) 벌어지는 널빤지를 판[板]이라고 하며, 이 널빤지 판자[板]조각(片)에 칼로 글자를 새겨 그 조각(片)에 먹물을 묻힌 뒤, 뒤집어(反) 종이 베끼는 널빤지를 판[版]이라고 하는 것이다.

雅 아담할 아 = 牙 어금니 아 + 隹 새 추

바를/아름다울/떳떳할/아오새 아 싹틀/물을/그릇모양/대장기 아 꽁지 짧은 새 추

→까마귀와 비슷한 메까치, 또는 비거, 또는 갈까마귀라고 하는 배가 하얀 색을 띤 작은 새(隹)는 입에서 어금니(牙)가 부딪치는 것 같은 소리를 내는 소리가, 매우 맑고 청아하다는 데서 '맑다/아름답다/우아하다/갈까마귀'라는 뜻을 나타내게 된 글자이다.

邪 ①간사할 사 = 牙 천자기·대장기 아 + 阝(=邑)

①삐뚤어질/바르지 못할 사 ②그런가 야 어금니/싹틀/물을/그릇모양 아 고을/영유할/답답할 읍

→옛날 중국에서 천자나 대장이 세우는 깃발을 '[牙천자기/대장기 아]旗(깃발 기)'라 했다. 지방 고을(阝=邑)에서 천자에게 '바르지 못한 정치를 한다'는 뜻에서 이 '牙'기(旗)를 들고 중앙 정부의 어긋나고 삐뚤어진(邪) 정치에 대해 비판하는 반란을 일으킨 뜻을 나타낸 글자라고 한다. 이밖에 낭야지방 사람들의 속성들이 간사함에서 이루어진 글자라 하는데 '낭야'의 '야'자는 '邪(사/야)'자가 아니라 '琊(야)'자 이다.

→※[참고]글자의 오른쪽에 쓰여진 '阝'은 '邑(고을 읍)'의 모양이 바뀌어 진 것으로 '邑'이 다른 글자와 합쳐져 쓰여질 때는 '阝'으로 모양이 바뀌어 쓰여진다.

牢 우리/마굿간 뢰 = 宀 집 면 + 牛 소 우

외양간/희생/농락할/쓸쓸할 뢰 움집 면 물건/일/별 이름/희생/무릎쓸 우

→'소(牛)의 집(宀)이다'라는 뜻의 글자로 '우리/마굿간'이란 뜻으로 쓰여지는 글자이다.

物 만물 물 = 牛 소 우(=牛) + 勿 ①말(라) 물

물건/일/얼룩소/헤아릴 물 물건/일/별 이름/희생/무릎쓸 우 ①(~하지마라)말(라)/없을/깃발/급할 물
②먼지털이/총채 몰

→'勿'자는 글자 모양이 깃발의 주름진 모양을 나타낸 것으로 '소(牛)'의 뱃가죽이 주름처럼 줄무늬(勿깃발 물)를 뜻(牛+勿=物)하여 나타낸 글자로, 소(牛)는 옛날부터 매우 큰 동물로 농가에서는 없어서는 안되는 것으로 가장 귀중하게 여기는 재물(物)로 모든 물건(物)을 대표하고 있다는 데서 '물건'이란 뜻을 나타내게 된 글자이다.

特 특별할 특 = 牛 소 우(=牛) + 寺 ①관청 시

황소(숫소)/우뚝할/홀로/다만/뛰어날 특 물건/일/별 이름/희생/무릎쓸 우 ①관청/내시 시 ②절/마을 사

→관가인 관청(寺관청 시)에서 종자로 관리하고 있는 황(숫)소(牛소 우)는 반드시 매우 우수한 '종자 소=종우'로 몸이 크고 힘이 센 종우(牛소 우)로 관리하고 있으므로, 보통 일반 소와는 다른 '특별하다(特)'는 뜻으로 나타내게 된 글자이다.

牧 먹일 목 = 牛(=牛 소우) + 攵(=攴)

기를/칠/맡을/다스릴/살필 목 물건/일/별 이름/희생/무릎쓸 우 똑똑 두드릴/칠 복

→목초가 많은 풀밭이나 소(牛=牛) 먹이가 있는 '우리'쪽으로 소(牛=牛)를 매로 다스려 (攵=攴) 몰이 하면서 소(牛=牛)를 기른다는 뜻을 나타낸 글자이다.

犮 개 달아날 발 = 犬 개 견 + ノ 목숨 끊을 요

없앨/덜/개 달아나는 모양 발 큰 개/간첩 견 삐칠 별

→옛날에는 하늘에 제사를 지내는 일이 많았고, 이때에 [양·소]고기를 제물로 받쳤던 것을 개고기를 제물로 받치면서, 집안에 있던 개(犬개 견)를 희생 제물로 쓰려고 목숨을 끊으려(ノ목숨끊을 요) 하는데 개가 죽음을 피하려고 힘차게 달아나는 모습을 뜻하여 나타낸 글자이다.

狀 ①모양 장 = 爿 나뭇조각 장 + 犬 개 견

①꼴/문서/편지/베풀 장 ②형태/모양 상 널조각/평상 장 큰 개/간첩 견

→훈련을 잘 받은 개는 사람 대신 심부름을 잘 한다. 나무조각(爿나무조각 장)에 글을 써서 그것을 개(犬)에게 주어 개(犬)가 심부름을 잘 하였던 데서 '편지/문서'라는 뜻의 글자가 되었고, 또 개(犬)는 때때로 나무(爿)로 만든 대문앞에 앉아 있기를 잘 하는데, '나무대문(爿) 앞에 앉아 주인을 기다리고 있는 개(犬)의 모습'을 뜻하여 나타낸 글자로 '모양/꼴'이란 뜻으로도 쓰이게 되었다.

獄 감옥 옥 = 犭(=犬) + 言 + 犬

옥/판결/법/우리/죄/송사 옥 개/큰 개/간첩 견 말씀/말할/의논할언 개/큰개/간첩 견

→본래는 ['㹜':개 마주 짖을/개가 서로 물을 '은']과 '言'(말씀 언)이 어울려 된 글자로, 앞쪽의 '犬'을 '犭'으로 그 모양을 바꾸어 나타낸 글자이다. 개(犭)와 개(犬)가 서로 다투듯 두 사람의 다툼(송사)을 판결하여 죄를 주는 감옥을 뜻하게 된 글자이다.
→※[참고]:[猌:은]→으르렁거릴/개짖는 소리/개가 싸우는 소리 '은'.

獨 홀로 독 = 犭 개견(=犬) + 蜀 큰 닭 촉

외로울/혼자할/독짐승 독 큰 개/간첩 견 벌레/나라이름/땅이름 촉

→닭(蜀)들이 마당에서 모이를 먹으며 모여 놀고 있는데 이 때 개(犭=犬)가 그 곳에 나타나니 모여 있던 닭(蜀)들이 저마다 흩어지거나, 또는 지붕위로 날아 올라가 닭(蜀) 따로, 개(犭=犬) 따로 서로 홀로 있게 되었다는 뜻을 나타내게 된 글자이다.

① 玆(= 兹) 가물거릴 자 = 玄 + 玄

흐릴/검을(가물)/신(神)이름/[이/이에/이때에] 자. 검을/아득할/고요할/가물거릴/오묘할/현묘할 현
→검을(가물) 현(玄)+ 검을(가물) 현(玄)이 겹쳤으니 '더욱 가물거려' '더욱 흐리다'는 뜻의 글자이다.

② 玆 이(것) 자 = ++(= 艸)+ 玆(← 絲)

초목 우거질/무성할/초목많다 자 풀 초 작을 유 (← 실 사)
이 것/이에/이때에/돗자리 자 ↳絲실 사 의 변형

→초목의 어린(玆작을/어릴 유) 실(絲실 사→玆)같은 싹(++=艸풀 초)들을 가리켜 '이 것'이
라 했으며, 또 무성하게 자라 우거져 있음을 나타낸 뜻으로 '우거지다/무성하다'의 뜻
으로, 또 이렇게 무성하게 자란 때를 가리켜, '이에/이때에/이/이곳' 등을 가리키는 뜻
으로서, '[이 것/우거지다/무성하다/이에/이때에/이/이곳]'이란 뜻을 나타내어 쓰여지게
된 글자이다. [참고]※糸(사) : ①가는 실/적을·작을/가늘다/매우 적은 수 멱, ②가는 실/실 사.
→※[참고] 위의 두 글자[①玆 검다/흐릴 자, ②玆 이/무성할 자]는 본래 서로 다른 글자이다.
그 글자의 모양이 서로 비슷한데서 오늘날 잘 구분하지 않고 혼용하여 쓰여지고 있는데, 가능
한 구분하여 표기하고 구분하여 사용하기 바란다.

率 ①거느릴 솔 = 亠 머리부분 두 + (冫+ 幺 + 冫)+ 十

②장수/새그물 수 ③거느릴 류(유) ④비율 률(율) 얼음 빙 작을 요 얼음 빙 열/열배/네거리 십

※→또는 [率=玄+ 冫 + 冫 + 十]의 짜임으로, '玄'부수의 6획 글자이다.

→率(솔/수/유/율)의 자원의 해석이 분분하다. 맨 위 획 '亠(머리 부분 두)'는 앞에
 서 통솔하는 '우두머리(대장)'이며 맨 아래의 획 '十(열 십)'은 많다는 뜻의 '많
 은 무리의 떼'라고 할 때, 그리고 그 사이에 표기된 '冫 幺 ⟨'들은 '우두머리
 (대장)'를 따라서 새들이 줄지어 가는 모양을 나타냈다고 본다. 곧, 우두머리의 새가
 많은 무리들을 어미새가 이끌고 날아가는 모습을 나타낸 글자로 해석하기도 하고, 또
 는 새의 그물 모습을 본뜬 글자라고도 한다.

孤 외로울 고 = 子 아들 자 + 瓜 오이 과

나/부모/없을/저버릴/우뚝할 고 씨(열매)/새끼/자식/첫째지지/쥐/자네 자 참외/모과/수박 과

→오이(瓜)는 덩굴이 먼저 시들어 말라 버린뒤에 열매(子)인 오이만 남아 달려 있는 데
 서 외롭다는 뜻을 나타내게 된 글자이다. [子자]의 뜻으로는 '아들/자식/새끼/스승(선
 생님)/첫째지지(地支)/쥐/열매(종자)' 등등 여러 가지의 뜻으로 쓰이고 있다.

珏 쌍옥 각/곡 = 王(← 玉)+ 玉 옥/구슬 옥

 쌍옥 각/곡 임금 왕 구슬/옥 옥 구슬/옥 옥

→똑 같은 두 개의 옥(玉)구슬을 일컬은 뜻을 나타낸 글자이다.
→※[참고] '玉(옥/구슬 옥)'이 다른 글자와 합쳐져 쓰일 때는 '丶(불똥 주)'를 생략하여
 '玉'을 '王'으로 나타내어 쓰여진다.

玟 ①옥돌 민 = 王(←玉) + 文 무늬/문채 문

①옥돌 민 ②옥무늬 문　　임금 왕　←　구슬 옥　　　글월/빛날/아롱질/꾸밀 문

└구슬 옥(玉)에서 `丶(불똥 주)`를 생략하여 `玉`을 `王`으로 나타냄.

→`옥(玉→王) 돌에는 아름다운 무늬(文)가 있다`라는 뜻을 나타낸 글자이다.

→※[참고] `玉(옥/구슬 옥)`이 다른 글자와 합쳐져 쓰일 때는 `丶(불똥 주)`를 생략하여 `玉`을 `王`으로 나타내어 쓰여진다.

理 다스릴 리 = 王(←玉) + 里 마을 리

옥다듬을/무늬낼/이치/도리 리　　임금 왕　←　구슬 옥　　잇수(거리)/이미/근심할/거할 리

→옥(玉→王)의 아름다운 무늬를 잘 나타내기 위하여 정성껏 갈고 다듬는 것처럼 마을 (里)을 잘 다스린다는 뜻을 나타낸 글자로 `다스릴/바를/도리`라는 뜻의 글자로 쓰이 게 되었다.

瓶 병 병 = 幷 아우를/어울릴 병 + 瓦 기와 와

단지/두레박/시루/물긷는 그릇 병　나란히/합할/겸할/같을/오로지 병　질그릇/실패벽돌/방패등 와

→여러 종류의 많은 질그릇들이(瓦질그릇 와) 즐비하게 어울려져(幷함께 병) 늘어 서 있 는 모양을 뜻하여 나타낸 글자이다.

甛 달 첨 = 甘 달 감 + 舌 혀/말씀 설

맛날/잠을 잘 자다 첨　맛 좋을/익다/마음 상쾌할/싫을/느슨할 감　　　언어 설

→혀(舌)는 단맛(甘)을 느끼게 할 수 있다는 뜻을 나타내게 된 글자이다.

甚 심할 심 = 甘 달 감 + 匹 짝/배필 필

심히/몹시/더욱/무엇 심　맛 좋을/마음 상쾌할/싫을/느슨할 감　(천의 길이)필/(말,소)한 마리/둘 필

→남·녀가 만나(匹짝/배필 필) 서로 달콤(甘)한 사랑을 나눔이 `몹시/심하다/지나치다`는 뜻을 나타내게 된 글자로, 또는 남·녀가 `무엇을?/어떻게?` 하는가? 하는 의문사로도 쓰임.

產 낳을 산 = 产(←彦 선비 언의 변형) + 生 낳을 생

생산할/업/자산/난 곳 산　└`큰 인물 될 선비` 또는 `사내아이`라는 뜻　날/날 것/살/설/자랄/목숨 생

→장차 큰 인물(产←彦클 언)이 될 사내아이(产←彦클 언)를 낳았다(生)는 뜻에서 크고 좋은 온갖 훌륭한 물건들(产←彦클 언)을 만들어(生) 낸다는 뜻으로도 쓰이게 된 글자이다.

→※[참고]:彦(아름다운선비/클 언)→본래의 글자 `彦`은 속자, 產(본자)→産(속자)

[제20주 : 제17주 부터 ~ 제19주 까지 한자 평가 문제 Ⅰ]

※아래 글은 한자의 뜻과 음을 나타낸 것이다. 이 '뜻과 음'을 잘
 읽고 여기에 관계되는 알맞은 한자를 아래의 네모칸 안에서 골
 라 그 번호나, 또는 그 기호를 ()안에 쓰시오.

1.물/강/큰 내/물 길을 **강**--() 2.얼음/얼 **빙**------------()

3.길/길이/오랠/멀/깊을 **영**-() 4.샘/저승/폭포수/돈 **천**-----()

5.①다툴/싸울 **쟁**②간할 **정**-() 6.①드러낼/쬘 **폭**②사나울 **포**--()

7.재앙/천벌/횡액 **재**----() 8.①불꽃/탈 **염**②아름다울 **담**---()

9.감옥/옥/죄/송사/법 **옥**--() 10.장수/거느릴/장차 **장**-----()

11.①폭발할/(불)터질 **폭** ②떨어질/뜨거울/사를/불터질 **박**-----()

①爆 ②災 ③泉 ④暴 ⑤江 ⑥永 ⑦氷=冰 ⑧爭 ⑨炎 ⑩獄 ⑪將

12.법/본받을/방법 **법**----() 13.버릴/갈/덜/감출 **거**-----()

14.마을/고을/깊을 **동**----() 15.한가지/같을/무리 **동**----()

16.흐를/번져 나갈 **류**----() 17.바다/세계/넓을 **해**------()

18.한나라/한수/사나이 **한**-() 19.구할/빌/찾을/탐낼 **구**----()

20.그러할/불사를/원숭이 **연**--() 21.빛날/일어날/밝을 **희**----()

22.①살/생기 있을 **활** ②물 콸콸 흐를 **괄**---------------()

①然 ②活 ③法 ④海 ⑤同 ⑥求 ⑦洞 ⑧熙 ⑨漢 ⑩去 ⑪流

23.없을/아닐/무성할 **무**--() 24.위할/할/될/삼을 **위**-----()

25.받을/입을/얻을 **수**----() 26.만물/물건/얼룩소 **물**----()

27.특별할/황소(숫소) **특**--() 28.홀로/외로울/혼자할 **독**---()

29.다스릴/이치/도리 **리**--() 30.낳을/생산할/난 곳 **산**----()

31.아담할/바를/고울 **아**--() 32.벌레/나라이름/큰닭 **촉**-----()

33.①거느릴 **솔** ②새 그물 **수** ③비율 **률**---------------(

①産 ②蜀 ③率 ④雅 ⑤理 ⑥特 ⑦受 ⑧無 ⑨爲 ⑩物 ⑪獨

※아래의 한자를 올바르게 읽을 수 있는 한자의 음을 ()안에
 바르게 쓰시오.

1.牢獄() 2.斥邪() 3.爭取()

4.爲己() 5.求乞() 6.玄米()

7.斧斤() 8.水兵() 9.水瓶()

10.永巷() 11.爪牙() 12..將校()

13.甘肴() 14.甘受() 15法律()

16.白玉() 17.甛瓜() 18.瓜年()

19.雅思() 20.孤獨() 21.王冠()

22.甘言() 23.出版() 24.原理()

25.氷水() 26.海物() 27.江村()

28.水災() 29.汽車() 30.特別()

31.漢江() 32.獨房() 33.牧場()

34.甚大() 35.地獄() 36.流民()

37.活氣() 38.活活() 39.海流()

40.海岸() 41.南海() 42.思無邪()

43.家家戶戶() 44.文房四友()

45.心心相印() 46.江海之士()

47.求之不得() 48.流水高山()

49.水火無交() 50.永字八法()

[제20주 '평가 문제 Ⅱ'의 낱말 뜻]

1. 牢獄(뇌옥)=죄인을 가두어 두는 감옥. 수옥(囚獄). 옥(獄).
2. 斥邪(척사)=①바르지 못한(邪) 것은 물리침(斥). ②사교(邪敎)를 물리침(斥).
3. 爭取(쟁취)=싸워서(爭) 빼앗아 가짐(取).
4. 爲己(위기)=①자기(己)를 위함(爲). ②자신의 수양이나 안심입명(安心立命)을 위하여 행함. ※命목숨 명
5. 求乞(구걸)=남에게 돈·물건·곡식 따위를 빌어서 얻음.
6. 玄米(현미)=왕겨만 벗기고 쓿지 않은 쌀.→쌀눈이 살아 있는 쌀.
7. 斧斤(부근)=①도끼. ②큰 도끼(斧)와 작은 도끼(斤).
8. 水兵(수병)=해군의 병사. 물이나 강이나 바다에서 싸우는 군인.
9. 水瓶(수병)=물(水)병(瓶).
10. 永巷(영항)=①긴(永) 골목(巷)길. ②궁중 안의 긴 골마루. ③궁녀가 거처하는 곳. ④죄를 지은 궁녀를 가두어 두는 곳.
11. 爪牙(조아)=손톱(爪)과 어금니(牙)를 아울러 이르는 말로, 주인의 손발이 되어 일하는 하인이나 부하를 일컫는 말. 또는 매우 쓸모 있는 사람이나 물건을 비유하여 이르는 말. 또는 적의 습격을 막고 임금(주인)을 호위하는 신하를 비유하여 이르는 말.
12. 將校(장교)=육·해·공군의 소위 계급 이상에 해당하는 군인을 통틀어 이르는 말.
13. 甘肴(감효)=맛 좋은(甘) 안주(肴).
14. 甘受(감수)=(질책·고통·모욕 따위를)불평 없이 달게(甘) 받음(受).
15. 法律(법률)=①사회생활을 유지하기 위한 강제적인 규범. ②국가가 제정하고 국민이 준수하는 법의 규율.
16. 白玉(백옥)=흰(白) 옥(玉).
17. 甛瓜(첨과)=참외. 감과(甘瓜)
18. 瓜年(과년)=①여자가 결혼할 나이에 이르는 나이(16세 무렵). ②벼슬의 임기가 끝나는 해.
19. 雅思(아사)=아름다운(雅) 생각(思). 고상한(雅) 생각(思).
20. 孤獨(고독)=①외로움. ②짝 없이 외로운(孤) 홀(獨) 몸. ③어려서 부모를 여읜 아이와, 자식이 없는 늙은이.
21. 王冠(왕관)=왕위를 상징하는 관. 임금이 머리에 쓰는 관.
22. 甘言(감언)=(남의 비위를 맞추기 위하여)듣기 좋게 하는 달콤한 말.
23. 出版(출판)=저작물을 책으로 꾸며 세상에 내놓음. 출간(出刊). 간행(刊行).
24. 原理(원리)=사물의 기본이 되는 이치나 법칙. 바탕이 되는 근거.
25. 氷水(빙수)=①얼음(氷) 물(水). ②얼음을 눈처럼 간 다음 그 속에 삶은 팥과 설탕 따위를 넣어 만든 청량 음료수.

26.海物(해물)=해산물의 준말. 바다에서 나는 산물.

27.江村(강촌)=강가의 마을.

28.水災(수재)=큰물(홍수)로 생기는 재앙. 수화(水禍재화 화).

29.汽車(기차)=증기 기관차나 디젤 기관차로 객차나 화차를 끄는 철도
　　　　　　　차량. 화차. 열차. 증기(김)의 힘으로 움직이는 기차.

30.特別(특별)=보통과 아주 다름.

31.漢江(한강)=한양의 남쪽을 가로질러 흐르는 강. 우리나라 중부에
　　　　　　　있는 강. 서울 한 복판을 가로질러 흐르고 있는 강.

32.獨房(독방)=혼자서 쓰는 방.

33.牧場(목장)=말이나 소(마소)·양 따위를 치거나 놓아 기르는 시설
　　　　　　　을 갖추어 놓은 일정한 구역의 땅.

34.甚大(심대)=몹시(甚) 큼(大).

35.地獄(지옥)=땅(地)속에 있는 감옥(獄)으로, 온갖 고통으로 가득 찬 세계.

36.流民(유민)=일정한 거처 없이 떠도는 백성. 유랑민(流浪물결 랑民).

37.活氣(활기)=활발한 기운이나 원기.

38.活活(괄괄)=①물이 기운차게 흐르는 소리. ②미끄러운 것.
　　　　　　　③진창을 걷는 일.

39.海流(해류)=바닷물의 흐름.

40.海岸(해안)=육지와 바다가 맞닿은 곳.

41.南海(남해)=남쪽(南)에 있는 바다(海).

42.思無邪(사무사)=생각함(마음속)에 있어서 조금도 그릇됨이 없다.

43.家家戶戶(가가호호)=집집. 한 집 한 집.(가가호호마다=집집마다.)

44.文房四友(문방사우)=서재에 갖추어야 할 네가지 벗인, 종이, 붓, 먹,
　　　　　벼루, - 즉, 지(紙종이 지), 필(筆붓 필), 묵(墨먹 묵), 연(硯벼루 연),
　　　　　이 네가지를 말함이며, 문방사보(文房四寶보배 보)라고도 한다.

45.心心相印(심심상인)=마음에서 마음으로 서로 뜻을 전함.
　　　　　　　　이심전심(以써 이,心마음 심,傳전할 전,心마음 심).

46.江海之士(강해지사)=①속세를 피하여 자연을 벗하는 사람. ②벼슬을
　　　　　　　하지 않고 강해(강과 바다)에서 노니는 사람.

47.求之不得(구지부득)=구하려 해도 얻지 못함.

48.流水高山(유수고산)=흐르는(流) 물(水)과 높은(高) 산(山).

49.水火無交(수화무교)=물이나 불과 같은 일상생활의 필수적인 것마저도 서로
　　빌리지 아니함. 주위 사람들과 '아주 담을 쌓고 지냄'을 뜻하는 말로 쓰임.

50.永字八法(영자팔법)=서예에서 '永'자 한 글자에 여덟가지의 운필
　　　　　　　법이 다 들어 있다는 뜻으로 쓰여지는 말.

甬 물 솟을/꽃피는모양 용 = 乛 (← 马꽃봉오리함) + 用 쓸 용

①종(쇠북) 꼭지/물통/궁중의 긴 골목길/길 용 乛→손잡이/꼭지 함 베풀/시행할 용
②대통 동 ③훌륭할 준 작용/도구 용

→궁중에서 늘 이용(用쓸 용)하고 있는 기다란 골목길 양쪽에 꽃이 피기 직전의 꽃봉
오리(乛손잡이/꼭지 함 ← 马꽃봉오리 함)가 많이 맺혀 있는 모습을 나타낸 글자이다.

痛 아플 통 = 疒 병들 녁 + 甬 물 솟아오를 용/대통 동

상할/다칠/심할/몹시/병 통 병들어 기댈 녁 꽃피는 꽃봉오리 모양 용/훌륭할 준

→병(疒)이 심해져 부풀어 올라(甬) 몹시 아프다는 뜻을 나타낸 글자, 몸의 종기(疒)가
몹시 부풀어 올라(甬) 매우 아프다는 뜻을 나타낸 글자이다.

通 통할 통 = 辶 (=辵) + 甬 골목길/길 용

형통할/사귈 통 쉬엄 쉬엄 갈 착 ①물 솟을/꽃피는 모양/종꼭지 용
다닐/알릴 통 거닐/뛸 착 ②대통 동 ③훌륭할 준

→여기저기 곳곳에 있는 '골목길/길(甬)'들은 결국 큰 길로 이어져 '나가기(辶=辵)'때문
에 서로 '길(甬)'들이 이어져서 통한다(辶=辵이어져 간다 착)는 뜻을 뜻하여 나타낸 글자
로, '통하다'는 뜻으로 쓰이게 된 글자이다.

男 사내 남 = 田 밭 전 + 力 힘/힘쓸 력

젊은이/남자/아들 남 땅/벌릴/사냥할/물위 연잎 전 덕/육체/부지런할/위엄 력

→논·밭(田)에서 힘써 일하는(力) 사람은 주로 남자라는 데서 그 뜻을 나타낸 글자이다.

畓 논 답 = 水 물 수 + 田 밭 전

[우리나라에서만 만들어 쓰는 글자] 강/고를/평평할/국물/물 길을 수 땅/벌릴/사냥할/물위 연잎 전

→논·밭(田)에 항시 물(水)이 있어야 하는 데서 그뜻을 나타낸 글자이다.

界 지경 계 = 田 밭 전 + 介 낄 개

갈피/범위/세계/변방/한계 계 땅/벌릴/사냥할/물위 연잎 전 도울/중개할/갑옷/낱/착할 개

→밭과 밭(田)사이 '갈피'의 끼임(介)을 뜻한 경계를 뜻하여 그 뜻을 나타낸 글자이다.
→[낱말뜻]※갈피=①사물의 갈래가 구별되는 '어름'. ②물건의 한 겹(장) 한 겹(장).
 '어름'='①두 물건이 맞닿은 자리.' ②물건과 물건의 한가운데.

胥 게젓갈/서로 서 = 疋 + 月 고기육(=肉)
도울/기다릴/다/비축할 서　①필/끝/짝 필,②발 소　살/몸 육
→바닷가 갯벌에서 옆으로 기어다니는 '게'로 담근 젓갈을 뜻하여 나타낸 글자이다.
'게'는 몸(月=肉몸 육)보다 다리와 발(疋필 필/발 소)을 잘 움직여서 재빠르게 이동하고
움직인다.　이렇게 '게'는 발(疋필 필/발 소)을 사람의 손처럼 움직여, 서로 잘 활용하
고 있다는 데서 '서로/돕다'라는 뜻을 나타내게 된 글자이다.

[가] 疎 트일 소 = 疋 발 소 + 束 묶을 속
　　성길/드물/잎 우거질 소　　　　　　동일/맬/약속할/단속할/묶 속

[나] 疏 트일 소 = 疋 발 소 + 㐬(←𠫓) 거꾸로 태어날 돌
　　성길/드물/잎 우거질 소　　거꾸로 나올(태어날)/거꾸로 떠내려갈 돌
→① 疏(소)=[疋(←疋)발 소+ 㐬(←𠫓=㐬거꾸로 태어날/홀연히 나올 돌)]
　② '疏'의 '㐬'의 모양은 원래 '𠫓=㐬'인데, '㐬깃발 류'의 모양으로만 바뀌어진 것이
　　지, '㐬'은 본래, 바로 위 앞 ①에서의 '𠫓=㐬(돌)'의 뜻과 음이다.
　③ 厶(출산할 때 어린 갓난)아기 돌아 나올 돌. '厶'이 '厶'모양으로 바뀌어져 쓰였고,
　　'㐬'이 '㐬'으로 바뀐 것이다. 원래는 '㐬'이 아니고, '㐬'의 모양이다.
　④ '㐬'와 '㐬'은 서로 다른 글자이며, '㐬=𠫓(돌)'는 옛글자 '𠭇'을 거꾸로 나타낸 글
　　자이고, '㐬의 뜻과 음은 [깃발 류]'이다.
　⑤ 아이를 밴 산모가 출산할 때, 아기가 발을 움직이고 머리(𠫓=㐬)는 아래로 머리
　　부터 나와 발(疋←疋)까지 다 나오면 출산의 고통도 다 끝남을 뜻하여 나타낸 글
　　자로 '확트이다'의 뜻으로 쓰이게 되었다.
　⑥ 또, 한편, 疋(←疋)는 '발(疋)'이니 여기저기 또는 먼 곳 까지 홀연히(㐬) 돌아 다
　　니면서 '소통하며 멀리까지' 이른다는 뜻을 나타내게 된 글자라고도 풀이하고 있다.
　⑦ '[가]疎'와 '[나]疏'는 같은 뜻의 한자로 쓰이며, 본래의 글자는 [나]의 '疏'이다.
　⑧ '疋'이 글자 왼쪽에 다른 글자와 합쳐질 때는 '疋'모양으로 바뀌어 진다.

疾 병 질 = 疒 병들 녁 + 矢 화살 시
괴로울/투기할/빠를/힘쓸/몹쓸 질　병들어 기댈 녁　곤을/베풀/맹세/똥 시
→발병한 병(疒)의 증세가 화살(矢)이 날아가는 속도처럼 매우 빨리 깊어진다는 뜻을
　뜻하여, 또는 병(疒)은 화살(矢)이 날아가는 속도처럼 매우 빨리 치료를 해야 한다는
　뜻을 나타낸 글자이다.

病 병들 병 = 疒 병들 녁 + 丙 밝을 병
앓을/괴로울/근심할/곤할 병　병들어 기댈 녁　남녘/불/셋째천간/물기꼬리 병
→'丙'의 의미는 여러 가지로 풀이할 수 있다. ①병(疒)이 든사람의 열(丙)이 몹시 매우
　높아 근심한다. ②병(疒)이 든사람을 간호하기 위해서 밤새 불을 밝히고(丙) 간호를
　하고 있다. ③열(丙)이 매우 높은 위중한 병(疒)든 환자의 열(丙)을 내리기 위한 간호
　를 열심히 한다.
→※[참고] 丙:남녘 병→남쪽은 무덥고 뜨겁다→곧, '열이 오른다/열이 있다'로 풀이됨.

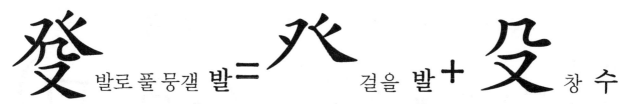

發 발로풀뭉갤 **발** = 癶 걸을 **발** + 殳 창 **수**

풀 벨 **발**　　　　발 어그러질/갈/등질 **발**　　　　몽둥이/날 없는 창 **수**
　　　　　　　　　　　　　　　　　　　　　　　　　　　칠/구부릴 **수**

→풀이 무성하게 나 있는 풀밭에서 화살 쏘기나, 창던지기(殳)를 할 때 이리저리 걸어 다니며(癶), 또는 두 발을 엇갈리게 디디고서(癶) 힘껏 창던지기(殳)를 할 때 발로 풀을 짓이겨 밟게 된다는 데서 이루어진 글자이다.

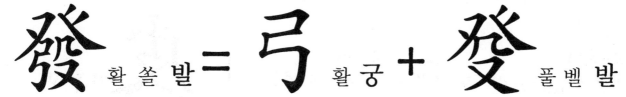

發 활 쏠 **발** = 弓 활 **궁** + 發 풀벨 **발**

필/일어날/펼/떠날 **발**　　　　땅 재는 자 (여섯자 ,여덟자) **궁**　　발로 풀 뭉갤 **발**
흩어질/드날릴 **발**　　　　　　우산 의 살 **궁**

→풀이 무성하게 나 있는 풀밭에서 화살쏘기(弓)를 할 때 온 힘을 다하여 활을 당겨 쏠 때 자연히 엇걸린 두 발에 많은 힘이 들어가게 되니 이때 풀밭의 풀이 뭉개진다(發)는 뜻을 나타낸 글자이다.
→※[참고] ' 弓 '→※처음에는 과녁까지의 거리를 6자, 또는 8자라는 설이 있으나, 현대에는 땅을 재는 단위로 1弓을 5자로 고정되어 있다.

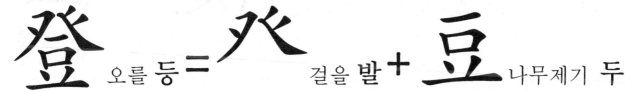

登 오를 **등** = 癶 걸을 **발** + 豆 나무제기 **두**

나아갈/높을/탈 **등**　　　　발 어그러질 **발**　　　제기/콩/팥/말(용량)/목기 **두**
이룰/익을 **등**　　　　　　갈/등질 **발**

→'豆'의 글자 모양으로 보아서, 디딤돌(豆)이나, 발판(豆)으로도 볼 수 있다. 발판(豆)이나 디딤돌(豆)을 이용하여 발을 엇갈려가며(癶←丿 왼 발 ㇏ 오른 발) 높은 곳을 오른다는 뜻을 나타낸 글자이다.
※[豆①제기/②목기 두의 낱말뜻] ▶[※→옛날에는 제기를 모두 나무로 만들었다.]
　※①제기=제사 지낼 때 쓰여지는 그릇.　②목기=나무로 만든 그릇.

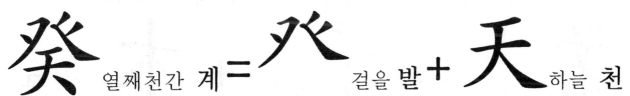

癸 열째천간 **계** = 癶 걸을 **발** + 天 하늘 **천**

헤아릴/겨울/북녘/북방 **계**　　　발 어그러질 **발**　　　자연/진리/하느님 **천**
　　　　　　　　　　　　　　　갈/등질 **발**　　　　　임금/운명 **천**

→옛날에는 자연을 이용하여 방향을 찾았다. 밤하늘의 북극성은 북쪽임을 나타내었기 때문에 자연히 하늘(天)의 북극성을 중심으로 방향을 헤아려서 여행길이나 전쟁터에서 걸어가는(癶) 방향을 정하는 기준을 삼았다는 데서 그 뜻을 나타내게 된 글자이다.

百 = 一 + 白 (= ノ + 日 또는 曰)

일백 **백** 한/하나 **일** 명백할/흴/깨끗할 **백** 삐칠 **별** 해/태양 **일** 말하기를 **왈**
많을 **백** 온통/같을 **일** 밝을/말할/알릴 **백**

→수를 헤아리다가 100이 되면 일단락을 짓는 뜻에서 하나 일(一)에 명백할 백(白)자
를 써서 일백(百)을 나타낸 것에서 비롯된 글자이다.

破 깨뜨릴 **파** = 石 돌 석 + 皮 가죽 피

쪼갤/찢어질/뻐갤/터질 **파** 단단할/경쇠/굳을/무게단위 **석** 껍질/거죽/살갗/과녁 **피**

→①돌멩이(石)의 겉표면이(皮) 부서짐을 나타낸 글자이다. ②또는 가죽(皮) 옷이 돌
(石)에 의해서 찢기거나, 닳아 헤진 뜻을 뜻하여 나타낸 글자이다. 이 두 가지로 풀
이 할 수 있다.

盜 도둑 도 = 次 (氵+欠) (涎 본자) + 皿

도둑질/훔칠/도적 **도** 침 **연** (속자) 물 줄줄 흐르는 모양 **연** 그릇/사발 **명**
 ↳['涎'본래의 글자] 밖으로 줄줄 흐르는 침 **연** 그릇 덮개 **명**

→그릇(皿)에 침 흘릴정도의 맛있는 음식(次속자=涎본자)이 담겨 있는 것을 몰래 훔쳐
먹었다는 뜻을 나타내게 된 글자이다.

看 볼 간 = 手 손 수 + 目 눈 목

지킬/감시할/뵐/대접할 **간** 손수 할/줄/잡을/칠/능할 **수** 볼/지금/제목/종요로울 **목**

→손(手)을 눈(目)언저리에 올려 햇빛의 눈부심을 막아 가리고 멀리까지 바라본다는 뜻
을 나타낸 글자로, '보다/지키다/감시하다'의 뜻으로 쓰이게 된 글자이다.

柔 부드러울 유 = 矛 창 모 + 木 ①나무 목

유순할/복종할/연약할/편안할 **유** 세모진 창/모순될/자루가 긴 창 **모** ①질박할 **목** ②모과 **모**(木瓜:모과)
 ※'木'을 '모'로 읽음

→연약하고 부드러운 나무(木)는 창(矛)으로 치면 힘없이 폭 잘 들어가거나 하는 나무
를, 또는 창(矛)끝이 갈라진 것처럼, 갈라진 나뭇가지(木) 끝부분은 연약하여 부드럽
게 잘 구부러지고 잘 펴지기도 한다는 부드러움을 뜻하여 나타낸 글자이다.

知 알 지 = 矢 화살 시 + 口 입/말할 구

깨달을/생각할/분별할/맡을 지　　　곧을/베풀/맹세/똥 시　　　인구/실마리/어귀 구

→과녁(口)을 정확히 맞추는 화살(矢)처럼, 정확히 맞게 말(口)하는 것은 '아는 것'이다.
　'상대방이 하는 말(口)의 뜻을 화살(矢)처럼 재빨리 정확히 꿰뚫어 알아 듣고 이해한
　다'는 뜻을 뜻하여 나타내게 된 글자이다.

短 짧을 단 = 矢 화살 시 + 豆 제기 두

잘 달랠/잘못/모자랄/흉볼/일찍 죽을 단　곧을/베풀/맹세/똥 시　　　목기/콩/팥/말 두

→옛날에는 길이를 잴 때 화살(矢)을 기준 삼아 길이를 나타냈고, '두(豆제기/콩 두)'로는
　양(부피)을 측량했었는데, 콩(豆)의 길이는 화살보다 매우 짧은 데서 '짧다/모자라다'
　등의 뜻을 나타내는 글자로 쓰이게 되었다.
→[낱말뜻]※제기=제사 지낼 때 쓰이는 목기 그릇.　　　목기=나무로 만든 그릇.

神 귀신 신 = 示 ①보일 시 (= 礻) + 申 (电)펼 신

신/영검할/정신/신통할 신　①가르칠/바칠/제사 시 ②땅귀신 기　기지개 켤/아홉째지지 신

→※[참고] '礻'는 '示'의 획줄임으로 쓰여진 것으로 같은 글자이다.　납(원숭이의 옛말)/말할 신
→이 세상의 온갖 만물을 펼치시고(申=电펼 신) 우리의 복과 화를 주재하시는 '신(示→神)'
　이란 뜻을 뜻하여 나타낸 글자이다.

社 모일 사 = 示 ①보일 시 (= 礻) + 土 흙 토

토지신/단체/제사지낼 사　①가르칠/바칠/제사 시 ②땅귀신 기　토양/땅/장소 토

→[토지=땅(土)]을 지키는 신(示=礻땅귀신 기)인, 토지신(社)에게 제사(示=礻)를 지낸다
　는 뜻을 뜻하여 나타낸 글자이다. 제사를 지내기 위해 많은 사람들이 모여야 하는
　데서, '제사지낼/모이다/단체/땅(토지)귀신 사'라는 뜻을 나타내기도 한다.

福 복 복 = 示 ①보일 시 (= 礻) + 畐 가득할 복

상서로울/착할/부자/음복할 복　①가르칠/바칠/제사 시 ②땅귀신 기　가득찰/두터울 복

→신(示→神)께서 먹는(口) 사람은 한 사람(一)인데 커다란 밭(田)을 내려 주셔 먹거리가
　여유 있게 충족한 복을 주신다는 뜻의 글자이다. 또는 신(示→神)께 드리는제사(示)
　상에 술과 음식을 가득(畐) 차려 정성껏 지내니 '복(福)'을 받게 된다는 뜻을 나타낸
　글자이다. 그리고, 그 제사지낸 음식과 술을 먹고 마시면 복을 받는 것이라 하여
　음식을 먹고 마시는 뜻인 '음복(飮福)'하다의 뜻으로도 쓰여진다.

祝빌 축 = 示 ①보일 시 (= 衤) + 兄만 형
축하할/축문/비롯할/주저할 축 ①가르칠/바칠/제사 시 ②땅귀신 기 ※'呪(빌/주문 주)'의 변형
→①제사(示)를 지내면서 신(示←神)께 소원을 빌며(兄←呪)바란다는 뜻
 의 글자로, ②또는 [兄=儿걷는사람 인+ 口입 구]이므로, 사람(儿)이 입(口)으
 로 신(示←神)께 소원을 빌고 바란다는 뜻을 나타낸 글자이다.

禽날짐승 금 = 人 (그물을 뜻함) + 离산 신/짐승 리
짐승/사로잡을/포로 금 사람 인:그물을 뜻함. 도깨비/흩어질/맹수 리
 산에 사는 신령한 짐승 리
 밝을/고울/빛날/어길/괘이름 리
→짐승(离짐승 리)을 그물(人:덮어 씌우는 그물을 뜻함)로 씌워서(禽) 사로잡는 모습
 을 나타낸 글자로, '짐승/날짐승/사로잡다'의 뜻으로 쓰인다.

禽날짐승 금 = 今이제금 + 凶흉할흉 + 内짐승 발자국유
 ※①今→굽어진 뿔의 모양을,
 ②凶→굽은 뿔(今) 사이가 움푹 패인 곳이 흉함을,
 ↳대가리(머리) 凶 ← 囟(囪)숫구멍/정수리 신
 ③内→네 개의 발자국(内)을 나타낸 것이다.→네 다리.
→이와같이 ①今, ②凶, ③内, 세 개의 낱낱 글자로 분석하여 '날짐승 금(禽)'
 의 글자 구성을 살펴서 보면 '짐승의 모양'을 본떠 나타낸 글자라 할 수 있다.
→※[참고] 离[囟정수리 신+内짐승발자국유] 도깨비/ 신령한 짐승 리
 짐승 모양을 띤 산신/헤어지다/흩어지다/밝을/고울/빛날 리
→머리:대가리[囟(囪)숫구멍/정수리 신]가 툭 튀어 나온 네 발(다리) 가진
 (内짐승발자국 유) 동물을 나타낸 글자이며, 동물들은 잘 흩어진다 하여
 '흩어지다/헤어지다'의 뜻으로도 쓰이게 된 글자이다.

私 사사 사 = 禾 벼 화 + ム 나/사사로울 사

나/사정/개인 **사** ①곡식/모/줄기 **화** **私**사사/자기 **사** 의 옛글자

불공평할/간사할 **사** ②말의 이빨 수효 **수**

→벼(禾)를 수확할 때에 낫으로 베어 묶은 볏단을 자기(ム)팔에 끌어안은 모양을 본떠 나타낸 글자로, '사사롭다/자기 소유'라는 뜻으로 쓰이게 된 글자이다.

秋 가을 추 = 禾 ①벼 화 + 火 불 화

결실/세월/연세 **추** ①곡물/곡식의 모/벼농사 짓다 **화** 불사를/햇불/봉화 **화**

때/말 뛰놀 **추** ②말의 이빨 **수** 남쪽/등잔불/오행의 하나 **화**

→벼(禾)가 익기 위해서는 한 여름의 뜨거운 햇별(火)을 받아야 익는다는 뜻으로, 곧 벼(禾)가 다 익는 결실의 계절인 '가을 철'을 뜻하게 된 글자이다.

秀 빼어날 수 = 禾 ①벼 화 + 乃 이에 내

꽃피다/무성할 **수** ①곡물/곡식의 모/벼농사 짓다 **화** 너/그/어조사 **내**

아름다울/벼이삭 팰 **수** ②말의 이빨 **수** 옛/뱃노래 **내**

→벼(禾)가 익어 벼의 열매 무게로 벼 이삭이 아래로 길게 늘어진 모양(乃)을 하고 있는 모습을 본떠 나타낸 글자로, 그 모습이 아름답고 빼어나다는 데서 '빼어나다/아름답다'의 뜻으로 쓰이게 된 글자이다.

科 과정 과 = 禾 ①벼 화 + 斗 말(열되 들이=1말) 두

과거/법/조목/무리/품수 **과** ①곡물/곡싯의 모/벼농사 짓다 **화** 별이름/10되 용량 1말/구기 **두**

끊을/과할/벌줄/죄(科罪) **과** ②말의 이빨 **수** 문득/글씨/좁을/험준할(낭떠러지) **두**

→벼(禾)에서 생산된 곡식의 양을 헤아리기 위해 '말(斗)'로 그 양을 나누어 '조목' 조목 정리하는 '과정'을 뜻하여 그 뜻을 나타낸 글자이다.

究 연구할 구 = 穴 구멍 혈 + 九 ①아홉 구

꾀할/마칠/궁구할/다할 **구** 움집/굴/틈/굿/광중(구덩이)/결 **혈** ①수가 많을 **구** ②모을 **규**

→'九'는 십진수에서 '九'다음으로는 '十'이 되는 데 '十'은 곧 '0'이기 때문에 '九'는 끝 수로서 최고의 수를 가리킨다. 구불구불한 굴(穴)속을 끝까지(九:십진수의 끝 수) 파헤쳐 굴(穴)속의 모든 것을 알아낸다는 뜻을 뜻하여 나타낸 글자이다.

空 구멍 공 = 穴 구멍 혈 + 工 장인 공

빌/없을/다할/궁할/하늘 공　움집/굴/틈/굿/광중(구덩이)/결 혈　공교할/만들/일/벼슬 공

→땅 속에 구덩이(穴)를, 또는 굴(穴)을, 파서 만드니(工만들 공) 그속에는 아무것도 없고 텅 비어 있는 공간이라는 뜻에서 '구멍/비어있다/아무것도 없다' 등의 뜻을 나타내는 뜻의 글자로 쓰이게 되었다.

童 = 立(←辛 죄 건) + 里(←重 무거울 중)

아이/남자종 동　설/세울/곧장 립 ←辛(죄 건)의 변형　마을/촌락/거할 리 ←重(무거울 중)의 변형
어릴/홀로 동　정할/군을 립　외척/잇수(里數) 리
어리석을/민둥산 동 베풀/리터립　근심할/이미/인척 리

→옛날 옛적에는 무거운(重→里) 죄(辛→立)를 범한 사람은 관습에 의해 머리를 풀어 헤치게 하고 노예로 삼았다. 그런데, 이 시대의 관습으로는 어린 아이는 모두 머리를 풀어 헤치게하는 관습이 있었다. 이런 관습에서 노예나 어린아이는 모두가 머리를 풀어 헤친다는 뜻에서 '아이 동(童)/남자종(童)'이란 뜻의 글자가 만들어지게 되었다.

筆 붓 필 = ⺮ 대죽(=竹) + 聿 붓/마침내 율

쓸/글씨/글(산문)/필재 필 대쪽/대로 만든 악기/죽간/부챗살 죽 드디어/어조사/스스로/오직/지을 율

→'聿(붓 율)'글자 자체 만으로 '붓'이란 뜻을 나타내고 있다. 그런데 진(秦벼이름/진나라 진) 나라 시대에 붓의 자루를 대나무(竹=⺮대 죽)로 만들면서부터 聿(붓 율)의 글자에 (竹 =⺮대 죽) 글자를 더해서 '[筆(⺮+聿)붓 필]'이란 글자가 만들어지게 되었다.

等 등급 등 = ⺮ 대 죽(=竹) + 寺 관청 시

차례/가지런할/무리/같을/헤아릴 등 대쪽/대로 만든 악기/죽간/부챗살 죽 ①절/마을 사 ②내시 시

→대나무(竹=⺮대 죽)는 점점 키가 자라 커져가니(土←⑴←之간다 지) 마디(寸마디 촌)가 만들어지면서 자란다. 한 마디(寸) 두 마디(寸) 이렇게 차례차례 등급을 매기듯 마디 (寸)가 생기면서 커가는(土←⑴←之간다 지) 모습을 나타낸 글자로, '차례/등급/가지런할/같을/무리/헤아리다' 등의 뜻을 나타내게 된 글자로 쓰이게 되었다.

答 대답할 답 = ⺮ 대 죽(=竹) + 合 합할 합

갚을/합당할/그렇다할/두터울 답 대쪽/대로 만든 악기/죽간/부챗살 죽 ①합할/모을/같을/짝 합
②부를/모일 갑 ③홉 홉

→종이가 없던 시절에는 대쪽에 글을 썼다. 대쪽(竹=⺮대 죽)에 글을 써서 전해주면 그 글에 꼭 합당(合합할 합)한 답을 써 보낸 것에서 그 뜻을 나타내게 된 글자이다.

粉 가루 분 = 米 쌀 미 + 分 나눌 분

쌀가루/채색/빻을/분바를/데시미터 분 낟알/미터 미 ①분별할/쪼갤/분수/몫/찢을 분
②분 푼(우리나라에서만 쓰여짐:1/100)

→쌀(米)을 찧고 빻아서 잘게 부숴(分) 가루로 만들어진 뜻을 나타내게 된 글자이다.

系 이을 계 = ノ 삐칠 별 (←厂 끌 예) + 糸 실 사

혈통/실마리 계 ①삐칠 별 ノ←厂 끌 예 의 변형 ①실/극히 적은 수 사
맬/맏아들 계 ②목숨 끊을 요 ②가는 실/작을 멱

→실(糸실 사)이 위로부터 아래로 끌리어(厂끌 예→ノ삐칠 별) 삐침(ノ)의 끝에 계속 실(糸)
이 이어져 있는 모양을 뜻하여 나타낸 글자로, '잇는다/실마리/계통' 등의 뜻을 나타
내게 된 글자이다.

終 마칠 종 = 糸 실사 (=糹) + 冬 겨울 동

마지막/다할/끝 종 ①실/극히 적은 수 사 겨울 지낼/감출/마칠 동
끝날/죽을 종 ②가는 실/작을 멱

→실(糸실 사)은 끊어지지않고 연속적으로 이어져 있다고 본다. 그리고, 겨울은(冬)은 4
계절의 끝자락이 된다. 연속적으로 이어져 간 실(糸실 사)이 4계절의 끝(冬)처럼 끝을
나타내는 뜻을 표현한 글자로 '終(끝 종)'이라 하여, '마지막/끝/다하다/죽는다' 는 뜻
을 나타내게 된 글자이다.

統 거느릴 통 = 糸 실사 (=糹) + 充 채울 충

통치할/실마리/실끝 통 ①실/극히 적은 수 사 가득 찰/막을/자랄/아름다울 충
이을/합칠/근본/비로소 통 ②가는 실/작을 멱 ※充의 본 글자는→[㐬:총5획]이다.
[㐬]은 총5획이고, [充]은 총6획이다.

→명주실을 뽑을 때 여러 고치에서 뽑혀 나오는 실(糸실 사)가닥을 한 곳으로 몰아 한
데 뭉치어서(充가득찰 충) 하나의 줄기로 만든다는 데서, '합칠/거느릴/이을/통치할'등
의 뜻을 나타내게 된 글자이다.

線 줄 선 = 糸 실사 (=糹) + 泉 샘 천

실/실오리/가는실/바느질할 선 ①실/극히 적은수 사 ②가는 실/작을 멱 저승/폭포수/돈(泉布) 천

→바위틈에서 흘러 나오는 샘물(泉샘 천)이 실(糸실 사)이 길게 연이어진 것처럼 줄지어
흐른다는 뜻을 뜻하여 나타낸 글자로, '실/줄/실마리/실오리'등의 뜻을 나타내게 된
글자이다.

[제24주 : 제 21주 부터 ~ 제23주 까지 한자 평가 문제 Ⅰ]

※아래 글은 한자의 뜻과 음을 나타낸 것이다. 이 '뜻과 음'을 잘
 읽고 여기에 관계되는 알맞은 한자를 아래의 네모칸 안에서 골
 라 그 번호나, 또는 그 기호를 ()안에 쓰시오.

 1.아플/상할/다칠 **통**----() 2.논/전답 **답**------------()

 3.지경/범위/세계 **계**----() 4.통할/다닐/형통할 **통**-----()

 5.병/괴로울/질투할 **질**---() 6.발로 풀 뭉갤(짓밟을) **발**--()

 7.활 쏠/떠날/필 **발**-----() 8.볼/본다/지킬/감시할 **간**---()

 9.알/깨달을/생각할 **지**----() 10.짧을/모자랄/잘못 **단**-----()

11.물 솟아 오를/꽃피는 꽃봉오리 모양/긴 골목길 **용**--------()

①甬 ②發 ③通 ④癹 ⑤痛 ⑥界 ⑦蹈 ⑧疾 ⑨看 ⑩知 ⑪短

12.모일/단체/토지신 **사**---() 13.빌/축하할/비롯할 **축**-----()

14.복/부자/상서로울 **복**---() 15.날짐승/사로잡을 **금**-----()

16.정수리(이마 위쪽 머리) **신**--() 17.가을/결실/연세 **추**------()

18.연구할/꾀할/궁구할 **구**-() 19.구멍/빌(빈)/하늘 **공**-----()

20.아이/홀로/어릴 **동**----() 21.붓/글씨/필재 **필**--------()

22.날짐승/도깨비/흩어질/산에 사는 신령한 짐승/맹수 **리**----()

①囟 ②离 ③童 ④究 ⑤禽 ⑥空 ⑦筆 ⑧祝 ⑨福 ⑩社 ⑪秋

23.거느릴/벼리/합칠 **통**--() 24.줄/실/실오리/가는실 **선**---()

25.등급/차례/헤아릴 **등**---() 26.대답할/갚을/그렇다할 **답**--()

27.가루/쌀가루/빻을 **분**--() 28.마칠/마지막/끝날 **종**-----()

29.빼어날/아름다울 **수**--() 30.과정/조목/품수/무리 **과**---()

31.오를/나아갈/높을 **등**--() 32.병들/앓을/괴로울 **병**-----()

33.부드러울/유순할/연약할/복종할/편안할/유연할 **유**-------()

①答 ②登 ③科 ④柔 ⑤病 ⑥秀 ⑦終 ⑧粉 ⑨等 ⑩統 ⑪線

[제24주 : 제21주 부터 ~ 제23주 까지 한자 평가 문제 Ⅱ]

※아래의 한자를 올바르게 읽을 수 있는 한자의 음을 ()안에
 바르게 쓰시오.

1.介入() 2.生男() 3.得男()

4.世界() 5.田畓() 6.癸方()

7.天界() 8.痛切() 9.疾病()

10.登校() 11.登山() 12.活發()

13.發刊() 14.私印() 15.百里()

16.皮相() 17.擧皆() 18.盜用()

19.大皿() 20.大器() 21.看破()

22.矢心() 23.白粉() 24.疎外()

25.社交() 26.竹林() 27.同等()

28.科目() 29.穴居() 30.孔明()

31.究明() 32.童心() 33.空中()

34.筆答() 35.答狀() 36.秋收()

37.家禽() 38.秀才() 39.最終()

40.統率() 41.系統() 42.天水畓()

43.十中八九() 44.三日天下()

45.男女老少() 46.生老病死()

47.九死一生() 48.千古不易()

49.百發百中() 50.天地人三才也()

- 89 -

[제24주 '평가 문제 Ⅱ'의 낱말 뜻]

1.介入(개입)=어떤 일에 끼어들어 관계함.

2.生男(생남)=아들을 낳음. ※주체가 여자일 때 쓰이는 용어.

3.得男(득남)=아들을 얻음(낳음). ※주체가 남자일 때 쓰이는 용어.

4.世界(세계)=지구 위의 모든 지역. 온 세상. 모든 나라.

5.田畓(전답)=밭과 논. 논밭. ※畓:논 답→우리나라에서 만든 한자.

6.癸方(계방)=24방위의 한가지로, 정북쪽에서 동쪽으로 15도 각도 안의 방향.

7.天界(천계)=하늘. 하늘의 세계.

8.痛切(통절)='몹시 절실하다/몹시 고통스럽다' 는 뜻.

9.疾病(질병)=몸의 온갖 기능 장애로 말미암은 병. 건강하지 않은 상태. 질환.

10.登校(등교)=(학생이)학교에 감. ↔하교(下校).

11.登山(등산)=산에 오름. ↔하산(下山).

12.活發(활발)=생기가 있고 힘참. 활기가 있고 원기가 좋음.

13.發刊(발간)=책이나 신문 등을 박아(인쇄하여) 펴냄.

14.私印(사인)=①개인(사사롭게)의 도장. ②직인(직무상 사용하는 개인도장)

15.百里(백리)=100리(里). 십(10)리의 10배 거리.

16.皮相(피상)=겉으로 보이는 현상.

17.擧皆(거개)=거의 모두. 대부분.

18.盜用(도용)=남의 것을 허가도 없이 씀.

19.大皿(대명)=큰(큼직한) 그릇. 小皿(소명)=작은(조그마한) 그릇.

20.大器(대기)=①큰 그릇. ②됨됨이나 도량이 커서 큰 일을 할 만한 인재.

21.看破(간파)=(상대편의 속내를)꿰뚫어 보아 알아차림.

22.矢心(시심)=마음 속으로 맹세함.

23.白粉(백분)=흰 가루. 흰색 가루.

24.疎外(소외)=주위에서 꺼리며 따돌림. 꺼리며 멀리함.

25.社交(사교)=사회생활에서 사람끼리의 사귐. 사회생활상의 교제.

26.竹林(죽림)=대나무의 숲. 대숲.

27.同等(동등)=(가치·처지·등급 따위가) '똑 같음'을 말함.

28.科目(과목)=(분야별로 나눈) 학문의 구분, 또는 그 '교과'를 말함.

29.穴居(혈거)=굴(동굴) 안에서 삶.

30.孔明(공명)=대단히 밝음.

31.究明(구명)=(사리나 원인 따위를) 깊이 연구하여 밝힘.

32.童心(동심)=어린이의 마음. 어린이의 마음처럼 순진한 마음.

33.空中(공중)=하늘과 땅 사이의 빈 곳.

34.筆答(필답)=글로 써서 대답함.

35.答狀(답장)=회답하여 보내는 편지. 답서.

36.秋收(추수)=가을에 익은 곡식을 거두어 들임.

37.家禽(가금)=집에서 기르는 날짐승.(닭, 오리, 거위 등 따위)

38.秀才(수재)=머리가 좋고 뛰어난 사람.

39.最終(최종)=맨 나중. 맨 마지막. ↔최초(最가장 최,初처음 초)

40.統率(통솔)=(어떤 조직체(단체)를) 온통 몰아서 이끌어 거느림.

41.系統(계통)=①일정한 차례에 따라 이어져 있는 것.
　　　　　　　②같은 핏줄에서 갈려 나간 무리끼리의 관계
　　　　　　　③같은 방면이나 같은 종류 등에 딸려 있는 것.
　　　　　　　④일정한 원리나 법칙에 따라서 벌여 놓은 것.

42.天水畓(천수답)=물의 근원이나 물줄기가 없어서 비가 와야만
　　　　　　　　모를 내고 벼를 기를 수 있는 논.

43.十中八九(십중팔구)=열 가운데에 여덟이나, 아홉을 말함. 거의 모두.

44.三日天下(삼일천하)=(3일 동안만 천하를 얻었다는 뜻으로) '아주
　　　　　　　　짧은 동안 정권을 잡았다가 무너짐'을 말함.

45.男女老少(남녀노소)=남자와 여자, 늙은이와 젊은이. 즉, 모든 사람.

46.生老病死(생로병사)=불교에서 이르는 네 가지 고통, 태어 나고,
　　　　　　　　늙고, 병들고, 죽는 일의 네 가지 고통을 말함.

47.九死一生(구사일생)=아홉 번 죽을 뻔 하다가 겨우 한 번 살아남.
　　　　　　　　즉, 여러 차례 죽을 고비를 겪고 겨우 살아났다는 뜻.

48.千古不易(천고불역)=오랜 세월 동안(千古) 변하지 않는다(不易).

49.百發百中(백발백중)=①('백번 쏘아 백번 다 명중했다'는 뜻으로) 쏘기만
　　하면 어김없이 맞음. ②계획이나 예상 따위가 꼭꼭 들어 맞음.

50.天地人三才也(천지인삼재야) = 하늘·땅·사람, 이 세 가지를
　　　　　　　　　　삼재(三才)라고 한다.

缺 이지러질 결 = 缶 장군 부 + 夬 터질 쾌/각지 결

이 빠질/흠 있을/모자랄 결　질그릇/양병/질장구/용량의 단위 부

①각지 낄(활 쏠 때 엄지에 끼는) 결
②터 놓을(트다)/결단할/쾌이름 쾌

→[낱말뜻]

　장군=물·술·간장 따위를 담아서 옮길 때 쓰이는 오지(질 흙으로 만든 그릇)나, 나무로 만든 그릇. 중두리(독보다는 작고 배가 불룩한 오지그릇)를 뉜 모양으로 불룩한 배때기에는 좁은 아가리가 있다. 오줌 장군, 똥장군(오줌·똥을 담아 나르는 통을 일컫는 말)의 준말이기도 하다.

　질그릇=질 흙으로 빚어 낮은 온도에서 구워 만든 그릇.

　양병=배가 불룩하고 목이 좁으며 병 아가리의 '전(독이나 화로 따위 등의 물건 위쪽 가장자리가 약간 넓적하게 된 부분)'이 딱 바라진 오지로 만든 병.

　질장구=질그릇으로 만들어진 이 '장군병' 또는 '양병'을 장구를 치듯이 장단을 맞출 때 '장군병'을 두들기면서 '장구'처럼 쓰여 졌던 데서 질그릇의 첫 글자 '질'자를 따 와서 '질장구'란 다른 이름이 생겨 났다.

→질그릇(缶)의 한쪽 귀퉁이가 깨지거나(夬) 흠집(夬)이 생겼다는 뜻을 나타낸 글자이다.

罔 없을 망 = 网 그물 망 (=网) + 亡 ①없을 망

속일/맺을/그물/흐릴/망 망

①망할/도망할/죽을/잊을/잃을 망 ②없을 무

→강이나 바닷가에서 그물(网=网)을 쳐놓고 그물(网=网)이 있는 쪽으로 물고기를 도망가지(亡) 못하게 속여(罔) 몰아서 잡거나, 또는 물고기가 모두 도망가서(亡) 아무것도 없다(罔)는 뜻을 나타내게 된 글자이다.

罪 허물 죄 = 罒 그물 망 (=网) + 非 아닐 비

죄/죄줄/어그러질/고기그물 죄

어길/없을/그를/나무랄 비

→본래의 글자로는 '辠(허물 죄)'이다. 그런데 진나라 때 '진시황'의 '황(皇임금 황)' 글자와 비슷하다 하여, '罪'자로 모양이 바뀌어지게 되었다. 사람이 지켜야할 법의 테두리(罒=网그물 망)를 법망이라 한다. 곧 법망(罒=网)안에서 '법을 어긴 나쁜(非) 행동을 한 짓'을 뜻하여 나타내게 된 글자로, '허물/죄'라는 뜻을 나타내게 된 글자이다.

詈 욕하며 꾸짖을 리 = 罒 그물망 (=网) + 言 말씀 언

꾸짖을 리

말씀/말할/의논할 언

→사람이 지켜야할 도리, 규칙, 법률, 등을 어겼을 때, 어떤 공간(罒=网그물 망), 어떤 테두리(罒=网그물 망) 안에서 말(言)로써 야단치고 나무라고 꾸짖는다는 뜻을 나타낸 글자이다.

罰 벌 줄 벌 = 罒言 꾸짖을 리 + 刂 칼 도 (= 刀)

벌/벌받을/꾸짖을 **벌**　　　　욕하며 꾸짖을 **리**　　　　칼/병장기(무기)/자를 **도**

→사람이 지켜야할 도리, 규칙, 법률, 등을 어겼을 때, 어떤 공간(罒=网그물 망), 어떤 테두리(罒=网그물 망) 안에서 말(言)로써 야단치고 나무라고 꾸짖고 또는 칼(刂=刀)로써 무기(刂=刀)로써 처단하는 벌을 준다는 뜻을 나타낸 글자이다.

置 둘/놓을 치 = 罒 그물 망 (=网) + 直 ①곧을 직

베풀/용서할/버릴/세울/역말 **치**　　　　　　　①바를/당할/다만 **직** ②값 **치**

→올바르고 정직(直)한 사람은, 사람이 지켜야할 법을 어긴 법망(罒=网그물 망)에 잡혀서 걸려들더라도 '풀어 놓아 준다'는 뜻을 나타낸 글자이다.

美 아름다울 미 = 羊 양 양 (=羊) + 大 큰 대

예쁠/좋을/맛있을/달다/큰 양 **미**　염소/상양새(외다리의 새)/상서로울 **양**　사람/위대할 **대**

→크고(大) 살찐 양(羊→⺶)은 아름답게 보이고 살찐 양고기 또한 맛이 있다는 뜻을 나타낸 글자이다.

群 무리 군 = 君 임금 군 + 羊 양 양

떼지을/모을/모일/벗/많을 **군**　자네/그대/남편/임/군자 **군**　염소/상양새(외다리의 새)/상서로울 **양**

→양(羊)떼를 모는 '목동'들에 의해서 '양(羊)'들이 잘 다스려져 따르듯, 또 임금(君)이 백성들을 잘 다스리려서 잘 따르게 하듯, 어떤 무리(羊)에서 우두머리(君)를 중심으로 그 무리(羊)들이 떼를 지어 잘 다스려지고 따르는 '무리/군중'이라는 뜻을 나타내게 된 글자이다.

義 옳을 의 = 羊 양 양 (=羊) + 我 나 아

바를/의리/정의/뜻/바르고 옳을 **의**　염소/상양새(외다리의 새)/상서로울 **양**　우리/나의/이 쪽/고집 쓸 **아**

→나(我)의 마음 가짐을 양(羊→⺶)처럼 착하고 질서와 규칙을 잘지킨다는 뜻과, 또는 하늘에 제사 지낼 때 희생 제물이 되는 양(羊→⺶)처럼 옳은 일을 위해 희생한다는 뜻을 나타낸 뜻으로, '옳을/바르고 옳을/희생하는 의리·정의' 라는 뜻을 나타내게 된 글자이다.

習 익힐 습 = 羽 날개 우 + 白 흰 백 (←自)

버릇/날기 익힐 **습**　새/깃/도울/펼 **우**　밝을/깨끗할 **백** 白←스스로 자(自)
배울/거듭/인할 **습**　모을/낚시 찌 **우**　말할/알릴 **백**　　　의 획 줄임으로

→어린 새가 날개(羽) 짓을 하기 위해서 스스로(自→白) 나는 연습을 한다는 뜻을 나타낸 글자로, '익히다/날기를 익히다'의 뜻을 나타내게 된 글자이다.

考 생각 (상고)할 고 = 耂 늙을 로 (= 老) + 丂 입김 나갈 고

오래 살/죽은 아비/늙을/헤아릴/시험할 고 오랜/어른/익숙할/쭈그러질/은퇴할 로 숨 막힐 고

→사람이 왕성한 기운이 그쳐(丂막힐 고) 노쇠해진 늙은이(耂=老)라는 뜻의 글자로, 오랜 세월동안 산 노인은 모든 일을 깊게 헤아려 생각한다 하여, '늙다/상고(詳자세할 상考생각 고)하다/오래 살다' 나아가서 '죽은 아비' 라는 뜻을 나타내게 된 글자이다.

者 놈/것 자 = 耂 늙을 로 (= 老) + 白 흰 백

사람/어조사/이(이 것)/곧 자 오랜/어른/익숙할/쭈그러질/은퇴할 로 밝을/깨끗할/말할/알릴 백

→나이 많은 노인(耂=老늙을 로)이 사내아이를 귀엽게 부르는(白말할 백) 데서 이놈! 저놈! 할 때의 '놈'이라는 지칭으로, 또는 어떤 사물을 가리킬 때 노인(耂=老늙을 로)이 '이 것/저 것' 이라고 말하는(白말할 백) '지칭대명사'로 쓰여지는 글자이다.

耐 ①참을/견딜 내 = 而 말 이을 이 + 寸 법도/규칙 촌

①구레나룻 깎는 형벌 내 구레나룻/턱수염/코밑수염 이 치/헤아릴/손/마디 촌
②능할 능('能'과 통함.) 어조사/따름/뿐/머뭇거릴 이

→죄를 지은 사람이 법도(寸)에 의해서 구레나룻(而) 깎는 형벌을 당할 때 '참고 견딘다'는 뜻으로, '참는다/견디다/구레나룻 깎는 형벌' 등의 뜻으로 쓰이게 된 글자이다.

能 능할 능 = 肙 (厶 + 月) + 㠯 (匕 + 匕)

곰/착할/재주/재간 능 움직일 원 ↳곰주둥이 ↳곰 몸뚱이 ↳곰의 앞발과 뒷발

→곰의 발은 사람의 발과 비슷하여 곰은 발(㠯 앞발과 뒷발)로 재간을 잘 부리는(肙움직일 원) 데서 본뜬 글자로 '곰/능하다/재주/재간'의 뜻으로 나타내어 쓰이게 된 글자이다.

耕 밭갈 경 = 耒 따비 뢰 + 井 우물 정

일할/호리질 할 경 쟁기/따비할 뢰 저자(市)/반듯할/잇닿을 정
겨리질 할 경 굽정이(=홀청이) 뢰 밭이랑 정자로 그을 정

→'井(우물 정)'모양으로 구획 정리가 된 논과 밭을 쟁기(耒쟁기/따비 뢰)로 논·밭을 가는 일을 한다는 뜻을 나타내는 글자로, '밭을 갈다/일하다/호리질 하다/겨리질 하다/농사에 힘쓰다' 등의 뜻을 나타내게 된 글자이다.

→[낱말뜻]따비=풀뿌리를 뽑거나 밭갈이를 하는 데 쓰이는 농기구의 한 가지로, 쟁기와 비슷하나 조금 작고 보습이 좁다.
 호리=한 마리의 소가 끄는 작은 쟁기.
 겨리=소 두 마리가 끄는 큰 쟁기.
 굽정이(홀청이)=구부정하게 생긴 것으로 쟁기와 비슷하나 조금 작은 농기구.

[제26주 : 부수자(128) 耳 ～ 부수자(133) 至]

耶 ①그런가 야 = 耳 귀 이 + 阝 고을 읍 (= 邑)

①어조사/아비/의문사 야 ②간사할 사　어조사/그칠/뿐/정성스러울 이　　　읍/마을/큰 마을 읍

→ '마을(阝=邑)에서 귀(耳)에 들려 오는 소문'이라는 뜻으로, 또는 그 소문이 의문스럽다는 뜻으로, 소문이 '그런가/의문 어조사'인 뜻으로 쓰여지며, 나아가서 [아버지를 부르는 '야']와 '邪(간사할 사)'와 통자(通字)로 '간사할 사'의 뜻과 음으로도 쓰여지기도 하는 글자이다.

聖 성인 성 = 耳 귀 이 + 呈 드러낼 정

착할/통할/거룩할/신성할 성　　어조사/그칠/뿐/정성스러울 이　평평할/규칙/나타내 보일 정
임금에 대한 경어/지극히 높을 성　　　　　　　　　　　　　자랑할/스스로 팔릴 정

→①좋은 가르침의 말(口말할 구)을 정성을 다하여 듣고(耳귀/정성스러울 이) 올바르게(壬착할 정) 행한다. ②올바른(壬착할 정) 가르침의 말(口말할 구)을 정성스럽게 듣고(耳귀/정성스러울 이) 바르게(壬착할 정) 행한다. 이리하여 모든 일에 정성을 다하여(耳) 공평하게 치우침이 없이 덕을 드러내어(呈) 행하는 사람을 뜻하여 나타낸 글자이다.

聞 들을 문 = 門 문 문 + 耳 귀 이

들릴/이름날/소문/알아듣게할 문　대문/문앞/문벌/지체/무리/집 문　어조사/그칠/뿐/정성스러울 이

→귀(耳)는 소리를 듣는 문(門)이란 뜻을 뜻하여 나타낸 글자이다.

律 법률 률 = 彳 + 聿 붓 율 (聿 + 一)

절제할/저울질할 률　왼 발지축거릴 척　드디어/마침내/오직 율　손 놀릴 섭　하나 일
법령/정도/가락(音律) 률　　갈 척　　스스로/좇을/지을 율　※붓대(丨)를 손(彐)으로 잡고서
　　　　　　　　　　　　　　　　　　　　　　　　획 하나(一)를 긋는 것→聿

→사람이 지켜나가야(彳갈 척)할 법규나 도리·규칙등을 붓(聿붓 율)으로 기록한 '법률'이란 뜻을 나타낸 글자이다.

肺 허파 폐 = 月 고기 육 (= 肉) + 巿 앞치마 불

펼/기운/소비할/부아/친할/마음속 폐　살/몸/날짐승 고기 육　　　　　슬갑 불

→몸통(月=肉살/몸 육) 심장 앞을 앞치마(巿앞치마 불)를 두른 듯 가려져 있는 허파인 폐를 뜻하여 나타낸 글자이다.
→※[참고] 대체로 '市(저자 시)'와 '巿(앞치마 불)' 글자를 구분하지 못하여 틀리게 쓰고 있는 사람들이 많다. ['市(저자 시)'→총 5획]·['巿(앞치마 불)'→총 4획]

肝 간 간 = 月 고기 육 (= 肉) + 干 방패 간

속마음/요긴할 **간**　　　살/몸/날짐승 고기 **육**　　　범할/막을/간여할 **간**

→내 몸(月=肉살/몸 육) 안에 들어오는 독소를 막아내는 방패(干방패 간) 역할을 한다는 뜻의 글자이다.

腦 뇌 뇌 = 月 고기 육 (= 肉) + 𡿺 머리 뇌

머릿골/머리/정신/두개골 **뇌**　　　살/몸/날짐승 고기 **육**　　　※ 巛(내 천:머리털)+ 囟(정수리 신)=𡿺

→머리털(巛)이 나있는 정수리(囟)인 머릿속에 들어 있는 머릿골인 뇌(月=肉살 육)를 뜻하여 나타낸 글자로, '머릿골/뇌/두개골'이란 뜻을 나타내게 된 글자이며, 더 나아가서 '뇌'는 생각을 한다해서 '정신'이란 뜻으로도 쓰이게 되었다.

臥 누울 와 = 臣 신하 신 + 人 사람 인

눕힐/쉴/엎딜/침실/잠잘 **와**　　　두려울/신하/백성/나/저 **신**　　　남/백성/사람 됨됨이 **인**

→'臣(신하 신)'의 글자는 임금님 앞에서 엎드려 있는 신하의 모습을 나타낸 글자이다. 모든 사람들(人)은 신하(臣)처럼 임금님 앞에서 엎드린다는 뜻을 나타낸 글자로, '엎드린다'가 나아가서 '눕다'란 뜻으로 발전적으로 쓰이게 되었다.

姬 아씨 희 = 女 계집 녀 + 匝 넓을 이(애)

계집/황후/임금의 아내/첩 **희**　　　딸/처녀/여자 **녀(여)**　　　(여자의 예쁜) 턱 **이(애)**

→소녀(小女)에서 소녀(少女)로 성장하고 더 성장하여 초경을 하면서 가슴이 부풀어지게 되어 가슴이 넓어지고(匝) 골반이 커지게 되어 엉덩이가 넓어진다(匝) 뜻을 나타내게 된 글자로, '아씨/계집/황후/첩' 등의 뜻을 나타내게 된 글자이다.

→※[참고]姬:삼갈 진/조심할 진[姬삼갈/조심할 진=女여자 녀+ 臣신하 신]

→※한자를 잘 안다는 대부분의 많은 사람들은 '姬삼갈/조심할 진'의 글자를 '계집 희'라고 잘못 알고 있는 사람들이 너무 많다. 이제는 잘 구분하여 쓰도록 합시다.

匝 ①넓을 희 = 匝 넓을 이(애) + 巳 아기모습 사

①넓을 **희** ②넓은 턱/아름다울 **이** (여자의 예쁜) 턱 **이(애)**　　　뱀/4월/여섯째지지 **사**
　　　　　　　　　　　　　　　　　　　　　　　　　　자궁(모태)속에서 자라고 있는 아기모습 **사**

→어머니 뱃속에서 자라고 있는 태아인 아기(巳)가 점점 자람에 따라 어머니 배가 점점 커져 넓어진다(匝)는 뜻을 나타낸 글자로, '넓다'란 뜻을 나타내게 된 글자이다.

臭 냄새 취 = 自 (사람의)코 자 + 犬 개 견

향기/악취/썩을/나쁜무리 **취**　　스스로/좇을/~부터/몸소/자기/저절로 **자**　　큰 개 **견**

→개는 후각이 잘 발달된 동물이다. 개(犬개 견)가 코(自코 자)로 냄새를 맡는다는 뜻을
　나타낸 글자로, '냄새/향기/악취/썩을/나쁜 무리 ' 등의 뜻으로 쓰이게 된 글자이다.
→[낱말뜻] 후각=냄새 맡는 감각.

息 쉴 식 = 自 (사람의)코 자 + 心 마음 심

숨 쉴/헐떡일 **식**　　　스스로/좇을/~부터 **자**　　　생각/가운데 **심**
그칠/막힐/자식 **식**　　　몸소/자기/저절로 **자**　　　염통/알맹이 **심**

→코(自)로 쉰 숨은 몸속 심장(心)으로 드나든다. 힘든 일을 하면 심장(心)의 박동이 **빨**
　라지고 헐떡이게 된다 이 때는 휴식을 취해서 코(自)로 숨을 천천히 쉬게하여 심장
　(心)의 박동을 안정 시켜준다. 이와같이 코(自)로 숨을 쉬어 심장(心)의 박동이 천천
　히, 또는 **빠르게** 움직이는 뜻을 나타내어 '숨 쉬다/헐떡이다' 등의 뜻으로 쓰이게 되
　었다.

致 이를 치 = 至 이를 지 + 攵 칠 복(= 攴)

불러올/보낼 **치**　　　다다를/미칠/지극할/착할/올 **지**　　　칠/똑똑 두드릴 **복**
극진할/바칠/맡길 **치**　　　절기/동지·하지/곳 **지**

→이 글자는 맨 처음에는 [至이를 지 + 夊천천히 걸을 쇠]로 글자 구성이 이루어졌
　던 글자로, 목표지점에 천천히(夊)나아가 도달(至)한다는 뜻의 글자였으나, 후에 [夊
　천천히 걸을 쇠]대신에 [攵=攴똑똑두드릴 복]글자로 바꾸어 채찍질하여(攵=攴)
　목표지점에 이르도록(至)한다는 뜻으로, '이루었다/다하다/극진하다' 등의 뜻을 나타내
　게 된 글자이다.

室 집 실 = 宀 집 면 + 至 이를 지

방/아내/토굴 **실**　　　움집 **면**　　　미칠/지극할/착할/올 **지**
묏구덩이/칼집 **실**　　　　　　　　절기/동지·하지/곳 **지**

→집(宀)안에 들어가(와)서 사람이 편안하게 쉬고 머무르는 곳에 이르는(至) 곳을 뜻하
　여 나타낸 글자로, '방/아내(가 있는 방)/집'이란 뜻으로 쓰여지게 된 글자이다.

與 더불 여 = 臼 마주 들다 여 + 与 줄 여
줄/참여할/허락할/~ 및/~과 여
무리/친할/미칠/함께할/기다릴 여
들껏/들어 올리어 매다 여
더불/어조사 여
'與 의 약자/속자'로 쓰임

→두 사람이 손 마주잡고(臼) 마주들어 올리어(舁) 준다(与)는 뜻을 나타낸 글자로, 많은 사람의 손을 함께하여 주는 것으로 한 무리가 되는 뜻을 나타낸 것이다.

→※[참고] 与 줄 여 = 一 한 일:물건을 뜻한 것임 + 勺 구기 작
→물건(一)을 그릇에 담아서(勺:담는 그릇을 뜻함) 상대에게 준다는 뜻의 글자가 된 것이다.

舁 마주들다 여 = 臼(臼) + 六 (← 廾 ← 卅 ← 廾)
마주들다 여
절구/확 구 양손 맞잡을 국
별·땅·산·물 이름 구 깍지 낄/움켜 쥘 국
들/받쳐 들/팔짱 낄 공
두 손 맞잡을 공

→양손 맞잡아(臼) 두 손 받쳐들어(六←廾) 마주잡고 들어 올린다는 뜻을 나타낸 글자이다.

興 흥할/일 흥 = 舁 마주 들다 여 + 同 같을 동
일어날/쓸/움직일/높힐/성할/기쁠 흥
들껏/들어 올리어 매다 여
한가지/모을/화할/무리 동

→손에 손잡고 많은 사람의 힘을 모아(同) 손 마주잡아 들어 올리니(舁) 일이 잘 되고 잘 되어 기쁘고 즐겁고 흥이 절로 난다는 뜻을 나타내게 된 글자이다.

舍 집 사 = 亼 (지붕) + (十 (기둥) ↔ 干 (기둥)) + 口 (벽모양)
거처/쉴/둘/놓을 사 모을/모일 집 열 십 방패 간 입/실마리/구멍 구
베풀/버릴/여관 사 말할/인구 구

→집의 기둥(干↔十)을 세우고 빙둘러 외벽(口)을 만든 후 지붕(亼)을 씌워 집을 지은 모양을 본떠 나타낸 글자로 '거처하는 집'을 뜻하여 나타낸 글자이다. 그리고, 집은 '잠자는 곳'과 '휴식을 취하는 곳'이기에, '쉰다'라는 뜻으로도 쓰인다.

舞 춤출 무 = 無 (← 無) + 舛 어겨질 천
춤/환롱할/좋아 펄펄 뛸 무
'無(없을 무)'의 변화 모양
어수선할/어지러울/틀릴 천

→발을 서로 엇걸어 가며(舛) 손에 무엇인가를 들고서 춤을 추는(無) 모습을 뜻하여 나타낸 글자로, '춤/춤추다/좋아서 펄펄 뛰다' 등의 뜻으로 쓰여지는 글자이다.

航 건널 **항** = 舟 배 **주** + 亢 높을/오를 **항**

배/쌍배/땅 이름 **항**　　　　실을(싣다)/잔대 **주**　　　　목/가릴/겨룰/굳셀/지나칠 **항**
배로 물 건널 **항**　　　띠다(帶)/나라 이름 **주**　　　목구멍/극진할/잘난체할 **항**

→ 돛을 높게 올린(亢) 배(舟)가 목적지를 향해 건느는 쪽으로 배(舟)가 올라(亢)간다는 뜻을 나타낸 글자이다.
→[낱말뜻]※잔대(탁반)=술잔을 받치는 접시 모양의 그릇(작은 쟁반과 같은 역할).

般 일반 **반** = 舟 배 **주** + 殳 몽둥이 **수**

옮길/돌/돌아올/펼칠/큰 띠 **반**　　실을(싣다)/잔대 **주**　　날없는 창/창자루/서법 **수**
돌이킬/물건을 셀/반석 **반**　　띠다(帶)/나라 이름 **주**　　도리깨/칠(치다)/구부릴 **수**

→※[참고] 般의 殳(몽둥이 **수**) →'몽둥이'는 배를 저어 가는 '노'를 가리키는 것이다.
→노(殳)를 저어 물건을 실은 배(舟)를 움직여 옮겨 간다는 뜻을 나타낸 글자이다.

良 어질 **량** = 艮 그칠 **간** + 丶 불똥/심지 **주**

좋을/착할/픽/자못/남편/풍구 **량**　　어길/한정할/굳을/괘이름/어려울 **간**　　표할/등불/귀절 칠(찍을) **주**

→'良':위에서 아래로 내려가도록 된 통 입구에 곡식을 넣어 내려보내면 내려지는 동안에 곡식의 낟알을 깨끗하게 티끌을 없애는 기구인 '풍구(風바람 풍,具그릇/설비/기물구)' 모양을 본떠 나타낸 글자이다. 깨끗하게 하는 데서 '좋다/착하다/어질다'의 뜻으로 발전되어 뜻을 나타내게 된 글자이다.

花 꽃 **화** = ⺿(=艹=艸) + 化 변화할 **화**

화초/꽃필/기생 **화**　　　풀 **초**　　　　풀 **초**　　　될/죽을/교화할/동양할 **화**
천연두/써 없앨 **화**

→※[참고]'艸'가 다른 글자 위에 합쳐져 쓰일 때는 '艹'으로 모양이 바뀌어 쓰여진다.
→풀(艸)이, 초목(艹=艸)이, 싹눈(艹)이 자라서 아름다운 꽃으로 변했다(化)는 뜻을 나타낸 글자이다.

菊 국화 **국** = ⺿(=艹=艸) + 匊 움큼 **국**

풀 이름 **국**　　　풀 **초**　　　풀 **초**　　　손바닥 안/움켜 뜰 **국**

→쌀(米쌀 미)을 손바닥으로 한 움큼(勹에워쌀 포)한 것을 나타낸 글자로는 '匊(움큼 **국**)' 이다. 쌀(米)을 추수할 때 피는 꽃(艹)이 한 움큼(匊) 뜬 모양으로 핀 국화 꽃을 뜻하여 나타낸 글자이다.

菊 움큼 국 = 勹 에워쌀 포 + 米 쌀 미

움켜 뜰/움켜 쥘/손바닥 안 국 쌀(감쌀) 포 낟알/율무쌀/미터 미

→쌀(米쌀 미)을 손바닥으로 한 움큼(勹에워쌀 포) 감싸 앉은 것을 나타낸 글자이다.

荒 거칠 황 = ++(= ++ = 艸) + 㠩 망할 황

황폐할/흉년들/클/빠질/멀 황 풀 초 풀 초 물넘칠/물 넓을/이를/미칠 황

→홍수로 둑의 물(巛 =川)이 넘쳐 물난리가 나 모든 것을 망(亡)치게 된다는 글자로는
'㠩(망할/물넘칠 망)'이다. 곧 물이 넘쳐(㠩물넘칠 황)흘러 초목(++=艸)이 홍수에 휩
쓸려 나가니 산과 들판이 황폐해졌다는 뜻을 나타내게 된 글자이다.

萬 일만 만 = ++(= 艸 풀 초) + 曰 + 内

많을/크다/벌 만 풀초⇓ 가로되/말하기를 왈 짐승발자국 유
반드시/전갈 만 ↳'벌의 촉각(++)' ↳'마디진 몸통(曰)' ↳'발 모양(内)'

→[++벌의 촉각 모양+ 曰벌의 마디진 몸통 모양+ 内벌의 발 모양]

→'갑골문자와 금문'에서 '벌 모양' 또는 '전갈 모양'을 '본떠 만든 글자'로, 벌은
무리지어 있는 수가 매우 많으므로 '많다/일만(10000)'의 뜻을 나타내게 되었다.

㠩 망할 황(= 㠩) = 亡 멸할 망 + 川 내 천

물넘칠/물 넓을/이를/미칠 황 망할/죽을/도망할/없을 망 구멍/굴/막기 어려울 천
 잃을/잊을/내쫓길 망 굼(꿈)틀굼틀하는 모양 천

→홍수로 둑의 물(巛 =川=川)이 넘쳐 물난리가 나서 모든 것을 망(亡)치게 된다는 뜻을
나타내게 된 글자이다.

茂 우거질 무 = ++(= ++ = 艸) + 戊 물건 무성할 무

풀무성할/무성할/아름다울/힘쓸 무 풀 초 풀 초 다섯째 천간 무

→초목(++=艸풀 초)의 무성함(戊물건 무성할 무)을 뜻하여 나타낸 글자이다. 원래는 '戊
(무)'글자를 '무성할 무'라 하였는 데 '戊(무)' 글자가 천간(天干)의 뜻을 나타내는 '다섯
째 천간' '무'라는 뜻과 음으로 쓰여지면서, '다섯째 천간 무'와 구분하기위해서 [++=艸
풀 초] 자를 덧붙여 '茂(무)' 글자를 만들어 초목이 무성하다는 뜻을 나타내게 된 글자
로 쓰이게 되었다.

草 풀 초 = ++ (= ⁺⁺ = 艸) + 早 일찍 조

새(새로운)/거칠/근심할 초　풀 초　　풀 초　　　　　새벽/이를/빠를/먼저 조
바쁠/풀 벨/시작할/초잡을 초

→봄에 일찍(早일찍 조) 돋아나는 풀(++=艸풀 초)을 뜻한 글자로, 이른(早) 봄에 움터 나오는 새싹의 풀(++=艸)을 뜻하여 '草(풀 초)'로 나타낸 글자이다.

茶 차 다 = ++ 풀 초 (= 艸) + 人 사람 인 + 木 나무 목

①차풀/차싹/차나무 다　　　　　풀 초　　나랏 사람/남 인　①무명/질박할/곧을 목
②차 차　　　　　　　　　　　　　　　　사람됨됨이 인　②모과(木瓜:모과) 모

→사람(人)이 나무(木)의 잎(++=艸)을 따 말려서 다려먹는 '차'를 뜻하여 나타낸 글자이다.
→※[참고]茶 : 대법원 지정 인명용 한자의 음은 '①다, ②차' 이다.

藥 약 약 = ++ (= ⁺⁺ = 艸) + 樂 ①풍류 악

약초/약 쓸 약　　　　풀 초　　풀 초　　②즐거울 락(낙) ③좋아할 요

→나무·뿌리·잎·풀(++=艸)들은 병을 낫게하는 기쁨과 즐거움(樂)을 준다는 뜻을 나타낸 글자로, '약/약초'라는 뜻으로 쓰이게 된 글자이다.
→※[참고]

樂 → 白 : 북통(악기), 絲(幺+幺) : 북을 맨 줄, 木 : 나무 받침대

ↄ 세 가지의 뜻과 음이 있다. [①풍류 악 ②즐거울 락(낙) ③좋아할 요]

→※樂(악/락/요)은 [樂(=絲작을유+ 白흰 백)+ 木나무 목]의 글자로, '白'은 '북통'을 뜻한 글자이고, '絲'은 '북통(白)'을 매단 '실(끈, 또는 줄)'을 뜻하여 나타낸 글자로, '실같은 끈이나 줄에 매단 북통(樂)'을 '나무(木)'받침대 위에 올려 놓은 모양을 나타낸 글자이다. 노래를 들으면 마음이 즐겁고 기쁘다는 데서, '즐겁다/기쁘다/좋아한다/음악/풍류'등의 뜻을 나타내게 된 글자이다.

(예):① 國 樂 (국악)　　② 快 樂 (쾌락)

　　　나라국 풍류 악　　　　　쾌할/기뻐할 쾌 즐거울 락
　　　ↄ[뜻:우리나라 음악]　　　ↄ[뜻:기분이 좋고 즐거움]

③ 樂山樂水 (요산요수)

좋아할 요 뫼 산 좋아할 요 물 수

ↄ[글귀뜻]→산을 좋아 하고, 물을 좋아 한다.]는 사자(고사)성어 글귀.

※아래 글은 한자의 뜻과 음을 나타낸 것이다. 이 '뜻과 음'을 잘 읽고 여기에 관계되는 알맞은 한자를 아래의 네모칸 안에서 골라 그 번호나, 또는 그 기호를 ()안에 쓰시오.

1.거칠/황폐할/흉년들 **황**-() 2.우거질/풀무성할 **무**-----()

3.풀/새/거칠/풀 벨 **초**---() 4.①차/차싹 **다** ②차 **차**----()

5.약/약초/약 쓸 **약**-----() 6.건널/배/배로 물 건널 **항**---()

7.일반/돌/옮길/반석 **반**--() 8.어질/좋을/착할 **량**------()

9.꽃/화초/꽃필/기생 **화**--() 10.국화/풀이름 **국**--------()

11.①풍류 **악** ②즐거울 **락(나)** ③좋아할 **요**---------------()

①草 ②茶 ③菊 ④藥 ⑤荒 ⑥樂 ⑦良 ⑧花 ⑨茂 ⑩航 ⑪般

12.들을/들릴/소문 **문**----() 13.허파/펼/부아/소비할 **폐**--()

14.누울/눕힐/잠잘 **와**----() 15.①넓을 **희** ②아름다울 **이**--()

16.넓을/(여자의 예쁜)턱 **이**--() 17.냄새/향기/악취 **취**------()

18.쉴/숨쉴/헐떡일/자식 **식**--() 19.집/방/아내/토굴 **실**------()

20.더불/줄/참여할/함께 **여**--() 21.춤출/좋아 펄펄 뛸 **무**-----()

22.흥할/일/일어날/기쁠/높힐/성할 **흥**--------------------()

①肺 ②匝 ③舞 ④興 ⑤臭 ⑥旭 ⑦室 ⑧與 ⑨聞 ⑩息 ⑪臥

23.물/떼지을/모일 **군**----() 24.참을/견딜 **내**----------()

25.허물/죄 줄/어그러질 **죄**--() 26.욕하며 꾸짖을 **리**-------()

27.벌 줄/벌 받을 **벌**-----() 28.아름다울/예쁠/큰 양 **미**---()

29.옳을/의리/정의 **의**----() 30.익힐/배울/버릇 **습**-------()

31.놈/것/사람/어조사 **자**--() 32.이지러질/흠있을/모자랄 **결**---()

33.생각할/상고할/오래 살/죽은 아비/시험할/헤아릴 **고**------()

①罵 ②者 ③習 ④考 ⑤缺 ⑥耐 ⑦美 ⑧罰 ⑨罪 ⑩群 ⑪義

[제28주 : 제25주부터 ~ 제27주 까지 한자 평가 문제 Ⅱ]

※아래의 한자를 올바르게 읽을 수 있는 한자의 음을 ()안에
 바르게 쓰시오.

1.菊花() 2.藥草() 3.良心()

4.置重() 5.置中() 6.無罪()

7.美化() 8.義擧() 9.茂林()

10.羽衣() 11.習性() 12.復習()

13.元老() 14.筆者() 15.而立()

16.生花() 17.忍耐() 18.氣色()

19.耳目() 20.神聖() 21.見聞()

22.肉身() 23.色彩() 24.腦炎()

25.就航() 26.君臣() 27.忠臣()

28.臥病() 29.自白() 30.各自()

31.冬至() 32.夏至() 33.興亡()

34.復興() 35.茶房() 36.毒舌()

37.舞姬() 38.航空() 39.改良()

40.直後() 41.羊皮紙() 42.人山人海()

43.山川草木() 44.有口無言()

45.九牛一毛() 46.八方美人()

47.自手成家() 48.南男北女()

49.門前成市() 50.見物生心()

51.忘年之交() 52.作心三日()

[제28주 '평가 문제 Ⅱ'의 낱말 뜻]

1. 菊花(국화)=가을의 대표적인 꽃으로 국화과의 다년초.
2. 藥草(약초)=약풀. 약이 되는 풀.
3. 良心(양심)=자기의 행위에 대하여 옳고 그름을 판단하고, 바른 말과 바른 행동을 하려는 마음.
4. 置重(치중)=무엇에 중점을 둠.
5. 置中(치중)=바둑을 둘 때 상대의 돌이 에워 싸진 곳에 두 집이 못 나도록 급소 점에 바둑 돌을 놓는 것을 일컬음.
6. 無罪(무죄)=잘못이나 죄가 없음.
7. 美化(미화)=아름답게 꾸미는 일.
8. 義擧(의거)=정의를 위하여 사사로운 이해타산을 생각하지 않고 일으킨 행동.
9. 茂林(무림)=나무가 우거진 숲.
10. 羽衣(우의)=새의 깃으로 만든 옷.(도사나 선녀가 입는다고 함)
11. 習性(습성)=①오랜 습관에 의하여 굳어진 성질. ②동물의 한 종류에 공통되는 특유한 성질.
12. 復習(복습)=배운 것을 되풀이하여 익힘.↔예습(豫미리 예,習익힐 습)
13. 元老(원로)=①지난날, 관직이나 나이·덕망 따위가 높고 나라에 공로가 많던 사람. ②어떤 일에 오래 종사하여 경험과 공로가 많은 사람.
14. 筆者(필자)=글이나 글씨를 쓴 사람.
15. 而立(이립)=나이 '서른(30) 살'을 이르는 말.
 ※ [논어(공자님의 가르침)의 '三十而立'→서른 살에 인생관이 서다.]
16. 生花(생화)=살아 있는 초목에서 꺾은 꽃. 실제 살아 있는 꽃.
17. 忍耐(인내)=(괴로움이나 노여움 따위를) 참고 견딤.
18. 氣色(기색)=얼굴에 나타난 마음속의 생각이나 감정 따위.
19. 耳目(이목)=귀와 눈. 귀와 눈을 중심으로 한 얼굴의 생김새.
20. 神聖(신성)=①신과 같은 성스러움. ②더럽힐 수 없도록 거룩함. 매우 존귀함.
21. 見聞(견문)=①보고 들음. ②보고 들어서 얻은 지식.
22. 肉身(육신)=육체. 사람의 산 몸뚱이.↔심령(心마음 심,靈신령 령)
23. 色彩(색채)=①빛깔. ②어떤 사물이 지닌 경향이나 성질을 비유하여 이르는 말.
24. 腦炎(뇌염)=바이러스 및 세균 감염이나, 물리적·화학적 자극에 의해 뇌에 염증을 일으키는 모든 병을 일컫는 말.
25. 就航(취항)=(배나 비행기가) 항로로 나감. 항로로 다님.
26. 君臣(군신)=임금과 신하.

27.忠臣(충신)=충성을 다하는 신하. 충성스러운 신하.

28.臥病(와병)=병으로 자리에 누움. 병을 앓음.

29.自白(자백)=자기의 비밀이나, 또는 범죄 사실을 털어 놓음.

30.各自(각자)=각각의 자기. 제각기.

31.冬至(동지)=24절기의 하나로 일년중 밤의 길이가 가장 긴 날.

32.夏至(하지)=24절기의 하나로 일년중 낮의 길이가 가장 긴 날.

33.興亡(흥망)=흥하는 일과 망하는 일.

34.復興(부흥)=망하거나 쇠(쇠퇴)하였던 것이 다시 일어남.

35.茶房(다방)=차 종류를 조리하여 팔거나 청량 음료 및 우유 따위
　　　　　　　 음료수를 파는 영업소, 찻집. 다실. 다점.

36.毒舌(독설)=남을 사납고 날카롭게 매도하는 말.

37.舞姬(무희)=춤을 잘 추거나 춤추는 일을 직업으로 하는 여자.

38.航空(항공)=공중을 날아 다님(건너감). 비행기로 하늘을 날아 다님.

39.改良(개량)=고치어 좋게 함.

40.直後(직후)=바로 그 뒤. 즉 후.

41羊皮紙(양피지)=양의 가죽을 종이처럼 얇게 펴서 만든 재료.

42.人山人海(인산인해)=사람으로 산을 이루고, 사람으로 바다를 이
　　　　　　　　　　　룰 만큼 매우 많다는 뜻을 나타내는 말.

43.山川草木(산천초목)=산과 내(강)와 풀, 나무를 일컫는 말로 자연
　　　　　　　　　　　을 이르는 말.

44.有口無言(유구무언)=입은 있으나 할 말이 없음. 변명이나 항변할
　　　　　　　　　　　말이 없음.

45.九牛一毛(구우일모)=아홉 마리 소 가운데 박힌 한 가닥의 털이란
　　　　　　　　　　　뜻으로, 아주 많는 것 가운데 아주 적다는 뜻으로 쓰이는 말.

46.八方美人(팔방미인)='①모든 면에서 아름다운 사람. ②여러 방면에 능통한 사람.
　③깊이는 없지만 조금씩 여러 방면을 안다고 하는 사람' 등을 비유하여 쓰이는 말.

47.自手成家(자수성가)=혼자의 힘으로 돈을 모으거나 살림을 이룩하는 일.

48.南男北女(남남북녀)=예로부터 남자는 남쪽지방, 여자는 북쪽 지방
　　　　　　　　　　　사람이 잘 난 사람이 많다는 뜻으로 일러져 온 말.

49.門前成市(문전성시)=문 앞이 저자를 이룬다는 뜻으로 찾아오는
　　　　　　　　　　　사람이 많다는 뜻을 나타내는 말.

50.見物生心(견물생심)=물건을 보면 그것을 갖고 싶은 욕심이 생긴다.

51.忘年之交(망년지교)=나이를 따지지 않고 사귀는 것. 망년지우.

52.作心三日(작심삼일)=결심한 마음이 삼일을 못간다는 뜻으로
　어떤 일을 함에 있어서 결심이 굳지 못함을 빗대어 이르는 말.

虎 호랑이 호 = 虍 호랑이 무늬 호 + 儿 걷는 사람 인
용맹스럽다/여울이름 호 호랑이 가죽 무늬 호 걸을/밑 사람/사람 인

→여유있게 어슬렁어슬렁 걷고(儿) 있는 호랑이(虎)라는 뜻을 나타낸 글자이다.
→※[참고]'범'과 '호랑이'는 서로 다른 동물이다. '범'이라고 하면 틀린 표현이다.

處 곳 처 = 虍 호랑이 무늬 호 + 処 곳 처
살/머무를/그칠 처 호랑이 가죽 무늬 호 夂(천천히 걸을 쇠)+ 几(결상 궤)=処
쉴/처녀/처할 처

→[処(처)=夂(천천히 걸을 쇠)+ 几(결상 궤)]에 虍(호랑이 가죽무늬 호)글자
가 합쳐진 글자로, 호랑이(虍)가 천천히 걷다(夂)가 의자(几)에 걸터 앉아서 쉰다는
뜻을 나타내어 '머물다/그치다/살다/곳/사는 곳/쉬다'의 뜻을 나타내게 된 '글자'이다.
→※[참고]:일본에서는 '處(곳 처)'의 상용 한자로는 '処'으로 쓰여지며, 중국에서는
'處(곳 처)'의 상용한자인 간체자로는 '处'으로 나타내어 쓰여지고 있다.

號 부르짖을 호 = 号 이름 호 + 虎 호랑이 호
호령할/이름/이를/통곡할 호 부를 호 용맹스러울/여울이름 호

→[号부를 호=丂숨 막힐 고+ 口말할 구], 號=[号부를 호+ 虎호랑이 호].
→막혔던 입김(丂숨 막힐 고)이 터지면서(口말할 구)나오는 소리가 용맹한 호랑이(虎)의
울음 소리(号부르짖을 호)와 같은 우렁찬 소리처럼 들린다 하여 '부르짖는다'는 뜻을
나타내게 된 글자이다.

蜜 꿀 밀 = 宓 빽빽할 밀 + 虫 벌레 훼
석청/촘촘할/찬찬할 밀 편안할/멈출/조용할 밀 살무사 훼
 잠잠할/가만히할 밀 '蟲(벌레 충)'의 약자로 벌레 충

→※[宓빽빽할 밀=宀집 면+ 必반드시 필] ※[蜜꿀 밀]의 '虫'은 '蜂(벌 봉)'이다.
→'蜜(꿀 밀)'에서의 '虫'은 '蜂(벌 봉)'을 뜻하는 약자로 쓰여진 글자이다. 곧 '虫'
은 '벌'을 뜻한 것으로, 벌(蜂벌 봉→虫)은 벌통(宀집 면)속에 빽빽하게(宓빽빽할 밀) 지
어진 벌집(宀집 면) 속에 반드시(必반드시 필) 벌(蜂벌 봉→虫)의 먹이인 꿀을 저장해
둔다는 뜻을 나타낸 글자이다.
→※[참고]'虫'→'蟲(벌레 충)'의 약자로 쓰여진다. 그리고 대법원에서 인명용 한자
음으로, '虫'을 '충'으로 읽기로 정하였다.

蟲 벌레 충 = 虫 + 虫 + 虫

찌는 듯이 더울/뜨거울/뱁새/김 오를 충　　　벌레/살무사 훼/'蟲(벌레 충)'의 약자로 쓰임.

→여러마리의 벌레 또는 애벌레를 총칭하여 나타낸 글자이다. 그리고 이 글자를 줄여
　서 '虫' 자 한 글자만 써서 약자로 '벌레 충'으로 쓰여지고 있다.

衆 무리 중 = 血 피 혈 + 乑(=仦=众)

많을/민심/여럿/장마 중　　　근심스런 빛/피칠할/물들일 혈　　　사람 많이 모일 음(仦=人+人+人)
뭇사람/고비 뿌리(약초) 중　　　　　　　　　　　　　　　여럿이 섰을/나란히 설/모여 설 음(人人人)

→우리 일상 생활에서 '셋'이라고 하는 '三(3삼)'의 의미는 많다는 뜻의 개념으로 쓰여
　진다. 곧 세 사람(人＋人＋人=乑)의 피(血피 혈)라는 뜻은 '많은 사람의 피'라는
　뜻으로, '많은 사람/무리/군중'이라는 뜻을 나타내게 된 글자이다.

→※[참고]'衆(무리 중)'자를 일반적으로 '血(피 혈)' 밑에 '豕(돼지/돝 시)'글자
　로 착각하여 잘못 틀리게 표현하여 쓰고 있는 사람들이 너무 많다. 이제는
　이 점에 유의하여 틀리지 않게 올바르게 쓰도록 해야 한다.

術 꾀 술 = 行 ①다닐 행 + 朮 ①삽주 뿌리 출
　　　　　　　　　　　　　　　　　　　　　②찰기장 술

재주/기술/방법 술　　　①나아갈/갈/행할/길 행
술법/심술/업/길 술　　　②항렬/줄/차례/항오 항

→'朮'은 '삽주 출' 또는 '찰기장 술' 두 가지의 뜻과 음이 있다. '곡식'으로서 '기장'과
　'약초'로서 '삽주' 라는 뜻을 가졌다. '갈 행/다닐 행' 글자(行) 속에 '朮'는 경우에 따
　라서 '식용'으로 행(行)하기도 하고, 또 '약용'으로 행(行)하기도 한다 하여 여러갈래
　로 쓰인다는 뜻으로 '꾀/재주/방법'등의 뜻을 나타내게 된 글자이다.

→[낱말뜻]※찰기장=찰기(차진 기운)가 있는 기장. 기장=담황색으로 좁쌀보다 낟알이 굵음.

街 거리 가 = 行 ①다닐 행 + 圭 홀(笏) 규
　　　　　　　　　　　　　　　　　　　　　상서로운 옥/모서리 규
네거리/한길/큰 길/땅이름 가　　①나아갈/갈/행할/길 행　　저울 눈금(달)/정결할 규
　　　　　　　　　　　　　　②항렬/줄/차례/항오 항

→'圭(홀 규)'는 여기 저기 흩어져 있는 지방의 영토라는 뜻으로, 흩어져 있는 각
　지방으로 갈 수 있는(行나아갈 길) 사방으로 통하는 길(街거리 가)이라는 뜻을 나
　타내게 된 글자이다.

→[낱말뜻]※'홀'=옛날 중국에서 천자가 제후에게 주는 영토의 경계(圭=土＋土)를 나타
　내는 글자(圭홀 규)이다. 그 영토의 주인이라는 신표로써 준 패를 홀(圭홀 규)이라
　일컬은 것으로, 위는 둥글고 아래는 네모지게 옥으로 만든 '신인(信印)'을 '홀(笏:홀
　홀)'이라 하였다. 이 '전례'로, 조선시대 때에도 신하가 임금을 뵐 때, 꼭 조복(조정에
　서 입는 예복)에 갖추어서, 손에 쥐는 물건(信印신인:笏홀)으로 1품에서 4품의 벼슬
　은 상아로, 5품 아래로는 나무로 만들었다고 한다.

表겉표(=裵=裏=表)=衣+十(←毛)

윗옷/거죽/표/법 표 ↳※表의 옛 글자　　윗도리 옷/ 의　↳가죽의 털을 상징한 것임.←털 모
끝/나타낼/모습 표　　　　　　　　　　옷 입을/고리/행할/의할 의　겉으로 삐죽 삐죽 돋아난 털을 뜻한 것임

→짐승의 털로 만든 가죽 옷(衣옷 의)은 그 털(毛털 모 → 十)이 바깥쪽으로 나 있도록
한데서 그 뜻을 나타낸 글자라 한다. 또는 땅(土)위에 덮어진 옷(衣)이란 뜻으로[土
흙 토+衣옷 의=表바깥 표]로 구성된 글자로도 볼 수 있다. 그러므로 '[겉/바깥/표면]'
이라는 뜻으로 쓰이게 된 글자이다.

袁 옷이 길 원=亠(車←물 레/조심할 전)+衣 옷 의

옷이 길어 치렁치렁한 모양 원　↑　　삼갈/오로지(≒專) 전　　윗도리 옷/옷 입을 의
주(州)이름/성(姓)씨 원　'車'의 변형　　　　　　　　　고리/행할/의할 의

→'치렁치렁한 긴 옷(衣)'을 입고 바닥에 닿아 끌리지 않도록 조심스럽고 점잖게 느릿
느릿(亠←車삼갈 전) 걷는 모습을 뜻하여 나타낸 글자이다. →※[참고] → '車=叀'

裏 속리(=裡)=衣 옷 의(=衤)+里 마을리

안=속/옷 속/내부/안쪽 리(이)　　윗도리 옷/옷 입을 의　　촌락/거할/잇수 리
　　　　　　　　　　　　　　저고리/행할/의할 의　　근심할/이미 리

→'里(마을 리)'와 '里(마을 리)'사이는 서로의 경계가 되는 이어짐의 표식이 있듯이 옷
(衣)속에 옷 솔기가 있는 곳은 옷(衣)의 속에 안쪽에 솔기가 있다는 뜻을 나타낸 글
자로, '속/안/내부'라는 뜻을 나타내게 된 글자이다.
→[낱말뜻]※'솔기'=옷 따위의 두 폭을 꿰맬 때 맞대고 꿰메었을 때 생긴 '줄'을 '솔기'라
　　　　　한다.
→※[참고] 위 글자에서 '里(마을 리)'와 '里(마을 리)'의 이어짐이 옷의 솔기와 같다는 뜻
　　　　　으로서 곧 옷의 '솔기'를 '里(마을 리)'로 나타낸 것이다.

補 기울(바느질로 깁는다) 보=衤(=衣)+甫 클 보

도울/더할/수선 보　　　　옷/윗도리 옷/옷 입을 의　　아무개씨 보
고칠/맡길/수 이름 보　　　저고리/행할/의할 의　　　비로소 보

→찢어졌거나 헤어진 옷(衤옷 의→衣)을 수선할 때는 그 범위보다 큰(甫클 보) 헝겊을
대어서 깁는다는 뜻을 나타낸 글자로, '수선하다/깁는다/고치다' 등의 뜻을 나타내게
된 글자이다. 이렇게 옷을 수선하듯 사람도 부족하고 모자란 부분이 있는 사람을 그
부족하고 모자란 부분을 갈고 닦게 하여 보다 큰 인물이 되도록 하는 뜻의 '돕는다'
는 뜻으로도 쓰여 진다.

西

※ '襾(덮을/가리어 숨길 아)' 부수자 제 0획에 있는 글자.

서녘/서쪽/서양/수박 **서**

→새가 보금자리를 찾아 들어가는 때가 서쪽으로 해가 질 무렵이다. 그 새의 보금자리
인 둥지 모양을 본떠 나타낸 글자로, 해가 서산에 기울 무렵이라는 데서 '서녘/서쪽/
서양'의 뜻을 나타내게 된 글자이며, 나아가 '수박'의 뜻으로도 쓰여진다.

要 중요할 요 = 襾 덮을 아 + 女 계집 녀(여)

허리/언약할/요할/구할/하고자할 **요** 가리어 숨길 **아** 여자 **여(녀)**

→여자(女여자 여)가 양 손(臼양 손 깎지 낄/양 손 맞잡을 국)을 허리에 짚고(襾덮을 아) 서 있는
모습을 본떠 나타낸 글자로, 동물에서 허리는 매우 중요한 부분이 되므로 '중요하다'
의 뜻을 나타내게 된 글자이다.

視 볼 시 = 示 ①보일 시 (=ネ) + 見 ①볼 견

살필/밝을/견줄 **시** ①가르칠/바칠/제사 **시** ①대면할/만날/생각할/보일 **견**
본받을/대접 **시** ②땅귀신 **기** ②나타날/드러날/탄로날/뵐 **현**

→'示'는 '神'의 개념으로 온갖 만물이 보이는(示) 정신의 세계와 '[見볼 견=目눈 목+ 儿
사람 인]' 사람(儿)이 눈(目)으로 보는 현실의 세계를 나타낸 글자로 '보고/보이고' 하
는 뜻을 나타낸 글자로, '살펴보다/이면까지 살펴본다'는 뜻을 나타내게 된 글자이다.

親 어버이 친 = 亲 나무 포기져 나올 진 + 見 ①볼 견

친할/사랑할/손수/일가/몸소 **친** ↳나무를 벤 자리에서 또 ①대면할/만날/생각할/보일 **견**
 싹이 자라 나온다는 뜻 ②나타날/드러날/탄로날/뵐 **현**

→나무를 베어 낸 자리에서 싹이 나와 자라고 또 베어내면 또 그 자리에서 계속 싹이
자라듯(亲나무포기져 나올 진) 부모가 자식을 많이 낳는 것에 비유. 이와 같이 많은 자식들
을 낳아 사랑하며 몸소 보살펴(見살필 견) 주는 어버이라는 뜻을 나타낸 글자이다.

解 ①풀 해 = 角 뿔 각 + 刀 칼 도 + 牛 소 우

①쪼갤/가를/해부할/흩어질 **해** 짐승의 뿔/모난 **각** 자를/병장기 **도** 사리(일)/물건 **우**
②헤칠/없앨/보낼 **개** 찌를/모퉁이/비교할 **각** 위엄/돈 이름 **도** 별이름/하늘소 **우**

→칼(刀)로 소(牛)의 두 뿔(角) 사이를 내리쳐서 도살한 후에 몸뚱이를 여러 부위별로
분해 한다는 뜻을 나타낸 글자이다.

計 셀 계 = **言** 말씀 언 + **十** 열 십(시)

셈할/셈 마칠/꾀할 **계**
회계장부/꾀/계교할 **계**

말함/의논함/우뚝할 **언**
문장/말 한마디/나 **언**

①열배/완전할/네거리 **십**
②'十 月'→'시월'로 읽음

→셈을 할 때 열(十)을 기준으로 '열(十)'이 될 때마다 단계를 두어 소리쳐 말(言)하면
서 헤아린 데서 '셈하다'의 뜻을 나타내게 된 글자이다.

記 기록할 기 = **言** 말씀 언 + **己** 실마리 기

주낼/적을/글/기억할/문서 **기**
표/월/도장/인장/벼슬이름 **기**

말함/의논함/우뚝할 **언**
문장/말 한마디/나 **언**

몸/저(나)/사사/마련할 **기**
여섯째 천간/다스릴/벼슬이름 **기**

→자기 자신(己)을 위해 필요에 의해서 말(言)을 잊지 않으려고 문자로 기록한다는 뜻
을 나탄낸 글자이다.

訓 가르칠 훈 = **言** 말씀 언 + **川** 내 천

일러줄/설교할/인도할/경계할 **훈**
새길/따를/좇을/법/잠언/훈계할 **훈**

말함/의논함/우뚝할 **언**
문장/말 한마디/나 **언**

막기 어려울/벼슬이름/구멍 **천**
고을이름/굴/굼틀굼틀 모양 **천**

→냇가의 시냇물이 위쪽에서 아랫쪽으로 졸졸 자연적으로 흐르듯(川)이 자연의 순리와
이치에 맞게(川) 좋은 말(言)과 아름다운 말(言)로 '이끌어주고(訓), 타이르고(訓), 가
르친다(訓)'는 뜻을 나타낸 글자이다.

課 몫/법식 과 = **言** 말씀 언 + **果** 열매 과

시험할/공부/의론할/조사할 **과**
매길/세금매길/구실/공로 **과**

말함/의논함/우뚝할 **언**
문장/말 한마디/나 **언**

맺을/결단할/날랠/과영/결과 **과**
이길/능히할/마침내/진실로/끝 **과**

→그동안 갈고 닦아 익히고 배운 결과(果열매 과)를, 그간 사업을 한 결과(果열매 과)를
말(言말할 언)로 물어서, 공부한 과정을 평가하고, 사업을 통해서 얻은 이익에 대해
세금을 매긴다는 뜻을 나타내게 된 글자이다.

訟 송사할 송 = **言** 말씀 언 + **公** 바를 공

시비할/말다툼할/꾸짖을 **송**
드러낼/찬사할/자책할 **송**

말할/의논할/우뚝할 **언**
문장/말 한마디/나 **언**

공평할/공정할/한가지/어른 **공**
귀(귀인)/섬길/여러사람/임금 **공**

→억울한 일이 생겨서 관아(관청/당국/법정)에 말(言말할 언)하여 옳고 그름에 대한 공
정(公공평할/공정할 공)한 판가름을 해주기를 원한다는 뜻을 나타낸 글자로, '송사할/시
비할/말다툼할/드러낼/꾸짖을' 등의 뜻을 나타내게 된 글자이다.

論 ①의논할 론 = 言 말씀 언 + 侖 뭉치 륜

①말할/변론할/토론할/생각 론 말할/의논할/우뚝할 언 펼/둥글/덩어리 륜
②차례/천륜/말에 조리 있을 륜 문장/말 한마디/나 언 ↳책(冊)을 모음(스)

→[侖뭉치/덩어리 륜=스모을 집+冊책 책]대쪽에 글을 쓴 것들을 모아 엮어서 만
든 책을 뜻한 글자이다. 여러 많은 책들을 읽어서 이 책 저 책에서 얻어진 지식들을
조리 있게 한데 뭉치어(侖뭉치/덩어리/펼칠 륜) 자기의 생각을 논리적으로 말(言말할 언)
을 한다는 뜻을 나타낸 글자이다.

象 →'豕 : 돼지 시' '부수자' 의 제5획에 있는 글자이다.

→코끼리/빛날/꼴/모양/형상/징후/조심/본받을 상
→코끼리의 '코·어금니(상아)·네 발·꼬리'등의 모양을 본떠 나타낸 글자이다.
→※[참고] '亥:돼지 해'는 → '豕:돼지 시'의 변형된 글자이다.

貌 ①모양 모 = 豸 해태 치 + 皃 ①용모 모

①얼굴/꼴/형용/짓 모 맹수/발없는 벌레/풀 치 ①모양 모
②모뜰/모사할/멀 막 등높고 긴 모양 치 ②얼굴/모양 막

→[皃용모/얼굴 모=白흰 백(←머리·얼굴 모습)+儿사람 인]으로 '사람의 얼굴 모양'
이란 뜻을 나타낸 글자이다. 가면극에서 사람이 짐승(豸짐승/해태 치)의 가면을 쓰고
연극을 하는 데서, 훗날 짐승(豸)의 얼굴모양 가면(白)을 한 사람(儿)이라는 뜻으로
'꼴/겉모양/얼굴/모양/모사할' 등의 뜻을 나타내게 된 글자로 쓰이게 되었다.
→[낱말뜻]※해태=①옳고 그름을 판단하여 안다고 하는 상상의 동물.
 ②사자와 비슷하나 머리 한 가운데 뿔이 하나 있으며, 궁중의 궁전
 좌우에 돌로 만들어 놓은 석상.

裕 넉넉할 유 = 衤 옷 의 (=衣) + 谷 골(골짜기) 곡

너그러울/족할/늘어질 유 윗도리 옷/옷 입을/저고리/행할/의할 의 꽉막힐/기를/궁지에 빠질 곡
→※[참고] '[仌←水]'은 물살에 의해서 패어 갈라진 모양을 나타낸 것으로 본다.
→물살에 의해 갈라짐(仌)이 큰 계곡(口)을 이루듯, 옷(衣→衤)이 넉넉하게 크다는 뜻을
나타낸 글자로, '넉하다/너그럽다/족하다' 등의 뜻을 나타내게 된 글자이다.

頭 머리 두 = 豆 나무 제기 두 + 頁 머리 혈

사람의 수효/위/두목꼬대기/첫머리 두 콩/팥/말/목기/옛그릇 두 면수(책면)/페이지 혈

→제기(豆제기 두)의 모양이 마치 사람이 우뚝 서 있는 모습에서 제기의 윗부분이 사람의 머리(頁머리 혈) 모양처럼 닮아 보이는 데서 그 뜻을 나타낸 글자이다.

→[낱말뜻]※나무 제기=제사 지낼 때 쓰이는 그릇(제기)으로 나무로 만든 그릇을 말함.

豐 풍년 풍 = 豆 제기/콩 두 + 豊

클/풍성할/ 넉넉할 풍 제기/목기(나무그릇) 두 ※제사음식이 풍성하게 담겨져
우거질/두터울/무성할 풍 콩/옛그릇/팥/말 두 있는 모습을 나타낸 모양.

→ ※[참고]:제기=제사지낼 때 쓰여지는 그릇을 '제기'라 한다.

※豐(풍)은→"[山산 산+ 丰풀 무성할 봉+ 丰풀 무성할 봉=豊]"의 산에서 무성하게 자란 풀이 "나무 그릇[豆나무 제기 두]" 위에 얹혀 있는 글자로, 이처럼 농사가 풍요롭게 잘 되었다는 뜻을 나타낸 글자로서, '풍년'이란 뜻을 나타내었다.
또는 제사상의 나무그릇(豆나무 제기 두) 위에 음식을 푸짐하게 올려 놓은 모양을 본뜬 글자로, '풍성하게/넉넉하게'라는 뜻을 나타내게 된 글자이다.

→※[참고] : '豊'은 豐의 옛글자.

→※[참고] : '丰'은 중국에서는 상용 간체자 모양으로 풍년 '풍'으로 쓰인다.
 그런데, 이 간체자인 중국의 '丰(풍년 풍)'은 우리가 쓰고 있는 번체자인 '丰(봉)'자와 그 모양이 같다. 이 번체자(丰)의 뜻과 음은 "①예쁠/아름다울 봉, ②풀 무성할 봉, ③풍채 봉"이다.

※[주의]:豊(제기 례)→'풍년 풍(豐)'의 '속자(俗字)'라고 하면서 '풍년 풍'의 뜻과 음으로 쓰여지고 있는 것은 대단히 잘못된 것이다. '풍년 풍(豐)'의 한자와 '제기 례(豊)'의 한자는 엄연히 서로 다른 한자이므로 '례(豊)'字(자)를 '풍(豐)'字(자)로 혼동하여 '속자(俗字)'라고 하면서 쓰여지고 있는 것은 매우 잘못된 것이다.

※[유의]:또 한편으로는 우리나라 대법원에서는 인명용 한자 표기에서 '豊(제기 례)字'를 '풍년 풍'이라고 정하고 있는 것도 대단히 잘못된 것으로 생각된다.

全 온전할 전 = 入 들 입 + 王 임금 왕 (← 玉 구슬 옥)

갖출/온통/모두 전 넣을/빠질/받을 입 ※원래는 '玉'자이다. 그러나 '玉'자가 다른 글자와
보전할/순전할 전 들일/빼앗을 입 합쳐질 때는 'ㆍ'이 생략되므로 '王'이 된 것이다.

→※[참고] '玉(구슬 옥)'자가 다른 글자와 합쳐질 때는 'ㆍ(불똥 주)'이 생략된다. 그러므로 '玉(구슬 옥)→王(임금 왕)'이 된 것이지만 '구슬 옥(玉)'글자로 봐야 한다.

→손 아귀에 들어가(入들 입) 쥐어지게 되는 옥(玉→王)은 그 옥(玉→王)이 잘 다듬어져서 흠이 전혀 없는 완전한 옥(玉→王)이라는 뜻을 나타낸 글자이다.

財 재물 재 = 貝 조개 패 + 才 재주 재

재화/보배/뇌물 재
돈과 곡식 재

재물/자개/조가비/꾸미개 패
비단 이름/악기 이름 패

능할/풀싹/바탕 재
겨우/재단할 재

→사람이 생활을 해나가는 데 필요한 기본 바탕(才바탕/싹 재)이 되는 재물(貝돈/재물 패)을 뜻하여 나타낸 글자로, '재물/재화/돈과 곡식' 의 뜻을 나타내게 된 글자이다.

資 재물 자 = 次 버금 차 + 貝 조개 패

밑천/바탕/자품/도울/취할 자
쓸/비용/여비/자본/보낼/의뢰 자

다음/차례/행차/순서 차
집/사처/숙소/곳/등급 차

자개/재물/조가비/꾸미개 패
비단 이름/악기 이름 패

→어떤 일을 시작함에 있어서 사람 다음(次다음 차)으로 있어야 하는 것은 자본(貝돈/재물 패)이 있어야 한다는 뜻을 나타낸 글자로, '재물/자본/밑천/돈'이란 뜻을 나타낸 글자이다.

則 ①법칙 칙 = 貝 조개 패 + 刂 칼 도(=刀)

①본받을/나눌/조목/예법 칙
②곧 즉

자개/재물/조가비/꾸미개 패
비단 이름/악기 이름 패

병장기(무기)/자를 도

→조개(貝)를 칼(刂=刀)로 반을 똑같이 쪼개어 나누듯, 재물(貝)을 공평하게 나누려면, 칼(刂=刀)로 반을 똑같이 쪼개어 나누듯이, 어떤 기준이 되는 공정한 법칙이 있어야 한다는 데서 '법칙'이란 뜻을 나타내게 된 글자이다.

賀 하례할 하 = 加 더할 가 + 貝 조개 패

축하할/하례/더할 하
위로할/보탤 하

업신여길/붙일 가
미칠/더욱 가

돈/자개/재물 패
조가비/꾸미개 패

→경사스러운 일에 재물(貝재물/돈 패)을 주어 보태어(加더할 가) 더욱 '축하한다'는 뜻을 나타내게 된 글자이다.

赦 ①용서할 사 = 赤 + 攵(攴)

①놓을/풀/사면할 **사**　　　붉을/발가벗을/빌/남쪽 **적**　　　칠/똑똑 두드릴 **복**
②채찍질할 **책**　　　　　　　핏덩이/아무것도 없을 **적**

→죄인의 명부에서 형벌로 매를 치는(攵칠 복=攴) 죄인 이외에 명부에 붉은색(赤붉을 적)
　으로 표시한 죄인은 죄를 사하여 놓아 준다는 뜻을 나타내게 된 글자이다.

赫 ①붉을 혁 = 赤 붉을 적 + 赤 붉을 적

①성낼/나타낼/빛나는 모양/환한모양 **혁**　　붉은 빛/발가벗을/빌/남쪽/핏덩이/아무것도 없을 **적**
②성낼/꾸짖을/막을 **하**　③赩:빠를/얇고작은종이/얇고작은물건 **석**

→赤(붉을 적)에 赤(붉을 적)을 또 더하니 더욱 빛나고 환하게 더 붉게 빛나는 모양이
　성내듯 더욱 붉은 빛을 띠고 있다는 뜻을 나타낸 글자이다.

起 일어날 기 = 走 달릴 주 + 己 몸 기

일어설/일으킬/행할 **기**　　　빨리 걸을/달아날 **주**　　저(나)/사사/실마리/마련할 **기**
깨우칠/계발할 **기**　　　　　노비/짐승 **주**　　　　　여섯째 천간/다스릴/벼슬이름 **기**

→빨리 달려(走달릴 주) 나가려면 반드시 몸(己몸 기)을 일으켜야 한다는 뜻을 나타낸 글
　자로, '일어서다/일으키다/행하다' 등의 뜻을 나타내게 된 글자이다.

超 뛰어 넘을 초 = 走 달릴 주 + 召 부를 소

뛰어날/넘을/이길 **초**　　　　빨리 걸을/달아날 **주**　　①고을·사람 이름/성(姓)씨 **소**
높을/초과할 **초**　　　　　　노비/짐승 **주**　　　　　②대추/과부 **조**

→윗 어른(사람)이 오라고 부르면(召부를 소) 걸림돌이 있더라도 그 걸림돌을 뛰어 넘어
　서라도 달려간다(走달릴 주)는 뜻을 나타내게 된 글자이다.

趣 ①뜻/취미 취 = 走 달릴 주 + 取 가질 취

①달릴/빨리갈/향할/추창할/멋 **취**　　빨리 걸을/달아날 **주**　　거두다/취하다 **취**
벌레이름/경치/풍치 **취** ②재촉할/좀스러울 **촉**　　노비/짐승 **주**　　빼앗다/장가들다 **취**
③말 맡은 벼슬/말 기르는 이 **추**

→어떤 무엇을 갖고(取가질 취) 싶어서 재빨리 달려가(走달릴 주)고자 하는 '마음(뜻)'을
　뜻하여 나타낸 글자이다.

- 114 -

路 ①길 로 = 끄 ①발 족(=足) + 各 각각 각(락)

①마땅히 행할 도리 로　　①흡족할/넉넉할/옳을/그칠 족　　따로따로/제각기 각(락)
클/수레/드러날/요처 로　　②지나칠/아첨할/보탤 주　　이를/북녘 부락 각(락)
②죽책(竹策) 락(낙)

→각각(各각각 각)의 사람들이 발(足=끄 발 족)로 밟으며(足=끄), 제각각(各각각 각) 밟고 (足=끄) 걸어다니는 '길'이란 뜻을 뜻하여 나타낸 글자이다.

促 재촉할 촉 = 亻(=人) + 足 발 족

핍박할/가까울/빽빽할 촉　　사람 인　　①흡족할/넉넉할/옳을/그칠 족
촉박할/짧을 촉　　②지나칠/아첨할/보탤 주

→사람(亻사람 인=人)이 안절부절 발(足발 족)걸음을 왔다갔다 하며 일을 '재촉한다'는 뜻을 뜻하여 나타낸 글자이다.

窮 다할/궁구할 궁 = 穴 구멍 혈 + 躬 몸 궁

곤경할/마칠/막힐/고생할/가난할 궁　　움집/굴/틈/굿/곁 혈　　몸소/친히 궁
광중(구덩이) 혈　　인형장식 새긴 홀 궁

→몸소(躬) 좁은 구멍(穴)이 뚫린 굴(穴)속으로 들어가니 답답하고 막혀 있어 곤경하여 고생한다는 뜻을 나타내게 된 글자이다.

躬 몸 궁 = 身 몸 신 + 弓 활 궁

몸소/친히/인형을 장식으로 새긴홀 궁　　자기/나/몸소/줄기/나이/애 밸 신　　궁술/길이의 단위 궁

→사람의 몸(身몸 신)모양이 등허리가 활(弓활 궁)처럼 탄력 있게 굽어진다는 뜻을 뜻하여 나타낸 글자이다.

軍 군사 군 = 冖(=勹 쌀 포) + 車 수레 차/거

병사/전투/군대 군　　덮을/덮어 가릴 멱　　에워쌀 포　　①바퀴/~이름 거②잇몸/성씨 차
진칠/주둔할 군

→병사들이 전차(車수레 차·거)를 중심으로 그 주변을 둘러싸여(勹에워쌀 포→冖덮어 가릴 멱) 있는 모양을 본뜬 글자로, '군대/군사/병사/전투'라는 뜻을 나타내게 된 글자이다.

輕 가벼울 경 = 車 수레 거/차 + 巠 물줄기 경

낮을/천할/깔볼 경 ①바퀴/~이름 거 물줄기/선파도 경
빠를/경솔할 경 ②잇몸/성(姓)씨 차 물이 넓고 큰 모양 경

→강의 물줄기(巠물줄기 경)는 구불구불한데도 물이 잘 흘러 가는 것처럼, 또는 지하수(巠)의 물줄기가 끊임없이 흘러 나와 강줄기를 타고 유유히 흘러가듯 수레(車수레 거)가 가볍게 잘 움직여 굴러 간다는 데서 그 뜻을 나타낸 글자이다.

轉 구를 전 = 車 수레 거/차 + 專 오로지 전

넘어질/옮길/돌 전 ①바퀴/~이름 거 저대로할/주로할 전
변할/회전할/뒹굴 전 ②잇몸/성(姓)씨 차 홀로/같을/정성 전

→轉(전)은 [車수레 거/차+專오로지/마음대로 전]의 글자에서, 專(오로지 전)은 [叀=車(叀)물레 전+寸손 촌]의 글자로, 손(寸손 촌)으로 물레(叀=車물레 전)를 돌려 물레(叀=車)가 돌아가듯 수레(車수레 거) 바퀴가 마음대로(專마음대로 전) 굴러서 돌아간다 하여 '돌다/구르다/회전하다/뒹굴다' 등의 뜻을 나타내어 쓰이게 된 글자이다.

辨 분별할 변 = 辡 죄인 서로 송사할 변 + 刂(刀)

판단할/변할/나눌 변 맞고소할 변 칼/병장기(무기)/자를 도
밝을/평상 틀 변

→죄인이 서로 맞고소하여(辡죄인 송사할 변) 다투는 송사를 칼(刂칼 도=刀)로 나누듯 옳고 그름을 판단한다는 데서 '분별하다/판가름하다/나누다' 등의 뜻을 나타내게 된 글자이다.

辯 말 잘할/판단할/자세히 살필/따질/가릴/풍유할 변

= 辡(辛 + 辛) + 言

죄인 송사할 변 매울/혹독할/큰 죄 신 말씀/말할/의논할/우뚝할 언
맞고소할 변 여덟째 천간/고생/새 것 신 문장/말 한마디/나 언

→서로 맞고소한 죄인(辡죄인 송사할 변)이 대립하여 서로 자기가 옳다고 말(言말할 언)로 변명한다는 뜻을 뜻하여 나타낸 글자로, '말 잘할/판단할/자세히 따질/자세히 살피어 가릴' 등의 뜻을 나타내게 된 글자이다.

※아래 글은 한자의 뜻과 음을 나타낸 것이다. 이 '뜻과 음'을 잘 읽고 여기에 관계되는 알맞은 한자를 아래의 네모칸 안에서 골라 그 번호나, 또는 그 기호를 ()안에 쓰시오.

1.곳/살/머무를/처녀 처--() 2.부르짖을/호령할/이름 호--()

3.꿀/촘촘할/찬찬할 밀---() 4.빽빽할/편안할/멈출 밀---()

5.벌레/찌는 듯이 더울 충--() 6.벌레/살무사 훼/충------()

7.무리/많을/여럿 중-----() 8.속/안/내부/안쪽 리------()

9.기울/도울/수선할 보---() 10.중요할/허리/언약할 요----()

11.어버이/친할/사랑할/손수/일가/몸소 친-------------()

①虫 ②宓 ③衆 ④親 ⑤號 ⑥蟲 ⑦補 ⑧處 ⑨蜜 ⑩裏(裡) ⑪要

12.나무포기져 나올 진---() 13.몫/법식/시험할/공부 과--()

14.송사할/시비할 송-----() 15.①의논할/말할 론 ②차례 륜--()

16.넉넉할/너그러울/족할 유--() 17.머리/사람의수효 두-----()

18.모양/얼굴/꼴/형용 모--() 19.재물/밑천/바탕/비용 자--()

20.용서할/놓을/사면할 사--() 21.붉을/빛나는 모양 혁----()

22.①풀/쪼갤/가를/해부할 해, ②헤칠/없앨/보낼 개---------()

①赫 ②解 ③課 ④赦 ⑤亲 ⑥資 ⑦貌 ⑧論 ⑨頭 ⑩訟 ⑪裕

23.일어날/일으킬/행할 기--() 24.①길/수레/드러날 로 ②죽책 락--()

25.재촉할/핍박할/가까울 촉--() 26.몸/몸소/친히 궁----------()

27.가벼울/낮을/천할 경------() 28.구를/넘어질/회전할 전------()

29.분별할/나눌/변할 변-----() 30.말 잘할/자세히 살필/따질 변--()

31.하례/축하할/더할 하-----() 32.풍년/클/넉넉할/무성할 풍----()

33.①뜻(의미)/달릴/빠를 취 ②재촉할/좀스러울 촉 ③말 맡은 벼슬 추----()

①賀 ②豊 ③辯 ④趣 ⑤輕 ⑥辨 ⑦起 ⑧轉 ⑨躬 ⑩促 ⑪路

[제32주 : 제29주부터 ~ 제31주 까지 한자 평가 문제 Ⅱ]

※아래의 한자를 올바르게 읽을 수 있는 한자의 음을 (　)안에
　바르게 쓰시오.

1.身上(　　　) 　　2.處世(　　　) 　　3.處身(　　　)

4.出處(　　　) 　　5.號外(　　　) 　　6.記號(　　　)

7.蜜月(　　　) 　　8.輕車(　　　) 　　9.出血(　　　)

10.衆論(　　　) 　　11.大衆(　　　) 　　12.行爲(　　　)

13.通行(　　　) 　　14.手術(　　　) 　　15.街路(　　　)

16.白衣(　　　) 　　17.上衣(　　　) 　　18.合計(　　　)

19.表明(　　　) 　　20.表裏(　　　) 　　21.意見(　　　)

22.視力(　　　) 　　23.親分(　　　) 　　24.直角(　　　)

25.分解(　　　) 　　26.校訓(　　　) 　　27.教訓(　　　)

28.手記(　　　) 　　29.發起(　　　) 　　30.車庫(　　　)

31.論爭(　　　) 　　32.論文(　　　) 　　33.路線(　　　)

34.趣味(　　　) 　　35.象形(　　　) 　　36.美貌(　　　)

37.興味(　　　) 　　38.豊年(　　　) 　　39.物資(　　　)

40.起立(　　　) 41.貝物(　　　) 42.年賀狀(　　　　)

43.安分知足(　　　　　) 　　44.東西南北(　　　　　)

45.日就月將(　　　　　) 　　46.言行一致(　　　　　)

47.百年大計(　　　　　) 　　48.公平無私(　　　　　)

49.一問一答(　　　　　) 　　50.東問西答(　　　　　)

[제32주 '평가 문제 Ⅱ'의 낱말 뜻]

1. 身上(신상)=신변에 관련된 일이나 형편.

2. 處世(처세)=남들과 사귀면서 세상(世)을 살아가는(處) 일.

3. 處身(처신)=세상을 살아감(處)에 있어서의 몸(身)가짐이나 행동.

4. 出處(출처)=①사물이 나온(出) 근거가 되는 곳(處). ②세상에 나서
는(出) 일과 집안에 들어앉는(處) 일을 아울러 이르는 말.

5. 號外(호외)=특별한 일이 있을 때 임시로 발행되는 신문.

6. 記號(기호)=어떤 뜻을 나타내기 위하여 쓰여지는 문자나 부호 따위.

7. 蜜月(밀월)=결혼 초의 즐겁고 달콤한 동안.

8. 輕車(경차)=경승용차의 준말로 작고 가벼운 승용차.

9. 出血(출혈)=①피가 혈관 밖으로 나옴. ②(금전이나, 인명의) 손해
나 희생 등을 비유하여 이르는 말.

10. 衆論(중론)=여러 사람의 의론. 중의(衆많은 사람 중,議의논할 의).

11. 大衆(대중)=①신분의 구별이 없이 한 사회의 대다수를 이루는 무
리(사람들). ②불가(불교)의 모든 승려.

12. 行爲(행위)=행동(行)을 함(爲). (사람이) 행하는 짓.

13. 通行(통행)=①(일정한 공간을) 지나서 다님. ②(물건이나 화폐 따
위가) 사회 일반에 유통함.

14. 手術(수술)=몸의 일부를 째거나 도려내거나 하여 낫게하는 외과적인 치료 방법.

15. 街路(가로)=시가지의 도로. 도시의 넓은 길.

16. 白衣(백의)=①흰 옷. 흰색 옷. ②포의(베로 지은 옷).
③벼슬이 없는 선비를 이르는 말.

17. 上衣(상의)=윗옷.↔하의(下아래 하,衣옷 의)

18. 合計(합계)=(수나 양을) 합하여 셈함, 또는 그 수나 양. 합산.

19. 表明(표명)=드러내어 명백히 함.

20. 表裏(표리)=①겉과 속. 안과 밖. ②임금이 신하에게 내리거나 신
하가 임금에게 바치던, 옷의 겉감과 안감.

21. 意見(의견)=어떤 일에 대한 생각.

22. 視力(시력)=물체의 존재나 모양 따위를 분간하는 눈의 능력.

23. 親分(친분)=친밀한 정분. 계분(契맺을/인연 계,分). 친의(親誼옳을/의논 의).

24. 直角(직각)=서로 수직인 두 직선이 이루는 각도. 90도의 각.

25. 分解(분해)=①나누고 가름. 여러 부분으로 이루어진 것을 낱낱의 부분으
로 가름. ②화합물이 간단한 분자식을 가진 둘 이상의 다른 물질로 나눔.

26.校訓(교훈)=학교의 교육 이념이나 목표를 간명하게 표현한 말.

27.敎訓(교훈)=사람으로서 나아갈 길을 그르치지 않도록 가르치고 깨우침, 또는 그 가르침.

28.手記(수기)=자기의 체험을 자신이 적은 글. 수록(手錄기록 록)

29.發起(발기)=어떤 새로운 일을 시작함.

30.車庫(차고)=차(자동차)를 넣어 두는 곳간.

31.論爭(논쟁)=서로 다른 의견을 가진 사람이 각각 자기의 설을 주장하며 다툼.

32.論文(논문)=①어떤 일에 대하여 자기의 의견을 논술한 글. ②학술 연구의 업적이나 결과를 발표한 글.

33.路線(노선)=①버스 기차 항공기 따위가 정해 놓고 다니도록 되어 있는 길. ②개인이나 조직단체 따위의 일정한 활동 방침.

34.趣味(취미)=①마음에 일어나는 멋이나 정취. ②아름다움과 멋을 이해하고 감상하는 능력. ③전문이나 본업은 아니더라도 재미로 좋아 하는 일(것).

35.象形(상형)=①어떤 물건의 모양을 본뜸. ②'상형문자'의 준말.

36.美貌(미모)=아름다운 얼굴 모습.

37.興味(흥미)=흥을 느끼는 재미나 맛. 어떤 것에 관심을 갖는 마음.

38.豐年(풍년)=농사가 아주 잘 되는 해.

39.物資(물자)=경제나 생활의 바탕이 되는 갖가지 물건이나 자재.

40.起立(기립)=일어 섬.

41.貝物(패물)=①돈이 되는 물건. 돈이 되는 값진 보석 따위의 물건. ②산호나 호박 수정 따위로 만든 값진 물건.

42.年賀狀(연하장)=새해를 축하하는 글이나 그림이 담긴 서장(편지).

43.安分知足(안분지족)=편안한 마음으로 제 분수를 지키며 만족할 줄 앎.

44.東西南北(동서남북)=동쪽과 서쪽과 남쪽과 북쪽, 즉 사방.

45.日就月將(일취월장)=날로 달로(시간이 갈수록) 자라거나 점점 나아짐.

46.言行一致(언행일치)=말과 행동이 똑 같음.

47.百年大計(백년대계)=먼 장래(미래, 앞날)를 내다보고 세우는 큰 계획. 백년지계(百年之計)

48.平無私(공평무사)=공평하고 사사로움이 없음.

49.一問一答(일문일답)=하나의 질문에 대하여 하나씩 답변함.

50.東問西答(동문서답)=동쪽을 묻는데 서쪽을 대답한다는 뜻으로 묻는 말에 대하여 아주 딴판인 엉뚱한 대답을 함을 이르는 말.

農 농사 농 = 曲 굽을 곡 + 辰 ①때/날/별 신

갈/심을/힘쓸 農
농부/두터울/짙을 農

까닭/곡조/가락/누에발 曲
겪일/곡절/시골/간사할 曲

①떨치다/시각/아침/새벽/북극성 신
②다섯째지지/3월/용/진시 진

→본래 [농사 '농']의 글자는 [晨(새벽 신/일찍 신) + 囟(정수리 신/아이숨구멍 신) = 農(농사 농)]으로, '農'은 '農'의 옛 글자이다. 다시 말해서 '曲(굽을 곡)'은 [臼(양손 맞잡을 국) + 囟(정수리 신/아이숨구멍 신)]의 변형으로 나타낸 것이다. 그리고 '辰(때/별/떨칠 신)'은 큰(대합)조개의 껍질을 나타낸 것으로 이것을 농기구로 사용하였다. 새벽(晨새벽 신)에 머리(囟정수리 신)에 수건을 동여매고 양손(臼양손 맞잡을 국)에 농기구(辰:큰 조개껍데기)를 들고 밭농사 일을 한다는 것을 나타낸 글자이다.

→※ [참고]:辰 → 본래의 '음'은 '신'이다. 다만, 12지지(地支)에 관련된 뜻을 나타내는 어휘일 때만, '진'으로 발음 하며, 이외는 모두 '신'으로 발음한다.

辱 욕될 욕 = 辰 ①떨칠/때/날/별 신 + 寸 법도 촌

욕보일/수치당하게할/더럽힐 욕

② 다섯째지지/3월/용/진시 진
(12지지의 뜻을 가진 어휘를 나타 낼 때는 '진')

규칙/치/손/마디/헤아릴 촌

→'辰'은 '3월'을 나타내는 뜻으로 '이른 봄철(辰)'에 손(寸손 촌)에 농기구(辰:큰 조개껍데기를 상징함)를 들고 농사를 짓는다는 뜻으로 '辱'자가 이루어졌으나, 옛날 농경사회에서는 농사짓는 일이 매우 큰 일이었기에 농사철인 이른 봄철(辰3월 진)에 게으름을 피우고 일을 하지 않는 사람을 법도(寸규clr 촌)에 따라 벌을 준다는 뜻의 글자로 쓰이게 되어 '욕보일/수치당할/더럽힐' 등의 뜻의 글자가 되었다.

近 가까울 근 = 辶 거닐 착 (= 辵) + 斤 도끼/무게 근

거의/비슷할/친밀할/닥드릴 근

쉬엄쉬엄 갈/뛸/거닐 착

→도끼(斤도끼 근)로 나무를 베거나 어떤 일을 할 때는 가까이 가서(辶=辵거닐 착) 가까운 거리에서 일을 하므로, '가깝다'라는 뜻을 나타내게 된 글자이다.

速 빠를 속 = 辶 거닐 착 (= 辵) + 束 묶을 속

빨리할/부를/급속히/서두를 속

쉬엄쉬엄 갈/뛸/거닐 착

맬/약속할/얽을/동일/뭇 속

→나무(木) 한 개, 두 개, 이렇게 옮기는 것보다는 나무(木)를 여러개 에워싸(口에워쌀 위) 묶어서 (木+口=束묶을 속) 한꺼번에 옮겨가니(辶=辵거닐 착) 쌓여 있는 나무를 빠르게 운반한다는 뜻을 나타낸 글자이다. 또는 약속(束)시간을 지키기 위해서 빨리 움직인다(辶=辵거닐 착)는 뜻을 나타낸 글자라고도 한다.

運 움직일 운 = 辶 거닐 착 (= 辵) + 軍

회전시킬/돌릴/옮길/운전할/운수/운명/궁리할 운 쉬엄쉬엄 갈/뛸/거닐 착 군사/진칠/주둔할/전투 군

→전쟁터에서 군사들(軍군사 군)이 전차(車수레 거/차)를 앞세워, 또는 전차(車수레 거/차)
위에 깃발(冖덮을 멱)을 달고 펄럭이면서 진격하며 옮겨가는(辶=辵거닐 착) 모양을 나
타낸 글자로 '옮기다/움직이다' 등의 뜻을 나타내게 된 글자이다.

過 지날 과 = 辶 거닐(갈) 착 (= 辵) + 咼

넘을/과실(잘못)/허물/지나칠 과 쉬엄쉬엄 갈/뛸/거닐(갈) 착 입 비뚤어질 괘/와

→[咼 살 베어내고 뼈만 앙상히 남을 과 + 口 입/말할 구 = 咼 입 비뚤어질 괘/와]
입 주변 살을 베어내니 뼈만 앙상히 남아(咼) 뼈를 지탱하는 살이 없으니 말(口)을
하면 자연히 입이 삐뚤어지게 되어 말이 <u>헛나가게 되므로</u>(辶=辵갈 착) 실수를
하고, 잘못 말하여 잘못을 저지른다는 뜻을 나타내게 된 뜻의 글자로, '허물/
과실/잘못/실수하여 지나치다·넘어가다' 등의 뜻으로 쓰이게 된 글자이다.

郡 고을 군 = 君 임금 군 + 阝 ①고을 읍 (= 邑)

무리/떼/여러사람/모일 군 아버지/아내/남편 군 ①큰 마을/영유할/답답할 읍
행정구역의 하나 군 자네/그대 군 ②아첨할/영합할 압

→임금(君:임금 군)의 명을 받아 다스리는 마을(邑= 阝:마을/고을 읍)이라는 뜻을 나타낸
글자이다. 그리고, 이와같은 여러개의 수많은 고을(邑= 阝)을 임금(君)이 관장하여 다
스리고 있는 것이 하나의 나라가 되는 것이다.

→※[참고]:'邑'의 글자가 다른 글자와 합쳐져 쓰여질 때는 글자의 오른쪽에 '阝'으로
모양이 바뀌어 쓰여 진다. 그런데 오래전부터 우리 선조들은 이것을 '우부
방(阝)'이라고 했다, 그러나 바른 뜻과 음은 '고을 읍(阝=邑)'이다.

部 무리 부 = 咅 ①가를/비웃을 부 + 阝 ①고을 읍 (= 邑)

거느릴/통솔할/관청 부 咅=杏:②침/침 튀겨 가를 투/부 ①큰 마을/영유할/답답할 읍
나눌/떼/분류/마을 부 ※침이 튀어 갈라짐을 뜻[咅=杏(杏)]함. ②아첨할/영합할 압

→한 나라를 다스리기 위해서는 여러고을(邑= 阝)과 마을(邑= 阝)로 나누어(咅가를/나눌
부)야 나라를 경영하여 다스리기가 쉬운 데서 만들어진 글자로, '나누다/분류하다/다
스리는 관청' 등의 뜻을 나타내게 된 글자이다. 그리고 발전적으로, 마을(部마을 부)과
고을(部마을=고을 부)에는 많은 사람들이 무리(떼)를 지어 살기 때문에 '무리/떼'라는 뜻
으로도 쓰이게 된 글자이다.

都 도읍 도 = 者 놈/것 자 + 阝 ①고을 읍 (= 邑)

큰 고을/도시 도
모두/우아할 도

사람/이(이것) 자
어조사 자

①큰 마을/영유할/답답할 읍
②아첨할/영합할 압

→고을(邑= 阝)은 사람(者사람 자)이 모여 사는 곳이다. 이것을 바꾸어 말하면, '읍(邑)이란 것(=者것 자)은 사람이 모여 사는 곳이다' 라고 할 수 있다. 고을(邑= 阝)중에서 가장 큰 것(=者것 자)은 사람들이 아주 많이 모여 사는 서울(=도읍)과 같은 도회지이다. 이와같이 '도읍/큰 고을/도시' 란 뜻을 뜻하여 나타내게 된 글자이다.

配 짝 배 = 酉 술단지/닭 유 + 己 몸 기

술빛/무리/나눌 배
도울/귀양보낼 배

술그릇/가을/익을 유
열째지지/배부를 유
나아갈/빼어날/늙을 유

저(나)/사사/실마리 기
여섯째 천간/마련할 기
다스릴/벼슬이름 기

→갑골문자의 모양을 보면 술그릇(酉술단지 유)옆에 사람(己몸 기)이 무릎을 꿇고 있는 모양으로 보인다. 술(酉술단지 유)을 먹을 때는 술을 서로 나누어 먹는 상대(己:사람=몸 기)가 있기 마련이다. 옛 혼례 예식에는 술잔에 꼭 술(酉술단지 유)을 딸아 놓고 신랑(己)·신부(己)가 결혼식을 치루었는데, 이 때 이 술(酉술단지 유)을 합혼주(合婚酒)라 하였다. 신랑(己)·신부(己)가 짝을 이루는 데 술잔에 꼭 술(酉술단지 유)을 딸아 놓는 '합혼주(合婚酒)'가 있는 연유에서 '짝/배필'이란 뜻과, 술(酉술단지 유)을 먹을 때는 술을 서로 나누어 먹는 상대(己:사람=몸 기)가 있는 데서, '나누다'라는 뜻을 나타내게 된 글자이다.

醫 의원 의 = 殹 장막 예 + 酉 술그릇/닭 유

병 고칠/의술 의
병 고치는 사람 의

소리 마주칠/어조사 예

술단지/열째지지/배부를 유
나아갈/빼어날/가을/익을/늙을 유

→동서양을 막론하고 오랜 옛날에는 민간 요법으로 몸에 상처가 나면 독한 술(酉술단지 유)로 소독을 하곤 하였다. 화살(矢화살 시)이나 창(殳창 수)에 의해 몸의 살점이 패여(匸감출 혜:패인 모양)나간 상처를 독한 술(酉술단지 유)로 소독하고 치유한다는 뜻을 나타낸 글자이다. 또는 병이 들어 몸이 몹시 아픈 신음소리(殹소리 마주칠 예)를 내는 환자를 약술(酉술단지 유)로 병을 치료한다는 데서 그 뜻을 나타내게 된 글자이다.

殹 소리 마주칠 예 = 医 활집 예 + 殳 칠/창/몽둥이 수

장막/어조사 예

동개 예

구부릴/도리깨/서법 수

→화살(矢화살 시)이나 창(殳창 수)에 의해 찔리거나, 몸의 살점이 패여(匸감출 혜:패인 모양)나가니 그 상처의 통증으로 몹시 아픈 신음소리(殹소리 마주칠 예)를 낸다는 뜻을 나타내게 된 글자이다.→[※동개=가죽으로 만들어 활과 화살을 넣어 등에 메는 화살집.]

医 활집/동개 예 = 匸 감출 혜 + 矢 화살 시

→화살(矢화살 시)을 넣어두는 통(匸감출 혜)을 뜻하여 그 뜻을 나타내게 된 글자이다.
→[낱말뜻]※동개=가죽으로 만들어 활과 화살을 넣어 등에 메는 화살집.

釋 풀이하다 석 = 釆 분별할 변 + 睪 엿볼 역

해석할/변명할/깨달을 석　　　　나누다/분별하다 변　　기찰할/죄인잡을/당길 역
내놓을/옷벗을 석　　　　　　　짐승의 발자국 모양 변　　줄/즐거울/좋을 역

→'釆'은 짐승의 발톱이 갈라져 있는 모양을 본뜬 글자로, 이 모양을 보고 어떤 짐승인
지를 알아 낼 수 있다는 데서 '분별하다'는 뜻을, 또 이렇게 분별하여 종류별로 나눌
수 있다는 데서 '나누다' 뜻을 나타낸 '부수 글자'이다. 기찰(睪)하여 엿보아(睪)서 분
별(釆)하여 나눈다(釆)는 뜻이므로, '풀어놓는다'는 뜻이 된다. '가만히 모든 이치를
잘 따지고 살펴서(睪기찰할 역) 분별하여(釆분별하여 나눌 변) 놓는다'는 뜻으로도 풀이할
수 있어, '풀이하다/해석하다/깨닫다' 등의 뜻으로 쓰이게 된 글자이다.
→[낱말뜻]※기찰=넌지시(엿보아서) 살펴 조사함.
→※[참고]:睪(기찰할/엿볼 역)→'目(눈 목)'부수자에 있는 글자.

野 들 야 = 里 마을 리 + 予 줄 여

성밖/문밖/질박할 야　　　　촌락/거할/잇수 리　　　　나/취할 여
촌스러울/미개할 야　　　　　근심할/이미 리

→[里=田(밭 전)+土(흙 토)]로 '밭과 토지(농토)'라는 뜻으로 풀이 되며, '농토'가 있는
곳이 마을 이라는 뜻이다. 곧, 마을에는 논밭이 있는 농토가 있다는 뜻이 된다. 내가
취하고(予) 있는 나(予)의 마을(里)이라는 뜻으로 나(予)의 논밭인 토지[田(밭 전)+土
(흙 토)]인 '들(들판)'이란 뜻을 나타내게 된 글자이다. 그리고 '予(줄/나/취할 여)'는 길
쌈을 짤 때 '북실통'을 주고 받는 뜻을 나타낸 글자로, 내 논밭에 왔다 갔다 하며 농
사를 짓는 농토인 '들(들판)'을 뜻하여 나타낸 글자이다.

重 무거울 중 = 甶 삽 삽 + 土 흙 토

두터울/거듭/어려울 중　　　가래/꽂을 삽　　　①땅/곳/나라/살/잴 토
심할/겹칠/높일/많을 중　　'甶:가래 삽'의 속자　　②뿌리 두

→'里(마을 리)'부수자 제2획의 글자로, 사람이 등에 무거운 짐을 지고 있는 모양을 본
떠 나타낸 글자라고 한다. 또는 삽(甶)으로 땅의 흙(土)을 퍼올리니 '무겁고', 계속
거듭하여 퍼올리게 되니 '거듭'이란 뜻으로, '무거울/거듭/겹칠/많을'등의 뜻을 나타내
게 된 글자이다. 이밖에 참고로, '[壬(싹나올 정)+里]와 [東(괴나리봇짐 동)+土]'의 자원
해설도 있다.

銀 은 은 = 金 ①금 금 + 艮 그칠 간

돈/은빛/은그릇/은화/날카로울 은 ①황금/돈/귀중할/쇠/~이름금 ②성(姓)씨김 한정할/어려울/괘이름 간

→'艮'의 본래 글자는 [(艮=目+匕)→艮]이다. 상체의 몸을 완전히 돌려(匕:人자의 반대형으로 거꾸러질 화) 눈(目)을 뒤쪽으로 바라본다는 뜻으로 이 때 눈동자의 흰 빛 색깔처럼 '금붙이(金황금 금)'가 하얀색을 띤 금붙이인 '은'의 뜻을 나타내게 된 글자이다.

鐘 쇠북 종 = 金 ①쇠 금 + 童 아이 동

종/쇠로 만든 악기(북) 종 ①금/황금/돈/귀중할 금 홀로/어릴/남자종 동
율이름/인경 종 ~이름 금 ②성(姓)씨 김 어리석을/민둥산 동

→쇠(金)로 만든 종소리가 우렁찬 아이(童)의 울음소리와 비슷하다 하여 그 뜻을 뜻하여 나타낸 글자로, '쇠북/종/쇠로된 악기' 등의 뜻으로 쓰이게 된 글자이다.

→※[참고]:①이름자에 '鐘(쇠북 종)'을 '鍾(술잔/술그릇 종)'으로 쓰는 것은 잘못이다.
 ②이름은 고유명사이기 때문에 속자나 통자 또는 약자를 써서는 안된다.

→※[참고]인경=조선시대 밤에, 사람이 밤 10시(二更이경) 이후에 다니는 것을 금지하기 위해 알리는 쇠북(종)을 28번씩 치던 일.

→※[참고]이경(二更)=을야(乙夜)=하루의 밤을 5경(更)으로 나눈 둘째 때의 밤 2시간을 말함.(옛날 저녁 밤 9시~11시).

張 베풀 장 = 弓 활 궁 + 長 긴(길다) 장

활시위 얹을/클/뽐낼 장 땅 재는 자 (여섯자,여덟자) 궁 오래/멀/클/거대할/많을 장
당길/벌릴/고칠/진설할 장 길이단위(6자·8자)/궁술/우산의 살 궁 우두머리/어른/우수할 장

→활(弓)시위를 길게(長) 잡아당기면 활과 활시위사이가 크게 벌어져 공간이 생긴다. 팽팽하게 잡아당겨져 있을 때의 모습이 당당해 보여 뽐내는 것처럼 보인다. 또 활시위를 당길 때는 두 손의 동작을 최대로 크게 움직여야 한다. 이런 뜻에서 '당기다/벌리다/펴다/베풀다/크다/뽐내다'등의 뜻을 나타내게 되었다.

間 ①사이 간 = 門 문 문 + 日 날 일

①틈/무렵/동안 간 대문/지킬/집앞/문벌/길 문 해/밝을/날마다/하루 일
②한가할/쉴/조용할/틈 한 지체/무리(문하)/들을/~이름 문

→'間'의 본래의 글자는 '閒(틈 간/한)'이다. '달빛(月)'이 스며드는 '문틈'을 나타낸 글자.
→금문글자와 전서글자에서는 문(門)틈(사이)으로 비추는 달빛(月)모양을 나타내었으나 후에 문(門)틈(사이)으로 햇빛(日)이 비추는 뜻을 나타내게 된 글자이다.

開열개 = 門문문 + 开평평할견(←𢆖)

풀/벌릴/깨우칠/개발할/통할 개 대문/지킬/집앞/문벌/길 문 평할/고을이름/성(姓)씨 견
비롯할/베풀/필(피어나다) 개 지체/무리(문하)/들을/~이름 문

→开(𢆖평평할 견)은 빗장(一)을 두 손(卄:廾두 손 공)으로 빼는 모양을 나타낸 것으로,
문(門문 문)의 빗장(一)을 두 손(卄:廾두 손 공)으로 빼어서[开(𢆖평평할 견] 문(門)을 연
다(卄)는 뜻을 나타내게 된 글자이다.

防막을방 = 阝언덕부(=阜)+方모방

둑/방비할/제방 방 토산/클/살찔/성할 부 사방/방위/바야흐로 방
병풍/방죽 방 자랄/많을/두둑할 부 모가질/방법/떳떳할 방

→냇물이나 강물이 넘실거려 비가 많이 올 경우 물이 넘칠 수 있는 방향 쪽(方방향 방)
에 언덕(阝=阜언덕 부)을 높게 쌓아서 물이 넘치지않게 '둑'을 쌓은 뜻을 나타내게 된
글자이다.

院집원 = 阝언덕부(=阜)+完마칠완

굳을/담/담장/학교 원 토산/클/살찔/성할 부 완전할/끝날/지킬/꾸밀 완
절/서원/마을/관청 원 자랄/많을/두둑할 부 험없을/지을/튼튼할 완

→[完튼튼할 완=宀집 면+元으뜸 원]으로 으뜸(元)이 되는 집(宀)을 언덕(阝=阜)위에 튼
튼하게(完) 지은 절이나 성당같은 큰 건물의 집(사원) 또는 관청 건물, 학교 건물 등
의 집을 뜻하여 나타내게 된 글자이다.

陸뭍(땅)륙(육) = 阝언덕부(=阜)+坴흙덩이륙

육지/두터울/언덕 륙(육) 토산/클/살찔/성할 부 큰 흙덩이 륙(육)
~ 이름/성(姓)씨 륙(육) 자랄/많을/두둑할 부 ※坴:버섯 록

→버섯 모양(坴버섯 록)모양처럼 울룩불룩한 흙덩이(土흙 토)들이 엉켜 있는 커다란 흙덩
이(坴큰 흙덩이 륙)들이 한데 어우러져 있는 언덕(阝=阜언덕 부)들이 서로 맞닿아 넓게
펴져 서로 이어져 있는 땅인 육지를 뜻하여 나타내게 된 글자이다.

陽볕양 = 阝언덕부(=阜)+昜볕양

양지/볕이 쪼이는 곳 양 토산/클/살찔/성할 부 빛/(日:해가)날아오를 양
따뜻한 모양/밝고 환한 양 자랄/많을/두둑할 부 '陽'의 옛글자

→ 陽(양)의 글자는 →[햇볕(昜볕 양)+ 언덕(阝=阜언덕 부)]의 글자로, 햇볕(昜)
이 잘 비추어 쬐여지는 양지바른 언덕(阝=阜언덕 부)이란 뜻을 나타낸 글자이다.

▶햇볕(昜)의 글자는 →[一(땅)위로 떠오른 태양(日해 일)의
햇살(勿:빛이 비춰지는 모양을 뜻함)]

隷 종 례(예) (=隸) = 柰 + 隶 ①미칠 이

좇다/부리다/조사할 **례(예)** 사과/능금나무 **내** ①잡을 **이** ②미칠 **대/태**
붙을/죄인/서체이름 **례(예)** 어찌/어떻게 **내/나** ③나머지 **시** ④여우새끼 **제**

→금문과 전서 글자에서 [隷동자]와 [隸본자]의 모양으로 보이고 있다. 죄지은 자가 꼬리가 **잡혀**(隶잡을 **이**)서 그 벌로 **사과**(柰능금나무 **내**)농사일을 하게 된다는 뜻으로 이루어진 글자이다. [祟(=示+出)]는 [빌미/앙화를 입다 **수**]의 뜻과 음의 글자로 [신(示땅 귀신 **기**)]이 사람에게 나타나 **보이게**(出내보내다 **출**)하는 '**앙화**(殃禍:재앙과 화)'의 '**빌미**'란 뜻의 글자로 신(示)이 빌미(祟빌미 **수**)로 붙잡아(隶) 신(示)에 관한 **제삿일**(示제사/귀신 **시**) 등을 **나타내어**(出내다 **출**) 부린다는 뜻의 글자로, [隷]에서는 죄지은 자를 붙잡아(隶) 일 할거리(士일하다/가신(家臣) **사**)를 보이는 대로(示보일 **시**)로 부린다는 뜻의 글자로, '종/노예/하인'의 뜻을 나타내게 된 글자이다.

▶※가신(家臣)=공·경·대부의 집에 딸려서 그들을 섬기는 사람들을 일컫는 '말'.

進 나아갈 진 = 辶 거닐 착 (=辵) + 隹 새 추

오를/추천할/가까이할/힘쓸 **진** 쉬엄쉬엄 갈/달릴/거닐 **착** 꽁지가 짧은 새 **추**

→참새(隹)가 종종걸음으로 톡톡 튀듯 뛰면서 앞으로 나아감(辶=辵)을, 또는 날아오르는 모양의 뜻을 나타낸 글자로, '나아가다/날아오르다'의 뜻을 나타내게 된 글자이다.

集 모을 집 = 隹 새 추 + 木 ①나무/질박할 목

나아갈/모일/가지런할/편안할 **집** 꽁지가 짧은 새 **추** ②모과 **모**(木瓜:모과※'木'을 '모'로 읽음)

→[雥(떼 새/새 떼지어 모일 **잡**)+木(나무 **목**)=䕄모일 **집**]의 글자에서 隹(새 추) 글자 2개가 생략 되어 '集'의 글자가 1개가 된 것으로, 많은 새(雥)가 나무(木)위에 일제히 머물러 앉아 지저귀고 있는 모습을 나타낸 글자이며, '나무위에 새 떼지어 모이다'란 뜻에서 '모이다/나아가다/모으다/가지런하다/편안하다'의 뜻을 나타내게 된 글자이다.

雪 눈 설 = 雨 비 우 + 彐 손 우

눈올/눈내릴/씻을/흴 **설** 우수/곡우/비올/비내릴/벌레이름 **우** 오른손 **우**

→비(雨)가 얼어 하늘에서 비(雨)처럼 내려오는 눈발을 오른손(彐오른손 **우**)으로 받아 보는 모양을 뜻하여 나타낸 글자로, '눈/눈올/눈내릴/희다/깨끗하다/씻다' 등의 뜻을 나타내게 된 글자이다. →※[앞p40:참고]'彐오른손 우'를 '彑돼지머리 계' 부수자 속에 분류해 놓았음.

雲 구름 운 = 雨 비 우 + 云 ①구름/움직일 운

은하수/하늘/팔대후손/높을 **운** 우수/곡우/비올/비내릴/벌레이름 **우** ②이를/어조사/말할/이러할 **운**

→본래는 '云(구름 **운**)'이 '구름'이란 뜻의 옛글자였는데 '云'이 '이를/말할/어조사/이러하다'의 뜻으로 쓰이게 되어, '雨(비 **우**)'자를 붙이어 '雲'을 '구름'이란 뜻으로 쓰이게 된 글자이다. 비(雨)가 되는 수중기(云)의 결집체(雲)가 구름(雲)인 것 이다. 구름에서 빗방울이 떨어지는 모양을 뜻하여 나타낸 글자가 '雨(비/비 올/내릴 우)' 글자이다.

靜 고요할 정 = 靑 푸를 청 + 爭 다툴 쟁

자세할/환할/꾀할/편안할/맑을/쉴 **정** 젊을/대껍질/동쪽/봄 **청** 이끌/송사할/다스릴/분별할 **쟁**

→'靑(푸를 청)'은 초목이 처음 싹이 나올 때의 빛깔로 평온함을 느끼게 한다. 그래서 그런지 '靑(푸를 청)'색은 평화로움을 느끼게 하므로 서로 '다투다(爭다툴 쟁)'가 평화롭게 되니, '고요하다/편안하다/쉬다'의 뜻을 뜻하여 나타내게 된 글자이다.

悲 슬플 비 = 非 어긋날 비 + 心 마음 심

(※心부수의 8획) 슬퍼할 **비**　　아닐/그를/어길/없을/헐뜯을 **비**　　생각/염통/가운데/알맹이 **심**

→마음(心마음 심)이 그르다(非그르다 비). 마음(心)이 아니다(非). 곧, 마음(心)이 평화롭고 즐겁지가 아니하다(非)는 뜻으로, 마음속에 서러움과 슬픔이 지극하다는 뜻을 뜻하여 나타내게 된 글자이다.

麪(본자)(=麵속자) = 麥 보리 맥 + 丏 가릴 면

밀가루 **면** 麪:麥 (보리 맥)부수 4획　　4월/메밀/귀리/패랭이꽃 **맥**　　보이지 않을/살막이담/토담 **면**

麵(속자)(=麪본자) = 麥 보리 맥 + 面 얼굴 면

밀가루 **면** 麵:麥 (보리 맥)부수 9획　　4월/메밀/귀리/패랭이꽃 **맥**　　향할/앞/보일걸/쪽/면/ **면**

→보리(麥)나 밀가루 또는 메밀가루 등을 물로 익여 반죽한 두툼한 큰 덩어리(丏토담 면:담장 쌓듯 두툼함)가 된 이 것을 다시 넓게 평면(面)으로 늘여 가늘게 썰어서 물에 삶은 국수를 일컫는다. '麪(면)'이 본자이나 '麵(면)'으로도 많이 쓰여진다.

靴 신(신발) 화 = 革 ①가죽 혁 + 化 변화될 화

가죽신/꺾두기(나막신) **화** ①고칠/펼 **혁** ②병 급할 **극**　　바꿀/교화할/죽을/동냥할 **화**

→짐승의 털이 없거나 뽑힌 가죽(革)으로 사람이 신는 구두로 변화(化)시켜 만든다는 뜻을 뜻하여 나타낸 글자로, '신/신발/가죽신/구두' 등의 뜻으로 쓰이게 된 글자이다.

韱 산(山)부추 섬 = 戔 끊어질 첨 + 韭 부추 구

섬세할/가늘 **섬**　　다할/찌를/열심히 일할/농기구 **첨**　　산(山)부추 **구**

→사람들(人＋人)이 창과 같은 칼(戈창(칼) 과)로 부추(韭)를 끊어 자르는(戔)모양을 본뜬 글자로, 그 어린 부추의 싹이 잘리워 지는 데서 가냘프게 보임이 섬세하게, 가늘 가늘하게 느껴져, '섬세하다/가늘다/산(山)의 부추'라는 뜻으로 쓰이게 된 글자이다.

韓 나라이름 한 = **龺(倝의 변형)** + **韋** 어길/위 배할 위

우물담/우물난간/우리나라이름 한 '해 돋을 **간(倝)**' 변형→'**龺**' (다룸)가죽/부드러울/둘레/에울아첨할/군복 **위**

→중국 '은'나라에서 '기자'가 3000명을 이끌고 단군조선을 멸하고 왕검성(지금의 평양)에 '기자조선'을 세움. 기자조선이 위만에게 멸하여 '위만조선'이 되고 기자조선 끝왕 '준''이 위만에 밀려 남하해서 '마한'을 세웠다. 이시대의 [馬韓(마한), 辰韓(진한), 弁韓(변한)]을 三韓이라한다. 바로 여기에서 우리조상의 나라인, 삼한(三韓)의 '韓(한)'을 우리 '국호'인 '대'한'민국'의 '韓(한)'을 뜻하게 된 '나라이름' '한'이라는 뜻과 음으로 쓰이게 되었다. 또는 해 돋는[龺(←倝)]쪽(동방)에 성곽처럼 산으로 둘러싸인(韋에울 위) '한(韓)나라'를 뜻하게 된 글자이다. 북방의 위만조선(衛滿朝鮮)에 ['朝(조)'에서 '龺']와 위배(違背)되는 ['違(위)'에서 '韋']와 합친(龺 + 韋=韓한)글자에서 남방의 삼한(三韓)의 '韓한'을 '나라이름 한'이란 뜻과 음으로 쓰여졌다.

→※[참고]한편 중국의 3황 5제 시대를 거쳐 하나라, 은나라 때, 은나라 땅에서 '기자'가 동이족 3천명을 이끌고 와서 세운 나라 '기자조선'의 백성들이 사용했던 문자들이 오늘날 우리땅에 뿌리내린 한자라는 데서 지금 우리가 지칭하는 한자가 중국의 한나라 글자가 아닌 우리 조상인 동이족(東夷族)에 의해 발달되어진 문자로, 한자가 아닌 '동양의 문자'인 것이다.

→[낱말뜻]※동이족(東夷族)=동쪽(東동쪽 동)에 활(夷큰 활 이) 잘 쏘는 민족(族겨레 족).

偉 위대할 위 = **亻** 사람 인 **(=人)** + **韋** 어길/위배할 위

거룩할/기특할/클 **위** 나랏 사람/남/사람됨됨이 **인** (다룸)가죽/부드러울/둘레/에울아첨할/군복 **위**

→보통 평범한 일반적인 사람(亻=人)과는 위배되는(틀리는) 사람(韋위배할/어길 위), 곧 보통사람이 아닌 특별한 사람, 다시 말해서 어떤 사람(亻=人)의 주변(韋둘레/에울 위)을(성곽 둘레를 순시하는 것처럼) 지켜 주는 특별한 사람(亻=人)이란 뜻을 나타내게 된 글자로, '위대하다/거룩하다/기특하고 매우 크다/훌륭하다/뛰어나다' 등의 뜻을 나타내게 된 글자이다.

韻 운 운 = **音** 소리/음조 음 + **員** ①고를/인원/사람 원

화할/울림/풍치/운치 **운** 음악/말 소리/소식 **음** ①둥글/관원/수효 **원** ②더할/이를/땅이름/성(姓)씨 **운**

→시(詩)를 지을 때, 맨 끝 글자의 운(韻)을 맞추기 위해서 끝 글자 소리(音)의 높낮이를 고르게(員균일하게 할 원)하여 같은 소리로 화할 운(韻)이란 뜻을 나타낸다는 뜻을 뜻하여 나타낸 글자이다.

領 거느릴 령 = **令** 명령 령 + **頁** 머리 혈

옷깃/다스릴/우두머리/차지할/목(고개) **령** 하여금/시킬/착할/법령 **령** ①머리 **혈** ②쪽/페이지 **엽**

→머리(頁머리 혈)가 하는 명령(令명령 령)이란 뜻으로 풀이 된다. 머리(頁) 아래로의 명령(令)이니 바로 '목(고개)'을 뜻하기도 하며, 어깨위의 바로 '목'을 뜻함에 있어서 '옷깃'이란 뜻으로도 쓰인다. 우리 몸의 가장 귀중한 부분이 바로 '목'이 되므로 '으뜸'이란 데서 '우두머리'의 뜻으로도 쓰이고 또 목위의 머리(頁)는 신체의 모든 동작을 '거느리고 명령하고' 있으므로 '다스린다'는 뜻을 나타내기도 한다. 곧, '거느리다/다스리다/우두머리/목(고개)/옷깃' 등의 뜻을 나타내게 된 글자이다.

響 소리 울릴 향 = 鄕 시골 향 ＋ 音 소리 음

진동하는 소리/여파/마주칠 **향**　　향할/마을/고향/곳/대접할 **향**　음조/음악/말 소리/소식 **음**

→'鄕(향)'에서 '夆'은 '巷(거리 항)'의 본자이다. '𨛜(=邑)'은 '夆'의 본자이다. 전서(설문자)글자에서는 '夆'을 '𨛜'으로 나타내었고, 이 '𨛜' 글자 가운데에 '皀'을 넣어 '鄕(시골 향)'의 글자를 나타내었다. 밥을 지어 먹고 사는(皀밥 고소할 흡) 여러고을(邑+邑=𨛜=𨛜)이란 뜻을 나타낸 글자이다. '響(소리 울릴 향)'은 이와 같이 여러고을 사람들(鄕시골 향)의 소리(音소리 음)라는 뜻을 뜻한 글자로 나라를 다스리는 군주는 이렇게 백성들의 소리를 들어야 한다는 뜻의 글자이기도 하다. 또 한편, 사람들은 고향(鄕고향 향)을 떠나 살다가 다시 고향(鄕)으로 돌아오듯이 소리(音)는 어떤 물체에 부딪쳐서 되돌아온다(메아리와 같은)는 뜻을 뜻하여 나타낸 글자로, '소리 울리다/마주칠/여파/진동하는 소리'의 뜻으로 쓰이게 된 글자이다.

→※ [참고] 皀:밥 고소할 흡 [白(← '흰 쌀'을 뜻함)+ 匕거꾸러질 비←匕(化의 옛글자)]

順 순할 순 ＝ 川 내/굴 천 ＋ 頁 머리 혈

도리 따를/복종할/좇을/차례/화할/즐길 **순** 구멍/막기어려울/굼틀굼틀모양 **천** ①머리**혈**②쪽/페이지**엽**

→냇물(川내 천)이 높은 곳에서 낮은 곳으로 흐르듯이, 사람 몸도 머리(頁머리 혈)에서 발끝까지 자연적인 생리적 이치에 따라 몸이 움직여 진다. 이처럼 세상을 살아감에 있어서 자연적인 순리를 따라야 한다는 뜻을 나타낸 글자로, 냇물의 흐름이 자연적인 순리에 따르듯 '좇다/차례/순서/순하다/화하다' 등의 뜻을 나타내게 된 글자이다.

命 목숨 명 ＝ 令 명령 령 ＋ 口 입 구

명령할/시킬/운수 **명**　　하여금/시킬/착할/법령 **령**　　실마리/말할 **구**

→수하(부하) 사람들을 불러 모아(亼) 무릎을 꿇게(卩)한 뒤 시키고자 하는 일이나 행동에 대해서 말(口)로써 명령을 내려 어떤 일을 '시킨다(命)'는 뜻을 나타낸 글자로, 사람의 목숨, 또한 하늘의 뜻(명령)이므로 '목숨'이란 뜻을 나타내기도 한다. '명령하다/시키다/목숨'이란 뜻을 나타내게 된 글자이다.

題 제목/이마 제 ＝ 是 이 시 ＋ 頁 머리 혈

표제/끝/글제/품평/글쓸 **제**　이것/바를/곧을/옳을/즐길 **시** ①머리**혈** ②쪽/페이지**엽**

→머리(頁머리 혈)에 있는 '이마', 이것(是이것 시)을 뜻하여 나타낸 글자로 책머리의 이것은 '제목'이다. '표제/제목'이란 뜻을 나타내게 된 글자이다.

顔 얼굴 안 ＝ 彦 착한 선비 언 ＋ 頁 머리 혈

낯/얼굴빛/산 높은 모양 **안**(顏:속자) 아름다운 선비/클**언**(彥:속자) ①머리**혈** ②쪽/페이지**엽**

→머리(頁머리 혈)에서 착하고 아름다운(彦=彥:속자) 곳은 얼굴(顔=顏:속자)이다. 또 착한 선비(彦착한 선비 언)의 시원스러운 머리(頁)의 이마가 있는 얼굴(顔)을 뜻하여 나타낸 글자이다.

※아래 글은 한자의 뜻과 음을 나타낸 것이다. 이 '뜻과 음'을 잘 읽고 여기에 관계되는 알맞은 한자를 아래의 네모칸 안에서 골라 그 번호나, 또는 그 기호를 ()안에 쓰시오.(기본12점+정답수×2=100점)

1.농사/심을/힘쓸/농부 **농**-() 2.욕보일/욕될/더럽힐 **욕**-()
3.가까울/거의/비슷할 **근**--() 4.빠를/빨리할/서두를 **속**--()
5.움직일/회전시킬/운수 **운**-() 6.지날/넘을/허물/과실 **과**--()
7.고을/무리/떼/모일 **군**--() 8.집/담장/관청/서원 **원**---()
9.뭍/땅/육지/언덕 **륙(육)**--() 10.나아갈/오를/추천할 **진**--()
11.눈/눈올/눈내릴 **설**----() 12.구름/은하수/하늘 **운**---()
13.①때/날/별 신 ②다섯째지지/3월/용/진시 **진**----------()

①過②雲③近④郡⑤雪⑥辰⑦進⑧運⑨速⑩辱⑪陸⑫農⑬院

14.모을/나아갈/모일 **집**--() 15.무리/떼/거느릴/관청 **부**-()
16.도읍/도시/큰 고을 **도**--() 17.짝/술빚/무리/나눌 **배**--()
18.의원/병 고칠/의술 **의**--() 19.소리 마주칠/장막 **예**---()
20.풀/해석할/깨달을/변명할 **석**--() 21.들/성밖/문밖/미개할 **야**-()
22.무거울/두터울/거듭 **중**--() 23.은/돈/은빛/은화 **은**----()
24.쇠북/종/인경 **종**------() 25.베풀/벌릴/뽐낼/클 **장**--()
26.①사이/틈/무렵/동안 간 ②한가할/쉴/조용할/틈 **한**------()

①殿②釋③集④重⑤都⑥張⑦醫⑧銀⑨野⑩間⑪部⑫配⑬鐘

27.열/풀/벌릴/개발할 **개**--() 28.막을/둑/방비할/제방 **방**-()
29.시골/마을/고향 **향**----() 30.소리 울릴/진동하는 소리 **향**-()
31.순할/좋을/도리에 따를 **순**-() 32.거느릴/옷깃/다스릴 **령**--()
33.제목/이마/표제/글제 **제**--() 34.얼굴/낯/얼굴빛 **안**-----()
35.고요할/자세할/맑을 **정**--() 36.슬플/슬퍼할 **비**------()
37.신(신발)/가죽신 **화**----() 38.나라이름/우물담 **한**----()
39.위대할/거룩할/클 **위**---() 40.밀가루 **면**(속자)------()
41.밀가루 **면**(본래의 글자)--() 42.보리/귀리/메밀 **맥**---()
43.운/화할/운치/울림 **운**---() 44.①가죽/고칠 혁②병급할 **극**-()

①麥 ②防 ③順 ④響 ⑤題 ⑥顏 ⑦鄕 ⑧麵 ⑨韓
⑩革 ⑪領 ⑫靴 ⑬悲 ⑭偉 ⑮麪 ⑯韻 ⑰開 ⑱靜

[제36주 : 제33주부터 ~ 제35주 까지 한자 평가 문제 Ⅱ]

※아래의 한자를 올바르게 읽을 수 있는 한자의 음을 ()안에
 바르게 쓰시오.

1.農路(　　　　) 　　2.農民(　　　　) 　　3.曲線(　　　　)

4.配匹(　　　　) 　　5.屈辱(　　　　) 　　6.近海(　　　　)

7.韻致(　　　　) 　　8.速成(　　　　) 　　9.運身(　　　　)

10.通過(　　　　) 　11.郡守(　　　　) 　12.部長(　　　　)

13.都市(　　　　) 　14.病院(　　　　) 　15.醫院(　　　　)

16.醫員(　　　　) 　17.平野(　　　　) 　18.重要(　　　　)

19.偉人(　　　　) 　20.銀行(　　　　) 　21.鐘路(　　　　)

22.音樂(　　　　) 　23.解釋(　　　　) 　24.空間(　　　　)

25.開放(　　　　) 　26.防水(　　　　) 　27.陸地(　　　　)

28.陸軍(　　　　) 　29.太陽(　　　　) 　30.軍靴(　　　　)

31.進出(　　　　) 　32.行進(　　　　) 　33.集合(　　　　)

34.大雪(　　　　) 　35.靑雲(　　　　) 　36.鄕里(　　　　)

37.悲運(　　　　) 　38.奴隷(=奴隸※주로 '隸'로 쓰임)(　　　　)

39.言中有骨(　　　　　　) 　　40.左之右之(　　　　　　)

41.白面書生(　　　　　　) 　　42.草家三間(　　　　　　)

43.靑山流水(　　　　　　) 　　44.一長一短(　　　　　　)

45.人命在天(　　　　　　) 　　46.不老長生(　　　　　　)

47.知己之友(　　　　　　) 　　48.重言復言(　　　　　　)

49.大韓民國(　　　　　　) 　　50.大器晩成(　　　　　　)

[제36주 '평가 문제 Ⅱ'의 낱말 뜻]

1. 農路(농로)=농사를 짓기 위해 다니는 길.

2. 農民(농민)=농사를 짓는 사람. 농업에 종사하는 사람들.

3. 曲線(곡선)=굽은 선. ↔ 직선(直곧을 직,線줄 선)

4. 配匹(배필)=부부로서의 짝. 배우(配짝/짝지울 배,偶짝/인형 우).

5. 屈辱(굴욕)=억눌리어 업신여김을 받는 모욕.

6. 近海(근해)=육지에서 가까운 바다.↔원해(遠멀 원海)·원양(遠洋바다 양)

7. 韻致(운치)=고상하고 우아한 멋. 그윽한(멋 있고 아름다운) 풍치.

8. 速成(속성)=사물의 본질을 이루는 고유한 특징이나 성질.

9. 運身(운신)=몸을 움직임.

10. 通過(통과)=①일정한 때나 장소를 통하여 지나감. ②관청에 낸 신청서나
 원서 따위가 접수되거나 허가됨. ③의회등에 제출된 안건이
 가결됨. ④검사나 시험 따위를 무사히 치르고 합격됨.

11. 郡守(군수)=군의 치안과 행정을 맡아 보는 우두머리(으뜸 직위에
 있는 사람).

12. 部長(부장)=어떤 부서의 책임자(우두머리).

13. 都市(도시)=상공업을 중심으로 교통 행정의 중심이 되고 사람들이
 많이 모여 사는 일정한 지역.

14. 病院(병원)=병든 사람이나 다친 사람들을 진찰하고 치료하는 곳.

15. 醫院(의원)=병든 사람이나 다친 사람들을 진찰하고 치료하는 곳.

16. 醫員(의원)=병든 사람이나 다친 사람들을 진찰하고 치료하는 기술이
 있는 사람(의사).

17. 平野(평야)=넓게 펼쳐진 들.

18. 重要(중요)=소중(귀중)하고 종요로움(긴요함).

19. 偉人(위인)=위대한 일을 한 사람. 훌륭한 사람.

20. 銀行(은행)=돈을 맡아 주고 빌려 주는 일을 하는 곳. 돈 가게.

21. 鐘路(종로)=서울의 보신각의 종각이 있는 네거리. 원래는 이
 '鐘路'인데, '鍾(술잔/술그릇 종)路(길 로)'라고 쓰여 지고 있다.
 ※鍾(술잔/술그릇 종)=金(쇠 금)+重(무거울 중)→쇠로 만들어진 묵직한 술그릇.

22. 音樂(음악)=소리에서 느껴지는 풍류. 인간의 사상이나 감정을 목
 소리나 악기로 연주하는 예술.

23. 解釋(해석)=분해하고 분석함. 사물을 자세히 이론적으로 연구함.

24. 空間(공간)=아무 것도 없이 비어 있는 곳(칸).

25.開放(개방)=문을 열어 놓음. 금하던 것을 풀고 열어 놓음.

26.防水(방수)=물이 새거나 스며 들거나 넘쳐 흐르는 것을 막음.

27.陸地(육지)=물에 잠기지 않는 지구 표면(거죽)의 땅. 뭍.

28.陸軍(육군)=육상(땅위)에서 전투를 하는(맡은) 군인(군대).

29.太陽(태양)=①매우 밝은 빛을 내는 별(=해).
　　　　　　②태양계의 중심을 이루는 항성. 해.

30.軍靴(군화)=군인용 구두. 군인들이 신는 구두.

31.進出(진출)=앞으로 나아감. 어떤 방면으로 활동 범위나 세력을 넓혀 나감.

32.行進(행진)=여럿이 줄을 지어 앞으로 나아감.

33.集合(집합)=한곳으로 모임. 한군데로 모임.

34.大雪(대설)=①많이 내린 눈. ②24절기의 하나로, 소설과 동지 사이.

35.靑雲(청운)=①푸른 빛을 띤 구름.
　　　　　　②'높은 명예나 지위, 벼슬'을 비유하여 이르는 말.

36.鄕里(향리)=고향 마을. 고향. 전리(田밭 전,里마을 리)

37.悲運(비운)=슬픈 운명. 불행한 운명.

38.奴隸(隷)(노예)=남의 소유물로 되어 종(奴)으로 부림(隷)을 당하는 사람.

39.言中有骨(언중유골)='말 속에 뼈가 있다'는 뜻으로, 예사로운 말 같
　　　으나 그 속에 깊은(단단한) 속뜻이 들어 있다는 뜻으로 쓰이는 말.

40.左之右之(좌지우지)='왼쪽으로 갔다가 다시 오른쪽으로 갔다가 한다'는
　　　뜻으로 '제 마음대로 다루거나 휘두름, 또는 쥐락펴락함'을 이르는 말.

41.白面書生(백면서생)=글만 읽고 세상 일에 경험이 없는 사람.

42.草家三間(초가삼간)=①세(三) 칸(間) 밖에 안되는 풀집으로 지은
　　　작은 집. ②'썩 작은 초가(풀로 지은 집)'를 이르는 말.

43.靑山流水(청산유수)='말을 거침없이 잘 하는 모양이나 그렇게 하
　　　는 말'을 비유하여 이를는 말.

44.一長一短(일장일단)=장점(좋은점)도 있고 단점(나쁜점)도 있음.

45.人名在天(인명재천)=사람이 오래 살고 일찍 죽음이 다 하늘에 매여 있음.

46.不老長生(불로장생)=늙지 않고 오래오래 삶.

47.知己之友(지기지우)=자기를 잘 알아 주는 벗(친구).

48.重言復言(중언부언)=이미 한 말을 되풀이함.

49.大韓民國(대한민국)=우리나라의 국호. 우리나라의 이름.

50.大器晩成(대기만성)=남달리 뛰어난 큰 인물은 보통 사람보다
　　　　　　　　　늦게 뜻을 이루어 크게 대성한다는 말.

颱 태풍 태 = 風 바람 풍 + 台 ①산이름 태

몹시부는 바람 **태**　　　풍속/바람불/경치/모양/위엄 **풍**　　①삼태성/고을이름/심히늙을 **태**
비가섞인 폭풍 **태**　　　기세/조망/미칠/소문/위세/태도 **풍**　　②나(我)/기쁠/기를 **이**
→'台(산이름 태)'는 '산이름'의 뜻과 또 '殆(위태할 태)'의 '약자'로서, 높은 산(山메 산←台산이름 태)같은 바람(風바람 풍)이 매우 위태롭게(台←殆위태할 태) 부는 큰 바람을 뜻한 글자로, '태풍/몹시크게 부는 바람/비가 섞인 폭풍'의 뜻을 나타내게 된 글자이다.

飜 뒤집힐 번 = 番 ①차례 번 + 飛 날/높을 비

날을/엎치락뒤치락할 **번**　②③짐승의 발/번수/번들②**번**/③**반**　　날릴/흩어질/빨리갈 **비**
나부낄/번역할 **번**　　　④날랜모양/짐승의 발/성(姓)씨 **파**　　　날아넘을/말이름 **비**
→새가 하늘을 날(飛날 비) 때 두 날개를 번갈아(番번수 번) 날개짓을 순서 있게 차례차례(番차례/순서 번) 나부껴 날며, 또 새들이 서로 엎치락뒤치락 하며 날아 가고 있는 모습을 뜻하여 나타낸 글자로, '날다/엎치락뒤치락/뒤집힐/나부낄'의 뜻을 나타내게 되었으며, '엎치락뒤치락'의 뜻에서 발전하여 '번역하다'의 뜻으로도 쓰이게 되었다.

飯 밥 반 = 𩙿 ①먹을 식(=食) + 反 뒤집을 반

먹을/먹일/식사/끼니 **반**　①씹을/헛소리할 **식**②먹일 **사**　①돌이킬/엎을/반대할 **반**②뒤칠 **번**
→입 안에 든 음식(食밥/먹을 식)은 혀가 움직여 이리 저리 뒤집으며(反뒤칠 반) 씹게 된다는 데서, 그 뜻을 뜻하여 나타낸 글자로, '밥/먹을/식사'란 뜻으로 쓰이게 된 글자이다.

飮 마실 음 = 𩙿 먹을 식(=食) + 欠 하품 흠

음료/잔치/머금을/숨길/익명서 **음**　①씹을/헛소리할 **식**②먹일 **사**　모자랄/기지개켤/이지러질 **흠**
→입을 하품하듯 벌리고(欠하품할/입벌릴 흠) 먹는(食먹을 식) 것은 마시는(飮마실 음) 것이다는 뜻을 나타내게 된 글자이다.

養 기를 양 = 羊 양 양(=羊) + 良 어질 량

양육할/사육할/봉양할/가르칠/몸 위할 **양**　염소/외다리의 새/상서로울 **양**　착할/좋을/퍽/자못/남편/풍구 **량**
→양(羊←羊양 양)을 먹여(食먹일 식) 기른다는 뜻을 뜻하여 나타낸 글자로, 또는 양고기로 몸을 보신하기 위해 양(羊←羊)을 먹여(食) 기른다는 뜻으로, '몸 위할'의 뜻으로도 쓰이게 된 글자이며, '기를/사육할/봉양할/가르칠'의 뜻을 나타내게 된 글자이다.

道 길 도 = **辶** 거닐 착 (= **辵**) + **首** 머리 수

통행하는 곳/도리/이치/방법 **도** 쉬엄쉬엄 갈/뛸/거닐 **착** 먼저/우두머리/첫째/비롯할 **수**

→사람(首머리(사람) 수)으로서 올바르게 행동해 나가야 할 길(辶=辶갈/가다 착)을 뜻하여 나타낸 글자로 올바른 '도리/이치/방법/바른 길'의 뜻을 나타내게 된 글자이다.

馨 향기 형 = **殸** ①악기 경 + **香** 향기 향

향기로울/꽃다운향기 **형** ①경쇠/대적할 **경** 향기로울 **향**
향기가 멀리 미칠 **형** ②'聲(소리 성)'의 옛글자 사향/봄향기 **향**

→악기(殸악기 경)의 연주 소리가 널리 멀리까지 울려퍼져 나가듯, 꽃의 향기(香향기 향)처럼, 덕화와 명성이 꽃다운 향기(馨)처럼 널리 퍼져나간다는 뜻을 나타내게 된 글자이다.

驗 시험할 험 = **馬** 말 마 + **僉** 여러 첨

증거/증좌/효능/보람 **험** 아지랑이/짐승이름/추녀끝 **마** 모두/다/모든/많은 **첨**
말이름/성적 **험** 산가지/왕뚱이(꼽등이)/마르크 **마** 고르다/도리깨(打穀) **첨**

→여러 모든 많은(僉여러/많은 첨) 말(馬말 마)중에서 훌륭한 말(馬)을 고르기(僉고르다 첨) 위한 테스트를 한다는 뜻을 나타내게 된 글자로, '시험할/효능/증거/성적' 등의 뜻을 나타내게 된 글자이다.

驛 역말 역 = **馬** 말 마 + **睪** 엿볼 역

역/정거장/역말집 **역** 아지랑이/짐승이름/추녀끝 **마** 기찰할/죄인잡을/당길 **역**
잇닿을 **역** 산가지/왕뚱이(꼽등이)/마르크 **마** 줄/날(生)/즐거울/좋을 **역**

→말(馬)을 타고 달리다가 말(馬)의 상태를 엿보아서(睪엿볼 역) 말(馬)을 살펴보고(睪) 말(馬)을 바꿔 탈 수 있는 곳을 뜻하여 나타낸 글자로, '역말/역/정거장/역말집' 등의 뜻을 나타내게 된 글자이다. →[낱말뜻]※기찰=넌지시 살펴 조사함.

驚 놀랠 경 = **敬** 공경할 경 + **馬** 말 마

말놀랄/두려울 **경** 엄숙할/삼갈 **경** 아지랑이/짐승이름/추녀끝 **마**
갑자기소리칠 **경** 자숙할/치사할 **경** 산가지/왕뚱이(꼽등이)/마르크 **마**

→驚(경)자는 [敬공경할 경+馬말 마]의 글자 구성에서, 다시 驚(경)을 [苟만일/만약 구+攵칠/때릴 복+馬말 마]의 구성 글자로서, 만약(苟만일 구)에 말(馬)에게 매를 때리면(攵칠 복), 말(馬)이 '놀래서 두려워하고 또 소리지른다'는 뜻을 나타낸 글자로, 또는 말(馬)은 조심스럽게(敬공경 경) 잘 다루지 않으면 '잘 놀라서 이리저리 뛰쳐오르는 동물'이라는 뜻에서 '(말)놀래다/두렵다/갑자기소리치다'의 뜻을 나타내게 된 글자로 쓰이게 된 글자이다. ※苟:진실로/가령/만일/만약 구.

體 몸/사지 체 = 骨 뼈 골 + 豊 제기 례

이치/모양 체　　　뼈대/깊은속/골수 골　　　굽 높은 그릇/제기 례
용모/본받을 체　　　요긴할/기개 골　　※제기=제사지낼 때 쓰여지는 그릇.

※[참고]→'豊(제기 례)'와 '豐(풍년 풍)'은 서로 다른 글자로 뜻과 음이 서로 다르다.
→[骨뼈 골+豊굽 높은 그릇/제기 례]의 글자로 구성으로 되어 있다. 뼈대(骨)를
　담은 그릇(豊), 뼈대(骨)를 품어 안은 그릇(豊)이란 뜻으로, 뼈대(骨)와 살
　(豊)을 포함한 신체(體) 곧, 몸(體)이란 뜻을 나타내게 된 글자이다.
[주의]→'豊(제기 례)'와 '豐(풍년 풍)'은 서로 다른 글자로 뜻과 음이 서로 다르다. 豊(제기 례)를
'풍년 풍(豐)'의 '속자(俗字)'라고 하면서 '풍년 풍'의 뜻과 음으로 쓰여지고 있고, 또 한편으로는 대법
원에서 인명용 한자표기에서 豊(제기 례)字를 '풍년 풍'이라고 정하고 있는 것은 대단히 잘못된 것이다.

滑 ①미끄러울 활 = 氵 물 수(水)+ 骨 뼈 골

①미끄러질/물이름/교활 활　　　강/고를/평평할 수　　　뼈대/깊은속/골수 골
②어지러울 홀③어지러울/다스릴 골　　국물/물 길을 수　　　요긴할/기개 골
→뼈(骨뼈 골)의 표면엔 동물성 기름기가 있는 데다가 물(氵=水물 수)이 묻으면 미끄러
　져 나간다는 뜻을 뜻하여 나타낸 글자이다.
→※[참고][滑미끄러울 활]은 '氵(水:물 수)'부수자 제10획에 있는 한자이다.

膏 기름질 고= 高 높을 고 + 月 ①고기 육(=肉)

살찔/은혜/윤택할 고　　위로 길/뛰어날 고　　①몸/살/날짐승고기 육
기름진 곡식 고　　　　멀/비쌀/뽐낼 고　　②둘레/저울추/살찔 유
→살(月=肉고기 육)이 높아진다(高높을 고)는 뜻은 살(月=肉)이 쪘다(高)는 뜻으로 살이
　쪄 기름지고 윤택해 졌다는 뜻을 나타내게 된 글자이다.
→※[참고] 膏→'肉(=月:고기 육)'부수자에 있는 글자.

髮 터럭 발= 髟 머리털날릴 표 + 犮 개 달아날 발

뿌리/머리털 발　　머리털이 길게 드리워진 모양 표　　개 달아나는 모양 발
초목/머리 발　　머리늘어질/머리털이 희뜩희뜩할 표　　뽑다/빼다/없앨/덜 발
→[髟표=長(긴 장)+彡(길게 자란 머리털 삼)]에서 긴(長긴 장) 머리털(彡길게 자란 머
　리털 삼)이, 길게 드리워져(髟) 긴(長) 머리털(彡)이 빼어져(犮뺄 발) 있
　는 머리털을 뜻하여 나타낸 글자이다.
→※[참고] 犮(개 달아나는 모양 발)=犬(개 견) + ノ(목숨 끊을 요)→ 오랜 옛날에는
　자주 하늘에 제사를 지냈다. 이 때에 주로 개(犬개 견)를 잡아 희생제물로 삼았
　는데 이 때 제물로 바칠 개(犬개 견)를 잡아 죽이려(ノ목숨끊을 요)하면 개는 죽
　지 않으려고 '개가 달아난다'는 뜻의 글자가 되었으며, 개를 죽이기 위해서 칼
　을 뽑는데서 '뽑다/빼다'의 뜻과 '없애다' 뜻으로도 쓰이게 되었다.

鬪싸움투 = 鬥①싸울투 + 豆제기두 + 寸법도촌

싸울/다툴/겨룰 투　　②다툴 각　　　　콩 두　　　규칙/치/손/마디 촌

→'鬪'는 '鬭=鬪=鬦=鬬'와 같은 뜻의 글자이다. 그러나 지금은 거의 '鬪'모양의 글
자로만 통용되어 쓰여지고 있다. 그리고 '鬭=鬪=鬦=鬬'에서 '鬥'안에 글자 모양이
제각각이지만 그 제각각의 모양 또한 모두 같은 뜻의 글자이다. '斲'의 '뜻과 음'은
'쪼갤/깎을 착'이다. 곧 [斲(쪼갤/깎을 착)]은 [斝(연향 술잔/큰 술그릇 두)+ 斤(도
끼 근)]이다. '斲'은 '도끼(斤)로 술그릇 또는 큰 그릇들을 부숴 깨뜨린다'는 뜻의
글자이다. '鬥'는 [𡴂(←斧왼손 잡을 국)+ 𠁣(←𠬪오른손 잡을 극)]으로 두 사람이 서
로 상대방을 왼손 오른손으로 부여 붙잡고 '도끼로 그릇을 때려부수듯' 치고 패고 싸
우는 모습을 뜻하여 나타낸 글자이다. 훗날 제사상(豆제기 두)을 차리는데 그 격식(寸
법도 촌)을 가지고 티격태격 싸우는 데서 '斲(착)'이 '尌(주)'로 바뀌어 졌다. 그리고
'尌(주)'의 뜻과 음은 [세우다/악기 세울/아이놈/종/하인/성(姓)씨 주/세울 수.]이다.

鬱 = 缶 + 林 + 冖 + 鬯 + 彡

답답할/우거질/막힐울　질그릇 부　　수풀 림　　　덮을 멱　　울창술/활집 창　　터럭/무늬 삼

→질그릇(缶질그릇 부)에 울창술(鬯울창술/울창주 창)을 담고 그 질그릇(缶)을 덮어(冖덮을/
덮어가릴 멱) 꽉 막은 술단지(缶+鬯+冖)를 우거진 숲(木+木=林)속에 두어 그 술이 익
어서 익는 냄새(彡무늬 삼:냄새가 새어나는 모양을 뜻한 글자)의 향기가 배어나올 때 까지
기다리는 것이 매우 답답하다는 뜻을 나타낸 글자로, ['답답하다'/우거진 숲속이므로 '우거
지다'/사방이 뺑 둘러 숲으로 막혀 있으므로 '막히다']의 뜻을 나타내게 된 글자이다.

隔막을 격 = 阝언덕 부(阜) + 鬲 ①오지병 격

가로막을/통하지못할/사이가 막힐 격　　　클/살찔/성할 부　　　　①막을 격
시간이나 공간 사이가 뜰 격　　　　　　　　많을/두둑할 부　　　②다리 굽은 솥 력

→오지병(鬲오지병 격) 속처럼 언덕(阝=阜언덕 부)에 둘러 싸여 통하지도 못하고(鬲막을
격), 또 언덕(阝=阜)에 가로 막히어(鬲막을 격) 서로간에 왕래가 어려워 뜸하다는 뜻을
나타내게 된 뜻의 글자로 쓰이게 되었다. [※隔→'阝(=阜:언덕 부)' 부수자 제10획 글자.]

融녹을 융 = 鬲 ①오지병 격 + 虫 벌레 훼

화할/녹일/화합할/밝을 융　　①막을 격②다리 굽은 솥 력　　살무사 훼/벌레 충(蟲)의 약자

→솥(鬲다리굽은 솥 력)을 달구는 치솟는 불길에 날아다니는 하루살이 벌레(虫벌레 훼)들이
녹아 없어지거나, 또는 오지병(鬲오지병 격) 속의 오래된 음식이 썩어 녹고 벌레(虫벌
레 훼)가 생기는 데서, '화할/녹을/화합할' 등의 뜻을 나타내게 된 글자이다.
→※[참고]融→'虫(벌레 훼/충)'부수자 제10획에 한자. ※사람 이름자에 쓰여지는 '虫'
　　은 대법원에서 '충'으로 읽기로 정함.[인명용(人名用) 한자에 한함].

魂 넋 혼 = 云 구름 운 + 鬼 귀신 귀

혼/마음/정신 혼 이를/어조사/말할/이러할/움직일 운 도깨비/사람의 혼/뜬 것 귀

→사람이 죽으면 그 영혼(鬼사람의 혼 귀)이 하늘의 구름(云구름 운:雲의 옛글자)처럼 떠다
닌다는 데서 그 뜻을 나타낸 글자자로, '넋/혼'의 뜻을 나타내게 된 글자이다.

鮮 깨끗할 선 = 魚 ①고기 어 + 羊 양 양

신선할/생선/빛날/고울/새/좋을 선 ①생선/옷·책의 좀 어 ②나(늑吾) 오 염소/외다리의 새/상서로울 양

→이 글자에서 '羊'은 '羴(양의 노린내 날 전)'의 글자에서 '羊'자 2개를 뺀 생략된 글자이
다. 신선한 양(羊)고기는 '노린내'가 난다. 물고기(魚물고기 어)인 생선도 신선한 것은
'비릿내'가 난다는 데서 '깨끗하고 싱싱한 생선'을 뜻하여 나타내게 된 글자이다.

鳳 봉황새 봉 = 凡 무릇 범 + 鳥 새 조

봉황의 수컷/새 봉 모두/대강/범상할/우두머리/대개/속될 범 꽁지가 긴 새 조

→뭇(凡무릇 범) 새(鳥새 조)들 중에서 가장 신령한 새로서 세상에 성스럽고 귀인인 훌륭
한 성인(聖人)이 나타나면, 상상의 새인 '봉황새'가 나온다는 전설의 새를 뜻하여 나
타낸 글자로, 수컷을 '봉(鳳)'이라 하고 암컷을 '황(凰)'이라 한다.

鷄 닭 계 = 奚 큰 배 해 + 鳥 새 조

화계/식화/집의 날짐승 계 어찌/무엇/여종/계집관비 해 꽁지가 긴 새 조

→집에서 부리는 여종(奚여자 종 해)처럼 집안에 가두어 기르는 새(鳥새 조)라는 뜻을 나
타낸 글자로, 집에서 기르는 '닭'을 뜻하여 나타내게 된 글자이다.

鹽 소금 염 = 監 살필 감 + 鹵 소금밭 로

절일/자반/매료할 염 볼/관찰할/거느릴/감독할 감 황무지/거칠/노략질 로

→바닷물을 소금밭인 갯펄(鹵소금밭 로)로 끌어 올려 바닷물을 햇볕에 증발 시켜 소금만
남는지를 늘 살피고 관찰하여(監살필 감) 물기가 다 증발한 뒤 남는 것, 곧 '소금'을
얻어 낸다는 뜻을 나타내게 된 글자이다.

鹹 ①짤 함 = 鹵 소금밭 로 + 咸 ①같을 함 ②덜(損) 감

①소금기/염분 함②소금기 감 황무지/거칠/노략질 로 ①다/골고루/찰/두루/널리 함

→소금(鹵소금밭 로)은 모두 다(咸모두/다 함) 짜다는 뜻을 나타낸 글자이다.

麗 고울 려 = 丽 붙을 려 + 鹿 사슴 록

①떼지어 갈/짝지을/아름다울/맬 려 　　↳'麗'의 옛글자 　　　술그릇의 한가지 록
②부딪칠/꾀꼬리 리 ③나라이름 려 　고울/둘이 짝지을 려 　　작은 수레 록

→사슴(鹿사슴 록)은 짝을 지어(丽붙을/짝지을 려) 다니기를 좋아해서 둘이 나란히 짝을 지어(丽) 다니는 모습이 곱고 아름답게 보여지는 데서 '곱다/아름답다' 등의 뜻을 나타내게 된 글자이다.

塵 티끌 진 = 鹿 사슴 록 + 土 흙 토

흙먼지/오랠/때낄 진 　　　술그릇의 한가지 록 　　①땅/뭍/곳/나라/잴(측량)살 토
자취/곁눈질할 진 　　　　작은 수레 록 　　②뿌리 두 ③두엄/퇴비/거름 차

→많은 사슴(鹿사슴 록)들이 빨리 달려 갈 때 많은 흙(土흙 토)먼지가 일어난다는 데서 '흙먼지'를 뜻하여 그 뜻을 나타내게 된 글자이다.
→※[참고]塵→'土(흙 토)'부수자의 제11획에 있는 한자.

麴 누룩/술 국 = 麥 보리/메밀/귀리/밀 맥 + 匊 움큼/움킬 국

→밀 또는 보리(麥)를 굵게 갈아 반죽하거나, 찹쌀(米)을 쪄(勹감싸안을 포) 물에 버무려 독에 넣고(米+勹=匊) 익힌뒤 갈아 풀처럼 만들어 적당한 온도에서 띄워 숙성 시켜 '술'을 담그는 재료가 되는 '누룩'을 만든다는 뜻을 나타내는 글자로, '술/누룩'이란 뜻을 나타내게 된 글자이다.

磨 갈 마 = 麻 삼 마 + 石 돌 석

연자방아/맷돌/문지를 마 　대마초/삼베/참깨/마비할 마 　단단할/경쇠/굳을/무게단위 석

→삼(麻삼 마)의 겉 껍질을 벗기려고 널따랗고 단단한 돌(石돌 석)위에 놓고 짓 이기듯 또 다른 돌(石)로 짓 찧는다는 뜻을 나타내는 글자로, '갈다/문지르다/마찰하다' 등의 뜻으로 쓰이게 된 글자이다.
→※[참고]磨→'石(돌 석)' 부수자의 제11획에 있는 한자.

魔 마귀 마 = 麻 삼 마 + 鬼 귀신 귀

마술/요술/악귀 마 　대마초/삼베/참깨/마비할 마 　도깨비/사람의 혼/뜬 것 귀

→대마초(麻삼 마)를 피우면 정신(鬼사람의 혼 귀)이 혼미(麻마비할 마)하게 되어 환각상태가 되므로 마귀(鬼귀신 귀)처럼 제정신이 아닌 이상한 행동을 하는 데서 '마귀/요귀'라는 뜻으로 쓰이게 된 글자이다.
→※[참고]魔→'鬼(귀신 귀)' 부수자의 제11획에 있는 한자.

橫 가로 횡 = 木 나무 목 + 黃 누를/가운데 황

빗장/비낄/가로놓일 **횡**　　①질박할/무명 **목**②모과 **모**　　누른빛/병든빛/늙은이 **황**
끊을/제멋대로 **횡**　　※(木瓜:모과)※'木'을 '모'로 읽음　　중앙/급히서두를/어린애 **황**

→누런색(黃누루 황)의 나무(木나무 목)로 만든 대문 가운데(黃중앙 황)에 나무로 된 가로
　지른 빗장이 있어서 그 가로지른 빗장을 끼고 빼고 하는 것으로 대문을 열고 닫는다는
　데서 그 뜻을 뜻하여 나타낸 글자로, '빗장/가로놓일' 등의 뜻을 나타내게 된 글자이다.
→※[참고]橫→'木(나무 목)' 부수자의 제12획 한자.

廣 넓을 광 = 广 바위 집 엄 + 黃 누를/중앙 황

클/큰 집/넓이 **광**　　집/마룻대/돌집 **엄**　　누른빛/병색/급히 서두를 **황**
열린모양 **광**　　　　　　　　　　　　　병든빛/가운데/늙은이/어린애 **황**

→바위 위 높은 집(广바위 집/마룻대 엄) 한 가운데(黃중앙 황)는 넓다는 것을 뜻하여 나타
　낸 글자로, 또는 누런 빛깔(黃누루 황)의 집(广)이 넓은 땅과 같이 넓은 집(廣)을 뜻하
　여 나타낸 글자로, '크다/큰 집/너른/열려있는' 등의 뜻을 나타내게 된 글자이다.
→※[참고]廣→'广(바위집/집 엄)' 부수자의 제12획 한자.

黎 검을 려(여) = 黍 기장 서 + 勹 (또는 勺으로도 봄)

동틀녘/많을/뭇 **려(여)**　　메기장/떡한가지 **서**　　※丿(기장의 열매)을 에워싼(勹)것.
~무렵/~이름 **려(여)**　　쥐며느리/꾀꼬리 **서**　　勹(기장을 싼 겉껍질을 뜻함).

→黎(검을 려)의 글자는 [黍기장 서+勹→勺구기 작]의 글자로, 여기에서 '勹'을
[勹에워쌀 포+丿삐칠 별]로 볼 수 있으며, 勺(구기 작)의 글자로 볼 수 있다. (구
기=적은 양을 뜨는 매우 작은 국자) →[※丿(기장의 열매)을 에워싼(勹) 것인 이것을
→[勹(기장을 싼 겉껍질을 뜻함), 또는 '勹'을 勺(구기 작)]으로도 해석 할 수 있으
며, 이것 또한 기장을 싼 겉껍질을 뜻함으로 볼 수 있다.]→그러므로,[黎검을 려=黍
+ 勹·勺]로서, → 기장(黍)의 겉껍질(勹·勺)은 검은 빛깔(黎)을 띠고 있어서, '검
다'의 뜻을 나타내게 된 글자이다. 그 속의 알맹이는 노란색을 띠고 있다.

默 잠잠할 묵 = 黑 검을 흑 + 犬 개 견

고요할/그윽할/입다물 **묵**　　검은빛/검은사마귀/기장/ **흑**　　　　큰개 **견**
조용히 생각할 **묵**　　　　　캄캄할/그를/잘못/어두울 **흑**

→사람만 보면 잘 짖어대던 개(犬개 견)가 칠흑같은 캄캄함(黑검을 흑) 밤에 개(犬개 견)
　마져도 짖지 않는 매우 '조용하고 고요하다'는 뜻을 나타내게 된 글자이다.

點 점찍을 점 = 黑 검을 흑 + 占 얼룩질/점령할 점

흠집/점검할/불켤 점　　검은빛/검은사마귀/기장/ 흑　　점칠/날씨 볼/가질/물을 점
점/더러울/가리킬 점　　캄캄할/그를/잘못/어두울 흑　　　　자리에 붙어 있을 점

→서재에서 글씨를 쓰다가 그만 까만 먹물(黑검을 흑)이 튀겨 얼룩진 점(占얼룩질/점 점)
이 생기게 된 점을 뜻하여 '흠집/점찍다/더러울' 등의 뜻을 나타내게 된 글자이다.

繩 노끈(줄) 승 = 糸 실 사 + 黽 ①맹꽁이 맹

곧을/먹줄/탄핵할 승　　　①극히 적은 수 사　　②힘쓸 민 ③땅 이름 면
다스릴/바로잡을 승　　　②가는실/적을 멱

→'蠅(파리 승)'에서 파리는 앉기만 하면 앞발을 늘 비빈다. 이렇듯 '실(糸실 사)'을 꼬
기 위해서 '실(糸)'을 비벼(黽)대니 노끈이 된다는 뜻의 글자를 나타내게 된 글자
로, 또는 '실(糸)'을 꼬아 만든 끈이 맹꽁이(黽맹꽁이 맹) 배가 불룩한 것처럼 그 끈이
불룩한 것처럼 보이는 데서 이루어진 글자(糸+黽=繩)로, '노끈/줄/새끼줄/먹줄' 등
의 뜻을 나타내게 된 글자이다.　　→※[참고]繩→'糸(실 사)' 부수자의 제13획 한자.

蠅 파리 승 = 虫 벌레 훼 + 黽 ①맹꽁이 맹

파리잡이거미 승　　살무사 훼/벌레 충(蟲)의 약자　　　②힘쓸 민③땅 이름 면

→맹꽁이(黽맹꽁이 맹)는 배가 크다. 그리고 배가 큰 벌레(虫벌레 훼)는 파리이다. 곧 이와같이
배가 큰(黽맹꽁이 맹) 벌레(虫벌레 훼)인 파리를 뜻하게 된 글자이다.

→※[참고]蠅→'虫(벌레 훼/충)'부수자의 제13획 한자.
→※[참고]인명용(人名用) 한자에 쓰여지는 '虫'은 대법원에서 '충'으로 읽기로 정함.

濟 건널 제 = 氵 물 수(水) + 齊 가지런할/모두 제

건질/서로도울/더할 제　　강/고를/평평할 수　　①이삭가지런할/다스릴 제
이룰/많고 성할 제　　국물/물 길을 수　　①다/똑같이 제 ②재계할 재

→물길(氵=水물 수)을 건널 때 여럿이 다같이 함께(齊모두/함께 제) 건너간다는 뜻을 나타
낸 글자로, '서로도울'의 뜻을 나타내게 된 글자이다.
→※[참고]濟→'氵(=水물 수)' 부수자의 제14획 한자.
→[낱말뜻]※재계=몸과 마음을 깨끗이 하고 부정을 멀리 하는 일.

齡 나이 령 = 齒 이 치 + 令 하여금 령

연령 령　　나이/어릴/기록할/비로소/나이셀 치　　시킬/부릴/착할/명령/법 령

→이(齒이 치)로 하여금(令하여금 령) 표시하는 것은 곧 나이를 뜻한 것이다는 뜻의 글자이다.

聾 귀먹을 롱(농) = 龍 용 룡(용) + 耳 귀 이

귀머거리 롱(농)　　①임금님/준걸/화할/은총 룡(용)　　어조사/뿐 이
캄캄할 롱(농)　　①통할 룡(용) ②언덕/둔덕 롱(농)　　말 그칠 이
어두울 롱(농)　　③얼룩/잿빛 망　　팔대째 손자 이

→상상의 동물인 용(龍용 룡)이 번갯불이 번쩍이는 폭풍우 속에서 하늘로 오를 때는 귀
(耳귀 이)에 천둥치는 소리조차 듣지못한다는 데서 '귀가 먹을/귀머거리'의 뜻을 나타
내게 된 글자이다.

→※[참고]聾→'耳(귀 이)' 부수자의 제16획 한자.

籠 대그릇 롱(농) = 竹 대죽(=竹) + 龍 용 룡(용)

대 이름/축축해질 롱(농)　　대쪽/죽간(서간)/피리 죽　　①임금님/준걸/화할/은총 룡(용)
삼태기/얽을/새장 롱(농)　　대나무/댓소리 죽　　②언덕/둔덕 롱(농)③얼룩/잿빛 망

→기다란 용(龍용 룡)처럼 대나무(竹=竹대쪽 죽)로 용 몸뚱아리 긴 것 모양 대바구니를
기다랗게 짠 바구니를 뜻하여 나타낸 글자로, '대그릇/대바구니/삼태기' 등의 뜻을 나
타내게 된 글자이다.

→※[참고]籠→'竹(竹대 죽)' 부수자의 제16획 한자.

龢 화할 화 = 龠 피리 약 + 禾 ①벼 화

└'和'의 옛글자　　세 구멍 피리/소리 화할조화될 약　　①곡식/모/줄기/화할 화
　　　　작(爵잔 작)/용량의 단위 약　　②말의 이빨 수효 수

→들녘 너른 벌판의 논에 파랗게 자란 벼들(禾벼 화)이 서로서로 노래하듯 평화롭게 어
울려 있는 모습이 마치 피리(龠피리 약)불고 노래하는 듯 서로 화합하고 있는 것처럼
보이는 뜻을 나타내고 있는 글자이다.

→※[참고] 龢 → '龠(피리 약)' 부수자의 제5획 한자.

和 순할/화할 화 = 禾 ①벼 화 + 口 입 구

알맞을/화목할 화　　①곡식/모/줄기/화할 화　　어귀/말할/실마리/떼 구
화평할/화합할 화　　②말의 이빨 수효 수　　인구/성(姓)씨/산 이름 구

→곡식(禾벼 화)으로 밥을 지어 여러 많은 사람과 함께 나누어 먹으니(口입/먹을 구) 서로
화목하게 사이좋게 화합하며 지낸다는 뜻을 나타내게 된 글자이다.

→※[참고] 和→'口(입 구)' 부수자의 제5획 한자. ※'和'의 옛글자 → 龢(화할 화)

※아래 글은 한자의 뜻과 음을 나타낸 것이다. 이 '뜻과 음'을 잘 읽고 여기에 관계되는 알맞은 한자를 아래의 네모칸 안에서 골라 그 번호나, 또는 그 기호를 ()안에 쓰시오.

1.태풍/몹시부는 바람 태--()　　2.뒤집힐/날을/번역할 번----()
3.밥/먹을/끼니/식사 반---()　　4.마실/잔치/머금을/숨길 음--()
5.기를/양육할/봉양할 양--()　　6.길/도리/이치/방법 도-----()
7.향기/꽃다운 향기 형----()　　8.시험할/증거/효능/성적 험--()
9.여러/다/도리깨 첨-----()　　10.역말/역/정거장/역말집 역--()
11.엿볼/기찰할/죄인잡을 역-()　　12.놀랠/말놀랄/두려울 경----()
13.공경할/엄숙할/삼갈 경--()　　14.몸/사지/이치/모양/용모 체-()
15.터럭/뿌리/머리털 발----()　　16.개 달아나는 모양/없앨 발---()
17.①차례 번 ①②짐승의 발/번수 번/반 ③날랜 모양/성씨 파----()

┌───┐
│①罿 ②犮 ③飯 ④番 ⑤颱 ⑥體 ⑦飲 ⑧飜 ⑨養 ⑩馨 ⑪僉 ⑫敬 ⑬髮 ⑭道 ⑮驗 ⑯驛 ⑰驚│
└───┘

18.싸움/싸울/다툴/겨룰 투-()　　19.답다할/우거질/막힐 울----()
20.수풀 림-------------()　　21.막을/가로막을/사이가 뜰 격--()
22.녹을/화할/화합할 융---()　　23.넋/혼/마음/정신 혼------()
24.깨끗할/신선할/생선 선--()　　25.봉황새/봉황의 수컷 봉---()
26.닭 계-------------()　　27.큰 배/어찌/종/계집관비 해-()
28.소금/절일/자반 염-----()　　29.살필/볼/관찰할/감독할 감-()
30.①짤/소금기 함 ②소금기 감-()　　31.①같을/다/골고루 함 ②덜 감--()
32.고울/떼지어 갈/짝지을 려--()　　33.붙을 려(麗의 옛 글자)-----()
34.①미끄러울/미끄러질 활 ②어지러울 홀 ③다스릴/어지러울 골-----()

┌───┐
│①丽 ②滑 ③咸 ④鬪 ⑤鷄 ⑥麗 ⑦鳳 ⑧林 ⑨監 ⑩融 ⑪鬱 ⑫鮮 ⑬鹽 ⑭隔 ⑮奚 ⑯魂 ⑰鹹│
└───┘

35.티끌/흙먼지/오랠 진---()　　36.움큼/움켜쥘/움킬 국------()
37.갈/맷돌/문지를 마-----()　　38.마귀/마술/요술/악귀 마----()
39.가로/빗장/가로놓일 횡--()　　40.누를/누른빛/늙은이 황----()
41.넓을/클/큰집/넓이 광--()　　42.검을/동틀녘/~ 무렵 려----()
43.이로울 리(利)의 옛글자 -()　　44.잠잠할/고요할/입다물 묵---()
45.점찍을/점/흠집 점----()　　46.건널/건질/서로도울 제-----()
47.나이 령-----------()　　48.귀먹을/귀머거리/캄캄할 롱(농)-()
49.대그릇/삼태기 롱(농)----()　　50.누룩/술 국-------------()

┌───┐
│①齡 ②籠 ③麯 ④塵 ⑤匊 ⑥默 ⑦聾 ⑧魔 ⑨廣 ⑩黎 ⑪磨 ⑫橫 ⑬秎 ⑭點 ⑮濟 ⑯黃│
└───┘

[제40주 : 제37주부터 ~ 제39주 까지 한자 평가 문제 **Ⅱ**]

※아래의 한자를 올바르게 읽을 수 있는 한자의 음을 ()안에 바르게 쓰시오.

1.颱風() 2.黎明() 3.番地()

4.白飯() 5.飮食() 6.敎養()

7.道理() 8.正道() 9.廣野()

10.橫厄() 11.魔手() 12.驛長()

13.高麗() 14.恭敬() 15.身體()

16.體統() 17.體面() 18.監房()

19.毛髮() 20.鬪爭() 21.監理()

22.鬱火() 23.鹽田() 24.隔年()

25.點線() 26.鮮明() 27.生鮮()

28.融合() 29.音響() 30.題目()

31.領空() 32.領土() 33.顔(顏)面()

34.順理() 35.鹹水魚() 36.滑走路()

37.一字千金() 38.自問自答()

39.馬耳東風() 40.各人各色()

41.八道江山() 42.一心同體()

43.前無後無() 44.靑天白日()

45.魚頭肉尾() 46.走馬看山()

47.金石之交() 48.鳥足之血()

49.東西古今() 50.萬古江山()

[제40주 '평가 문제 Ⅱ'의 낱말 뜻]

1.颱風(태풍)=①크게 불어 닥치는 폭풍. ②북태평양 남서부에서 발생하여 동북아시아 내륙으로 불러 닥치는 폭풍우.

2.黎明(여명)=①희미한 빛. ②날이 밝아 오는 무렵. ③어떤 새로운 사건이 시작될 때를 비유하여 이르는 말.

3.番地(번지)=토지를 나누어서 매겨 놓은 번지.

4.白飯(백반)=①흰 쌀로 지은 밥. ②흰밥에 국과 반찬을 곁들여 파는 한 상의 음식.

5.飮食(음식)=먹고 마시는 것.

6.敎養(교양)=①가르치어 기름. ②학문과 지식과 사회생활을 바탕으로 이루어지는 품위.

7.道理(도리)=사람이 마땅히 지켜야할 바른 길.

8.正道(정도)=올바른 길. 바른 도리.

9.廣野(광야)=아득하게 너른(넓은) 벌판.

10.橫厄(횡액)=뜻밖에 닥쳐오는 재액. 횡래지액(橫來之厄)의 준말.

11.魔手(마수)=①악마의 손길. ②'남을 나쁜 길로 꾀거나 불행에 빠뜨리거나 하는 험한 수단'을 비유하여 이르는 말.

12.驛長(역장)=철도역의 책임자. 철도역의 우두머리.

13.高麗(고려)=①우리나라 중세 왕조의 하나. ②통일 신라 말기에 송도의 호족 출신인 [태봉의 장수 '왕 건']이 후삼국으로 분열된 한반도(우리나라)를, 후백제를 멸망 시키고 신라를 항복시켜서, 후삼국을 통일하여 세운 나라가 '고려'라는 나라이다. ※[참고]: '산이 높고 강물이 아름답다'는 뜻인 '산고수려(山高水麗)'의 준말로 '高麗(고려)'라고 하였다는 설이 있다.

14.恭敬(공경)=남을 대할 때 몸가짐을 공손(恭)히 하고 존경(敬)함.

15.身體(신체)=사람의 몸.

16.體統(체통)='지체나 신분에 알맞은 체면'이라는 뜻으로 쓰이는 말.

17.體面(체면)=남을 대하기에 번듯한 면목. 남볼썽. 낯. 면목. 체모.

18.監房(감방)=교도소에서 죄수를 가두어 두는 방.

19.毛髮(모발)=①사람의 머리털. ②사람의 몸에 난 터럭을 통틀어 이르는 말.

20.鬪爭(투쟁)=개인이나 단체가 목적을(상대를 이기기) 위해 몸으로 싸우거나 말로 다투는 일.

21.監理(감리)=감독하고 관리함.

22.鬱火(울화)=속이 답답하여 나는 심화(마음 속에 끓어 오르는 화).

23.鹽田(염전)=소금(鹽)을 만들기 위해 바닷물을 끌어 논(田)처럼 만든 곳.

24.隔年(격년)=한 해 또는 한 해씩을 거름. 해거리.

25.點線(점선)=줄지어 찍은 점으로써 이루어진 선.

26.鮮明(선명)=①산뜻하고 밝음. ②견해나 태도가 뚜렷함.

27.生鮮(생선)=①생생하고 싱싱한 물고기. ②말리거나 절이지 않은, 잡은 그대로의 신선한 물고기.

28.融合(융합)=①여럿이 녹아서 하나로 합침. ②섬모충 이하의 원생 동물에서 두 개체가 합쳐 하나의 개체가 되는 현상.

29.音響(음향)=소리의 울림. 울리어 귀로 느끼게 되는 소리.

30.題目(제목)=작품이나 글 따위에서 첫머리에 붙이는 이름. 글제.

31.領空(영공)=한 나라의 영토와 영해의 상공으로, 그 나라의 주권 (주인으로서의 권리, 주장할 수 있는 권리)이 미치는 공간.

32.領土(영토)=한 나라가 다스리고(領) 있는 땅(土). 영유하고 있는 땅.

33.順理(순리)=도리에 순종함. 마땅한 도리나 이치.

34.顔(顏)面(안면)=얼굴. 낯.

35.鹹水魚(함수어)=짠(鹹)물(水)에서 사는 물고기(魚).

36.滑走路(활주로)=비행기가 뜨거나 앉을 때 활주(미끄러지듯 내달림)하는 도로.

37.一字千金(일자천금)='한 글자에 천금'이라는 뜻으로 빼어난 글, 글씨를 이르말.

38.自問自答(자문자답)=스스로 묻고 스스로 대답함.

39.馬耳東風(마이동풍)='말의 귀에 동풍이 불어도 말은 아랑곳하지 않는다' 는 뜻으로 '남의 말을 귀담아 듣지않고 흘려 버림'을 비유하여 이르는 말.

40.各人各色(각인각색)=사람마다 각각 다름(다른 빛깔이 있음). 각인각양.

41.八道江山(팔도강산)='우리나라 전국의 자연(山水산수)'을 일컫는 말.

42.一心同體(일심동체)=여러 사람이 한 사람처럼 뜻을 합하여 굳게 결합 하는일.

43.前無後無(전무후무)=전에도 없었고 앞으로도 있을 수 없음.

44.靑天白日(청천백일)=①'푸른 하늘과 밝은 해'라는 뜻으로, '환하게 밝은 대낮' 을 이르는 말. ②'밝은 세상'을 뜻함. ③'죄의 혐의가 풀림'을 뜻함.

45.魚頭肉尾(어두육미)=생선은 대가리쪽이, 짐승은 꼬리쪽이 맛이 좋다는 말.

46.走馬看山(주마간산)=달리는 말 위에서 산천을 구경한다는 뜻으로 이것저것을 천천히 살펴볼 틈이 없이 바삐 서둘러 대강대강 보고 지나침을 이르는 말.

47.金石之交(금석지교)=금석(쇠나 돌)같이 단단하고 굳은 사귐.

48.鳥足之血(조족지혈)='새의 발에 피'라는 뜻으로 '매우 적은 분량' 을 비유하여 이르는 말.

49.東西古今(동서고금)=①동양과 서양, 옛날과 지금. ②인간 사회의 모든 시대 모든 곳.

50.萬古江山(만고강산)=오랜 세월을 통하여 변함이 없는 산천.

[심화과정 A : <제41주> 그밖의 한자 익히기(A)]

漁業語德育動植冷
凍電機戰鐵務職識
勤強弱藏苦光決定

漁 = 氵 물 수(水) + 魚 ①물고기 어
물고기 잡을 어 강/고를/평평할/국물/물 길을 수 ①생선/옷 책의 좀 어 ②나(늑吾) 오
→물(氵=水)에서 물고기(魚)를 잡는다는 뜻으로 된 글자이다.

業 업 업 = 丵 풀 무성할 착 + 木 나무 목
일/사업/해야 할 일/생계 업 ①질박할/무명 목 ②모과 모(木瓜:모과)
→①숲속의 여러 많은 나무(木)와 풀이 무성하게(丵) 자라 있는 것들이 서로 뒤엉켜져 있는 것처럼 사람들의 일상 생활 속에서 하는 일(業)들이 나무(木)와 풀이 뒤엉켜 싸인 것(丵)과 같다는 뜻을 나타낸 글자로 '일/사업' 등의 뜻으로, ②나무(木)틀(받침틀)에 경쇠나 북 등의 악기를 매단 무성한 모양(丵)을 본떠 나타 낸 글자라고 하며, 악기나 북 등에 무늬를 새기고, 이 것들을 매다는 틀을 꾸미는 일을 일삼은 데서 '직업'이란 뜻의 '일 업/할 일 업/생계 업'의 뜻과 음의 글자로 쓰이게 되었다.

德 덕 덕 = 彳 + 悳(=悳=悳)
큰/은혜/도타울 덕 왼 발 자축거릴/조금씩 걸을 척 덕 덕 / 큰 덕
→悳(=悳=悳) 덕/큰 덕 = 直 곧을 직 + 心 마음 심
→ 德 : 곧고 바른(直) 마음(心)으로 행한다(彳:걸을 척)는 뜻의 글자로, '올바른 뜻을 지니고 인격이 높은 큰 덕'의 뜻을 나타내게 된 글자이다.

語 말씀 어 = 言 말씀 언 + 吾 나 오

논할/말할/소리/알릴 **어**　　　말할/의논할/우뚝할 **언**　※대법원 지정 인명용 음 → '**오**'

→자기 자신(吾)의 생각과 의견을 말(言)로 상대에게 밝히는 것을 뜻하여 된 글자이다.

育 기를 육 = 去 돌아 나올 돌 + 月 ①고기 육 (= 肉)

키울/생장할 **육**　아기가 태어나다/아기낳을 **돌**　　①몸/살/날짐승고기 **육** ②둘레/저울추/살찔 **유**

→연약한 몸(月=肉)인 상태로 갓 태어난 아기(去아기 낳을 돌)는 정성을 다하여 튼튼하게
길러야 하는 데서 '기르다'의 뜻이 된 글자이다. ※후에 '去'이 '去'모양으로 바뀌
어져서 '育(육)'의 모양으로 쓰여지게 되었다.

動 움직일 동 = 重 무거울 중 + 力 힘/힘쓸 력

지을(作)/일어날/요동할 **동**　두터울/거듭/겹칠/높일/많을 **중**　일할/육체/부지런할/덕/위엄 **력**

→무거운(重) 물건을 온 몸의 힘(力)을 써서 '움직인다'는 뜻을 나타낸 글자이다.

植 ①심을 식 = 木 나무 목 + 直 ①곧을 직

①세울(기둥)/식물/재목 **식**　①질박할/무명 **목** ②모과 **모**(木瓜:모과)　①바를/당할/다만 **직** ②값 **치**
②꽂을/둘/감독:두목 **치**

→나무(木)를 심을 때는 똑바로 세워서(直) 심는다는 뜻의 글자이다.

冷 찰 랭(냉) = 冫 얼음 빙 + 令 하여금 령

맑을/추울/쓸쓸할/식을/한산할 **랭(냉)**　얼/문 두드리는 소리 **빙**　시킬/명령할/법령/부릴/착할 **령**

→명령(令)을 내릴 때는 찬 얼음(冫)처럼 '차갑고 쌀쌀하고 냉정하게'내린다는 데서 그
뜻을 뜻하여 나타내게 된 글자이다.

凍 얼음 동 = 冫 얼음 빙 + 東 꿸/동녘 동

꽁꽁 얼/추울 **동**　　얼/문 두드리는 소리 **빙**　　동으로 향할/오른쪽/봄/비로소 **동**

→혹독한 추위(冫)로 물체의 속까지 꿰뚫어(東:꿰뚫다 동) 꽁꽁 얼었다(凍)는 뜻의 글자.

電 번개 전 = 雨 비 우 + 申 (电) 펼 신

전기/번쩍일/남에게 경의 표할 전　비올/내릴 우　　기지개펼/랍(원숭이)/아홉째지지/말할 신

→비(雨)가 올 때 하늘에서 번쩍하고 빛이 퍼지는(申=电펼 신) '번개'를 뜻하여 그 뜻을
　나타내게 된 글자이다.

機 틀/기계 기 = 木 나무 목 + 幾(絲+人+戈)

기계/기회/중요할/고동 기　무명/질박할 목　몇/낌새/살필/위태할/베틀 기 작을 유 사람 인　창 과

[※]→幾 베틀 기 = 絲 작을 유(가느다란 실) + 人 사람 인 + 戈 무기 과
　　얼마 기　　　　　↳'絲'의 변형→'가느다란 실'　　　　　　창/병장기 과

→실(絲)을 베틀(戈무기 과:틀에 비유함)에 걸어 놓고 사람(人)이 앉아 베를 짜는 모습.

→※[참고] 戍 지킬 수 = 人 사람 인 + 戈 병장기/무기/창 과 →무기를 들고 사람이 지킴.

→※[참고] 機 : 베를 짜는 나무(木)로 만든 베틀(幾)을 뜻하게 된 글자이다.

戰 싸울 전 = 單 홑 단 + 戈 창 과

싸움/무서워 떨/경쟁할/전쟁 전　①하나/다할/외로울/외짝 단　　병장기/무기/전쟁 과
　　　　　　　　　　　②넓고 클/고을 이름/되(오랑캐)임금 선

→※[참고]單 : 끝이 두 가닥(吅:부르짖을 훤/현)진 창이 하나로 묶인 모양의 무기에서
　　　'홑'이란 뜻으로 쓰이게 되었다.

→무기(單끝이 두 가닥 진 창)와 무기(戈)가 서로 엇갈려 다툰다는 뜻에서 '싸우다/전쟁'
　이란 뜻의 글자로 쓰이게 되었다.

鐵 쇠 철 = 金 + 戋(𢦏 의 약자) + 呈

검은 쇠/철물/단단할 철　쇠 금　　다칠/상할/해할/재앙/천벌/횡액 재　　드릴/나타낼 정

→'쇠(鐵)에 녹(戋)이 쓰는 것(쇠(金)가 상하는 것='戋상할 재')이 나타난다(呈)'는 뜻을
　나타낸 글자로, 쇠(鐵)는 녹(戋상할 재:쇠(金)가 상하는 것)이 슬면 겉 표면의 빛깔이
　검붉게 나타내(呈) 보이는 데서 쇠(鐵)를 뜻한 글자이다.

※['戋(←𢦏의 약자)'←𢦏의 약자] [戋=𢦏=𢦏]의 본자 →災 재앙/다칠/해할/상할/천벌/횡액 재.

務 힘쓸 무 = 敄 굳셀 무 (矛+攵) + 力

일/힘을 다할 무　　　서로 힘쓸 무　　창/세모진 창 모 칠/똑똑 두드릴 복　힘 력

→힘든 일(力)을 서로 힘써 더욱 굳세게(敄) 일을 한다는 뜻의 글자이다.

職 = 耳 + 戠 (音 + 戈)

말을/직분/벼슬/맡음 **직** 귀 **이** ①찰흙 **시**/②새길 **지** 소리 **음** 창/병장기/전쟁 **과**

→명령하는 말 소리(音)를 잘 새겨(戠새길 지) 듣고(耳) 분별(戠)하여 명령에 따라서 일을 한다(職)는 뜻에서 직분(職)이란 뜻을 나타내게 된 글자이다. ※'職(직)'은 남의 밑에서 명령에 따라 일하는 것이고, '業(업)'은 '스스로 하는 일'을 뜻한다.

識 알 식 = 言 + 戠 (音 + 戈)

①깨달을/지식/떳떳할/분별할 **식** 말씀 **언** ①찰흙 **시**/②새길 **지** 소리 **음** 창/병장기/전쟁 **과**
②기록할/기억할/표지 **지**

→여러 말(言)이나 이야기 소리(音)를 잘 새겨(戠새길 지) 듣고(耳) 옳고 그름을 분별(戠)하여 깨달아 안다는 뜻을 나타내게 된 글자이다. ※옳고 그름을 판단해서 아는 것은 '識(식)'이고, 사실에 근거하여 맞게 아는 것은 '知(지)'이다.

勤 부지런할 근 = 堇 노란진흙 근 + 力 힘 력

도타울/괴로울/은근할 **근** 찰흙/맥질할/때(時)/시기/적을(少)/조금/약간 **근** 부지런할/일할/힘쓸 **력**

→※ [참고]堇 : 진흙 밭은 가뭄을 잘 타기 때문에 '가뭄 근'의 뜻과 음으로도 통한다.
→진흙(堇) 밭은 농사 지을 때 발을 딛고 떼기가 여간 어렵지 않다. 시간도 많이 걸리고 매우 힘써(力) 조심해야 한다. 또 진흙 밭은 가뭄을 잘 타기 때문에 물을 대는 일에도 부지런 해야 하고 잡풀이 많이 자라기 때문에 한층 더 힘(力)을 쏟아야 한다는 데서 '부지런하다/괴로웁다' 등의 뜻으로 쓰이게 되었다.

強 강할 강 (强 속자) = 弘 클/넓을 홍 + 虫 벌레/살무사 훼

바구미/굳셀/뻣뻣할 **강** →몸체가 작고 단단한 쌀 벌레인 바구미(虫벌레)는 쌀에 크게 (弘)피해를 주고 있다는 데서 '굳세다'의 뜻이 된 글자.

→ 強(强) : 쌀 벌레인 바구미(虫)는 몸체가 작고 단단하다는 데서 '단단하다/강하다/굳세다' 의 뜻이 된 글자이다.

弱 약할 약 = 弜 깃털 엉켜 질/얽혀 휠 규 + 弜 깃털 엉켜 질 규

나약할/어릴/가냘플/쇠약할 **약** 얽혀 휠 **규**

→弱(약)은 ①[弜 깃 털 엉켜 질/얽혀 휠 규 + 弜 깃털 엉켜 질/얽혀 휠 규], ②[弜군셀/강할/활강할 강 + (彡 + 彡) : 어린 새의 두 날개의 깃털]의 글자로, ①弜(깃 털 엉켜 질/얽혀 휠 규)는 활(弓)등과 같은 모양이 비슷한 날개죽지(弓)의 깃털(彡)이 '얽혀져 있는 모양'을 나타낸 것으로 볼 수 있으며, ②'弜군셀/강할/활강할 강' 字에서 어린 새의 두 날개의 깃털(彡 + 彡)이 서로 엉켜져 있기 때문에 나는 힘이 약해졌다는 뜻으로 만들어진 글자라고도 한다. →※ [참고]弜 : ①絲꼬다/얽히다 규와 같음, ②책권 규.
'弜(규)' →비슷한 글자인 '弜'의 음(音)도 '(규)'이지만 뜻은 다르다.

藏 감출 장 = ++ 풀 초(艸) + 臧 숨길 장 = (爿戈 + 臣)

곳집/저장할/간직할 장 풀 초(艸) 착할/두터울/뇌물/거둘 장 죽일/창(무기) 장 신하 신

→거둬들인(臧) 곡식을 풀숲 더미(++풀 초)로 잘 덮어 간직(臧)하여 감춘다에
서 [藏 갈무리/간직할 장]의 글자가 되었다. 또는 臧(숨길 장)은→[臣신하 신+
戕창/갑자기/죽일/무찌를/상할 장]의 글자로, 신하(臣)가 임금님 앞에 나아갈 땐
무기(戕)를 풀어 풀숲 더미(++풀 초)에 숨기고(臧) 나간다 하여 [藏 감춘다/
숨긴다 장]의 뜻의 글자로 쓰이게 되었다.

苦 쓸/씀바귀 고 = ++ 풀 초(艸) + 古 오랠 고

괴로울/근심할/부지런할/모질/슬플 고 모든 풀(百卉풀훼)의 새싹 초 옛/옛날/선조/비롯할/하늘 고

→처음 나온 어린 싹의 모든 풀(百卉:백훼)은 연하나 그 싹이 오랫동안 자란 모든 풀
싹은 쓰다. 그리고 특히 씀바귀의 싹은 나서 오래 자란 것이 매우 쓰다는 데서 '쓰다
/괴롭다'는 뜻이 된 글자이며, 발전적으로 괴롭다는 뜻에서 '근심하다/모질다/슬프다/
부지런하다'의 뜻으로도 쓰이게 되었다.

光 빛 광 = 丷(←火 불 화) + 儿 걷는 사람 인

빛날/비칠/영광스러울/기운 광 ↳ 火의 변형 걸어가는 사람 인

→걸어가는 사람(儿)이 밝은 횃불(丷=火)을 치켜 들고 가는 데서 그 주위가 매우 빛나
고 밝게 비춰지는 데서 '빛/빛나다/비치다'의 뜻으로, 나아가서 '영광스럽다/크다'는
뜻으로도 쓰이게 되었다.

決 결단할 결 = 氵(←水 물 수) + 夬 ①터 놓을 쾌

판단할/물꼬(氵=水) 틀(夬) 결 氵물 수=水 ①결단할/터질/나누어 정할/괘이름 쾌
끊을/터질/이별할 결 ②깍지 낄 결 (활시위 당길 때 엄지에 끼는 뿔로 된 기구)

→아랫 논에 물을 대기 위해서 윗 논의 물꼬(氵=水)를 터서(夬:틀쾌) 물을 흘러 가게
결정한다는 데서, 또는 활시위를 당겨야(夬:깍지 낄 결) 하는 판단과 결정을 해야 하는
데서, '결단하다/판단하다/물꼬 트다/터지다/끊다'의 뜻을 나타내게 된 글자이다.

定 정할 정 = 宀 집 면 + �武(←正 바를 정)

편안할/반드시/그칠/마칠/고요할 정 움집 면 ↳ 正(바를 정)의 변형

→①집(宀)을 지을 때는 장소와 그 방향을 어떻게 할 것인지를 바르게(�武=正) 정한다는
데서 그 뜻을 나타낸 글자이다. ②또는, 집(宀) 안에서는 '조용히(고요히)' '편안한'
자세로 바르게(�武=正) 앉아 쉴 수 있다는 데서 그 뜻을 나타낸 글자라고도 한다.

※아래 글은 한자의 뜻과 음을 나타낸 것이다. 이 '뜻과 음'을 잘 읽고 여기에 관계되는 알맞은 한자를 아래의 네모칸 안에서 골라 그 번호나, 또는 그 기호를 ()안에 쓰시오.

1.말씀/논할/알릴 **어**-----() 2.업/일/해야 할 일 **업**----()
3.풀 무성할 **착**--------() 4.물고기 잡을 **어**-------()
5.곧을/바를/다만 **직**------() 6.하여금/시킬/명령할 **령**---()
7.몇/얼마/위태할/낌새/기미 **기**--() 8.덕/은혜/도타울 **덕**-----()
9.비/내릴/비올 **우**-------() 10.기계/틀/기회/중요할 **기**---()
11.번개/번쩍일/전기 **전**----() 12.기를/생장할/키울 **육**----()
13.쇠/검은 쇠/철물 **철**-----() 14.감출/저장할/곳집 **장**-----()
15.홑/하나/외로울 **단**------() 16.움직일/요동할/일어날 **동**--()
17.찰/맑을/추울/쓸쓸할 **랭(냉)**-----------------------()

①動②直③令④藏⑤芉⑥幾⑦雨⑧育⑨業⑩漁⑪悳(悳)⑫機⑬冷⑭電⑮鐵⑯單⑰語

18.넓을/클 **홍** ----------() 19.심을/세울/식물 **식**------- ()
20.무거울/두터울/거듭 **중**--() 21.부지런할/도타울/괴로울 **근**--()
22.약할/가냘플/나약할 **약**---() 23.펼/기지개펼/원숭이 **신**--()
24.진흙/찰흙/맥질할 **근**----() 25.힘쓸/일/힘을 다할 **무**----()
26.얼음/꽁꽁 얼/추울 **동**---() 27.맡을/직분/벼슬 **직**------()
28.알/깨달을/지식 **식**-----() 29.굳셀/갈할/바구미 **강**----()
30.소리 **음**-------------() 31.덕/큰 **덕**-------------()
32.싸울/싸움/전쟁 **전**------() 33.작을 **유**-------------()
34.①벌레/살무(母모)사 **훼**, ②벌레충(蟲)의 약자로 벌레 **충**-------()

①勤②絲③堇④職⑤戰⑥重⑦強⑧務⑨音⑩德⑪申⑫識⑬弘⑭凍⑮虫⑯植⑰弱

35.나 **오**---------------() 36.왼 발 자축거릴/조금 걸을 **척**--()
37.목숨/시킬/명령할 **명**---() 38.아기 돌아 나올 **돌**------()
39.굳셀/서로 힘쓸 **무**-----() 40.지킬/수자리 **수**--------()
41.죽일/창/무기 **장** ------() 42.창/세모진 창 **모**--------()
43.드릴/나타낼 **정**------() 44.꿸/꿰뚫다/동녘 **동**------()
45.얽혀 휠/깃털 엉켜질 **규**--() 46.부르짖을/지껄일 **훤/현**---()
47.찰흙 **시**------------() 48.상할/다칠 **재**-----------()
49.칠/똑똑 두드릴 **복**------() 50.착할/두터울/뇌물/숨길/거둘 **장**---()

①去②敄③戕④東⑤呈⑥弓⑦戠⑧臧⑨戈(戔)⑩矛⑪吾⑫攴(攵)⑬命⑭彳⑮戍⑯叩

[심화 A : <제43주> '제41주 한자 익히기(A)' 평가문제 Ⅱ]

※아래의 한자를 올바르게 읽을 수 있는 한자의 음을 ()안에
 바르게 쓰시오.

1.漁業() 2.育林() 3.言語()

4.太初() 5.德分() 6.敎育()

7.故人() 8.暴雨() 9.重要()

10.暴雪() 11.他人() 12.貫通()

13.義務() 14.電氣() 15.電波()

16.職場() 17.單獨() 18.職業()

19.知識() 20.勤務() 21.強弱()

22.德行() 23.通路() 24.正直()

25.實務() 26.林業() 27.無識()

28.死亡() 29.無職() 30.弱者()

31.求職() 32.強者() 33.強大國()

34.植木日()35.動植物()36.發明品()

37.航空機()38.冷凍庫()39.電動車()

40.冷藏庫()41.發電所()42.飛行機()

43.戰死者()44.大統領()45.地下鐵()

46.發電機()47.農漁村()48.自動車()

49.自轉車() 50.弱小國家()

[심화 A:<제43주>]

1. 漁業(어업)=바다나 강에서 물고기 및 조개 등을 잡거나 바닷말을 따거나 양식을 하는 일등을 하는 일.

2. 育林(육림)=산이나 들판에 계획적으로 나무를 심어 숲을 가꾸는 일.

3. 言語(언어)=생각이나 느낌 따위를 나타내거나 전달하는 데에 쓰는 말.

4. 太初(태초)=천지가 처음 열린 때. 천지가 창조된 때. 창초. 태시.

5. 德分(덕분)=고마움을 베풀어 준 보람. 베풀어 준 은혜나 도움.

6. 敎育(교육)=①지식과 기술 등을 가르치며 인격을 길러 줌. ②지식을 가르치고 품성과 체력을 기름. ③성숙하지 못한 사람의 심신을 발육시키기 위하여 일정한 기간 동안 계획적·조직적으로 실시하여 가르치는 일.

7. 故人(고인)=죽은 사람/옛날 사람. 故:예전의/옛날의/연고 고, 人:사람 인.

8. 暴雨(폭우)=갑자기 많은 비가 세차게 쏟아지는 것을 이르는 말.

9. 重要(중요)=소중하고 종요로움. 귀중하고 요긴함.

10. 暴雪(폭설)=갑자기 한꺼번에 많이 내리는(쏟아지는) 눈.

11. 他人(타인)=다른 사람. 남.

12. 貫通(관통)=꿰뚫어서 통하게 함. 이쪽에서 저쪽까지 꿰뚫음.

13. 義務(의무)=①마땅히 해야할 일(직분).
②법률로써 강제로 하게 하거나 또는 못하게 하는 일.

14. 電氣(전기)=전자의 이동으로 생기는 에너지(氣:기)의 한 형태로 음(-), 양(+) 두 가지 전기가 있다.

15. 電波(전파)=①전자기장내의 어느 한 점에서 전자기장의 진동이 일정한 속도로 전자기장내의 모든 곳에 전하여지는 현상. ②전기의 전류흐름에 따른 진동으로 뻗어가는 전자기의 흐름(파장)을 일컬음.

16. 職場(직장)=①사람들이 일정한 직업을 가지고 일하는 곳. ②일자리.

17. 單獨(단독)=①혼자. ②단 하나. 단일(單一).

18. 職業(직업)=①생계를 위하여 일상적으로 하는 일.
②생계를 유지하기 위하여 하는 일상적인 직무나 생업.

19.知識(지식)=①어떤 대상(사물)에 대하여 배우거나 실천을 통해 알
　　　　게된 명확(명료)한 판단 및 이해나 인식. ②알고 있는
　　　　내용이나 사물 또는 그 범위. ③[철학]→'인식으로 얻
　　　　어져 객관적으로 확증(증명)된 성과'를 이르는 말.

20.勤務(근무)=①일을 맡아 봄. 일을 맡아 함. 근사(勤仕).
　　　　→근(勤)사(仕): [勤 부지런할 근, 仕 벼슬/섬길/일삼을 사].
　　　　②경비나 보초 따위의 일 또는 어떤 직무(업무)를 맡아 함.

21.強弱(강약)=①강함과 약함. ②강자와 약자.

22.德行(덕행)=어질고 너그러운(착한) 행실.

23.通路(통로)=다니는 길. 통해서 다닐 수 있게 트인 길. 통도(通道).

24.正直(정직)=마음이 바르고 곧음. 거짓이나 꾸밈이 없이 바르고 곧음.

25.實務(실무)=실제의 업무.　삼림(森林)=나무가 많이 우거진 곳.

26.林業(임업)=이득을 얻고자 삼림(森林=수풀)을 경영하는 사업.

27.無識(무식)=학식이나 식견이 없음. ↔유식(有識)

28.死亡(사망)=(사람의)죽음. 사거(死去)
　　　　※→참고:서거(逝去).영면(永眠).작고(作故).

29.無職(무직)=일정한 직업이 없음.

30.弱者(약자)=힘이나 기능·세력 따위가 약한 사람. ↔강자(強者)

31.求職(구직)=일자리를 구함. 직업을 구함.

32.強者(강자)=힘이나 세력이 강한 사람.↔약자(弱者).

33.強大國(강대국)=경제력이나 군사력 따위가 강한 나라.
　　　　↔약소국(弱小國)

34.植木日(식목일)=산림녹화 등을 위하여 해마다 나무를 심도록
　　　　정한 날. 4월 5일.

35.動植物(동식물)=동물과 식물.

36.發明品(발명품)=이제까지 없던 기술이나 물건 따위를 처음으
　　　　로 생각하여 새롭게 만들어낸 물품.

37.航空機(항공기)=공중(하늘)을 나는(비행하는) 기계를 통틀어
　　　　이르는 말.

38.冷凍庫(냉동고)=낮은 온도에서 음식물 따위가 부패하지 않게 하기위해 음식물 따위를 넣어두는 곳으로 음식물을 냉각시켜서 얼리거나 차갑게 하기위해 만든 상자 모양의 기계나 장치. 냉장고(冷藏庫).

39.電動車(전동차)=전동기를 설치하여 전기의 힘으로 달릴 수 있게 만든 전철용 차량 또는 그런 열차. 단독으로도 달리고, 열차를 끄는 기관차 구실도 한다.

40.冷藏庫(냉장고)=낮은 온도에서 음식물 따위가 부패하지 않게 하기위해 음식물 따위를 넣어두는 곳으로 음식물을 냉각시켜서 얼리거나 차갑게 하기위해 만든 상자 모양의 기계나 장치. 냉동고(冷凍庫).

41.發電所(발전소)=수력(물의 힘)이나 화력(불의 힘) 또는 원자력 따위로 발전기를 움직여서 전기를 일으키는 곳. 또는 그와 같은 시설.

42.飛行機(비행기)=어떤 기계장치에 의해서 프로펠러를 돌리거나 가스를 내뿜어서 공중(하늘)을 날게하는(비행하는) 기계. 항공기의 한 가지.

43.戰死者(전사자)=전쟁터에서 싸우다가 죽은 사람.

44.大統領(대통령)=민주국가의 행정부 수반으로 나라를 대표하는 사람. 공화국의 원수.

45.地下鐵(지하철)=지하철도의 준말로 땅속에 굴을 파서 설치한 철도.

46.發電機(발전기)=수력(물의 힘)이나 화력(불의 힘) 또는 원자력 따위로 전기를 일으키는 기계.

47.農漁村(농어촌)=농촌과 어촌.

48.自動車(자동차)=석유나 가스의 힘으로 기계를 움직여 도로위를 달리게 할 수 있는 네 바퀴가 달린 차.

49.自轉車(자전거)=사람이 올라타고 두 발로 페달을 밟아 바퀴를 돌리면서 앞으로 나아가게 만든 것.

50.弱小國家(약소국가)=경제력이나 군사력 따위의 힘이 약한 나라. ↔강대국(強大國)

數學送實會英話事
信官祖始初常勢先
夫他故波退遠勞傳

數 셈할 **수** = **婁** 자주 **루** + **攵** 칠 **복**(=**攴**)
헤아릴/몇 **수**　여러/거듭/고달플/거두다/끌다 **루**　똑똑두드릴 **복**
운수/이치 **수**　성길(드문드문)/별·강·땅·사람 이름 **루**

婁:아로새길/새긴 모양/자주/소를 맬/어둘/비어 있을(빈·빌)/어리석을/작은 언덕 **루**.

→물건 수를 셀 때 하나!, 둘!, 하며 자주(婁) 톡톡 치면서(攵=攴) 수를 헤아린다(數).
→물건을 자꾸 자꾸 거듭 포개어 쌓아(婁여러 루) 톡톡 치며(攵=攴) 하나!, 둘! 센다(數).

學 배울 **학** = **臼** + **爻** 본받을 **효** + **冖** + **子**
학문/공부할/깨칠 **학**　양손 맞잡을/깍지 낄/움켜 쥘 **국**　덮어가릴 **멱**　자식 **자**

→①세상 이치에 대해서 아무것도 모르는 아이들(子)이 덮어 가리어져서(冖) 그런 아이
　들(子)이 두 손에 책을 마주잡아 들고(臼) 선생님의 가르침을 본받으며(爻) '배운
　다'는 뜻을 나타낸 글자이다.
②또는 집(冖덮을/지붕/집 멱)에서 세상 이치를 모르는 아이들(子)이 두 손에 책을
　깍지끼듯이 들고(臼) 선생님의 가르침을 본받으며(爻) '배운다'는 뜻을 나타낸 글자
　이다.

送 보낼 **송** = **关**(**笑**의 옛글자) + **辶**(**辵**)
전송할/증여할 **송**　'웃음 소'의 옛글자　쉬엄쉬엄 갈/거닐/뛸 **착**

→떠나가는 사람을 웃으면서(关=笑) 보낸다(辶=辵)는 뜻으로 만들어진 글자이다.
→※[참고] 또는 [媵=𦳄:'시집가는 데 딸려 보낼 잉']자(字)에서 'イ'부수자 대신 '辶'으로
　대신하여 나타낸 글자로, 딸을 새벽에 시집으로 보낼 때 횃불(火)을 밝혀 손에 들게
　한(廾) 계집종(イ)을 딸려서 보냈다(辶)는 뜻에서, 'イ'부수자 대신 '辶'으로 뜻하
　여 나타낸 글자라고도 하고, 밝게 웃으면서(关=笑) 보낸다(辶=辵)는 뜻으로도 나타
　낸 글자라고 한다.

實 열매 실 = 宀 집 면 + 貫 꿸/꿰뚫을 관

사실/성실할 실 움집 면 돈꿰미/관통할/경로 관

→집(宀)안에 재물=돈(貝)을 꿴(毌) 꾸러미가 '가득 차 있음(實)'을 뜻하여 나타낸 글자이다.

會 모일 회 = 스 모일 집 + 曾 더할/거듭 증

만날 회 모을 집 일찍 증

→모으고(스) 또 모으고(스) 거듭 더(曾) '모이다(會), 만나다(會)'의 뜻을 나타내게 된 글자이다.

英 꽃부리 영 = ++(= ++ = 艸) + 央 가운데 앙

꽃다울/아름다울/뛰어날 영 풀 초 풀 초 ①절반/넓을 앙 ②선명한 모양 영

→초목(++)에서 가장 아름다운 부분은 꽃의 중심부(央)인 <u>한 송이 꽃의 꽃잎 전체(=꽃부리)</u>라는 뜻을 나타낸 글자이다.

話 말씀 화 = 言 말씀 언 + 舌 혀/언어 설

이야기/착한말/다스릴 화 말할/의논할/우뚝할 언 말/과녁의 좌우로 나온 곳 설

→'혀(舌)를 빌려서(통해서) 말(言)을 할 수 있다'는 데서 뜻을 나타낸 글자이다.

事 일 사 = 叏 ← [(十+口)+(ㅣ곤→亅궐)+(又→彐)]

事의 옛글자 깃대(十) 깃발(口) 셈 대/송곳 곤→갈고리 궐 손/오른 손 우

일할/섬길/다스릴/경영할 사 깃대(十)와 깃발(口), 깃대의 긴 대(ㅣ→亅), 손:오른손 우(又→彐)

→(十+口)은 깃대(十)와 깃발(口)을 뜻하고, (ㅣ→亅)은 깃대의 긴 대(亅)를 뜻하고, (又오른 손 우→彐)은 손(彐)을 뜻한 것으로, 깃대(十)에 깃발(口)을 단 깃 대(亅)를 오른 손(彐)에 붙들고 줄지어 앞장 서서, 깃 대(亅)를 따르는 여러 사람들을 데리고 일터에 일하러 나가는 모습을 본떠서 나타낸 글자이다.

信 믿을 신 = 亻 사람 인 (人) + 言 말씀 언

참될/미쁠/정성/맡길/소식/밝힐 신 말할/어조사/나/한마디 언 /우뚝할/한 귀(구) 절 언

→사람(亻=人)의 말(言)은 가슴 속에서 우러나오는 거짓없는 마음의 소리이기 때문에 '믿을 수 있는 참된 말'이라는 뜻을 나타낸 글자이다.

官 벼슬 관 = 宀 덮을 멱 + 㠯(←𦣹)
맡을/부릴/기관/일/본받을 관 덮어가릴 멱 쌓일/작은 산/무더기 퇴

→한 나라에는 수 많은 계층(𦣹=㠯)의 사람들이 살고 있다. 그 수 많은 계층(𦣹=㠯)
의 백성들을 다스리기 위한 집(宀)을 뜻하게 된 글자이다.

祖 조상 조 = 示 ①제사 시 + 且 또 차/많을 저
할아버지/근본 조 ①보일/고할 시 ①또/아직/장차 차
시초/비롯할 조 ②땅 귀신 기 ②많을/어조사 저

→①조상대대로의 시조부터 신위인 선조위패(示=礻)가 사당에 쌓여(且) 있는 것을 뜻하
여 나타낸 글자로 '근본/비롯하다/시초/조상/할아버지'라는 뜻을 나타내게 되었다.
②사당에서 조상의 제사(示=礻)를 지낼 때 제사상(示=礻)위에 음식을 수북하게 쌓아
놓고(且) 제사(示=礻)를 지냄을 뜻하여 나타낸 글자라고도 한다.

始 처음 시 = 女 여자 녀(여) + 台 기를 이
시작할/비로소 시 계집/딸/처녀/ 녀(여) ①나/기쁠 이
근본/바야흐로 시 너/시집보낼 녀(여) ②삼태성/늙을 태

→여자(女)의 모태(口) 속에 잉태되어 있는 생명체(厶), 곧 여자(女)의 모태
속(口모태+厶생명체)에서 자라고(台기를 이) 있는 이 생명체는 '생명'이 여자
(女)의 모태 속에서 비로소 시작(始)됨을 나타낸다는 뜻으로, [처음/비롯할/비로
소/시작할/바야흐로 '시(女+台=始)']의 뜻과 음으로 쓰이게 되었다.

初 처음 초 = 礻 옷의(衣) + 刀 칼 도
근본/비로소 초 제복/옷 입을 의 병장기/자를 도
옛 일/이전/맨앞 초 행할/의할 의 돈 이름/거룻배 도

→①갓 태어난 아기 옷(礻=衣)을 만들기 위해 천을 가위(刀)로 잘라 옷(礻) 만드는 일
은 아기를 위한 '첫 번째' 일이다.
②또는 옷(礻=衣)을 만들려면 옷감을 가위질(刀) 하는 것이 '첫 번째' 일이다.

常 항상 상 = 尚 숭상할 상 + 巾 수건 건
언제나/떳떳할/일찍 상 존중할/흠모할/높을/받들 상 헝겊(천)/덮을 건
보통의 정도/관례(법도) 상 오히려/반드시/칭찬할/고상할 상

→옷(巾)을 입고 있기를 남으로부터 칭찬받고 존중받을(尚) 수 있도록 언제나(항상) 늘
고상하게(尚) 차려 입는다는 데서 '언제나/항상/늘'이란 뜻의 글자로 쓰이게 되었다.

勢 세력 세 = **執** 심을 예 (= **藝**) + **力** 힘 력

권세/기세/형세위엄 **세**　　※'藝'와 같은 글자　　　힘쓸/육체/일할 **력**
불알/맵씨/기회 **세**　　　　　　　　　　　　　덕/위엄/부지런할 **력**

→초목의 씨앗(알=丸)을, 또는 초목의 묘목을 잘 잡아(丸←廾잡을 극) 흙(坴)을 북돋아 심었더니 자라나는 초목의 '기세'가 '힘차다'는 뜻을 나타내게 된 글자이다.
→※[참고]→執=坴(언덕/흙덩이 륙)+丸(알 환:씨앗←廾잡을 극:잘 붙잡은 묘목)

先 먼저 선 = **之** (**生**) 갈 지 + **儿** 걷는 사람 인

처음/앞/끝/이를/선조 **선**　이(이것)/어조사/~의/맞을/쓸/끼칠/발끝 **지**　　　밑 사람 **인**

→다른 사람(남) 보다 앞서 간다는(之=生:간다 지) 사람(儿) 이라는 뜻을 나타낸 글자로, '앞/먼저/조상/선조'라는 뜻을 나타내게 되었다.

夫 사내 부 = **一** 한 일 (상투의 동곳) + **大** 큰/사람 대

지아비/남편/선생님 **부**　　↳상투에 꽂은 동곳을 뜻함　↳상투를 틀은 '사람' 대
스승/저/어조사 **부**

→①동곳을 꽂아 상투를 튼(一) 사람(大)은 장가든 '사내'며, '지아비'가 된다는 뜻의 글자이다.
　②大(사람)이 天(하늘)의 허공(一)을 꿰뚫은 사람(大)의 뜻으로 사람(大)의 인격이 하늘(天→一)을 꿰뚫은 사람이라 하여 '선생님'이란 뜻으로도 쓰이게 되었다.

他 다를 타 = **亻** (= **人**) + **也** 뱀 야

남/여느간사할 **타**　　　　사람 **인**　　　　　입겻(=토씨)/어조사 **야**
누구/딴마음 **타**　　　　　　　　　　　　　　이를/또/응당/말맺을 **야**

→차갑고 징그러운 뱀(也)을 사람(亻=人)들은 멀리하고 있는 데서, '남/일반적인 사람 보다 다르다/다른 사람(마음)' 등의 뜻으로 쓰이게 되었다.

故 연고 고 = **古** 옛 고 + **攵** 칠 복 (**攴**)

일/옛/까닭/죽을/친구 **고**　오랠/하늘/선조/비롯할 **고**　　　똑똑 두드릴 **복**

→옛날(古) 일을 들춰 추궁하여(攵=攴) 그 연유를 알아 본다는 데서 '연고/까닭/일/이미 죽은 (일의 까닭)'의 뜻을 나타내게 된 글자이다.

波 물결 파 = 氵 물 수 (水) + 皮 겉 피
물젖을/흔들릴/움직일 파　　　　물 수　　　　　　거죽/껍질/가죽 피
눈영채/달빛 파
→물(氵=水)이 움직일 때 물 겉면(皮)에 생기는 물결을 뜻하여 나타낸 글자이다.

退 물러갈 퇴 = 辶 (辵) + 艮 머무를 간
물러날/관직떠날 퇴　　　　쉬엄쉬엄 갈/뛸/거닐 착　　①그칠/어길/패이름/어긋날 간
사양할/감소할 퇴　　　　　　　　　　　　　　　　　②끌 흔
→'艮(간)'의 본래 글자인 '𥃩'은 '目(눈목)+匕(匕변화할 화)→몸을 돌려 시선을 반대로 본
　다'의 변형으로, '몸을 돌려(𥃩→艮) 간다(辶=辵)'는 뜻으로 '물러간다' 의 뜻이 된 글자이다.

遠 멀 원 = 辶 (=辵 거닐 착) + 袁 옷이 길 원
아득할/멀리할 원　　　　쉬엄쉬엄 갈/뛸/거닐/갈 착　　　옷이 길어 치렁치렁 거릴 원
깊을/고상할 원
→걸어 가야할 길(辶=辵)이 옷이 길은(袁) 것처럼 멀다는 뜻, 또는 많은 옷(袁)가지들
　을 챙겨 길을 따나야할 만큼 먼 길이라는 뜻을 나타낸 글자이다.

勞 수고로울 로(노) = �(←熒) 등불 형 + 力 힘 력
일할/고단할/위로할 로(노)　　　밝을/반짝일/빛날/반딧불 형　　힘쓸/부지런히 일할 력
→밤새껏 등불(熒)을 밝혀두고 힘껏(力) 일을 한다. 또는 밝은 불(熒)이 꺼지지 않도록
　힘써(力) 계속 불을 지피는 노력을 한다는 뜻을 나타내게 된 글자이다.

傳 전할 전 = 亻(=人) + 專 오로지 전
줄/이을/펼/옮길/책/역말/주막 전　　　사람 인　　　　정성/주로할/홀로/저대로할 전
→[亻=人사람 인]에 [專오로지 전]의 글자가 결합된 글자로, 여기서 [專]의 글자
는 [叀물레/실패 전+寸손 촌=專오로지 전]으로 구성된 [專]은 물레나 실패(叀)에
손(寸)으로 실을 감을 때는 오로지 한 쪽 방향으로만 감는다는 데서 '오로지'라는 뜻으
로 쓰이게 된 글자이다. [(亻=人사람)+(叀실패)+(寸손)=傳전하다]→손(寸)에 들려
져 있던 실패(叀)를 놓쳤을 때 실패(叀)에 감겨 있던 실이 빨리 풀려 나가는 것처
럼, 재빨리 달려가는 역말을 탄 사람(亻=人)처럼, 오로지(專) 그런 사람(亻=人)
에 의해서 멀리까지 소식이 전달되었다는 데서 '전하다/역말'의 뜻이 된 글자이다.
　→※[참고] → '叀=𤔲'

[심화 B:〈제45주〉 '제44주 한자 익히기(B)' 평가문제 Ⅰ]

※아래 글은 한자의 뜻과 음을 나타낸 것이다. 이 '뜻과 음'을 잘 읽고 여기에 관계되는 알맞은 한자를 아래의 네모칸 안에서 골라 그 번호나, 또는 그 기호를 ()안에 쓰시오.

1.깍지낄/양 손 맞잡을 국---()　　2.꿸/꿰뚫을 관---------()
3.사귈/본받을/괘이름 효---()　　4.그칠/머무를/어긋날 간--()
5.자주/성길(드문드문)/고달플 루--()　6.배울/깨칠/학문 학-----()
7.열매/사실/성실할 실-----()　　8.모일/모을 집---------()
9.모일/만날 회---------()　　10.셈할/헤아릴/운수 수---()
11.꿸/꿰뚫을/돈꿰미 관-----()　12.풀 초-------------()
13.더할/거듭/일찍 증------()　14.쌓일 퇴-----------()
15.꽃부리/뛰어날/아름다울 영---()　16.가운데/절반/넓을 앙-----()
17.쉬엄 쉬엄 갈/뛸/거닐 착-----------------------------()

┌───┐
│①艸②會③自(日)④厶⑤辶=辵⑥貫⑦數⑧艮⑨爻⑩英⑪臼⑫曾⑬學⑭婁⑮貫⑯央⑰實│
└───┘

18.벼슬/부릴/기관 관------()　19.가죽/거죽/껍질 피-------()
20.일/일할/섬길/경영할 사 ---()　21.①또/아직/장차 차 ②많을 저--()
22.처음/비로소/시작할 시---()　23.①기를/기쁠/나 이 ②늙을 태--()
24.혀/말/언어 설--------()　25.옷/제복/옷 입을 의------()
26.근본/처음/바야흐로 초--()　27.조상/할아버지/근본 조----()
28.웃음/웃을 소--------()　29.세력/권세/기세 세-------()
30.말씀/이야기/착한말 화----()　31.언덕/흙덩이 륙-----------()
32.심을 예--------------()　33.알/궁글 환-----------()
34.①제사/보일/고할 시, ②땅 귀신 기-------------------()

┌───┐
│①話②示=礻③舌④厶⑤台⑤笑⑥勢⑦皮⑧埶⑨丸⑩事⑪始⑫且⑬初⑭祖⑮坴⑯礻=衣⑰官│
└───┘

35.먼저/앞/선조 선------()　36.갈(가다)/이(이것)/어조사 지--()
37.걷는 사람/밑 사람 인--()　38.사내/남편/지아비 부------()
39.뱀/입겿/어조사 야----()　40.물러갈/관직떠날 퇴------()
41.남/다를/여느/누구 타--()　42.연고/까닭/죽은사람 고----()
43.옛/옛날/오랠/하는 고--()　44.꿰뚫다/꿰다 관---------()
45.물결/물젖을/움직일 파---()　46.조개/재물/조가비/돈 패---()
47.믿을/참될/비쁠/정성 신---()　48.보낼/전송할/증여할 송-----()
49.손/오르손 우---------()　50.'웃음 소(笑)'의 옛글자------()

┌───┐
│①彐②关③之④冊⑤夫⑥貝⑦他⑧退⑨故⑩也⑪儿⑫古⑬信⑭先⑮送⑯波│
└───┘

※아래의 한자를 올바르게 읽을 수 있는 한자의 음을 ()안에 바르게 쓰시오.

1.教會() 2.忠實() 3.始終()

4.始初() 5.退勤() 6.産業()

7.甛蜜() 8.苦言() 9.決定()

10.頭目() 11.功勞() 12.次官()

13.正常() 14.常識() 15.常時()

16.苦肉之計() 17.以心傳心()

18.半生半死() 19.自強不息()

20.見利思義() 21.求之不得()

22.有始無終() 23.英語工夫()

24.數學工夫() 25.上官命令()

26.特別活動() 27.育英事業()

28.事務官職() 29.公衆電話()

30.交通事故() 31.西部戰線()

32.南北統一() 33.信用不良()

34.自業自得() 35.破顔大笑()

36.靑雲之志() 37.寸鐵殺人()

38.破竹之勢() 39.他山之石()

40.見金如石() 41.竹馬之友()

42.漁父之利() 43.巧言令色()

44.竹馬故友() 45.亡國之音()

46.自初至終() 47.愛之重之()

48.千軍萬馬() 49.敬而遠之()

50.首丘初心()

[심화 B : <제46주>]

[`제44주 한자 익히기(B)' 평가문제 II`의 낱말뜻 익히기]

1.敎會(교회)=하나님을 믿는 종교모임으로 교의를 가르치고 펼치며 예배를 드리는 건물, 또는 그런 장소, 그런 조직을 일컬음.

2.忠實(충실)=충성스럽고 정직하고 성실함.

3.始終(시종)=처음과 끝. 시작과 마지막.

4.始初(시초)=맨 처음.

5.退勤(퇴근)=직장에서 근무시간을 마치고 나옴.

6.産業(산업)=①사람이 생활하기 위하여 하는 일. ②근대의, 생산을 목적으로 하는 사업·농업·공업·수산업·임업·광업· 따위 젋게는 생산과 직접 관계되지 않는 상업·금융업·서비스업도 포함하여 산업이라고 한다.

7.甛蜜(첨밀)=단 꿀. 꿀같이 단 것.

8.苦言(고언)=듣기에는 거슬리나, 유익한 충고의 말. 고어(苦語).
↔감언(甘言=듣기 좋은 달콤한 말)

9.決定(결정)=①결단을 내려 확정함. ②법원이 행하는 판결 및 명령 또는 재판의 판결.

10.頭目(두목)=우두머리.

11.功勞(공로)= 어떤 일에 이바지한 공적과 노력. 공훈(功勳).

12.次官(차관)=행정부에서, 장관을 보좌하고 그를 대리할 수 있는 보조 기관. 또는 그 직위에 있는 공무원.

13.正常(정상)=바른 상태. 이상한 데가 없는 보통의 상태.

14.常識(상식)=보통 사람으로서 으레 가지고 있는 일반적인 지식이나 판단력.

15.常時(상시)=`평상시(平常時)`의 준말. 임시가 안닌 관례대로의 보통의 때. 항시(恒時).

16.苦肉之計(고육지계)=적을 속이기 위해서, 또는 어려운 사태에서 벗어나기 위한 수단으로 제 몸을 괴롭히면서까지 짜내는 계책.

17.以心傳心(이심전심)=마음에서 마음으로 서로 뜻이 전해짐.

18.半生半死(반생반사)=거의 죽게 되어 생사(生死=죽을는지 살는지)를 알 수 없는 지경에 이름.반사반생(半死半生).

19.自強不息(자강불식)=스스로 최선을 다하여 힘쓰고 쉬지 않음.

20.見利思義(견리사의)=익이 되는 것을 볼 때 먼저 의리를(의로움을) 생각함.

21.求之不得(구지부득)=구하려 해도 얻지 못함.

22.有始無終(유시무종)=시작한 일의 마무리를 하지 아니함을 이르는 말로, 처음이 있으면 끝도 있어야 한다는 뜻.

23.英語工夫(영어공부)=영국을 비롯한 미국 · 캐나다 · 뉴질랜드 · 오스트레일리아 등 세계 공용어 공부.

24.數學工夫(수학공부)=수량 및 도형의 성질이나 관계를 연구하는 학문으로, 산수 · 대수학 · 기하학 · 미분학 · 적분학 따위의 학문을 통틀어 하는 공부.

25.上官命令(상관명령)=직책이 어떤 사람보다 높은 자리에 있는 사람이 그 아랫 사람한테 내리는 명령.

26.特別活動(특별활동)=학교 교육의 정식 교과목 이외의 특별 학습 활동

27.育英事業(육영사업)=육영 재단이나 교육기관을 두어 육영에 전심하는 사업.

28.事務官職(사무관직)=일반직 5급 공무원의 직위의 직업.

29.公衆電話(공중전화)=사회의 여러 사람(=공중)이 요금을 내고 그때 그때 쓸 수 있도록 사람의 왕래가 잦은 많은 곳에 설치해 놓은 전화.

30.交通事故(교통사고)=육상(도로위)의 교통 기관(자동차 · 자전거 · 오토바이 등등의 차량)이 서로 충돌하거나 사람을 치거나 하는 사고.

31.西部戰線(서부전선)=어떤 지역의 서쪽지역에서 전쟁을 치르는 지역, 또는 그 일대를 일컬음.

32.南北統一(남북통일)=남쪽 지역과 북쪽 지역이 나누어진 것을 하나로 뭉쳐 완전하게 만듦.

33. 信用不良(신용불량)=언행이나 약속을 잘 지키지 않아서 믿을 수 없음을 말함.

34. 自業自得(자업자득)=자기가 저지른 일의 결과(좋고 나쁨의 결과)를 자기 자신이 받음.

35. 破顔大笑(파안대소)=즐거운 표정으로 한바탕 크게 웃음.

36. 靑雲之志(청운지지)=①덕을 닦아 성현(聖賢=성인과 현인)의 자리(높은 자리=높은 지위)에 이르려는 뜻. ②입신출세 하려는 뜻. ③공명을 세우려는 마음. ④속세를 초월하여(세상을 등지고) 초야에 묻혀서 살려는 마음.

37. 寸鐵殺人(촌철살인)='짧은 경구(警句=어떤 사상이나 진리를 간결하고도 날카롭게 나타낸 문구)로 사람의 마음을 찔러 감동 시킴'을 비유하여 일컫는 말. 촌철(寸鐵)은 작은 쇠붙이, 또는 작은 칼을 뜻한 것으로 이 작은 것으로도 능히 사람을 죽일(殺人:살인) 수 있는 것처럼 짧은 경구 한마디로 상대를 제압할 수 있다는 뜻을 말함이다.

38. 破竹之勢(파죽지세)=세력이 강대하여 적을 거침없이 물리치고 쳐들어가는 기세. (대나무를 칼로 쪼개듯 무서움 힘을 가지고 거침없이 쳐들어 가는 기세)

39. 他山之石(타산지석)='다른 산의 돌이라도 내옥을 가는 데 도움이 된다'는 뜻으로 '다른 사람의 하찮은 언행일지라도 자기의 지식과 덕성을 연마하는 데에 도움이 된다는 뜻을 말함이다.

40. 見金如石(견금여석)='황금(金=황금)을 보기(見)를 돌(石)같이(如) 하라'는 뜻으로 '지나친 욕심을 부리는 탐욕을 하지말라'는 뜻이다.

41. 竹馬之友(죽마지우)=죽마고우(竹馬故友)에서 비롯된 말로 같은 뜻이다. 어릴 때 죽마(竹馬=대나무로 만든 말)를 타고 같이 놀면서 자라난 어릴 때의 친구를 가리킨 말.

42. 漁父之利(어부지리)='둘이 다투는 사이에 다른 사람이 이득을 본다'는 뜻의 말로, '조개가 햇볕을 쬐려고 조갯살을 내놓고 입을 벌리고 있는 데 그 때 물총새가 조개의 살을 쪼았는데 이 때 얼른 조개는 입을 다물었다. 서로 물고 물린 상태에서 물총새가 '조개야, 비가 계속 안 오면 너는 죽는다'고 말하자, 조개가 물총새에게

말하기를 오늘도 내일도 내가 입을 벌리지 않으면 너도 죽을 것이다' 하며 싸우고 있을 때 이 곳을 지나가던 어부가 이 둘을 모두 잡는 행운이 있었다는 데서 생겨난 말이다.

43. 巧言令色(교언영색)='남의 환심을 사려고 아첨하는 교묘한 말과 좋게 꾸민 얼굴 빛'이란 뜻의 말.

44. 竹馬故友(죽마고우)=어릴 때 죽마(竹馬=대나무로 만든 말)를 타고 같이 놀면서 자라난 어릴 때의 친구를 가리킨 말. 죽마지우(竹馬之友)라 하기도 한다. 또는 '죽마구우(竹馬舊友)'·'죽마구의(竹馬舊誼)'·'죽마교우(竹馬交友)' 등 모두 같은 뜻의 표현이다.

45. 亡國之音(망국지음)=나라를 망하게 할 음악(망해 가는 나라의 음악)이란 뜻으로, 저속하고 잡스런 음악.(음란하고 사치스러운 음악, 또는 곡조가 항시 어둡고 슬픈 음악).

46. 自初至終(자초지종)=처음부터 끝까지의 동안이나 과정.
 <비슷한 말>:자두지미(自頭至尾)·종두지미(從頭至尾)

47. 愛之重之(애지중지)=매우 사랑하고 소중히 여김.

48. 千軍萬馬(천군만마)=천 명의 군사와 만 마리의 말을 뜻한 말로, 매우 많은 군사와 말을 일컫는 말이다.

49. 敬而遠之(경이원지)=존경하고 공경스럽게 대하기는 해도 너무 가깝게 지내지는 말라는 뜻이다.
 <비슷한 말> : 면종복배(面從腹背)=앞에서는 따르며 순종하는 체 하면서 마음속으로는 딴 마음을 먹음.

50. 首丘初心(수구초심)='고향을 그리워하는 마음'을 비유하여 이르는 말로, '여우가 죽을 때, 머리를 여우가 살던 굴 쪽으로 두고서 죽는다'는 이야기에서 비롯된 '고사성어(故事成語)'이다. '고향을 그리워하는 마음' 또는 '자기의 근본을 잊지 않는 마음'이란 뜻으로도 쓰인다.
 [참고] → '호사수구(狐死首丘)'라 하기도 한다.
 狐:여우 호 死:죽을 사/죽음 사
 首:머리 수 丘:무덤 구/언덕 구

※아래의 한자를 올바르게 읽을 수 있는 한자의 음을 ()안에
 바르게 쓰시오.

1.名山大川()	2.命世之才()
3.生面不知()	4.先見之明()
5.魚水之親()	6.五風十雨()
7.敬老孝親()	8.黑白分明()
9.好衣好食()	10.和而不同()
11.美風良俗()	12.今時初聞()
13.無所不能()	14.無所不爲()
15.木人石心()	16.敎學相長()
17.群衆心理()	18.口耳之學()
19.君子三樂()	20.空理空論()
21.交友以信()	22.見利忘義()
23.萬事如意()	24.一口二言()
25.仁者樂山()	26.春夏秋冬()
27.知行合一()	28.有口無言()
29.有名無實()	30.大書特筆()
31.生不如死()	32.好事多魔()
33.公明正大()	34.形形色色()
35.漢江投石()	36.平地風波()
37.速戰速決()	38.骨肉相爭()
39.一進一退()	40.日進月步()
41.犬馬之勞()	42.犬馬之養()
43.古今獨步()	44.古今東西()
45.高山流水()	46.一致協力()
47.獨立軍兵士()	48.農漁村生活()

49.百聞不如一見()

50.祖國 大韓民國()

[심화 B : <제47주>]

['제44주 한자 익히기(B)' 평가문제 Ⅲ'의 낱말뜻 익히기]

1. 名山大川(명산대천)=이름난 산과 내(강).

2. 命世之才(명세지재)=①세상을 바로잡고 민생을 건질 만한 큰 인재. ②'맹자(孟子)'를 달리 이르는 말.

3. 生面不知(생면부지)=이전에 만나 본 일이 없는 전혀 알지 못하여 모르는 사람. 또는 그런 관계.

4. 先見之明(선견지명)=닥쳐 올 일을 미리 아는 슬기로움.

5. 魚水之親(어수지친)=물고기와 물 사이처럼 썩 친밀한 관계를 일컫는 말.

6. 五風十雨(오풍십우)=닷새에 한 번씩 바람이 불고 열흘 만에 한 번씩 비가 온다는 뜻으로 기후가 순조롭고 풍년이 들어 천하가(온 세상이) 태평한 모양을 일컫는 말.

7. 敬老孝親(경로효친)=노인을 공경하고 부모(어버이)에게 효도함.

8. 黑白分明(흑백분명)=흑(검정)과 백(흰 것)이 분명하다.

9. 好衣好食(호의호식)=잘 입고 잘 먹음, 또는 그런 생활.

10. 和而不同(화이부동)=남과 어울려 사이좋게 지내기는 하나 무턱대고 같이 동조하지는 않는다.

11. 美風良俗(미풍양속)=아름답고 좋은 풍속.

12. 今時初聞(금시초문)=듣느니 처음. 이제야 비로소 처음 들음.

13. 無所不能(무소불능)=능히 하지 못하는 것이 없음.
 무소불위(無所不爲=못할 일이 없음)

14. 無所不爲(무소불위)=못할 일이 없음. 무소불능(無所不能)

15. 木人石心(목인석심)=나무 몸뚱이에 돌의 마음이란 뜻으로, 감정이 없는 사람을 일컫는 말.

16. 敎學相長(교학상장)=가르치는 일과 배우는 일은 모두가 나 자신을 성장케 하여 내 학문을 증진 시켜 준다는 뜻.

17.群衆心理(군중심리)=많은 사람이 모였을 때 자제력을 잃고 다른 사람의 언동에 따라 움직이는 일시적인 심리 상태.

18.口耳之學(구이지학)=남에게 들은 바를 새기지 못한 채, 그대로 남에게 전할 정도 밖에 되지 않는 천박한 학문. 귀로 들은 것을 그대로 남에게 전하여 이야기 할 뿐, 소화하여 깨달음을 갖지 못해서 제것으로 만들지 못하는 천박한 학문을 이르는 말.

19.君子三樂(군자삼락)=군자의 세가지 즐거움. 첫째, 부모가 살아 계시고 형제가 무고한 일, 둘째, 위로 하늘과 아래로 사람에게 부끄러울 것이 없는 일, 셋째, 천하의 영재를 얻어서 가르치는 일.----[맹자(孟子]

20.空理空論(공리공론)=실천이 뒤따르지 않는 쓸데 없는 이론.

21.交友以信(교우이신)=세속 오계의 하나로, 벗은 믿음으로써 사귀어야 한다는 계율.

22.見利忘義(견리망의)=눈 앞의 이익을 보고서 의로움을 생각하지 않는다. ↔견리사의(見利思義:의로움을 생각함)

23.萬事如意(만사여의)=모든 일이 뜻하는 바와 같음.

24.一口二言(일구이언)=한 입으로 두 말을 한다는 뜻으로, 말을 이랬다 저랬다 함을 이르는 말.

25.仁者樂山(인자요산)= '어진사람을 산(山)을 좋아한다(樂)'는 뜻으로, 어진 사람의 행동은 신중하기가 산(山)과 같다는 말.

26.春夏秋冬(춘하추동)=봄·여름·가을·겨울, 사계절을 뜻함.

27.知行合一(지행합일)=중국 명나라 때 '참지식은 반드시 실행이 따라야 하고, 알고 있으면서 행하지 않는 것은 알고 있는 것이 아니다'라는 '왕양명'의 학설로, '지식과 행동이 한결같이 서로 맞아야 한다'는 뜻을 말함이다.

28.有口無言(유구무언)=입은 있으나 할 말이 없다. 변명할 말이 없다.

29.有名無實(유명무실)=이름뿐이고 실상이 없다.

30.大書特筆(대서특필)=뚜렷이 드러나게 큰 글자로 쓴다는 뜻으로 신문 따위의 출판물에서 어떤 기사에 큰 비중을 두어 다룸을 이르는 말. 특필대서(特筆大書).

31.生不如死(생불여사) = '살아 있음이 죽은 것만 같지 못하다'는 뜻으로 '몹시 곤란한 지경에 빠져 있음'의 뜻을 나타내는 말.

32.好事多魔(호사다마) = '좋은 일에는 마(魔)가 끼기 마련이다' 곧 '좋은 일에는 흔히 탈이 있기 마련이다'라는 뜻으로, 좋은 일에는 꼭 방해가 되는 일이 생긴다는 뜻으로 쓰이는 말이다.

33.公明正大(공명정대) = 하는 일이나 행동에 사사로움이 없이 떳떳하며, 아주 공명하고 정당함.

34.形形色色(형형색색) = 모양과 종류가 가지 가지. 가지 각색.

35.漢江投石(한강투석) = 한강에 돌 던진다는 뜻으로, '아무리 해도 헛될 일을 하는 어리석은 행동'이라는 뜻을 이르는 말.

36.平地風波(평지풍파) = 평지에 풍파가 일어난다는 뜻으로, '뜻밖에 분쟁이 일어남'을 비유하여 이르는 말.

37.速戰速決(속전속결) = 싸움을 오래 끌지 않고 빨리 끝장을 냄.

38.骨肉相爭(골육상쟁) = ①부자(父子)나 형제 등 혈연 관계에 있는 사람들 끼리 서로 해치며 싸우는 일. ②같은 민족끼리 해치며 싸우는 일. 골육상잔(骨肉相殘). <참고>殘:해칠 잔

39.一進一退(일진일퇴) = 한 번 나아갔다가 한 번 물러 섰다 하거나, 또는 한 번 좋아졌다가 한 번 나빠졌다 함.

40.日進月步(일진월보) = 날로 달로 끊임없이 나아감(발전함). 나날이 다달이 계속하여 진보 발전함.

41.犬馬之勞(견마지로) = 개나 말정도의 하찮은 힘이란 뜻으로, 윗사람을 위하여 바치는 자기의 노력과 정성을 겸손하게 표현하는 말.

42.犬馬之養(견마지양) = 개와 말을 양육한다는 뜻으로, 부모를 모시는 데, 개나 말을 양육하듯 부양은 하나, 부모를 존경하고 효도하는 마음이 없이 소홀히 성의 없게 부양한다는 뜻을이르는 말.

43.古今獨步(고금독보) = 고금(古今=옛날부터 오늘날까지)을 통하여 홀로 나아간다는 뜻으로, 옛부터 지금까지 따를 사람이 없을 만큼 뛰어남. '특별히 뛰어나 고금(古今=옛날부터 오늘날까지)을 통하여 아직 그와 견주어 따를 만한 사람이 없다'는 뜻을 말함.

44.古今東西(고금동서)=고금(古今)은 옛날과 지금, 동서(東西)는 동양과 서양, 곧 옛날과 현재 그리고 동양과 서양이란 뜻으로, 이제까지의 모든 시대와 이세상의 모든 지역을 가리키는 말.

45.高山流水(고산유수)=①높은 산에서 흘러내리는 물. ②'열자(列子)'편에서 나오는고사(故事)에서 → ㉠'아주 미묘한 음악, 특히 거문고 소리를 비유하여 이르는 말로, 高山流水(고산유수)라 함. 또, ㉡'지기(知己)'를 비유하여 이르는 말로, '高山流水(고산유수)라 함. 곧, 높은 산과 그 곳에서 흐르는 물'이란 뜻으로, 맑은 자연을 뜻하여 나타낸 말이다.

46.一致協力(일치협력)=서로 어긋나지 않고 꼭 맞게 서로 힘을 모아 도와 줌.

47.獨立軍 兵士(독립군 병사)=나라의 독립을 위하여 싸우는 군대의 병사(군인).

48.農漁村生活(농어촌생활)=농촌과 어촌의 생활.

49.百聞不如一見(백문불여일견)=여러번의 말(일백번의 말)을 듣는 것 보다는 실제로 한 번 보는 것이 더 낫다는 뜻의 말.

50.祖國 大韓民國(조국 대한민국)

祖國(조국)=①조상 때부터 살아온 나라. 자기가 태어난 나라. 부모의 나라(父母國).
②민족이나 국토의 일부가 딴 나라에 합쳐졌을 때에 그 본디(본래)의 나라.
③모국(母國).

大韓民國(대한민국)=우리나라의 국호(國號). 우리나라의 이름.

※[참고]대한민국(大韓民國)을 줄여서 표현하는 말.

①대한(大韓) → '대한민국(大韓民國)'을 줄여서…

②한(韓) → '대한민국(大韓民國)'을 줄여서…

③한국(韓國) → '대한민국(大韓民國)'을 줄여서…

[鍾(술잔/술그릇 종)과 鐘(쇠북 종)의 차이점.]

주변에서 보면 이름 글자에 '쇠북 종'자를 '鍾'자로 쓰고 있는 사람들이 많다. 그런데 이 것은 잘못 알고 쓰고 있는 것이다. 鍾[쇠(金쇠 금)로 만든 묵직한(重무거울 중) 술잔]자의 본래 뜻은 '술잔/술그릇'이라는 뜻이다. 그러므로 만일 이름이 '김종대'라 한다면, 한자로 대부분 '金 鍾 大'라고 쓰고 있다.(鍾자의 뜻에서 鐘자와 통한다고도 한다. 그러나 본래의 뜻은 '술그릇'이다.) 쇠(金)로 만든 큰(大) 술그릇(鍾)이라는 뜻의 이름이 되고 만다. 이름은 고유명사이기 때문에 속자(俗字)나, 약자(略字)나, 또는 서로 통한다 하여 통자(通字)를 써서는 안된다.

鐘→쇠북 종/인경 종이라는 뜻의 글자이다.

※인경=조선시대 밤에, 사람이 밤 10시(二更이경의 중간시간) 이후에 다니는 것을 금지하기 위해 알리는 쇠북(종)을 28번씩 치던 일.(이경(二更)→밤9시~11시의 2시간)

※<조선시대에는 하루의 밤을 5경(更)으로 나누었다. 그 명칭은…>
　　일경(一更)=갑야(甲夜)=저녁7시~밤 9시→戌時(술시)
　　이경(二更)=을야(乙夜)= 밤 9시~밤 11시→亥時(해시)
　　삼경(三更)=병야(丙夜)= 밤11시~새벽1시→子時(자시)
　　사경(四更)=정야(丁夜)=새벽1시~새벽3시→丑時(축시)
　　오경(五更)=무야(戊夜)=새벽3시~새벽5시→寅時(인시)

그러나, 지금(1961년 8월 10일 00시를 기준하여 동경135도 00분을 우리의 표준시로 삼고 있기 때문에 30분씩 늦추어야 한다.
(예) 저녁7시30분~9시30분→戌時(술시), 낮11시30분~1시30분→午時(오시) 모든 시간대를 이런 씩으로 30분씩 늦추어야 한다.

[易(바꿀/도마뱀 역/쉬울 이)과 昜(볕 양)字를 구분하여 쓰는 법.]

錫(주석 석)字를 金변에 易(바꿀/도마뱀 역) 또는 昜(볕 양) 둘 중 어느 것을 써야 할지를 가끔 혼동하는 경우가 많다. 한자를 한글로 표기할 때 모음자 'ㅏ,ㅑ'의 '음역'인가 'ㅓ,ㅕ'의 '음역'인가를 살펴본다. 주석 석(錫)과 두려워할 척(惕)에서 「석과 척」은 'ㅓ,ㅕ'의 '음역'이다. 그러므로 金변과 忄변에 易(역)字를 써야 하고, 끓을 탕(湯)과 마당 장(場)에서는 「탕과 장」은 'ㅏ,ㅑ'의 '음역'이므로 氵변과 土변에 昜(양)字를 써야 한다. 이렇게 구분하여 쓰면 틀리지 않게 쓸 수가 있다.

<div align="right">편집 필자 : 현암 金 日 會</div>

['衆:무리 중'을 잘못 쓰고 있는 경우가 많다.]

血(피 혈) 밑에 '乑(←仒사람 모일 음)'인데 '豕(돼지 시)'로 착각하고 표현하는 사람들이 많다. 여러 많은 사람들(乑)의 피(血)라는 뜻의 글자로 '무리/많은 사람'의 뜻으로 쓰인다.

※[字源:자원] → 血(피 혈)+ 乑(←仒사람 모일 음)=衆(무리/많은 사람/민심/백성/서민 중)

乑=人+人+人=亻+亻+亻=仒('많은 사람이 나란히 모여 서 있다'는 뜻의 '음'자자)

['熙밝을 희'와 '姬계집 희'를 잘못 쓰고 있는 경우가 많다.]

臣(신하 신)과 臣(넓을 이)를 착각하여 구분하지 못하는 데서 이런 오류를 범하고 있다.

臣(넓을 이)+ 巳(모태속 아기모습 사)=配(넓을 희) →이 때 '巳'는 '뱀 사'의 뜻으로 쓰인 것이 아니라 '모태속 아기모습 사'의 뜻으로 쓰여진 것이므로 아기가 점점 자라므로 엄마의 배가 넓어진다는 뜻에서 '臣(넓을 이)'자가 합쳐져서 '配:넓을 희'자가 된 것이다.

그래서 → 配(넓을 희)+ 灬(=火 불 화)=熙(밝을/빛날 희)의 글자가 된다. 그러므로 '熙(밝을/빛날 희)'의 한자에서, '臣(넓을 이)'자를 '臣(신하 신)'으로 착각하여 '熙'으로 쓰지 않도록 주의 하여야 한다.

또, 어린 소녀(小女)가 소녀(少女)로 성장하면서 더 성숙해지면 가슴이 커지고, 엉덩이가 커진다는 뜻에서 女(여자 여)에 臣(넓을 이)를 합쳐서 '姬(계집 희)'자가 만들어진 것이다. 女(여자 여)에 臣(신하 신)을 합친 글자는 '姫(삼가할 진)'으로 '삼갈 진'자 이다.

['肺':허파 폐'자를 잘못 쓰고 있는 경우가 많다.]

흔히들 '肺'으로 표현하고 있다. 컴퓨터 워드에도 '肺'으로 틀리게 되어 있다. '巿(저자 시)'가 아닌, '巿(앞치마/슬갑 불)'자를 혼동하여 구분치 못하는 데서 오류를 범하고 있다. 이 것을 구분하는 방법은 우리말로 'ㅍ'과 'ㅂ'으로 발음되어 표기되는 글자의 한자에는 '巿(앞치마/슬갑 불)'자가 되는 것이다. 이렇게 구분하면 절대로 틀리지 않게 표기할 수 있다.

편집 필자: 현암 金 日 會

附錄(부록)　　　音順 索引(음순 색인)

루	매	勿(물) 71	범
屢(루) 28	埋(매) 20	物(물) 71	凡(범) 6, 139
婁(루) 28, 158	每(매) 58, 66	미	법
류	멱	尾(미) 27	法(법) 66
流(류) 66	絲(멱) 73	美(미) 93	변
充(류) 66	면	민	辨(변) 116
率(류) 73	免(면) 54	民(민) 59	辡(변) 116
륙	麪(면) 128	玟(민) 74	辯(변) 116
陸(륙) 126	麵(면) 128	밀	별
坴(륙) 126	丏(면) 128	蜜(밀) 106	別(별) 8
륜	명	宓(밀) 106	另(별) 8
侖(륜) 111	名(명) 13	반	병
률	明(명) 54	半(반) 11	兵(병) 7
律(률) 41, 95	命(명) 130	反(반) 12, 135	瓶(병) 74
率(률) 73	모	般(반) 99	幷(병) 74
리	貌(모) 111	飯(반) 135	病(병) 80
利(리) 8	皃(모) 111	발	丙(병) 80
理(리) 74	목	癶(발) 72, 137	보
离(리) 84	牧(목) 72	登(발) 81	步(보) 57
罱(리) 92, 93	묘	發(발) 81	補(보) 108
裏(리) 108	卯(묘) 12	髮(발) 137	甫(보) 108
裡(리) 108	무	방	복
秒=秒(리) 141	戊(무) 45, 100	房(방) 45	卜(복) 1
↳利(리)의 옛글자	無(무) 68	放(방) 53	復(복) 41
림	舞(무) 98	防(방) 126	复(복) 41
林(림) 68, 138	茂(무) 100	배	夏(복) 41
마	務(무) 150	北(배) 9	福(복) 83
磨(마) 140	孜(무) 150	配(배) 123	畐(복) 83
魔(마) 140	묵	백	본
만	默(묵) 141	百(백) 82	本(본) 55
晩(만) 54	문	번	봉
萬(만) 100	問(문) 14	反(번) 12, 135	峯(봉) 29
망	聞(문) 95	飜(번) 135	夆(봉) 29
忘(망) 42	물	番(번) 135	丰(봉) 29, 40,
亡(망) 42, 92	勿(물) 9	벌	丰(봉) 112
罔(망) 92	勿(물) 54	罰(벌) 93	鳳(봉) 139

室(실) 97	陽(양) 126	永(영) 65	友(우) 13
實(실) 159	養(양) 135	↳옛글자: 永	右(우) 14
심	어	英(영) 159	尤(우) 27
甚(심) 74	於(어) 53	예	于(우) 36
아	漁(어) 148	乂(예) 4	ヨ(우) 127
丫(아) 38	語(어) 149	殹(예) 123, 124	운
我(아) 45, 93	언	医(예) 123, 124	運(운) 122
雅(아) 71	彦(언) 74, 130	埶(예) 161	雲(운) 127
악	↳속자: 彦	藝(예) 161	云(운) 127, 139
岳(악) 28	엄	오	韻(운) 129
樂(악) 101	厈(엄) 29	乂(오) 4, 6	울
안	업	吾(오) 149	鬱(울) 138
安(안) 24	業(업) 148	옥	원
岸(안) 29	여	屋(옥) 28	元(원) 6
顔(안) 130	如(여) 23	獄(옥) 72	原(원) 10
↳속자: 顏	予(여) 37, 124	올	肙(원) 94
알	與(여) 46, 98	兀(올) 2	袁(원) 108, 162
尸(알) 29	余(여) 51	와	院(원) 126
앙	舁(여) 98	臥(와) 96	員(원) 129
央(앙) 22, 159	与(여) 98	咼(와) 122	遠(원) 162
애	역	완	월
㝵(애) 41	亦(역) 22	完(완) 24	戉(월) 4
愛(애) 43	役(역) 40	왕	위
액	易(역) 54, 174	王(왕) 37, 73,	危(危)(위) 12
厄(액) 12	睪(역) 124, 136	王(왕) 74, 112	爲(위) 69
야	驛(역) 136	외	偉(위) 129
也(야) 20, 161	연	外(외) 21	유
爺(야) 70	然(연) 68	요	幼(유) 36
耶(야) 70, 95	㸱(연) 68	樂(요) 101	幽(유) 37
野(야) 124	涎(연) 82	要(요) 109	丝(유) 37, 73,
약	次(연)-涎의 속자	욕	丝(유) 150
藥(약) 101	염	欲(욕) 57	有(유) 55
弱(약) 151	炎(염) 67	辱(욕) 121	柔(유) 82
양	鹽(염) 139	용	裕(유) 111
羊(양) 93	영	甬(용) 79	육
昜(양) 20,126,174	影(영) 40	우	育(육) 149

航(항) 99	**혼**	**휘**
亢(항) 99	昏(혼) 60	彙(휘) 39
行(항) 107	魂(혼) 139	彚(휘) 39
해	**홍**	**흉**
海(해) 66	弘(홍) 151	凶(흉) 6
解(해) 109	**화**	**흡**
奚(해) 139	化(화) 9, 99,128	皀(흡) 53
행	花(화) 99	끝.
行(행) 41, 107	靴(화) 128	
향	龢(화) 143	
響(향) 130	和(화) 143	
鄕(향) 130	話(화) 159	
험	**환**	
驗(험) 136	歡(환) 56	
혁	**활**	
赫(혁) 114	活(활) 66	
현	滑(활) 137	
叩(현) 14	**황**	
협	荒(황) 100	
協(협) 11	巟(황) 100	
劦(협) 11	**회**	
형	會(회) 159	
形(형) 40	**횡**	
馨(형) 136	橫(횡) 141	
熒(형) 162	**효**	
혜	爻(효) 5, 36	
彗(혜) 40	爻(효) 52, 70	
호	爻(효) 158	
好(호) 23	孝(효) 24	
毫(호) 59	看(효) 70	
虎(호) 106	**후**	
號(호) 106	後(후) 41	
号(호) 106	**훈**	
狐(호) 168	訓(훈) 110	
혹	**훤**	
或(혹) 19, 20	叩(훤) 14	

214개 부수한자 · 기타 카드 260개 글자 + 연구 활용편 한자 756자 + 부수자 외 낱글자 · 참고 한자 153자 = 1,169자

총 합계 1,169자

※ [참고]-그밖에 현재 일반적으로 모든 옥편 맨 앞쪽에 표기된 부수자의 뜻과 음이, 본래의 뜻과 음과는 전혀 다르게, 표기된 부수자와 그리고 혼란을 초래할 수 있도록 미진하게 표기된 부수자 등, 모두 53개 부수자를 올바른 뜻과 음으로 조사 정리하여 기초편 맨 끝부분에 바로 잡아 편집하였다. 그리고, 한자교육이 왜? 필요한가? 와 입문기의 한자교육 지도방법과 필순에 관한 글 등을 참고하여 주시기 바람.

[부수한자 기초편]
214개 부수한자 및 기타 -- 260자 카드

[부수한자 활용 연구편]
부수한자 활용 연구편의 한자 -- 756자

부수자 이외에, 꼭 알아야할 낱글자로 된 한자 및 참고할 한자 ---153자

<참고문헌>

▶ 놀이로 배우는 한자공부 2005. 3. 1 김일회 편저 예원당 발행
▶ 漢字學全書 2014. 8. 25 陳泰夏 著編 이화문화 출판사발행
▶ 한글세대를 위한 漢字공부 1992. 6. 25 - 金衡中 편저 밀알출판사 刊
▶ 종횡무진 한자사전 2005. 9. 12 금하연·오채금 지음 성안당 발행
▶ 部首活用基礎漢字明解 1973. 12. 5 修智書林(삼화인쇄)-權智庸 著
▶ 部首를 알면 漢字가 보인다 2005. 12. 26 김종혁 지음 학민사 발행
▶ 알기 쉽게 설명하여 저절로 외워지는 漢字 1급용 1권 2009.12.10 김영진 著
▶ 알기 쉽게 설명하여 저절로 외워지는 漢字 2권 2010.6.21 김영진 著 성안당 刊
▶ 알기 쉽게 설명하여 저절로 외워지는 漢字 3권 2010.7.15 김영진 著 성안당 刊
▶ 漢字의 因數分解 2008. 6. 27 이인행 著 에듀모아 발행
▶ 千字文字解 2012. 1. 10 시습학사 시습고전연구회 편역 다운샘 刊
▶ 漢字기둥 -- 금하연 지음 도서출판 솔빛별가족 발행
▶ 字源 字解로 익히는 漢字 1998. 4. 25 金容傑 編著 三知院 발행
▶ 說文字典 附 啓蒙源典 - 柳正基 著 農經出版社 刊
▶ 김경일 교수의 제대로 배우는 漢字敎室 2000. 8. 5 김경일 지음 바다출판사 발행
▶ 시사 사자성어 2015. 1. 20 正漢硏 편저 정진출판사 발행
▶ 한문상식 1994. 12. 5 김종영 엮음 청솔출판사 발행
▶ 漢字指導師 特講 2005. 4. 20 朴在成 編著 학일출판사 刊
▶ 金聖東 千字文 2003. 12.15 金聖東 지음 도서출판 청년사 刊
▶ 故事成語大辭典 2009. 5. 20 장기근 감수 明文堂 발행
▶ 故事成語辭典 1976. 12. 5 金益達 발행 學園社 출판
▶ 고사성어·숙어 대백과 1995. 4. 7 최근덕감수 오문영편저 동아일보사 刊
▶ 明文漢韓大字典 2003. 1. 25 金赫濟·金星元 편저 明文堂 발행
▶ 大漢和辭典 (全13권) 昭和34년12월15일 발행 - 諸橋轍次 著
▶ 동아 現代活用玉篇 1972. 10. 15 - 동아출판사 발행
▶ 最新版 敎學 新日用玉篇 1985. 9. 15 - 교학사 발행
▶ 三益活用玉篇 1991. 1. 5 - 理想社 발행
▶ 東亞百年玉篇 2005. 1. 10 두산동아 발행
▶ 大漢韓辭典 1964. 12. 5 - 張三植 著 성문사 발행
▶ 書道六體大字典 1973. 1. 10 藤原楚水 編著 理想社 발행
▶ 七體大字典 1985. 7. 15 曹泰鉉 발행인 敎育出版公社 발행
▶ 동아 새국어사전(제4판) 2003. 1. 10 최태경 펴냄 두산동아 발행
▶ 새 우리말 큰사전(상·하) 1979. 7. 1 申琦澈·申容澈편저 三省出版社 刊
▶ 국어 실용사전 2003. 1. 25 - 교학사 발행
▶ 우리말 한자어 속뜻사전 2009. 5. 15 - 전광진 편저 LBH교육출판사 刊

- 184 -

필·자·약·력

교육서예가 玄庵 金 日 會
(현) 한일교육협의회 사무총장
(현)서울북부지방법원 민사조정위원
(현)서울북부지방검찰청 형사조정위원
(현)서울시 초 중등 서예교육연구회 고문

▶1944년 전북 고창 도산에서 출생.
▶群山師範學校卒業(63. 2. 8)
▶71년 ~ 현재 : 각종 서예대회에서 서예지도 교사상 14여회 수상
▶80년 제 15회 아시아 국제예술제 서예부 최고상(長官賞) 수상
▶서울 초중고교사 서예교육 교재 (한글 및 한문서예) 발간
▶서울시 강남교육청 및 중부교육청 관내 교직원서예교실 지도강사 역임
▶한국일보사 한묵회(韓墨會) 지도강사 역임
▶소년한국일보 하루 한자씩 한자쓰기 지도 집필위원 역임(90년 ~ 91년)
▶초등학교 한자공부 쓰기 지도자료 편저(93.5월) < 2학년~6학년 교재 집필>
▶놀이로 배우는 한자공부 [김일회 편저] 책 출판 2005. 3. 1.- 예원당 발행
▶한자행서 '왕희지의 집자성교서' 체를 통한 "1.기초수련편" 과 "2.연구편"을 집필
▶부수한자 익힘을 통한 '한자공부' 책 발간. 2016. 06. 01. 초판 이화문화출판사
▶부수한자 익힘을 통한 '한자공부' 책 재판. 2017. 05. 01. 증보 이화문화출판사
▶순천향 병원 서예부 지도강사 역임
▶중등서예교과서 집필위원 역임
▶月刊書藝 기획연재 집필(89.3 ~ 90.7)
▶각 학교 어머니 서예교실 지도강사 30여 년간
▶초·중·고·대 각 학교 교사를 위한 서예 연수회 지도강사 30여 년간

「각종 논문」

- 韓·中 國際書法教育硏討會 論文發表(88.8.22) : 프레스센터 20층 국제회의실
- '現 學校書藝教育에 關한 考察'이란 論文發表(90.9.1) : 세종문화회관 소강당
- '書藝學習을 통한 情緒教育'에 관한 論文發表(91.2) : 동부교육청
- '초등학생 입문기의 漢字指導'에 관한 論文發表(91.5 - 6) : 동아출판사
- '書藝鑑賞指導'에 관한 論文發表(91.6 : 초등미술)
- '올바른 書藝指導'에 관한 論文發表(92.8 - 10) : 동아출판사
- '이제는 漢字教育을 뒤로 미룰 수 없다'에 관한 論文發表(04.1) : 서예 교육지 6호
- 갑골문의 발견[어느 민족에 의해 한자(漢字)가 만들어 졌나?]:2017년 7월호 "월간서예"지(誌)에
 발표
- 이제는 주저하지 말고 하루빨리 초등교육에서부터 의무교육 과정으로 한자교육을 실시하여
 야 한다. : 2021년 12월호 "한글+漢字문화" 월간지(誌)에 발표
- 初·中·高等 學校 漢字教育의 義務 必須化를 더 以上 미룰 수 없다.-2022년도 1월호
 "월간서예"지(誌)에 발표

▶학생의 날 기념 학생휘호대회 운영위원장 및 심사위원장(89년 ~ 현재)
▶보훈협회 주관 미술과 서울교사 직무연수(60시간) 미술과 서예지도 강사 역임
▶대전광역시 교원연수원 주관 교사 직무연수(60시간) 미술과 서예지도 강사 역임
▶서울시 교원단체연합회 서예교육연구회 회장 역임
▶서울특별시교육청 초ㆍ중등서예교육연구회 회장 역임 및 現 고문
▶서울 초·중·고 교사 서예교육 직무연수 강사 및 한글 및 한문 서예 각 과정 서체별 연수교재
 집필
▶묵지회(墨池會)회장 겸 지도위원(現)
▶남강묵지회(南江墨池會) 회장(現)
▶87.6.30 서울특별시장 표창(모범시민)
▶94.5.15 제13회 스승의 날 - KBS TV뉴스 모범교사(서울특별시 교육청 추천)방영
▶95.5.12 교육특별공로 표창 - 서울특별시교육감상 및 서울특별시 교원단체 연합회장상
▶97.5.12 특별교육공로 표창 - 한국교원단체 총 연합회장상
▶제23회 스승의 날 - 제23회 한국교육자대상 수상 (한국일보사제정)
▶63년 ~ 94년 서울숭인·안산·숭덕·신답·묵동·면목·신묵·휘경·중화초 교사
▶95년 ~ 99년 서울중곡·중목·묵동초등학교 교감
▶99년 ~ 07년 2월 서울온곡초등학교 교장 / 서울누원초등학교 교장 / 서울망우초등학교 교장
 정년퇴임.
▶2007. 2. 23. 황조근조 훈장 - 대통령 노무현

✳태권도 공인 4단 및 공인 사범 - 국기원.
✳바둑 아마 공인 5단 - 한국 기원.

- 2006.08.17~2007.03.31-한중문자교류협회 이사
- 2007.04.01~2008.02.28-한중문자교육협회 회장 겸 이사대우
- 2010.06.01~2010.11.31-서울중랑구청 정보도서관 문화센타 생활한자교실 강사
- 2012.03.02~2014.02.28-서울신양초등학교 평생교육 학부모 서예교실 지도강사.
- 2012.11.01~2017.02.28-서울문창초등학교 평생교육 학부모 서예교실 지도강사.
- 2013.11.01~2014.02.28-서울북부지방법원 생활한자 및 한글서예실기 지도강사.
- 2014.03.01~2017.02.28-서울영본초등학교 학부모 평생교육·아동 서예교실 및 한자
 교육 지도 강사.
- 2015.02.27~서울중랑구신내복지관-관내 유치원 한자지도 강사들을 위한 한자교육 지도
 방법에 대한 연수회(16시~18시:2시간) 지도강사.
- 2017.03. 02~현재-서울휘봉초등학교 평생교육 학부모 서예교실 지도강사.

교육서예가 玄庵 金 日 會 (前학교장)

(제23기 한국교육자대상 스승의 상 수상자)

십간(十干) - 천간(天干)

天干 천간	십간 음	오행 음양	방위	색상	뜻과 음
甲	첫째 천간 갑	목(木) 양(陽) +	동(東)	청색	첫째 천간 갑 갑옷/껍질/법령 갑
乙	둘째 천간 을	목(木) 음(陰) -	동(東)	청색	둘째 천간 을 새/굽힐/교정할 을
丙	셋째 천간 병	화(火) 양(陽) +	남(南)	빨강	셋째 천간 병 밝을/불(꽃)/굳셀 병 물고기꼬리/강할 병
丁	넷째 천간 정	화(火) 음(陰) -	남(南)	빨강	넷째 천간 정 장정/성할(무성할) 정 못/고무래 정
戊	다섯째 천간 무	토(土) 양(陽) +	중앙 中央	황색	다섯째 천간 무 무성할/우거질 무
己	여섯째 천간 기	토(土) 음(陰) -	중앙 中央	황색	여섯째 천간 기 몸/저(자기자신) 기 /실마리/마련할 기
庚	일곱째 천간 경	금(金) 양(陽) +	서(西)	흰색	일곱째 천간 경 곡식/굳셀/가을 경 고칠/도/나이 경
辛	여덟째 천간 신	금(金) 음(陰) -	서(西)	흰색	여덟째 천간 신 매울(맵다)/고생 신 혹독할/새(새 것) 신 살상하다 신
壬	아홉째 천간 임	수(水) 양(陽) +	북(北)	검정	아홉째 천간 임 짊어질/간사할 임 아첨하다/클 임
癸	열 째 천간 계	수(水) 음(陰) -	북(北)	검정	열 째 천간 계 헤아릴/겨울 계 돌아갈/무기 계 월경(月經멘스) 계

십이지지(十二地支)-지지(地支)

地支 지지	12지지· 음(동물)	오행 음양	방위	음月	계절	시간 뜻과 음
子	첫째 지지 자(쥐)	수(水) 음(陰) -	북	11월	겨울	子時 : 23:30~01:30분 첫째지지 자 /쥐 자 아들/씨/알/새끼/자식 자 자네/어른/선생님 자
丑	둘째 지지 축(소)	토(土) 음(陰) -	북북동	12월		丑時 : 01:30~03:30분 ①둘째지지 축 /소 축 ②쇠고랑·수갑 추 사람·땅 이름 추
寅	셋째 지지 인(호랑이)	목(木) 양(陽) +	동북동	1월	봄	寅時 : 03:30~05:30분 셋째지지 인 /호랑이 인 공경할/나아갈/넓힐/강할 인
卯	넷째 지지 묘(토끼)	목(木) 음(陰) -	동	2월		卯時 : 05:30~07:30분 넷째지지 묘 /토끼 묘 밝아올/무성할 묘
辰	다섯째 지지 진(용)	토(土) 양(陽) +	동남동	3월		辰時 : 07:30~09:30분 ①다섯째지지/용/3월/진시 진 ②날/때/별/새벽/이름 신
巳	여섯째 지지 사(뱀)	화(火) 양(陽) +	남남동	4월	여름	巳時 : 09:30~11:30분 여섯째지지 사 / 뱀 사 4월/모태속 아기 모습 사
午	일곱째 지지 오(말)	화(火) 음(陰) -	남	5월		午時 : 11:30~13:30분 일곱째지지 오 /말 오 낮/거역할/엇걸릴 오
未	여덟째 지지 미(양)	토(土) 음(陰) -	남남서	6월		未時 : 13:30~15:30분 여덟째지지 미 /양/아닐 미 못할/무성할/미래/장래 미
申	아홉째 지지 신(원숭이)	금(金) 양(陽) +	서남서	7월	가을	申時 : 15:30~17:30분 아홉째지지 신 원숭이[옛날 말=랍(납)] 신 펼 /기지개 켤/말할 신
酉	열 째 지지 유(닭)	금(金) 음(陰) -	서	8월		酉時 : 17:30~19:30분 열 째지지 유 /닭/가을 유 술단지(술그릇)/나아갈 유
戌	열 한째 지지 술(개)	토(土) 양(陽) +	서북서	9월		戌時 : 19:30~21:30분 열 한째지지 술 /개 술 음력9월/가을/때려부술 술
亥	열 둘째 지지 해(돼지)	수(水) 양(陽) +	북북서	10월	겨울	亥時 : 21:30~23:30분 열 둘째지지 해 / 돼지 해 북북서/풀뿌리 해

※[참고]:'辰'→12지지(地支)의 의미(뜻)를 나타낼 때만 음을 '진'이라 하고 원래의 음은 '신'이다.

[제3판]

부수한자 익힘을 통한 재미 있는
'한 자 공 부'

2016년 6월 1일 초판본 발행
2017년 5월 1일 증보판 발행
2022년 5월 1일 제3판 발행

編著者 玄庵 金 日 會
편 저 자 현 암 김 일 회

發行處 ❧ ㈜이화문화출판사
등록번호 제 300-2012-230

서울시 종로구 인사동길 12 대일빌딩 3층 310호
02-732-7091~3(구입문의)
02-725-5153(팩스)
www.makebook.net

ISBN 979-11-5547-518-8 03640

값 30,000원